예술,
도시를
만나다

예술, 도시를 만나다

전원경 지음

SIGONGART

언젠가 먼 여행을
떠나고 싶은 당신에게

얼마 전, 그림을 설명하는 렉처 콘서트에서 이런 이야기를 한 적이 있다. "어릴 때는 선물이라고 하면 반짝거리는 보석, 멋진 옷이나 명품을 먼저 떠올렸던 것 같아요. 그러나 이제 누군가가 선물을 준다면 저는 여행이라는 선물을 받고 싶습니다. 명품의 반짝임은 그 명품이 제 것이 되는 순간부터 조금씩 빛바래기 시작합니다. 그러나 여행의 기억은 시간이 지나도 빛바래지 않고 오히려 더 선명하게 반짝거린다고 생각해요." 객석을 메운 관객들이 그 말에 고개를 끄덕여 주었다. 내 입에서 왜 그런 말이 나왔는지는 내 자신도 잘 알 수 없었다. 아마도 매일 해야 하는 강의와 살림과 인간관계의 갈등에 어지간히 지쳐 있었던 모양이다. 나는 해도 해도 끝나지 않는 일의 무게를 잠시라도 벗어던지고 낯선 바람과 생경한 언어가 떠도는 먼 곳으로 훌쩍 떠나고 싶었다.

사실 '여행이 왜 필요한가'라는 질문에 대해서는 그 누구도 정답을 제시할 수 없다. 확실한 용도도, 실용적인 목적이나 이유도, 그리고 돌아온 후의 구체적인 보상도 없는 것이 여행의 특징이라면 특징이니 말이다. 여행을 떠난다고 해서 큰 사건이 생겨나지도 않고, 인생을 바꾸어 줄 만큼 대단한 깨달음

을 여행에서 얻을 리도 물론 없다. 여행 전에 우리를 괴롭히던 문제들은 여정을 마치고 돌아와도 제자리에 그대로 있기 마련이다. 그렇다면 왜 우리는 굳이 적지 않은 돈을 써 가며 뚜렷한 해결책이나 깨달음을 제시해 주지도 않는 여행길에 오르는가?

재미있게도 이 '쓸모없음'이라는 여행의 측면과 가장 엇비슷한 장르가 예술이 아닌가 싶다. 여행처럼 예술 역시 소위 말하는 '밥 먹어 주는 일'은 결코 아니다. 일상에서 우리를 괴롭히는 크고 작은 문제들을 해결해 주지도 않는다. 오히려 주머니에 어렵게 들어온 돈을 아낌없이 쓰게 만든다는 점이 여행과 예술의 달갑지 않은 공통점일지도 모르겠다.

그러나 여행과 예술은 구체적이고 실용적인 쓸모는 없는 대신, 삶을 행복하고 풍요롭게 만들어 준다는 중요한 공통점을 가지고 있다. 맑은 에메랄드 빛으로 빛나는 바다와 따스한 대기의 남국으로 떠나는 상상만으로도 회색 도시에서 얼어붙은 마음은 조금 녹아든다. 그리고 그 여행이 기왕이면 뛰어난 예술 작품을 보다 깊이 이해하는 길로 우리를 인도해 준다면 그 이상 매력적인 경험은 그리 많지 않을 듯싶다.

흔히 말하기를, '좋은 술은 여행을 하지 않는다'고 한다. 맥주든 위스키든 와인이든 간에 그 참맛을 음미하려면 술이 생산된 현지로 가야 한다는 말일 게다. 술뿐만 아니라 뛰어난 예술 작품도 그렇다. 진정한 걸작은 여행을 하지 않는다. 이것은 비단 루브르 박물관이 〈모나리자〉를, 우피치 미술관이 〈봄〉과 〈비너스의 탄생〉을 절대 해외로 반출하지 않으니 이 작품들을 보기 위해서는 우리가 가는 길밖에 없다는 뜻은 아니다. 술과 마찬가지로, 뛰어난 예술 작품이 탄생하고 연주되는 현장에서 우리는 그 작품을 직감적으로, 그리고 보다 깊이 이해할 수 있게 된다.

영화 〈파리로 가는 길〉에서 주인공들은 차로 엑상프로방스를 지나며 세잔의 인생 자체였던 생 빅투아르 산을 바라본다. 세잔이 20년 이상 그리고 또 그린 수많은 생 빅투아르 산 회화와 실제 산이 겹쳐 보이는 순간, 그 돌산은 더 이상 어디서나 볼 수 있는 무뚝뚝한 돌산이 아니게 된다. 어쩌면 그 산은 우리에게 다정하게 다가와 비밀스러운 언어를 조용히 속삭여 줄지도 모른다. 그리고 그 언어를 통해 우리는 자신의 목숨과 바꿀 정도로 오래, 그리고 집요하게 이 산을 그렸던 세잔의 마음을 조금 더 깊이 이해하게 될 것이다. 무엇이 세잔의 영혼을 그토록 뒤흔들었으며, 화가가 이 산의 그림을 통해 사람들에게 무슨 말을 하고 싶었는지를. 영국 시인 콜리지 Samuel Taylor Coleridge 가 말했던 것처럼 "눈이 있어도 보지 못하고 귀가 있어도 듣지 못하던" 자연과 예술의 언어가 우리에게 들리기 시작한다.

아를의 평원, 지중해성 기후의 건조한 여름 바람과 선명한 녹색의 사이프러스 나무들은 또 어떤가. 프로방스의 들판은 백 년 전 고흐가 "한낮의 햇빛을 잔뜩 받고 그림을 그리면서도 매미처럼 즐거워했다"고 테오에게 썼던 풍경을 여전히 간직하고 있다. 우리는 그 풍경을 바라보며 한 예술가가 일견 평범해 보이는 자연의 모습을 어떻게 해서 불멸의 걸작으로 바꾸어 놓게 되었는지를 직감적으로 깨달을 수 있다. 논리적으로는 잘 설명할 수 없지만 '현장'에는 분명 그러한 특별함이 존재한다. 그래서 예술가들과 예술 작품을 사랑하는 우리는 파리와 빈, 런던과 로마, 베네치아와 암스테르담의 거리를 거닐며 이국의 미술관과 박물관, 콘서트홀과 카페와 항구의 풍경을 만나게 되는 날을 꿈꾼다. 그 꿈만으로도 이미 여행은 시작된 것이나 다름없다.

『예술, 도시를 만나다』는 걸작을 감상하기 위해 떠날 준비가 되어 있는 예술 여행자들에게 길을 안내해 주기 위한 책이다. '예술 3부작'의 1권인 『예

술, 역사를 만들다』에서 우리는 예술과 역사가 만나는 접점을 탐구했다. 그러한 탐구를 한 이유는 예술 작품을 읽고, 이해하고, 감상하고, 감동하는 과정을 수월하게 하기 위해서였다. 말하자면 예술 작품 또는 예술가를 이해하기 위한 키워드로 '역사'를 사용한 것이다. 그러나 예술을 이해하는 데 사용할 수 있는 키워드가 역사뿐만은 아니다. 우리는 여러 키워드를 사용해 과거의 예술가들과 공감을 나눌 수 있다.

장르를 막론하고 예술가들은 천재의 영역에 속해 있다. 슈베르트와 멘델스존은 열일곱 살의 나이에 가곡 〈마왕〉, 〈물레 잣는 그레첸〉과 관현악 서곡 〈한여름밤의 꿈〉을 작곡했다. 예술은 다분히, 아니 온전히 천재적 재능의 산물이다. 그러나 동시에, 예술가가 아무리 천재라 해도 그 역시 사람이라는 점을 기억할 필요가 있다. 생각해 보면 우리는 꽤 오랫동안, 아니 평생 동안 행복하거나 슬펐던 과거의 추억을 간직한 채로 살아간다. 어린 시절 살았던 동네의 골목길에 내리던 눈, 친구와 손잡고 걸어가며 바라보던 초등학교 운동장의 오후 풍경 등은 힘겨운 순간에 예기치 않게 떠올라 헛헛한 마음을 감싸주곤 한다. 우리는 그런 기억의 힘을 동력 삼아 지치지 않고 이 고단한 삶을 살아간다. 한발 더 나아가 생각해 보면, 과거의 수많은 기억들이 하나로 합쳐져 오늘의 우리가 있게 된 건 아닐까? 예술가들도 마찬가지였다. 많은 예술 작품은 그 예술가의 주변 환경, 좀더 넓게 그들이 성장한 지역과 도시와 국가의 광범위한 영향력 하에서 잉태되었다.

에드바르 뭉크는 북극권에 가까운 노르웨이의 짙은 핏빛 노을을 바라보며 섬광처럼 '절규'의 이미지를 떠올렸다. 깊고도 웅장한 독일의 숲은 슈베르트, 베버, 프리드리히의 음악과 회화에서 다양한 방법으로 형상화되었다. 르아브르의 바다와 지베르니의 연못은 모네가 평생 탐구했던 매혹의 원천이자

하나의 우주였다. 이런 예들은 얼마든지, 아니 무궁무진할 정도로 많다. 결국 예술은 사람의 이야기일 수밖에 없으며 이 때문에 걸작은 필연적으로 그가 살고 있던 시대, 그리고 공간과 교감하는 과정을 통해 탄생한다. 인문 지리적인 특성과 특정 예술 작품, 또 예술가 사이의 관련성을 쫓아가는 과정은 예술과 역사 사이의 관련성을 탐구하는 일 못지않게 의미 있는 작업이라고 생각한다.

『예술, 도시를 만나다』의 내용은 서울 예술의전당 인문아카데미에서 진행된 '예술, 여행을 떠나다'의 강의가 바탕이 되어 만들어졌다. 토요일 오전이라는 어려운 시간에도 불구하고 늘 강의실을 가득 메워 주셨던 진지한 수강생들께 진심으로 감사드린다. 지칠 때마다 그분들의 열의 넘치는 시선을 떠올리면서 원고 작업을 했으니 이 책의 절반은 내가 아니라 놀랍도록 성실했던 수강생 여러분들이 쓴 것이라고 생각한다. 원고를 읽어보고 모자란 점들을 챙겨 주신 이선영, 장동선, 김희은 님의 친절에도 깊이 감사드린다. 『예술, 도시를 만나다』의 독자들이 언젠가는 운동화를 고쳐 신고 차곡차곡 짐을 챙겨 넣은 트렁크를 끌며 오렌지꽃 향기 날리는 먼 고장으로 떠날 수 있기를, 설령 진짜로 떠나지 못하더라도 그 꿈속에서 오래오래 행복하기를 바란다.

2019년 가을
전원경

01

그랜드 투어

귀족들의
수학여행

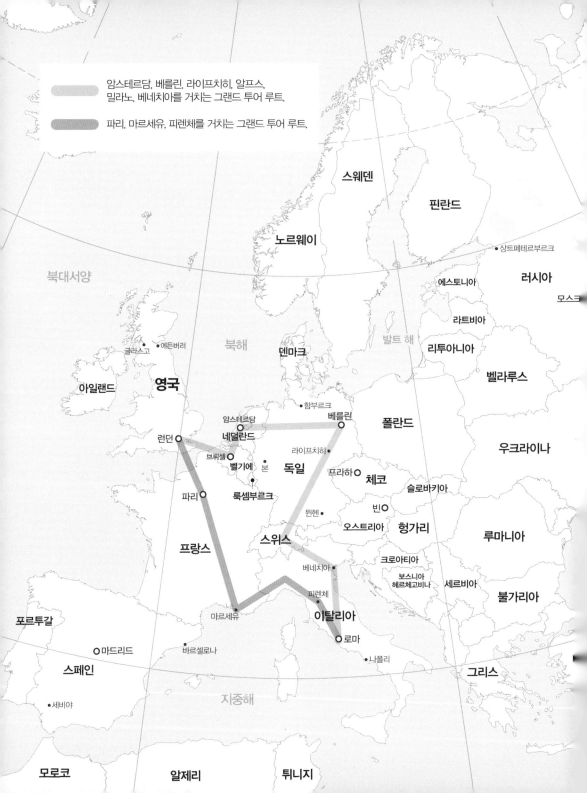

암스테르담, 베를린, 라이프치히, 알프스,
밀라노, 베네치아를 거치는 그랜드 투어 루트.

파리, 마르세유, 피렌체를 거치는 그랜드 투어 루트.

스웨덴

핀란드

노르웨이

상트페테르부르크

러시아

에스토니아

모스크

북대서양

라트비아

북해

덴마크

발트 해

리투아니아

글라스고
에든버러

벨라루스

영국

아일랜드

런던

함부르크
암스테르담
네덜란드

베를린

폴란드

우크라이나

브뤼셀
벨기에

본

라이프치히

독일

프라하
체코

슬로바키아

파리

룩셈부르크

뮌헨

빈
오스트리아

헝가리

루마니아

프랑스

스위스

크로아티아

베네치아

보스니아
헤르체고비나

세르비아

불가리아

피렌체

마르세유

이탈리아

포르투갈

마드리드

바르셀로나

로마

스페인

나폴리

그리스

세비야

지중해

모로코

알제리

튀니지

무라카미 하루키는 '타향'을 '나를 위해 존재하는 장소가 아닌 곳'이라고 표현했다. 익숙한 집을 떠나 타향으로 가는 여행은 경제적으로 보아서 결코 수지 타산이

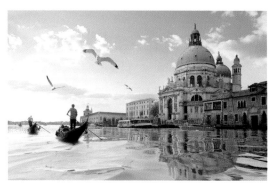

베네치아, 이탈리아.

맞는 일은 아니다. 여행은 안락하고 편안한 집을 떠나, 낯선 여행지에서 적지 않은 돈을 써 가며 집보다 더 불편한 공간에서 잠을 청하는 일이다. 때로 여행지로 가기 위한 여정은 몹시 길고 고단하며 기껏 찾아간 여행지에서 불친절한 대접을 받거나 입에 맞지 않는 음식을 억지로 먹고 소지품을 잃어버리는 경우도 드물지 않다. 이 모든 모순을 뻔히 알면서도 유행병처럼 때가 되면 짐을 싸들고 공항과 기차역으로 가는 이유는, 그 비용과 고단함을 지불하고서라도 여행이 우리에게 주는 무형의 이득이 더 크기 때문일 것이다.

그렇다면 '여행'이라는 개념은 언제쯤부터 등장했을까? 고대 로마인들은 휴가 여행을 즐겼다. 자신들이 제국 곳곳에 건설한 도로와 건축 시설 덕분에 로마인들에게는 여행이 그리 어려운 일은 아니었다. 봉건제를 기반으로 했던 중세 시대에는 여행의 개념이 사라졌으나 1096년 최초의 십자군 출병 이후로 먼 곳으로 떠나는 모험이나 순례가 퍼져 나가기 시작했다. 물론 십자군

의 출병은 여행이라기보다는 목숨을 건 여정이었다. 순례 역시 유서를 써 놓고 떠날 정도로 안전이 보장되지 않은 먼 길이었으니 순례나 십자군 출병은 오늘날의 여행과는 그 성격이 많이 달랐다. 1600년대 중반, 유럽이 오랜 종교 분쟁에서 벗어날 때쯤 비로소 '여행' 또는 '문화 기행'과 가까운 '그랜드 투어Grand Tour'가 등장했다.

'그랜드 투어' 역시 오늘날의 여행이나 유학에 비하면 그리 안전한 길은 아니었다. 시간도 최소 1년 이상, 때로는 3, 4년이 걸리는 먼 여정이었으며 중간에 강도를 만나거나 사고를 당할 위험도 적지 않았다. 그럼에도 불구하고 그랜드 투어가 '투어'라는 이름으로 불릴 수 있었던 것은 이 여정이 과거의 십자군이나 순례처럼 어떤 뚜렷한 목표를 달성하기 위해 떠나는 길이 아니었기 때문이다. 그랜드 투어는 십자군, 순례보다도 오늘날 우리가 떠나는 '유럽 배낭여행'이나 '언어 연수'에 더 가까운 여정이었다.

그랜드 투어는 영국과 독일어권 귀족의 자제들이 1660년대부터 철도망이 유럽에 깔린 1850년대까지의 기간, 200년 남짓 되는 시간 동안 육로로 떠난 이탈리아 여행을 뜻하는 단어다. 그랜드 투어의 시기가 철도망이 깔려서 중산층의 여행이 수월해지기 전까지로 규정되는 이유는 이 단어가 '상류층의 장기간 대륙 여행'이라는 의미를 내포하고 있기 때문이다.

영어가 세계인의 언어가 되고 영-미 문화가 지배적인 소프트 파워로 전 세계를 휩쓸고 있는 현대의 상황에서는 이해하기 어렵지만, 18세기까지만 해도 영국인들은 유럽 대륙에 대해 심각한 문화적 열등감을 안고 있었다. 엘리자베스 1세 이래 막강한 해군력을 앞세워 유럽 제일의 경제 대국으로 떠오른 상황에서도 영국인들은 문화적으로는 유럽 대륙에 비해 열등하다는 의식을 버리지 못했다. 그래서 영국인들 중에 충분한 경제력을 지닌 상류 계층일수록

아들들을 유럽으로 보내 앞선 선진 문화와 에티켓을 배워 오게 하려는 의식이 강했다. 때마침 항해술이 발달되고 먼 지역으로 떠나는 일이 더 이상 낯설지 않아지면서 그랜드 투어가 점차 영국인들 사이에 유행하기 시작했다.

안토니 반 다이크Anthony van Dyck (1599-1641)가 1638년 그린 '스튜어트 형제의 초상'은 3년간의 대륙 여행을 앞둔 왕의 사촌들을 담은 2인 초상화다. 찰스 1세는 궁정 화가인 반 다이크에게 곧 이탈리아로 떠날 예정이었던 자신의 사촌 존과 버나드 스튜어트의 이중 초상을 그리라고 명령했다. 반 다이크는

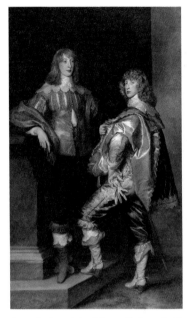

〈존 스튜어트 경과 버나드 스튜어트 경〉, 안토니 반 다이크, 1638년. 캔버스에 유채, 237.5x146.1cm, 내셔널 갤러리, 런던.

하나의 캔버스에 두 명의 젊은 왕족을 그리는 만만치 않은 임무를 마름모꼴 구성으로 멋지게 해결했다. 존과 버나드 경의 얼굴, 그리고 각각의 손을 연결하면 마름모꼴이 되는데, 이러한 구성으로 그림은 단조롭지 않으면서도 두 명 중 어느 한쪽에 치우침 없이 균형 잡힌 상태로 완성되었다. 왕족마저도 몇 년씩 걸리는 장거리 여행을 마다하지 않고 떠날 정도로 그랜드 투어는 17세기의 영국에 널리 알려져 있었다.

그랜드 투어가 활성화된 데에는 대학의 문제도 있었다. 잉글랜드에는 1800년대 중반까지 단 두 곳의 대학교(옥스퍼드와 케임브리지)밖에 없었는데, 정작 이 두 곳의 대학에서 가르치는 학문은 라틴어와 그리스어처럼 현실 생

활과는 큰 상관이 없는 내용들이었다. 정작 귀족 집안의 자제로서 배워야 할 프랑스어와 이탈리아어 같은 실용 외국어, 건축, 예술, 지리, 에티켓 등은 대학에서 배울 수 없었고, 그랜드 투어는 이러한 다양한 지식을 익힐 수 있는 유익한 현장 체험으로 여겨졌다. 이 때문에 옥스퍼드와 케임브리지를 졸업한 귀족 집안의 자제들은 '유럽 문화의 뿌리'를 배우기 위해 2~3년간의 대륙 투어를 떠나고, 투어의 최종 목적지로 로마에 한동안 머무르는 관행을 따르게 되었다. 이 여행을 통해 귀족들은 유용한 인맥을 쌓을 수 있었고 프랑스어, 이탈리아어, 라틴어 등 여러 외국어도 연마할 수 있었다. 한마디로 그랜드 투어는 귀족 집안의 자제들이 어른으로 성장하는 통과 의례인 동시에, 상류층으로 진입하는 마지막 코스였다.

늘 습하고 추운 영국에 비해 남유럽의 따스한 기후와 밝은 햇빛 역시 그랜드 투어의 매력적인 요인이었다. 그랜드 투어의 전통은 19세기 중반, 기차 여행과 기선 여행이 본격화되고 토마스 쿡과 같은 여행사들이 패키지 여행 상품을 내놓음으로써 사라졌다. 중산층도 갈 수 있는 여행이라면 더 이상 귀족 자제들의 한정된 특권이랄 수 없었다. 오늘날 영국인들은 여름이면 보통 2, 3주간 남유럽이나 아시아, 아프리카로 떠나는 휴가를 즐긴다. 영국인들의 휴가 계획에는 그랜드 투어의 흔적이 조금은 남아 있는 셈이다.

왜 로마인가?: 그랜드 투어의 종착지 로마

그랜드 투어리스트들의 최종 목적지는 로마였다. 배편으로 도버 해협을 건넌 그랜드 투어리스트들은 이제부터 육로로 로마로 향했다. 대개는 파리에 한동안 머물며 짐을 다시 꾸려서 로마로 가거나, 아니면 플랑드르와 알프스를 넘어 로마로 향하기도 했다. 로마는 예루살렘, 산티아고 데 콤포스텔라와

로마, 이탈리아.

함께 기독교의 3대 순례지인 동시에 고대 로마의 유적이 남아 있어 종교, 문화의 집산지로 불릴 만한 곳이었다.

고대 문화의 집산지라면 로마와 함께 그리스를 빼놓을 수 없지만, 그리스는 19세기까지 이슬람 국가인 오스만 투르크의 지배 하에 있었기 때문에 그랜드 투어리스트들에게는 이탈리아 반도가 여행의 종착점이 될 수밖에 없었다. 1600년대 초반에는 종교 분쟁의 여파로 전쟁까지 벌어졌지만, 이 30년 전쟁이 1648년 막을 내리면서 신-구교 간의 갈등도 많이 사그라들어서 신교도인 영국인들이 가톨릭의 본산인 로마를 여행하는 데 큰 문제가 없었다.

그랜드 투어의 절정은 뭐니 뭐니 해도 18세기였다. 대항해 시대를 통해 이제 먼 길을 떠나는 일은 그리 유별나거나 위험한 일이 아니라는 인식이 광범위하게 퍼져 나갔고 유럽을 휩쓸었던 종교 전쟁의 위험도 불식된 상태였다. 로마의 유적은 영원한 아름다움의 본보기이자 수집의 대상, 그리고 예술가들에게 인기 있는 주제로 자리잡았다.

니콜라 푸생, 클로드 로랭, 카날레토 등이 그린 고대 로마 유적을 배경으로 한 회화들은 더더욱 그랜드 투어리스트들의 의욕을 북돋웠다. 그들이 그린 풍경화들은 고대 로마 유적을 실제보다 더욱 목가적이고 신화적인 방법으로 보여 주었다. 17세기 후반 유럽 미술계에는 '로마 풍경'이라는 하나의 독립된 장르가 생겨났다. 이 장르의 특징은 로마의 풍경을 목가적이고 고전적인 방향으로 재해석하는 데에 있었다. 동시에 카메라 옵스큐라와 원근법을 사용해 로마의 유적들을 자로 잰 듯 정확하게 묘사하는 데에도 역점을 두었다. 푸생, 로랭이 시작해서 19세기 초반 터너에까지 이어진 이 '로마 풍경화' 시리즈는 그랜드 투어리스트들을 로마로 이끄는 동시에, 이들이 로마에 도착해서는 꼭 구입해야 하는 귀중한 기념품 역할을 했다.

프랑스 출신이었던 니콜라 푸생Nicolas Poussin(1594-1665)은 1624년 로마로 이주해서 바르베리니 추기경 등 로마 유력 인사들의 주문을 받아 그림을 그렸다. 그의 작품들은 고전적인 스타일을 유지하는 동시에 세련된 방법으로

〈목가적 풍경〉, 니콜라 푸생, 1650-1651년, 캔버스에 유채, 97x131cm, 폴 게티 뮤지엄, 로스앤젤레스.

고대 로마의 유적들을 재해석해서 귀족들의 취향을 만족시켰다. 푸생은 강렬하고 극적인 카라바조나 루벤스의 바로크 화풍과는 완전히 다른 방식으로 문학, 신학, 역사적인 주제들을 온화하게 다루었다. 이런 점 때문에 푸생의 회화는 프랑스에서 큰 호응을 얻었다.

푸생이 만들어 낸 환상은 역시 프랑스 화가인 클로드 로랭Claude Lorrain(1600-1682)에 의해 극대화되었다. 로랭도 푸생과 마찬가지로 로마에 일찍이 정착해 생의 대부분을 로마에서 보냈다. 그는 자연 풍경화와 함께 고요하며 평온한 로마 유적

〈시바 여왕의 도착〉, 클로드 로랭, 1648년, 캔버스에 유채, 149.1x196.7cm, 내셔널 갤러리, 런던.

의 폐허를 아련하고 이상적인 느낌으로 그리는 데 능했다. 인물과 신화적인 사건, 그리고 실측한 듯 정확하게 묘사된 유적 등 로랭의 그림에는 현실과 환상의 결합이 훌륭하게 이루어지고 있었다. 그의 풍경 속 로마는 보는 이들의 마음을 절로 들뜨게 했다. 특히 고요한 바다 너머 해가 뜨고 있는 순간을 포착한 그의 항구 풍경화는 훗날 로마를 여행했던 터너에게 적지 않은 영향을 미쳤다.

레몬 나무가 꽃피는 남쪽 나라

유명 인사들, 문호들 중에서도 그랜드 투어를 경험한 이들은 무수히 많다. 1786년 로마에 도착한 요한 볼프강 폰 괴테Johann Wolfgang von Goethe(1749-1832)는 로마에서 '새로운 삶이 시작되는 것 같은' 감동을 맛보았다. 괴테는 1786년부터 1788년까지 1년 9개월간 로마를 비롯한 이탈리아 여러 도시에 머물렀다. 그는 자신의 작품 『빌헬름 마이스터의 수업시대』에 실린 미뇽의 노래에서 이탈리아를 '레몬 나무가 꽃피고 황금빛 오렌지가 어두운 그늘에서 빛

나는 남쪽 나라'로 묘사했다.

이탈리아 기행을 떠나기 전, 괴테는 『젊은 베르테르의 슬픔』을 발표해 작가로서 큰 성가를 얻었으며 바이마르 공국의 재상으로 초빙되어 있는 상태였다. 명예와 부를 모두 누리고 있던 서른여덟의 나이에 그는 별안간 이탈리아로 떠나는 길을 택했다. 재미있게도 괴테의 아버지인 요한 카스파르 괴테역시 이탈리아를 여행하고 1740년 아들의 기행문과 같은 제목의 『이탈리아기행』을 펴낸 적이 있었다 하니 괴테 가문에서 그랜드 투어는 그리 낯선 일이 아니었던 모양이다. 그러나 아버지의 선례를 따르기보다는 독일인 미술사가인 요한 요아힘 빙켈만Johann Joachim Winckelmann(1717-1768)의 저술들이 괴테의 이탈리아행에 더 큰 영향을 미쳤던 것으로 보인다. 빙켈만은 1755년 이후 로마에서 일종의 미술사가이자 미술 전문 가이드로 활동하고 있었다. 오늘날 바티칸 미술관의 대표적 소장작으로 알려져 있는 〈벨베데레의 아폴론〉이나 〈라오콘 군상〉 등의 아름다움을 저작으로 처음 알린 이가 빙켈만이다.

로마에 애당초 2년만 체류하려 했던 빙켈만은 때맞춰 터진 7년 전쟁(1756-1763, 슐레지엔 지배권을 두고 벌어진 오스트리아와 프로이센 간 전쟁. 빙켈만의 고국인 작센은 오스트리아의 편에 섰으나 승리는 프로이센에게 돌아갔다)으로 로마에 발이 묶였다. 그는 알바니 추기경 등 여러 추기경들의 개인 사서로 일하며 그들의 수집품을 통해 그리스 조각을 중심으로 한 고대 미술에 대해 탁월한 감식안을 쌓았다. 그가 쓴 『고대 예술사』는 아직까지도 고대 그리스 예술과 미학 연구의전범이 되어 있다. 빙켈만의 공로는 그때까지 단순히 수집벽의 대상이 되거나모사하는 데 그쳤던 고대 예술을 제대로 된 학문의 주제로 끌어올린 데 있다.

이 책에서 그는 우리가 찾을 수 있는 가장 완벽한 미의 수준을 그리스 예술로 규정하고 '위대함을 획득할 수 있는 유일한 방법은 고대인을 모방하는 것'

이라는 결론을 내리고 있다. 이를 통해 전 유럽에서 고대 그리스 예술을 모방하는 신고전주의 유행이 싹트게 된다. 그가 정의한 고대 그리스 조각의 위대함은 '고귀한 단순성과 고요한 위엄'에 있었다. 빙켈만은 격정을 직접적으로 표출하는 것은 예술가가 그만큼 성숙하지 못한 증거라고 생각했다. 즉 격정의 표출을 그대로 담은 예술은 사춘기적 발상의 소산에 불과하다는 것이다. 그는 당연히 바로크 시대의 예술을 '시대의 퇴행'으로 보았고 고요와 위엄을 갖춘 그리스 조각에서 이상적인 예술의 본보기를 찾았다. 이런 빙켈만의 저작을 읽고 고전 숭배자인 괴테의 마음은 요동칠 수밖에 없었다.

1816년 출간된 괴테의 『이탈리아 기행』은 이미 작가이자 정치가로서 성공 가도를 달리고 있던 장년의 괴테가 왜 모든 것을 버리고 도망치듯 로마로 떠나야 했는지에 대한 기록이다. 그는 이 책에서 로마에 대한 오랜 동경과 꿈을 토로하고, 이 여행이 자신에게 일생 일대의 모험이자 소원이었음을 고백한다. 심지어 그는 로마 여행을 마치면 자신에게 더 이상 소망할 대상이 없을 것이라는 염려까지도 안고 있었다. 그리고 로마는 그런 그의 기대를 모두 충족시키기에 모자람이 없었다. 괴테는 『이탈리아 기행』에서 로마의 첫인상에 대해 "내가 어릴 적 꿈꾸던 로마의 모습과 똑같다!"고 썼다.

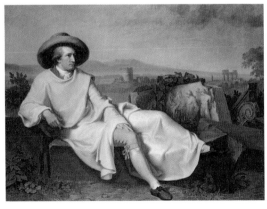

〈로마 근교에서의 괴테〉, 요한 티슈바인Johann Tischbein, 1787년, 캔버스에 유채, 164x206cm, 슈테델 미술관, 프랑크푸르트.

1년 9개월의 체류 중에 괴테는 주로 고대 로마의 유적들을 찾아서 도시와 도시를 헤맸다. 르네상스가 고대 로마 문화를 되살려 놓았듯이, 그는 로마에서 자신이 다시 태어나는 듯한 기분을 맛보았다. 괴테는 로마 외에도 나폴리를 비롯해 시칠리아, 밀라노, 베로나, 볼로냐 등 이탈리아 곳곳을 방문했으며 특히 시칠리아 섬을 매우 사랑해서 "시칠리아를 방문하지 않고는 이탈리아를 보았다고 할 수 없다. 시칠리아는 이탈리아를 이해할 수 있는 근원이다"라는 말을 남기기도 했다. 폼페이 근처에서는 베수비오 화산의 지형을 관찰했다. 이탈리아는 고전과 예술, 자연에 대한 괴테의 모든 갈증과 열망을 채워주었으며 그가 남은 생에서 지치지 않고 작품을 쓸 수 있는 거대한 원동력으로 작용했다. 빙켈만과 괴테를 통해 신고전주의가 시작된 것이다.

　바이마르로 돌아온 후 괴테는 아끼는 후학들에게 이탈리아를 방문해 볼 것을 권하곤 했다. 1821년 함부르크 출신의 한 소년이 괴테를 찾아왔다. 12세에 불과했으나 이 소년은 이미 관현악곡을 작곡할 만큼 뛰어난 천재성과 예술성을 지니고 있었다. 괴테는 "음악 신동이 요즘은 더 이상 드물지 않지만 이 아이는 정말 특별하군…"이라며 감탄했다. 소년의 이름은 펠릭스 멘델스존Felix Mendelssohn(1809-1847)이었다.

　멘델스존은 그 후로도 몇 번 괴테를 만날 기회를 얻었다. 아마도 괴테는 그에게 자신에게 큰 소득이 된 이탈리아 기행을 권했을 것이다. 성년이 되자마자 떠난 1829년의 영국 여행을 시작으로 멘델스존은 베네치아, 로마, 밀라노, 나폴리, 피렌체 등 이탈리아 전역을 여행했다. 괴테의 선례처럼 여행은 젊고 재능 넘치는 작곡가에게 관현악 서곡 〈핑갈의 동굴〉, 교향곡 3번 〈스코틀랜드〉, 4번 〈이탈리아〉 등 수많은 영감을 선사했다. 그의 피아노곡집인 《무언가》 중에서도 〈베네치아의 뱃노래〉라는 제목이 붙은 세 곡의 짧은 피아노

곡이 있다.

괴테는 자신의 아들 아우구스트 폰 괴테에게도 가문의 전통을 이어 그랜드 투어를 떠나기를 권했다. 1830년 로마에 도착한 아우구스트는 여행 중의 사고로 로마에서 숨을 거두었다. 유일하게 성년으로 자란 아들을 잃은 것은 괴테에게는 큰 비극이었으나 아들이 로마에서 안식처를 찾았다는 사실은 그에게 그나마 작은 위안이 되어 주었다.

컬렉션 열풍과 박물관 문화의 시작

로마와 함께 토리노, 베네치아, 나폴리 역시 그랜드 투어리스트들에게 인기 있는 여행지였다. 그랜드 투어리스트들은 경제적으로 넉넉한 집안의 자제들이었기 때문에 이탈리아 각지를 방문할 때마다 그 도시를 대표하는 기념품들을 아낌없이 수집하곤 했다. 어차피 그랜드 투어의 큰 목적 중 하나가 귀족으로서 가져야 할 문화 예술에 대한 세련된 감식안을 익히는 데 있었으므로 예술품 감상과 수집은 그랜드 투어리스트들에게 꼭 거쳐야 할 코스였다. 고대 유물에 대한 열광이 전 유럽적으로 퍼져 나갔고 부유한 수집가들은 개인 박물관의 건립을 서둘렀다.

영국 화가 요한 조파니Johann Zoffany (1733-1810)가 조지 3세의 아내인 샬럿 왕비에게 청탁을 받아 그린 그림 〈우피치의 트리부나〉는 이탈리아 예술품에 대한 영국 투어리스트들의 열망을 잘 보여 주는 작품이다. 재미있게도 여기에는 우피치에 소장돼 있지 않은 명화들까지 그려져 있다. 전시실을 빼곡히 메운 사람들은 모두 당대 영국 귀족의 자제들로, 실제 그랜드 투어 중이던 이들이었다. 이 작품을 통해 오늘날 영국 박물관과 런던 내셔널 갤러리를 가득 메우고 있는 유럽의 예술 작품들에 대한 영국인들의 수집 열풍을 읽을 수 있다.

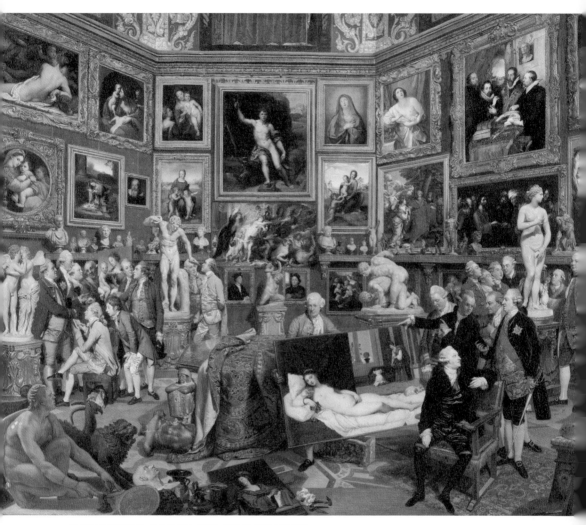

〈우피치의 트리부나〉, 요한 조파니, 1772–1777년, 캔버스에 유채,
123.5x155cm, 영국 왕실 컬렉션, 윈저.

그랜드 투어를 통해 영국으로 이탈리아 바로크 문화가 수입되었고, 동시에 이 같은 '고급 문화'에 대한 귀족들의 감식안도 함께 수입된 셈이다.

그랜드 투어를 통해 유럽 각지로 수입된 이탈리아 문화 중에는 음악도 있었다. 특히 1600년대 중반 이후 베네치아를 비롯해 이탈리아 각지에서 공연되던 오페라가 유럽 각지의 오페라 하우스로 속속 수입되었다. 18세기 들어 로마에서는 파리넬리를 비롯한 카스트라토(거세를 통해 소프라노 성부를 노래할 수 있었던 남성 가수)들이 전성기를 맞이한다. 로마에서는 여가수의 공연이 금지되어 있었기 때문에 오페라 공연에서는 여성의 성부를 노래할 수 있는 카스트라토의 존재가 꼭 필요했다. 그랜드 투어리스트들은 카스트라토가 출연하는 이탈리아 오페라에 열광했으며, 파리넬리는 1734년에 한동안 런던에서 오페라 공연에 출연하기도 했다. 헨델은 이 같은 이탈리아 오페라의 인기에 비해 뚜렷한 작곡가가 없었던 영국의 상황을 간파하고 1711년 하노버를 떠나 런던에 정주하기로 결심했다.

물론 단순히 많은 유적과 회화, 조각을 본다고 감식안이 성장하는 것은 아니어서 현지에서 그랜드 투어리스트들을 위한 문화예술 가이드가 활동하기도 했다. 요한 요아힘 빙켈만도 로마에서 활동한 예술 전문 가이드였다. 이외에도 로마풍 의상을 입고 그린 초상화 등이 인기 있는 수집품이었다. 당시에는 카메라가 없었기 때문에 초상과 고대 로마의 유적 풍경을 함께 담은 그림이 그랜드 투어리스트들에게는 최고의 기념품이 되곤 했다.

카메라 옵스큐라를 사용해 그린 이탈리아 화가 카날레토Antonio Canaletto(1697-1768)의 베네치아 전경은 그 정확성으로 큰 인기를 끌었다. 그의 작품에는 사람보다는 건축물과 빛의 조화가 더욱 강조돼 있다. 말하자면 카날레토의 그림 속 주인공은 사람이나 풍경이 아니라 도시 그 자체다. 전반적

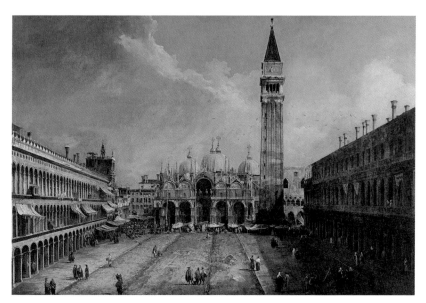

〈산 마르코 광장과 도제의 궁〉, 카날레토, 1723-1724년, 캔버스에 유채, 141.5x204.5cm,
티센 보르네미사 미술관, 마드리드.

으로 그림의 채도를 밝게 해서 보는 이에게 경쾌하고 가벼운 느낌을 주는 것
도 기념품으로서 카날레토의 회화가 가진 중대한 장점이었다. 카날레토는 영
국인 그랜드 투어리스트들이 거듭 자신의 그림을 사 가자 아예 런던으로 이
주하기로 결심했다. 그러나 그가 영국에서 그린 템스 강 풍경 등은 그리 좋은
반응을 얻지 못했다. 결국 카날레토는 1755년 베네치아로 되돌아갔고, 투어
리스트들은 다시 그의 베네치아 풍경화를 열광적으로 사 모으기 시작했다.

로마로 떠난 예술가들

굳이 그랜드 투어리스트들이 아니라 해도 르네상스 이후부터 로마는 유럽
예술가들에게는 꿈의 도시였다. 안트베르펜 출신이었던 페테르 파울 루벤

스Peter Paul Rubens(1577-1640)는 23세였던 1600년부터 8년간 차례로 베네치아, 피렌체, 로마, 제노바에 머물며 이탈리아 예술의 대가들을 섭렵했다. 그는 베네치아에서는 티치아노, 베로네세, 틴토레토의 그림을 연구했고 피렌체에서는 메디치 가가 모은 고대 그리스, 로마의 조각상을 모사했으며 로마에서는 다 빈치, 미켈란젤로, 라파엘로의 작품을 면밀히 살펴보았다. 루벤스는 이탈리아 화가들 중 특히 티치아노 Tiziano Vecellio(1488-1576)의 그림을 여러 장 모사하면서 자신의 역량을 키워 나갔다. 루벤스는 티치아노가 그린 〈유로파의 겁탈〉의 다이내믹한 구도와 역동성에 감탄하며 이 작품을 그대로 모사했다. 티치아노의 〈아담과 이브〉도 루벤스가 복사한 작품이다. 루벤스는 전체적 구도를 그대로 두면서 좀 더 짙고 치밀한 색상을 사용했고 아담의 포즈와 몸의 근육에서 약간의 변형을 주었다.

로마 체류 중이던 1628년, 루벤스는

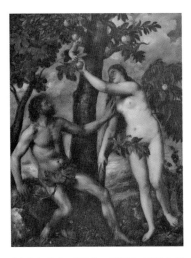

〈아담과 이브〉, 티치아노 베첼리오, 1550년, 캔버스에 유채, 240x186cm, 프라도 미술관, 마드리드.

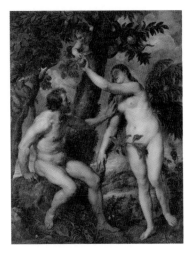

〈아담과 이브〉, 페테르 파울 루벤스, 1628-1629년, 캔버스에 유채, 238x184.5cm, 프라도 미술관, 마드리드.

외교 사절 자격으로 스페인을 방문해 펠리페 4세를 만난다. 이때 루벤스와
처음 만난 펠리페 4세의 궁정 화가 디에고 벨라스케스Diego Velázquez(1599-1660)
가 가르침을 청하자 루벤스는 그에게 "로마로 가서 대가들의 작품을 보라"고
권유했고 벨라스케스는 스페인의 국비 유학생 자격으로 1629년 로마 유학을
떠나게 된다. 이때 펠리페 4세가 2년간의 국비 유학을 허용하며 단 단서는
벨베데레 궁에 소장된 고대 로마의 조각들을 스케치해 오라는 것이었다. 안
타깝게도 이 스케치들은 현재 남아 있지 않다. 벨라스케스가 로마에서 그린
〈빌라 메디치의 정원〉은 묽은 물감을 써서 가벼운 느낌으로 그린 경쾌한 야
외 풍경화다. 궁정 화가의 책무에서 놓여나 자유를 찾은 벨라스케스의 홀가분

〈빌라 메디치의 정원〉, 디에고 벨라스케스, 1630년, 캔버스에 유채,
48x42cm, 프라도 미술관, 마드리드.

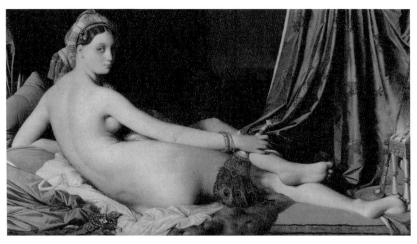

〈그랑 오달리스크〉, 장 오귀스트 도미니크 앵그르, 1814년, 캔버스에 유채,
88.9x162.5cm, 루브르 박물관, 파리.

한 심정이 느껴지는 이 풍경화는 200여 년 후 등장할 인상주의를 예고한다.

1663년, 루이 14세가 제정한 '로마 대상'은 프랑스의 화가, 조각가들 중에
서 수상자를 선발해 2년간 로마로 유학을 보내 주는 미술 분야 국비 장학생
제도였다. 이 유학생 선발의 조건이 '2년간 로마 체류'로 못 박혀 있었던 점
만 보아도 당시 유럽에서 로마에 대한 인식이 어떠했는지를 알 수 있다. 로마
대상 제도는 1803년 음악 분야까지 확대되었다. 부셰, 프라고나르, 푸생, 앵
그르, 베를리오즈, 구노, 비제, 마스네, 드뷔시 등이 로마 대상의 수상자였다.
앵그르의 대표작으로 일컬어지는 〈그랑 오달리스크〉는 모델의 허리와 팔이
실제보다 더 길게 그려진 누드화다. 앵그르는 로마에서 파르미자니노 등이
탐색한 마니에리스모 경향에 대해 깊은 이해를 갖게 되었고, 그 결과로 화가
의 초기 대표작인 〈그랑 오달리스크〉가 탄생했다. 아마추어 바이올리니스트
였던 앵그르는 로마에서 파가니니와 우정을 나누기도 했다.

로마 대상에 대한 경쟁은 상당히 치열해서 3회 연속 낙선한 다비드는 자살을 기도하기까지 했으나 기어코 1774년 수상에 성공했다. 마네, 드가, 라벨, 쇼송 등도 로마 대상에 낙선한 경력이 있다. 놀랍게도 로마 대상 제도는 1968년까지 존속해 있었다. 이 상을 폐지한 이는 당시 프랑스 문화부 장관이었던 앙드레 말로였다.

예술가나 귀족들만이 그랜드 투어를 꿈꾸었던 것은 아니다. 두 차례에 걸쳐 로마를 점령했던 나폴레옹은 일찍이 『플루타르크 영웅전』을 탐독하며 고대 로마에 진지한 관심을 기울이고 있었다. 그는 1804년 황제의 자리에 오른 후 스스로를 고대 로마 황제의 후예로 내세웠고 1806년에는 티투스 황제의 개선문을 본뜬 자신의 개선문을 파리에 건립하기 시작했다. 1796년 첫 번째 이탈리아 원정에서 나폴레옹은 숱한 로마의 유물과 조각들을 약탈했다. 그가 교황 비오 6세와 맺은 볼로냐 협약에는 "바티칸의 수집품 중 100점의 회화, 흉상, 항아리, 조각들, 500개의 필사본 등을 프랑스 공화국에 인도한다"는 항목이 포함돼 있다. 1799년 파리에 도착한 나폴레옹의 '전리품' 중에는 라파엘로와 티치아노의 회화를 비롯해서 〈벨베데레의 아폴론〉, 〈라오콘 군상〉, 〈스피나리오〉 등이 포함되어 있었다.

굴욕적인 볼로냐 협약 후에 비오 6세는 프랑스군의 포로가 되어 프랑스 남부 발랑스에서 사망했다. 그의 뒤를 이은 비오 7세는 1802년 칙령을 통해 교황의 허가 없이 예술품들을 발굴하거나 해외로 수출하는 것을 금지했다. 또 개인들이 소장한 유물의 체계적인 관리를 시작하고 로마 유적들의 발굴도 지원했다. 이를 통해 로마의 유물들이 무분별하게 해외로 반출되는 일이 중단되었다. 그랜드 투어리스트의 중요한 목적 하나가 사라진 셈이다. 한편, 나폴레옹의 전리품들은 1803년 나폴레옹 박물관으로 이름을 바꾼 오늘날의 루

브르 박물관에 전시되었다. 그러나 이 찬란한 전리품들은 1815년의 빈 협약으로 인해 교황청으로 되돌아갔으며 프랑스인들이 구입한 몇몇 작품만이 루브르에 남았다.

이탈리아를 떠돌던 해럴드

영국의 낭만주의 시인 조지 고든 바이런George Gordon Byron(1788-1824)과 퍼시 비시 셸리Percy Bysshe Shelley(1792-1822)는 로마에 매혹된 대표적인 예술가들이다. 영국 낭만주의 문학의 대가였던 바이런과 셸리는 이탈리아 언저리를 떠돌다 삶을 마감했다. 6대 바이런 남작이었던 백만장자 귀족의 후예 바이런은 케임브리지 대학에서 퇴학당할 정도로 귀족 사회의 문제아였으나 일찍이 이탈리아의 아름다움을 발견하고 그곳에서 쓴 『차일드 해럴드의 편력』으로 문학계의 총아로 떠올랐다. 결국 바이런은 서른여섯이라는 젊은 나이로 그리스 독립 전쟁에 참전했다가 병사했다.

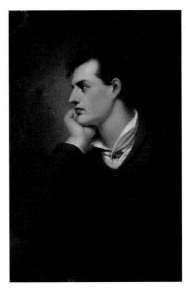

조지 고든 바이런의 초상.

베를리오즈가 작곡한 〈이탈리아의 해럴드〉는 바이런이 쓴 『차일드 해럴드의 편력』을 대본으로 한 관현악곡이다. 드물게도 이 곡은 관현악과 솔로 비올라를 위해 작곡한 곡으로 1834년 작곡되어 그해 파리에서 초연되었다. 셰익스피어에 깊이 빠져 있었던 베를리오즈는 〈이탈리아의 해럴드〉 외에도 〈파우스트〉, 〈로미오와 줄리엣〉 등 문

학 작품에서 모티브를 얻은 곡들을 다수 작곡했다.

〈이탈리아의 해럴드〉가 독주 악기로는 거의 사용되지 않는 비올라를 염두에 두고 작곡된 것은 파가니니의 권유 때문이었다. 베를리오즈의 후원자이기도 했던 파가니니는 희귀한 스트라디바리 비올라를 소지하고 있었고, 이 비올라를 무대에서 사용하기 위한 비올라 협주곡을 원했다. 베를리오즈는 그다지 내키지 않아 하며 비올라를 솔로 악기로 사용한 〈이탈리아의 해럴드〉를 작곡했으나 이번에는 파가니니가 이 곡을 거절했다. 그는 보통의 바이올린 협주곡처럼 솔로 악기로서 비올라가 전면에 드러나는 스타일의 곡을 원했으나 〈이탈리아의 해럴드〉에서 사실상 비올라 솔로는 거의 등장하지 않는다.

〈이탈리아의 해럴드〉는 바이런의 대본에만 의존했던 곡은 아니다. 이 곡에는 로마 대상 수상 후에 로마를 방문했던 작곡가 자신의 체험도 녹아들어 있다. 1악장은 처음으로 로마에 입성하는 즐거움과 기쁨으로 가득하고, 2악장에서는 저녁 기도를 암송하는 순례자의 노랫소리가 들려온다. 3악장은 순진한 산지기가 연인을 향해 부르는 세레나데, 4악장은 여정을 회고하는 형식으로 1, 2, 3악장의 주요 멜로디가 다시 한 번 반복된다. 작곡가 특유의 세련된 작곡 기법과 남성적 서정성을 느낄 수 있는 곡이다.

도로가 놓이고 여행이 중산층의 여가 활동으로 확산되면서 그랜드 투어의 전통은 서서히 영국에서 사라지게 된다. 그랜드 투어는 유럽의 지성인들에게 고전에 대한 새로운 경외와 갈망을 안겨 주었다. 로마의 유적들은 과거에 이루어진 엄정하고도 위대한 문화의 수준에 대한 감탄, 그리고 그 위대한 유산들이 폐허로 남게 된 현재에 대한 회한을 갖게끔 만든다. 1739년 원형을 거의 그대로 유지한 채 발견된 폼페이는 다시 한 번 고대 문화의 위대함을 웅변해 주었다. 결국 그랜드 투어를 통해 유럽 전역에 고전에 대한 향수와 열망

이 다시 한 번 꽃피게 된다. 화가들은 고대의 조각에서 회화의 모티브를 차용했다. 르네상스 이후로 새롭게 되살아난 이 고전에 대한 향수를 우리는 '신고전주의'라고 부른다. 고전에 대한 이 귀족적이고 우아한 갈망은 프랑스 대혁명이 터지고 앙시앵 레짐이 무너질 때까지 주류를 이루는 사조로서 유럽을 지배하게 된다.

꼭 들어보세요!

멘델스존: 교향곡 4번 Op.90 〈이탈리아〉 1악장
베를리오즈: 〈이탈리아의 해럴드〉 Op.16 4악장

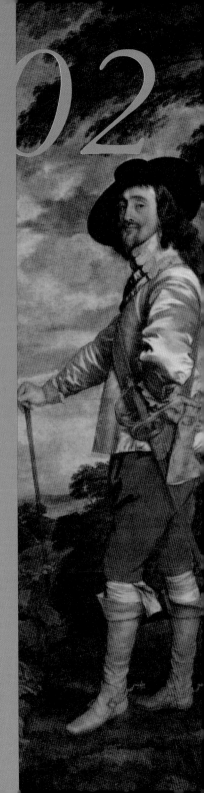

02

런던

지성과 문학이
숨쉬던 거리

런던에 가 본 사람들은 예상을 뛰어넘는 관광객의 규모에 놀란다기보다 질리게 된다. 런던은 파리, 로마에 못지않은 관광객들의 핫 플레이스지만 2, 3일 정도의

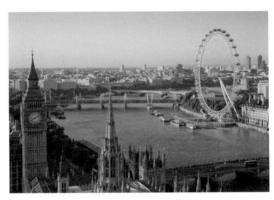

런던, 영국.

짧은 여정으로 돌아보기에는 지나치게 크고, 시내의 교통 상황은 궤멸적이라고 할 정도로 나쁘다. 관광객들은 대개 엄청난 인파와 교통 체증에 허덕거리며 런던 타워, 웨스트민스터 사원, 영국 박물관, 피카딜리 광장, 버킹엄 궁 정도를 간신히 돌아보고 이 오래된 도시를 떠난다. 역사에 조금 더 관심이 있는 사람이라면 세인트 폴 성당을, 미술 애호가라면 내셔널 갤러리와 테이트 모던을 찾을 것이고 뮤지컬 마니아라면 저녁의 웨스트엔드를 빼놓지 않을 게 분명하다. 조금 더 시간이 있는 여행자는 코벤트 가든에서 커피를 마시거나 하이드 파크의 넓은 잔디밭에서 부드러운 북구의 햇살을 즐길 수도 있다. 그리고 공항이나 역으로 향하며 템스 강 건너 멀찌감치 서 있는 런던 아이와 빅벤의 위용을 마지막으로 눈에 담아 두려 애쓸 것이다. 그러면서 런던에서는 왜 길을 잃고 헤매거나, 이층 버스 안에서 한없이 막히는 도로를 바라보며 답답해하던 시간이 유난히 많았을지를 궁금해할지도 모르겠다.

유럽의 도시들은 대부분 길을 찾기 어렵지만 이 점을 감안하고서라도 런던의 길은 끔찍할 정도로 좁고 복잡하며 또 그 거리를 오가는 사람은 유난스러울 정도로 많다. 그 이유는 간단하다. 모스크바를 빼면 런던은 유럽에서 가장 큰 도시다. 런던의 상주인구는 830만에 달하는데 이 숫자는 파리 인구의 세 배가 넘는다. 면적 역시 1,579제곱킬로미터로 서울의 두 배 수준이다. 런던은 1863년 세계에서 가장 먼저 지하철이 개통된 도시다. 교외에서 런던 도심으로 출퇴근이 수월해지면서 런던은 점점 더 교외 지역으로 확장되었고, 영국뿐만 아니라 해외에서도 런던으로 이주하는 인구가 날이 갈수록 불어났다.

현재의 런던은 클 뿐만 아니라 유럽에서 가장 국제적인 도시이기도 하다. 런던 인구 다섯 명 중 한 명이 외국인이며, 런던에서 사용되는 외국어의 종류는 백 가지가 넘는다고 한다. 그런가 하면, 여전히 새 건물의 고도 제한이 엄격한 로마, 파리 등과는 달리 런던은 100층이 넘는 고층 빌딩의 건축을 허가하고 있어서 뉴욕 못지않은 첨단 도시의 분위기도 풍긴다. 유럽을 대표하는 금융 도시이지만 관광, 문화, 교통, 예술, 교육, 패션과 디자인, 건축 등 다방면에서 유럽 제일, 또는 세계 제일의 명성을 누리고 있다. 런던의 과도한 복합성과 국제적인 성격이 결국 영국인들로 하여금 유럽 연합EU에서 탈퇴하자는 브렉시트에 찬성표를 던지게 했다고 해도 과언이 아니다. 이런 점에서 볼 때, "런던에 싫증난 사람은 인생에 싫증난 것"이라는 18세기 런던의 지식인 새뮤얼 존슨의 명언은 여전히 유효하다.

템스 강과 런던

지도를 보면 런던의 위치가 수도치고는 지나칠 정도로 영국의 남동쪽에 치우쳐 있다는 사실을 발견할 수 있다. 유럽의 오래된 수도들이 대부분 그렇듯

이 런던 역시 로마인들에 의해 건설된 도시다. 서기 43년, 브리타니아 섬을 점령한 로마인들은 배를 타고 템스 강의 빠른 조류를 거슬러 올라왔다. 이들은 강 하구에서 60킬로미터쯤 떨어진 지점에 늪지대를 발견하고 여기에 군대의 보급 기지를 건설했다. 로마인은 새 기지를 '론디니움'이라고 불렀는데 이 말이 '런던'이라는 이름의 어원이 되었다. 이 평평한 늪지, 강을 끼고 있는 지역이 오늘날 런던의 원조다.

로마군이 상륙한 지점은 오늘날의 타워 브리지 근처였고 이들이 성벽을 쌓아 최초의 도시를 건설한 곳은 흔히 '더 시티The City'라고 불리는 런던의 금융가 지역이다. 시티에는 아직도 로마인들이 쌓은 성벽의 흔적들이 군데군데 남아 있다. 2043년이면 런던은 도시 건설 2천 년을 맞게 된다. 현재는 항구 도시로서의 정체성을 잃었지만 꽤 오랜 시간 동안 런던은 항구였다. 지금도 런던에는 도클랜즈, 카나리 워프 등 항구에서 유래한 지명이 많다.

템스 강을 빼놓고는 런던을 이야기할 수가 없다. 런던은 템스 강으로 인해 생겨났고 또 발전했다. 도시의 한가운데를 템스 강이 에스(S)자 모양으로 크게 굽이치며 지나가는데 강폭이 그리 넓지 않아 십 분 정도면 다리 위를 걸어서 지나갈 수 있다. 이 강의 유속은 상당히 빨라서 성인 남자가 전속력으로 걷는 속도보다 더 빠를 정도다. 문제는 강이 런던 한가운데를 관통하고 있다는 데 있었다. 런던너들은 어떻게 해서든 강을 건너가야 했고, 그러기 위해서는 빠른 유속에도 불구하고 강 위에 다리를 놓아야만 했다.

기록에 의하면 1209년 혹은 1176년에 현재의 타워 브리지 위치에 최초의 다리가 놓였다. 그러나 빠른 유속 때문에 템스 강에 놓인 다리들은 무수히 떠내려가기를 반복했다. 영국 아이들이 부르는 동요 〈런던 다리 무너진다London bridge is falling down〉가 이래서 생겨났다. 빠른 유속의 강 위에 거듭 다리를 놓으

면서 런던의 공학 기술은 일취월장했다. 런더너들은 17세기 후반 세인트 폴 대성당을 불과 35년 만에 완공했으며 이 성당의 돔은 제2차 세계대전 중 무수한 폭격을 맞으면서도 무너지지 않았다. 1860년대에 이루어진 세계 최초의 지하철 건설 역시 런던의 자연조건에 의한 토목, 건축 공학의 발달과 무관하지 않을 것이다.

강을 끼고 발달한 도시는 필연적으로 무역과 상업의 발전을 가져왔다. 1652년 런던에서 세계 최초의 해운 보험 회사인 로이드가 설립되었다. 로이드가 발간한 소식지가 오늘날 신문의 전신이 되었다. 1694년에는 잉글랜드 은행이 설립되었고 1711년 최초의 신문 『스펙테이터』가 역시 런던에서 발간되었다. 잉글랜드England라는 단어의 어원은 '모서리Angle에 걸린 땅Land'이다. 잉글랜드가 말 그대로 유럽의 변두리, 세계의 끝과 같은 섬나라라면 런던은 새로운 세계의 시작과도 같았다. 그리고 그 시작에는 바로 템스 강이 있었다.

강을 건너는 수많은 다리들 중에 밀레니엄 브리지는 2000년의 뉴 밀레니엄을 기념해 지은 보행자 전용 다리다. 영화 〈해리 포터〉 시리즈에도 등장하는 이 다리의 양편에는 각각 세인트 폴 대성당과 테이트 모던, 셰익스피어의 글로브 극장이 있다. 각 건물들은 제각기 런던의 오랜 역사, 그리고 런던의 정체성을 보여 주는 중요한 상징들이다.

런던의 극작가 셰익스피어

런던을 대표하는 예술가는 누구일까? 마네, 모네, 피카소 등이 파리를 대표하는 예술가이고, 모차르트, 베토벤, 클림트가 빈을, 미켈란젤로와 라파엘로가 로마를 대표한다면 런던을 대표하는 예술가는 단연 윌리엄 셰익스피어William Shakespeare(1564-1616)다. 런던에는 그의 이름을 본뜬 '셰익스피어의 글

로브 극장'이 있다. 흰 벽에 이엉을 얹은 모양새가 상당히 고풍스러워 보이지만 이 극장은 오리지널이 아니라 복원한 건물이다. 과거 셰익스피어가 활동하던 당시의 글로브 극장 형태를 철저하게 재건한 이 극장은 1997년 개관했다. 개관 기념 작품으로 셰

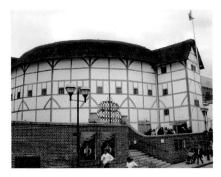

셰익스피어 글로브 극장, 1997년 복원, 런던.

익스피어의 『베로나의 두 신사』를 공연할 때 엘리자베스 2세 여왕이 참석했는데 셰익스피어가 엘리자베스 1세 시대에 활동했다는 사실을 묘하게 상기시키는 부분이다. 사실 엘리자베스 1세는 글로브 극장의 연극에 대해 그다지 관심을 보이지 않았다고 한다. 엘리자베스 여왕보다는 그 후임인 제임스 1세가 글로브 극장 멤버들을 자주 궁에 불러 연극을 관람했다.

1564년 런던 근교 마을인 스트래트퍼드어폰 에이번에서 태어난 윌리엄 셰익스피어는 1580년대에 '챔벌레인과 왕의 신하들' 극단에 합류함으로써 런던에서 배우 생활을 시작했다. 1596년경 이 조합의 배우들은 본격적인 자신들만의 극장을 짓기로 합의했다. 극장으로 빌린 건물의 계약 만기가 다가오는 중이었다. 이들은 라이벌 극장인 로즈 극장 근처의 땅을 임대하고, 여기에 새로운 극장을 짓기 시작했다. 강변의 땅에 건물을 지으면 강을 통해 건축 자재를 수월하게 실어 올 수 있었다. 셰익스피어는 새 극장을 짓는 일을 주도한 네 명의 배우 중 한 사람이었다.

1599년 드디어 '글로브 극장'이라 이름 붙인 새 극장이 문을 열었다. 글로브 극장은 14년간 성업하며 셰익스피어의 수많은 희곡들을 초연한 무대가

되었다. 그러나 1613년 셰익스피어의 『헨리 8세』를 공연하다 대포에서 나온 불똥이 짚으로 이은 지붕에 옮겨붙었다. 짚과 나무로 만든 극장 건물은 두 시간도 안 되어 불타 무너졌다. 타일 지붕으로 만든 새로운 극장 건물이 곧 지어졌으나 이즈음 셰익스피어는 은퇴해 고향으로 낙향한 후였다. 새 글로브 극장은 1642년 크롬웰의 명으로 모든 극장과 술집이 폐쇄될 때 함께 문을 닫았다. 사용되지 않고 버려진 건물은 오래지 않아 무너졌다. 현재의 글로브 극장은 셰익스피어가 활동하던 첫 번째 글로브 극장의 모습을 본떠 재건되었다.

셰익스피어는 1500년대 말 런던에서 매우 인기 있던 배우 겸 극작가였다. 엘리자베스 여왕과 제임스 1세가 셰익스피어와 글로브 극장 배우들을 자주 불러 공연을 시켰다는 점, 1600년대 초반에 런던에서 고향 스트래트퍼드어폰 에이번으로 돌아간 셰익스피어가 마을에서 가장 큰 이층집을 샀다는 점 등은 셰익스피어가 제법 큰 인기를 모았고 그만큼 돈도 벌었다는 점을 암시한다. 38편에 달하는 셰익스피어의 희곡들은 모두 실제 공연을 염두에 두고 쓰였다. 당시에는 극작가나 연출자가 따로 없었고, 극단의 배우들 중 글을 빨리 쓸 수 있는 사람이 희곡을 써 오면 돌아가며 대본을 읽고 외워서 연습했다고 한다. 『햄릿』처럼 길고 어려운 작품을 별다른 배움도 없었던 당시의 배우들이 단시간 내에 외우고, 또 이런 작품을 보기 위해 런던 시민들이 열심히 강을 건너왔다는 사실은 일견 놀랍게 느껴진다. 오늘날 런던 웨스트엔드에서 세계 최고 수준의 뮤지컬들이 연일 공연되고, 영국에서 할리우드를 주름잡는 뛰어난 배우들이 속속 배출되는 것은 이처럼 오랜 극장 예술의 전통에서 비롯된 일일지도 모른다.

대화재와 런던 재건

파리가 19세기 중반 오스만 남작의 도시 계획을 통해 현재의 모습으로 변화했다면, 런던의 재건은 그보다 훨씬 전인 1666년으로 거슬러 올라간다. 17세기는 런던에서 갖가지 격랑이 일어났던 시기였다. 예술 애호가였던 국왕 찰스 1세(1625-1649년 재위)가 1649년 1월 처형되었고, 1666년에는 런던의 주택 1만 3천2백여 채를 태운 대화재가 일어났다.

찰스 1세는 일찍이 루벤스와 반 다이크를 초빙해 궁정 화가로 삼을 만큼 예술에 대한 감식안이 높았던 왕이었다. 그러나 그는 현실의 정치에는 철저하게 무능한 인물이었다. 왕은 우유부단함과 의심, 사치, 실정 등으로 인해 국민들의 신망을 잃었다. 1642년, 의회가 새롭게 부과된 선박세에 반발하며 왕당파와 공화파 사이의 내전이 터졌다. 이 전쟁에서 올리버 크롬웰이 이끄는 공화파가 승리하며 찰스 1세는 처형당한 단 한 명의 영국 왕으로 역사에 남았다. 이를 통해 영국인들은 왕조가 국민 위에 있는 것이 아니며, 정부는 왕이 아니라 국민의 이익을 위해 수립되어야 함을 분명히 했다. 왕권과 국민 사이의 대결에서 국민이 승리하는 혁명이 프랑스 대혁명보다 한 세기 이상 먼저 영국에서 일어났던 셈이다.

공교롭게도 찰스 1세의 목이 떨어진 장소는 그 자신이 루벤스에게 천장화를 그리게 한 화이트홀 궁전의 뱅퀴트 홀이었다. 루벤스 그림의 열렬한 컬렉터였던 찰스 1세가 루벤스에게 그리게 한 천장화는 자신과 부왕 제임스 1세가 하느님에게 군주의 왕관을 받는 장면을 담고 있다. 마치 왕권신수설의 종말을 상징하는 듯한 아이러니였다.

안트베르펜 출신의 명민한 화가 안토니 반 다이크는 찰스 1세 궁정의 수석 궁정 화가로 큰 총애를 받으며 부유한 생활을 하다 1641년 세상을 떠났

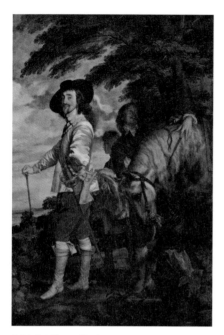

〈사냥터의 찰스 1세〉, 안토니 반 다이크, 1635년, 캔버스에 유채, 266x207cm, 루브르 박물관, 파리.

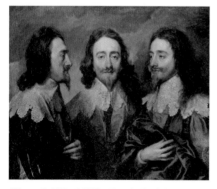

〈찰스 1세 삼중 초상화〉, 안토니 반 다이크, 1635-1636년, 캔버스에 유채, 84.4x99.4cm, 영국 왕실 컬렉션, 윈저.

다. 그가 1635년에 그린 〈사냥터의 찰스 1세〉는 엇비슷한 시기에 벨라스케스가 그린 펠리페 4세의 초상과 마찬가지로 별다른 장식이나 상징 없이도 왕의 위엄을 드러낸, 절대주의 왕권의 상징과 같은 초상이다. 편안한 자세와 우아한 인상만으로도 그는 그림 속 다른 인물들과 명확히 구분되며, 우월한 인물로 보인다.

그러나 반 다이크가 그린 다른 국왕 초상화들은 찰스 1세의 어둡고 나약한 성격을 극명하게 드러내 보이고 있다. 1636년에 완성된 찰스 1세의 삼중 초상은 국왕의 완전한 왼편, 정면, 오른편 4분의 3 프로필을 한 장의 캔버스에 그린 작품이다. 얼굴을 자세히 그린 이 초상에서 찰스 1세는 영락없이 우유부단하고 그늘진 인상이다. 이 초상은 교황 우르바누스 8세의 주선으로 로마의 조각가 베르니니에게 보내기

위해 그려졌다. 교황은 찰스 1세를 가톨릭으로 회유할 목적으로 그의 흉상을 베르니니로 하여금 조각하게 주선했다고 한다. 완성된 베르니니의 조각상은 런던으로 보내졌으나 1698년 화이트홀 궁전 화재 때 소실되었다.

올리버 크롬웰이 '호국경'이라는 칭호로 영국을 다스리던 짧은 공화정 시대가 끝나고, 프랑스로 도망가 있던 찰스 1세의 아들이 찰스 2세로 즉위하면서 영국의 정치 체제는 다시 한 번 뒤집혔다. 이 혼란이 채 끝나기도 전에 런던의 반 이상이 불타는 대화재가 발생했다. 런던의 지하철역 중에 '기념탑'이라는 뜻의 '모뉴먼트 역'이 있다. 여기에 있는 모뉴먼트는 1666년 대화재가 발화한 지점으로부터 62미터 떨어진 자리에 세워진 62미터 높이의 기념물이다. 1666년 9월 2일 저녁, 런던의 한 빵집에서 원인 모를 불이 났다. 때마침 강풍이 불어닥쳐 불은 나흘간 꺼지지 않고 타올랐다. 이 불로 인해 1만 3천여 채의 가옥이 무너져 내렸다. 중세 시대의 런던, 헨리 8세와 셰익스피어 시대의 런던 가옥들이 이때 거의 다 불타 무너졌다. 오래된 도시임에도 불구하고 오늘날의 런던에서 중세 도시의 흔적을 거의 찾을 수가 없는 것은 이러한 이유 때문이다. 고딕식 성당이던 세인트 폴 성당도 불에 타 뼈대만 남았다.

큰 화재로 인해 런던은 불가피하게 재건할 기회를 맞았다. 찰스 2세는 불이 난 지 9일 만에 대화재 재건 위원회를 발족시켰다. 수학자이며 천문학자였던 옥스퍼드의 천재 크리스토퍼 렌Christopher Wren (1632-1723) 교수에게 이 재건의 책임이 맡겨졌다. 당시 렌의 나이는 서른넷에 불과했다. 렌은 대화재 기념탑을 비롯해 세인트 폴 대성당 등 오늘날 우리가 보고 있는 런던의 많은 부분을 재건했다.

렌의 도시 재건 계획은 장대하고도 대담했다. 그는 이 기회에 런던의 좁고 복잡한 길을 현대적인 대로로 바꾸는 획기적인 설계안을 내놓았다. 보수적

인 런던 의회는 도시 중심에 광장이 있고 그 광장을 중심으로 대로들이 사방으로 뻗어 나가는 렌의 기획안을 받아들이지 않았다. 예나 지금이나 영국인들은 '안 하던 현명한 행동을 하기보다는 오래 해 왔던 바보짓을 반복하는 것이 더 낫다'고 생각하는 사람들이었다. 렌의 원래 계획이 받아들여졌다면 오늘날 런던의 모습은 완전히 달라졌을 것이다. 그의 계획은 세인트 폴 성당이 있는 시티 구역을 재건하는 정도로 축소되고 말았지만 요행 세인트 폴 성당의 건축만은 예정대로 이루어졌다.

영광의 시간들: 세인트 폴 성당과 〈메시아〉

바로크 양식의 세인트 폴 성당은 1675년에 착공되어 불과 35년 만인 1710년, 렌의 생전에 완공되었다. 단시일 내에 완공되었다고 해서 이 성당의 규모가 작거나 허술한 것은 아니다. 성당의 돔은 지름 34미터로 지름 42미터인 성 베드로 대성당에 이어 세계에서 두 번째로 큰 돔이다(성 베드로 대성당의 공사 기간은 120년이었다). 런던의 실용적인 분위기와는 달리 이 성당의 안팎은 바로크 양식의 성당답게 장대하고도 화려하다. 성당의 높이, 돔 꼭대기 십자가까지의 높이는 111.3미터에 이른다.

렌은 런던에만 무려 52채의 성당을 설계했다. 런던의 스카이라인은 렌에 의해 만들어졌다 해도 과언이 아니다. 렌은 91세에 사망해서 세인트 폴 성당의 지하에 묻혔다. 렌 묘비에는 "그가 남긴 업적을 보고 싶다면 방문자여, 눈을 들어 이 성당을 보라"는 문구가 쓰여 있다. 세인트 폴 성당은 제2차 세계대전 당시 하루에만 스물여덟 발의 포탄을 맞을 정도로 독일 공군의 집중적 공격을 받았으나 무너지지 않았다.

세인트 폴 성당은 런던의 심장부인 시티 구역에 있음에도 불구하고 묘하

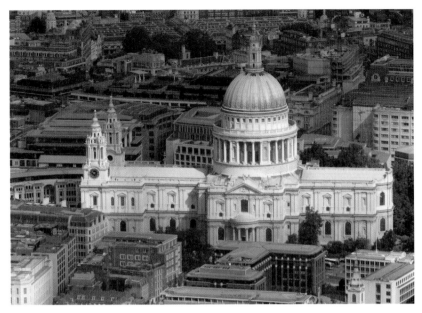

세인트 폴 대성당, 크리스토퍼 렌 설계, 1675–1710년, 런던.

게 런던과는 어울리지 않는 듯한 인상을 준다. 이 성당은 영국 바로크 양식으로 지어진 드문 건축이다. 바로크 건축은 원래 로마에서 가톨릭 교회의 화려함을 자랑하기 위한 수단으로 사용되었으며, 이 때문에 신교 국가인 영국에서는 바로크 양식이 빨리 자취를 감출 수밖에 없었다. 이러한 종교적 갈등 때문에 런던의 건축위원회는 성당의 설계와 내부 장식을 탐탁지 않아 했다. 렌은 자신의 설계대로 성당을 짓기 위해 오랜 시간 건축위원회를 설득했고 돔 내부의 모자이크도 극도로 간소하게 축소해야만 했다.

렌이 성당을 완공한 1710년에 런던은 새로운 손님을 맞았다. 자신의 오페라 《리날도》 공연을 위해 하노버의 궁정 악장 게오르크 프리드리히 헨델Georg Friedrich Handel(1685-1759)이 런던을 방문했다. 독일 작센 출신인 헨델은 영국

으로 오기 전 이미 3년간 피렌체와 베네치아에 머물면서 이탈리아 오페라의 최신 경향을 섭렵한 상태였다. 런던 청중은 처음 만난 본격적인 이탈리아 오페라에 열광적인 호응을 보냈다. 국제적 감각을 갖춘 인물이었던 헨델은 하노버로 돌아가지 않고 바로 영국에 눌러앉아 버렸고 이어 영국 국적을 취득했다. 그 후 하필 하노버의 선제후였던 게오르크가 영국 왕 조지 1세로 부임하는 바람에 헨델의 입장은 난처해졌다. 헨델은 템스 강 유람에 나선 조지 1세의 배를 따라가며 자신이 빌린 배에 태운 오케스트라에게 '수상 음악'을 연주하게 했다. 이 음악이 마음에 든 조지 1세는 헨델을 용서했을 뿐만 아니라 그의 연금을 두 배로 올려 주었다고 한다.

헨델이라는 국제적 음악가가 런던에 정착하면서 음악을 좋아하는 런던의 귀족들은 부쩍 힘을 얻었다. 1719년 런던에는 이탈리아 오페라의 보급을 위한 왕립 음악 아카데미가 설립되었고, 헨델은 이 아카데미의 책임자가 되었다. 헨델의 활동으로 런던은 한동안 이탈리아 오페라의 중심지로 부상했으나 많은 예산과 가수가 필요한 오페라의 흥행은 여러모로 부담스러운 일이었다. 헨델은 이탈리아 오페라의 인기가 한물가고 있다는 사실을 알아차리고 1732년에 발표된 〈에스더〉를 시작으로 해서 오라토리오와 협주곡 작곡으로 방향을 선회했다. 이번에도 헨델의 판단은 옳았다. 런던 청중들은 영어 가사로 된 오라토리오를 이내 자신들의 음악으로 받아들였다.

단 24일 만에 완성해서 1742년 더블린에서 초연한 오라토리오 〈메시아〉에 대한 청중의 환호는 대단했다. 초연 당시 더 많은 관객들을 입장시키기 위해 여성들은 부풀린 스커트를 입지 못했고 남성들은 칼을 찰 수 없었다고 한다. 예수의 탄생, 수난, 부활을 3부로 나누어 노래한 〈메시아〉는 헨델의 대표작으로 손꼽히며 2부 끄트머리의 합창곡 〈할렐루야〉는 영국 왕의 대관식마

다 연주된다. 현란하고 화려한 합창과 확신에 찬 솔로 가수들의 아리아로 이루어진 〈메시아〉는 신을 찬양하는 음악이지만 실은 나날이 발전하고 있던 런던과 런던 시민들에 대한 찬사처럼 들린다. 복잡한 듯하지만 실은 대단히 명쾌하고 단순하며 밝은 음악, 〈메시아〉는 헨델이 평생 추구했던 음악의 모습을 그대로 보여 준다.

헨델은 궁정 음악가로 런던에서 명예로운 삶을 누리다 1759년 타계해 웨스트민스터 사원에 묻혔다. 그가 묻힌 웨스트민스터 사원은 영국 왕의 대관식과 장례식이 열리는 영국 국교회 최고의 성당이다. 하노버에서 런던으로 삶의 터전을 옮겨온 헨델의 판단은 옳았다. 그는 작곡 능력 못지않게 시대의 변화를 읽을 줄 아는 혜안을 가진 인물이었다.

호가스와 존슨의 눈에 비친 런던

윌리엄 호가스가 활동하던 조지안 시대(1714-1837)에 런던은 세계 무역의 중심지로 부상했다. 주가가 출렁이면서 벼락부자와 파산자가 속출했고 암스테르담의 무역을 주도하던 유대인들이 런던으로 건너왔다. 1700년대 초반부터 1945년 제2차 세계대전 종전까지 런던은 200년 이상 세계 제1의 도시로 군림했다. 화가이자 철학자이던 윌리엄 호가스William Hogarth(1697-1764)의 연작들은 흥청거리는 런던의 분위기, 유럽의 경제를 주도하며 활기와 배금주의, 부도덕과 탐욕이 횡행하던 대도시의 단면을 솔직하고도 냉혹하게 그리고 있다.

호가스의 연작 판화들은 교훈과 통렬한 비판, 블랙 유머 등이 섞인 런던의 삽화다. 그는 특히 꼴사나운 부르주아와 탐욕스러우며 게으른 귀족들을 냉혹하리만치 냉정한 시각으로 비판했다. 호가스가 1743년에 그린, 현재 내셔널 갤러리에 소장되어 있는 〈요즘 결혼식〉 여섯 장은 이러한 호가스의 비판

의식을 자세하게 보여 주는 작품이다.

1장 〈결혼 계약〉에서 백작인 신랑의 아버지는 가계도를 자랑스럽게 가리키고 있고 그의 아들은 거울을 보기에 여념이 없다. 벽에 걸린 메두사는 이이야기의 그로테스크한 결말을 암시한다. 상인의 딸은 정부인 변호사와 시시덕거리고 있는 중이다. 2장에서 결혼식을 마친 신부는 귀족으로 신분 상승을 이룬 데 대단히 만족해하고 있으나 신랑은 불손한 태도로 앉아 노골적으로 불만을 표현하고 있다. 3장에서는 남편이 남몰래 프랑스인 의사를 찾아가 자신의 정부가 옮은 성병을 치료해 달라고 돈을 내밀고 있으며 4장 〈숙녀의방〉에서 백작 부인이 된 상인의 딸은 정부인 변호사와 가장무도회에 갈 계획을 세우고 있다. 5장 〈매음굴〉은 가장무도회가 끝난 후, 커피 하우스 뒤편의방을 빌린 정부와 상인의 딸이 뒤를 밟아온 남편과 맞닥뜨린 장면이다. 정부는 얼결에 남편을 죽이고 달아나고 있다. 이 소란에 매음굴의 인도인 주인이방으로 뛰어들어온다. 마지막 장에서 신문을 통해 정부의 교수형 소식을 들은 상인의 딸은 독약을 먹고 죽어간다. 상인이 슬픈 표정으로 딸의 손에서 결혼 반지를 빼고 있다.

호가스는 런던의 배금주의를 매몰차게 비판했지만 같은 18세기의 다른 사람들에게 런던의 활기는 엄청난 매력으로 비쳤다. 만물박사라는 뜻의 '닥터 존슨'이라는 별명으로 더 잘 알려져 있는 문필가 새뮤얼 존슨Samuel Johnson(1709-1784)은 1737년 리치필드에서 자신의 운을 시험해 보기 위해 런던으로 왔다. 그는 런던의 신문사와 인쇄소가 모여 있는 플리트 스트리트에서 살며 작가, 문필가, 편집자로 이름을 날렸다. 그가 동료이자 조수인 제임스 보스웰에게 한 이야기는 런던에 대한 자신의 솔직한 심경을 담은 것이었다. "런던이 지겨워진 사람은 삶이 지겨워진 거야. 런던에는 삶이 제공할 수

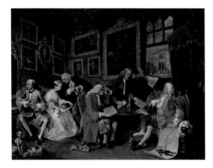

〈요즘 결혼식 1 '결혼 계약'〉, 윌리엄 호가스, 캔버스에 유채, 1743–1745년, 내셔널 갤러리, 런던.

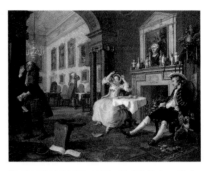

〈요즘 결혼식 2 '결혼 직후'〉, 윌리엄 호가스, 캔버스에 유채, 1743–1745년, 내셔널 갤러리, 런던.

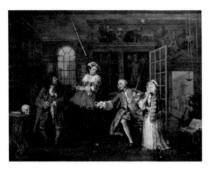

〈요즘 결혼식 3 '의사의 검진'〉, 윌리엄 호가스, 캔버스에 유채, 1743–1745년, 내셔널 갤러리, 런던.

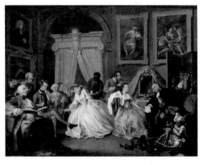

〈요즘 결혼식 4 '숙녀의 방'〉, 윌리엄 호가스, 캔버스에 유채, 1743–1745년, 내셔널 갤러리, 런던.

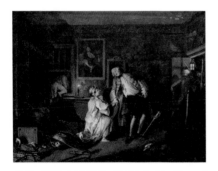

〈요즘 결혼식 5 '매음굴'〉, 윌리엄 호가스, 캔버스에 유채, 1743–1745년, 내셔널 갤러리, 런던.

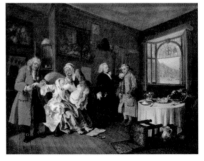

〈요즘 결혼식 6 '숙녀의 죽음'〉, 윌리엄 호가스, 캔버스에 유채, 1743–1745년, 내셔널 갤러리, 런던.

있는 모든 게 다 있으니까 말이지."

　지금은 닥터 존슨 기념관이 되어 있는 플리트 스트리트의 4층 집에서 존슨은 아홉 명의 조수와 함께 1755년 최초의 영어 사전을 펴냈다. 이제 영국인들은 프랑스어나 라틴어 못지않은 문학적 언어를 가지고 있다는 자부심을 갖게끔 되었다. 런던 곳곳에서 전시회, 가면극, 무도회 등이 공연되었고 헨델 만년의 걸작인 〈왕궁의 불꽃놀이〉는 1749년 초연 당시 런던 거리에 교통 체증을 일으킬 만큼 폭발적인 반응을 얻었다. 런더너들은 극장을 사랑했다. 1759년에는 내과 의사인 한스 슬론 박사의 소장품을 기초로 한 영국 박물관 (대영박물관)이 런던 몬태규 하우스에서 문을 열었다. 1792년 초빙된 하이든은 옥스퍼드 대학에서 명예박사 학위를 받았다.

　이해할 수 없을 정도로 자국에서 배출되는 예술가들의 수는 적었지만, 최소한 런더너들의 예술 감식안만큼은 단연 유럽 최고 수준이었다. 귀족은 귀족대로 1600년대부터 시작된 그랜드 투어를 통해 감식안을 단련할 기회를 가졌으며, 또 평민은 평민대로 셰익스피어 이래 계속된 대중 공연을 접하면서 자연스럽게 음악과 연극을 이해하는 눈을 갖게 되었다. 오늘날 런던이 다섯 개의 오케스트라를 보유하고 있으며 세계 최고의 뮤지컬과 연극, 패션, 건축의 시험 무대로 알려진 것은 이러한 역사적 배경과 결코 무관하지 않다. 런던은 유럽 최고의 활기와 자유를 가진 도시였다. 활기찬 분위기 속에서 조지안 시대가 막을 내리고 '해가 지지 않는 대영 제국'의 영광을 맞이할 빅토리아 시대가 개막했다. 그리고 런던의 회색빛 안개와 파도를 감각적으로 포착할 능력을 가진 영국인 화가가 마침내 탄생했다.

터너가 본 런던의 안개

〈비, 증기, 속도: 대서부 철도〉와 〈전함 테메레르〉로 기억되는 조지프 말로드 윌리엄 터너Joseph Mallord William Turner(1775-1851)는 명실상부하게 영국을 대표하는 화가이지만 당대에 그의 진가를 알아보는 영국인들은 그리 많지 않았다. 터너는 프랑스의 인상파보다 한 세기 이상 앞서서 빛과 대기의 극적이고 미묘한 움직임을 포착해 낸 화가다. 그의 그림 중에는 막 팽창하고 있던 런던의 명암을 묘사한 작품들도 적지 않다. 문제는 당시의 영국인들은 자신들의 자연이 그림으로 남길 만한 가치가 있다고 생각하지 않았다는 점이다. 그들은 왜 터너가 아무것도 없는 텅 빈 대기의 묘사에 집착하는지 이해하지 못했다.

1835년에 그려진 〈불타는 국회의사당〉은 1834년 10월 실제로 하원에서 일어난 화재를 소재로 한 작품이다. 터너는 일단 이 광경을 연필로 스케치한 후 화재를 진압한 이들의 의견을 들어 가며 다시 그렸다. 밤의 화재인데도 불구하고 하늘은 새벽처럼 밝은 푸른빛으로 빛나며 추악한 정치의 상징인 국회의사당이 불타 무너지는 동안에도 성당은 기적같이 굳건하다. 신의 회당은 정치가들의 장소보다 훨씬 더 성스럽다는 듯이 말이다. 실제로 이날 화재에서 기적적으로 바람의 방향이 바뀌면서 국회의사당에 인접해 있는 웨스트민스터 사원은

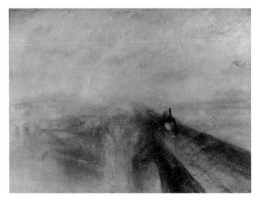

〈비, 증기, 속도: 대서부 철도〉, 조지프 말로드 윌리엄 터너, 1844년, 캔버스에 유채, 91x121.8cm, 내셔널 갤러리, 런던.

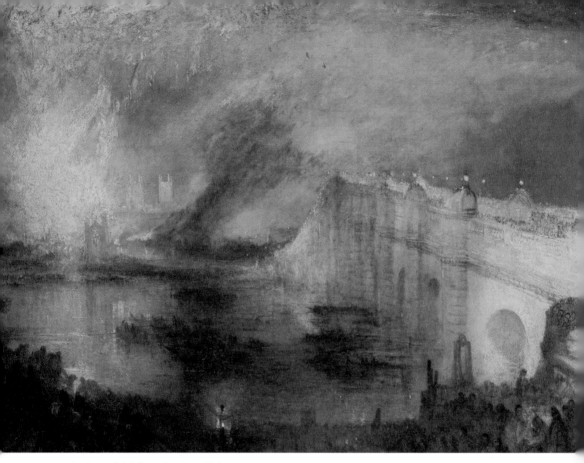

〈불타는 국회의사당〉, 조지프 말로드 윌리엄 터너, 1834-1835년, 캔버스에 유채,
92x123.1cm, 필라델피아 미술관, 필라델피아.

화마를 피할 수 있었다고 한다. 다리 끝은 마법처럼 소멸되며 불에 녹아내리
고 있다. 이런 터너의 극적이고 공격적인 스타일은 보는 이들을 흥분시키는
동시에 불편하게 했다. 터너보다 더 온화하고 차분한 그림을 그리는 컨스터
블의 풍경화조차 '가치 없는 자연의 모습을 그리느라 재능을 낭비하고 있다'
는 혹평을 듣고 있었던 때였다.

　터너의 그림에 등장한 것처럼, 웨스트민스터 국회의사당은 1834년 화재로

무너져 버렸다. 새로운 국회의사당이 현재 '빅벤'으로 유명한 고딕 양식의 건물이다. 이 중요한 건물이 고전주의와 고딕 양식을 혼합해 지어졌다는 점은 빅토리아 시대의 보수적인 분위기를 말해 준다. 건물의 기본 구조는 고전주의 양식으로, 그리고 장식은 고딕 양식을 첨가해서 지어졌다. 산업 사회에 대한 반동으로 일어난 이 고딕 복고 양식이 바로 산업화의 시발점인 런던에서 시작된 것 역시 묘한 아이러니다. 터너는 오랜 기간 동안 가혹한 비판에 아랑곳하지 않고 꿋꿋이 영국의 습기 가득한 안개를 그렸으나 그의 후계자는 끝내 나타나지 않았다. 반세기 후, 보불 전쟁을 피해 파리에서 건너온 젊은 화가 클로드 모네가 그의 그림을 런던 내셔널 갤러리에서 보았다. 모네는 터너의 빛과 대기에 대한 묘사를 잘 기억해 두었다가 자신의 고향인 르아브르 바

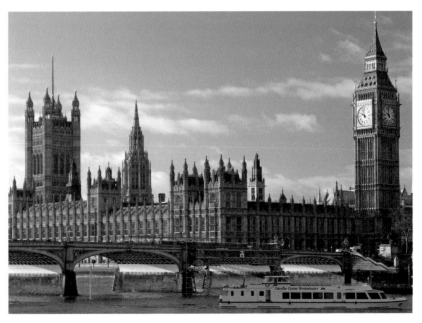

영국 국회의사당과 빅벤, 1840–1876년 건축, 런던.

닷가의 일출을 그리며 〈해돋이-인상〉이라는 제목을 붙였다.

엘가가 묘사한 빅토리아 시대의 영광

빅토리아 시대 후반, 그리고 에드워드 시대를 살았던 영국 작곡가 에드워드 엘가Edward Elgar(1857-1934)는 20세기 초반 런던에서 전성기를 맞았다. 침착하고 온화하면서도 당당한 엘가의 음악은 빅토리아 시대의 런던을 그대로 오선지에 옮겨 놓은 듯한 느낌을 준다. 엘가의 〈위풍당당 행진곡〉은 BBC 방송이 매년 여름 주최하는 '프롬스 페스티벌'의 마지막 콘서트에서 전 영국을 떠들썩하게 만들 정도의 대대적인 환호를 받으며 연주된다.

실제로 〈위풍당당 행진곡〉은 1901년 열린 프롬스를 위해 작곡되었으며, 초연부터 열광적인 환영을 받았다. 오케스트라를 지휘했던 헨리 우드는 관객의 환호 때문에 같은 곡을 두 번 더 연주해야만 했다. 〈위풍당당 행진곡〉은 엘가 본인의 편곡으로 에드워드 7세의 대관식 음악으로 연주되기도 했다. 현재 프롬스 마지막 콘서트에 오케스트라와 합창으로 연주되는 〈희망과 영광의 땅〉은 대관식용으로 편곡된 버전이다. 1904년 엘가에게 바쳐지는 페스티벌이 코벤트 가든에서 열렸다. 영국 역사상 최초로 열린 살아 있는 작곡가를 위한 페스티벌이었다. 페스티벌 개막 공연에는 에드워드 7세 부부가 참석했다. 같은 해에 엘가는 국왕에게서 기사 작위를 받았다.

200년 이상 런던을 휘황찬란하게 빛냈던 영광의 불빛은 제2차 세계대전의 종전과 함께 꺼졌다. 1, 2차 세계대전을 모두 승리로 이끌긴 했지만 영국은 두 번의 세계대전 속에서 회복할 수 없는 타격을 입었고 런던 역시 마찬가지였다. 제2차 세계대전을 거치며 세계 제1의 도시라는 칭호는 미국 뉴욕으로 넘어갔다. 그러나 런던에는 뉴욕에는 없는, 천 년의 역사를 살아온 명예로운

흔적이 아직도 면면히 남아 있다. 그리고 이 도시에서 살았던 많은 예술가들의 흔적 역시 여전히 런던의 거리마다 남아 있다. 장구한 시간 동안 쌓아올린 역사와 문화의 자취, 이것이야말로 비싼 물가와 흐린 날씨에도 불구하고 수많은 관광객들로 하여금 런던을 찾게 만드는, 런던만이 가진 변치 않는 매력이다.

꼭 들 어 보 세 요 !

게오르크 프리드리히 헨델: 오라토리오 〈메시아〉 중 〈할렐루야〉 / 관현악곡 〈왕궁의 불꽃놀이〉 중 서곡
에드워드 엘가: 〈위풍당당 행진곡〉 1번

03

산과 호수에
남은
슬픈 전설들

많은 스코틀랜드 민
요들은 구슬픈 한과
정서를 담고 있다. 그
정서는 우리의 〈정선
아리랑〉이 담은 한과
도 유사하게 들린다.
역사적으로 스코틀랜
드는 강대국 잉글랜

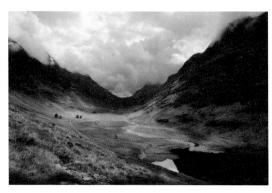

하일랜드, 스코틀랜드.

드의 옆에 자리하고 있다는 지리적 특성 때문에 계속 잉글랜드에게 침략과
수탈을 당해야만 했다. 독일에게 합병과 침략을 거듭 당했던 폴란드의 역사
와도 유사하다. 지난 2014년 스코틀랜드 의회가 스코틀랜드인들을 대상으로
진행했던 스코틀랜드 독립 찬반 투표는 이런 역사적 배경이 있었기에 가능
했던 일이다. 이때 독립 찬성표가 44.7퍼센트나 나왔던 것은 스코틀랜드의
독자적 문화에 대한 스코틀랜드인들의 자부심이 그만큼 크다는 사실을 말해
준다. 투표 결과는 반대 55.3퍼센트, 찬성 44.7퍼센트로 불과 40만 표 차이
였다.

그리고 지금 이 순간에도 스코틀랜드의 530만 인구는 영국인이라기보다
스코틀랜드인으로 살아가고 있다. 이들은 영국 중앙은행이 발행하는 지폐와
다른 스코틀랜드 파운드를 사용하며 교육 제도와 수능 시험도 잉글랜드와는
별개로 운영한다. 에든버러, 글라스고 등 스코틀랜드 주요 도시의 관청들은

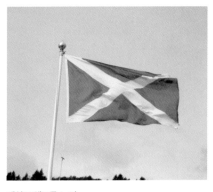
세인트 앤드류스 기.

하나같이 영국 국기 유니언 잭 대신 스코틀랜드 기인 세인트 앤드류스 깃발을 내걸고 있다. 심지어 월드컵조차도 '영국' 팀이 아닌 '스코틀랜드' 팀으로 출전할 만큼 이들을 '스코틀랜드인'으로 강하게 결속시키고 있는 바탕에는 잉글랜드와는 다른, 잉글랜드와는 별개의 문화를 이루어 왔다는 민족적 자부심이 버티고 있다. 전 세계에서 〈해피 버스데이 투 유〉에 이어 두 번째로 많이 불리는 노래 〈올드 랭 사인〉을 낳은 땅, 산과 호수의 나라 스코틀랜드로 떠나 보도록 하자.

역사 속에 가려진 진실, 메리 여왕과 스코틀랜드의 운명

지리적으로 스코틀랜드는 브리튼 섬의 북부 3분의 1가량을 차지하는 땅이다. 그러나 인구는 영국 총인구의 10분의 1 정도인 530만에 불과하다. 스코틀랜드는 다시 북부인 하일랜드Highlands와 남부인 로랜드Lowlands로 나뉘는데 인구의 대부분은 로랜드에 있는 수도 에든버러와 경제 중심지 글라스고에 거주한다. 관광의 중심은 에든버러이며 특히 8월의 3주 동안 열리는 에든버러 국제 페스티벌이 유명하다. 하일랜드에는 괴물 '네시'로 유명한 네스 호를 비롯해서 많은 호수와 산들이 있다. 이들은 일찍이 빙하 지형에 의해 생겨났다고 한다.

　잉글랜드인과 스코틀랜드인들은 문화적으로 다른 뿌리를 가지고 있다. 앵글로색슨족이 잉글랜드의 모태가 된 반면, 스코틀랜드의 문화적 뿌리는 아

일랜드와 같은 켈트족이다. 그래서 스코틀랜드의 고유 문화는 아일랜드와 매우 비슷하다. 현재도 스코틀랜드에는 소수 언어인 켈트어를 가르치는 학교와 전문 라디오 방송이 있고, 초등학교에서는 영어와 상당히 다른 '스코트어'라는 고대 언어를 가르친다. 고유한 문화와 언어가 다르다는 점은 스코틀랜드의 독립운동에서 중요한 모태가 되었다.

스코틀랜드는 17세기에 잉글랜드와 하나의 나라로 통합되었다. 1603년, 잉글랜드의 위대한 군주 엘리자베스 1세는 69세의 나이로 타계했다. 여왕은 끝내 결혼을 하지 않았으므로 왕위를 이을 후계자가 없었다. 신중한 성격의 여왕은 임종의 침대에 누워서야 자신의 후계자를 지명했다. 그녀의 입에서 나온 후계자의 이름은 뜻밖에도 스코틀랜드의 국왕 제임스 6세였다. 에든버러에 있던 제임스 6세는 런던으로 와 잉글랜드의 왕 제임스 1세로 즉위한다. 이를 통해 잉글랜드와 스코틀랜드는 한 국가로 통합되었다. 이 역사의 뒤편에는 한 여성의 슬픈 그림자가 드리워져 있다. 바로 엘리자베스의 5촌이자 제임스 6세를 낳은 어머니, 한때 스코틀랜드의 여왕이었고 엘리자베스에 의해 1587년 참수된 메리 여왕(1542-1567년

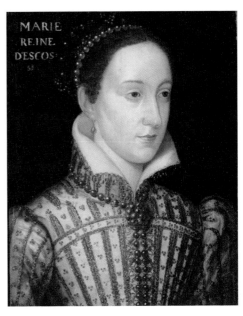

스코틀랜드의 메리 여왕.

재위)의 이야기다.

역사가들은 잉글랜드의 엘리자베스 1세(1558-1603년 재위)와 스코틀랜드의 메리 여왕을 비교하면서 메리 여왕은 엘리자베스 1세에 비해 리더십이 모자랐던 군주였다고 설명한다. '승자의 기록'에 의하면 메리 여왕은 자신의 남편인 단리 경의 암살을 사주했으며, 그 암살을 주도한 보스웰 백작과 결혼했다. 이 패륜적인 행위에 대해 스코틀랜드인들이 강하게 반발해 그녀를 여왕 자리에서 끌어내렸다. 잉글랜드로 도망간 메리는 5촌인 엘리자베스 여왕의 보호 하에 있으면서도 끊임없이 그녀를 암살하려고 시도했다. 결국 자신에 대한 명백한 암살 의도를 확인한 엘리자베스 여왕이 메리의 처형을 명령해서 메리 여왕의 목은 망나니의 칼에 의해 떨어졌다. 이 이야기대로 하면 명민한 군주 엘리자베스에 비해 메리는 여러모로 함량 미달의 여왕이었음이 분명하다.

그러나 이것은 어디까지나 승자의 기록일 뿐이다. 스코틀랜드에서 메리 여왕이 왕위에 오를 당시, 스코틀랜드는 가톨릭 국가에서 신교의 한 갈래인 장로교 국가로 변화하는 진통의 한가운데에 있었다. 메리는 이러한 변화와 갈등, 왕위를 둘러싼 권력 싸움의 희생양이었다. 그녀는 자기가 조국이라고 믿었던 프랑스에게, 그리고 아버지의 국가인 스코틀랜드에게 배신당했고 마지막으로 자신이 의탁했던 친척 엘리자베스와 아들 제임스 6세에게 배신당했다.

3개 국가의 여왕이 된 메리

메리는 기억이 나는 최초의 순간부터 여왕이었다. 그녀는 부친 제임스 5세의 사망으로 생후 9일에 여왕의 자리에 올랐다. 메리 여왕의 모후인 프랑스 왕

족 마리 드 기즈는 딸 메리를 가톨릭 신자로 키웠다. 마리 드 기즈는 장로교를 믿는 귀족들이 스코틀랜드 궁정을 주도하고 있는 상황에서 어린 메리의 안위를 장담할 수 없다고 생각했다. 마리는 일찌감치 가톨릭 국가인 프랑스의 왕세자 프랑수아와 메리 사이의 정혼을 맺었고, 메리가 다섯 살이 되자 프랑스의 친정 기즈 가로 보냈다. 메리는 열여섯 살에 결혼하고 같은 해에 프랑스 왕비가 되었으며 남편 프랑수아가 사망한 열여덟 살 때까지 프랑스에서 생활했다. 당연히 메리는 자신의 정체성을 프랑스인으로 여기고 있었다. 메리는 평생 프랑스어로 편지를 썼고 프랑스식인 '마리Marie'라고 서명했다. 그러나 열여덟 살에 남편 프랑수아 2세가 갑자기 사망하면서 메리는 스코틀랜드로 돌아가야만 했다. 스코틀랜드 여왕이 된 메리 주위의 신하들은 모두 장로교인들이었다. 메리는 그들이 사용하는 스코트어를 잘 알아듣지 못했다.

메리가 스코틀랜드의 여왕이던 1500년대 중반은 루터의 종교 개혁이 한창 유럽 전체로 퍼져 나갈 때였다. 스코틀랜드의 궁정도 신교의 한 종파인 장로교가 장악하고 있었다. 이들로서는 외국인이나 다름없고 종교도 다른 메리 여왕은 제거해야 마땅한 인물이었으나 메리는 그러한 권력 투쟁을 알기에는 너무 어렸다. 메리는 자신이 기거하게 된 홀리루드 궁을 프랑스식으로 꾸미고 프랑스에서 데려온 시종 카다Cadat와 함께 궁의 정원에서 골프를 쳤다. 프랑스인 카다를 스코틀랜드인들이 영어식으로 '카다이'라고 부른 것이 '캐디'라는 단어의 기원이 되었다.

1565년, 메리는 역시 가톨릭교도이자 잉글랜드 출신인 단리 경과 결혼했다. 단리는 잘생긴 얼굴에 비해 매우 냉혹하고 무자비한 사람이었다. 메리는 프랑스식으로 자신의 궁정에 이탈리아인 음악가들을 고용했는데, 그중 한 사람인 리치오와 메리의 사이를 의심한 단리는 1566년 연회장에 난입해 메리

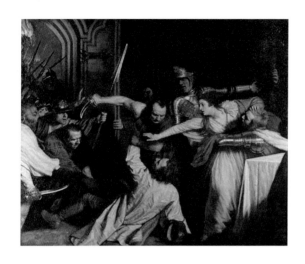

〈암살당하는 리치오〉, 존 오피
John Opie, 1787년, 캔버스에
유채, 길드홀 미술관, 런던.

의 눈앞에서 리치오를 오십여 차례 찔러서 죽였다. 그 끔찍한 광경을 모두 보
고 있을 때 메리는 임신 중이었다. 이때 낳은 아이가 후에 제임스 6세가 된다.

1567년 여왕의 남편 단리 경은 사냥용 오두막이 폭발하면서 폭사했다. 동
행했던 메리는 오두막 바깥에서 골프를 치고 있었다. 암살의 주도자는 장로
교인인 보스웰 백작이었다. 남편의 암살을 보고 아들의 안전을 걱정한 메리
는 제임스를 요새인 스털링 성에 데려다 놓는다. 그리고 돌아오는 길에 에든
버러 근방에서 보스웰 백작을 마주치는데 백작은 여왕을 끌고 가서 강간했
다. 3주일 후 메리와 보스웰은 결혼했다.

가톨릭교인인 메리는 임신이 되었을 가능성을 고려하면 결혼할 수밖에 없
다고 생각했을 것이고 보스웰은 또 보스웰대로 메리를 손에 넣으면 쉽게 권
력을 잡을 수 있다는 사실을 감안했을 것이다. 그러나 이 결혼은 메리가 보스
웰과 짜고 남편의 암살을 사주한 결정적 증거로 보였다. 메리의 반대파들은
단리 암살 당시 메리가 오두막 바깥에서 골프를 하고 있었다는 점을 증거로

내세웠다. '정숙한 여자는 그런 운동을 하지 않는다'는 이유에서였다.

결국 표면적으로는 부도덕한 여왕에 대한 단죄, 실은 가톨릭교도이자 외국인이나 다름없는 여왕을 축출하기 위한 스코틀랜드 귀족들의 반란이 일어난다. 메리는 스코틀랜드를 탈출해 5촌 언니인 잉글랜드의 엘리자베스 여왕에게 도움을 청했다. 엘리자베스는 겉으로는 메리를 환대했으나 그녀를 18년간 셰필드 근처 성에 유폐시키고 한 번도 만나 주지 않았다. 가톨릭교도와 교황의 입장에서는 엘리자베스가 후사가 없는 상태에서 사망하면 가톨릭을 믿는 메리가 잉글랜드 여왕이 될 수 있었다. 메리 역시 선대 잉글랜드 왕인 헨리 7세의 증손녀였다. 이 때문에 가톨릭 세력들은 적극적으로 엘리자베스의 암살을 모의했다. 반대로 엘리자베스의 입장에서는 위험인물인 메리를 반드시 제거해야 할 필요가 있었다.

성 밖으로 오가는 메리의 편지를 엄중히 감시하던 엘리자베스 여왕의 첩자 배빙턴은 메리의 편지에서 "내가 잉글랜드의 왕위에 오르려면 프랑스의 도움이 필요할 것"이라는 구절을 발견했다. 이 구절이 메리가 엘리자베스의 암살을 도모하고 있다는 결정적 증거가 되었다. 메리는 반역자로 재판에 회부되었다. 그녀는 자신이 스코틀랜드인이기 때문에 외국인 잉글랜드의 법정에 설 수 없다고 버텼지만 정작 스코틀랜드 왕이자 메리의 아들인 제임스 6세는 메리를 도우려 나서지 않았다. 그는 이미 20세의 성인이었고 어릴 때 헤어진 어머니에 대한 기억이 전혀 없었다.

한때 스코틀랜드의 여왕, 프랑스의 왕비, 잉글랜드의 적법한 왕위 계승자였던 메리는 이제 한 사람의 죄수가 되어 1587년 2월 7일, 44세의 나이로 포더링헤이 성에서 참수되었다. 사형 집행인이 머리채를 잡고 잘린 머리를 들어올렸을 때, 아마빛 가발이 벗겨지며 백발이 된 그녀의 머리가 바닥에 떨어

졌다. 크고 늘씬한 키에 아마빛의 아름다운 머리카락을 자랑했던 여왕은 어느새 백발이 되어 버린 머리카락을 가발로 숨기고 있었던 것이다.

역사는 승자의 기록일 수밖에 없고, 역사 속에서 메리는 철저한 패배자였다. 이후 역사가들은 엘리자베스 1세의 위대함을 칭송하며 상대적으로 메리를 함량 미달의 왕으로 깎아내렸다. 그러나 엘리자베스가 승자, 메리가 패자가 된 것은 두 인물의 개인적 능력보다는 시대의 흐름이 엘리자베스에게 더 유리하게 흘렀기 때문이라는 분석도 얼마든지 가능하다. 엘리자베스는 메리의 아들이지만 개신교를 받아들인 스코틀랜드의 제임스 6세를 자신의 후계자로 지명했다. 1603년 엘리자베스 1세가 타계한 후, 제임스 6세가 잉글랜드의 왕 제임스 1세로 즉위함으로써 두 나라는 통합의 수순을 밟게 된다. 1707년 두 국가의 의회가 합동법령Act of Union으로 통합되면서 잉글랜드와 스코틀랜드는 완전히 하나의

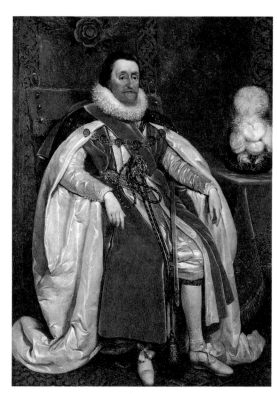

제임스 1세(스코틀랜드의 제임스 6세) 초상.

국가가 되었다.

　메리의 무덤은 지금 런던 웨스트민스터 사원에 있다. 그녀는 애당초 처형당한 포더링헤이 성 부근의 피터버러 성당에 묻혔으나 왕위에 오른 제임스 1세는 1612년 어머니의 무덤을 역대 국왕들의 무덤이 있는 웨스트민스터 사원으로 이장하도록 명령했다. 현재 메리의 무덤은 자신의 처형을 지시했던 엘리자베스 1세의 무덤 옆방에 마련돼 있다. 살아서 한 번도 만나지 못했던, 평생 라이벌로 서로를 맹렬히 견제했던 두 여왕이 지척에서 영원히 안식하고 있다는 사실이 다시 한 번 역사의 아이러니를 느끼게 한다.

독일 작곡가의 눈에 비친 메리 여왕의 슬픈 운명

1829년, 막 성년이 된 독일 작곡가 펠릭스 멘델스존(1809-1847)은 에든버러의 홀리루드 궁에 도착했다. 셰익스피어와 월터 스콧의 열렬한 팬이었던 멘델스존은 성년이 되어 떠난 첫 '그랜드 투어'의 목적지로 런던과 에든버러를 택했다. 에든버러에 도착한 멘델스존은 가족에게 이런 편지를 보냈다. "오늘 메리 여왕이 기거하던, 그리고 사랑했던 홀리루드 궁에 다녀왔습니다. 황혼에 싸인 궁은 이미 낡고 쇠락한 상태였고 그녀가 여왕의 관을 받았던 예배당은 이미 무너진 후였습니다. 아이비 덩굴이 낡은 궁을 뒤덮고 있는데 하늘은 무심할 만큼 청명하더군요. 그 자리에 서서 저는 〈스코틀랜드 교향곡〉의 첫 부분을 구상해 보았습니다."

　그의 교향곡 3번 1악장은 누가 뭐래도 애달픈 운명의 여왕 메리에게 바치는 비가다. 역시 그랜드 투어 중에 구상된 교향곡 4번 〈이탈리아〉에 비해 상대적으로 덜 알려져 있으나 A단조로 구성된 3번 〈스코틀랜드〉의 비감 어린 도입부에서 우리는 메리 여왕을 집어삼킨 역사의 구슬픈 격랑을 자연스

레 떠올리게 된다. 그러나 이렇게 일찌감치 스케치를 시작했음에도 불구하고 멘델스존은 10년 이상 이 곡을 완성하지 않고 내버려두었다가 1841년이 되어서야 곡의 마무리 작업에 들어갔다. 그래서 〈스코틀랜드〉는 1842년에야 그의 교향곡 3번으로 완성되었다. 시기적으로나 음악적으로나 〈스코틀랜드〉와 〈이탈리아〉는 멘델스존의 성장의 기록인 동시에 슈베르트와 슈만 사이를 잇는, 낭만주의적인 감성이 넘치는 교향곡들이다. 초연은 1842년 라이프치히 게반트하우스 오케스트라와 작곡가 자신의 지휘로 이루어졌다.

스코틀랜드의 실존 인물 맥베스

잘 알려져 있지 않은 사실이지만 셰익스피어의 『맥베스』는 스코틀랜드의 실제 왕을 모델로 한 작품이다. 『맥베스』는 셰익스피어의 4대 비극 중 가장 짧고 극의 전개가 강렬하며 동시에 환상적인 요소가 많이 가미된 작품이기도 하다. 1606년 완성되어 같은 해에 글로브 극장에서 초연된 이 작품의 무대는 스코틀랜드의 북부 하일랜드다.

1603년 왕위에 오른 제임스 1세는 글로브 극장 단원들을 여러 번 궁에 불러 연극 공연을 하게 했을 만큼 연극에 대한 관심이 컸다. 제임스 1세는 1566년 스코틀랜드에서 태어나 1603년 이전까지는 스코틀랜드의 왕 제임스 6세였던 인물이다. 이런 국왕의 출생 배경, 그리고 국왕의 연극에 대한 관심이 셰익스피어로 하여금 스코틀랜드가 무대인 작품을 쓰게 했을 가능성이 높다. 셰익스피어는 자신의 작품에서 전설이나 실제 있었던 이야기를 극화해서 사용했던 경우가 많았는데 『맥베스』 역시 마찬가지였다. 『맥베스』의 모델이 된 인물도 장소도 모두 스코틀랜드에 있다. 스코틀랜드 스트라스모어에 있는 글라미스 성은 동화 속의 성처럼 아름다운 모습의 고성이다. 이 성은

『맥베스』의 무대로 알려진 글라미스 성. 스트라스모어.

'맥베스의 성'이라고 불리기도 한다.

　맥베스는 1040년부터 1054년까지 스코틀랜드의 왕이었던 인물의 이름이다. 그는 선왕 말콤 2세의 외손자로 선왕이 죽은 후, 사촌 덩컨을 전투 끝에 죽이고 왕위에 올랐다. 이 당시 스코틀랜드는 아직 하나의 왕국으로 통합되지 않았던 시기였기 때문에 맥베스가 왕이 된 후에도 스코틀랜드의 각 지역을 둘러싼 크고 작은 전투들이 끊이지 않았다. 희곡『맥베스』에서 맥더프로 그려진 노섬브리아 백작이 맥베스 왕에게는 가장 강력한 라이벌이었다. 노섬브리아 백작과 말콤 2세의 아들인 말콤의 협공에 의해 1054년 맥베스가 암살되기에 이른다. 왕위는 맥베스의 아들 룰라흐에게 넘어갔으나 그 역시 말콤 일행에 의해 살해당했다. 결국 이 치열한 왕위 다툼에서 이긴 말콤이 1058년 말콤 3세로 즉위했다. 말콤 2세가 암살당한 장소가 바로 스트라스모

『맥베스』의 세 마녀, 테오도르 샤세리오Théodore Chassériau, 1855년, 캔버스에 유채, 70x92cm, 오르세 미술관, 파리.

어의 글라미스 성이다. 이후 1540년에는 성주 글라미스 경의 미망인 자넷 더글라스가 마녀로 몰려 화형당하는 사건이 터졌다.

각기 11세기와 16세기에 스코틀랜드의 같은 장소에서 벌어진 이 두 사건이 셰익스피어에게 '마녀의 사주에 의해 선왕을 살해하고 왕이 된 맥베스'의 스토리를 만들어 주었다. 이 이야기와 엇비슷한 스토리가 이미 1577년 발표된 『홀린셰드 연대기』에 실려 있기도 했다. 셰익스피어의 팬으로 그의 4대 비극을 모두 오페라로 만들기를 꿈꾸었던 베르디는 1847년 『맥베스』를 오페라로 만들기도 했으나 희곡의 핵심인 세 마녀가 여기서는 코러스로만 처리되어 아쉬움을 남긴다.

스코틀랜드에 꽃핀 아르누보, 매킨토시의 예술

산업 혁명 이후 영국에서 가장 급속히 발전한 도시는 스코틀랜드의 글라스고였다. 런던의 입지와 엇비슷하게 글라스고도 클라이드 강이 도시 중심부를 관통하는 항구 도시다. 글라스고는 식민지에서 들어오는 담배, 면화 무역으로 큰돈을 벌어 배를 건조하는 조선 산업을 일으켰다. 1750년 3만에 불과했던 글라스고의 인구는 1821년에 15만으로 늘어났다. 글라스고는 런던과

부다페스트 다음으로 유럽에서 세 번째로 지하철이 개통된 도시이기도 하다.

경제적 성공은 필연적으로 예술의 발전을 불러오기 마련이다. 그때까지 북쪽의 안개 가득한 나라, 추악한 공업 도시로만 알려져 왔던 글라스고에 문화적인 혁신이 일어났다. 19세기에 글라스고는 영국에서 두 번째로 큰 도시이자 항구 도시로서 상업의 중심지가 되었다. 이제 글라스고에는 런던이나 잉글랜드와는 다른, 스코틀랜드 도시로서의 자긍심과 정체성을 강력하게 조장할 수 있는 어떤 문화적 흐름이나 상징이 필요했다. 19세기 말, 빈과 브뤼셀의 아르누보 운동에서 영향을 받은 독특한 장식 미술이 글라스고에서 탄생했다.

글라스고 공예 운동을 주도한 이는 건축가이자 예술가, 이 두 가지 길을 동시에 추구했던 찰스 레니 매킨토시Charles Rennie Mackintosh(1868-1928)다. 흔히 핑크색 장미와 흰 벽으로 상징되는 그의 인테리어와 가구 디자인은 거칠고 남성적인 스코틀랜드의 산업 도시에 어울리지 않게 매우 우아하고 여성스럽다. 매킨토시가 아내 마거릿 맥도널드와 함께 그린 포스터와 수채화들을 보면 켈틱 신비주의의 영향이 명백히 드러난다.

글라스고 미술학교를 비롯한 건축 작

잡지 포스터를 위한 디자인, 찰스 레니 매킨토시, 1896년. 석판화, 246.4x94cm, 현대미술관, 뉴욕

품도 몇 군데 남아 있지만, 매킨토시를 대표하는 장르는 역시 실내 디자인이다. 순수함을 상징하는 흰색 공간에 심플하면서도 우아한 장식, 그리고 그 장식을 뒷받침하는 수채화풍의 환한 색조 등은 한 세기가 지난 지금의 시각으로 보아도 세련된 감각이 돋보인다. 특히 여신의 모습을 연상시키는 둥글고 우아한 분홍빛 장미는 도드라지게 양식화되어서 매킨토시 디자인의 상징처럼 여겨진다. 여성의 성, 생명, 자궁이 자연스럽게 연상되는 디자인이다.

매킨토시의 디자인은 세련되고 간결하면서도 북구 신화의 원시성, 여성성을 떠올리게 하는 부분이 분명 있다. 차갑고 남성적인 산업 도시 글라스고의

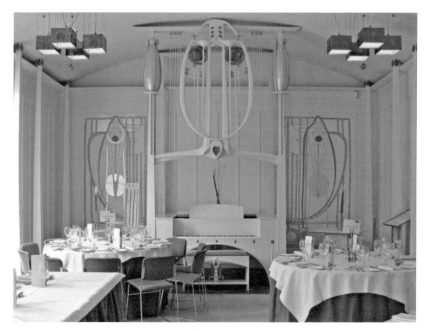

예술 애호가를 위한 주택 실내 장식. 매킨토시의 1901년 디자인을 바탕으로 1989-1996년 건축. 글라스고.

분위기와 묘하게 대조되는 매킨토시의 디자인은 도시의 이미지를 한 단계 격상시켜 줄 만했다. 그러나 20세기 초의 글라스고 사람들은 매킨토시 스타일의 탁월한 점들을 잘 이해하지 못했다. 그에게는 글라스고 미술학교를 비롯한 몇몇 건축 외에 더 이상의 기회가 주어지지 않았다. 글라스고에 남아 있는 매킨토시의 흔적들은 윌로우 티 룸 등 실내 디자인이 더 많다. 세기말 장식 미학의 비전을 아득히 먼 스코틀랜드의 전설에서 이어받은 점, 이 장식 미학을 켈트족의 신비스러운 여성성과 연관시켜 건축, 인테리어, 가구가 결합된 총체적이고도 세련된 디자인으로 완성시켰다는 점에서 매킨토시는 가장 스코틀랜드적인, 그리고 세계적인 디자이너의 반열에 오를 만한 인물이었다.

브루흐와 멘델스존의 음악에 담긴 스코틀랜드

19세기가 된 후에도 스코틀랜드는 유럽의 예술가들에게 여전히 먼 나라였다. 영국과 유럽은 바다로 갈라져 있는 상태였고, 수도 런던과 스코틀랜드의 거리는 다시 600킬로미터 이상 떨어져 있었다. 더구나 스코틀랜드의 날씨는 연중 거의 내내 습하고 차가웠다. 이런 날씨 때문에 『보물섬』과 『지킬 박사와 하이드』의 작가 로버트 루이스 스티븐슨은 길지 않은 인생의 대부분을 스코틀랜드를 떠나 각지를 방랑하며 보내기도 했다. 스코틀랜드 작가인 월터 스콧의 역사 소설은 독일어와 프랑스어로 번역되어 널리 읽히고 있었지만 이 소설들의 무대가 된 스코틀랜드를 실제로 방문하기는 쉽지 않았다. 유럽인들에게 스코틀랜드는 멀고도 아름다운 동경의 땅이었다.

1829년, 갓 스무 살이 된 멘델스존은 이 먼 스코틀랜드를 찾아 여기서 3주일을 보냈다. 이 3주일의 방문이 멘델스존에게 두 곡의 음악을 선사했다. 그의 교향곡 3번 〈스코틀랜드〉와 관현악 서곡 〈핑갈의 동굴〉이다. 멘델스존은

멘델스존에게 강한 인상을 남긴 헤브리디스 군도의 스투파 섬.

스코틀랜드 서쪽 해안의 항구 마을 오반에서 배를 타고 헤브리디스 군도의 섬들을 보러 나갔다. 극심한 뱃멀미에 시달리면서도 젊은 작곡가는 거친 바다 위에 떠 있는 외롭고 쓸쓸한 섬들의 모습에서 수많은 멜로디들이 들려오는 듯한 인상을 받았다. '외롭고 아름답고 슬픈 파도의 음악.' 이것이 바로 오늘날 멘델스존의 작품들 중에서도 큰 사랑을 받고 있는 〈핑갈의 동굴〉의 첫인상이었다. 바그너는 이 음악을 듣고 '음악으로 그린 수채화'라는 격찬을 퍼부었다. 〈핑갈의 동굴〉은 표제 음악의 시작을, 그리고 독일 낭만주의의 전성기를 알리는 걸작이다.

　멘델스존의 음악들이 스코틀랜드에서 받은 인상을 악보로 옮긴 것이라면, 같은 독일어권의 작곡가 막스 브루흐Max Bruch(1838-1920)가 1880년에 발표한 바이올린 협주곡 〈스코틀랜드 환상곡〉은 4악장 모두에 〈올드 롭 모리스〉 등 각기 다른 스코틀랜드 민요의 선율을 차용하고 있다. 전 악장에서 하프를 비

중 있게 사용해 민요의 속성을 강하게 드러낸 점도 이 곡의 특징이다. 브루흐
는 뮌헨의 도서관에서 스코틀랜드 민요 악보들을 모아 〈스코틀랜드 환상곡〉
을 작곡했다. 그는 이 곡을 완성할 때까지 한 번도 스코틀랜드에 가 본 적이
없었다. 다른 유럽 예술가들이 그러했듯이 브루흐 역시 '신비로운 북쪽 나라'
스코틀랜드에 대한 막연한 동경을 가지고 있었던 듯싶다. 〈스코틀랜드 환상
곡〉의 초연은 1881년 스코틀랜드가 아닌 잉글랜드의 리버풀에서 이뤄졌다.
브루흐 자신이 직접 리버풀 필하모닉을 지휘했고 당대 최고의 바이올리니스
트 요제프 요아힘이 초연을 맡았다. 그러나 요아힘의 연주에 대해 브루흐는
"곡을 완전히 망치고 말았다"고 혹평했다고 한다.

꼭 들 어 보 세 요 !

펠릭스 멘델스존: 교향곡 3번 〈스코틀랜드〉 Op.56 1악장 / 관현악 서곡 〈핑갈의
　　　　동굴〉 Op.26
막스 브루흐: 바이올린 협주곡 〈스코틀랜드 환상곡〉 Op.46 1악장

04

노르망디

가득한 햇빛과
바람과 빗방울

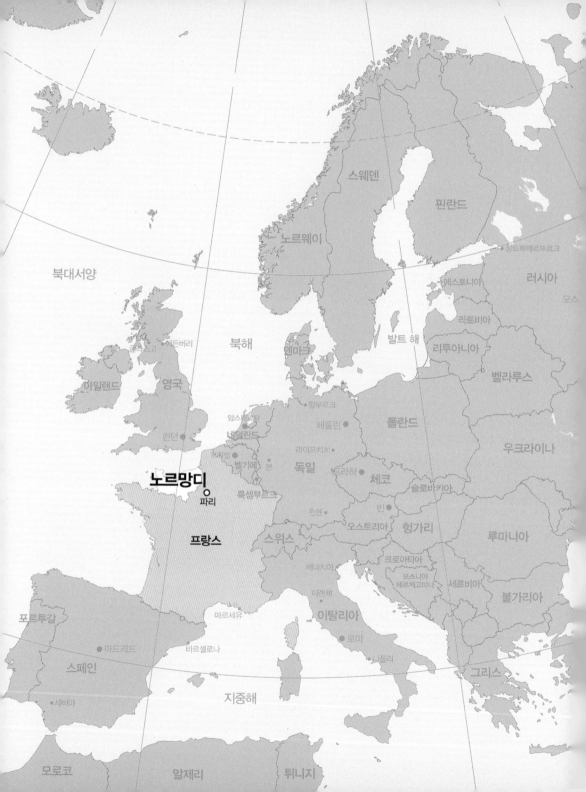

북대서양

아이슬란드

영국

아일랜드

런던

에든버러

노르웨이

스웨덴

핀란드

상트페테르부르크

러시아

모스

에스토니아

라트비아

리투아니아

벨라루스

덴마크

북해

발트 해

함부르크

베를린

폴란드

우크라이나

암스테르담

네덜란드

라이프치히

독일

프라하

체코

슬로바키아

브뤼셀

벨기에

룩셈부르크

뮌헨

빈

오스트리아

헝가리

루마니아

노르망디

파리

프랑스

스위스

베네치아

크로아티아

보스니아
헤르체고비나

세르비아

불가리아

피렌체

이탈리아

마르세유

로마

그리스

포르투갈

마드리드

바르셀로나

스페인

세비야

나폴리

지중해

모로코

알제리

튀니지

'노르망디 Normandy' 라는 단어는 우리에게 많은 상념을 불러일으킨다. 어떤 사람은 모네와 부댕의 바다 풍경을, 또 어떤 사람은 영화 〈셰르부르의 우산〉의 음악과 카트

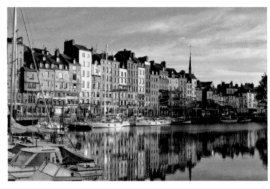

옹플뢰르, 노르망디.

린 드뇌브의 미모를 떠올릴 것이다. '노르망디 상륙 작전'의 스펙터클한 장면과 젊은이들의 엄청난 희생이나 모파상의 『여자의 일생』을 기억하는 사람도 있을지 모르겠다. 그 어떤 장면이든, '노르망디'라는 단어는 묘한 향수와 이국적인 느낌, 바닷바람과 조개껍데기의 이미지를 한꺼번에 전해 준다. 1800년대의 화가들이 몹시 사랑했던 바닷가 소도시의 풍경이 주는 향수는 오늘날에도 여전히 유효하다. 그렇다면 왜 화가들은 노르망디의 햇빛과 바람과 바다를 유난히 사랑했는지 물어보지 않을 수 없다. 왜 이 바닷가는 예술가들에게 그토록 특별했는가?

노르망디는 파리에서 당일치기로 다녀올 수 있는 해안 지역이다. 주요 거점은 캉, 루앙, 생 루, 셰르부르 등이며 에트르타에는 모네, 쿠르베 등의 그림으로 익숙해진 백악 절벽이 있다. 1431년 루앙에서 잔다르크가 화형당했던 역사적 사건이 있었고, 몽 생 미셸의 수도원은 프랑스 전역에서 가장 먼저 유

네스코 문화유산으로 지정된 유명 관광지다. 또 바이외에는 1066년 노르망디 공 윌리엄의 영국 정복을 묘사한 길이 70미터의 태피스트리가 보존되어 있다.

노르망디라는 단어의 어원은 '북쪽'이라는 뜻이다. 노르망디는 파리의 북서쪽 해안 지방을 의미하기는 하지만, 이 지역에 '북쪽'이라는 지명이 붙은 것은 위치 때문이 아니라 북쪽에서 내려온 사람들, 바이킹 때문이었다. 대서양에 접한 이 지역은 일찍부터 외지에서 침범한 이방인들에게 연이어 점령당했다. 로마인들과 색슨인들의 침공에 이어 결정적으로 9세기를 전후해 바이킹의 한 갈래인 노르만인들의 침략이 시작되었다. 해안 지대여서 유난히 바이킹의 상륙이 수월했던 이 지역은 곧 덴마크의 바이킹 롤로 공에 의해 점령되었다. 롤로 공이 세운 '노르만 공국'이 영구히 이 지역의 지명으로 굳어졌다.

노르망디를 둘러싼 군사 분쟁들

롤로의 후손인 윌리엄이 1066년 영국 침공에 성공해서 영국 왕 윌리엄 1세로 등극함으로써 노르망디는 영국 왕의 지배 하에 들어갔다. 이처럼 과거부터 노르망디는 영국과 프랑스 사이의 전략적 요충지였고, 노르망디를 둘러싼 군사적 분쟁도 끊이지 않았다. 유럽의 역사에 대해 관심이 있는 사람이라면 노르망디의 소도시인 바이외를 한번 찾아봄 직하다. 이곳에는 1077년에 제작된 길이 70미터의 〈바이외 태피스트리〉가 놀라울 정도로 좋은 상태로 보존되어 있어서 프랑스 학생들은 물론이고 영국에서 수학여행으로 노르망디를 찾은 학생들의 필수 관람 코스가 되어 있다.

70미터의 린넨 천에는 생생한 동작으로 묘사된 58장면이 다섯 가지 색상

의 실로 수놓여 있다(엄밀히 말해서 '바이외 태피스트리'는 잘못 붙여진 명칭이다. 태피스트리는 카펫처럼 실로 짜 만든 걸개를 뜻하기 때문이다). 〈바이외 태피스트리〉는 노르망디 공 윌리엄이 바다를 건너 영국을 정복하고 윌리엄 1세로 대관하는 과정을 영화처럼 설명하고 있다. 내용은 철저히 승자인 윌리엄의 시점에서 묘사된다. 윌리엄은 노르망디와 잉글랜드 양쪽의 합법적인 왕 자격이 있었고, 이 권리를 차지하기 위해 정당한 원정을 단행했다는 식이다. 〈바이외 태피스트리〉는 윌리엄의 이복동생인 바이외 주교 오도의 명으로 제작된 것으로 보인다. 오도 본인이 직접 윌리엄의 원정에 참여했으므로 태피스트리의 전투 장면에 대한 신빙성은 상당히 높다.

윌리엄의 영국 왕 대관 이후부터 영국 왕은 노르망디의 지배권을 갖게 되었다. 이때부터 영국 왕은 노르망디의 공작을 겸하게 되고 이들의 지배권은 멀리 파리 인근까지 확장된다. 프랑스는 13세기 들어서야 노르망디의 영유

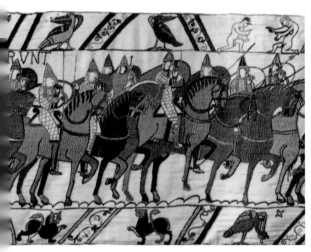

진군하는 윌리엄의 기사들. 〈바이외 태피스트리〉, 1077년.

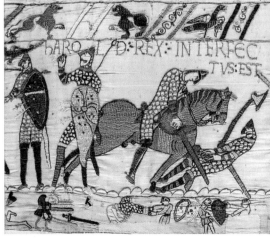

눈에 화살을 맞고 쓰러지는 해럴드. 〈바이외 태피스트리〉, 1077년.

권을 회복하게 된다. 이어진 백 년 전쟁(1337-1453) 중에 노르망디는 다시 영국군의 손아귀에 들어갔다가 수복되었다. 이 지역에는 유난히 개신교도가 많았으며, 프랑스가 신대륙 북아메리카를 개척할 때에는 많은 노르망디 지역 주민들이 퀘벡을 비롯한 캐나다 내 프랑스 식민지로 건너가기도 했다. 미국의 루이지애나 주 역시 노르망디인들에 의해 개척된 곳이다.

현대사에서 가장 노르망디가 주목받았던 사건은 단연 제2차 세계대전 중의 노르망디 상륙 작전이다. 미국의 아이젠하워 장군과 영국 버나드 몽고메리 장군이 주도한 1944년 6월 6일의 이 상륙 작전을 통해 15만 6천여 명의 연합군 병력이 노르망디 해안의 다섯 군데에 일시에 상륙했다. 노르망디 상륙 작전은 영국, 미국, 캐나다 군이 주도해 일시에 많은 병력을 노르망디에 상륙시킴으로써 나치가 장악하고 있던 서부 전선의 전세를 일거에 뒤집자는 대담한, 동시에 많은 병사의 희생을 담보한 작전이었다.

상륙 작전은 1943년부터 계획되었으며 만조와 간조, 그리고 보름달의 빛이 필요했기 때문에 한 달 중 상륙이 가능한 날은 열흘뿐이었다. 연합군은 셰르부르부터 르아브르까지, 노르망디의 80킬로미터에 달하는 해안에서 상륙 작전을 감행하기로 하고 이 해안을 주노, 골드, 오마하, 유타, 소드 비치라는 다섯 암호명으로 나누었다. 이 중 절벽 해안이었던 유타 해안에서의 사상자가 가장 많았다. 의외로 상륙 작전은 더디게 진행되어 연합군은 상륙 첫날의 목표였던 생 루와 바이외를 점령하지 못했다. 상륙 작전에 참가한 연합군의 수는 13개국 13만에서 15만 6천 명 사이이며 절반이 미군이었다. 상륙 작전 당일에만 독일군 천여 명, 연합군 만여 명이 전사했다.

독일군의 거세고 재빠른 저항 탓에 상륙 후 연합군은 6월 26일에야 셰르부르를, 그리고 주요 전략 지점인 캉은 7월 9일에야 점령할 수 있었다. 이 과

감한 상륙 작전으로 인해 독일군의 대열이 흩어지면서 전세는 연합군에 유리하게 돌아가기 시작했다. 이후 한 달간 노르망디에 백만여 명의 연합군이 상륙하게 된다. 디데이 당시 처칠이 영국군과 함께 상륙 작전에 직접 참여하려 하자 당시 영국 왕 조지 6세가 '친애하는 윈스턴에게'로 시작되는 친서를 보내 그의 참가를 간곡히 말렸다는 에피소드도 있다. 상륙을 전후해 희생된 수많은 연합군 병사들의 무덤은 지금도 노르망디의 곳곳에 흩어져 있다.

노르망디를 사랑했던 화가들

화가와 작가들은 노르망디의 변화무쌍한 날씨와 그때마다 달라지는 바다의 풍경을 사랑했다. 노르망디를 그린 화가들의 이름은 모네, 부댕, 쿠르베, 뒤피 등 열 손가락으로 다 꼽을 수 없을 정도다. 작가 플로베르, 기 드 모파상, 마르셀 프루스트, 앙드레 지드도 노르망디에서 자신들의 걸작을 써 내려갔다. 에트르타에서 어린 시절을 보낸 모파상은 어머니의 친구였던 플로베르의 가르침을 받으며 작가의 길로 들어섰다. 모파상의 대표작 『여자의 일생』에서 잔느가 불현듯 그리워하는 바다는 거친 파도가 치는 에트르타의 바다와 절벽의 풍광이었을 것이다. 마르셀 프루스트가 쓴 『잃어버린 시간을 찾아서』(1913)는 프루스트가 셰르부르에 체류하던 당시의 기억을 담은 회고록이다.

에트르타의 절벽은 코끼리와 바늘의 형상으로 유명하다. 쿠르베는 1869년에 코끼리 절벽이 왼쪽으로 보이는 작은 어촌 다발에 머무르며 거듭 에트르타 절벽을 그렸다. 〈폭풍우가 지나간 에트르타 절벽〉에서 쿠르베는 바다와 하늘, 절벽과 해안 사이의 자연스럽고 무리 없는 밸런스를 보여 준다. 폭풍이 물러간 후 서서히 맑아지는 하늘의 기운과 온화한 빛깔은 인상파를 연상시키기도 한다. 사실주의 화가답게 쿠르베는 모든 디테일을 치밀하게 그렸지

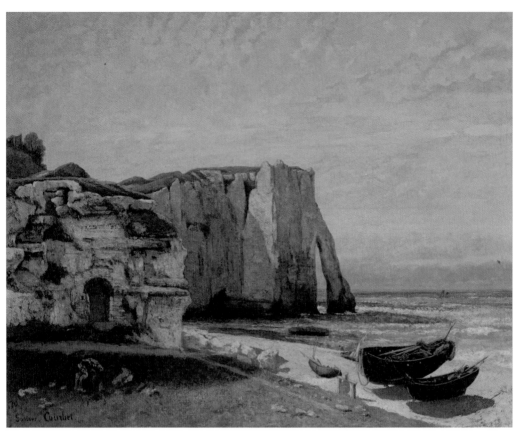

〈폭풍우가 지나간 에트르타 절벽〉, 귀스타브 쿠르베, 1870년, 캔버스에 유채,
133x162cm, 오르세 미술관, 파리.

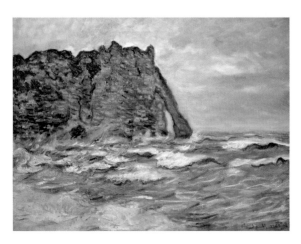

〈폭풍우치는 다발 항구〉, 클로드 모네, 1883년,
캔버스에 유채, 60x73cm, 개인 소장.

만, 그럼에도 불구하고 화면 전체에 감도는 밝은 빛의 색채감은 인상파와 쿠르베 사이에 존재했던 어떤 공감을 웅변해 주고 있다. 이 작품은 1870년 살롱전에 출품되었다.

클로드 모네Claude Monet(1840-1926) 역시 기상의 변화에 따라 이 백악 절벽이 변화하는 모습을 여러 장의 작품으로 남겼다. 1883년까지 모네는 최소한 열여덟 점의 에트르타 풍경화를 완성했다. 햇빛이 백악의 절벽에 닿아서 시시각각 변모하는 색채를 표현하기 위해서 모네는 한 가지의 물감을 바르고 그 물감이 마르기 전에 다시 다른 물감을 발라서 캔버스 위에서 물감들이 서로 섞이게 만드는 방식을 구사하기도 했다. 모네의 에트르타 절벽을 가까이에서 살펴보면 물감들이 섞이며 생겨난 얼룩을 볼 수 있다. 에트르타에 머물며 그림을 그릴 때 모네가 알리스에게 거의 매일 보낸 편지를 보면 2월의 차가운 바람과 조수의 급격한 변화 속에서 야외 스케치를 하는 화가의 고충이 고스란히 드러나 있다.

에트르타와 함께 노르망디의 많은 어촌들 중 특별히 화가들의 사랑을 받았던 곳은 옹플뢰르다. 터너, 코로, 쿠르베, 모네, 도비니, 용킨트, 뒤피, 부댕 등이 옹플뢰르의 풍경을 담은 걸작들을 남겼다. 파리에서 가까운 동시에 중세의 고즈넉함을 그대로 유지하고 있는 한가로운 어촌의 정경, 그리고 옹플뢰르를 둘러싼 자연의 아름다움이 화가들의 눈을 매료시켰다. 현재도 옹플뢰르의 부두에서는 이곳의 정경을 캔버스에 담으려는 화가들의 모습을 어렵지 않게 만날 수 있다.

시시각각 변화하는 바다 풍경이 화가들에게 그리움의 대상이기만 했던 것은 아니었다. 19세기 초까지 바다는 두렵고 무서운 자연이었다. 그러나 산업혁명의 결실로 늘어난 중산층들은 가정, 직장, 교회 등의 일상에서 완전히 벗

어난, 오로지 휴식만을 위한 장소를 원하게 되었다. 그리고 자연, 비일상, 새로움, 휴식 등을 모두 제공해 줄 수 있는 공간으로 바닷가의 리조트 타운이라는 개념이 생겨났다. 이 리조트 타운들은 도시에서 당일로 다녀올 수 있는 가까운 위치에 있어야만 했다. 그 결과로 런던 가까이에서는 브라이튼이, 나폴리에서는 소렌토가, 파리 근교에서는 옹플뢰르와 트루빌이 바닷가 휴양지로 부상하게 된다. 철도의 부설로 인해 이런 근교로의 바닷가 나들이는 더 이상 어려운 일이 아니었다.

옹플뢰르 출신인 외젠 부댕Eugène Boudin(1824-1898)이 그린 트루빌은 가족의 휴양 장소로 변화한 바다, 더 이상 탐험이나 미지의 세계 또는 두려움의 대상이 아닌 부르주아들의 휴양지로서의 새로이 탄생한 바닷가 풍경을 보여 준다. 살롱에서나 입을 법한 거추장스러운 숙녀들의 의상과 긴 드레스가 모래

〈트루빌의 바닷가〉, 외젠 부댕, 1865년, 카드보드지에 유채, 26.5x40.5cm, 오르세 미술관, 파리.

로 더럽혀지지 않게 바닷가에 깔린 보행자용 널빤지 등이 초창기 리조트 풍경을 엿보게 한다. 부르주아는 새로운 '바닷가'를 발견했고 바다의 리조트, 증기선, 항구 등이 그림의 새로운 소재가 되었다. 노르망디는 대서양으로 나가는 무역선들의 출항지였고 이 항구를 통해 많은 물자와 사람들이 미국으로 떠났다.

노르망디의 화가 모네

특히 노르망디의 바다 풍경에 대한 모네의 애착은 대단했다. 모네는 다섯 살 때부터 르아브르에 살면서 학교를 졸업하고 열아홉 살에 그림을 공부하기 위해 파리로 향했다. 모네의 원초적인 기억과 동경은 늘 르아브르의 바닷가를 향하고 있었다. 그의 첫 번째 스승이었던 부댕 역시 트루빌의 바닷가 풍경을 즐겨 그리던 노르망디 사람이었다. 모네는 일생 동안 바다, 그중에서도 노르망디의 바다를 그렸다. 모네가 화가로서 출사표를 던진 작품 중의 하나인 1867년의 〈생타드레스의 바닷가〉부터가 노르망디의 바다를 담고 있다. 밝은 햇빛과 파도, 하얗게 빛나는 여인들의 의상 등이 모네의 캐릭터를 확고하게 드러낸다. 그는 이후 파리, 르아브르, 에트르타를 오가며 작업을 계속했다. 중간중간 센 강 주변의 마을 아르장퇴유에서 바다가 아닌 강물의 움직임을 화폭에 옮기기도 했지만, 모네가 늘 사랑했던 풍경은 강보다는 바다였다.

'햇빛과 물결의 화가'이자 인상파라는 국제적 사조의 탄생을 알린 그의 〈해돋이-인상〉부터가 1872년 르아브르의 바다에서 바라본 일출을 그린 작품이었다. 이 작품에 대해 한 비평가는 "이것은 완전히 뻔뻔한 그림이다. 아무렇게나 만든 벽지도 이보다 더 섬세하다"고 말했지만 모네는 대상이 빛을 받아 빛나는 모호하고도 순간적인 인상을 캔버스에 포착하고자 했다. 그 인상은

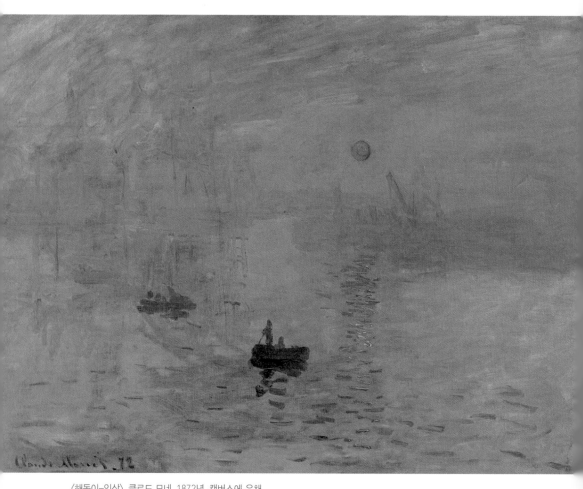

〈해돋이-인상〉, 클로드 모네, 1872년, 캔버스에 유채,
48x63cm, 마르모탕-모네 미술관, 파리.

당시 막 발명된 사진술로는 절대 포착할 수 없는, 지극히 주관적이며 찰나의 순간이어서 이처럼 거칠고 짧은 붓질로밖에 표현될 수 없었다.

젊은 날의 모네가 자주 파리를 떠나 바닷가 어촌들에 체류했던 이유는 경제적인 곤란 때문이기도 했다. 살롱전에 거듭 낙선하고 동거하던 연인 카미유와의 사이에 아들 장이 태어나면서 모네는 극단적인 생활고에 내몰렸다. 살던 셋집에서 쫓겨나면서 절망에 빠져 바다에 몸을 던진 사건까지 있었다 (동네 사람들이 구해 주어 무사할 수 있었다). 그러나 그럼에도 불구하고 모네는 노르망디의 바닷가에서 어떤 영감과 구원을 발견한다. 자신의 동료이자 후원자였던 바지유에게 1868년 보낸 편지에서 모네는 "여기서 내가 하는 작업은 그 누구의 것과도 비슷하지 않을 것"이라고 자신감을 내보였다.

루앙 성당을 보는 모네의 시선

인상파가 세간의 인정을 받고 경제적으로 어느 정도 안정된 모네는 1890년대 들어 연작의 가능성을 탐구하기 시작했다. 어차피 햇빛을 받는 야외의 대상은 날씨와 계절에 따라 시시각각 변했으므로 한 장의 그림으로는 그 변화하는 차이를 표현할 수 없었다. 모네의 이상을 표현하려면 같은 대상을 주제로 한 여러 장의 그림인 '연작'이 필요했다.

파리 근교 지베르니로 이사한 모네가 연작의 대상으로 처음 주목한 것은 집 앞에 쌓여 있는 노적가리 무더기들이었다. 1891년 완성된 노적가리 연작은 작품당 3천 프랑에 팔렸으며, 다시 4천-6천 프랑에 미국으로 되팔려 나갔다. 연작 두 번째 소재는 포플러였다. 지베르니 인근 강둑에 보트를 정박해 두고 거기 앉아 그린 포플러 연작도 즉각 성공을 거두었다. 그러나 이 15점의 포플러 연작을 완성하기 위해서 모네는 공유지를 매입한 목재상에게 그

림을 모두 그릴 때까지 나무를 베어 내지 말라고 웃돈을 쥐어 주어야 했다. 포플러 연작 역시 작품당 4천 프랑에 팔렸다.

노르망디의 루앙 주교좌 성당을 그린 '루앙 대성당 연작'은 모네의 연작 시리즈 중 가장 많이 알려진 작품인 동시에, 발표 당시 가장 큰 환영을 받은 그림이기도 하다. 모네의 작품들 중에 루앙 대성당 연작처럼 순수한 건축물을 대상으로 삼은 경우는 드물다. 아마도 화가는 건초더미나 포플러가 베어지거나 그 양이 줄어드는 등의 이유로 장기간 그리기 어렵다는 점을 깨닫고 변하지 않는 대상인 건물을 차선책으로 선택했던 듯싶다. 후기 고딕 양식의 루앙 성당이 모네의 연작 주제로 선택된 이유는 형제 중 한 명이 루앙에 살아서 루앙을 방문할 일이 잦았기 때문이라고 한다.

모네는 성당의 정면 파사드를 그리고 양측의 첨탑은 그리지 않았다. 그는 성당 파사드에서 느껴지는 빛의 변화에 집중했다. 성당을 그렸음에도 불구하고 이 연작은 종교화가 아니며, 종교적 경외감 같은 감정은 거의 느껴지지 않는다. 1891년부터 3년간 루앙 대성당을 그리며 모네는 성당 맞은편에 있는 건물의 2층 방을 아예 세내어 사용했다. 30여 점을 모두 똑같은 장소에서 그린 것은 아니어서 연작은 조금씩 다른 각도에서 성당을 바라보고 있다.

모네는 원래 자신의 작품에 만족하지 못하는 화가였지만 루앙 성당 연작에서는 유난히 불만이 많았다. 그는 "이 골치 아픈 대성당!", "괴물 같은 성당" 같은 투덜거림을 멈추지 않았고 대성당이 자신의 머리 위로 무너져 내리는 악몽을 꾸기도 했다. 모네는 아내 알리스에게 성당이 자기 머리 위로 무너지는 꿈속에서도 그 성당의 색채가 빨갛거나 노랗더라는 푸념을 편지로 써 보냈다. 화가는 늘 자신 앞에 우뚝 서 있는 루앙 성당의 모습에 지치고 절망한 나머지 두 차례 연작 작업을 중단하고 지베르니로 돌아갔지만 이내 루앙으

로 돌아왔다. 그런가 하면, 모두 루앙 성당을 그린 열네 개의 캔버스를 동시에 펴놓고 눈앞의 루앙 성당을 바라보며 끝없이 작업을 계속하기도 했다.

3년의 시간 동안 강박적으로 매달려 완성한 루앙 대성당 시리즈를 통해 모네는 자신을 딛고 일어서서 연작이라는 미지의 세계를 정복하는 데 성공했다. 대성당은 계절과 시각에 따라 장밋빛으로, 노랑과 주황, 푸르거나 회색으로 변화무쌍하게 바뀐다. 그림자는 성당을 감싸며 무한히 움직이고 한낮에는 성당 정문에 드리운 그늘이 한층 더 깊어진다. 조밀한 성당 앞 장식들은 낮에는 선명하며 아침이나 흐린 날에는 마치 안개 속에서 흩어지는 포말처럼 흐릿하게 표현되어 있다. 흐린 날씨의 느낌을 표현하기 위해 어떤 작품에는 오직 다섯 가지의 색상만 사용하기도 했다.

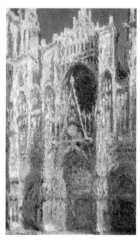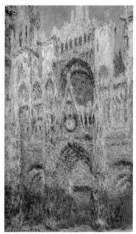

〈아침의 루앙 대성당〉, 클로드 모네, 1894년, 캔버스에 유채, 100.3x65.1cm, 폴 게티 미술관, 로스앤젤레스.

〈한낮의 루앙 대성당〉, 클로드 모네, 1894년, 캔버스에 유채, 107x73.5cm, 오르세 미술관, 파리.

〈석양빛을 받은 루앙 대성당〉, 클로드 모네, 1894년, 캔버스에 유채, 100x65cm, 마르모탕-모네 미술관, 파리.

그렇게 완성된 그림들은 모두 지베르니의 화실로 옮겨졌다. 모든 성당 그림들을 동시에 펴놓고 빛의 변화와 함께 불변하는 존재인 성당의 벽면을 통일감 있게 표현하는 마무리 작업에 들어간 것이다. 이 때문에 연작 모두에는 완성된 제작 연도인 1894년으로 서명이 되어 있다. 성당 연작을 끝내고 모네는 자신을 오래 기다려 온, 사실상 아내였던 알리스와 10년 동거 끝에 결혼식을 올렸다. 그의 동료이자 후원자 카유보트가 들러리로 나섰다.

1895년 뒤랑 뤼엘의 화랑에서 공개된 이 대성당 시리즈는 한 점당 1만 2천 프랑이라는 놀라운 가격으로 팔려 나갔다. 그전의 노적가리 연작, 포플러 연작의 세 배 이상 비싼 가격이었다. 피사로, 시냐크 등이 이 시리즈의 완성도에 감탄했으며 조르주 클레망소는 모네가 "앞날을 보는 혜안이 있으며 우리의 시각에 새로운 능력을 부여해 준다. … 나는 이 석조물을 통해 모네가 보여 준 세월의 깊이에 대해 완전히 홀려 버렸다"는 격찬을 퍼부었다. 훗날 프랑스 총리가 된 클레망소는 소재가 확인된 30점의 대성당 중 14점을 프랑스 정부가 사들이도록 지시했다. 현재 루앙 대성당 시리즈는 워싱턴, 하코네, 에센, 윌밍턴, 로스앤젤레스 등지에 흩어져 있으나 클레망소 총리의 결단 덕에 그중 많은 작품을 파리에서 볼 수 있다.

이제 완전히 명예와 경제적 부를 얻은 55세의 모네는 파리 근교의 집 지베르니에 칩거하며 집 주위의 자연에서 소재를 얻었다. 그는 집 밖으로 거의 나가지 않고 집 안의 정원과 수련이 뜬 연못을 연작 형식으로 캔버스에 옮겼다. 그러나 그는 1897년 겨울 다시 노르망디를 방문해 절벽에서 바라본 바다를 열 점 연작 형식으로 그렸다. 노르망디의 바다는 그에게 시간이 흘러도 변하지 않는, 영원한 영감의 원천이었다. 이 찬란한 색채의 바다에서 모네는 이제 자신이 인상주의를 버리고 추상 미술의 세계로 나아가고 있음을 보여 준다.

영원한 추억, 〈셰르부르의 우산〉과 드뷔시의 〈바다〉

노르망디에서 에트르타와 옹플뢰르를 찾는 관광객이라면 인상파 화가들의 작품에 특별히 관심이 있는 이들일 것이다. 일반적인 관광객들은 보통 노르망디에서 셰르부르와 몽 생 미셸을 찾아간다. 노르망디의 북서부 끄트머리에 자리한 항구 셰르부르는 오랫동안 영국과 프랑스 사이에서 쟁탈전이 벌어진 전략적 요충지다. 백여 년 전, 영국 플리머스 항을 출발한 타이타닉 호의 첫 번째 기항지이기도 했다.

셰르부르라는 지명은 카트린 드뇌브가 주연한 1964년의 영화 〈셰르부르의 우산〉으로 우리에게 영원히 남아 있다. 1957년 벌어진 프랑스와 알제리 간 전쟁에 소집되어 헤어지게 된 연인 주느비에브와 기의 사연을 담고 있는 이 영화는 모든 대사가 다 노래로 처리된 뮤지컬 영화다. 열여섯의 소녀 주느비에브는 어머니가 혼자 꾸려 가는 우산 가게의 운영을 도우며 자동차 수리공인 기와 몰래 사랑을 나눈다. 그러나 기는 이듬해 알제리-프랑스 전쟁에 징집돼 나가고 우산 가게는 경영 위기를 맞는다. 주느비에브는 기의 아이를 가진 채 가게의 위기를 도와준 부유한 보석상 롤랑과 결혼한다. 영화의 마지막은 1963년, 셰르부르에 있는 기의 주유소에 주느비에브가 우연히 들러 두 사람의 엇갈린 운명을 확인하며 끝난다. 미셸 르그랑의 감미로운 음악과 함께 젊은 연인의 비련을 담은 영화는 프랑스에서만 127만 명의 관객을 동원하는 큰 성공을 거두었으며, 1964년 칸 영화제에서 황금종려상을 수상했다.

셰르부르에서 남쪽으로 80킬로미터 정도 떨어진 해안가에는 프랑스에서 가장 유명한 관광지 중 하나인 몽 생 미셸 섬과 수도원이 있다. 이 섬은 해안에서 1킬로미터 정도 떨어져 있어서 조류가 빠져나갔을 때는 육로로 갈 수 있으나 만조가 되면 바닷물이 들어와 고립되는 천혜의 요새다. 섬은 서기 8세기

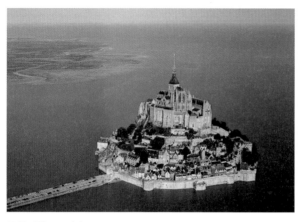
몽 생 미셸, 노르망디.

경부터 프랑크 족의 요새로 사용되었으며 대천사 미카엘이 섬 위에 나타났다는 전설 때문에 대주교 성 위베르에 의해 로마네스크 양식의 수도원이 섬 꼭대기에 건설되었다. 지금도 수도원 첨탑 끝에는 대천사 미카엘 상이 조각돼 있다. 현재는 도로가 건설되어 간조와 상관없이 방문할 수 있다. 파리에서 4시간 정도 걸리는 거리이지만 연 3백만 명 이상의 관광객이 찾는 프랑스 제일의 관광지다.

화가들의 바다 노르망디는 클로드 드뷔시Claude Debussy (1862-1918)의 〈바다〉라는 걸출한 음악도 탄생시켰다. 드뷔시는 1905년 아내를 두고 엠마 바르닥이라는 여인과 영국령 저지 섬으로 도피하는 큰 스캔들을 일으켰다. 두 사람은 엠마의 아들 라울을 드뷔시가 가르치게 된 인연으로 만났다. 당시 드뷔시는 로마 대상을 수상한 경력이 있는, 제법 알려진 작곡가였다. 도피 행각 중에 드뷔시는 아내에게 이혼을 통고하는 편지를 보냈고 충격을 받은 그의 아내 데시에르는 권총 자살을 기도한다. 이 사건으로 데시에르는 치명상을 입었고 엠마는 강제로 이혼당했다. 혼돈의 와중에 드뷔시는 임신한 엠마를 데리고 프랑스를 떠나 영국 이스트본의 호텔에 체류하고 있었다. 여기서 태어난 음악이 〈바다〉다. 음악 속에서 묘사된 격정적인 파도는 노르망디의 거센

파도인 동시에, 드뷔시의 인생을 뒤흔든 애정과 고통의 파도이기도 했다.

클로드 드뷔시의 초상.

드뷔시는 '인상주의'란 말을 좋아하지 않았지만 1905년 발표된 그의 '교향악적 스케치'(드뷔시 본인의 표현) 〈바다〉는 누가 뭐래도 노르망디의 바다, 모네가 사랑한 바다를 연상시키는 작품이다. 곡에는 어떤 주요한 동기도, 명확한 화성도 없다. 모든 음표들은 모호한 선율을 그리며 파도처럼 일렁인다. 1악장 〈새벽부터 정오까지의 바다〉는 해가 떠오르는 풍경과 눈부시게 반짝이는 물결의 빛을 연상시킨다. 새벽의 고요하던 바다는 영롱하게 일렁이는 2악장 〈파도의 유희〉를 거쳐 3악장에 이르면 거센 파도를 일으킨다.

1905년은 드뷔시의 길지 않은 인생에서 가장 많은 고통과 기쁨이 함께한 해였다. 이 해에 태어난 딸 클로드-엠마(슈슈)는 드뷔시의 유일한 혈육이 되었다. 일생 동안 여러 스캔들과 우울증에 시달렸던 드뷔시는 만년의 병상에서 '딸이 없었으면 자살로 인생을 마쳤을 것'이라고 술회하기도 했다. 운명의 장난처럼 슈슈는 아버지 드뷔시가 사망한 지 1년이 채 되지 않아서 디프테리아로 14년의 짧은 생애를 마쳤다.

꼭 들 어 보 세 요 !

미셸 르그랑: 영화 〈셰르부르의 우산〉 주제곡
드뷔시: 〈바다–관현악을 위한 3개의 교향악적 스케치〉 중 2곡 〈파도의 유희〉

05

파리 1

1840년의 파리

과거부터 유럽의 도시들은 '예술의 도시'라는 명예로운 타이틀을 두고 눈에 보이지 않는 경쟁을 벌여 왔다. 18세기까지 단연 로마가 이 호칭의 주인공이었다면, 19세기부터는

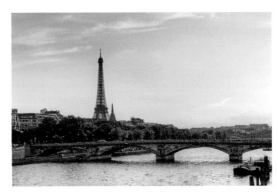

파리, 프랑스.

파리가 그 타이틀을 거머쥐었다. 그 이후로 런던과 베를린 등이 예술의 메카로 등극하기 위해 소리 없는 몸싸움을 벌이고 있지만, 그래도 예술 기행을 원하는 여행자들은 유럽의 도시들 중에서 우선 파리부터 찾는다. 파리는 예나 지금이나 유럽에서 단연 관광객 유입 1위를 자랑하는 도시다.

파리의 행정 구역은 모두 20구로 나뉘어 있다. 서울이 강남과 강북으로 나뉘듯이 파리 역시 센 강을 중심으로 좌안과 우안으로 나뉜다. 센 강의 중앙에 있는 시테 섬에 최근 화재로 큰 손상을 입은 노트르담 성당이 있으며 파리는 이 시테 섬을 중심으로 형성되기 시작했다. 파리에 처음 온 관광객들 역시 보통 시테 섬에서부터 파리 관광을 시작한다. 이어 센 강변의 루브르, 오르세 미술관을 둘러보고 튈르리 정원에서 사진을 찍은 후, 개선문과 에펠탑으로 향한다. 좀 더 시간이 남는 이들은 몽마르트르의 사크레 쾨르 성당을 가거나 오페라 가르니에, 현대 미술 갤러리인 퐁피두 센터 등을 방문하기도 한다.

파리는 여러모로 관광에 적절한 도시다. 유럽의 대도시 중 가장 많은 지하철 노선이 거미줄처럼 연결되어 시내에서는 사방 어디든 300미터 정도만 걸어가면 '메트로'라고 쓰인 아르누보 양식의 지하철 표지판을 만날 수 있다. 유럽 대륙 서쪽에 위치해 있기는 하지만 항공 교통의 요지이며 프랑스 전역을 잇는 도로망과 철도망 역시 파리에서 출발한다. 사시사철 온화한 기후와 자연재해가 없다는 사실도 파리의 큰 장점이다.

파리는 런던, 로마 등과 함께 오랫동안 수도의 자리를 지켜 온 유럽의 주요 도시다. 파리의 기원은 기원전 3세기경으로 거슬러 올라간다. 이 도시를 처음 건설한 켈트족은 도시의 이름을 '파리시'라고 붙였다. 이어 로마인들은 이 이름을 자신들의 방식대로 '파리시우스'로 고쳐 불렀는데, 이 라틴어 명칭이 프랑스어로 바뀌면서 '파리'라는 이름이 생겼다. 파리는 12세기에 이미 서유럽에서 가장 큰 도시였다. 한편, 서기 3세기경 주교 성 데니스(생 드니)가 배교를 거부하고 순교한 장소가 '순교자의 언덕'이라 불리게 되었고, 이곳이 오늘날의 몽마르트르Montmartre다.

그렇다면 파리는 언제, 왜 로마를 제치고 예술의 메카로 떠올랐을까? 대략 1830년대를 전후해서 젊은 예술가들은 파리를 찾기 시작했다. 이러한 경향은 1874년 인상파 화가들이 파리에서 전시회를 열면서 폭발적으로 커져 나갔다. 1900년대 초반에는 피카소를 비롯해서 모딜리아니, 아폴리네르, 마티스, 로랑생, 막스 자코브, 브랑쿠시, 사티 등 국적과 장르를 막론한 젊은 예술가들이 새로운 예술에 대한 희망을 찾아 몽마르트르를 헤맸다. 예술의 중심은 어느새 로마에서 파리로 옮겨와 있었다. 이제 파리 중심가에 있는 네 군데의 관광 명소인 개선문, 마들렌 교회, 오페라 가르니에, 에펠탑을 둘러싼 여러 가지 이야기를 통해 파리의 문화가 융성하기 시작한 1840년대의 파리로 되

돌아가 보기로 하자.

영광과 오욕의 상징, 개선문

개선문은 파리의 중심부인 '샤를 드 골 광장(에투알 광장)'의 한가운데 서 있다. 파리의 모든 거리가 여기서부터 방사형으로 뻗어 나간다. 이 장대한 문은 프랑스 대혁명과 나폴레옹의 전쟁 중 사망한 병사들을 추모하기 위해 만들어졌다. 개선문의 바닥에는 제1차 세계대전 중 전사한 무명용사들의 기념비가 자리잡고 있다. 기념비에는 "1914~1918년 사이 조국을 지키기 위해 목숨을 바친 병사들이 여기 누워 있다"는 비문이 프랑스어로 쓰여 있으며 꺼지지 않는 불이 늘 기념비를 지킨다. 개선문에서 서쪽으로 똑바로 가면 신시가지인 라데팡스에 프랑스 대혁명 200주년을 기념해 만들어진 라데팡스 개선문

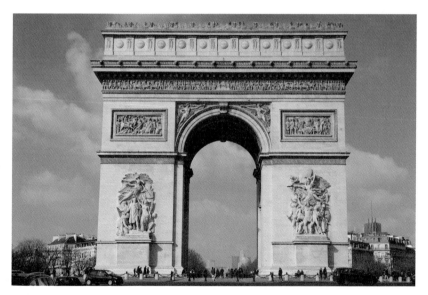

개선문, 파리.

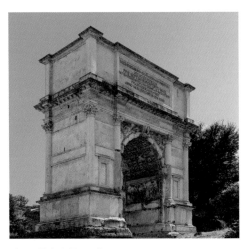
티투스 황제 개선문, 로마.

이 나온다.

높이 50미터, 넓이 45미터의 이 장대한 기념비는 1806년, 나폴레옹이 아우스터리츠 전투에서 영웅적인 승리를 거둔 직후 건설되기 시작했다. 개선문의 벽면에 장식된 부조들은 각기 프랑스 대혁명 당시의 시민군 봉기, 나폴레옹의 승리, 저항, 평화를 상징한다. 천장에는 스물한 개의 장미 문양이 조각되어 있다. 개선문의 정식 의의는 프랑스 대혁명과 나폴레옹 전쟁 중 시민, 병사들의 희생과 승리를 기념하는 데 있다.

이 개선문은 서기 82년 완공된 로마 티투스 황제의 개선문을 본떠 만들어졌다. 자신을 '제2의 로마 제국 황제'로 선전했던 나폴레옹은 파리 시내 한가운데에 로마 제국 황제의 개선문을 닮은, 그러나 그보다 한층 더 큰 자신의 개선문을 만들기로 했다. 그러나 생전의 나폴레옹은 개선문을 보지 못했다. 나폴레옹은 예상보다 훨씬 더 빨리 실각했다. 그가 황제의 자리에 있었던 시간은 모두 합해 보았자 겨우 10년이었다.

1815년 나폴레옹은 자신의 명운을 건 워털루 전투에서 지고 영국군의 포로가 되어 세인트 헬레나 섬으로 돌아올 수 없는 유배를 떠났다. 프랑스 대혁명 이전의 부르봉 왕조가 복원되었고 나폴레옹의 영광을 상징하는 개선문의 건립은 중단되었다. 1830년 7월 혁명으로 '시민왕' 루이 필립이 집권하면서

개선문은 다시 건설되기 시작했다. 건축 시작부터 꼭 30년 후인 1836년에야 개선문 건축은 모두 끝났다.

　파리의 한가운데 있으며 나폴레옹이 세운 개선문은 곧 프랑스의 영광을 상징하는 기념비가 되었다. 보불 전쟁과 제2차 세계대전 당시 파리를 점령한 독일군은 1871년과 1940년 두 번이나 개선문을 통과해서 파리 시내를 행진했다. 물론 프랑스군도 제1차 세계대전을 승리로 이끈 1919년에 개선문을 지나는 퍼레이드를 했으며, 노르망디 상륙 작전에 성공해서 파리를 수복한 1944년의 연합군 역시 개선문을 통과해 갔다. 파리의 숱한 영광과 오욕을 함께했던 자랑스러운 상징, 개선문이 막 위용을 드러내던 1840년대는 프랑스의 정치적 혼돈기인 동시에 파리가 막 문화적 융성을 시작하던 시기였다.

문학과 미술이 갈망한 낭만적 혁명

정치적 상황부터 살펴보자면 1840년대의 프랑스 정가는 여전히 불안정한 상태였다. 1815년 나폴레옹 1세가 퇴위한 후, 영국으로 망명해 있던 루이 16세의 동생 프로방스 백작이 돌아와 루이 18세로 즉위했다. 1824년 루이 18세는 자녀가 없는 상태로 사망했고 그의 동생 아르투아 백작이 즉위해서 샤를 10세가 되었다. 형 루이 18세와는 달리 샤를 10세는 프랑스 대혁명 이전의 앙시앵 레짐(구체제)으로 무리하게 국가를 되돌리려 했다.

　실상 대부분의 프랑스 국민들은 부르봉 왕가를 지지하지 않았다. 그들은 프랑스 대혁명(1789)과 나폴레옹 치세(1804-1815) 동안 너무도 많은 고난을 겪었던 터라 그저 안정된 정부를 원하고 있을 뿐이었다. 이런 국민들의 심정을 알지 못했던 샤를 10세는 혁명 이전 체제의 복귀를 목표로 무리한 정책을 거듭 명령했다. 대혁명 당시 재산을 몰수당한 귀족에게 20배의 보상금을 지

급하고 마리 앙투아네트의 측근이던 폴리냐크 백작 부인의 아들인 쥘 드 폴리냐크에게 권력을 맡겼다. 의회는 입헌 군주제를 주장했으나 1830년 7월, 샤를 10세는 출판의 자유를 제한하고 의회를 해산한다는 내용의 칙령을 발표하는 자살 행위를 저질러서 기껏 복원된 부르봉 왕조를 사지로 몰아넣고 말았다. 파리 시민들은 즉각 봉기했다. 학생과 노동자들이 시내에 바리케이드를 치고 노트르담에 혁명의 상징이던 삼색기를 게양했다. 삼색기는 왕정복고 이후 게양이 금지되어 있던 상태였다. 1789년 여름이 되돌아온 듯했다.

'영광의 3일' 동안 벌어진 시가전에서 왕당파는 패배했다. 샤를 10세가 퇴위하고 왕의 사촌이자 혁명 지지파인 오를레앙 공이 왕위를 계승하여 루이 필립 1세라는 칭호를 받았다. 왕조의 권위는 상실되었고 국민들의 인기에 민감하던 루이 필립은 스스로를 '시민왕'이라고 칭했다. 그러나 시민의 환심을 사려는 그의 태도는 결과적으로 왕당파와 공화파 모두가 그에게 등을 돌리는 결과를 가져오고 말았다. 1830년 혁명에서 시민군이 손쉽게 바리케이드를 쌓을 수 있었던 것은 당시의 파리가 오늘날처럼 대로로 이루어진 현대적 도시가 아니었기 때문이다. 아무튼 1840년의 파리는 오랜 정치적 혼돈 끝에 마침내 안정을 찾은 듯이 보였다. 오랫동안 건설과 중단을 반복하던 개선문이 완공되었고 방돔 광장에는 나폴레옹의 동상이, 콩코르드 광장에는 이집트에서 가져온 오벨리스크가 우뚝 섰다. 도시는 오랜 전쟁으로 인한 피폐함을 벗고 새로이 태어나고 있었다.

1839년, 세인트 헬레나 섬에 묻혀 있던 나폴레옹의 유해가 파리로 돌아와 앵발리드에 묻혔다. 나폴레옹 무덤의 이장은 다시 한 번 파리 시민들의 가슴에 위대했던 제정 시대에 대한 향수를 불러일으켰다. 역사에 대한 관심이 높아지고 정복에 대한 열망이 시민들의 가슴에 들끓었다. 이런 상황에서 영국

과 평화적 관계를 유지하려 했던 루이 필립의 외교 정책은 제정 시대에 대한 국민의 갈증을 채워 주지 못했다. 1848년 2월 우발적 시위로 인해 파리가 점거되고 루이 필립이 퇴위하면서 파리는 또다시 권력 부재의 상태를 맞이하게 되었다. 그리고 이 와중에 제정에 대한 프랑스인들의 향수를 이용한 나폴레옹의 조카 루이 나폴레옹의 쿠데타가 일어났다. 1851년, 프랑스의 정치 체제는 또다시 제정으로 선회했다.

반세기 가까운 정치적 혼돈은 역설적으로 파리 시민들에게 과도한 자신감을 심어 주었다. 7월 혁명과 2월 혁명 모두 파리 시민들의 힘으로 성취된 것이었다. 1789년의 대혁명까지 합하면 반세기 동안 파리 시민들은 세 명의 왕을 시민의 힘으로 축출한 셈이었다. 일찍이 경험해 본 적 없는 정치적 격변은 시민들에게 혁신을 갈망하고 반대로 고전적인 전통을 경멸하게끔 만들었다. 문학이 가장 먼저 이러한 경향을 간파했다. 스탕달Stendhal (1783-1842)이 『적과 흑』(1830)에서 그린 줄리앙 소렐은 신분의 한계를 스스로의 능력으로 뚫고 나가 마침내 귀족의 신분을 얻게 된 순간, 사랑에 의해 스스로 파멸의 길을 선택하는 희대의 낭만주의자다. 비천한 출신이지만 높은 기개와 명석한 두뇌를 자랑하며, 성공과 사랑을 얻기 위해 매 순간 자신의 전부를 거는 줄리앙 소렐은 파리 시내에 바리케이드를 치고 정부군과 맞서던 젊은 파리지앵의 모습이기도 했다. 1830년에 출간된 이 소설은 혁명과 전쟁과 왕정복고와 왕정 폐지를 모두 겪은 세대의 모습, 희망과 환멸을 고루 체험한 파리지앵들의 분신과도 같았다.

7월 혁명의 산물, '자유의 여신'과 '레 미제라블'

독일에서 유행하던 낭만주의의 파고는 프랑스에도 미쳤다. 프랑스 낭만파의

기수 외젠 들라크루아Eugène Delacroix(1798-1863)가 그린 〈민중을 이끄는 자유의 여신〉은 독일식 낭만주의가 프랑스에서 어떻게 해석되고 있는지를 여실히 보여 준다. 그림 속에서 민중을 이끄는 여신은 신화 속의 여신이 아니라 파리의 보통 처녀처럼 보인다. 그녀는 프랑스 대혁명 때 시민들이 쓰던 삼각 모자를 쓰고 부르봉 왕조가 금지하던 삼색기를 들었다. 민중의 모습은 실로 다양하다. 실크해트를 쓴 젊은이는 파리 에콜 폴리테크니크의 교복을 입었고, 그 옆의 젊은이는 누가 봐도 도시 노동자의 복장이다. 멀리 보이는 노트르담을 통해 우리는 이 시가전이 벌어진 도시가 파리라는 사실을 알 수 있다. 빅토르 위고가 이 그림을 통해 『레 미제라블』의 바리케이드 장면에 대한 영감을 얻었다고 한다. 들라크루아 본인도 처음에는 그림의 제목을 '바리케이드'라고 붙였다.

영광스러운 과거를 갈망하던 독자들에게 빅토르 위고Victor Hugo(1802-1885)의 역사 소설은 큰 인기를 얻었다. 위고는 단순히 먼 과거를 꿈꾸는 데서 그치지 않고 7월 왕정이 붕괴한 후 프랑스의 현실을 고발하는 대작 『레 미제라블』을 1862년 간행한다. 그는 대중이 원하는 바를 잘 알고 있었고 낭만주의의 추종자였으며, 동시에 억압받는 계급의 곤란함을 외면하지 않는 사회적 작가였다. 혼란 속에서 낭만과 자유를 갈구하던 파리는 위고를 절대적으로 지지했다. 그 스스로가 황제가 된 루이 나폴레옹을 경멸하며 안락한 생활을 버리고 19년이나 되는 망명 생활을 선택했던 만큼 위고는 행동하는 작가, 실천적 지식인이기도 했다. 볼테르와 괴테 같은 지식인이 자신들과 같은 엘리트층에게만 영향력이 있었다면, 위고는 프랑스 민중의 마음을 사로잡고 있었다.

위고는 일찍이 낭만적 시대 소설인 『에르나니』, 『파리의 노트르담』을 통

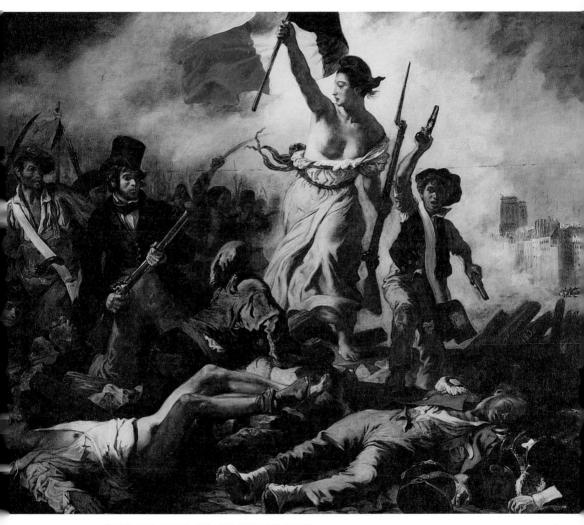

〈민중을 이끄는 자유의 여신〉, 외젠 들라크루아, 1830년,
캔버스에 유채, 260x325cm, 루브르 박물관, 파리.

해 인기 작가로 자리잡은 상태였다. 그는 장성한 아들딸의 사망 등 개인적 불운을 겪고, 정치에 참여했다 벨기에와 영국령 저지 섬으로 망명하는 파란을 거치며 혼돈에 빠진 프랑스를 고발한 대작『레 미제라블』을 썼다. 1815년과 1832년까지의 17년 동안 벌어진 정치적 혼돈을 배경으로 삼고 있는 소설은 살아남기 위해 몸부림치는 사람들, 그리고 권력의 압제를 향해 저항하는 민중의 외침까지도 담아내며 진정한 구원은 권력이 아니라 민중의 선의에서 온다는 위고의 사상을 표현하고 있다.

『레 미제라블』은 오늘날 위고의 소설보다 웨스트엔드의 뮤지컬로 훨씬 더 널리 알려져 있다. 〈레 미제라블〉은 흔히 카메론 매킨토시 프로덕션에 의해 런던 웨스트엔드에서 처음 제작되었다고 알려져 있지만, 사실 이 뮤지컬은 1980년 프랑스에서 초연되었다. 초연은 한 달 만에 막을 내릴 정도로 별 반응을 얻지 못했으나 1983년, 막 〈캣츠〉 공연을 시작했던 매킨토시 프로덕션에 이 작품의 프랑스어 공연 자료가 전해졌다. 매킨토시는 작품의 대사를 프랑스어에서 영어로 모두 수정하고 2년의 재제작 기간을 거쳐 런던 바비칸 센터에서 1985년 영국 초연을 갖게 된다. 이후 석 달 간의 티켓이 모두 매진되며 프로덕션은 오픈 런에 들어갔다. 2019년 현재까지 이 뮤지컬은 웨스트엔드에서 공연을 계속하며 웨스트엔드 뮤지컬 사상 가장 긴 오픈 런 기록을 갱신하고 있다.

위고는 음악에 취미 이상의 열정을 가지고 있었던 작가였다. 그는 베토벤의 열렬한 숭배자였으며 베를리오즈, 리스트와 친분이 있었다. 리스트는 직접 위고의 집을 방문해 피아노 연주를 들려주기도 했다. 이 때문에 위고의 소설이나 희곡을 오페라로 만드는 시도는 그의 생전부터 활발하게 이루어져서 도니체티의 《루크레치아 보르자》, 베르디의 《리골레토》와 《에르나니》, 폰키

엘리의 《라 조콘다》 등 무려 백여 편의 위고 희곡에 기반한 오페라가 작곡되었다. 또 베를리오즈, 비제, 프랑크, 리스트, 라흐마니노프 등의 작곡가들이 위고의 시에 곡을 붙였다. 대표작인 『레 미제라블』이 20세기를 대표하는 뮤지컬로 많은 이들의 사랑을 받고 있다는 사실을 위고가 알게 된다면 작가는 분명 대단히 흡족해할 것이다.

음악으로 번진 낭만주의 〈환상 교향곡〉

7월 혁명의 파고는 미술과 문학뿐만이 아니라 음악에까지 번져 나갔다. 1830년 7월 28일, 파리 시민의 봉기 첫날이었다. 이날 파리 시내의 한 시험장에서는 로마 대상 작곡 부문 경연이 벌어지고 있었다. 대상 수상자는 로마에 있는 '빌라 메디치'에 2년간 머무르며 국비로 유학하는 특전을 얻을 수 있었다. 경연을 마치고 시험장 밖으로 나온 스물일곱 살의 그로노블 청년은 이내 〈라 마르세예즈〉를 부르며 시가 행진에 합류했다. 헥토르 베를리오즈Hector Berlioz(1803~1869), 뼛속까지 낭만주의자였던 그는 혁명의 열렬한 지지자이기도 했다.

　베를리오즈는 1821년 의대에 진학하기 위해 고향을 떠나 파리로 상경했다. 그러나 의대의 시체 해부 장면에 기겁하고 교실을 뛰쳐나온 그는 파리 오페라에서 글루크의 《타우리스의 이피게니아》를 보고 작곡가로 자신의 진로를 바꾸었다. 베를리오즈는 평생 베토벤과 글루크를 가장 존경하는 작곡가로 꼽았다. 가족의 반대를 무릅쓰고 파리 음악원에 진학한 베를리오즈는 1828년에 베토벤의 교향곡 3번과 5번을 듣고 큰 충격을 받았다. 이 해는 베를리오즈가 괴테의 『파우스트』를 접한 해이기도 했다. 그는 이 해부터 시작해 내리 3년을 로마 대상에 도전했고, 마침내 7월 혁명이 일어난 1830년에

로마 대상을 수상했다. 고전에 대한 갈망이 그를 로마 대상으로 이끌었던 것이다. 베토벤과 괴테가 준 충격은 훗날 〈환상 교향곡〉과 〈파우스트의 겁벌〉로 이어졌다.

베를리오즈는 낭만주의자답게 다섯 악장으로 이루어진 〈환상 교향곡〉에 자전적 스토리를 부여했고, 각 악장에 대한 창작 노트를 직접 썼다. 아름다운 여인을 본 젊은 음악가(작곡가 자신)는 그녀에 대한 그리움에서 벗어나지 못하고 자살을 시도한다. 죽기 위해 마약을 먹은 작곡가는 환각 속에서 그녀를 살해하는 자신을 본다. 4악장 단두대로의 행진에 이어 5악장은 마녀들의 향연이다. 사형당한 자신의 장례식, 음습한 장례의 종소리가 울려 퍼지고 마녀들이 설쳐대는 가운데 이미 죽은 작곡가는 마녀들 사이에서 사랑했던, 자신이 죽인 여자의 모습을 발견한다.

베를리오즈의 음악과 함께 그의 유려한 글솜씨는 막 파리에 퍼져 나가기 시작한 언론의 힘을 통해 알려졌다. 교향곡에 줄거리를 부여한다는 베를리오즈의 혁신적인 발상, 즉 '표제 음악'은 훗날 리스트가 창안한 문학과 음악의 결합, '교향시'라는 장르의 탄생을 예고했다. 동시에 대편성으로 이루어진 〈환상 교향곡〉은 브루크너와 말러의 후기 낭만 교향곡에 어떤 실마리를 제공하게 된다.

많은 동료, 후배 예술가들이 베를리오즈를 존경했으나 정작 파리 청중의 반응은 그리 호의적이지 못했다. 파리의 청중은 계속 베토벤에 머물러 있었고, 베토벤의 음악이 끝난 부분에서 시작된 베를리오즈의 교향곡을 받아들이려 하지 않았다. 베를리오즈는 일생 동안 이 모순과 불운에 시달려야 했다. 스물일곱 살에 완성한 〈환상 교향곡〉 이후로 베를리오즈는 교향곡 〈로미오와 줄리엣〉, 오페라 《벤베누토 첼리니》, 《트로이 사람들》, 관현악곡 〈이탈

리아의 해럴드〉 등을 꾸준히 발표했으나 그 어떤 작품도 대중의 호응을 얻지는 못했다. 그는 '현실 고수론자들, 귀머거리들'이라고 대중을 증오하며 평론과 지휘를 통해 근근이 밥벌이를 해야만 했다.

베를리오즈의 사례에서 알 수 있듯이, 1840년대의 파리 청중들은 자국 작곡가의 음악을 폄하하는 경향이 있었다. 파리 청중들은 기악에서는 베토벤, 성악에서는 이탈리아 오페라를 일방적으로 선호했다. 벨리니, 로시니, 도니체티의 신작 오페라들은 이탈리아에서 초연되기 바쁘게 파리에 상륙했다. 스탕달은 심지어 『로시니의 생애』라는 전기를 쓰기까지 했다. 파리 청중들은 이들 이탈리아 작곡가의 마르지 않는 서정적인 선율에 매료되었다. 작품 자체가 비극이라 해도 음악은 늘 아름답고 화사하다는 점도 파리 청중의 호감을 산 이탈리아 오페라의 장점이었다.

궁극적으로 문학과 음악이 교감을 나눌 수 있다는 베를리오즈의 주장은 절대 터무니없는 것은 아니었다. 다만 시대를 너무 앞서간 주장이었을 뿐이다. 문학과 음악의 결합이라는 베를리오즈의 주장은 훗날 리스트, 바그너와 말러를 통해 비로소 꽃피게 된다.

방돔 광장과 마들렌 교회에 남은 쇼팽의 흔적

개선문의 건축으로 인해 파리 거리가 늘 석재로 지저분하던 1828년, 방돔 광장 동쪽 루아얄 거리 끄트머리에 신고전주의 양식으로 건축된 마들렌 교회가 들어섰다. '교회'로 이름 붙어 있으나 가톨릭 성당인 마들렌 교회는 개선문과 마찬가지로 1806년 나폴레옹의 명령에 의해 건축이 시작되었다. '마들렌'이라는 이름은 이 교회가 막달라 마리아에게 바쳐졌기 때문에 붙여졌다.

마들렌 교회의 모습은 절로 고대 그리스나 로마 시대의 건축물을 떠올리

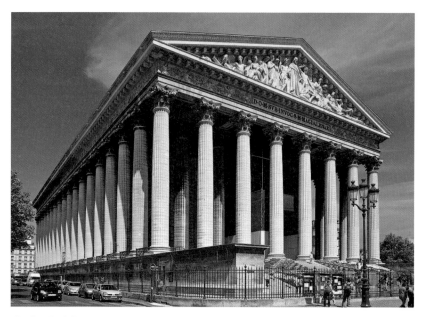

마들렌 교회, 파리.

게끔 만든다(이 교회는 실제로 님Nimes에 남아 있는 고대 로마 시대의 건물 메종 카레를 본떠 설계되었다). 문학, 미술, 음악, 발레 등 문화 전반에서 낭만주의가 득세하고 있었지만 유독 건축은 낭만주의보다는 신고전주의에 더 많이 기울어져 있었다. 낭만주의 특유의 '문화적 용기와 객기'가 적용되기에는 건축은 지나치게 현실적인 장르였다. 또 1820년대부터 시작된 그리스의 독립운동을 유럽 각국의 지식인들이 지지하게 되면서 그리스에 대한 관심이 높아지기도 했다. 주그리스 영국 대사였던 엘긴 경은 전쟁으로 인해 파괴될 위기에 놓여 있던 파르테논의 프리즈를 사들여 영국으로 운반해 왔다. 마들렌 교회처럼 그리스풍의 건축이 파리 시내 한가운데 들어선 데에는 이 같은 당시의 분위기도 한몫하고 있었다.

가톨릭 교회인 마들렌 교회는 1849년 프레데릭 쇼팽Frederic Chopin(1810–1849)의 장례식이 열렸을 때 관례 문제로 장례식을 연기시키는 소동을 벌이기도 했다. 쇼팽은 자신의 장례식 음악으로 모차르트의 〈레퀴엠〉을 연주해 달라는 유언을 남겼는데, 보수적인 가톨릭 교회는 여성 합창단원의 공연을 허가하지 않았다. 장례식은 결국 쇼팽 사망으로부터 2주일 후인 1849년 10월 30일에 마들렌 교회에서 열렸다. 너무 많은 사람들이 프랑스 전역은 물론이고 영국과 베를린, 빈에서까지 몰려와 주최측은 장례식 입장권을 발부해야만 했다. 장례식에서는 쇼팽의 소원대로 모차르트의 〈레퀴엠〉이 연주되었고, 그의 프렐류드 4번과 6번, 그리고 피아노 소나타 2번의 장송 행진곡이 연주되었다.

낭만주의가 만개하던 파리에서 쇼팽은 큰 인기를 얻었다. 그의 인기는 어느 정도는 쇼팽의 고향(쇼팽은 폴란드 출신으로 스무 살에 파리로 이주했다) 덕분이기도 했다. 쇼팽이 파리에서 활동을 시작하던 무렵, 파리의 청중은 보다 이국적인, 색다른 예술을 원하고 있었다. 거듭된 정치적 격변으로 한껏 자극받고 고무된 청중은 과감한 혁신과 새로움을 갖춘 예술을 요구했다. 때마침 극장 시설은 새로 개발된 가스 조명 시설 덕에 다양한 형태의 공연을 수용할 수 있게 되었다. 오페라는 물론이고 오페라의 곁가지로 시작되었던 발레가 파리 지앵들 사이에서 인기를 얻기 시작했다. 마리 탈리오니, 카를로타 그리지 등 발레리나들이 극장의 스타로 부상했다. 발레리나의 환상적인 춤과 손가락이 보이지 않을 정도로 현란한 기교를 보여 주는 피아니스트의 공연은 같은 맥락에 있었다.

1841년 5월 파리에서 초연된 2막 발레 〈지젤〉은 이 같은 낭만주의적 향수와 발레리나에 대한 환상을 극대화시키기에 모자람이 없는 작품이었다. 낭

만주의에서 빼놓을 수 없는 주제인 밤과 죽음이 이 작품의 주된 테마로 등장한다. 〈지젤〉의 극본은 위고의 시「동양인들」에서 영감을 얻은 시인 생-조르주와 테오필 고티에에 의해 쓰였으며 음악은 아돌프 아당이 맡았다. 무엇보다도 이 발레의 핵심은 1막에서 실연의 아픔으로 죽은 시골 처녀 지젤이 2막에서 죽음의 정령 '빌리'로 재등장한다는 데에 있었다. 실연-죽음-정령으로 이어지는 비현실적이고 환상

〈지젤〉에 출연한 발레리나 카를로타 그리지, 1841년.

적이며 음울한 무대는 낭만주의의 정수로 여겨졌다.

프랑스 대혁명 이전까지 왕실의 예술이었던 발레는 혁명 이후 대중에게 성큼 다가온 상태였다. 〈지젤〉 초연 10년 전인 1831년 마이어베어의 오페라 《악마 로베르》가 초연되었는데, 여기에서 등장한 발레 〈수녀들의 춤〉에서 발레리나 마리 탈리오니가 스타덤에 올랐다. 이 짧은 발레는 죽은 수녀들이 한밤중에 무덤에서 일어나 춤을 추는 내용으로 구성돼 있었는데, 죽은 이들의 환상적인 춤이 당시 청중들을 매료시켰다. 이듬해인 1832년에는 역시 실연과 죽음을 주제로 한 〈라 실피드〉가 공연되어 다시 한 번 공전의 성공을 거두었다. 〈라 실피드〉에서 탈리오니는 무릎 길이까지 오는 로맨틱 튀튀를 입고 발끝으로 서는 포앵트 기법을 선보였다. 〈라 실피드〉의 초연에 참석했던 시인 테오필 고티에는 그 자리에서 〈지젤〉의 아이디어를 얻었다. 이미 관객은 불의 정령, 유령, 물의 요정, 도깨비불 등의 비현실적인 요소들을 무대에서

보면서 전율하고 있었다. 〈지젤〉의 성공은 충분히 예견된, 그리고 어찌 보면 당연한 결과였다.

1831년 쇼팽이 찾은 파리는 이런 분위기였다. 이국적인 것, 색다른 것, 현란한 기교, 춤 등에 대한 수요가 넘치는 파리에서 베를리오즈, 리스트, 들라크루아, 하이네가 활약하고 있었다. 파가니니의 센세이셔널한 파리 데뷔 연주가 열린 해도 1831년이었다. 리스트는 1832년 2월 살 플레옐에서 열린 쇼팽의 파리 데뷔 연주회에 참석한 후 "그 어떤 열광도 이 천재적 음악가에게는 부족하다. 시적인 감성과 놀라운 혁신을 동시에 충족시키는 드문 재능을 보았다"고 기록했다. 쇼팽은 아버지가 프랑스인이라는 점 덕분에 1835년 프랑스 국적을 얻을 수 있었으나 그는 끝까지 스스로를 폴란드인으로 여겼다.

쇼팽은 마주르카, 폴로네즈 등 폴란드의 민속 춤곡에 기반한 피아노곡으로 파리 청중을 사로잡았다. 막 왈츠가 대중의 춤으로 각광받기 시작하던 때였다. 파리지앵들은 스페인의 세기디야, 폴란드의 폴카와 마주르카, 독일의 갤럽 같은 외국의 춤에 매료되었다. 발레의 인기도 춤의 대중화에 한몫했다. 빠르고 이국적이며 독특한 춤곡의 리듬에 대중은 호기심을 느끼고 있었다. 쇼팽이 당시 파리에서 인기 있던 이탈리아 작곡가 벨리니의 열렬한 팬이었다는 점은 눈여겨볼 만한 구석이 있다. 쇼팽은 벨리니의 《청교도》, 《노르마》 등 기교를 강조한 오페라에서 프리마 돈나의 솟구치는 고음을 좋아했고 이러한 부분을 자신의 작품에 도입했다. 여기에 폴로네즈, 마주르카 등 동유럽의 감상적이고 애수 어린 멜로디와 독창적인 리듬까지 첨가했으니 젊은 예술가들이 넘치는 파리에서도 쇼팽처럼 독특한 개성과 넘치는 기교를 과시하는 작곡가를 찾기란 쉽지 않았을 것이다.

베를리오즈가 뛰어난 음악성에도 불구하고 파리 청중의 외면을 받았던 것

은 그의 시도가 워낙 혁신적이었기 때문이다. 쇼팽이 인기를 얻었던 이유는 그가 당시 대중이 원했던 음악을 작곡했기 때문이다. 1849년, 쇼팽이 사망했을 때 장례식장에 모였던 수많은 인파들은 그의 높은 대중적 인기를 증명해 준다. 쇼팽의 제자인 제인 스털링은 5천 프랑에 달하는 값비싼 묘석을 쇼팽의 묘지에 세웠으며, 쇼팽의 여동생 루드비카가 폴란드로 돌아갈 수 있도록 여비를 마련해 주었다. 루드비카는 알코올에 담근 쇼팽의 심장을 가지고 폴란드로 귀국했다. 이 심장은 지금 폴란드의 성십자 교회에 묻혀 있다. 쇼팽은 삶과 음악뿐만 아니라 죽음까지도 철저히 낭만적인 예술가였다.

밀레가 본 낭만적 농촌 풍경

1850년대의 파리는 안팎으로 거센 변화의 물결을 맞았다. 쿠데타로 집권한 나폴레옹 3세는 파리를 보다 현대적이고 새로운 도시로 만들어 파리지앵들의 정치적 불만을 무마하려 했다. 당시 파리 시장이던 오스만 남작의 도시 계획으로 인해 파리는 나날이 현대적 도시로 탈바꿈했다. 급격한 도시화에 반발한 화가들은 밀레를 중심으로 파리 근교 바르비종에 모여 농민들의 삶을 목가적이고 종교적인 시각으로 담아낸 바르비종파를 이루게 된다.

노르망디 출신이었던 장 프랑수아 밀레Jean-François Millet (1814-1875)는 셰르부르와 파리를 오가며 화가로서 성공할 수 있는 길을 모색하지만 결국 1849년 파리 근교 바르비종에 정착하는 길을 택한다. 1850년대 후반, 밀레의 대표작들인 〈이삭 줍는 사람들〉, 〈만종〉 등의 걸작이 쏟아져 나왔다. 밀레의 작품들은 도시 생활에서는 볼 수 없는 목가적이고 신선한 시골의 풍경을 담고 있으며 특히 그의 탄탄한 데생 실력은 높이 평가할 만하다. 반면, 그의 작품은 실제 농민들의 삶을 더 미화하고 있다는 비판도 받고 있다.

실제로 〈이삭 줍는 사람들〉(1857) 속 여인들의 모습에서는 노동의 고단함
보다는 우아함과 고요함이 더 강하게 느껴진다. 추수가 끝난 가을 오후의 벌
판은 온화하고 부드러운 빛으로 채워져 있다. 이 그림이 보여 주는 바는 사실
주의보다 차라리 낭만주의에 더 가깝다. 멀리 푸생의 영향이 느껴지기도 한다.
엇비슷한 시기에 그려진 쿠르베의 〈체질하는 사람들〉이 묘사하고 있는, 농민
여성들의 지친 표정은 〈이삭 줍는 사람들〉에서 찾을 길이 없다.

〈이삭 줍는 사람들〉, 장 프랑수아 밀레, 1857년, 캔버스에 유채, 83.8x111.8cm, 오르세 미술관, 파리.

〈제질하는 사람들〉, 귀스타브 쿠르베, 1854년, 캔버스에 유채,
131x167cm, 낭트 미술관, 낭트.

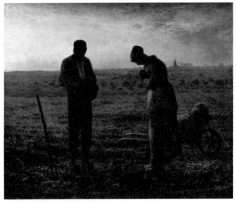

〈만종〉, 장 프랑수아 밀레, 1857-1859년, 캔버스에 유채,
55.5x66cm, 오르세 미술관, 파리.

엇비슷한 시기에 그려진 〈만종〉에서도 젊은 부부의 모습은 빈곤함보다 낭만적이고 종교적인 인상을 준다. 멀찌감치 보이는 교회의 뾰족탑이 그림의 종교적인 색채를 더욱 짙게 만든다. 일설에 따르면, 화가는 애당초 이 그림에서 갓난아이의 관을 묻기 전 기도하는 부부의 모습을 그리려 했다고 한다. 아무튼 밀레는 평화와 경건함만을 강조하며 작품을 마무리했다. 이런 점에서 볼 때 밀레는 쿠르베보다 훨씬 더 체제 순응적인 작가였다. 밀레는 만년에 살롱전 심사위원이 되는 명예를 얻었으며 1868년 레지옹 도뇌르 훈장을 받았다.

바르비종파처럼 파리의 변모에 거부감을 느꼈던 화가들도 있었지만 보다 많은 화가들은 나날이 변모하는 도시 파리의 풍경을 담기에 여념이 없었다. 보들레르는 1846년 살롱전에서 화가들은 이제 '현대적인 삶의 영웅주의와

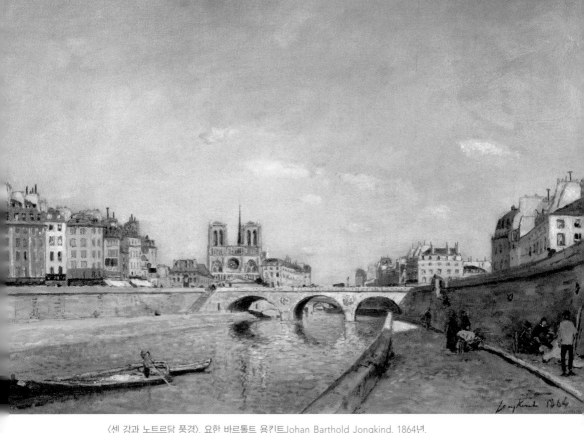

〈센 강과 노트르담 풍경〉, 요한 바르톨트 용킨트Johan Barthold Jongkind, 1864년.
캔버스에 유채, 42x56.5cm, 오르세 미술관, 파리.

우아한 풍경'을 그려야 한다고 주장했다. 용킨트의 파리 풍경화는 인상파 화
가들의 모범이 되었다. 마네는 세련된 옷차림으로 매일 오후 튈르리 공원에
나타나 팔레트를 끼고 우아한 태도로 튈르리 공원을 그렸다. 화가들에게 도
시인의 삶의 풍경은 이제 새로운 소재가 되었고, 파리는 그에 걸맞은 도시의
모습으로 탈바꿈하고 있었다. 인상파 화가들의 파리 풍경 중에 유난히 위에

서 내려다보는 구도의 작품이 많은 것은 화가들이 이 당시 파리에서 앞다투어 지어지던 5층 건물들의 꼭대기 층에서 아래를 바라보며 그림을 그렸기 때문이다.

오페라, 화려한 제2제정의 마지막 유산

파리의 지하철에는 '오페라'라는 역이 있다. 이 역에 내리면 마치 궁전 같은 웅장한 극장 건물이 눈앞을 가로막는다. 1875년 완공된 '오페라 가르니에'로 1,970석 규모의 극장이다. 정식 명칭은 '팔레 가르니에'로 프랑스 국립오페라가 소유한 두 극장 중 하나다. 파리의 오페라 공연은 주로 '오페라 바스티유' 극장에서 열리고, 오페라 가르니에에서는 고전 오페라나 발레 공연이 열린다. 공연이 없어도 내부 관람은 가능한데, 화려한 극장 내부와 샤갈이 그린 천장화만으로도 충분히 구경할 만한 가치가 있다.

극장 건물 전면에는 페르골레지, 바흐, 치마로사, 하이든, 베토벤, 모차르트, 마이어베어, 로시니, 오베르 등 위대한 작곡가들의 흉상이 조각되어 있으나 대부분의 사람들은 이를 알아보지 못하고 지나친다. 극장 맨 위에 서 있는 청동상은 음악의 신 아폴론이며, 그 좌우의 날개 달린 두 금빛 조각은 각각 시와 음악을 상징한다. 건물은 어디로 보나 궁정처럼 위풍당당하고도 화려하다. 1870년, 보불 전쟁에서 나폴레옹 3세가 포로가 되면서 프랑스의 정치 체제는 또 급히 공화정으로 바뀌었다. 왕이 사라진 파리, 낭만의 도시 파리에서 예술은 이제 새로운 궁정의 주인이자 숭배의 대상으로 떠올랐다.

오페라 가르니에는 1910년 출간된 가스통 르루의 소설 『오페라의 유령』의 무대가 된 곳이기도 하다. 예술 작품을 공연하는 장소일 뿐만 아니라 그 자체로도 예술 작품의 무대가 될 정도로 이 극장의 위용은 화려하기 그지없다. 오

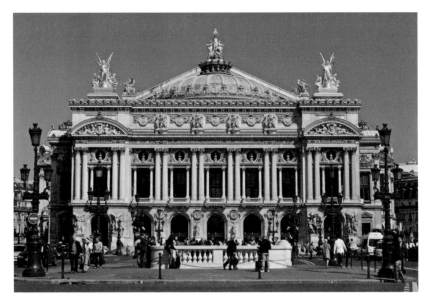

오페라 가르니에, 파리.

스만 남작의 도시 계획 일환으로 설계된 오페라 가르니에는 1861년 착공되어 14년간의 공사 끝에 1874년에 예정보다 훨씬 더 많은 예산을 쓰고 완공되었다. 1875년 1월의 개관식에는 로시니의 《윌리엄 텔》, 마이어베어의 《위그노 교도》 등이 개관 기념 작품으로 상연되었다. 개관 기념 작품으로 이탈리아 오페라가 선택되었다는 데에서 다시 한 번 이탈리아 오페라에 대한 파리지앵들의 깊은 사랑을 엿볼 수 있다.

비록 제2제정이 붕괴된 후 문을 열긴 했지만, 오페라 가르니에는 흥청거리던 제2제정 시대의 상징으로 모자람이 없다. 이후 브라질, 우크라이나, 베트남, 폴란드 등의 오페라 극장이 오페라 가르니에를 모방한 디자인으로 지어졌다. 오페라 가르니에가 완공된 지 14년 후인 1889년, 파리 만국 박람회를

기념해 철로만 이루어진 에펠탑이라는 새로운 기념비가 파리에 들어선다. 모파상과 졸라, 구노 등 파리의 예술가들은 흉물스럽다며 이 탑을 일제히 비난하고 나섰다. 에펠탑은 불과 2년 만에 완공되었으며 원래는 20년 후 철거할 계획이었으나 현재까지 높은 안전성을 자랑하며 파리의 기념비적 건축으로 자리잡았다.

에펠탑, 파리.

에펠탑의 미덕은 이 탑이 프랑스 기술의 발전과 공학 수준을 상징하는 기념비라는 점이다. 19세기까지 몇천 년간 건축의 주된 재료로 사용되었던 돌과 나무를 사용하지 않고 철로만 만들었다는 점, 높이가 무려 300미터에 이른다는 점은 다가오는 마천루의 세기를 예고하고 있다. 에펠탑의 높이는 정확히 324미터로, 이 탑은 1930년에 뉴욕 크라이슬러 빌딩이 들어설 때까지 세계에서 가장 높은 건축물이었다.

재미있게도 예술계에서 에펠탑의 건설 반대 서명을 이끈 이는 오페라 가르니에를 설계한 샤를 가르니에였다. 아방가르드는 대부분 동시대인들의 눈에는 매우 낯설고, 그 때문에 동시대인들에게 찬사보다는 비난을 받게 마련이다. 그처럼 아방가르드적인 기념비를 과감히 세운 것은 파리라는 도시가

예술의 메카가 될 자격이 있다는 뜻일지도 모른다. 19세기 이후 파리에서는 새롭고 혁신적인 사조들이 지치지 않고 등장했다. 동시에 파리는 아방가르드에 찬성하고 반대하는 예술가, 비평가들의 격전지이기도 했다. 가장 새로운 것과 가장 고전적인 것이 부조화를 이루지 않고 어우러질 수 있다는 점은 파리의 매력이자 이 도시의 무한한 잠재력임이 분명하다.

꼭 들어보세요!

뮤지컬 〈레 미제라블〉 중 〈One Day More〉
베를리오즈: 환상 교향곡 Op.14 4악장 〈단두대로 가는 행진〉
쇼팽: 발라드 4번, Op.52 / 피아노 소나타 2번 Op.35 3악장 〈장송 행진곡〉

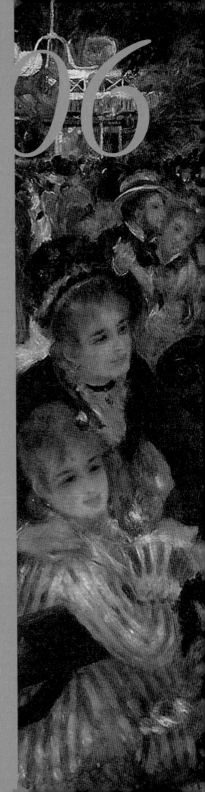

06

파리 2

파리의
카페들

북대서양

아이슬란드

노르웨이

스웨덴

핀란드

싱트페테르부르크

러시아

모스크

에스토니아

라트비아

리투아니아

벨라루스

북해

덴마크

발트 해

에든버러

아일랜드

영국

런던

함부르크

암스테르담

네덜란드

베를린

폴란드

우크라이나

브뤼셀

파리

벨기에

라이프치히

프라하

독일

체코

슬로바키아

빈

루마니아

룩셈부르크

뮌헨

오스트리아

헝가리

프랑스

스위스

크로아티아

베네치아

피렌체

보스니아
헤르체고비나

세르비아

불가리아

포르투갈

마드리드

바르셀로나

마르세유

이탈리아

로마

나폴리

그리스

스페인

세비야

지중해

모로코

알제리

튀니지

파리는 예술의 도시, 관광객들이 사랑하는 도시인 동시에 카페의 도시다. 작은 카페의 테라스 자리에서 신문을 읽거나 커피를 마시는 세련된 파리지앵들의 모습은 파리 시내를 찍은 사진에서 쉽게 볼 수 있다. 정말

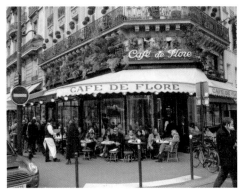

파리의 카페, '드 플로르'.

로 파리에는 골목골목마다 카페가 있다. 대략 1만 1천 개가 넘는 카페가 파리에서 영업 중이라고 한다. 파리의 카페에는 의외로 혼자 온 사람들이 많다. 그들은 커피와 바게트 샌드위치로 간단한 점심을 먹으며 카페에서 신문을 보거나 책을 읽고, 햇빛이 비치는 날에는 테라스 자리에서 볕을 즐긴다. 저녁이 되면 이런 카페는 또 와인을 마시는 이들로 붐빈다. 전통적으로 파리 카페에는 웨이트리스보다 웨이터가 많은데, 이는 라틴 계열 국가에 아직도 강하게 남아 있는 기사도의 흔적이라고 한다.

1686년 파리 최초의 카페 '르 프로코프'가 문을 연 이래, 커피는 곧 파리에서 인기 있는 음료가 되었다. 르 프로코프가 문을 연 지 1세기 후에 파리에서는 최소한 600여 곳의 카페가 영업을 하고 있었다. 파리지앵들은 볶은 콩을 그대로 끓여 마시는 터키식 커피 대신 커피를 걸러내 우유를 부어 마시는 '카페오레'를 더 선호했다. 르 프로코프는 현재도 파리 6구에서 영업을 하고 있

다. 이 카페가 계속 명맥을 유지할 수 있었던 큰 이유는 1689년 카페 맞은편에 '코메디 프랑세즈' 극장이 개관했기 때문이다. 르 프로코프의 초창기 손님 중에는 디드로, 볼테르 등 계몽주의 시대의 철학자들도 있었다. 벤저민 프랭클린과 토머스 제퍼슨도 파리를 방문했을 때 이 카페에 들렀으며 로베스피에르와 당통, 나폴레옹, 쇼팽과 조르주 상드, 보들레르도 르 프로코프의 손님들이었다.

근래 들어 파리의 카페 숫자는 줄어들고 있는 추세다. 카페 안을 금연 구역으로 지정한 법 개정, 그리고 카페보다는 미국의 커피 전문점을 찾는 젊은 층의 경향으로 인해 유서 깊은 파리의 카페들은 생존을 위협받고 있다. 그러나 아무리 '스타벅스'가 대세라 해도, 노천 카페에 앉아 프티 누아(에스프레소)를 마시며 지나가는 사람들을 무심히 바라보는 파리지앵들의 모습은 여전히 파리의 명물로 손꼽힌다. 카페는 파리지앵들의 일상에 그처럼 깊이 맞닿아 있는 공간, 가장 일상에 가까운 공간이다. 이 때문에 예술가들의 삶에서, 특히 19세기 후반 이후 파리에서 활동한 이들의 작품에서 카페의 흔적을 찾는 것은 그리 어려운 일이 아니다. 마네, 드가, 고흐, 르누아르, 툴루즈-로트레크, 포레, 사티, 발라동, 위트릴로, 피카소, 마티스, 모딜리아니, 아폴리네르, 로랑생, 스콧 피츠제럴드, 헤밍웨이 등 두 손으로 꼽을 수 없을 정도로 수많은 예술가들이 파리의 카페에 모여 통음하고 토론하면서 그들의 예술혼을 꽃피웠다.

카페 게르부아와 마네

파리 18구에 위치한 몽마르트르는 해발 130미터로 파리에서 가장 높은 지역이다. 오늘날에는 손꼽히는 파리의 관광 명소가 되어 있지만, 20세기 초까지

만 해도 이 지역은 파리에서 집세가 가장 싼 지역이었다. '몽마르트르'라는 이름은 순교자의 언덕이라는 뜻이다. 이 언덕 위에는 이름에 걸맞게 왕립 수도원이 있었으나 프랑스 대혁명 때 성난 군중에 의해 무너졌다고 한다. 지금 몽마르트르 언덕 꼭대기에는 사크레 쾨르 성당이 있는데, 이 성당은 1871년 파리 코뮌 당시 학살된 파리 대주교를 기리기 위해 건축되었다. 언뜻 보기에 베네치아의 산 마르코 성당을 연상시키는 이 독특한 성당의 외관은 로마네스크와 비잔틴 양식을 혼용해 지어졌다.

몽마르트르 중턱의 광장인 테르트르 광장에 가 보면 야외에서 그림을 그리는 화가들의 모습을 쉽게 볼 수 있다. 19세기 중반부터 몽마르트르는 파리를 찾아 지방에서, 또는 외국에서 온 뜨내기 예술가들의 아지트가 되었다. 몽마르트르는 파리에서도 워낙 낙후된 지역이었기 때문에 급격히 도시화가 이루어지던 19세기 말엽까지도 시골스러운 분위기가 남아 있었다. 시골에서 꿈을 품고 상경했던 르누아르 같은 화가들에게 몽마르트르의 포도밭과 풍차는 묘한 안도감을 느끼게 해 주었다.

몽마르트르는 1870년대부터 제1차 세계대전 발발 직전까지 대략 50년 정도의 시간 동안 예술가들의 아지트로서 전성기를 누렸다. 몽마르트르가 시작되는 부분인 클리시 가 바티뇰 거리에 있는 카페 '게르부아'에 에두아르 마네Edouard Manet(1832-1883)와 에밀 졸라Émile Zola(1840-1902)를 필두로 한 예술가 그룹이 모여든 것도 1870년부터였다. 이들은 부르주아와 대칭되는 개념으로 스스로를 집시 같은 사람들, 보헤미안이라고 불렀다. 이들은 매주 일요일과 목요일마다 게르부아에 모여 격렬한 난상 토론을 벌였다. 졸라, 마네, 프레데리크 바지유, 루이 뒤랑티, 팡탱-라투르, 드가, 모네, 르누아르, 시슬리 등이 바티뇰 그룹이라고 불리던 이 모임의 단골 멤버들이었다. 때때로 세잔과 피

사로가 나타나기도 했다.

　바티뇰 그룹의 일원이었던 팡탱-라투르가 그린 〈바티뇰 가의 스튜디오〉를 보면 마네를 중심으로 했던 당시 젊은 화가들 그룹의 면모를 볼 수 있다. 그림을 그리는 마네를 르누아르, 졸라, 바지유, 모네가 둘러싸고 있다. 이 구도는 누가 바티뇰 그룹의 리더인지를 확실히 보여 준다. 바지유가 그린 〈라 콩다민 가의 스튜디오〉에서도 붓을 들고 한 수를 가르쳐 주는 이는 마네다. 바지유의 스튜디오가 있던 라 콩다민 가 역시 몽마르트르 인근에 위치하고 있었다. 몽펠리에의 양조장집 아들로 주머니 사정이 넉넉했던 바지유는 혼자

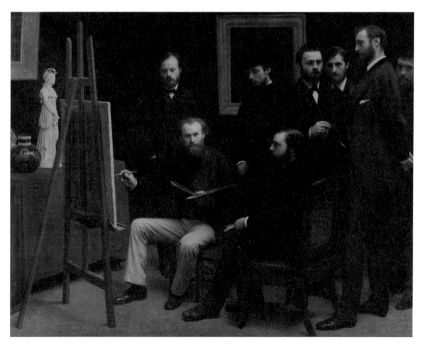

〈바티뇰 가의 스튜디오〉, 앙리 팡탱-라투르, 1870년,
캔버스에 유채, 204x273.5cm, 오르세 미술관, 파리.

쓰기엔 넓은 스튜디오를 빌려 화실 동기들인 모네, 르누아르, 시슬리에게 공간을 빌려주었다.

마네의 작품 중에는 카페에서의 일상, 카페의 한순간을 묘사한 작품이 유난히 많다. 19세기 파리를 살았던 부르주아 남자로서, 그리고 예술가로서 마네는 카페가 보여 주는 파리의 매혹적인 순간들을 거의 직관적으로 포착해 냈다. 그의 카페 그림 속 인물들은 경쾌하고 도도하며, 외롭고 우울하면서도 진실을 담고 있기에 아름답다. 카페에 앉아 있는 여인을 그린 드가의 〈압생트〉와 마네의 〈자두 브랜디〉는 같은 모델 엘렌 앙드레를 기용한 작품이다. 〈압생트〉가 서로 말이 통하지 않는, 그래서 이제는 대화 대신 술을 택한 부부의 우울한 모습을 담은 데에 비해 〈자두 브랜디〉는 여인의 장밋빛 살결과 드레스가 보는 이를 아늑하고도 따스한 공상의 세계로 인도한다.

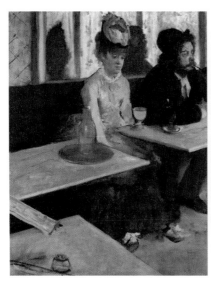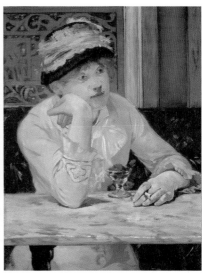

〈카페에서(압생트)〉, 에드가 드가, 1875-1876년, 캔버스에 유채, 92x68cm, 오르세 미술관, 파리.　〈자두 브랜디〉, 에두아르 마네, 1877년, 캔버스에 유채, 73.6x50.2cm, 국립미술관, 워싱턴 D.C.

마네는 보스 기질이 없고 잰 체하는 스타일도 아니었으나 화가들은 늘 그에게 무언가를 배우고자 했다. 따스한 성품의 마네는 그런 후배들을 외면하지 않았다. 그는 특히 여덟 살 아래의 후배 모네에게 깊은 애정을 가지고 있었다. 그는 자신과는 완전히 다른 모네의 스타일을 인정했으며 모네의 기법을 흉내 내 〈보트 스튜디오에 앉은 모네〉 같은 초상을 그리기도 했다. 마네는 자신의 화실에 모네를 비롯한 인상파 화가들의 작품을 전시하고 화실을 찾는 이들에게 이 그림들을 사라고 열심히 설득하곤 했다.

화가는 아니지만 바티뇰 그룹의 멤버였던 이로, 작가 에밀 졸라와 함께 사진가 나다르가 있었다. 빛의 움직임에 민감하게 반응할 수밖에 없는 사진가의 작업에 대해 게르부아의 화가들이 여러 가르침을 얻었던 것은 당연한 일이었다. 이러한 인연으로 1874년의 첫 번째 인상파 전시회는 나다르의 살롱에서 열리게 된다.

몽마르트르의 화가들

마네 일파의 단골 카페였던 게르부아는 없어졌지만 몽마르트르에는 아직도 라팽 아질과 메종 로즈, 오베르주 드 라 본 프랑케트 등 예술가들이 즐겨 찾던 카페들이 영업을 계속하고 있다. 1875년 몽마르트르의 코르토 가에 아틀리에를 얻은 피에르 오귀스트 르누아르Pierre-Auguste Renoir(1841-1919)는 걸어서 5분 거리에 있는 야외 유원지 물랭 드 라 갈레트의 무도회 장면을 1년에 걸쳐 그렸다. 이 그림이 오늘날 오르세 미술관의 대표작으로 손꼽히는 〈물랭 드 라 갈레트의 무도회〉다. 르누아르는 1876년에 열린 인상파의 세 번째 전시에 이 작품을 출품했다. 비평가들은 '왜 사람들이 구름 위에서 춤추고 있는지 모르겠다'고 비아냥거렸으나 르누아르의 동료들은 반사광이 무지개처럼

빛나는 이 작품의 진가를 알아차렸다. 전시회를 주관했던 변호사 귀스타브 카유보트가 〈물랭 드 라 갈레트의 무도회〉를 사들였다. 그 후 카유보트의 유증으로 인해 이 그림은 프랑스 정부의 소유가 되었다.

　19세기에 물랭 드 라 갈레트가 있는 장소 뒤로는 제법 넓은 포도밭이 펼쳐져 있었다. 1886년부터 2년간 동생 테오와 함께 몽마르트르에 살았던 빈센트 반 고흐Vincent van Gogh(1853-1890) 역시 물랭 드 라 갈레트와 몽마르트르 정

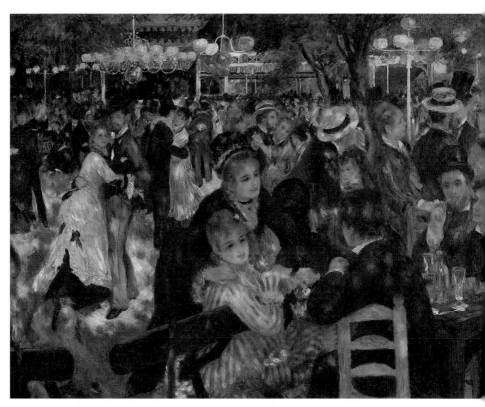

〈물랭 드 라 갈레트의 무도회〉, 피에르 오귀스트 르누아르, 1876년, 캔버스에 유채,
131x175cm, 오르세 미술관, 파리.

경을 담은 풍경화를 여러 점 그렸다. 몽마르트르의 레픽 가 54번지에는 지금도 고호가 이곳에서 한때 살았다는 내용을 담은 현판이 붙어 있다.

고호는 파리에서 인상파 화가들의 작품을 보며 색채가 그림의 완성도를 높이는 데 중요한 요소라는 사실을 깨달았다. 네덜란드에서 주로 어두운 색채의 그림을 그렸던 고호는 몽마르트르에서 시도했던 밝고 강렬한 색채에 대한 실험을 아를에서 완성시키게 된다. 이런 점에서 볼 때 파리에서의 2년간은 고호에게 실로 귀중한 수업 시대였다. 고호는 파리에서 모네의 터치, 쇠라의 점묘법 등을 연구하고, 에밀 베르나르와 함께 몽마르트르의 카페 탕부랭에서 작은 전시회를 열기도 했다.

하지만 고호 개인에게 이 시절은 그리 즐겁거나 유쾌하지는 않았던 듯싶

〈빈센트 반 고호의 초상〉, 앙리 툴루즈-로트레크, 1887년, 카드보드지에 파스텔, 57x46cm, 반 고호 미술관, 암스테르담.

다. 코르몽의 스튜디오에서 그림을 그리며 에밀 베르나르, 툴루즈-로트레크 등과 우정을 맺었고 화가들의 공동 연대를 꿈꾸기도 했지만 고호의 과격하고 극단적인 성격 탓에 대부분의 화가들은 그와 깊은 친교를 맺기를 꺼렸다. 심지어 전시회를 열었던 카페 탕부랭의 주인과도 언쟁을 벌여서 고호는 닫혀 있는 카페의 문을 강제로 열고 자신의 그림들을 찾아와야만 했다. 툴루즈-로트레크는 압생트 잔을 앞에 둔 채 카페에서 누군가를 기다리고 있는 고호의 초상을 그렸다. 붉은 머리

카락과 수염의 고흐는 어딘지 모르게 지치고 쓸쓸해 보인다.

흔치 않았지만 당시 몽마르트르에는 여성 화가들도 있었다. 쉬잔 발라동 Suzanne Valadon(1865-1938)은 푸른 눈을 가진 미모의 여성이었다. 여러 화가들이 그녀에게 구애했던 것만 보아도 발라동은 흔치 않은 매력을 가진 여성이었음이 분명하다. 세탁부의 사생아로 태어난 그녀는 여러 직업을 거친 끝에 곡예사가 되었다. 공연 중에 몸을 다쳐 일을 쉬는 동안 그녀는 화가들의 모델이 되었다. 샤반, 르누아르, 툴루즈-로트레크, 드가 등이 발라동을 모델로 기용했다. 뜻밖에도 여성에게 아무 관심이 없던 드가가 그녀의 재능을 알아보고 그림을 그려 보라고 격려해 주었다.

발라동에게 구애했던 예술가 중에는 젊은 작곡가 에릭 사티 Erik Satie (1866-1925)도 끼어 있었다. 사티는 그녀에게 3백여 통의 연서를 보낼 만큼 열렬히 구애했다. 이즈음 사티는 몽마르트르에 살면서 카페 겸 카바레인 '르 샤 누아 Le Chat Noir(검은 고양이)'에서 연주를 하고 있었다. 〈짐노페디〉, 〈그노시엔느〉 같은 피아노곡을 출판하며 막 작곡가로 발돋움하던 그는 1890년 르누아르가 살았던 코르토 거리 6번지로 이사했다. 〈당신을 원해〉를 비롯한 사티의 많은 짧은 피아노곡들이 카바레에서의 연주를 위해 작곡된 것들이다.

1883년, 발라동은 모리스라는 사내아이를 낳았다. 발라동은 모리스의 아버지를 끝까지 밝히지 않았지만, 그의 아버지가 르누아르라는 주장은 상당히 신빙성이 있다. 1880년대 초반에 르누아르는 발라동을 기용해서 여러 그림을 그렸고, 모리스는 1883년에 태어났기 때문이다. 모리스에게 위트릴로라는 성을 준 이는 피카소의 친구인 미구엘 위트릴로인데, 적어도 그가 모리스의 아버지가 아니라는 점은 확실하다. 그 후 발라동은 사티의 친구인 부유한 사업가와 결혼했다. 이 결혼이 파탄으로 끝난 후에는 모리스의 친구였던

20세 연하의 화가 앙드레 우터와 재혼했다. 우터는 심지어 모리스보다도 세 살 어렸다고 한다.

이런 상황에서 위트릴로가 어린 시절부터 알코올 중독에 빠진 것은 어찌 보면 당연한 일이었을지도 모른다. 그는 대낮부터 술에 취해 소리를 지르며 물건들을 던지고 어머니와 양부를 저주했다. 출생부터 위트릴로를 고통에 몰아넣었던 발라동은 그에게 그림을 가르침으로써 그를 지옥에서 구해냈다. 발라동은 아들을 방 안에 가두고 화구와 그림엽서를 넣어 주었다. 그리고 그림을 다 그리면 방에서 나오게 해 주겠다고 그를 회유했다. 그림을 그리는 동안 위트릴로는 침식을 잊을 정도로 그림에 몰두했지만, 방에서 나오는 순간 다시 술집으로 달려갔다.

화가들의 어깨 너머로 그림을 배웠던 어머니처럼 모리스 위트릴로Maurice Utrillo(1883~1955) 역시 그림에 천부적인 소질을 가지고 있었다. 몽마르트르 거리를 그린 위트릴로의 그림은 곧장 팔려 나갔다. 1920년대에 들어서는 바다 너머 미국에까지 그의 명성이 알려졌다. 1928년 위트릴로가 국위 선양을 이유로 프랑스 최고 훈장인 레지옹 도뇌르 훈장을 받은 것만 보아도 그의 명성이 어느 정도였는지 짐작할 수 있다. 하지만 화가로서의 성공과는 별개로 위트릴로는 알코올 중독에서 평생 헤어나오지 못했고 정신 병원을 들락거리며 힘겹게 삶을 이어 나가야만 했다.

1921년, 발라동이 그린 위트릴로의 초상은 그의 예민한 정신세계와 어두운 성향을 한눈에 짐작하게끔 만드는 작품이다. 갈색과 초록색을 대담하게 사용한 이 초상에서 잘 다듬은 콧수염에 말쑥한 양복을 입은 위트릴로는 깨끗한 팔레트에 막 물감을 섞어서 캔버스에 바르려는 참이다. 팔레트를 쥔 손에 네 자루의 다른 붓을 끼우고 있는 모양새가 화가답게 보인다. 이 초상은

프랑스를 넘어 국제적 명성을 얻기 시작한 화가의 프로필 사진처럼 느껴진다. 발라동은 이제 불혹에 접어드는 아들을 격려하고 자랑하기 위해 이 초상을 그린 것일지도 모른다. 이 그림이 그려진 1921년에 위트릴로는 어머니와 함께 파리에서 2인전을 열었다.

그러나 짙은 음영이 드리워진 잘생긴 얼굴에도 불구하고 위트릴로의 표정은 그리 행복해 보이지 않는다. 정면을 응시하는 커다란 눈망울은 이십대 소년의 그것처럼 불안하고 외롭게

〈모리스 위트릴로의 초상〉, 쉬잔 발라동, 1921년, 캔버스에 유채, 개인 소장.

흔들린다. 위트릴로가 그린 몽마르트르 거리에는 대부분 지나다니는 사람을 찾을 수가 없다. 텅 비어 있는 그의 캔버스 속 거리처럼, 위트릴로의 눈에도 삶에 대한 기대나 의욕보다는 공허함만이 가득해 보인다.

위트릴로는 1906년부터 1914년까지 몽마르트르의 아틀리에를 세내어서 살았다. 같은 건물에는 라울 뒤피도 살고 있었다. 이 건물의 주소는 코르토 거리 12번으로, 한 세대 전 여기 살며 그림을 그렸던 이가 바로 젊은 르누아르였다. 이들이 함께 기거하던 건물은 지금 몽마르트르 미술관이 되어 있다.

세탁선에 모인 예술가들

테르트르 광장 인근에는 〈아비뇽의 여인들〉이 태어난 몽마르트르의 집단 스튜디오 '세탁선Bateau-Lavoir'이 있다. '세탁선'은 화가 막스 자코브가 붙인 이

름으로, 원래는 공장으로 사용되던 낡고 더러운 건물이었다. 테르트르 광장에서 스튜디오로 가는 앞에 작은 개천이 있어서 센 강을 연상시킨다는 의미로 붙인, 다분히 치기 어린 이름이었다. 1904년부터 파블로 피카소^{Pablo} Picasso(1881-1973)와 그 동료들이 여기에 함께 거주하면서 그림을 그렸다. 피카소, 후안 그리스, 앙드레 살몽, 막스 자코브 등이 여기서 함께 살았고 조르주 브라크, 앙드레 드랭, 앙리 마티스, 라울 뒤피, 로랑생, 모딜리아니, 기욤 아폴리네르 등이 이곳을 아지트 삼아 모임을 가졌다. 로랑생과 아폴리네르는 이곳에서의 모임이 인연이 되어 연인 사이로 발전하기도 했다. '세탁선'은 현재 일반에게 공개되어 있지 않다. 제1차 세계대전이 터지면서 몽마르트르의 예술가들은 인접한 몽파르나스의 카페들로 본거지를 옮겼다. 1970년에 건물에 불이 나면서 세탁선 내부는 거의 다 타 버렸다.

세탁선의 핵심 멤버인 피카소는 스페인, 모딜리아니는 이탈리아인이었다. 당시 몽마르트르에는 외국에서 일거리를 찾아 파리로 온 젊은이들이 적지 않았다. 제2제정 내내 프랑스의 경제는 상승일로였고 외국인 이민에 대한 규제도 없었다. 이들이 19세기 말에 몽마르트르에서, 그리고 20세기 초에 몽파르나스에서 모여 현대 예술의 새로운 장을 열었던 것이다. 다양한 문화가 섞이면서 창조성과 상상력, 대담함이 폭발한 결과였다.

피카소는 막 20세기가 시작되던 무렵, 열아홉의 나이로 파리에 왔다. 이때 이미 그는 이름이 제법 알려진 화가였다. 미술 교사였던 피카소의 아버지는 열네 살의 아들이 그린 그림을 보고 좌절한 나머지 붓을 꺾었다. 애당초 파리에 그리 오래 머물 계획이 없었던 피카소는 몽마르트르의 다른 스페인 화가들을 만나 어울렸고, 이내 이곳에 눌러앉기로 결심했다. 이 친구들 중에는 모리스 위트릴로를 입양한 미구엘 위트릴로도 있었다. 그러나 스페인 예술

가들 사이에서 갈등이 심해지는 와중에 1901년 피카소의 친구 카를로스 카사헤마스가 카페 히포드롬에서 우발적인 권총 자살로 사망했다. 이런 일련의 일들과 가난으로 인해 피카소의 스타일은 크게 변화한다. 그전까지 툴루즈-로트레크 스타일의 그림을 그리던 피카소는 우울함을 담은 청색 그림들을 그리기 시작했다. 청색 시대 그림의 모델들은 노인, 술 취한 사람, 맹인 등 고난의 삶을 겪고 있는 이들이 대부분이어서 피카소가 빠진 우울의 늪을 짐작하게 해 준다. 천재 화가의 방황은 1904년 연인 페르낭트 올리비에를 만나면서 파격적으로 변화했다. 그리고 이 해를 기점으로 '장미 시대'라고 불리는 피카소의 제2기 작업이 시작된다.

장밋빛의 환하고 부드러운 톤으로 어릿광대, 소년, 말 등을 주로 그렸던 이 장미 시대는 1906년까지 이어졌다. 그의 중요한 컬렉터인 레오와 거트루드 스타인 남매, 그리고 평생의 친구이자 라이벌이었던 마티스를 만난 것도 이즈음이었다. 그러나 피카소가 단순히 파리에서의 삶을 즐기는 데에 그쳤다면 우리가 알고 있는 20세기 최고의 화가 피카소의 명성은 생겨나지 않았을 것이다. '세탁선'에서 피카소는 아프리카 미술, 그리고 형태를 면과 선으로 분할하는 세잔의 영향을 받아 수많은 습작을 그리면서 〈아비뇽의 여인들〉이라는 20세기 미술 최대의 문제작을 탄생시키기에 이른다.

미술사학자 사이먼 샤마는 "여성의 누드를 통해 아름다움의 근원을 탐구해 왔던 인체에 대한 탐구가 1907년 〈아비뇽의 여인들〉의 등장으로 막을 내렸다"고 말했다. 이 작품은 프랑스 남부의 아비뇽과는 아무 연관이 없다. 〈아비뇽의 여인들〉은 바르셀로나에 있는 홍등가 '아비뇽'에서 따온 제목이다. 중앙의 두 여인들이 한 팔 또는 두 팔을 올린 채로 정면을 쳐다보고 있는데, 이는 19세기까지 활발히 그려진 전통적 누드에 대한 패러디이자 도전이다. 오

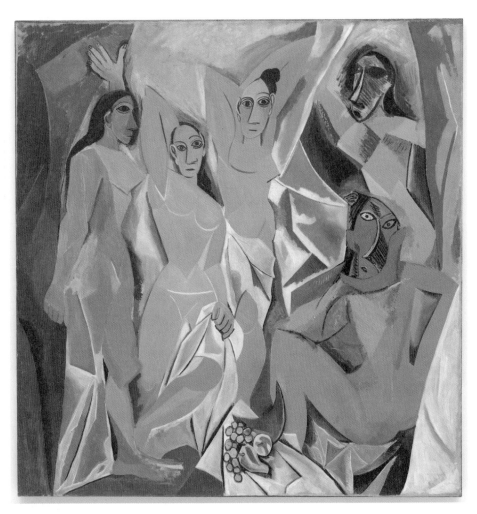

〈아비뇽의 여인들〉, 파블로 피카소, 1907년, 캔버스에 유채,
243.9×233.7cm, 현대미술관, 뉴욕.

른편에 옆으로 앉아 있는 듯한 여인의 얼굴은 원숭이처럼 우습기도 하고 기괴하기도 하다. 위쪽 여인의 얼굴은 아프리카의 가면을 연상시킨다.

르네상스 이후로 화가들이 늘 목표했던 바는 평면에 공간을 그리는 것이었다. 사실 이것은 교묘한 착시 현상이다. 그러나 피카소는 이 '평면에 깊이감을 부여'하는 작업을 마치 게임처럼, 수수께끼처럼 제시하고 관객에게 이수수께끼를 풀어 보라고 시킨다. 동시에 원근법은 하나의 '사기'라는 사실을보는 이들에게 깨우쳐 준다. 이것이야말로 현대, 그리고 아방가르드였다. 세계는 더 이상 확고하고 변함없는 그 무엇이 아니라 주관적이고 유동적이며개인의 감각으로 재구성될 수 있다. 한마디로 입체파는 새롭고 대담한 유희나 마찬가지였다.

〈아비뇽의 여인들〉이 처음 전시되었을 때 화상들은 물론, 동료 화가들조차도 피카소를 이해하지 못했다. 피카소가 미친 게 아니냐는 쑥덕거림도 있었다. 마티스는 "〈아비뇽의 여인들〉을 처음 본 순간 휘발유를 마신 것 같은 메스꺼움을 느꼈다"고 털어놓았다. 〈아비뇽의 여인들〉은 판매자를 찾는 데에17년이나 걸렸지만 피카소는 자신의 주장을 굽히지 않았다. "화가는 단순히자연을 베끼는 게 아니라 그것을 창조해야 한다"는 것이 피카소의 주장이었다. 세잔의 영향을 받아 화면을 분할하기 시작한 이 실험은 이제 그의 새로운신념이 되었고, '입체파'라는 아방가르드를 통해 나아가는 통로가 되었다.

물랭 루즈와 툴루즈-로트레크, 피아프, 이브 몽탕

몽마르트르로 올라가는 초입에는 유명한 홍등가 피갈이 있다. 피갈의 상징은 붉은 풍차, 즉 '물랭 루즈'로 현재도 파리를 대표하는 카바레로 손꼽히는명소다. 물랭 루즈는 1889년 10월 5일, 파리 만국 박람회가 열리던 해에 문

을 열었다. 이 무대에서 캉캉이라는 대담한 춤이 처음 등장했고, 캉캉을 선보인 무희 잔 아브릴은 큰 인기를 끌었다. 산업화의 결과로 도시 경제가 성장하고 막연한 낙관주의가 파리를 휩쓸 무렵이었다. 마네의 그림으로 유명한 '폴리 베르제르' 역시 물랭 루즈와 흡사한 뮤직 홀 겸 카바레였다.

물랭 루즈가 문을 열 즈음에 파리에서는 백열전구 조명이 막 도입되고 있었다. 물랭 루즈는 후발 주자로서 관객의 시선을 끌기 위해 무대에 다양한 백열전구 조명을 설치했다. 이 조명이 초창기에는 캉캉보다 더 인기가 있었다고 한다. 1889년에 파리에서는 에펠탑이 완성되었고 1900년에는 지하철이 개통되었다. 도시의 삶이 더욱 화려해지고 있었다. 이런 분위기를 반영하듯 대형 유흥지로 만들어진 물랭 루즈는 유혹적인 빨간 풍차가 돌아가는 입구에 넓은 라운지 바, 그리고 초대형 나무 코끼리로 장식된 무대를 선보였다. 이 나무 코끼리 밑에서 무희들이 춤을 추었다. 물랭 루즈는 곧 파리에서 큰 인기를 끌었다. 영국의 에드워드 7세도 왕세자 시절 물랭 루즈를 자주 찾았다고 한다.

물랭 루즈는 앙리 툴루즈-로트레크Henri de Toulouse-Lautrec(1864-1901)의 중요한 삶의 공간이기도 했다. 명예보다는 축제가, 고상한 전시회보다는 카바레가 그에게 더욱 강렬한 영감을 불어넣어 주었다. 물랭 루즈의 포스터를 그리기 위해 툴루즈-로트레크는 일본 우키요에의 선과 생략법을 연구해서 새로운 스타일을 개척했다. 대담한 생략과 과장으로 이루어진 툴루즈-로트레크의 물랭 루즈 포스터는 세기말의 파리에서 큰 화제를 불러일으켰다. 석판 인쇄술의 발달 덕에 당시 인쇄소들은 컬러 포스터를 시간당 1만 매까지 인쇄할 수 있었다. 파리 시내 곳곳에 붙은 물랭 루즈 포스터는 아카데미를 모욕한, 그리고 최초의 현대적인 포스터로 일컬어졌다.

마네가 카페를 통해서, 그리고 드가가 수많은 발레리나 그림을 통해서 자신의 정체성을 드러냈다면, 물랭 루즈는 툴루즈-로트레크의 정체성을 상징하는 공간이었다. 포스터는 물론이고 유화와 수채화, 파스텔화를 통해서 툴루즈-로트레크는 이 특이한 공간에서 일하는 이들, 그리고 이 공간을 찾는 군중들의 다양한 군상들을 예리하고도 감각적으로 묘사해 냈다. 과감한 생략과 명암, 양감보다는 윤곽선에 의존해서 형태를 묘사하는 그의 작품들

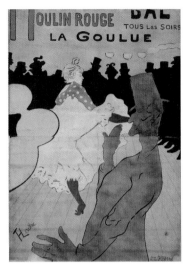

〈물랭 루즈-라 굴뤼〉, 앙리 툴루즈-로트레크, 1891년, 석판 인쇄, 170x118.7cm.

은 19세기 말의 파리지앵들이 세기말을 어떻게 받아들였는지를 우리에게 즉물적으로 보여 준다.

물랭 루즈는 파리지앵들뿐만 아니라 가수들에게도 꿈의 무대였다. 일찍이 이 무대에서 에디트 피아프와 이브 몽탕이 공연했으며, 1984년 프랭크 시나트라가 물랭 루즈 무대에 서기도 했다. 마르세유 출신의 이브 몽탕 Yves Montand(1921-1991)은 물랭 루즈에서 여섯 살 연상의 에디트 피아프Edith Piaf(1915-1963)를 만났다. 당시 피아프는 프랑스 제일의 샹송 가수였고 이브 몽탕은 제2차 세계대전 징집 영장을 피하기 위해 파리로 올라온 시골뜨기였다. 그러나 두 사람의 만남에서 첫눈에 반한 쪽은 피아프였고, 그녀는 자신의 마음을 감추기 위해 일부러 냉정한 태도를 취했다고 한다. 두 사람은 1944년부터 2년 반 동안 동거했다. 이 당시 피아프가 느낀 행복한 감정을 담아 부른

노래가 〈장밋빛 인생〉이다. 그러나 이브 몽탕이 피아프의 도움으로 큰 인기를 얻은 후부터 둘의 사이는 삐걱거리기 시작했다. 이브 몽탕의 회고록에 따르면, 1946년 사소한 말다툼으로 몽탕이 둘이 함께 살던 집을 나갔고, 일주일 후에 돌아온 그를 피아프는 그저 친구처럼 대했다고 한다.

두 사람의 사랑이 끝난 후 피아프는 권투 선수 마르셀 세르당을 만났다. 세르당은 그녀에게 완벽한 연인이었으나 이 사랑 역시 오래가지 못했다. 세르당은 1949년 10월, 순회공연 중인 피아프를 만나기 위해 뉴욕으로 가던 중 비행기 추락 사고로 세상을 떠났다. 같은 비행기에는 바이올리니스트 지네트 느뵈도 타고 있었다. 최고의 연인을 잃고 난 피아프는 그에게 변치 않는 사랑을 맹세하며 〈사랑의 찬가〉를 불렀다. 이미 세상을 떠난 연인에 대한 피아프 특유의 애절하고도 힘찬 사랑의 맹세가 듣는 이들의 심금을 울린다. 한편, 몽탕은 피아프와 헤어진 1946년 영화 〈밤의 문〉으로 처음 연기에 도전하지만, 영화는 참담한 실패로 끝나고 만다. 영화보다도 몽탕이 직접 부른 주제가가 훨씬 더 오래 살아남았다. 그 주제가가 바로 유명한 〈고엽〉이다.

몽파르나스의 마지막 보헤미안, 모딜리아니

몽파르나스Montparnasse는 파리 센 강 좌안의 몽파르나스 역과 몽파르나스 대로 인근을 가리키는 말이다. 행정 구역상으로는 파리 14구에 속해 있다. 공교롭게도 몽파르나스 역시 몽마르트르와 마찬가지로 '산'이라는 뜻이다. 몽파르나스는 프랑스어로 '파르나소스 산', 즉 그리스 신화 속의 시와 음악의 신인 아폴론과 아홉 뮤즈들이 거주하는 산을 의미한다. 이 단어의 의미 그대로 몽파르나스는 20세기 초반부터 예술가들의 아지트로 변모했다. 몽마르트르가 점차 북적이면서 집값이 비싸져서 가난한 예술가들은 몽마르트르를 떠

날 수밖에 없었다.

아폴리네르, 모딜리아니, 샤갈, 레제, 브랑쿠시 등은 몽파르나스의 라 뤼세 La Ruche라는 집세 싼 아파트에 둥지를 틀었다. 몽파르나스의 전성기는 1910-1920년 사이로 돔, 클로세리 데 릴라, 로통드, 셀렉트 등의 카페들이 예술가들의 아지트로 유명세를 날렸다. 당시 이 카페들에는 가난한 예술가들이 모여 토론을 벌이다 싸우거나 잠들기까지 했는데, 웨이터들은 이들이 깰 때까지 그냥 내버려 두었다고 한다. 카페도, 경찰도 이들을 간섭하지 않는 독특한 분위기 때문에 예술가들에게 몽파르나스는 일종의 해방구 역할을 했다.

많은 카페들은 서로 다른 장르의 예술가들이 만나게 되는 기회를 제공했다. 피카소는 카페 되 마고에서 그의 다섯 번째 연인 도라 마르를 만났다. 1935년 혹은 1936년의 일이었다. 시인 폴 엘뤼아르가 이 둘을 서로 소개시켜 주었는데, 당시 피카소는 54세, 도라 마르는 28세였다. 피카소는 화가로서 명성이 절정에 올라 있었고 연인 마리 테레즈-발테르와의 사이에서 아이를 낳은 지 얼마 되지 않았을 때였다. 그러나 피카소는 스페인어를 완벽하게 구사하는, 키 크고 재능 있는 이 여성에게 대번에 끌렸다. 둘은 1937년 〈게르니카〉 작업을 함께하면서 연인이 되었다. 또 제1차 세계대전 후 파리에 거주하던 헤밍웨이는 몽파르나스의 '딩고 바'에서 스콧 피츠제럴드를 처음 만났다. 마르셀 뒤샹, 제임스 조이스, 장 콕토 등도 이곳의 단골이었다.

'몽파르나스의 마지막 보헤미안'으로 불렸던 이탈리아 출신의 화가 아메데오 모딜리아니Amedeo Modigliani(1884-1920)는 말쑥한 얼굴의 미남자였지만 결핵을 앓고 있는 알코올 중독자였다. 꼿꼿하게 팔리지 않는 초상화를 그리던 그는 늘 회색 비로드 작업복을 입고 저녁마다 카페 로통드에 나타났다. 그는 카페 구석에 앉아 친구, 동료들의 모습을 맹렬하게 드로잉하거나 로트레아몽

의 『말도로르의 노래』, 단테의 『신곡』 등을 꺼내 읽었다. 술과 마약에서 벗어나지 못하는, 그러나 천부적 재능이 넘치는 모딜리아니의 삶은 그 자체로 예술이었다. 몽파르나스 시절 모딜리아니의 친구였던 앙드레 살몽이 그의 모습을 바탕으로 『몽마르트르-몽파르나스: 모딜리아니의 삶』이라는 책을 썼을 정도였다.

모딜리아니에게 큰 영향을 준 선배 예술가들은 세잔, 툴루즈-로트레크, 그리고 조각가 브랑쿠시였다. 그는 단순화된 브랑쿠시 조각의 아름다움, 그리고 아프리카 원시 예술에 깊이 경도되어 있었다. 조각과 회화 모두를 통틀어 모딜리아니가 늘 탐닉했던 주제는 초상, 그중에서도 길고 갸름한 얼굴선을 가진 여인의 초상이었다. 이런 형태와 신비스러운 표정 등은 모두 조각에서

〈잔느 에뷔테른의 초상〉, 아메데오 모딜리아니, 1918년, 캔버스에 유채, 46x29cm, 개인 소장.

얻어낸 아이디어였다. 모딜리아니는 카페에서 만나는 사람들 중 오직 피카소와 막스 자코브에게만 아는 체를 했고 나머지는 모두 무시했다. 장 콕토는 모딜리아니를 '샴고양이처럼 부드러운 선으로 그림을 그리는 우리의 귀족'이라고 불렀다.

술과 마약으로 점점 건강을 해치던 모딜리아니는 제자이자 헌신적 연인인 잔느 에뷔테른을 만나며 잠시 희망을 맛보았다. 그러나 결핵성 뇌막염으로 1920년 벽두에 서른여섯의 나이로 요절하면서 모딜리아니의 희망은 물

거품 속으로 사라지고 말았다. 둘째 아이를 해산하기 직전이던 잔느는 모딜리아니의 죽음에 정신 착란을 일으켜 투신자살하고 말았다. 강한 자부심과 유리잔처럼 예민한 성격을 가지고 있던 몽파르나스 마지막 보헤미안의 죽음이었다. 페르 라세즈 묘지에 있는 모딜리아니의 묘비에는 이런 문구가 새겨져 있다. "영광을 얻으려는 순간에 죽다."

꼭 들 어 보 세 요!

에릭 사티: 〈난 당신을 원해Je Te Veux〉
에디트 피아프: 〈사랑의 찬가Hymne A L'amour〉
이브 몽탕: 〈고엽Les Feuilles Mortes〉

07

프로방스

사이프러스
나무와
라벤더 향기

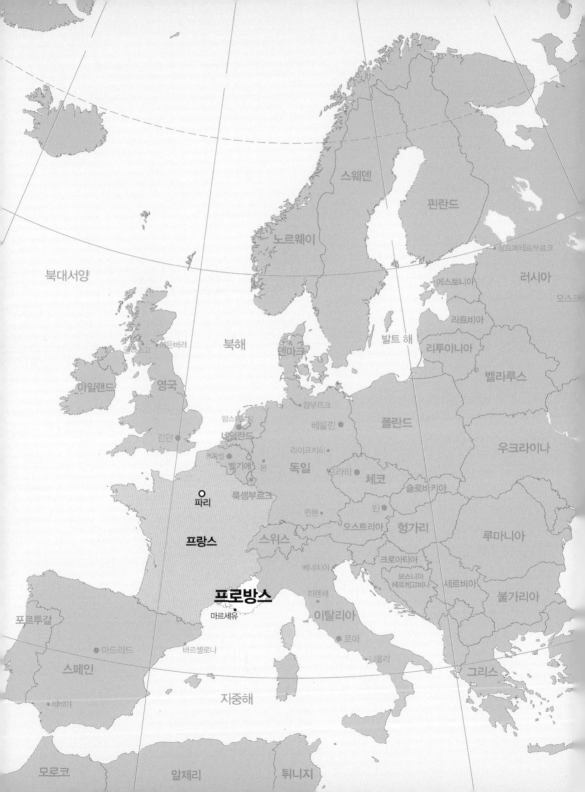

북대서양

아이슬란드

스웨덴

핀란드

노르웨이

싱트페테르부르크

러시아

모스크

에스토니아

라트비아

발트 해

리투아니아

벨라루스

북해

덴마크

함부르크

베를린

폴란드

우크라이나

영국

에든버러

글래스고

아일랜드

런던

암스테르담

네덜란드

라이프치히

브뤼셀

벨기에

본

독일

프라하

체코

슬로바키아

파리

룩셈부르크

뮌헨

빈

프랑스

스위스

오스트리아

헝가리

루마니아

베네치아

크로아티아

프로방스

피렌체

보스니아
헤르체고비나

세르비아

불가리아

마르세유

이탈리아

포르투갈

바르셀로나

로마

마드리드

나폴리

그리스

스페인

세비야

지중해

모로코

알제리

튀니지

'아를의 화가' 고흐
는 북해에 면한 네덜
란드 출신이다. 네덜
란드와 영국 런던, 벨
기에 북부에서 살았
던 그는 싸늘한 날씨
에 익숙했다. 고흐가
1886년부터 2년간 살

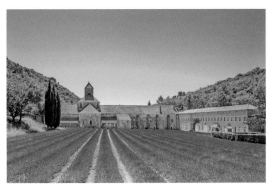

고르드, 프로방스.

았던 파리는 고향 네덜란드보다 더 따뜻한 지역이었다. 그러나 고흐는 파리
의 냉랭한 분위기를 견뎌내지 못했다. 작품으로 보아도 파리에서 고흐가 그
린 그림들 중에서 특유의 개성이 살아 있는 걸작을 찾기란 쉽지 않다. 인상파
화가들의 최신 경향을 배우겠다는 꿈을 안고 파리에 왔지만 인상파는 고흐
에게 맞는 옷이 아니었다.

　화가들과의 다툼이 잦아지고 동생 테오마저 형의 존재를 부담스러워하자
고흐는 아무에게도 알리지 않고 1888년 2월 기차를 타고 남쪽으로 향했다.
이 '충동적 출발'이 화가로서 고흐의 인생을, 그리고 서양 미술사의 향방을
바꾸는 결과를 가져왔다. 고흐는 열여섯 시간 동안 기차를 타고 가다 이튿날
새벽, 남프랑스의 작은 도시 아를에 내렸다. 지중해에 면한 남프랑스의 햇살
은 고흐에게 파리가 가르쳐 주지 못했던 새로운 깨달음을 주었다. 이 해 3월
부터 발작 끝에 귀를 자른 12월까지 9개월 동안 고흐는 〈론 강의 별빛〉, 〈밤

의 카페 테라스〉, 〈과수원의 꽃피는 복숭아 나무〉, 〈노란 방〉, 〈해바라기〉 등 최고의 걸작으로 손꼽히는 작품들을 연달아 그려냈다.

프로방스의 어떤 점이 고흐의 눈을 뜨이게 만들었을까? 고흐는 아를의 자연을 통해 스승이나 동료 화가들에게 배우지 못했던 어떤 깨달음을 얻었다. 뒤집어 말하면, 프로방스의 자연은 그만큼 고흐에게 특별한 그 무엇이었다. 큰 키에 진한 녹색의 잎이 빽빽하게 위로 피어나는 사이프러스 나무들과 구름을 찾기 힘든 맑은 하늘, 그리고 넓고 건조한 평원에 가득히 피어난 감미로운 향기의 보랏빛 라벤더꽃, 이런 밝은 색감들이 '프로방스'라는 단어와 함께 떠오르는 이미지들이다. 이 환하고 강렬한 원색의 향연들이 고흐의 진정한 스승이 되어 준 것이라고, 우리는 그저 추측할 뿐이다.

프로방스, 중심부에서 먼 곳

'프로방스Provence'란 단어는 우리에게 약간의 혼동을 느끼게끔 한다. 프로방스는 프랑스 남동부를 일컫는 단어인 동시에 '지방'이라는 뜻의 영어 단어 'province'와도 비슷하다. 프로방스는 론 강 하류부터 알프스 산맥에 이르는 지역으로 남쪽으로 지중해를, 동쪽으로는 알프스 산맥을 접하고 있다. 서쪽으로는 아비뇽, 동쪽으로는 니스 사이라고 볼 수도 있다. 거점 도시는 마르세유이며 엑상프로방스, 툴롱, 니스 정도가 큰 도시에 속한다. 관광지로 많이 알려진 님, 아를, 아비뇽, 그라스, 칸, 망통 등이 모두 프로방스에 속해 있다.

'프로방스'라는 지명은 기원전 2세기 로마가 이 지역을 점령해 '속주(프로빈키아provincia)'로 만든 데서 기원했다고 한다. '지방', '지역'이라는 뜻의 영어 'province'도 이 단어에서 파생된 말이다. 로마 시대의 역사가 플리니우스는 프로방스의 온화한 기후와 토양을 칭송하며 이 지역을 '또 다른 이탈리아'라

고 불렀다. 로마인들이 프로방스에 대해 받았던 인상은 지금도 유효해서 사람들은 '프로방스'라는 단어에서 풍족한 농산물과 밝은 햇살, 휴양, 여유로운 전원 생활 등의 이미지를 떠올린다. 18세기 이래 영국 귀족들은 겨울마다 프로방스로 휴가 여행을 떠나곤 했다.

프로방스에서 최초로 건설된 도시는 프랑스 제2의 도시인 마르세유다. 기원전 600년경, 해상 무역에 나선 고대 그리스인들이 이 항구를 무역 거점으로 삼기로 하고 '마살리아Massalia'라는 이름을 붙였다. 인근의 니스와 앙티브도 그리스인들이 건설한 도시다. 이후 로마인들은 기원전 125년경 마르세유에 상륙했으며 기원전 118년 나르본을 수도로 한 속주 프로빈키아를 건설했다. 로마 지역의 속주였던 역사 덕분에 프로방스 곳곳에는 옛 로마 시대의 유적이 남아 있다. 아를에 있는 로마 시대 원형 극장은 서기 90년경에 지어진 것으로 2만 명을 수용할 수 있는 규모다. 이 극장에서는 지금도 투우 경기와 야외 오페라가 열린다. 프로방스는 프랑크 왕국, 로타르의 이탈리아 왕국, 부르고뉴 왕국을 거쳐 1481년 루이 11세 시대에 정식으로 프랑스 영토에 편입되었다.

프로방스는 대체로 중앙 정치와는 거리를 두었던 지역이어서 그다지 큰 정치적 격변은 겪지 않았다. 예외적인 두 가지의 큰 사건을 들자면 14세기의 교황 아비뇽 유수와 18세기의 프랑스 대혁명일 것이다. 1309년 교황 클레멘스 5세는 신성 로마 제국 황제의 간섭을 피해 프로방스의 아비뇽으로 교황의 거처를 옮겼다. 이때까지만 해도 프로방스에 대한 권리는 프랑스 왕이 아니라 교황에게 있었다. 이후 프랑스인들이 교황 선출의 자격이 있는 추기경직에 대거 오르면서 교황과 신성 로마 제국 황제 사이의 갈등은 더욱 깊어졌다. 결국 교황 요한 22세는 아비뇽의 주교궁을 교황청으로 신축해서 아비뇽

에 상주하기로 결정했다. 이로 인해 프랑스는 교황에게 강한 영향력을 행사하게 되고, 동시에 신성 로마 제국과 대립하게 된다. 아직까지도 그 앙금이 남아 있는 프랑스와 독일 간 갈등이 이때부터 시작된 셈이다.

교황이 한 세기 가까이 아비뇽에 머무른 덕에 일개 시골 마을이었던 아비뇽은 14세기 프랑스 문화의 중심 도시로 급속히 발전했다. 아비뇽의 교황청은 교회가 아닌 세속 건물로는 드물게 지어진 고딕 양식 건축으로 손꼽힌다. 교황 그레고리우스 11세가 1377년 로마로 복귀하면서 로마-아비뇽 간 갈등은 일단락되는 듯 보였으나 이듬해 이탈리아 계열인 교황 우르바누스 6세가 선출되며 각기 이탈리아와 프랑스를 지지하는 추기경들 사이 다시금 갈등이 불거졌다. 친프랑스 계열 추기경들은 아비뇽에 모여 자신들의 새로운 교황으로 클레멘스 7세를 선출해 두 명의 교황이 각기 로마와 아비뇽에 상주하는 초유의 교회 대분열 사태가 벌어진다. 이 사태는 결국 양측의 교황이 모두 폐

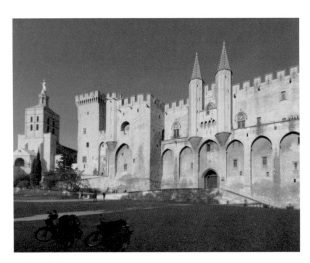

교황궁, 아비뇽.

위되고 1417년 마르티누스 5세가 선출되면서 끝이 나지만 반세기 가까운 교회의 대분열 사태는 훗날 종교 개혁의 주요한 불씨가 되었다. 이제 아비뇽은 종교 문제보다 매년 여름 열리는 연극 페스티벌로 유명세를 얻고 있다.

교황의 아비뇽 유수로부터 400년 가까운 시간이 흐른 18세기 후반, 프랑스 대혁명의 와중에 프로방스는 다시 역사의 전면에 등장했다. 프랑스 대혁명의 불길은 1789년 마르세유 봉기에서 시작되었다. 프랑스 국가 〈라 마르세예즈〉는 마르세유의 혁명가가 프랑스 전국으로 퍼져 나간 결과다. 재미있는 사실은 프로방스가 혁명의 진원지인 동시에 왕당파의 근거지이기도 했다는 사실이다. 프랑스 대혁명 후 혼란기에 왕당파들은 파리를 피해 남부인 프로방스에 집결했고, 이 때문에 프로방스는 1830년대까지 왕당파의 세력이 우세한 지역으로 남아 있었다. 나폴레옹 1세 치세 시절에는 반나폴레옹 정서가 가장 강한 지역이기도 했다. 1815년 2월 유배지 엘바 섬에서 탈출한 나폴레옹은 파리로 귀환할 때 일부러 프로방스 지역을 피해 갔다고 한다.

항구 도시인 툴롱과 마르세유를 제외하면 프로방스의 산업은 19세기 중반까지 농업이 주류를 이루었다. 17세기부터는 그라스Grasse에서 재배한 라벤더, 자스민, 오렌지, 미모사, 장미 등으로 향수가 제조되기 시작했다. 현재도 육십여 개가량의 향수 제조사들이 그라스에서 나온 천연 원료를 이용해 향수를 생산한다. 그라스는 파트리크 쥐스킨트의 소설 『향수』의 무대가 된 지역이기도 하다.

19세기 중반, 산업 혁명의 결실이 맺어지며 시간이 비껴가는 듯했던 프로방스에 변화의 물결이 몰려들었다. 1849년 파리와 아비뇽, 파리와 마르세유 사이에 철도가 놓였다. 이후부터 19세기 말까지 프로방스의 도시 대부분은 파리와 기차로 연결되었고 파리에서, 또 이탈리아에서 프로방스를 찾아오

는 이들이 늘어나기 시작했다. '푸른 해변'이라는 뜻을 가진 '코트다쥐르Cote d'Azur'는 프랑스의 대표적 관광지로 떠올랐고 지중해에 면한 칸, 니스, 몬테카를로 주변은 예술가들의 단골 아지트로 변모했다.『프로방스에서 보낸 한 해』,『풍찻간 소식』등 프로방스에서 생산된 문학 작품들이 프로방스에 대한 세인들의 호기심을 더욱 부채질했다.

알프스와도, 또 지중해와 파리와도 다른 프로방스 특유의 분위기는 많은 예술가들을 유혹했다. 프로방스를 거점으로 삼은 예술가들 중에는 아를에서 1년여간 생활했던 반 고흐가 단연 유명하지만 그 외에도 세잔, 르누아르, 마티스, 피카소, 샤갈 등이 프로방스에서 만년을 보내며 많은 작품들을 그려냈다. 엑상프로방스에는 세잔의 집이 남아 있고 니스에는 샤갈과 마티스의 기념관, 미술관들이 있다. 카녜 쉬르메르에는 르누아르 최후의 집이 기념관으로 방문객을 맞는다.

세잔의 엑상프로방스

인상파전에 간간이 참여하긴 했지만 폴 세잔Paul Cézanne(1839-1906)은 근본적으로 시골 사람이었다. 파리에서 여러 인상파 화가들과 친분을 나누긴 했어도 진정한 대가라고 생각했던 마네와는 결국 교우하지 못했다. 천성이 수줍고 자신을 말로 표현하는 데 서툴렀던 세잔은 파리가 아니라 고향 엑상프로방스의 자연에서 진정한 그림의 대상을 발견했다. 그는 이 자연을 자신만의 독창적이고 이지적인 원리로 표현하고자 했다.

세잔은 학창 시절부터 인문학에 매우 뛰어난 학생이었으며 평생 문학을 가까이 했다. 그의 중학교 동창인 소설가 에밀 졸라와 30년 우정도 세잔의 작품 세계를 거론할 때 빼놓을 수 없는 부분이다. 중학교 시절, 세잔은 다른 급우

들에게 괴롭힘을 당하던 졸라를 구해 준 적이 있었다. 졸라는 감사의 표시로 세잔에게 사과를 주었는데, 이 때문에 세잔이 '사과로 파리를 정복하겠다'는 말을 남기며 정물의 대표적 인상으로 사과를 고집했는지도 모를 일이다.

세잔에게는 뚜렷한 스승이 없었다. 루브르에 가서 관찰했던 푸생의 고전적 작품들이 가르침을 준 유일한 스승이었다. 에스타크의 바다를 그린 세잔의 풍경에서 세잔은 모네처럼 물결을 생동감 있게 표현하기는커녕 바다를 매우 평면적이고 밋밋하게 처리하는데, 이는 푸생의 영향인 듯싶다. 동시에 세잔은 바다 주변의 풍경을 기하학적 형태를 가진 색채로 해체하는 작업을 진행했다. 세잔은 1876년에 에스타크에서 "지중해의 햇빛 아래에서는 모든 것이 실루엣으로 축소되어 버리는 느낌이다"라는 편지를 피사로에게 보냈다.

세잔은 1876년부터 파리보다는 프로방스에서 자신의 소재를 찾기 시작했다. 파리를 떠나면서 인상파와도 멀어진 세잔은 자신만의 공간 구성 방식에 몰두하게 된다. 에스타크의 세잔 작업실에 초청받았던 르누아르는 파리와는 완전히 다른 프로방스의 자연에 매료되어 자신도 파리를 떠나 남프랑스에 화실을 꾸릴 궁리를 하게 되었다. 세잔은 모네, 르누아르, 피사로, 브라크 등 많은 화가들에게 '지중해의 햇빛을 발견할 것'을 권하기도 했다.

20년 이상 엑상프로방스의 생트 빅투아르 산을 거듭해 그리면서 세잔의 형태는 점점 추상으로 변모해 갔다. 만년의 세잔은 눈에 보이는 실제 리얼리티를 재현하지 않고 자신의 관념 속 이미지를 꺼내어 그리고 있다. 그의 풍경화가 이처럼 흐릿하고도 막연한 형태의 반복으로 채워지자 사람들은 엉뚱하게도 세잔의 시력이 나빠진 게 아닌가 하는 의심을 하기도 했다. 평생의 벗이었던 에밀 졸라까지도 그의 방식을 이해하지 못했지만, 세잔은 자신의 풍경

〈생트 빅투아르 산〉, 폴 세잔, 1904-1906년, 캔버스에 유채.
83.8x65.1cm, 프린스턴 대학교 미술관, 뉴저지.

화에 대한 확신을 가지고 있었다. 그는 1906년 가을 여느 때처럼 생트 빅투아르 산을 그리러 나갔다 비바람을 맞고 쓰러져 폐렴으로 사망했다.

세잔의 산은 아주 완만하게, 그러나 꾸준히 발전해 나갔다. 1900년대로 접어들면 그의 생명과 바꾼 생트 빅투아르 산의 이미지는 완전히 하나의 추상적 이미지가 되어 있다. 이제 전통적 의미의 공간감은 더 이상 존재하지 않는다. 산은 깊이가 없는 평면에 입방체의 나열로 배치되어 있을 뿐이다. 세잔은 자신도 모르게 추상 미술의 세계에 처음으로 발을 들여놓은 것이다. 그는 자신이 본 그대로를 그렸지만, 그 결과물은 형태와 색채로 표현된 화가 자신의 정서적 감각이었다. "나는 자연에서 원통, 구, 원추를 본다"는 세잔의 말은 20세기 미술의 역사를 바꾸는 한 마디였다. 세잔 당대에는 그 누구도 이해하지 못했던 기법이었지만, 세잔에 의해 19세기 미술의 문이 닫히고 현대 미술의 세계가 열렸다는 것을 우리는 알고 있다.

고흐가 본 아를의 태양

세잔이 엑상프로방스의 산과 에스타크의 바다에 몰두해 있는 동안, 프로방스의 또 한편에서는 세잔과는 다른 방법으로 현대 미술의 세계가 열리고 있었다. 파리에서의 삶에 넌더리를 낸 빈센트 반 고흐(1853-1890)가 아를에 도착한 1888년 2월 말까지만 해도 마을은 흰 눈 속에 잠겨 있었다. 그러나 2월 말은 프로방스에서 아몬드 나무의 새잎이 나는 시점이다. 3월 초가 되자 기온이 올라가면서 꽃들이 일제히 피어나기 시작했다.

고흐는 낯선 마을 아를에서 마법처럼 피어나는 과수원의 꽃나무들을 발견했다. 이 해 3월 말부터 4월 중순까지 고흐는 열네 점의 과수원 연작을 그리며 프로방스의 놀라운 생명력과 화려하고 밝은 색감에 주목한다. 그리고

'밝은 색채의 사용법'에 대해 직감적으로 깨닫기 시작했다. 누에넌에서 그린 〈감자 먹는 사람들〉(1885) 이래 고흐의 색채는 늘 어둡게 가라앉아 있었다. 인상파 화가들이 가르쳐 주지 못했던 밝은 색감의 사용법, 특히 노란색의 무한한 가능성을 고흐에게 가르쳐 준 장본인은 스승이나 선배 화가들이 아니라 아를의 자연과 태양이었다.

고흐는 날씨가 좋을 때면 과수원이나 마을 어귀에 이젤을 세워 놓고 그림을 그렸다. 그에게 아를은 아름답고 맑고 쾌활한 동시에 외롭고 슬픈 곳이기도 했다. 5월이 되어 남쪽에서 더운 바람이 불고 하늘에서 맑은 별들이 빛나기 시작하자 그는 이곳이야말로 자신이 정착할 장소라고 생각했다. 고흐는 1888년 5월 라마르틴 가에 있는 노란 집을 빌리고 주머니를 털어 가구를 하나씩 사 넣으며 '남쪽 스튜디오에서 이루어지는 화가들끼리의 공동 생활'을 꿈꾸었다. 고흐의 〈노란 집〉은 1888년 9월에 그려졌다. 고흐가 테오에게 보낸 편지에서 '외부는 노란색, 내부는 흰색으로 칠해진, 볕이 잘 드는 집'으로 묘사했던 이층집이다. 이 집은 현재 헐리고 남아 있지 않다. 고흐는 이 집에서 여러 화가들과 함께 공동 작업을 하며 화가들의 미래를 함께 설계하기를 소망했다.

파리의 화가들은 아를에 와서 함께 작업하자는 고흐의 편지에 아무 대답도 하지 않았다. 테오의 은밀한 설득 끝에 고갱이 고흐에게 합류하겠다는 편지를 보냈다. 고갱의 방을 장식하기 위해 고흐가 그린 그림이 유명한 〈해바라기〉 연작이다. 고흐는 모두 일곱 점의 해바라기 그림을 남겼다. 그는 테오에게 남긴 편지에서 "더욱 단순하게 해바라기를 그리고 싶다"고 썼다. 이 그림들 속에 그려진 커다란 해바라기들은 꽃이라기보다 마치 노란 태양처럼 보인다. 이 노란색이야말로 고흐가 아를에서 발견한, 그리고 그를 필생의 위

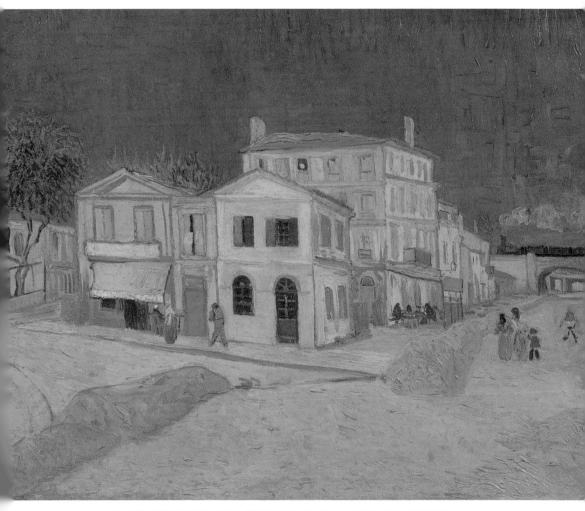

〈노란 집〉, 빈센트 반 고흐, 1888년, 캔버스에 유채, 72x91.5cm, 반 고흐 미술관, 암스테르담.

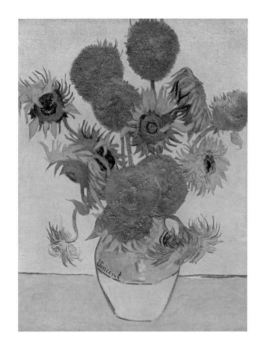

〈해바라기〉, 빈센트 반 고흐, 1888년,
캔버스에 유채, 92.1x73cm, 내셔널
갤러리, 런던.

대한 화가로 만들어 준 주인공이었다. 그는 해바라기 외에 사이프러스 나무
의 품위 있는 형태에도 깊이 매료되었다. 사이프러스 나무를 가리켜 "이집트
의 오벨리스크처럼 놀라운 균형미를 가지고 있다"고 평하기도 했다.

　1888년 여름, 고흐는 프로방스의 밤을 채우는 새로운 빛들을 발견했다.
〈밤의 카페 테라스〉와 〈론 강의 별빛〉은 낮과는 다른 환한 빛으로 채워져
있다. 고흐는 램프와 밤하늘의 별을 이용해서 새롭고 신비스러우며 결코
어둡지 않은 밤의 빛을 창조해 냈다. 프로방스의 건조하고 맑은 여름 대기
는 고흐에게 빛의 힘이 얼마나 무한한지를 일깨워 주었다. 론 강의 별빛들
은 "화가는 죽어서 땅에 묻힐지라도 작품을 통해 후대에게 자신의 이야기를

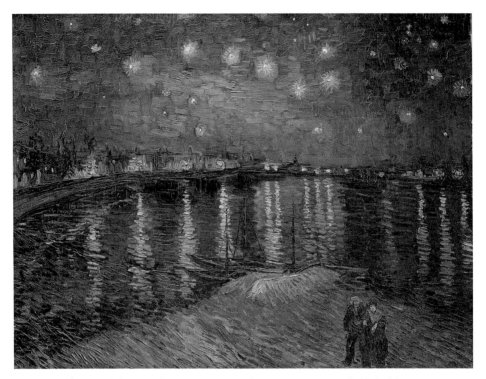

〈론 강의 별빛〉, 빈센트 반 고흐, 1888년, 캔버스에 유채, 72.5x92cm, 오르세 미술관, 파리.

전한다"는 고흐의 편지글을 상기하게끔 한다.

이 해 10월, 고갱이 아를에 왔다. 드디어 고흐가 꿈꾸던 '남쪽 아틀리에에서 동료들과 함께하는 생활'이 시작되었다. 그러나 자기중심적이며 오만한 고갱과 예민하고 극단적인 성격의 고흐는 최악의 조합이었다. 갈등은 점점 더 심해졌고 고갱이 아를을 떠날 것이라는 사실을 눈치챈 고흐의 정신 상태는 급격히 허물어졌다. 그는 늘 사람을 그리워했지만 잡으려 하면 할수록 사람들은 그의 곁을 떠나갔다. 그림도 사람도 끝내 가질 수 없을 것이라는 예감은 고흐를 깊은 절망 속에 빠뜨렸다.

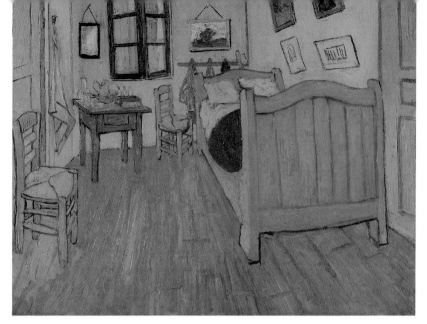

〈노란 의자가 있는 방〉, 빈센트 반 고흐, 1888년, 캔버스에 유채, 72x90cm, 오르세 미술관, 파리.

　　12월 23일, 고흐와 고갱의 다툼이 유독 심했던 날이었다. 고갱은 그날은 노란 집에 머무르지 않는 게 낫겠다고 판단하고 선술집에서 밤을 새기 위해 집을 나섰다. 고갱을 쫓아갔다 혼자 돌아온 고흐는 발작적으로 자신의 왼쪽 귓불을 잘라 버렸다. 다음 날 아침, 처참한 광경을 본 고갱은 테오에게 전보를 친 후, 짐을 챙겨 즉시 아를을 떠났다. 파리에서 달려온 테오의 도움으로 병원으로 실려간 고흐는 두 달 만인 이듬해 2월 퇴원했다. 그러나 노란 집의 문은 잠겨 있었다. 아를 주민들은 경찰서장에게 '위험한 외국인 화가'가 더 이상 아를에 거주하지 못하게 해 달라는 탄원서를 냈다. 고흐는 그를 찾아온 시냐크의 도움으로 겨우 세간살이만 챙겨 노란 집을 떠나야 했다. 생 레미의 생 폴 드 모졸 요양원에 1년 가까이 머무르는 동안 고흐는 〈노란 의자가 있는 방〉을 두 번 복사했다. 이 그림은 그의 짧은 생 중에서 가장 행복했던 1888년의 추억이었다.

알퐁스 도데와 비제가 창조해 낸 〈아를의 여인〉

음악 애호가들에게도 아를은 익숙한 이름이다. 조르주 비제Georges Bizet(1838-1875)의 관현악 모음곡 〈아를의 여인〉 덕분인데, 특히 이 모음곡 중에 플루트로 연주되는 미뉴에트나 마지막 곡 파랑돌farandole은 클래식 음악을 잘 모르는 이들도 기억할 만큼 익숙한 멜로디다. 〈아를의 여인〉은 서정적이고 감각적 멜로디를 창조하는 비제의 탁월한 능력을 확인할 수 있는 작품이기도 하다. 그러나 정작 이 곡을 작곡한 비제는 프로방스에 산 적이 없다.

우연의 일치겠지만 비제의 삶은 고흐와 일맥상통하는 부분이 많다. 비제는 고흐처럼 병적으로 예민한 성향을 가진 사람이었다. 작곡가 자신이 대부분의 작품을 마음에 들지 않는다며 파기해 버릴 정도였다. 오페라 세 편, 교향곡 두 편, 피아노곡 스무 편 남짓, 그리고 《카르멘》 서곡과 〈아를의 여인〉 모음곡 정도가 비제가 남긴 작품의 전부다. 이런 예민한 성격이 결국 작곡가의 목숨을 앗아갔다. 비제는 1875년 초연된 《카르멘》의 혹평에 마음을 상해 병석에 누웠고 석 달 만에 서른일곱이라는 젊은 나이에 죽음을 맞았다. 안타깝게도 《카르멘》은 이 해 말부터 호평을 얻기 시작해 빈 초연에서 큰 환영을 받으며 프랑스를 대표하는 오페라로 자리잡았다.

비제의 음악은 그 어떤 작곡가와도 다른, 천부적이라고밖에 설명할 수 없는 대담하고 아름다운 멜로디와 컬러풀한 색감을 가지고 있다. 그것은 베토벤-브람스로 이어지는 독일 관현악의 전통이나 로시니-베르디의 이탈리아 오페라와도 완전히 다른, 그야말로 프랑스의 감성이자 감각이다. 〈아를의 여인〉이나 《카르멘》에 담긴 태양처럼 강렬하면서도 세련된 관현악 어법은 짧은 생애 동안 비제가 이루어 놓은 프랑스 낭만주의 음악의 정수다.

〈아를의 여인〉은 원래 극 부수 음악이었다. 비제는 단편 「별」로 유명한 작

가 알퐁스 도데의 희곡 『아를의 여인』 상연을 위한 극음악 청탁을 받고 스물일곱 곡의 모음곡으로 구성된 〈아를의 여인〉을 작곡했다. 연극은 순진한 시골 청년 프레데리가 아를에서 온 묘령의 여인에게 마음을 뺏기고 자살한다는 내용의 비극이다. 프레데리가 건물 꼭대기에서 투신할 때, 거리에는 프로방스의 민속춤 파랑돌에 맞춰 춤추는 축제 행렬이 지나간다. 연극은 1872년의 초연 이후로 다시는 무대에 오르지 못했다. 그러자 비제는 스물일곱 곡 중 네 곡의 관현악곡을 추려 만든 〈아를의 여인 모음곡〉을 따로 발표했다. 1875년 비제가 사망한 후, 그의 친구이자 파리 음악원 교수였던 에르네스트 기로가 남아 있는 〈아를의 여인〉 부수 음악 중 다른 곡들을 더 추려 다시 네 곡의 〈아를의 여인 제2모음곡〉을 구성했는데, 이 제2모음곡이 우리가 흔히 알고 있는 〈아를의 여인〉이다. 말하자면 정작 비제 자신은 지금 자신의 대표곡으로 일컬어지는 〈아를의 여인〉의 존재를 몰랐던 셈이다.

재미있는 사실은 〈아를의 여인〉에서도 가장 유명한 플루트와 하프의 연주곡 미뉴에트가 원래 극음악에는 수록되어 있지 않았다는 점이다. 이 미뉴에트는 비제의 오페라 《퍼스의 아름다운 아가씨》에 수록된 곡이다. 비제의 음악을 잘 알고 있던 기로는 이 곡을 임의로 〈아를의 여인 제2모음곡〉에 포함시켰다. 미뉴에트 못지않게 대중적인 관현악곡인 2모음곡의 끝 곡 파랑돌은 프로방스의 춤곡 이름이다. 당당하고 열정적인 분위기가 남프랑스의 정열을 느끼게 해 주는 이 곡은 오케스트라 콘서트의 앙코르곡으로 즐겨 연주되기도 한다.

카네 쉬르메르의 르누아르

20세기가 되어서도 여러 화가들이 프로방스의 밝은 햇살에서 구원을 발견했

다. 1900년대 초, 예순을 갓 넘긴 피에르 오귀스트 르누아르(1841-1919)는 일흔이 넘은 노인처럼 늙어 있었다. 화가로서는 국제적인 명성을 얻고 있었으나 젊은 날의 고생 탓인지 나이보다 일찍 류머티즘이라는 난치병이 찾아왔다. 1907년, 르누아르는 파리의 싸늘한 겨울을 떠나 니스 근처 작은 마을인 카녜 쉬르메르에 아틀리에 겸 집을 사서 정착했다. 여기서 만년의 12년을 보내는 동안 화가는 아내 알린을 잃고 그 자신도 류머티즘이 악화되어 거의 기동할 수 없는 상황을 맞았다. 그럼에도 불구하고 르누아르는 이 마지막 집에서 눈부신 발전을 이루어 냈다.

언덕배기에 있는 카녜 쉬르메르의 집에는 늘 환한 햇살이 넘쳤다. 지중해를 비추는 햇살 속에서 그는 이 와인빛 바다를 누볐던 그리스 신화 속의 신

〈하얀 모자를 쓴 자화상〉, 피에르 오귀스트 르누아르, 1910년, 캔버스에 유채, 42x33cm, 개인 소장.

과 여신들을 기억해 냈다. 그리스 신화는 그가 늘 동경하던 이탈리아 르네상스 화가들과 루벤스가 천착하던 주제이기도 했다. 1880년대 중반, 르누아르는 한동안 라파엘로와 앵그르의 그림처럼 선을 명확하게 그리는 누드화에 천착한 적이 있었다. 조금 건조한 느낌의 이 시기 작품을 흔히 '르누아르의 앵그르 시대'라고 부른다. 화가는 어떤 한계

에 부딪쳐 있었고 그 한계를 넘어설 돌파구가 필요했다. 카녜 쉬르메르에서 르누아르의 인물들은 벨벳 같은 풍만한 부드러움을 되찾았다. 만년의 누드화는 점점 더 화려하고 밝은 색상들로 채워졌다.

류머티즘이 악화되어 거동이 불편한 상태에서도 르누아르는 꾸준히 그림을 그렸다. 류머티즘으로 인해 손의 움직임이 불편해지자 손떨림을 방지하기 위해 손에 붕대를 감고 그림을 그렸는데, 이 때문에 '르누아르가 손에 붓을 묶고 그림을 그렸다'는 과장된 신화가 탄생했다. 만년의 작품들을 본 아폴리네르는 "르누아르는 아직도 발전하고 있다. 그는 늘 가장 최근에 그린 그림이 가장 아름다우며 가장 젊다"며 거장의 성실함에 감탄을 표했다. 마티스, 드랭 등 많은 화가들이 그를 존경했으며 피카소는 르누아르를 '우리들의 교황'이라고 불렀다. 만년의 르누아르가 그린 풍성하고 넉넉한 누드 뒤로 펼쳐진 자연의 풍광은 그가 프로방스의 자연에서 얼마나 큰 위안을 얻었는지를 짐작하게 해 준다.

르누아르는 1919년 12월 3일 카녜 쉬르메르에서 폐렴으로 숨을 거두었다. 죽기 몇 시간 전, 화가는 팔레트와 붓을 어루만지며 "이제서야 이걸 좀 이해하기 시작했어"라고 중얼거렸다.

마티스와 샤갈의 니스

카녜 쉬르메르에 정착한 르누아르는 많은 방문객을 맞았다. 프랑스, 독일, 영국은 물론이고 스칸디나비아와 일본에서까지 그를 보려는 사람들이 아틀리에를 찾아왔다. 그중에는 후배 화가인 앙리 마티스Henri Matisse(1869-1954)도 있었다. 마티스는 니스에서 자신이 원하던 찬란한 은빛 햇살을 발견했다. '모든 것이 기가 막힐 정도로 매혹적'이라고 니스의 첫인상을 표현한 마티스는

〈바이올린이 있는 실내 풍경〉, 앙리 마티스, 1919년, 캔버스에 유채, 73x60cm, 현대 미술관, 뉴욕.

마티스가 그린 제단화, 1951년, 로사리오 성당, 방스.

1917년 이후 겨울마다 니스의 호텔에 장기 투숙하며 그림을 그렸다. 이후에도 남태평양과 미국 뉴욕으로 자신의 색채를 찾아 긴 방랑을 하곤 했지만 마티스는 언제나 니스로 다시 돌아왔다. 마티스는 특히 파라솔, 커튼, 병풍, 거울 등 니스의 호텔을 장식한 지중해풍 실내 스타일에 많은 영향을 받았다. 그의 니스 작품들은 타일이 깔린 마루나 아라베스크 무늬의 벽지 등 이국적인 취향이 많이 가미되어 있다.

마티스는 1941년 십이지장암으로 수술을 받은 후 붓을 들 수 없게 되자 색종이로 만든 콜라주 작업에 주력했다. 1947년, 니스 부근 방스의 로사리오 성당에서 마티스에게 실내 장식 작업을 의뢰해 왔다. 마티스는 자신의 콜라주 작업의 연장선상인 스테인드글라스를 제작하고 도미니코 수도사의 모습을 성당 벽에 그렸다. 성당은 4년간의 작업 끝에 1951년 문을 열었고 마티스는 1954년 세상을 떠났다. 그는 필생의 작업을 다 집대성한 성전을 남길

수 있었던 행운아였다.

　마티스와 어깨를 나란히 하는 색채의 마술사 마르크 샤갈Marc Chagall(1887-
1985)도 니스 근방에서 만년을 맞았다. 러시아계 유대인인 그는 제2차 세계
대전 직전 나치스의 마수를 피해 미국으로 망명하지만, 미국에서도 영어를
배우기를 거부할 만큼 제2의 조국 프랑스에 대한 애착을 버리지 못했다. 평
생을 방랑자로 살았던 그는 말년에 이르러 파리보다는 프로방스를 더 그리
워하게 되는데, 아마도 러시아의 고향 마을 비테프스크에 대한 향수 때문이
었을 것이다. 1950년, 미국에서 프랑스로 돌아온 샤갈은 니스 부근 마을인
방스에 있는 바다가 보이는 집을
한 채 구입한다.

　방스에서 예술가로 완전한 원
숙기에 접어든 샤갈은 필생의 작
품인 성서 시리즈에 돌입했다.
마티스가 그러했던 것처럼, 샤갈
역시 방스 인근 노트르담 성당의
벽을 그림으로 장식해 달라는 의
뢰를 받았다. 샤갈은 낡은 성당
의 벽 열두 면을 「창세기」, 「출애
굽기」의 장면으로 장식하는 작
업을 시작했고 이 계획은 프랑스
문화계의 큰 관심을 끌었다. 당
시 문화부 장관이었던 앙드레 말
로는 이 연작을 주축으로 한 샤

〈홍해를 건너는 이스라엘인들〉, 마르크 샤갈, 1955년,
캔버스에 유채, 216.5x146cm, 마르크 샤갈 성서 메시
지 미술관, 니스.

갈 미술관을 개관하자는 제안을 했다. 그 결과로 1973년 니스에 '마르크 샤갈 성서 메시지 미술관'이 문을 열게 된다. 구약 성서 벽화 연작 이후로 샤갈은 구약의 내용을 담은 스테인드글라스의 제작에 몰두하게 되었다. 30여 년 간 샤갈은 프랑스는 물론이고 미국, 영국, 독일, 이스라엘 등 세계 각지의 성당에 자신의 스테인드글라스를 설치했으며 1964년에는 파리 오페라 하우스의 천장화 작업을 완성했다.

일찍이 망명자로 고향을 잃어버리고 방랑했던 샤갈은 니스에서 보낸 30여년 동안 마침내 마음의 평화를 찾았다. 그는 1985년까지, 거의 한 세기 동안 원기 왕성하게 작업을 한 끝에 98세의 나이로 방스에서 일생을 마쳤다. 현재 니스의 샤갈 미술관은 성서 벽화 연작뿐만 아니라 화가가 기증한 다양한 스케치와 작품들을 소유하고 있으며 전 세계에서 가장 큰 샤갈 컬렉션으로 손꼽힌다. 세잔에게 엑상프로방스가 그러했듯이, 니스는 마티스와 샤갈에게 그가 찾던 모든 소재와 색채를 다 줄 수 있는 도시였다.

꼭 들 어 보 세 요 !

조르주 비제: 〈아를의 여인 제2모음곡〉 중 미뉴에트 / 파랑돌

08

독일인의
정신을
잉태한 도시

유럽의 여러 국가들 중에
서 독일처럼 복합적이고 설
명하기 어려운 국가는 없다
고 해도 과언이 아니다. 독
일은 1871년 이전까지는 아
예 지도에 존재하지도 않았
다. 또한 독일은 두 번의 세
계대전의 전범 국가이며 불

바이마르, 독일.

과 30년 전까지 동서로 분단된 국가였음에도 불구하고 현재는 사실상 유럽
연합의 수장 역할을 하고 있다.

　정식 명칭이 '독일 연방 공화국'인 독일은 유럽 연합에서 가장 인구가 많은
나라이고, 러시아를 제외하면 유럽에서 가장 많은 국가들(9개국)과 국경을 접
하고 있다. 유럽의 중앙에 위치해 있고 북해, 발트 해와 맞닿아 있다. 경제 규
모로는 세계 4위로, 유럽에서 제일 부강한 국가다. 정식 명칭이 말해 주듯 독
일은 열여섯 개의 주로 나뉜 연방 국가다. 2014년 영국 BBC TV의 조사 결과
에 따르면, 한국인들이 가장 호감을 갖고 있는 외국이 독일이라고 한다. 독일
은 기계, 항공, 자동차, 의약, 철강 등의 산업에서 강세를 보이며 미국 다음으
로 많은 이민자를 받아들인 국가이기도 하다. 그러나 이 모든 호의적인 통계
와 조사 결과들에도 불구하고 독일 하면 떠오르는 인상은 딱딱하고 엄격한,
군대식의 정렬된 이미지들이다.

복잡한 역사: 독일은 과거에 무엇이었나?

그렇다면 독일은 왜 1871년에야 통일 국가를 이루었을까? 과거의 독일은 국가가 아니면 무엇이었을까? 독일은 300여 개가 넘는 공국들의 느슨한 집합체였다. 독일 제국, 신성 로마 제국, 로마 제국 등의 이름으로 불리기는 했으나 이 제국의 황제들은 선거로 선출되는 특이한 체제를 취하고 있었다. 여기서 눈에 띄는 점은 고대 로마와 별 상관도 없어 보이는 독일이 '신성 로마 제국'이라는 국가명을 꽤 오랜 기간 고수하고 있었다는 부분이다.

고대 로마 제국은 395년 동로마, 서로마 제국으로 분열되었다. 이 중 서로마 제국은 '게르만 민족의 대이동'에 의해 476년 멸망했다. 서기 7세기경, 중부와 서부 유럽은 새롭게 나타난 프랑크 왕국의 소유가 되었다. 프랑크 왕국은 오늘날의 독일, 이탈리아, 프랑스 영토를 모두 장악했고 이 대제국의 왕 카를(샤를마뉴) 대제는 멸망한 서로마 제국의 부활을 선언하며 스스로 로마 제국 황제의 자리에 올랐다. 카를 대제 제국의 중심은 로마가 아니라 알프스 이북이었으나 이는 아무 문제도 아니었다. 유럽인들은 고대 이래 '팍스 로마나'의 평화에 대해 향수를 가지고 있었고 제국을 재건할 수만 있다면 그 영토가 로마를 포함하고 있지 않아도 '로마 제국'이 되어야 한다고 생각했다. 당시 교황 레오 3세는 '서로마 제국의 영토는 원래 교회의 것이며 황제에게 통치권을 위임한다'는 콘스탄티누스 대제의 서신을 제시하며 황제보다 자신이 우월함을 주장했으나 이 문서는 사실 위조된 것이었다.

843년 후계자 문제로 프랑크 왕국의 영토가 세 개의 영토로 갈라지는 베르됭 조약이 체결되었다. 이로 인해 현재 독일, 프랑스, 이탈리아의 원형인 세 국가가 유럽에 새로이 등장했다. 이 중 동프랑크 왕국은 프랑크인이 아닌 작센인에게 왕위가 이어져 작센 공작 하인리히 1세가 왕이 되었다. 카를 대

제를 프랑스인이라고 친다면, 하인리히 1세는 최초의 독일인 왕이었다. 작센 왕조는 곧 이탈리아까지 점령해 동프랑크 왕국의 영토는 오늘날의 독일과 이탈리아로 넓어졌다. 976년 이후로 독일의 왕들은 '로마 제국 황제'라는 명칭을 쓰기 시작했다.

962년 오토 대제의 즉위는 '최초의 신성 로마 제국 황제의 즉위'로 일컬어진다. 정확하게 따지면 로마 제국, 또는 독일 제국의 황제가 '신성 로마 제국'이라는 칭호를 쓰기 시작한 것은 1122년 보름스 협약 이후다. 이 협약은 제국 내 성직자 서임권이 황제가 아닌 교황에게 있다고 명시한 협약이다. 제국 성립 이후 계속되던 황제-교황 간의 우위 다툼이 교황의 승리로 끝난 것이다. 이후 1155년 대관한 '붉은 수염 프리드리히(프리드리히 바르바로사)' 황제는 정식으로 '신성 로마 제국'이라는 명칭을 사용했다. 언뜻 듣기로는 제국이 교황을 수호하겠다는 의미로 들리지만 사실은 그 반대였다. '신성 제국'은 제국이 교황 못지않게 성스러운 지위를 신에게 받았으며, 교황이 제국에 대해 간섭할 자격이 없다는 프리드리히의 의지를 담은 제국의 명칭이었다. 교황에게는 반발했으나 예루살렘 왕국 수호에는 강한 열망을 가지고 있었던 프리드리히 황제는 3차 십자군에 참전해 소아시아를 횡단하던 중 살레프 강에 빠져 1190년 익사했다. 위대한 황제 프리드리히가 실은 죽지 않았고 언젠가 다시 나타나 제국을 위기에서 구할 것이라는 전설이 이때부터 독일인들 사이에서 퍼져 나갔다.

십자군에 참전한 프리드리히 바르바로사 황제, 1188년의 수도원 필사본 삽화.

신성 로마 제국은 이렇게 태어났다. 이 제국은 사실상 여러 공국의 집합체에 지나지 않았으며 실제적 주권은 각 공국의 공작이나 제후들에게 있었다. 그 집합체 중에 황제 선출의 선거권을 가진 일곱 명의 선제후(마인츠, 트리어, 쾰른의 대주교, 라인 궁정 백작, 보헤미아 왕, 작센 공작, 브란덴부르크 변경백)들이 각각 작위와 특권을 나누어 가졌다. 선거로 선출되던 황제의 자리는 1482년 이후 합스부르크 왕가로 세습되었다. 합스부르크 왕가는 제국의 수도를 빈으로 정했으며 이 때문에 여러 공국, 왕국들 중에서 오스트리아는 남부의 바이에른, 북부의 프로이센과 함께 가장 큰 세력으로 군림했다.

신성 로마 제국은 이름뿐이기는 해도 쭉 명맥을 유지하다 '프랑스인에 의한 로마 제국 재건'을 주창한 나폴레옹에 의해 1801년 지도에서 사라졌다. 나폴레옹은 오스트리아의 세력을 약화시키기 위해 제국 내의 공국들을 해체하고 새로운 공국들을 만들었다. 이것이 1806년 나폴레옹의 주도로 창설된 라인 연방이다. 1815년 나폴레옹이 퇴위한 후 라인 연방은 다시 해체되어 35개의 공국과 4개의 자유 도시(프랑크푸르트, 함부르크, 뤼벡, 브레멘)로 개편되었다. 이즈음 군대의 힘을 내세워 성장하기 시작한 프로이센이 오스트리아를 제치고 연방의 주도적인 국가로 자리잡게 된다.

1871년 프로이센에 의해 통일 '독일 제국'이 출범하기 전까지 독일어권의 세력 판도는 이렇게 움직이고 있었다. 이 복잡한 역사 때문에 현재도 독일에는 파리나 런던같이 모든 문화와 경제 활동, 인구가 집중된 대도시가 없다. 단일 도시로는 최대 규모인 베를린의 인구도 350만을 넘지 않으며 프랑크푸르트의 인구는 70만이 채 되지 않는다. 대신 각 공국의 수도들은 제각기 궁정 도시(드레스덴, 본, 뮌헨), 제국 도시(뉘른베르크), 상업 도시(브레멘, 함부르크, 프랑크푸르트), 대학 도시(괴팅엔, 하이델베르크) 같은 다양한 개성을 가진 도시로

발전해 나갔다.

지성과 인쇄술이 불러온 종교 개혁

여러 공국으로 쪼개진 채로 살아온 독일인들이 '독일 정신과 문화'를 처음으로 자각하게 된 계기는 1517년 시작된 종교 개혁이다. 영국과 프랑스의 국민들이 백 년 전쟁(1337-1453)을 통해 '국가'의 존재를 인식하게 되었다면, 그보다 두 세기 정도 늦게 시작된 종교 개혁은 독일인들에게 단일 국가의 가능성을 알아차리게끔 해 준 최초의 사건이다. 그러나 백 년 전쟁과는 달리 종교 개혁은 독일인들의 입장에서 보면 실패한 혁명이었다. 연쇄적으로 일어난 종교 개혁의 마지막 사건이었던 30년 전쟁(1618-1648)으로 인해 독일의 통일은 200년 이상 늦춰졌다 해도 과언이 아니다.

종교 개혁이 일어나기 전, 독일은 정치적으로는 발전하지 못했으나 광업과 상업을 기반으로 한 경제적 발전은 급속히 진행되고 있었다. 1457년에는 구텐베르크가 고안한 금속 활자로 인쇄한 라틴어 사전이 출간되었다. 인쇄술의 발달로 인해 지성과 경제적 능력을 함께 갖춘 지식인 계층의 수가 빠르게 늘어갔다. 1517년 마르틴 루터Martin Luther(1483-1546)가 교황 레오 10세에게 보낸 95개조의 의견서는 2년 만에 30만 부 이상 인쇄되어 글을 읽을 수 있는 지식인들에게 퍼져 나갔다.

16세기 초의 독일 회화에서는 자아에 대한 독일 지성인들의 진지한 질문이 엿보인다. 알브레히트 뒤러Albrecht Dürer(1471-1528)는 베네치아, 플랑드르 등을 여행하면서 화가를 장인이 아닌 예술가로 대접해 주는 이탈리아의 분위기에 깊은 인상을 받았다. 우아한 이탈리아 전통 의상(젠틸 루오모)을 입고 예술가다운 외형을 강조한 자화상(1498)에 이어 창조주로서의 위엄과 고독을

동시에 표현한 자화상(1500)은 뒤러가 이탈리아 여행 후 자신의 위치와 가능성에 대해 고민하고 있었음을 보여 준다. 예수를 연상시키는 엄숙한 표정으로 정면을 보고 있는 1500년의 자화상은 당시로서는 매우 파격적인 작품이었다. 이 초상을 그릴 때 뒤러의 나이는 스물여덟에 불과했다.

〈자화상〉, 알브레히트 뒤러, 1500년, 패널에 유채, 67.1x48.9cm,
알테 피나코테크, 뮌헨.

뉘른베르크를 근거지로 활동했던 뒤러는 신성 로마 제국 황제에게 종신 연금을 받을 정도로 화가로서 큰 성공을 거두었다. 해를 거듭할수록 그의 작품에서는 한 '개인'으로서 화가의 예민한 자의식이 거듭 나타난다. 그는 A.D.라는 자신의 이니셜을 겹쳐 작품 서명으로 사용했으며 두 번의 이탈리아 여행과 한 번의 플랑드르 여행에서 마주친 동식물과 도시의 풍경을 치밀

〈산토끼〉, 알브레히트 뒤러, 1502년, 종이에 수채, 25.1x22.6cm, 알베르티나 미술관, 빈.

하게 묘사한 그림들을 남겼다. 그는 풍경이나 정물은 성화나 초상화의 배경에 불과했던 동시대의 흐름을 거부하고 풍경과 정물 그 자체를 독립된 예술 작품으로 간주했다. 자연을 자세히 들여다보면 그 속에 있는 진실을 만날 수 있으며, 자연에서 벗어나 멋대로 그림을 그리는 것은 어리석은 실수라고 말하기도 했다. 뒤러는 종교적, 역사적 맥락에서 벗어난 자연 그 자체의 아름다움을 발견한 것이다.

이 시기에 독일 회화에서 등장한 두드러진 특징은 자연을 꾸미지 않고 그대로 해석한 풍경화다. 미켈란젤로, 라파엘로 등 로마 르네상스 대가들은 풍경을 거의 그리지 않았다. 유명한 〈비너스의 탄생〉에서 알 수 있듯이 보티첼리는 풍경을 그리는 행위를 아예 멸시했다. 자연에 대한 관찰을 중시한 다 빈치의 풍경 역시 사실적이기보다는 그림의 주제가 갖는 신비로움을 한층 강화시키는 역할을 한다. 그러나 같은 시기, 독일에서는 풍경 자체를 그림의 주제로 삼는 본격적인 풍경화가 태어나고 있었다.

알브레히트 알트도르퍼를 비롯해 루카스 크라나흐, 볼프 후버 등은 도나우 강 풍경을 주로 그려 '도나우파'로 불린다. 알브레히트 알트도르퍼Albrecht Altdorfer(1480-1538)가 그린 〈레겐스부르크 인근의 도나우 강 풍경〉은 빛과 대기의 움직임, 대기 원근법의 묘사, 현저히 낮춘 지평선으로 하늘을 화면에 잡은 솜씨 등 풍경이 가진 미묘한 아름다움을 묘사하는 데 주력한 작품이다. 이처럼 자연에 대한 치밀하고 자연스러운, 그리고 일견 낭만적인 묘사는 3백여 년 후 탄생할 독일 낭만주의를 예고해 주는 것 같기도 하다.

인간과 자연을 집중적으로 탐구함으로써 자아를 발견하려던 도나우파는 엉뚱하게도 종교 개혁의 진행과 함께 몰락하게 된다. 루터파를 비롯한 개신교도들은 화려한 가톨릭 교회를 혐오한 루터의 영향으로 종교화를 기피했다. 16세기 초반에 절정을 맞았던 도나우파 화가들은 최대의 후원자인 교회를 잃어버리며 설 자리를 뺏기고 말았다.

〈레겐스부르크 인근의 도나우 강 풍경〉, 알브레히트 알트도르퍼, 1522-1525년, 패널에 유채, 30x22cm, 알테 피나코테크, 뮌헨.

미술의 몰락과 교회 음악의 등장

가톨릭 교회에서 미술이 차지했던 위치는 개신교 예배의 음악으로 넘어갔다. 가톨릭 교회는 음악에 큰 관심이 없었다. 반면, 루터는 음악적 재능이야말로 신이 인간에게 부여한 가장 고귀한 재능이라고 여겼다. 루터가 숨어서 라틴어 성서를 독일어로 번역했던 바르트부르크 성이 있는 도시 아이제나흐에서 1685년 요한 제바스티안 바흐Johann Sebastian Bach(1685–1750)가 태어났다.

바흐의 가문은 대대로 음악가를 배출한 독실한 루터교 가문이었다. 바흐는 어린 시절부터 맏형 요한 야콥에게 오르간과 작곡을 배웠다. 십 대 초반에 차례로 부모를 잃은 경험은 그를 종교의 세계로 깊이 끌어들였다. 바흐는 자신의 첫 번째 직장인 바이마르 궁정 교회의 오르간 연주자 시절부터 루터가 작곡한 36곡의 코랄을 연구했다. 교회 음악은 이후 그의 남은 생애에서 가장 중요한 주제가 되었다.

루터교가 예배의 근간으로 삼았던 코랄은 독일어 가사로 된 단순한 선율의 찬송가를 의미한다. 회중은 다 같이 코랄을 부르며 예배에 참여했다. 플루트와 류트를 연주할 줄 알았던 루터는 직접 여러 곡의 코랄을 작곡했다. 초창기 루터교의 코랄들은 독일의 전래 민요에서 선율을 따오거나, 아니면 그레고리안 성가의 멜로디를 빌려온 곡들이었다. 이처럼 소박한 노래였던 코랄을 본격적인 음악의 범주에 포

요한 제바스티안 바흐의 젊은 시절 초상.

함시킨 장본인이 바흐였다.

바흐는 1708년부터 1718년까지 바이마르 궁정 교회의 오르가니스트로 봉직했다. 이후 쾨텐 궁정의 카펠마이스터를 지냈으며 1723년부터는 라이프치히 성 토마스 교회의 칸토르로 23년간 일했다. 바흐 시대의 바이마르는 인구가 5천 명에 불과한 소도시였다. 그가 태어난 아이제나흐보다도 더 작은 도시였다. 그러나 작센-바이마르 공인 빌헬름 에른스트는 영토를 넓히거나 경제적 부흥보다 문화 예술에 더 큰 관심을 기울이는, 당시의 시각으로 보아서는 유별난 군주였다. 바흐는 초창기부터 잘 어울리는 군주를 만난 셈이었다. 바이마르에 사는 동안 바흐는 풍요로운 삶을 만끽할 수 있었으며 더 나은 봉급을 주겠다는 제안을 따라 쾨텐의 궁정으로 자리를 옮겼다. 그는 쾨텐 궁정에서 대신과 같은 수준의 급여를 받았다. 이 궁정에서 유명한 무반주 첼로 모음곡, 브란덴부르크 협주곡, 오르간 곡 〈토카타와 푸가〉 등이 탄생했다.

쾨텐 궁정 시기에 바흐는 비발디의 협주곡을 비롯한 이탈리아 음악의 생동감과 활기, 세련됨에 깊이 끌리고 있었다. 그는 비발디의 악보를 베끼거나 그의 바이올린 곡들을 하프시코드 곡으로 편곡하며 이탈리아의 부드러운 선율을 익혔다. 이때 작곡된 소나타, 협주곡들은 놀라울 정도로 자유분방하고 유연하며 따스한 면모를 과시하고 있다. 이러한 바흐의 자유롭고 인간적인 경향의 곡들은 그가 1723년 라이프치히 성 토마스 교회의 칸토르로 직장을 옮기면서 다시 변화하게 된다. 바흐가 라이프치히로 옮겨간 지 반세기 후인 18세기 말, 진정한 독일인의 문화가 드디어 아이제나흐 인근 바이마르에서 꽃피기 시작했다.

바이마르: 괴테, 그리고 독일인의 진정한 고향

오늘날 바이마르는 인구 6만에 불과한, 독일 지도에서도 잘 눈에 띄지 않는 매우 작은 도시다. 이 작은 도시에 괴테가 살았던 집 두 채와 리스트가 살았던 집, 독일의 공예 운동을 주도한 예술학교 바우하우스 등이 남아 있다. 괴테는 이 도시에서 58년을 거주하며 대작 『파우스트』를 썼다. 흔히 괴테 하면 그의 생가가 있는 프랑크푸르트를 떠올리지만 괴테의 문학 활동 대부분이 이뤄진 곳은 바이마르다. 이 도시에서 태어난 '바이마르 고전주의'는 유네스코 세계문화유산의 하나로 선정되어 있다. 정치, 종교적인 이유로 인해 수백여 개의 공국으로 쪼개져 있던 독일의 정신과 영혼은 바이마르에서 비로소 본격적인 문화로 피어났다.

요한 볼프강 폰 괴테(1749-1832)는 1749년 프랑크푸르트에서 태어났다. 그의 아버지는 왕실고문관, 어머니는 프랑크푸르트 시장의 딸이었다. 유서 깊은 가문에서 풍요롭게 자라난 어린 시절부터 괴테는 외국어와 문학에 뛰어난 재능을 보였다. 그가 어린 시절 읽었던 『파우스트 박사의 전설』은 훗날 『파우스트』를 쓰는 기반이 되었다.

괴테는 아버지의 주장대로 라이프치히 대학에서 법학을 공부

바이마르 국립극장 앞의 괴테와 실러 동상.

〈38세의 요한 볼프강 폰 괴테〉, 앙겔리카 카우프
만Angelika Kauffmann, 1787년, 캔버스에 유
채, 64x52cm, 괴테 기념관, 바이마르.

하고 변호사 사무실을 열었다. 그러나 본업보다 문학에 더 관심이 깊었던 괴
테는 1774년 자신의 실연 경험을 담은 소설 『젊은 베르테르의 슬픔』을 써서
일약 독일어권의 스타 작가로 떠올랐다. 당시 젊은이들이 베르테르의 노란
조끼를 따라 입었고, 그를 흉내 내 자살을 시도하는 이들까지 늘어날 정도였
다. 소설의 성공으로 유명 인사가 된 괴테는 아버지의 반대에도 불구하고 '작
센 바이마르 아이제나흐 공국' 아우구스트 공작의 초청을 받아들여 1775년
바이마르로 이주했다. 애당초 바이마르에 그리 오래 살 생각이 없었던 괴테
는 이곳에서 추밀참사관을 비롯한 각종 각료직과 궁정 극장장 등을 맡으며
바이마르 궁정의 주요 인사로 자리잡게 된다. 이후 3년여 간의 이탈리아 체
류를 제외하면 괴테는 남은 생애 전부를 바이마르에서 보내며 『에그몬트』,

『빌헬름 마이스터의 수업시대』, 『빌헬름 마이스터의 편력시대』, 『서동시집』 등을 썼다.

괴테가 바이마르에 그토록 깊이 빠진 이유는 바흐에게 빌헬름 에른스트 공이 그랬듯이, 아우구스트 공이 괴테에게 보낸 무한한 신뢰 때문이었을 것이다. 괴테보다 여덟 살 아래였던 공은 어머니인 안나 아말리아 공비의 영향으로 문학, 과학, 정치, 철학, 외국어 등을 배우며 성장한 인문학적 소양의 군주였다. 안나 아말리아 공비는 자신이 살던 궁을 도서관으로 개조할 만큼 학문에 관심이 컸다. 젊은 괴테의 천재적 재능을 알아보고 그를 바이마르로 초빙하도록 아들을 설득한 이도 아말리아 공비였다. 아우구스트 공과 아말리아 공비의 전폭적 지지 하에 괴테는 바이마르에 오페라 극장을 짓고 실러와 합세해 '바이마르 고전주의'의 꽃을 피우게 된다.

바이마르에 있는 괴테 기념관은 작가가 살았던 시절의 모습을 그대로 간직하고 있다. 저택이라고 불릴 만한 이 삼층집은 아우구스트 공이 괴테에게 직접 하사한 집이었다. 여기서 괴테는 대작 『파우스트』를 썼고 1832년 "좀 더 빛을!"이라는 말을 마지막으로 숨을 거두었다. 그는 '질풍노도의 시대'의 작가이자 고전과 낭만주의 모두에 거대한 빛을 드리운, 독일 문학의 수준을 일거에 끌어올린 대가 중의 대가였다.

괴테는 24세 때인 1773년 『파우스트』를 쓰기 시작해서 2부를 1831년, 82세가 되던 해에 마쳤다. 그야말로 일생일대의 대작인 셈이다. '악마에게 영혼을 판 파우스트 박사'의 이야기는 그전부터 독일에서 유명한 전설이었다. 파우스트 박사는 지식에 대한 끝없는 갈망을 갖고 학문을 파고들지만, 공부를 하면 할수록 지식욕은 더욱 커져만 간다. 절망한 그의 앞에 악마 메피스토펠레스가 나타난다. 메피스토펠레스와의 계약을 통해 파우스트는 자신의 욕망

이 완전히 충족되는 순간을 얻으려 하나 여자에 대한 욕망도, 지식욕이나 권력욕도 결코 충족되지 않는다. 그레트헨은 자신이 낳은 아이를 죽인 죄로 사형에 처해지고 헬레나는 아들을 잃은 후 파우스트를 떠난다. 마지막 순간, 파우스트가 메피스토펠레스에게 영혼을 넘길 위기에 처했을 때 신이 끼어들어 그를 구원한다.

『파우스트』를 통해 괴테는 두 가지의 이야기를 하고 있다. 완벽하게 충족될 수 있는 욕망은 없다는 것, 그리고 노력하는 이는 비록 실패하더라도 신의 구원을 얻을 수 있다는 것. 악마와 영혼을 놓고 거래하는 파우스트 박사의 이야기는 확실히 낭만적이다. 그러나 마지막 순간에 신에게 귀의하는 박사의 모습을 그림으로써 괴테는 고전주의자의 영역을 고수하고 있다. 문학은 물론이고 과학과 철학, 음악, 미술까지도 정복하려 했던 괴테는 지적 욕망으로 불타는 파우스트 박사의 또 다른 모습 같기도 하다.

바이마르가 중요한 이유

괴테가 활동하던 18세기 후반과 19세기 초반, 바이마르는 '독일의 아테네'로 부상했다. 300여 개 공국들이 저마다 이웃한 강국 프랑스나 오스트리아의 흉내를 낸 궁정을 건설하는 데 골몰하는 동안, 다시 말해 강대국의 아류로만 존재하던 동안 바이마르에서는 자국의 문화를 찾으려는 진지한 시도가 이루어지고 있었다. 아우구스트 공의 혜안과 작가인 동시에 뛰어난 정치가이기도 했던 괴테의 다재다능한 능력이 서로 만나 상승 작용을 일으켰기 때문에 가능한 일이었다. 괴테는 작가로서의 열망 못지않게 정치적 야심도 컸던 사람이었다.

바이마르를 통해 참다운 독일의 문학과 철학, 문화가 퍼져 나갔다. 지나치

게 화려한 오스트리아 궁정 문화를 따라가는 데 벅찼던 독일의 공국들은 저마다 바이마르식의 문화를 쫓기에 이르렀다. 괴테 외에도 철학자 헤르더, 시인이자 극작가인 실러가 바이마르에 있었고 이미 인근 아이제나흐와 비텐베르크에 바흐와 루터의 역사가 자리잡고 있기도 했다. 잘 알려져 있지 않지만 루터의 지지자이며 그의 초상을 그린 화가 루카스 크라나흐의 무덤이 있는 곳도 바이마르다. 종교 개혁을 통해 독일인의 자의식이 뿌리내렸던 도시에서 이제 독일인의 문화가 성장하기 시작했다.

1848년, 프란츠 리스트Franz Liszt(1811~1886)는 피아니스트로서의 명성을 접고 바이마르 궁정 악장으로 부임해 작곡가로서 새로운 삶을 시작했다. 리스트는 이 도시에서 37년을 거주하며 열한 편의 교향시와 자신의 유일한 교향곡 〈파우스트〉, 그리고 피아노 소나타 B단조를 작곡했다.

파리에서 최고의 피아니스트로 바쁜 나날을 보내던 리스트는 1847년 키예프 연주에서 카롤린 비트겐슈타인 대공 부인을 만났다. 그녀는 이후 리스트의 여생에서 가장 중요한 인물이 된다. 부인은 리스트에게 연주자보다는 작곡가, 지휘자의 길에 매진하라고 충고했다. 그녀의 충고를 받아들여 리스트는 1842년부터 꾸준히 그에게 궁정 악장 자리를

〈리스트의 초상〉, 미클로시 바라바시Miklós Barabás, 1847년, 캔버스에 유채, 132x102cm, 헝가리 국립박물관, 부다페스트.

제의했던 바이마르 공국의 초청을 받아들였다. 리스트는 원래 음악 외에도 문학과 철학에 관심이 많은 인물이었지만 이런 학문적인 관심을 예술로 승화시키기에 스타 연주자로서의 삶은 너무 바빴다.

바이마르에서 리스트는 비트겐슈타인 대공 부인과 사실상의 결혼 생활을 했다. 그러나 부인의 남편인 자인 비트겐슈타인 대공이 살아 있는 상황이어서 두 사람은 결혼식을 올릴 수 없는 처지였다. 오랜 기다림 끝에 1860년, 마침내 바티칸이 둘의 결혼을 허용했다. 막상 로마에 도착한 후, 대공의 압력으로 인해 결혼은 다시 번복되었다. 그 와중에 리스트가 일찍이 마리 다구 백작 부인과의 사이에서 낳았던 아들과 딸이 차례로 병사했다. 큰 슬픔을 겪은 리스트는 결국 대공 부인과의 결혼을 단념하고 가톨릭에 귀의해 하급 사제가 된다. 일찍이 아버지를 잃고 사제가 되려 했던 리스트는 생의 절반을 넘긴 후에야 진정한 자신의 길로 돌아온 것일지도 모른다.

이후 리스트는 바이마르, 로마, 부다페스트를 오가며 피아노 교사로 생활했다. 1874년에는 바이마르에 음악 학교를 설립하기도 했다. 리스트에게 로마가 성직자로서의 만년을, 부다페스트가 헝가리인으로서 자신의 고유한 정체성을 의미한다면, 바이마르는 음악가로서 그의 삶을 규정한 도시였다. 로마에 머물며 신학 공부를 하기로 한 비트겐슈타인 대공 부인과는 계속 우정을 나누었다. 대공 부인은 1886년 여름 리스트가 바이로이트에서 세상을 떠났다는 소식에 충격을 받고 병석에 누웠다 1887년 3월 사망했다.

괴테가 반평생을 살았던 도시 바이마르에서 리스트가 자신의 유일한 교향곡인 〈파우스트〉와 피아노 소나타 B단조를 작곡한 것 역시 우연의 일치로만 볼 수는 없다. 리스트는 동료인 베를리오즈가 작곡한 〈파우스트의 겁벌〉을 듣고 파우스트를 주제로 한 관현악곡을 쓰기로 결심했다. 그가 1857년 완성한

〈파우스트〉교향곡은 세 개의 악장으로 구성돼 있으며 각 악장이 각기 파우스트, 그레트헨, 메피스토펠레스를 묘사하고 있다. 이 곡을 작곡하기 위해 세 인물의 성격을 연구하면서 리스트는 자신과 메피스토펠레스 사이의 공통점을 발견했던 것 같다. 그 누구보다 화려하고도 드라마틱한 인생을 살았던 리스트의 모습은 파우스트보다는 메피스토펠레스에 더 가까웠는지도 모른다.

또 하나의 문화 도시 라이프치히

1723년, 바흐는 두 번째 아내 안나 막달레나, 그리고 다섯 명의 아이를 데리고 쾨텐을 떠나 라이프치히로 왔다. 당시 라이프치히는 인구 2만의 제법 큰 규모로 권위 있는 대학이 있는 도시이자 개신교의 보루 같은 곳이었다. 바흐가 이곳에서 얻은 새 직장은 라이프치히 성 토마스 교회의 칸토르(음악 감독) 자리였다. 성 토마스 교회의 칸토르는 라이프치히 모든 교회의 음악을 총괄하는 역할이기도 했다. 그러나 사실 바흐는 쾨텐 궁정에서 받던 봉급의 4분의 1만을 받는 조건으로 라이프치히에 왔다.

바흐가 더 나은 봉급을 마다하고 라이프치히로 간 것은 쾨텐의 궁정에서는 종교 음악을 작곡할 필요도, 오르간을 연주할 기회도 없었기 때문이었다. 바흐는 자신의 능력을 바쳐야 할 곳은 종교라고 생각하고 있었다. 그는 음악이 대중에게 신의 섭리를 전해 주는 도구라고 확신했다. 첫 아내 마리아 바바라를 1720년에 잃은 것도 한동안 잊고 있었던 가족의 죽음이 주는 고통을, 그리고 구원으로서 종교의 존재를 깊게 각인시켜 주었다.

성 토마스 교회는 바흐의 그전 직장들에 비해 형편없는 곳이었다. 교회의 참사회원들은 바흐의 음악을 이해하지 못했다. 바흐는 수많은 칸타타와 수난곡을 작곡하는 와중에 성 토마스 교회의 합창단원들을 훈련시키고 심지어

그들에게 라틴어까지 가르쳐야 했다. 바흐는 부당한 대우를 받으면서 이 교회에서 꿋꿋이 23년을 버텼다. 이 기간 동안 4곡 또는 5곡의 수난곡을 비롯해 300여 곡이 넘는 칸타타들, 골드베르크 변주곡, B단조 미사, 마니피카트 등 숱한 걸작들이 쏟아져 나왔다.

1727년 또는 1729년 작곡된 마태 수난곡은 연주 시간만 3시간에 달하는 대작으로 오늘날 바흐 종교 음악의 최고봉으로 손꼽힌다. 바흐는 두 개로 나뉘어 있는 성 토마스 교회 합창석의 구조를 활용하기 위해 오케스트라와 합창단을 두 개로 나누어 서로 음악을 주고받는 방식으로 마태 수난곡을 작곡했다. 「마태복음」 26장과 27장으로 구성된 이 극적 음악에 대해 교회 참사회는 지나치게 길고 지루하다는 혹평만을 퍼부었다. 바흐의 음악은 보수적인 라이프치히의 분위기에는 너무나 '현대적'이었다. 1750년 바흐가 눈이 먼 채로 사망한 후, 성 토마스 교회는 바흐의 유족들에게 어떤 혜택도 베풀지 않았다. 장남 빌헬름 프리데만은 생계를 위해 아버지의 악보를 다수 팔았다. 이 과정에서 100여 곡이 넘는 칸타타 악보가 유실되었다. 그의 아내 안나 막달레나는 극심한 가난에 시달리다 1760년 세상을 떠났다.

라이프치히에서 바흐의 삶은 고난의 연속이었다. 그러나 가장 어려운 시기를 보낸 라이프치히에서 바흐가 작곡한 많은 칸타타와 수난곡들은 루터가 외친 종교 개혁을 예술적으로 완성시켜 준 것이나 다름없다. 어찌 보면 루터의 종교 개혁은 그가 비텐베르크에서 95개조의 의견서를 발표한 1517년부터 200년 이상이 지난 1700년대 초반에 라이프치히에서 바흐에 의해 완성된 셈이다. 그리고 바흐가 마태 수난곡을 발표한 지 꼭 100년이 지난 1829년, 라이프치히 게반트하우스 오케스트라의 음악 감독이던 펠릭스 멘델스존은 그의 악보를 발굴해 베를린에서 이 곡을 무대에 올림으로써 바흐의 부활에

결정적인 공헌을 하게 된다.

바흐, 멘델스존 외에도 라이프치히가 배출한 또 한 사람의 중요한 음악가가 있다. 만년의 괴테가 『파우스트』 2부를 탈고하기 직전이던 1828년, 괴테가 다녔던 라이프치히 대학 법학부에 로베르트 슈만Robert Schumann(1810-1856)이라는 전도유망한 청년이 입학했다. 김나지움을 우등으로 졸업하고 글쓰기에 재능이 있었던 슈만은 괴테와 마찬가지로 부모의 뜻을 받아들여 법학부에 입학한 길이었다. 라이프치히 대학에서 슈만은 라이프치히 게반트하우스 오케스트라의 음악을 발견했다. 그는 빈 고전파의 관현악곡과 슈베르트의 가곡들을 연달아 접하며 음악과 문학의 중간 지점에서 자신이 무언가를 해낼 수 있겠다는 직감을 갖게 된다. 그가 비크 교수의 문하에 들어간 것도 라이프치히에서였다.

1832년 손가락 부상을 입으며 피아니스트의 꿈을 접었던 슈만은 작곡과 평론, 양쪽을 병행하는 길을 택한다. 어린 시절부터 문학에 뜻을 두었던 그로서는 자연스러운 선택이었다. 이 시기부터 교향곡과 피아노곡의 작곡을 다시 시도해서 〈다비드 동맹 무곡집〉 등을 작곡하기도 했다. 슈만은 클라라와의 결혼을 계기로 피아니스트인 그녀에게 활동 무대를 만들어 주

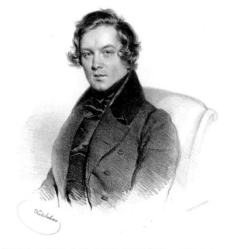

〈29세의 로베르트 슈만〉, 요제프 크리에후버Josef Kriehuber, 1839년, 석판화.

기 위해 빈으로 거주지를 옮길 것을 고려했지만 결국 라이프치히에 남았다. 이 도시에는 좋은 동료인 멘델스존도 있었다.

1844년에 슈만 부부는 드레스덴으로 이주했다. 라이프치히와 드레스덴에서 슈만은 〈시인의 사랑〉, 〈여인의 사랑과 생애〉 피아노 협주곡, 만프레드 교향곡, 〈어린이 정경〉 등 자신의 대표작 대부분을 작곡했다. 1850년 뒤셀도르프로 이주했을 때부터 우울증과 환청 등 정신병의 징후가 나타나기 시작했고 1853년 슈만은 지휘를 비롯한 모든 공적 활동을 그만둘 수밖에 없었다. 마침내 그는 1854년 2월, 라인 강에 몸을 던지게 되고 그로부터 2년 후인 1856년에 중증의 정신병 상태에서 숨을 거두었다.

바흐, 괴테, 슈만, 멘델스존을 배출한 라이프치히는 바이마르와 함께 독일을 대표하는 또 하나의 문화 도시로 손꼽힌다. 이 도시에는 1409년 설립된 라이프치히 대학이 있으며 라이프치히 게반트하우스 오케스트라는 뛰어난 오케스트라가 즐비한 독일에서도 최고 수준의 연주 단체다. 매년 여름에는 바흐 페스티벌이 열리며 바흐가 음악 감독으로 재직하던 성 토마스 교회의 소년합창단 역시 세계적인 명성을 얻고 있다.

산업 디자인의 대명사 바우하우스

바이마르를 말할 때 마지막으로 빼놓을 수 없는 것은 '산업 디자인'이 바로 이 도시에서 탄생했다는 점이다. 오늘날 우리 생활의 모든 부분에 빠지지 않고 들어와 있는 산업 디자인과 제품 디자인은 20세기 초까지만 해도 생경한 단어들이었다. 예술가와 공장 사이에는 여전히 먼 간극이 놓여 있었다. 일종의 대안 교육 기관인 '바우하우스'는 이 간극을 메우기 위해 등장한 새로운 학교였다.

1919년 바이마르에서 설립된 바우하우스의 원래 목표는 건축 학교였다. 이 학교의 특이한 점은 건축과 미술, 공예 사이의 차이를 부정하고 모든 미술, 공예가들이 건축이라는 궁극적 목표를 향해 종합적인 작업을 해 나가야 한다고 주장했다는 점이다. 사실 중세 시대에는 화가도, 조각가도 모두 성당 건축을 위해 필요한 장인이었다. 르네상스, 근대 예술이 미술과 조각, 공예를 건축에서 떼어 냄으로써 예술은 실생활에 필요하지 않은 '살롱 예술'로 전락했으며, 이러한 살롱 예술을 본연의 모습인 건축으로 되돌려 놓아야 한다는 것이 바우하우스 설립자들의 주장이었다. 1919년 인쇄된 바우하우스의 첫 번째 팸플릿 표지인 라이오넬 파이닝거Lyonel Feininger(1871-1956)의 목판화 〈대성당〉은 바우하우스의 이념이 중세 시대 성당 건축에서 유래되었음을 상징한다. 바우하우스는 직물 공방, 도자

공방, 무대 공방 등 여러 개의 독자적인 공방을 운영했으며 각 공방의 교수들을 '마이스터(장인)'라고 불렀다. 모흘리 나기, 바실리 칸딘스키, 파울 클레, 오스카 슐레머, 요하네스 이텐, 마르셀 브로이어 등 회화, 조각, 공예, 무대 디자인의 유명 인사들이 줄줄이 바우하우스의 마이스터로 초빙되었다.

바우하우스의 강령, 즉 예술을 산업과 결합시켜야 한다는 주장은 대단히 획기적이면서 동시에 시대의 감성을 파악한 주장이었다. '기술과 예술의 통

〈대성당〉, 라이오넬 파이닝거, 1919년, 목판화.

합'은 기계 공학이 발달한 독일의 특성을 십분 반영한 운동이기도 했다. 바우하우스는 교육을 통해 이러한 개념을 전파시키고, 이를 바탕으로 새로운 20세기형 '기계 공예'를 전파하는 것을 궁극적인 목표로 삼고 있었다. 그러나 현실에서 이러한 바우하우스의 강령은 잘 먹혀들지 않았다. 여러 공방의 생산품들이 실제 판매로 이어지지 않았으며 '기계 공예', '예술의 산업화' 같은 생경한 개념을 두고 교수들 사이에서도 이견이 속출했다. 1925년 바이마르에 우익 정부가 들어서며 이 학교의 존재를 사회주의와 결부시키는 압력이 심해졌다. 바우하우스는 데사우로 학교를 옮겨야 했다.

1927년에는 바우하우스의 궁극적 목표였던 건축 공방도 생겨났다. 건축 공방은 현대적 도시 건축을 목표로 삼았고 교장으로 건축가 미스 반 데어 로에가 새로이 초빙되었다. 바우하우스는 실내 장식, 가구, 출판, 무대 디자인, 포스터, 직물 공예 등 일상의 디자인에서 회화와 조각이 추구하던 예술성을 실현하려는 시도를 계속했다. 문제는 학교 내부보다 독일의 정치적 상황에 있었다. 바이마르에서 이들의 존재를 문제삼았던 우익 정부는 이제 나치라는 거대한 괴물이 되어 있었다. 공공 임대 주택 단지를 건설하는 바우하우스에 대해 나치는 공산주의라는 의심을 품고 있었다. 나치는 칸딘스키 등 여러 교수들을 해임하고 교육 과정을 대폭 수정하며 그 수정된 과정을 교육부에 제출해 승인을 받으라는 명령을 내렸다. 결국 반 데어 로에는 1933년 학교를 해산하겠다는 결정을 내렸다.

바우하우스의 생명은 1919년부터 1933년까지 14년 밖에 유지되지 못했다. 예술가의 동호인 집단이자 공방인 동시에 학교이면서, 그리고 모든 예술을 기능주의적 건축의 입장에서 포괄한다는 것은 지나치게 원대한 계획이었다. 제1차 세계대전 이후 독일의 불안한 상황도 바우하우스에게 불리하게 작

용했다. 그러나 이 짧은 시간 동안 바우하우스는 기능주의를 받아들인 예술의 새로운 모습을 대중에게 보여 주었다. 1937년 미국으로 망명한 발터 그로피우스는 하버드 대학 건축학과 교수로 부임하며 자신의 바우하우스 건축 교육의 커리큘럼을 다시 한 번 적용시켰다. 그가 구현하려 했던 기술과 예술의 통합으로서의 건축 교육은 20세기 건축의 새로운 이정표가 되었다 해도 과언이 아니다.

꼭 들 어 보 세 요 !

요한 세바스찬 바흐: 마태 수난곡 BWV244 중 〈주여, 불쌍히 여기소서Erbarme dich,
 mein Gott〉
로베르트 슈만: 피아노곡 〈다비드 동맹 무곡집〉 Op. 6
프란츠 리스트: 〈파우스트〉 심포니 S.108, 3악장 〈메피스토펠레〉

09

베를린과 함부르크

새로운
예술가의
천국

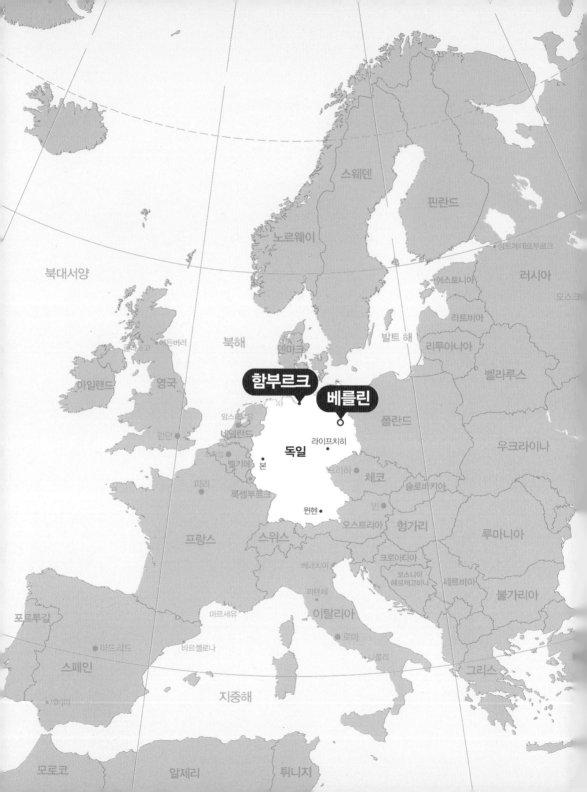

북대서양

아이슬란드

노르웨이

스웨덴

핀란드

러시아

모스크

에스토니아

북해

라트비아

덴마크

발트 해

리투아니아

벨라루스

글래스고

에든버러

영국

함부르크

베를린

아일랜드

런던

암스테르담

네덜란드

독일

라이프치히

폴란드

우크라이나

벨기에

본

프라하

체코

슬로바키아

파리

룩셈부르크

뮌헨

빈

오스트리아

헝가리

루마니아

프랑스

스위스

베네치아

크로아티아

보스니아
헤르체고비나

세르비아

밀라노

피렌체

불가리아

포르투갈

마드리드

바르셀로나

이탈리아

로마

나폴리

그리스

스페인

세비야

지중해

모로코

알제리

튀니지

베를린은 유럽의 중심지라기보다는 변방에 가까운 도시다. 지도상의 베를린은 독일 영토에서도 동쪽으로 한참 치우쳐져 있다. 이 도시는 파리, 런던, 로마 같은 유럽의 대표적인 도시들에서 약속이라도 한 듯이 멀다. 더욱이 베를린은 1990년 통일 전까지 동독의 영토 속에 있는, 섬과 같은 위치의 도시였다. 한반도가 분단되듯 베를린은 1961년 세워진 베를린 장벽을 기점으로 동, 서베를린으로 나뉘어 있었다. 베를린 장벽, 나아가 베를린이라는 도시 자체가 냉전의 상징과도 같았다. 1989년 베를린 장벽이 무너지고 독일이 통일되기 전까지 200명 가까운 동독인들이 장벽을 넘어 서베를린으로 탈출하려다 목숨을 잃었다.

독일 분단의 역사에서 가장 큰 희생물이던 베를린은 1990년의 독일 통일 이후 새로운 수도로 탈바꿈했다. 그전까지 서독과 동독은 각기 본과 동베를

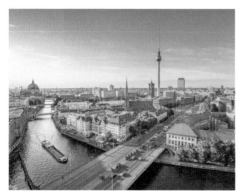

베를린, 독일.

1990년 통일 이전, 동독과 서독의 영토.

린을 수도로 삼고 있었다. 독일이 1871년 독일 제국으로 통일되기 이전의 베를린은 프로이센의 수도였다. 프로이센은 1750년대부터 오스트리아, 바이에른과 함께 엎치락뒤치락하며 독일어권의 주도권 다툼을 하기 시작했다. 프로이센이 성장하기 전까지 베를린은 독일어권에서 그리 눈에 띄는 도시는 아니었다. 오히려 한자 동맹의 힘을 업고 무역항으로 성장한 함부르크가 더 부유한 도시였고, 그에 따른 문화적 유산도 풍부하게 구축할 수 있었다.

통일이 베를린에 가져온 혼돈

최근 베를린은 파리, 런던, 빈 등을 제치고 유럽의 새로운 문화 수도로 각광받고 있다. 많은 젊은 예술가들이 베를린으로 이주하거나 이곳에서 공연, 전시를 펼치기를 원한다. 만약 '문화 도시'의 요건을 얼마나 많은 박물관과 미술관, 콘서트홀과 오페라 하우스가 있느냐로 따진다면 베를린은 단연 유럽 제1위의 문화 도시일 것이다. 베를린에는 세 개의 오페라 하우스가 있으며 박물관 역시 구박물관Altes Museum, 신박물관Neues Museum, 페르가몬 박물관, 구 국립미술관Alte Nationalgalerie 등이 모여 있는 동베를린의 '박물관 섬Museumsinsel'과 베를린 국립회화관Gemäldegalerie, 신 국립미술관Neue Nationalgalerie, 베를린 필하모닉 홀이 있는 서베를린의 '문화 포럼Kulturforum'으로 나뉘어 있다. 1990년 통일 이전까지 동독과 서독 두 국가가 한 도시를 분할해서 사용했던 전례 없는 역사가 남긴 흔적이다. 동독의 입장에서는 자신들의 수도인 베를린을 소홀히 할 수 없었고, 서독에서는 또 서독대로 동독의 영토에 둘러싸여 있는 서베를린을 보호하기 위해 경제, 문화적 투자를 강화했다. 이렇게 해서 문화 예술의 인프라스트럭처가 경쟁적으로 커 나가던 와중에 1989년 갑자기 베를린 장벽이 붕괴되었고, 이어 독일은 통일을 맞게 된다.

박물관 섬 쪽의 소장품들 중에는 이집트, 그리스 유물들이 풍부하다. 페르가몬 박물관에는 기원전 170년 현재의 터키 지역에 위치한 소왕국 페르가몬에서 세운 제우스 신전이 통째로 옮겨져 있다. '베를린의 모나리자'로 불리며 이집트 아마르나 미술의 걸작인 네페르티티 왕비 조각도 박물관 섬에 있는 신박물관에 있다. 반면, 중세부터 19세기까지 대표적인 회화들을 소장하고 있는 베를린 미술관의 대표격인 베를린 국립회화관은 문화 포럼

〈네페르티티 왕비의 흉상〉, BC 1345년경, 석회석에 치장벽토, 신박물관, 베를린.

에 위치하고 있다. 또한 문화 포럼의 신 국립미술관 건물은 바우하우스의 마지막 교장이었던 건축가 미스 반 데어 로에의 작품이다. 반 데어 로에는 바우하우스 폐교 후 나치의 탄압을 피해 미국으로 망명했기 때문에 그의 전성기 건축들은 독일보다는 미국에 더 많이 남아 있다. 신 국립미술관 건물은 그가 제2차 세계대전 종전 후 독일에 남긴 유일한 건축이다.

미스 반 데어 로에의 설계로 건설된 베를린 신 국립미술관.

프로이센: 강하지만 자유롭지 못했던 국가

베를린은 근현대사의 뜨거운 감자 같은 지점이었지만 사실 이 도시가 역사의 전면으로 부상한 것은 비교적 최근의 일이다. 오스트리아, 바이에른에 비해서 인구와 영토가 모두 열세였던 프로이센은 프리드리히 빌헬름 1세와 그의 아들 프리드리히 2세(프리드리히 대제)가 통치하던 1700년대 중반에 급속도로 성장했다. 프로이센의 성장에서 특이한 점이라면 이 국가가 영국, 프랑스처럼 시민 계층의 부상으로 발전한 것이 아니라 계몽 군주와 관료, 특히 군대의 힘에 의해 세력을 키워 나갔다는 점이다.

1648년 베스트팔렌 조약으로 인해 독일은 종교에 따라 여러 군소 국가로 쪼개졌다. 전쟁의 결과로 영국과 프랑스가 유럽의 강자로 부상한 반면, 독일어권에서는 권력의 공백 상태가 계속되었다. 전쟁의 여파로 대부분의 농토는 황무지로 변했다. 바이에른은 30년 전쟁으로 인구의 절반을 잃었다. 300여 개에 달하는 독일어권의 군소 공국들은 정치, 경제적 독립과 부흥을 꾀하기에는 너무 작은 규모였다. 이런 와중에 북독일 지역의 브란덴부르크-프로이센은 운하를 건설하고 유망 산업을 적극 지원하면서 지역의 강자로 성장해 나갔다. 독일어권의 맹주는 서서히 브란덴부르크-프로이센과 오스트리아의 대결로 압축되었다.

독일어권을 황폐하게 만든 30년 전쟁의 이유는 신-구교 간 갈등, 즉 종교 분쟁이었다. 프로이센의 프리드리히 대제는 "이슬람들이 프로이센에 정착한다면 그들을 위한 사원을 세워 주겠다"고 말할 정도로 계몽된 군주였다. 프로이센은 개신교를 신봉했고 경건함, 겸손, 근면, 복종, 책임감 등 전형적인 군인의 자세를 가진 군주와 관료들이 나라를 다스렸다. 1685년 프랑스의 루이 14세가 종교의 자유를 선언한 낭트 칙령을 철폐하자 프로이센은 곧바로 포

츠담 칙령으로 프랑스 개신교도들의 프로이센 정착을 허용했다. 1만 5천여 명의 프랑스 개신교도들이 프로이센으로 이주했고 이를 통해 프로이센은 프랑스의 과학, 문화적 지식을 습득할 수 있었다.

이처럼 프로이센의 성장은 '위로부터의 혁명'으로 이루어졌다. 국민들은 거대한 힘에 복종하기만 했고 사회적인 신분 이동의 가능성은 거의 없었다. 영국, 프랑스처럼 부유한 부르주아들이 돈으로 작위를 살 수도 없었다. 프로이센 농민들은 강력한 체제의 힘에 너무도 오래 예속돼 있어서 혁명이나 해방에 대한 갈망을 느끼지조차 못했다. 이런 독특한, 매우 남성적이며 강압적인 문화가 프로이센의 문화였다. 만하임과 드레스덴, 바이마르의 궁정에서 피어난 풍요로운 궁정 문화가 베를린에서는 실종된 이유가 여기에 있다.

궁정 문화의 실종은 어찌 보면 프로이센의 부흥에 도움이 된 점이기도 했다. 베스트팔렌 조약 이후 독일 각지에는 250여 개의 제후 궁정이 생겨났다. 이들 궁정은 저마다 궁정 화가, 음악가, 정원사, 가정교사, 궁정 극장, 마구간, 사냥터 등을 보유하고 있었다. 우아한 궁정 예식에는 많은 돈이 필요했다. 이 덕분에 도자기 산업 등 사치품 생산이 증대하기도 했지만 대부분의 궁정은 화려한 바로크와 로코코 양식으로 꾸며진 궁정 살림을 꾸려나가느라 얼마 되지 않는 국력을 소진했다. 마이센의 도자기 산업을 적극 후원한 작센 공국은 드레스덴에 화려한 츠빙어 궁정을 지어 문화와 예술을 장려했으나 이 때문에 작센 정부의 재정 상태는 파산에 이르렀다.

불운한 예술가 프리드리히 대제

독일 내에서 프리드리히 대제로 불리는 프리드리히 2세(1740-1786년 재위)는 프로이센의 발전에 가장 큰 역할을 한 계몽 전제 군주다. 그는 '군인왕'이라

고 불렸던 부왕 프리드리히 빌헬름 1세(1713-1740년 재위)를 매우 증오했지만 사실상 그의 통치 방식은 아버지와 크게 다르지 않았다. 프리드리히 2세의 플루트에 대한 사랑과 그에 대한 부왕의 가혹한 대응은 잘 알려진 에피소드다. 프리드리히 빌헬름 1세는 왕세자로 태어난 아들의 예술가적 기질을 극도로 혐오했다. 아버지의 폭력에 질린 왕세자는 18세가 되던 해에 친구 카테 중위와 공모해서 국외로 탈출하려 하다 실패했다. 이 죄를 물어 프리드리히 빌헬름 1세는 아들에게 사형 선고를 내리고 카테 중위를 그의 눈앞에서 처형했다. 신하들의 목숨을 건 청원으로 왕세자는 간신히 사형을 면했다.

화려한 궁정 문화에도, 예술과 과학에도 관심이 없었던 부왕에 대한 반작용으로 프리드리히 2세는 베를린 인근 포츠담에 로코코 양식의 궁정을 짓고 '걱정 없는'이라는 뜻의 프랑스어 '상수시Sanssouci'라는 이름을 붙였다. 아버지를 연상케 하는 독일 문화를 경멸하고 프랑스 문화를 동경했던 프리드리히 2세는 이 궁정에 볼테르, 달랑베르, 디드로 등을 초청해서 머물게 했고 그들과 프랑스어로 대화했다. 볼테르는 1750년부터 1753년까지 3년 이상 상수시 궁정에 머물렀고 요한 제바스티안 바흐의 아들인 카를 필립 엠마누엘 바흐가 궁정 악장으로 활동했다. 대제는 직접 플루트 협주곡을 작곡해서 자신이 궁정 오케스트라와 플루트를 연주하곤 했다.

1747년 5월, 성 토마스 교회에서 은퇴한 62세의 바흐가 대제의 초청으로 상수시 궁을 방문했다. 대제는 새로 구입한 일곱 대의 피아노포르테를 보여주었으며, 바흐는 그 악기들을 차례로 연주해 박수를 받았다. 이어 바흐는 대제가 제시한 주제로 3성부 푸가를 즉흥적으로 작곡해 연주하여 대제에게 깊은 인상을 남겼다. '푸가'는 하나의 선율을 대위법적으로 변형하며 두 개 이상의 성부가 변주하는 음악 형식을 뜻한다. 이때 연주한 3성부와 6성부 푸가

를 다듬어 대제에게 헌정한 곡이 바흐 만년의 걸작 〈음악의 헌정〉이다. 〈음악의 헌정〉은 3성부와 6성부 푸가, 트리오 소나타, 10개의 캐논 등으로 이루어졌고 시작되는 기교적인 푸가는 '왕께서 분부하신 대로 카논풍으로 연주합니다'라는 말의 첫 글자를 따서 '리체르카레Ricercare'라고 이름 붙여졌다.

확실히 대제는 매우 유능한 군인이자 뛰어난 통치자였다. 그는 '군주는 국가 제1의 공복'이라는 유명한 말을 한 장본인이며 감자를 도입해서 많은 백성들을 기근에서 구해 내기도 했다. 그의 아버지가 프로이센을 스파르타처럼 키우려 했다면, 그는 프로이센을 아테네로 만들고 싶어 했다. 그러나 여기서 대제가 놓친 점이 하나 있었다. 아테네의 부흥은 유능하고 자유로운 시민계급에 의해 이뤄진 것이었다. 프로이센에는 고대 그리스의 아테네만큼의 자유도 없었다. 독일 철학자 레싱은 프로이센에서 누릴 수 있는 유일한 자유는 종교의 자유뿐이라고 비꼬기도 했다.

만년의 프리드리히 대제는 매우 염세적이고 고독한 사람으로 변했다. 너무나 까다로운 성격 탓에 아무도 그를 상대하지 못했다. 어린 시절부터 키워진 부왕에 대한 증오 때문에 그는 끝까지 사람을 믿지 못했고, 왕비와 떨어져 살았던 탓에 아이도 없었다. 대제는 자신의 개들과 함께 묻어 달라는 유언을 남기고 사망했다. 그가 남긴 100여 곡의 플루트 곡들은 아마추어의 수준을 넘어선 본격적인 바로크 플루트 음악들이다. 카를 필립 엠마누엘 바흐 외에도 텔레만, 보케리니 등이 상수시 궁정의 음악가로 일했다. 대제는 프로이센의 왕보다는 그의 궁정에서 일하는 음악가의 한 사람으로 태어났다면 더 행복했을 사람이었다.

통일과 분열, 그리고 재통일

19세기 초반, 나폴레옹이 이끄는 프랑스군이 연이어 프로이센을 침공했다. 1806년 베를린이 프랑스 군대에게 함락되며 프로이센은 지도에서 사라질 위기에 처했다. 많은 영토를 잃어버리고 인구도 1천만에서 450만으로 무려 절반 이상이 줄어들었다. 나폴레옹이 패퇴한 후 빈사 상태의 프로이센을 일으킨 것은 프리드리히 대제 시절 그러했듯이 이번에도 군인과 관료 세력이었다. 귀족이자 군인인 철혈 재상 오토 폰 비스마르크Otto Eduard Leopold von Bismarck(1815-1898)에 의해 프로이센은 다시 한 번 독일어권의 강대국으로 자리잡게 된다.

이 당시 베를린을 중심으로 프로이센을 재건하려고 했던 세력은 베를린을 파리, 런던, 로마에 못지않은 독일어권의 문화 수도로 키우려고 했다. 나폴레옹 전쟁 이후 되살아난 민족적 자긍심이 새로운 도시 건설 계획을 부추겼다. 나폴레옹은 1806년 베를린으로 진군해 들어와 프로이센 왕실이 수집했던 여러 미술품들을 압수해 파리로 실어갔다. 1815년 약탈당했던 미술품들이 다시 프로이센으로 돌아오면서 왕실 수집품들을 전시할 박물관 건립이 필요하다는 목소리가 높아졌다. 현재의 '박물관 섬'이 이때부터 건립되기 시작했다. 이와 함께 등장한 인물이 카를 프리드리히 싱켈Karl Friedrich Schinkel(1781-1841)이었다.

원래 화가 지망생이던 싱켈은 베를린 전시회에서 카스파르 다비트 프리드리히의 〈안개 낀 바다를 바라보는 방랑자〉를 보고 자신은 도저히 이 같은 걸작을 그릴 수 없다며 화가로서의 꿈을 접고 건축으로 방향을 전환했다. 이탈리아 유학파였던 그가 신고전주의를 가장 훌륭한 건축 양식으로 간주했던 것은 자연스러운 귀결이었다. 베를린 구박물관, 샤를로텐부르크 궁, 국립극

오페라 《마술피리》의 무대 디자인, 카를 프리드리히 싱켈, 1847~1849년.

장 등이 싱켈의 작품이다. 싱켈의 건축을 통해 베를린에는 고대 그리스 건축에 기반한 신고전주의 양식, 베를린을 규정짓는 장엄하면서도 간결한 건축양식이 유행하게 된다. 싱켈은 무대 예술에서도 고전에 기반한 독창성을 선보였는데 싱켈이 디자인한 모차르트 《마술피리》 무대는 아직까지 이 작품 무대 장치의 이상적인 스타일로 여겨지고 있다.

1800년대 중반 이후로 프로이센의 실제적인 군주는 비스마르크였다. 프로이센의 왕 빌헬름 1세는 비스마르크에 대한 부담으로 신경 쇠약 증세를 보일 정도였다. 프로이센은 북독일 연방을 조직한 데 이어 호전적인 철혈 정책으로 1870년 프랑스를 침공해 보불 전쟁을 일으켰다. 남부 독일 국가들 역시 프로이센을 지지했다. 제대로 전쟁 준비가 되어 있지 않던 나폴레옹 3세

는 세당 전투에서 10만 프랑스군과 함께 프로이센의 포로가 되고 말았다. 파리는 프로이센군에 의해 점령되었고 이듬해인 1871년 1월 18일, 프로이센의 주도로 독일 제국이 결성되었다. 이 신생 제국은 '제2제국'이라고 불렸다. 이들의 '첫 번째 제국'은 나폴레옹에 의해 역사 속으로 사라진 신성 로마 제국이었다.

비스마르크와 빌헬름 1세가 독일 제국 성립을 선언한 장소가 독일이 아닌 프랑스의 베르사유 궁이라는 사실은 실로 의미심장하다. 1806년 나폴레옹은 베를린에 있는 브란덴부르크 문 위의 네 마리 말 조각 '콰드리가Quadriga'를 떼어서 파리로 가져갔다. 이 말들은 나폴레옹이 엘바 섬으로 유배된 후인 1814년 다시 제자리로 돌아왔다. 독일인들은 파리와 베르사유의 점령으로 이 굴욕적인 기억을 만회하려 한 것이다. 신고전주의 양식으로 지어진 브란덴부르크 문은 현재도 베를린의 상징이자 독일 통일의 상징으로 일컬어진다. 1989년 베를린 장벽이 최초로 무너지기 시작한 장소도 이 브란덴부르크

브란덴부르크 문, 1788-1791년, 베를린.

문 부근이었다.

멘첼과 독일 사실주의 화가들이 본 베를린

프로이센은 산업 혁명의 여파를 받아들여 산업적으로도 성공했으나 시민 세력의 힘은 여전히 미약한 상황이었다. 관료들은 매우 유능했고 합리적이었으며 동시에 철저한 감시 체제로 진보적 지식인들과 대학생들을 감시했다. 관세 동맹과 철도 부설로 인해 철강, 기계 산업이 급속도로 성장했고 이는 프로이센을 중심으로 한 통일 운동에 유리하게 작용했다.

19세기 후반, 파리에서 등장한 인상파 회화는 경제적으로나 정치적으로나 하나의 세력을 형성하기에 충분했던 도시인들의 자신감과 자유로움이 예술에 반영된 결과라고 해도 과언이 아니다. 독일에서도 엇비슷한 시기에 시민들의 개성과 자의식을 보여 주는, 파리의 인상파보다는 조금 더 소박한 미술 작품들이 베를린을 중심으로 탄생하기 시작했다. 마치 영국의 라파엘 전파처럼 지역색을 강하게 드러내는 이 '독일 사실주의'의 중심인물인 아돌프 폰 멘첼과 막스 리베르만은 모두 베를린에서 활동했다. 그러나 이들의 시각은 인상파처럼 혁신적이거나, 라파엘 전파처럼 복고적이지 않았다.

아돌프 폰 멘첼Adolf von Menzel(1815-1905)은 독일 내에서는 카스파르 다비트 프리드리히와 함께 19세기 독일을 대표하는 화가로 손꼽힌다. 멘첼이 그린 독일의 풍경들, 주로 건실한 민중들의 모습을 긍정적으로 그린 작품들을 보면 그가 새로운 제국에 대해서 어떠한 희망을 품고 있었는지를 느낄 수 있다. 그의 대표작인 〈플루트를 부는 프리드리히 대제〉는 대제의 모습을 자연스럽게 위대한 계몽 군주로 승격시킨다. 여기에는 부왕의 가혹한 반대를 무릅쓰고 플루트에 매달렸던 대제의 고독한 투쟁이나 인간적인 고뇌는 보이지 않

〈플루트를 부는 프리드리히 대제〉, 아돌프 폰 멘첼, 1852년, 캔버스에 유채, 142x205cm,
구 국립미술관, 베를린.

는다. 황제 빌헬름 1세와 비스마르크가 모두 그의 그림을 좋아했으며, 한때
화가 지망생이었던 히틀러가 훗날 선거 운동을 할 때 멘첼의 그림을 이용한
포스터를 제작했다는 사실은 시사하는 바가 크다.

독일 사실주의 화가들의 작품은 당시 베를린 시민들의 삶의 모습, 정부와
관료들에게 자발적으로 복종하고 근면하게 하루하루를 살아가던 시민들의
삶을 그대로 보여 준다. 여기에는 어떤 풍자도 날카로움도 냉소도 드러나지
않는다. 특히 멘첼은 당시 독일 산업계가 보여 준 눈부신 과학, 공학의 발전
에 경탄하고 있었는데, 그의 이러한 작품 경향은 시민들로 하여금 비스마르
크의 철혈 정책과 군수 산업 발전에 대해 긍정적인 시선을 갖게끔 해 주었다.
독일 사실주의는 온건한 방식으로 독일의 지배 체제를 선전해 준 셈이다.

새로운 독일 제국은 정치·경제·군사적으로 매우 막강했으나 통치 원리는 프로이센의 성장기에 만들어진 틀을 그대로 가지고 있었다. 이 같은 역사적 사실들을 돌이켜보면, 독일 제국 선언으로부터 반세기 후에 독일인들이 히틀러의 국가사회민주당(나치) 집권을 큰 저항 없이 허용한 이유가 일견 이해되기도 한다. 독일 제국은 제1차 세계대전의 패배로 인해 붕괴했고 황제 빌헬름 2세는 네덜란드로 망명했다. 베를린의 소요를 피해 바이마르 국립극장에서 헌법을 제정한 바람에 '바이마르 공화국'이라고 불렸던 공화국이 1919년 수립되었다. 이 공화국의 수도 역시 베를린이었다. 바이마르 공화국은 1933년 나치가 정권을 잡으면서 와해되었다.

불안을 그리다: 다리파와 표현주의

베를린은 20세기 독일의 급작스러운 변화를 모두 목격한 도시였다. 급속한 산업 발전, 강대국에 둘러싸인 국제 관계의 긴장감, 제국주의의 후발 주자로서 식민지 경쟁에서 뒤처지고 있다는 불안 등이 한꺼번에 표출된 곳이 20세기 초반의 베를린이었다. 독일 예술가들은 너무도 급격한 도시화와 산업 발전을 두려워했다. 이들은 이 급작스러운 발전이 결국 파괴적인 결과를 가져올 것임을 어렴풋이나마 예감하고 있었다. 드레스덴에서 결성돼 베를린으로 옮겨온 다리파의 그림에서는 이 불안감이 격렬한 색채와 왜곡된 형상으로 표현된다. 몹시 붐비고 거칠며 소란스러워 보이는 회색 도시를 공작새들처럼 차려입은 매춘부들이 지나가고 있다. 그 전세기 멘첼이 대표하던 독일 사실주의에서는 일찍이 볼 수 없었던 격렬한 표현주의는 독일 미술이 최초로 발 디딘 모더니즘이기도 했다.

어찌 보면 표현주의는 규율과 억압, 복종에만 익숙해져 있던 독일 예술가

〈베를린 거리 풍경〉, 에른스트 루트비히 키르히너, 1913년,
캔버스에 유채, 121x91cm, 현대미술관, 뉴욕.

들이 최초로 자신의
목소리를 낸 사건이
기도 하다. 베를린에
서 활동한 에밀 놀데
Emil Nolde(1867-1956)는
기괴한 형상과 야수
파를 능가하는 강렬
한 색감으로 예수의
수난, 열대 풍경, 파

〈최후의 만찬〉, 에밀 놀데, 1909년, 캔버스에 유채, 86x107cm, 덴마크 국립미술관, 코펜하겐.

도 등을 그렸다. 붉은색을 주조로 한 강렬한 색채에 거친 붓 터치 때문에 그의 그림은 보는 이의 불안감을 한층 가중시킨다. 자유분방한 공상을 담은 그의 그림은 가볍다기보다 오히려 무겁게 느껴지며 신앙은 차라리 광기로 보인다. 정권을 잡은 히틀러는 놀데와 독일 표현주의 화가들의 그림을 모두 '퇴폐 예술'로 규정하고 공공 미술관에서 그들의 그림을 추방했으며 신작의 발표마저 금지했다. 이 와중에 다리파의 대표적인 화가 에른스트 루트비히 키르히너Ernst Ludwig Kirchner(1880-1938)의 작품 600여 점이 파괴되었다. 충격을 이기지 못한 키르히너는 1938년 권총으로 자살했다.

한자 동맹이 이뤄 낸 자유로운 상업 도시 함부르크

베를린에서 기차 편으로 두 시간쯤 걸리는 함부르크는 독일에서 두 번째로 큰 도시이자 가장 큰 항구 도시다. 12세기 신성 로마 제국의 황제였던 붉은 수염 프리드리히가 항구로서 함부르크의 면세 특권을 인정했다고 한다. 현재도 함부르크의 정식 명칭은 '함부르크 자유 한자 도시'다. 이 명칭은 함부

르크의 역사에서 한자 동맹이 얼마나 큰 역할을 했는지를 알려 준다. 함부르크에 이웃한 도시 브레멘 역시 '자유 한자 도시'라는 명칭을 사용하고 있다. 실제로 함부르크와 브레멘은 1815년 빈 의회가 독일을 새로 구성할 때도 네 개의 자유 도시 중 하나로 남아 있었던 지역이다. 함부르크에는 여느 독일 도시와는 조금 다른, 자유로우면서도 여러 문화가 융합된 독특한 분위기가 남아 있다. 무려 10억 유로의 건축비를 들인 왕관 모양의 콘서트홀 엘프필하모니가 2017년 개관하면서 문화 도시로서 함부르크의 입지는 한층 더 강해졌다.

'한자Hansa'는 고대 독일어로 '동맹'이라는 뜻이다. 한자는 13세기에 결성된 상인들의 길드이며 16세기에 그 활동이 쇠퇴할 때까지 함부르크, 브레멘을 중심으로 한 북독일 지역의 무역을 주도했다. 이 지역의 160여 개 도시가 한자 동맹에 가입했으며 그 범위는 독일어권을 넘어서 발트 해의 리가, 탈린 같은 도시들까지도 미쳤다. 한자 동맹의 도시들은 동쪽으로는 발트 해에서 서쪽으로는 잉글랜드까지 아우르는 무역의 세력권을 형성하며 부유한 도시들로 성장해 나갔다. 함부르크와 브레멘 외에 뤼벡, 그단스크가 한자 동맹의 중심 도시로 손꼽힌다.

함부르크를 비롯한 한자 동맹 도시들은 중심부에 시장이 열리는 광장, 즉 '마르크트 플라츠'가 있고 그 광장 주변으로 '라트하우스'라고 불리는 시청 건물이 자리잡은 구조로 이루어져 있다. 시청의 중요한 용도는 상인들의 회동이었기 때문에 이 건물은 대개 수수하고 기능적으로 지어졌지만 연회를 위한 홀만은 여느 궁정의 무도회장 못지않게 화려하게 치장되어 있다. 그 옆에는 대개 교회가 있다. 이 교회들은 성모 마리아나 상업의 수호신인 성 니콜라스에게 봉헌된 경우가 대부분이다. 도시의 중심부인 광장에서 항구까지

는 도시에서 가장 발달한 거리가 연결돼 있으며 이 거리에는 창고와 곡물 저장고 등이 위치해 있다. 13-14세기에 함부르크에 세워진 성 니콜라스 교회는 제2차 세계대전의 폭격으로 무너져 첨탑만 남아 있지만 한때는 독일에서 가장 높은 첨탑을 가진 교회였다.

함부르크의 예술가들

함부르크 미술관에는 카스파르 다비트 프리드리히Caspar David Friedrich(1774-1840)의 〈안개 낀 바다를 바라보는 방랑자〉와 〈빙해〉가 소장돼 있다. 프리드리히는 독일과 스웨덴의 접경 지역인 발트 해 연안에서 태어나 1794년부터

〈안개 낀 바다를 바라보는 방랑자〉, 카스파르 다비트 프리드리히, 1818년, 캔버스에 유채, 94.8x74.8cm, 함부르크 미술관, 함부르크.

코펜하겐 미술학교에서 그림을 배웠다. 그는 북독일 발트 해에 있는 뤼겐 섬을 그리면서 화가로서 인생을 시작했고 1816년부터는 드레스덴에서 거주하면서 활동했다. 프리드리히의 안개 낀 바다는 어느 특정 지역이라기보다는 어린 시절부터 보아 온 북독일의 풍광을 형상화한 것이다.

'비극적 풍경화'로 불리는 프리드리히의 장대한 풍경화는 그 누구와도 다른 개성적인, 그리고 낭만적인 그림들로 보는 이에게 강렬한 인상을 남긴다. 프리드리히의 풍경화가 실재하는 풍경을 그린 것이 아니라는 사실은 금방 알 수 있다. 그의 풍경은 경이롭고 무한한 자연, 마치 신과 같은 위대한 자연을 그리고 있으며 동시에 그 앞에서 하나의 관찰자로 매우 무력해지는 왜소한 인간을 대비시키고 있다. 위대하고도 숭고한, 완벽하게 아름다운 자연 앞에 선 방랑자는 그 아름다움에 감동을 받는 동시에 어떤 찬란한 슬픔을 느끼게 된다. 그로부터 반세기 후에 활동한 멘첼, 리베르만 등이 그린 온건한 도시 풍경을 생각해 보면, 웅대한 드라마 같은 프리드리히의 풍경화는 독일 미술에 갑자기 불거져 나온 돌연변이처럼 느껴진다.

프리드리히가 활동하던 1800년대 전반은 프로이센을 비롯한 독일 연방의 국가들이 나폴레옹의 침략 앞에 무력하게 무너지고 있던 시기였다. 프리드리히의 작품은 이 시기의 좌절감, 그리고 개인적인 우울함을 담고 있다. 프리드리히는 일생 동안 우울증에 시달렸으며 심각한 대인 기피 증세를 보였다. 그림의 주제는 거의 풍경화였지만 화가 자신은 은둔 생활을 했기 때문에 실제로 야외에서 그림을 그리는 법은 없었다. 그의 그림 속 풍경들은 언제나 화가의 상상력의 산물이자 절대자인 신의 또 다른 모습이었다. 베를린에서도 프리드리히의 그림을 볼 수 있는데 〈바닷가의 수도승〉이 베를린 구 국립미술관에, 그리고 〈수도원의 떡갈나무〉가 샤를로텐부르크 궁에 소장돼 있다.

〈바닷가의 수도승〉, 카스파르 다비트 프리드리히, 1808–1810년, 캔버스에 유채,
110x171.5cm, 구 국립미술관, 베를린.

젊은 시절의 요하네스 브람스.

함부르크가 자랑하는 또 한 사람의 예술가는 작곡가 요하네스 브람스Johannes Brahms(1833-1897)다. 브람스의 생가는 제2차 세계대전 중의 폭격으로 무너졌으며 현재 함부르크에 있는 브람스 기념관은 생가 인근의 건물이다. 1833년 함부르크의 빈민가에서 태어난 브람스는 열세 살 때부터 함부르크 항구의 술집들에서 피아노를 연주하며 돈을 벌었다고 한다. 브람스의 도시로 알려져 있기는 하지만 그가 함부르크에서 본격적인 음악 활동을 했다고는 볼 수 없다. 브람스는 이십 대 초반인 1853년에 함부르크를 떠나 바이마르에서 리스트를, 하노버에서 요아힘을, 그리고 뒤셀도르프에서 만년의 슈만을 만났다. 그리 오랜 교류를 갖지는 못했지만 작곡가로서 브람스에게 가장 깊은 영향력을 준 선배는 슈만이었다. 슈만의 사후에는 그의 아내 클라라 슈만이 브람스의 음악을 연주하는 뛰어난 피아니스트로 명성을 떨치게 된다.

브람스가 마지막으로 함부르크에 거주했던 시기는 이십 대 중반이던 1857-1859년이다. 이 시기에 브람스는 함부르크와 데트몰트를 오가며 합창 지휘자로서 자신의 정체성을 찾아가고 있었다. 초창기 합창곡들과 피아노 협주곡 1번이 이 시기에 작곡되었다. 첫 피아노 협주곡이 라이프치히의 초연에서 그리 좋지 않은 반응을 얻었기 때문에 이후로 브람스는 라이프치히를 늘 떨떠름하게 생각했다고 한다. 1862년 서른 살이 된 브람스는 빈에 정착하

면서 고향 함부르크를 영원히 떠났다.

브람스의 음악은 두 가지 큰 특징으로 정리될 수 있다. 첫 번째로 그는 전형적인 북독일인의 보수적 정서를 가지고 있었고 이런 정서가 음악에도 십분 표현되어 있다. 진보적인 신독일악파의 리스트의 음악과 브람스는 본질적으로 맞지 않았다. 그는 바흐-베토벤-슈만으로 이어지는 독일 음악의 전통 위에서 자신이 나아갈 길을 발견했다. 브람스의 교향곡들은 대위법에 기반한 매우 긴밀하고 건축적인 구성으로 이루어져 있다. 그러나 브람스의 음악은 단순히 전통의 무거움에만 가라앉지 않고 그 위에 특유의 낭만과 시정을 은근하게, 그리고 감미롭게 드러낸다.

브람스는 첫 번째 교향곡을 작곡하는 데 무려 20년을 소비했을 정도로 완벽주의자였다. 그의 교향곡 네 곡은 오늘날 모두 대중적인 인기를 얻고 있으며, 브람스를 베토벤의 후계자로 자리매김하게 해 주었다. 브람스의 교향곡들은 대부분 장중하고 무겁지만 3번 3악장 〈포코 알레그레토〉는 서정적인 선율 때문에 대중적인 인지도가 가장 높다. 쓸쓸하고도 낭만적인 브람스 음악의 특성을 가장 잘 담아낸 악장이기도 하다. 첼로로 연주되는 서정적인 선율은 브람스가 일생 이루지 못했던 사랑에 대한 깊은 회한을 토로하는 듯하다.

브람스의 음악을 대변하는 두 번째 특징이 바로 이 회한과 쓸쓸함이다. 브람스 음악은 공통적으로 어떤 쓸쓸함을 안고 있다. 실제로 브람스의 음악 중 많은 수가 클라라에 대한 이루지 못한 사랑에 바쳐졌다. 브람스는 클라라보다 열네 살 연하였으나 나이 차이 때문에 두 사람이 맺어지지 못한 것은 아닐 듯싶다. 브람스의 어머니는 아버지보다 열일곱 살 연상이었다. 그보다는 스승의 아내라는 클라라의 신분이 더 큰 제약으로 작용했을 것이다. 브람스는 다른 여성들과 몇 번 결혼할 기회가 있었으나 스스로 그 기회를 피해 갔다.

1896년 5월 클라라가 뇌졸중으로 사망한 후, 브람스는 급격히 건강을 잃었으며 이 해 가을 간암 판정을 받았다. 그는 클라라가 세상을 떠난 지 11개월 후인 1897년 4월 세상을 떠났다.

십 대 소년인 브람스가 피아노를 연주해 푼돈을 벌었던 함부르크의 항구에서 데뷔 이전의 비틀스가 연주했다는 에피소드 역시 함부르크를 이야기할 때 빼놓을 수 없다. 영국 리버풀에서 결성된 비틀스는 1960년 함부르크 항구의 '인드라'라는 클럽에서 5개월간 연주했다. 이 당시 비틀스는 존 레논, 폴 매카트니, 조지 해리슨, 스튜어트 서트클리프, 피트 베스트의 5인조로 구성된 상태였으며 이미 '비틀스'라는 이름을 지어 놓은 상태였다. 이들은 함부르크에서 5개월 밖에 머무르지 못했다. 조지 해리슨은 17세로 미성년자여서 취업을 할 수가 없는 나이였다. 이 사실을 들키면서 비틀스 멤버들은 국외 추방되고 말았다. 그러나 불결한 환경의 환락가 클럽에서 열두 시간씩 연주하며 키운 배짱과 연주 실력은 이들이 4인조로 팀을 재정비하고 1962년 첫 싱글 〈Love Me Do〉를 내는 중요한 자양분이 되었다. 존 레논은 훗날 "우리가 진정으로 태어난 곳은 함부르크였다"고 이 당시를 술회했다.

꼭 들 어 보 세 요 !

요하네스 브람스: 피아노 협주곡 1번 Op. 15, 2악장 / 교향곡 3번 Op.90, 3악장
비틀스: 〈Love Me Do〉

10

라인 강과 바이에른

고성과
전설의 고향

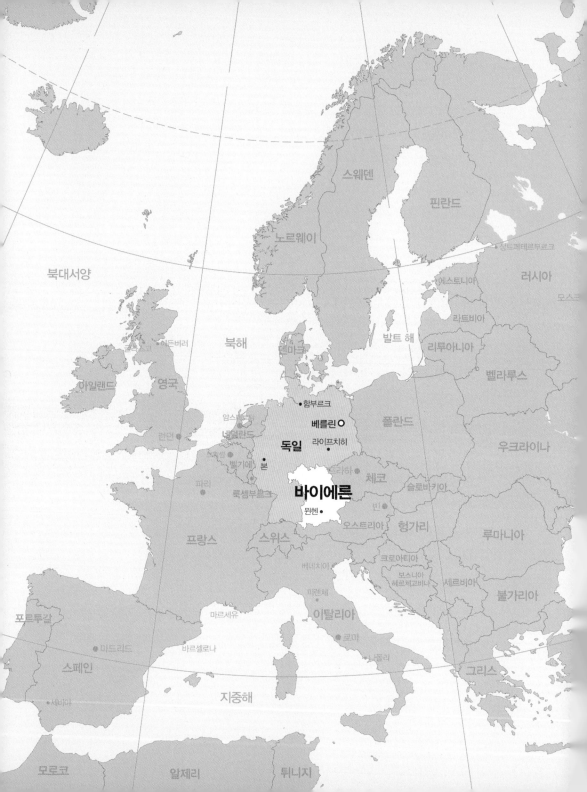

전 4부작으로 구성된 바그너의 장대한 악극 《니벨룽겐의 반지》 첫 번째 작품은 〈라인의 황금〉이다. 난쟁이 알베리히는 라인 강 밑바닥에 가라앉아 있던 황금을 훔쳐 그 황금으로 반지를 만든다. 이 반지는 신성한 라인의 기운을 받아 '절대반지'가 된다. 신 보탄에게 반지를 뺏긴 알베리히는 반지를 가진 자는 결국 타인의 시기로 멸망하게 될 것이라는 저주를 퍼붓는다.

뮌헨, 독일.

《니벨룽겐의 반지》, 약칭 '반지' 시리즈는 이렇게 반지를 뺏고 뺏기며 시작된다. 흥미롭게도 이 이야기에는 선악의 개념이 구분되어 있지 않다. 보물을 쟁취하는 자가 승리자일 뿐이다. 또 절대반지는 모든 것을 이룰 수 있는 전능의 힘이지만, 정작 그 반지를

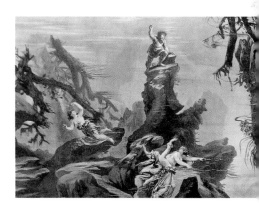

1876년 바이로이트의 〈라인의 황금〉 공연을 위한 1막 무대 디자인, 요제프 호프만Josef Hoffmann.

소유한 이를 파멸에 이르게 만드는 모순된 보물이다. 이야기의 시작인 절대반지의 탄생부터가 선한 힘이 아니라 약탈의 과정으로 이뤄져 있다. 애초에 난쟁이 알베리히는 라인의 황금을 처녀들에게서 빼앗았고, 다시 신 보탄이

그 반지를 알베리히에게서 뺏는다. 이 전설에는 약탈에 대한 어떤 단죄나 죄책감도 찾을 수 없으며 보물은 원래 약탈하는 것이라는 의식이 숨어 있다. 보물의 원주인은 없다. 군이 말하자면 황금이 보관되어 있었던 장소, 라인 강이 보물의 주인이다. 바그너는 '반지' 시리즈의 대본을 직접 썼지만 스토리 자체는 게르만 민족이 대이동을 할 무렵 생성된, 4세기 전후의 전설에서 가져왔다.

반지의 설화는 우리에게 많은 점들을 시사한다. 기독교를 받아들이기 이전의 게르만족에게는 도덕보다 투쟁과 쟁취가 더 중요한 미덕이었다. 영웅들은 마지막에 결국 죽게 된다. 게르만 설화의 끝은 해피 엔딩이 아니라 죽음인 것이다. 무엇보다도 라인 강은 게르만들에게 신성한 장소였음이 분명하다. 19세기 초에 수집된 그림 형제의 동화집에도 라인 강에 관한 에피소드들이 몇 가지 들어 있는데 이 이야기들 속 강의 모습은 그리 다정하거나 우호적이지 않다. 라인 강에서 죽은 남자와 여자의 넋이 올라와 마을 사람들을 잡아간다는 이야기다. 라인 강은 게르만들에게 신성한 젖줄인 동시에 두려운 존재였다.

전설이 흐르는 강

라인 강은 스위스의 알프스에서 발원해서 독일 서부를 흘러가 북해로 들어가는 1천2백여 킬로미터의 강이다. '라인Rhein'이라는 이름은 켈트어의 '흐른다'는 뜻의 단어 '레노스'에서 유래했는데 이 단어는 영어 단어 'Run'의 어원이기도 하다. 동유럽을 흐르는 강이 도나우 강이라면, 라인 강은 서유럽을 관통하며 독일과 프랑스의 자연적 경계를 이룬다. 4세기에 게르만족은 얼어붙은 라인 강을 건너 서로마 제국을 침범했다.

로렐라이 언덕, 라인 강.

라인 강은 독일 외에도 스위스, 오스트리아, 프랑스, 네덜란드를 지나간다. 그러나 독일 영토를 흐르는 부분이 가장 길기 때문에 라인 강은 늘 독일의 강, 나아가 독일의 상징처럼 여겨져 왔다. 〈라인의 수호자〉라는 민요는 독일인들에게 비공식 국가처럼 여겨지는 노래다. 라인 강 중류에 높이 솟은 바위인 로렐라이에 얽힌 전설 또한 유명하다. 이 바위 위에 앉아 있는 요정의 노랫소리에 홀린 수많은 뱃사람들이 배를 잘못 몰아 좌초하고 생명을 잃었다는 이야기다. 이 전설을 하이네, 아이헨도르프 등의 낭만주의 시인들이 서정시로 썼다. 이 중 하이네의 시에 음악학자이자 작곡가인 필립 프리드리히 질허가 수집한 민요를 채보해 1837년 발표한 노래가 〈로렐라이〉다. 나폴레옹 시대 이래로는 라인 강을 둘러싸고 독일과 프랑스 간 영토 분쟁이 치열하게 벌어졌다. 알퐁스 도데의 『마지막 수업』에 등장하는 알자스-로렌은 라인란트를 둘러싸고 벌어진 독일과 프랑스 간 국경 분쟁의 무대였다.

라인 강 연안의 도시들은 일찍부터 유리한 지리적 여건을 이용해서 상업을 발전시켰다. 이 강 연안에는 쾰른, 뮌스터, 아헨, 마인츠, 트리어, 본 등 고대 로마인이 세운 도시들이 많이 포진해 있다. 중세 이래 신성 로마 제국에 소속된 공국들은 강을 따라가는 길목에 생겨났다. 지금도 라인 강을 따라가면 강 주변에 우뚝 솟아 있는 여러 성들을 볼 수 있다. 아헨은 카를(샤를마뉴)

아헨 성당. 795–805년, 아헨.

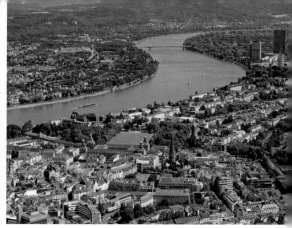

라인 강 연안에 위치한 본.

대제 시절 프랑크 왕국의 수도였으며 서기 800년 대제가 이곳에서 즉위했다. 로마네스크 양식으로 지어진 아헨 성당은 '카롤링거 르네상스'가 태어난 곳으로 1531년까지 신성 로마 제국 황제들이 이 성당에서 즉위했다. 이웃한 쾰른의 장대한 고딕 성당에 가려진 감은 있지만, 아헨 성당은 독일 문화의 탄생을 이야기할 때 빼놓을 수 없는 중요한 지점이다.

한때 서독의 수도로 우리에게 익숙한 이름인 본도 라인 강 연안의 도시다. 1949년부터 1990년까지 서독의 수도였던 본은 통일 독일의 수도가 베를린으로 옮겨가면서 이제 한적한 모습으로 변모했다. 인구 30만의 소도시이지만 본은 예나 지금이나 정치적으로 늘 중요한 입지였다. 이곳은 1597년부터 1794년까지 쾰른의 선제후 백작령의 수도였다. 선제후의 궁정이 본에 있지 않았다면 베토벤은 이곳에서 태어나지 않았을 것이다. 그와 조부와 아버지는 모두 본 궁정의 음악가였다. 베토벤이 태어날 당시의 본은 크고 아름다운 궁정과 공원이 조성된 프랑스풍의 도시였다. 어린 시절 본에서 목격한 정연한 고전주의적 질서는 베토벤의 뇌리에서 오랫동안 지워지지 않았다.

청년 베토벤

루트비히 판 베토벤Ludwig van Beethoven(1770-1827)은 1770년 12월 본의 음악가 집안에서 태어났다. 할아버지는 본 궁정의 카펠마이스터였고 아버지 역시 같은 궁정에서 일했던 테너 가수였다. 아버지의 매독으로 인해 일곱 명의 자녀들 중 셋만 살아남았는데 그중 맏이가 베토벤이었다. 이십 대 중반부터 베토벤을 괴롭혔던 의문의 귀 질환과 난

〈열세 살의 베토벤 초상〉, 작자 미상, 1783년경, 캔버스에 유채, 미술사 박물관, 빈.

청 역시 아버지에게 물려받은, 혹은 본인의 실수로 감염된 매독으로 인한 합병증이라는 설이 유력하다.

모차르트 정도의 신동은 아니었지만 베토벤은 일찌감치 뛰어난 음악가의 자질을 보였다. 그는 열일곱 살이던 1787년 한 독지가의 도움을 받아 빈 유학길에 올랐다. 목표는 모차르트의 제자가 되는 것이었고 모차르트의 앞에서 즉흥 연주를 펼쳐 그의 인정도 받았다. 그러나 베토벤은 불과 2주일 만에 고향에서 온 비보를 듣고 되돌아가야 했다. 모친이 위독하다는 소식이었다. 어머니는 곧 사망했고 베토벤은 알코올 중독자인 아버지 대신 피아노 레슨과 궁정에서의 비올라 연주로 생계를 책임졌다. 1791년, 하이든이 런던을 방문하러 가는 길에 잠시 본에 들렀다. 이때 누군가가 하이든에게 젊은 베토벤을 소개시켜 준 것으로 보인다. 이 인연으로 인해 베토벤은 1792년 다시 빈으로 가 하이든의 문하에 들어갔다. 모차르트는 이미 세상을 뜬 후였다.

빈에서 하이든과 살리에리에게 대위법과 작곡을 배우면서 베토벤은 자신의 음악 세계를 구축해 나갔다. 하이든은 이 제자에게 그리 열성적인 스승은 아니었다. 베토벤이 하이든 몰래 다른 선생들에게 레슨을 받은 것도 그의 눈

밖에 난 이유였다. 그러나 베토벤은 스승과의 갈등에도 불구하고 빈에서 수월하게 유명세를 얻었다. 그는 뛰어난 피아니스트였고 특히 즉흥 연주에 능했다. 피아노 솜씨가 소문이 나면서 그에게 피아노를 배우고자 하는 학생들이 연이어 찾아왔다. 당시는 개량된 피아노가 막 보급되고 있는 상황이었는데 피아노 연주와 작곡에 모두 능한 베토벤은 빈 청중의 주목을 받을 수밖에 없었다. 이처럼 베토벤은 초년병 시절부터 귀족들과 동등한 위치에 있었고, 그 스스로도 자신의 위치에 강한 자긍심을 느꼈다. 그는 결코 스승 하이든처럼 귀족에게 굽히려 들지 않았다.

본에는 베토벤이 태어나 22년을 살았던 집이 남아서 베토벤 기념관으로 운영되고 있으며 베토벤의 이름을 딴 콘서트홀도 있다. 본에서는 매년 9월을 전후해 베토벤 페스티벌이 열린다. 초창기에는 리스트가 이 페스티벌의 음악 감독을 맡기도 했다. 베토벤의 음악이 열매를 맺은 곳은 물론 빈이지만 그를 위한 싹이 심어진 곳, 그리고 베토벤의 정연한 고전주의가 탄생한 곳은 바로 라인 강변의 단정하면서도 기품 넘치는 도시 본이었다.

뒤셀도르프, 이루지 못한 슈만의 꿈

본에 베토벤의 자취가 남아 있다면 역시 라인 강변의 도시인 뒤셀도르프에는 로베르트 슈만(1810-1856)과 그의 아내 클라라 슈만Clara Schumann(1819-1896)의 슬픈 사연이 깃들어 있다. 드레스덴에 살던 슈만 일가는 1850년에 뒤셀도르프로 이주해 왔다. 슈만이 뒤셀도르프 합창단과 오케스트라의 지휘자로 임명되었던 것이다. 이미 작곡가, 지휘자, 음악평론가 등 다방면의 활동으로 명성을 얻고 있던 슈만은 뒤셀도르프에서 열렬한 환영을 받았다. 이 도시는 궁정 도시 드레스덴에서는 찾을 수 없는 젊음과 활기로 북적이고 있었다. 라

인 강의 수로를 타고 물류가 이동하면서 10년 사이 인구가 두 배로 늘어나는 등, 뒤셀도르프는 산업 혁명의 주요한 수혜자로 커 나가고 있었다. 슈만은 이 젊은 도시에서 자신의 음악 세계를 펼치며 베토벤의 뒤를 잇는 음악을 작곡하겠다는 희망에 부풀었다. 뒤셀도르프는 그의 우상 베토벤의 고향 근처이기도 했다.

이 해 11월 슈만은 뒤셀도르프 인근 쾰른을 방문해 고딕 성당의 위용에 깊은 인상을 받았다. 독일인들이 흔히 '아버지 라인Vater Rhein'이라고 부르는 라인 강의 장대한 풍경이 강변의 성당과 어우러지면서 그의 마음에 지워지지 않는 감동을 남겼다. 라인 강과 쾰른 성당의 인상은 곧 작곡으로 이어져 슈만은 한 달 만인 12월 초, 교향곡 3번 〈라인〉을 완성했다. 초연은 이듬해 2월 뒤셀도르프에서 작곡가 자신의 지휘로 이루어졌다.

5악장으로 된 〈라인〉의 구성은 자연스럽게 베토벤의 〈전원 교향곡〉을 떠올리게 만든다. 촘촘하고 조밀한 오케스트레이션, 1악장의 남성적인 웅장함 역시 대번에 베토벤 교향곡 3번 〈영웅〉을 연상시킨다. 동시에 각 악장마다 유려하고 낭만적인 멜로디가 노래처럼 흐르는 점은 동료 멘델스존의 관현악곡들과 유사한 측면이다. 〈라인〉은 고전파와 낭만파 관현악의 발전을 독일 작곡가의 입장에서 총정리한 것 같은 걸작이다. 베를리오즈, 리스트, 멘델스존 등 경향을 막론하고 당대 작곡가들과 폭넓게 교유하며 그들의 음악을 평했던 슈만의 경험이 이 교향곡에 모두 녹아들어 있다.

〈전원 교향곡〉과 마찬가지로 〈라인〉의 각 악장은 강과 성당의 인상을 회화적으로 담아내고 있다. 슈만은 각 악장에 베를리오즈의 〈환상 교향곡〉처럼 소제목을 붙이려 했으나 청자에게 곡의 인상을 지나치게 한정 짓게 될까 봐 악장마다 '활기차게', '온화하게', '장엄하게' 등의 지시를 붙이는 것으로 계획

을 수정했다. 1악장은 〈영웅〉과 같은 E플랫 장조로 시작되나 〈영웅〉보다 훨씬 더 밝고 활기차며 약동하는 멜로디로 이루어져 있다. 2악장은 온화한 라인 강의 흐름을 그려냈다. 4악장은 쾰른 성당의 엄숙하고 종교적인 분위기를 묘사하고 있는데 어찌 보면 목전에 다가온 슈만의 종말, 라인 강에 몸을 던지게 되는 비극적 미래에 대한 예언처럼 들린다.

　슈만에게 깊은 인상을 남긴 쾰른 성당은 신성 로마 제국 시절, 이탈리아에서 실어 왔다고 전해지는 동방박사 세 사람의 유골을 봉헌하기 위해 지어진 성당이다. 높이 157미터의 이 성당은 울름 대성당에 이어 유럽에서 두 번째로 높으며 성당 내부는 독일에서 가장 넓다. 장장 600년간 건축을 계속했기 때문에 쾰른 성당은 중세 고딕 양식을 모두 집대성한 고딕 성당의 표본으로 불린다. 라인 강변에 자리한 이 성당의 건축은 라인 강과 함께 독일인들에게 민족주의, 낭만주의를 불러일으킨 영감의 근원이었다. 싱켈은 〈강변의 중세 도시〉에서 완공을 목전에 둔 쾰른 성당의 모습을 통해 통일에 대한 독일인들의 염원을 담아냈다.

쾰른 주교좌 성당, 1248년 착공, 1473년 건설 중단, 1880년 완공. 쾰른.

〈강변의 중세 도시〉, 카를 프리드리히 싱켈, 1815년, 캔버스에 유채, 95x140cm, 구 국립미술관, 베를린.

〈라인〉교향곡이 보여 주듯 슈만은 뒤셀도르프에서 희망에 차 있었다. 그러나 이번에도 고질적인 우울증이 그를 덮쳤다. 〈라인〉과 같은 걸작은 다시 탄생하지 않았다. 더구나 새 직장은 지휘자로서의 임무가 컸는데 슈만은 지휘자로서는 영 재능이 없었다. 지휘봉을 여러 차례 떨어뜨려 지휘봉을 손목에 묶어 놓아야 할 정도였다. 슈만은 지휘자 자리를 사임할 수밖에 없었고 우울증은 중증의 정신병으로 진행해 갔다. 1853년 9월, 요아힘의 소개장을 든 스무 살의 청년 브람스가 슈만 일가를 찾아왔고 슈만은 브람스의 재능에 감격한다. 브람스는 몇 주간 슈만의 집에 머무르며 슈만, 클라라 부부와 절친한 사이가 되었다. 아마도 이 가을이 슈만의 일생에 찾아든 마지막 행복이었을 것이다.

이듬해 정월부터 슈만은 자신의 곡들을 정리하기 시작했다. 환청과 환각이 본격적으로 그를 괴롭혔다. 어떤 때는 몇 년 전 세상을 떠난 멘델스존의 유령이 나타나 그를 부르기도 했다. 그는 환각 속에서 클라라를 해치게 될까봐 두려워했다. 2월 27일, 봄을 맞이하는 사육제가 열리는 와중에 집을 빠져나온 슈만은 라인 강에 몸을 던졌다. 얼어붙은 강에서 뱃사람들이 그를 구하긴 했으나 슈만은 자신을 정신 병원에 보내 달라고 자청했다.

본 인근의 정신 병원에 입원한 슈만은 2년이나 클라라를 만나기를 완강히 거부했다. 입원한 초기에는 자신의 귀에만 들리는 환청을 피아노로 쳐 보려했으나 그것은 이미 음악이 아닌 소음에 불과했다. 슈만이 죽기 며칠 전, 비로소 두 사람의 면회가 이루어졌다. 슈만은 이미 아무런 말도 할 수 없는 상태였지만 클라라는 남편의 눈빛에서 그가 자신을 알아보았음을 느낄 수 있었다.

슈만이 죽은 후, 클라라는 그의 유품을 정리하다 메모를 발견했다. 거기에

는 슈만이 자신의 반지를 라인 강에 던질 것이며, 자신이 죽은 후 클라라 역시 그렇게 해 주기를 청하는 부탁이 적혀 있었다. "그러면 두 반지가 다시 강에서 만날 테니까." 그가 환각 속에서 라인 강에 몸을 던진 것은 신성한 강에서 위엄 있는 종말을 맞고 싶다는 마지막 안간힘이었는지도 모른다.

라인 강의 전설이 완성된 곳 뮌헨

오늘날 독일에는 2만여 곳의 고성이 남아 있으며 이 중 무너지지 않고 현재도 사용되는 건물만 8천여 개에 이른다. 이러한 고성들은 호텔이나 대학 본부로 이용되고 있기도 하고 관광 명소로 이름이 알려진 곳들도 있다. 이 많은 성들 중에서 가장 유명한 곳은 단연 뮌헨 근처 퓌센에 있는 노이슈반슈타인 성이다. 루트비히 2세와 바그너와의 기묘한 관계가 낳은 이 시대착오적인 성에 의해서 바이에른 왕국은 몰락의 길을 걷게 된다.

　바이에른 주의 수도인 뮌헨은 가을의 맥주 축제 옥토버페스트, BMW의 본사가 위치한 독일 자동차 산업의 중심지이자 관광의 요지로 각광받고 있다. 독일에서 베를린, 함부르크에 이어 세 번째로 큰 규모인 동시에 실업률이 낮고 생활 수준이 가장 높은 도시로 손꼽히기도 한다.
뮌헨의 오페라, 클래식 콘서트, 미술관의 수준은 유럽 그 어느 도시에도 뒤지지 않는다. 뮌헨에는 독일 여타 지역과는 상당히 다른 분위기가 있으며 종교 역시 독일의 국교인 개신교보다 가톨릭 신자 수가 더 많다. 뮌헨은 12세기 말, 베네딕트 수도회의 수도자들이 건설한 도시다. 뮌헨이라는 도시명은 고대 독일어로 '작은 수도승들의 공간'이라는 뜻이며 뮌헨의 휘장에는 신성

수도사가 그려진 뮌헨의 휘장.

로마 제국을 상징하는 검은색에 노란 테두리가 새겨진 옷을 입은 수도사가 그려져 있다. 유명한 뮌헨 맥주는 수도사들이 수도원에서 물 대신 마실 음료로 맥주를 주조하면서 그 전통이 시작되었다고 한다.

뮌헨은 비텔스바흐 왕가가 다스린 바이에른 선제후국(1623-1806)과 바이에른 왕국(1806-1918)의 수도였다. 1871년 독일이 제2제국으로 통일된 후에도 바이에른은 왕국의 입지를 유지하며 동시에 독일 연방의 일원으로 존재했다. 뮌헨을 중심으로 한 바이에른 주의 사람들은 요즈음에도 자신들을 제외한 독일, 특히 북독일 쪽에 묘한 반감을 가지고 있는데 이는 바이에른 왕국과 프로이센 사이의 오랜 갈등 때문이기도 하다. 프로이센이 중부 유럽의 맹주로 등장한 17세기 이후 프로이센-오스트리아-바이에른 3국은 독일의 패권을 두고 오랫동안 주도권 다툼을 벌였다. 이 갈등이 프로이센-오스트리아 양국 갈등으로 정리된 18세기 중반 이후로 바이에른은 친(親)오스트리아 정책을 폈다. 그러나 통일은 프로이센의 주도로 이루어졌다.

뮌헨에는 비텔스바흐 왕가의 거처가 세 곳 남아 있다. 뮌헨 시내에 있는 레지덴츠 궁과 뮌헨 교외에 있는 님펜부르크 궁전, 그리고 퓌센에 있는 노이슈반슈타인 성이다. 레지덴츠와 님펜부르크 궁은 각기 비텔스바흐 왕가의 궁정과 별궁으로, 1600년대 중반에 지어진 궁전들이다. 외관은 르네상스와 바로크 스타일로 건축되었고 내부는 섬세하고 귀족적인 로코코풍 실내 장식들이 돋보인다. 그러나 뮌헨을 찾는 관광객들은 이 두 궁전보다 뮌헨 근교에 있는 노이슈반슈타인 성을 더 많이 방문한다. 노이슈반슈타인 성은 19세기 말에 지어졌음에도 불구하고 로마네스크 양식의 성채 형태로 건축되었다. 이 성은 현실이 아닌 환상에 가까운 공간이다. 실제로 그 어떤 왕도 여기서 거주하지 않았다. 성의 건축을 명령했던 루트비히 2세(1864-1886년 재

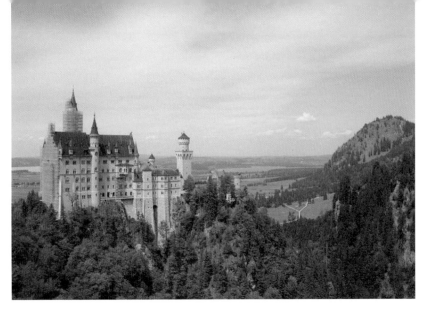

노이슈반슈타인 성, 1869-1886년, 퓌센.

위)는 성의 완공을 보기 전에 폐위되었다. 이 유명하고도 불행한 왕의 궁정 음악가이자 왕의 몰락을 재촉한 이가 희대의 풍운아 리하르트 바그너Richard Wagner(1813-1883)였다.

노이슈반슈타인, 환상이 현실을 능가하는 곳

1864년, 바그너는 빚쟁이들에게 쫓기고 있었다. 고대하던 《탄호이저》 파리 공연은 실패로 돌아갔고 《트리스탄과 이졸데》의 빈 공연은 50번의 리허설에도 불구하고 공연이 취소되었다. 그는 이미 오십 대에 이르렀고, 친구인 리스트의 딸이자 제자인 한스 폰 뷜로의 아내인 코지마와 불륜을 저질러 아이까지 낳은 상태였다. 오갈 데 없이 슈투트가르트의 작은 호텔에 머물러 있던 바그너에게 바이에른 루트비히 2세 국왕의 사절이 찾아왔다. 그는 이 사절을 따라 뮌헨으로 가서 5월 4일에 왕을 알현한다. 바그너의 운명이 송두리째 바뀌는 순간이었다.

바이에른 왕국의 왕들은 대대로 예술 애호가들이었다. 루트비히 2세의 조부 루트비히 1세는 프로이센의 프리드리히 대제가 프랑스 문화를 동경했듯 이탈리아 르네상스 문화를 선호했다. 그는 현재도 뮌헨의 양대 미술관인 알테 피나코테크와 노이에 피나코테크를 열었고 여러 아름다운 건축물들을 세우며 뮌헨을 새로운 르네상스의 중심지로 만들려 했다. 그의 아들 막시밀리안 2세 역시 중세와 고딕 건물에 대한 애호 취미를 갖고 있어서 고딕 양식의 성인 호엔슈반가우 성을

〈루트비히 2세 즉위 기념 초상화〉, 페르디난트 폰 필로티Ferdinand von Piloty, 1865년, 캔버스에 유채, 노이에 피나코테크, 뮌헨.

개조해 사용했다. 막시밀리안 2세는 이 성으로 덴마크의 작가 안데르센을 초청해 그의 작품을 낭송하게 하기도 했다. 이러한 왕들의 취미 때문에 뮌헨은 '이자르 강의 아테네'라는 뜻의 '이자르-아텐'이라는 별칭을 갖고 있었다.

문제는 그들의 후계자인 루트비히 2세의 경우 그러한 취미가 이상할 정도로 과도했다는 데 있었다. 루트비히 2세 부모인 막시밀리안 2세와 프로이센의 공주였던 마리아 왕비는 아들에게 애정보다는 왕가의 후계자로서 의무만을 강조했다. 이들의 관계는 어찌 보면 프로이센의 프리드리히 빌헬름 1세와 프리드리히 2세 사이와 엇비슷했다. 준비되지 않은 채로 왕이 된 루트비히 2세는 호엔슈반가우 성에서 자라며 동경했던 고딕 기사의 전설을 음악극으로 재현한 바그너의 후원자를 자처했다. 바그너는 이때부터 루트비히 2세의

정신세계를 지배하며 아버지처럼 군림했다.

당시 바이에른을 둘러싼 국제 정세는 결코 한가롭지 않았다. 바이에른은 오스트리아 편에서 프로이센과 전쟁을 하기 직전이었다. 바그너는 작센 출신의 외국인이었으며 엄청나게 사치스러운 사람이었다. 이런 와중에 바그너는 자신의 추종자이자 연적인 한스 폰 뷜로를 바이에른 궁정 악장으로 초빙했는데 뷜로는 프로이센 사람이었다. 그리고 1865년 뷜로의 아내 코지마는 바그너의 아이를 낳았다.

이런 이유로 인해 뮌헨에는 반(反)바그너 분위기가 노골적으로 팽배했다. 루트비히는 바그너를 잠시 스위스로 보내야만 했다. 스위스에서 작곡한 새로운 오페라가 바그너의 유일한 희극 《뉘른베르크의 명가수》다. 중세의 뉘른베르크를 무대로 한 이 오페라는 1868년 뮌헨에서 초연되었고 지휘는 한스 폰 뷜로가 맡았다. 그는 아내 코지마를 바그너에게 뺏긴 후에도 바그너의 충실한 추종자로 남아 있었다.

《뉘른베르크의 명가수》: 독일의 영광을 노래하다

《뉘른베르크의 명가수》는 바그너의 오페라 중 구체적인 장소가 지목되어 있는 유일한 작품이다. 작품의 줄거리는 《탄호이저》의 희극 버전이나 마찬가지다. 기사 발터는 에바와 결혼하기 위해 뉘른베르크에서 매년 열리는 명인 가수 선발대회에 나가기로 결심한다. 두 연인의 결혼을 성사시키기 위해 명인 가수 한스 작스가 발터를 도와준다. 마지막 장면은 뉘른베르크의 자랑인 명인 가수 선발대회, 그리고 독일 전통에 대한 웅장한 찬양으로 끝난다. 사냥 대회와 노래 대회의 차이만 있을 뿐 베버의 오페라인 《마탄의 사수》 줄거리와도 대단히 유사하다.

《뉘른베르크의 명가수》는 비극인 《탄호이저》와 달리 희극으로 끝나기는 하나 엄숙한 제의를 통해 보는 이들에게 민족주의적인 열정을 끓어오르게 만드는 동일한 결말을 갖고 있다. 이러한 점은 과거의 검투사 경기, 오늘날의 스포츠 중계와 엇비슷하게 보는 이에게 원시적인 힘을 일깨워 준다. 실패한 예술가였던 히틀러가 바그너의 추종자였던 점, 그리고 부모에게 버림받다시피 하고 대인 기피증을 앓았던 루트비히 2세가 바그너의 열렬한 후원자였던 점은 모두 일맥상통하는 부분이 있다. 훗날 나치스는 뉘른베르크에서 열린 전당 대회의 축하 음악으로 《뉘른베르크의 명가수》를 사용했다.

뮌헨에서 기차로 한 시간 정도 떨어진 거리에 있는 뉘른베르크는 중세 이래 독일 남서부에서 가장 부유한 상업 도시였다. 상업이 발달한 지역이었기 때문에 일찍부터 뉘른베르크에는 예술가, 시인, 가수 들이 활발하게 활동했다. 독일 르네상스를 대표하는 화가 알브레히트 뒤러도 1471년 뉘른베르크에서 태어났다. 《뉘른베르크의 명가수》의 주인공으로 등장하는 한스 작스는 중세 후반기에 실제 뉘른베르크에서 활동했던 마이스터징어이자 구두장이의 이름이다. 탄호이저 역시 뉘른베르크의 기사 가문 출신으로 알려져 있다.

1871년, 프로이센의 북독일 연방이 통일을 이룰 때 바이에른은 아슬아슬한 줄타기 끝에 독립 국가로서의 위치를 유지하는 데 성공했다. 바이에른이 얻어 낸 협상의 결과는 바이에른 왕국이 외교와 군대에 대한 권한을 그대로 갖되, 대외적으로 전쟁이 벌어질 때만 독일 연방에 가담한다는 내용이었다. 루트비히는 베르사유에서 열린 빌헬름 1세의 독일 황제 취임식 참석을 거절했다. 이때만 해도 젊고 잘생긴 왕은 제대로 된 판단력과 의지를 갖추고 있었다.

그러나 루트비히 2세는 가계에 이어진 정신병력 기질을 물려받은 상태였다. 그는 동성애자여서 결혼을 할 수 없었고, 왕위 계승자를 낳지 못한다는

압박 때문에 사람을 피하게 되면서 더욱 기이한 성향으로 변해 갔다. 1871년 즈음, 루트비히 2세는 완전히 정치에서 손을 떼고 바그너의 음악과 중세 기사의 전설에 깊이 빠져들어갔다. 그는 바그너에게 바이로이트 축제 극장을 지어 주었고 '반지' 시리즈 전막을 이 극장에서 관람했다. 국왕 개인을 위한 공연도 수없이 열렸다. '새로운 백조의 성'이라는 뜻인 노이슈반슈타인 성의 벽과 천장에는 트리스탄과 이졸데, 탄호이저, 로엔그린의 이미지가 그려졌다. 왕은 성 안에 백조가 헤엄치는 인공의 연못과 동굴을 만들게 했다. 이 성을 짓느라 루트비히 2세는 천만 마르크 이상의 빚을 져야 했다.

1886년 바이에른 의회는 국왕의 퇴위를 의결했다. 퇴위 다음 날 국왕은 의문의 시체가 되어 유폐된 베르크 궁 옆의 호수에서 떠올랐다. 동생인 오토 대공이 왕위를 물려받았으나 그 역시 중증의 정신 분열증 환자여서 국정에 참여할 수 없었다. 이런 와중에 제1차 세계대전이 일어났고, 종전 직전 바이에른 왕국은 독일 제국과 함께 무너졌다. 이후 바이에른은 독일 연방의 한 주로 편입되었고 수도는 그대로 뮌헨으로 유지되었다.

비텔스바흐 왕가의 예술 애호 취미 덕에 뮌헨에는 2대 피나코테크가 일찍이 설립되었다. 제2차 세계대전 이후 모데르네 피나코테크가 설립되면서 뮌헨에는 고전-근대-현대를 아우르는 세 곳의 시대별 미술관이 운영되고 있다. 알테 피나코테크와 노이에 피나코테크 모두 상당히 높은 수준의 컬렉션과 균형 있는 전시를 자랑하는 미술관들이다. 노이에 피나코테크에는 발트뮐러, 리버만, 싱켈, 포이어바흐 등 19세기 독일 화가들의 작품이 체계적으로 전시되어 있다. 알테 피나코테크에서는 뒤러를 비롯해 알트도르퍼, 숀가우어, 로흐너, 크라나흐 등의 작품들을 만날 수 있다. 유명한 뒤러의 자화상과 〈네 명의 사도〉 등 알테 피나코테크에 소장된 작품들 중 많은 수가 바이에

른 왕가의 수집품들이다.

청기사파가 본 순수한 미래

20세기 초반 드레스덴과 베를린에서 다리파와 표현주의가 탄생했다면, 뮌헨은 표현주의의 또 다른 갈래인 청기사파가 결성된 곳이다. 아우구스트 마케, 프란츠 마르크, 바실리 칸딘스키 등 젊은 화가들은 『청기사』라는 잡지를 통해 자신들이 베를린의 전위파 화가들과는 다른 양상의 예술을 추구하고 있다고 선언했다.

러시아 출신인 바실리 칸딘스키Wassily Kandinsky(1866~1944)는 모스크바에서

〈수채화 6번〉, 바실리 칸딘스키, 1911년, 종이에 수채, 32.1x40.6cm, 시립미술관, 암스테르담.

〈초록색 재킷을 입은 여자〉, 아우구스트 마케August Macke, 1913년, 캔버스에 유채, 44x43cm, 루트비히 미술관, 쾰른.

법학을 전공한 명석한 청년이었다. 그는 30세의 나이에 돌연 법학자의 길을 포기하고 뮌헨으로 와서 그림을 그리기 시작했다. 그는 법학자라는 전력에 전혀 어울리지 않는, 매우 표현적이고 추상적인 회화를 탐구했으며 마케, 마르크 등 뮌헨의 젊은 화가들과 함께 '청기사Der Blaue Reiter'파를 결성했다. 그는 작곡가가 음을 결합해 멜로디와 화성을 만들듯이 색채를 결합해 그림을 완성시키려 했다. 형태란 색채의 특성을 강화시키거나 약화시키는 정도의 역할만 한다는 것이 그의 주장이었다. 칸딘스키 추상의 중심에는 '색'이 있다. 이런 점에서 볼 때 칸딘스키가 색의 사용에 집중한 청기사파의 일원이 된 것

은 지극히 자연스러운 일이었다.

'푸른 기사'라는 이름에서 느껴지듯이 이들의 예술은 밝고 활기찼으며, 새로운 세계에 대한 기대와 희망으로 빛나고 있었다. 베를린의 키르히너가 거칠고 소란스럽고 야비한 도시의 얼굴을 묘사하고 있을 때 청기사파는 스테인드글라스를 연상시키는 맑은 색채와 온화한 형태로 자연과 동물들을 캔버스에 담았다. 푸른 말을 즐겨 그린 마르크는 말의 해부학이나 행동에 대해 동물학자 버금가는 지식을 가지고 있었다고 한다. 베를린의 다리파와 뮌헨의 청기사파는 그 물리적 거리만큼이나 서로 추구하는 방향도 가치관도 달랐다.

1911년 결성된 다리파가 불과 2년 만에 해체되었던 것처럼, 청기사파 역시 독일이 제1차 세계대전의 소용돌이에 휘말리면서 몰락하고 말았다. 핵심 멤버였던 마르크와 마케는 전사하고, 러시아인인 칸딘스키는 전쟁과 함께 독일에서 추방되었다. 모데르네 피나코테크에서는 베를린의 다리파와 뮌헨의 청기사파, 그리고 한때 다리파에 가담했던 에밀 놀데 등 제1차 세계대전을 전후해 독일에서 활동했던 표현주의 화가들의 작품들을 다양하게 비교해가며 볼 수 있다.

꼭 들 어 보 세 요 !

프리드리히 질허: 〈로렐라이〉
로베르트 슈만: 교향곡 3번 Op.97, 〈라인〉 1악장
리하르트 바그너: 오페라 《뉘른베르크의 명가수》 서곡

암스테르담과 브뤼셀

중간의
예술가들

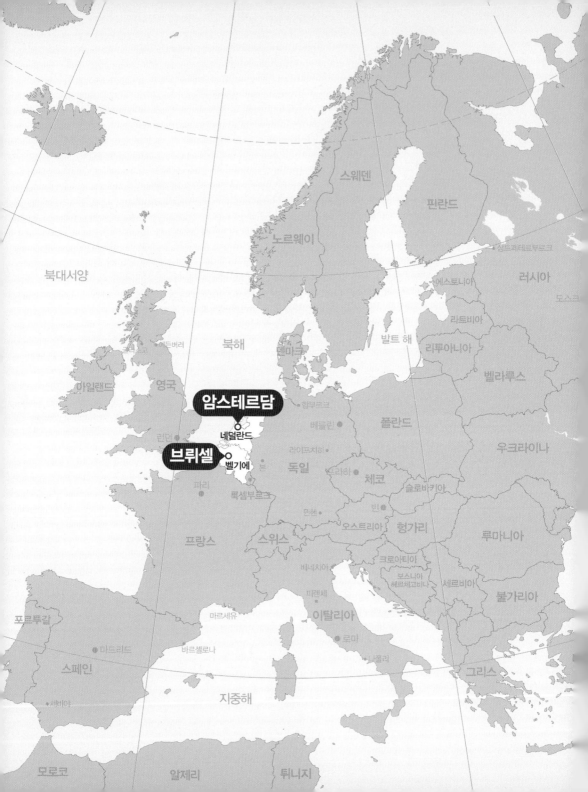

네덜란드의 수도 암스테르담과 벨기에의 수도 브뤼셀은 유럽에서 일종의 중간 지대 역할을 한다. 두 도시는 영어가 잘 통하고 교통이 편리하며 물가도 그리 비싸지 않다. 브뤼셀은 유럽 연합의 공식 수도이기도

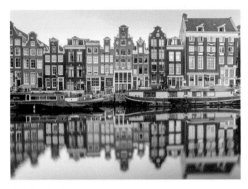

암스테르담. 네덜란드.

하다. 그러나 사람들은 파리에서 독일이나 스위스로 가는 길에, 또는 로마나 바르셀로나, 에든버러로 가는 비행기를 갈아타기 위해 브뤼셀과 암스테르담에 잠깐 기착할 뿐, 이 도시들에 잘 머무르지 않는다. 그것은 이 두 도시의 희미한 정체성 때문이기도 하다. 로마, 런던, 파리, 빈, 프라하 등에 비하면 암스테르담과 브뤼셀은 엄연한 한 국가의 수도인데도 그 이미지가 쉽게 떠오르지 않는다. 브뤼셀과 암스테르담은 명확한 개성이 넘쳐나는 유럽 대도시들을 연결하는 자리, 일종의 중간 지대에 위치하고 있다.

지도상에서 보면 벨기에와 네덜란드는 양편에 프랑스와 독일을 끼고 날아가는 작은 새 같은 형상을 띠고 있다. 벨기에가 새의 몸통, 그보다 약간 큰 네덜란드가 새의 날개에 해당한다. 새의 발치쯤에 베네룩스 3국 중 가장 소국인 룩셈부르크가 보일 듯 말 듯하게 자리잡고 있다. 이들 국가의 위치가 말해주듯, 벨기에는 역사적으로 프랑스의 영향을 받았으며 네덜란드는 독일과

가까웠다. 양국의 인구도 얼마 되지 않는다. 벨기에의 인구는 1천1백만, 네덜란드는 1천7백만 정도로 두 국가의 인구를 합해도 프랑스나 영국 인구의 절반에 미치지 못한다.

플랑드르 화파의 등장

일찍이 이 지역은 '저지대'라는 뜻의 '플랑드르'라는 이름으로 불렸다. 플랑드르에는 과거부터 독일, 프랑스와 다른 독립적인 분위기가 존재하고 있었는데 그것은 이 지역에서 두드러지게 번성한 상업과 직물업 덕분이었다. 플랑드르의 발달한 직물업은 백 년 전쟁(1337-1453)의 원인이 되기도 했다. 영국인들은 자국에서 생산되는 양모를 가공하기 위해 플랑드르의 모방직 산업을 필요로 했고, 이 때문에 플랑드르를 지배하고 있는 프랑스와 전쟁을 해서라도 이 지역을 차지하려 했다.

14세기 후반, 부르고뉴 공국이 플랑드르와 프랑스 북동부를 전부 지배하는 강국으로 성장했다. 문화적으로도 랭부르 형제가 제작한 〈베리 공의 화려한 기도서〉와 같은 우아한 중세 후기 미술 작품들이 쏟아져 나왔다. 이러한 배경 속에서 이탈리아의 조토와 함께 서양 미술사 최초의 거장으로 손꼽히는 겐트의 얀 반 에이크Jan van Eyck(1390-1441)가 등장하게 된다.

얀 반 에이크는 대대로 그림을 그린 집안의 자손으로 마스트리히트 근교에서 태어났다. 그는 브뤼헤의 궁정 화가인 동시에 부르고뉴 공 필립의 비서관이었다. 필립 공의 비밀 명령을 받고 스페인과 포르투갈로 출장을 다녀오기도 했다. 이런 성공을 등에 업고 1433년, 반 에이크는 미술사상 최초의 자화상을 그리게 된다. 애당초 그는 이름난 화가에게 초상을 의뢰하려 했으나 자신의 마음에 차는 화가를 찾을 길이 없었다. 결국 반 에이크는 거울을 바라

보는 자신의 모습을 스스로 그렸다. 얼굴 주름의 섬세한 묘사가 인상적인 이 자화상에서 특히 눈을 끄는 부분은 머리에 둘러싼 빨간 터번이다. 화가의 개성을 묘사하기 위해 선택된 이 강렬한 터번은 이 작품이 600년 전에 제작되었다는 점을 믿기 어렵게 만든다.

반 에이크는 유화의 발명자로도 알려져 있다. '물감'이란 안료에 서서히 굳어지는 반고형 물질을 섞어서 그림이 벽이나 캔버스에 달라붙게 하는 재

〈자화상〉, 얀 반 에이크, 1433년, 패널에 유채, 25.5x19cm, 내셔널 갤러리, 런던.

료를 뜻한다. 중세 후반까지 화가들은 달걀노른자를 안료에 섞는 고정제로 사용했다. 안료에 노른자를 섞어 그린 그림은 '템페라'라고 불린다. 15세기 초반의 플랑드르 화가들은 안료에 노른자 대신 아마씨유 같은 기름을 섞으면 보다 얇고 반투명한 느낌으로 색을 칠할 수 있고 물감을 여러 겹으로 두텁게 칠하는 임파스토 기법, 서서히 색감의 농도를 짙거나 연하게 만드는 그라데이션 등 다양한 효과를 낼 수 있다는 사실을 깨달았다. 유화의 발명자가 반 에이크라기보다는, 플랑드르의 여러 화가들이 개발한 이 기법을 반 에이크가 발전시켰다고 보는 게 더 타당할 것이다.

반 에이크가 1434년에 그린 〈아르놀피니 부부의 결혼〉은 참나무 패널 위에 유화 물감으로 그린 그림이다. 잘 꾸며진 실내를 통해 결혼 당사자인 부부가 부자라는 사실을 짐작할 수 있다. 신부는 옷감을 아끼지 않고 사용한 녹색 드레스를 입었고, 샹들리에와 침대, 카펫 등도 화려하기 짝이 없다. 바닥에는

〈아르놀피니 부부의 결혼〉, 얀 반 에이크, 1434년, 패널에 유채,
82x59.5cm, 내셔널 갤러리, 런던.

중앙아시아에서 수입했을 법한 무늬의 카펫이 깔려 있다. 침대의 붉은 휘장은 젊음과 정열을, 침대는 많은 자손의 탄생을 상징한다. 녹색과 붉은색의 강렬한 대비가 그림에 현대적 이미지를 부여한다. 당시 결혼은 두 명의 증인만 있으면 교회 밖에서도 치러질 수 있는 성사였다. 거울 속에 결혼의 증인 두 명이 희미하게 비치고 있다. 그중 한 명이 이 그림을 그린 반 에이크다. 샹들리에와 거울 사이에 "1434년 얀 반 에이크가 이곳에 있었다"는 서명이 쓰여 있다. 이 그림에서도 알 수 있듯이, 플랑드르에는 직물업과 상업으로 부자가 된 시민들의 수가 적지 않았다.

부르고뉴 공국의 수도인 브뤼셀에서는 반 에이크 외에도 로베르 캉팽, 반 데르 베이덴, 한스 멤링 등 '플랑드르 화파'라고 불리는 화가들이 활동했다. 이들로 인해 브뤼셀은 15세기 북유럽 르네상스의 중심지가 되었다. 캉팽 Robert Campin(약 1375-1444)의 〈수태고지 트립티크〉에서 특히 인상적인 부분은

〈수태고지 트립티크〉, 로베르 캉팽과 도제들, 1427-1432년, 오크 패널에 유채, 64.5x117.8cm, 메트로폴리탄 미술관, 뉴욕.

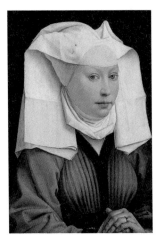

〈여인의 초상〉, 반 데르 베이덴, 1440년 경, 오크 패널에 유채, 49.3x32.9cm, 국립회화관, 베를린.

성스러운 상징 못지않게 세속적인 부유함, 안락함이 강조된 점이다. 마리아가 앉아 있는 거실에는 벽난로와 테이블, 쿠션과 촛대, 꽃병 등 여러 살림살이들이 넉넉하게 갖추어져 있다. 트립티크의 오른편에는 목수 요셉이, 왼편에는 그림을 기부한 상인 부부의 모습이 그려져 있다.

캉팽의 제자였던 반 데르 베이덴Rogier van der Weyden(1400-1464)은 이탈리아에까지 이름이 알려진 국제적인 화가였다. 그가 1440년경에 그린 여성의 초상은 인물의 특성을 면밀하게 관찰해서 묘사한 동시에 필요 없는 부분을 과감히 생략한, 매우 세련된 초상이다. 여인의 머리를 둘러싼 베일에는 접혀 있던 자국과 함께 베일을 고정시킨 금색 핀까지 묘사되어 있다. 여기서도 디테일에 강했던 플랑드르 화파의 전통이 엿보인다. 이런 점을 빗대어 미켈란젤로는 "플랑드르의 화가들은 모든 것을 다 그리려 하다가 아무것도 그리지 못하고 말았다"고 비꼬듯 말했다.

네덜란드 공화국의 탄생

원래 하나의 공국이었던 벨기에와 네덜란드는 종교 개혁의 여파 속에서 두 국가로 분리되었다. 1482년, 부르고뉴 공국의 상속녀 마리가 합스부르크 가 막시밀리안 1세와 결혼하면서 플랑드르는 합스부르크 가의 지배를 받게 된다. 이후 이 지배권은 스페인 합스부르크 가로 넘어갔다. 종교 개혁으로 개신

교가 북유럽 지역에 서서히 침투하자 신교를 받아들인 공국 북부의 일곱 개 주는 '위트레흐트 동맹'으로 연합해 스페인 합스부르크 가의 지배에 반기를 들었다. 1579년, 독립을 선언한 이 일곱 개 주는 한 세기 가까운 투쟁 끝에 1648년 네덜란드로 독립하는 데 성공했다. 네덜란드의 독립운동은 표면적으로는 신앙의 자유를 위한 투쟁, 실제적으로는 무역에 의한 경제적 이득을 극대화하기 위한 투쟁이었다. 가톨릭을 선택한 남부 플랑드르는 계속 합스부르크 가의 지배 하에 있다가 나폴레옹의 퇴장 이후로는 네덜란드와 합쳐지는 등, 여러 곡절 끝에 1839년에야 벨기에로 독립하게 된다.

공화국 체제로 출범한 네덜란드는 1795년 나폴레옹에 의해 강제적으로 병합될 때까지 200년 이상 존속했다. 17세기 당시로서는 파격적인 공화국 체제를 출범시킬 수 있었던 것은 이 지역 상인, 시민 계급의 힘이 그만큼 막강했다는 증거이기도 하다. 네덜란드는 역시 공화국인 베네치아가 그러했듯이 자신들의 해상 제국을 북해에 건설했다. 네덜란드 상인들의 대아시아 무역을 중계하고 통솔하기 위해 네덜란드 정부는 1602년에 동인도회사를 세웠다. 이 회사는 세계에서 가장 큰 기업으로 번영하며 1799년까지 존속했다. 이들은 아시아와 유럽 사이의 무역을 독점하는 한편, 네덜란드의 식민지를 경영하는 정치적 역할도 맡았다. 동인도회사의 상인들은 필요하면 무력도 행사할 수 있었다. 1750년 네덜란드 동인도회사의 가용 군인 수는 1만 7천여 명에 이르렀다.

동인도회사의 투자자들은 무역에서 얻은 이윤을 현금이 아닌 주식으로 받았다. 이윤을 실현하기 위해서는 받은 주식을 팔 수 있는 주식 시장이 있어야 했다. 이 때문에 1608년 암스테르담에 세계 최초의 증권 거래소가 생겨났다. 이처럼 체계적인 방식으로 국가의 지원을 받아가며 아시아 시장에 뛰

어든 네덜란드 상인들은 먼저 아시아와 무역을 시작했던 포르투갈 상인들을 제치고 효율적인 네트워크를 구축할 수 있었다. 모든 서양과의 무역을 금지했던 일본 막부조차도 네덜란드 상인들과의 교역은 예외로 허용했을 정도였다. 17세기 초반, 네덜란드 상인들의 교역 무대는 동쪽으로는 일본, 서쪽으로는 아메리카 대륙에 이르렀다. 오늘날의 뉴욕을 개척한 장본인들도 네덜란드 상인들이었다. 전 유럽 교역량의 75퍼센트가 암스테르담 항구를 통해 오갔다. 여러모로 불리한 자연조건을 딛고 유럽 최고의 해양대국으로 올라섰으니 네덜란드인들이 그 옛날 유대 민족처럼 선민 의식을 갖게 된 것도 무리는 아니었다.

세계의 대양을 누빈 네덜란드 상인들의 일화는 숱한 이야깃거리를 남겼다. 바그너의 오페라 《방황하는 네덜란드인》은 희망봉을 넘어서려다 좌초하고 저주를 받은 네덜란드 뱃사람의 이야기를 소재로 삼은 오페라다. 무대는 17세기 노르웨이의 한 항구다. 선장 달란트는 자신의 고향에 들렀다 우연히 같은 항구에 정박한 네덜란드인의 배를 만난다. 네덜란드인의 배는 저주를 받아 영원히 바다를 떠돌고 있었다. 이들은 7년에 단 한 번 항구에 배를 댈 수 있는데, 이때 달란트의 배를 만난 것이다. 영원한 사랑을 만나야만 저주에서 풀려날 수 있는 네덜란드인 선장은 마침내 달란트의 딸 젠타의 사랑으로 구원을 얻는다.

1842년 바그너는 빚쟁이에게 쫓겨 러시아의 리가에서 런던으로 도망치다 타고 있는 배가 좌초하는 아찔한 경험을 하게 된다. 배는 노르웨이 해안으로 밀려가 간신히 구조되었다. 이 경험이 《방황하는 네덜란드인》의 리브레토에 영감을 제공해 주었다. 유명한 뱃사람들의 합창 〈호요 호요〉는 노르웨이의 해안에서 바그너가 들었던 노르웨이 민요의 선율을 토대로 한 것이다. 바그

너의 오페라 중 중세나 고대 독일 설화에서 소재를 얻지 않은 작품은 《방황하는 네덜란드인》이 유일하다.

종교로 인한 독립과 분리의 와중에 플랑드르에서는 미술과 관련된 대격변이 일어났다. 1566년, 이 지역의 칼뱅파 지도자들이 가톨릭의 성화와 성상을 모두 우상 숭배로 몰아붙이면서 이들을 파괴하라는 설교를 했다. 이로 인해 플랑드르 지역 내 교회의 많은 성화, 성상들이 부서지는 성상 파괴 운동이 벌어진다. 칼뱅파가 주류를 이룬 네덜란드 지역에서는 이후에도 교회에 성상 장식을 하는 일이 없었지만, 가톨릭을 선택한 남부(벨기에)에서는 망가진 성상과 성화를 대신할 새로운 미술 작품들이 대거 필요해졌다. 이로 인해 새로운 미술품의 의뢰가 늘어나면서 한 화가가 안트베르펜에 혜성처럼 등장했다. '화가들의 군주이자 군주들의 화가'인 페테르 파울 루벤스(1577-1640)였다.

화가들의 군주, 군주들의 화가 루벤스

루벤스의 등장은 참으로 시기적절한 것이었다. 안트베르펜 출신인 그는 1600년부터 1608년까지 이탈리아 로마에서 그림 공부를 마치고 돌아왔다. 당시 르네상스, 바로크 미술의 본거지였던 로마 유학은 화가라면 누구나 꿈꾸는 일이었다. 영국과 독일 귀족들의 이탈리아 순례를 뜻하는 '그랜드 투어'도 서서히 인기를 끌고 있는 상황이었다. 당시 로마에서는 개신교의 이탈을 인정하면서 더 이상 가톨릭만 고집하지 않는, 세계와 삶에 대한 개방적인 인식이 자리잡고 있었다. 이제는 종교만이 아니라 삶의 풍요와 즐거움을 공공연하게 찬양할 수 있는 상황이 된 것이다. 이는 미술에서도 넘쳐흐를 듯 풍만하고 사치스러운 스타일로 표현되었는데 이런 분위기를 루벤스 이상으로 잘 표현해 낼 수 있는 화가는 없었다. 루벤스의 등장으로 인해 미술의 중심이 이

탈리아에서 북부 플랑드르로 이동했다 해도 과언이 아니다.

　천부적으로 대단한 재능을 갖고 있었던 루벤스는 10년에 가까운 유학 기간 동안 미켈란젤로, 티치아노, 카라바조의 화풍을 습득했다. 천부적 재질에 더해 최신 경향까지 모두 섭렵한 루벤스는 어떤 주제이든 간에 활달하고 역동적인 필체를 휘둘러 꽉 짜인 구성의 그림을 만들어 냈다. 루벤스는 천성적으로 그림을 즐기는 화가였고 새로운 주제를 두려워하지 않았다. 안트베르펜의 루벤스 공방에서는 100여 명의 도제들이 아래 유럽 각지에서 들어오는 다양한 청탁을 받아 그림을 그렸다. 물론 도제들의 작품 완성은 루벤스가 맡았는데, 같은 작품이라 해도 루벤스가 어느 정도 관여했는지에 따라 가격이 달라졌다.

　루벤스는 1620년부터 1640년까지, 20년 이상 전 유럽에서 가장 인기 있는 화가로 군림했다. 베스트팔렌 조약 전후로 유럽 각 국가에서 자리잡은 절대 왕정도 루벤스의 활약에 날개를 달아 주었다. 영국, 플랑드르, 스페인, 프랑스, 이탈리아(만토바)의 궁정이 그를 원했다. 우리가 오늘날 유럽의 미술관 어디서나 루벤스의 그림을 만날 수 있는 것은 이러한 이유 때문이다. 성화에도 능했지만 루벤스의 진가는 바로 역동성과 관능, 우

〈파에톤의 추락〉, 페테르 파울 루벤스, 1604–1605년, 캔버스에 유채, 98.4x131.2cm, 국립미술관, 워싱턴 D.C.

아함이 넘치는 그리스 신화의 재현에 있었다. 루벤스는 화가이자 외교관으로 만년까지 부유한 삶을 살았고 그의 작품들은 훗날 들라크루아와 르누아르에게까지 긴 궤적을 남겼다.

　루벤스의 공방에서 바삐 일하는 도제들 중에 십 대 후반의 안토니 반 다이크(1599-1641)가 있었다. 어린 나이였지만 그의 신분은 다른 도제들과 달랐다. 반 다이크는 1618년, 열아홉의 나이로 화가 길드에 가입하자마자 루벤스의 수석 조수가 되었다. 반 다이크의 작품, 특히 초상화에는 루벤스의 작품과는 또 다른 예리함과 우아함, 우수가 깃들어 있었다. 루벤스는 이 조수의 범상치 않은 능력을 알아보고 그를 질투했다.

　반 다이크는 1621년부터 5년간 제노바에 머물렀다. 1626년에 안트베르펜으로 돌아왔을 때 초상화에서는 이미 루벤스를 앞선 상태였다. 1628년에는 이사벨라 여왕의 궁정 화가가 되었다가 곧 영국 왕 찰스 1세에게 궁정 화가로 초청받았다. 그가 영국에 정착해서 그린 수많은 왕족과 귀족의 초상에서는 기품과 우아함은 물론이고 모델들의 영혼마저도 보일 듯싶다. 차분하게 가라앉은 고상한 톤, 부드러운 붓질, 모델의 우아하고 품위 있는 자세, 개와 주변 인물들을 통해 주인공의 기품을

〈헨리에타 마리아 왕비의 초상〉, 안토니 반 다이크, 1636-1638년. 캔버스에 유채, 샌디에이고 미술관, 샌디에이고.

더욱 부각시키는 반 다이크의 기법은 훗날 레이놀즈와 게인즈버러가 그린 귀부인들의 초상에서 그대로 재현되었다. 심지어 20세기 초반에 그려진 존 싱어 사전트의 초상에서도 반 다이크의 영향력은 여실히 드러나고 있다.

루벤스와 반 다이크의 경우가 알려 주듯이, 남부 플랑드르의 대가들은 대체로 궁정에 복속되어 있었다. 그러나 같은 시각 네덜란드 공화국으로 독립한 북부 플랑드르에서는 완전히 다른 세계가 펼쳐지고 있었다. 이 신생 국가에는 왕과 귀족이 없었고 교회를 장식할 성상과 성화도 필요하지 않았다. 기존의 영역들이 다 사라진 상태에서 화가들은 스스로 새로운 영역을 개척해 나가야만 했다. 이 도전의 와중에 렘브란트, 호흐, 페르메이르 같은 거장들이 나타났다.

시민들의 화가 렘브란트

서양 미술사에서 렘브란트Rembrandt van Rijn(1606-1669)만큼 많은 자화상을 그린 화가는 찾기 어렵다. 오늘날까지 남아 있는 작품 수만 80여 점이 넘을 정도로 렘브란트는 전 생애를 통틀어 꾸준히 자화상을 그렸다. 동시대 화가들인 루벤스, 반 다이크, 벨라스케스, 푸생 등에 비해 렘브란트의 그림은 놀라울 정도로 소박하고 현실적이다. 개인을 중시하고 현실을 직시하는 프로테스탄트적 윤리가 예술에 스며든 결과라고 볼 수 있다. 역동적인 구성과 뛰어난 인체 데생 능력에서 렘브란트는 루벤스와 어깨를 겨룰 만한 솜씨를 가지고 있었지만, 그의 작품에는 루벤스의 장대함과 신화 대신 17세기 네덜란드인들의 개성이 가감 없이 녹아들어 있다.

레이덴 출신인 렘브란트는 이십 대 후반부터 암스테르담에서 최고의 초상화가로 이름을 날렸다. 성공한 상인들은 앞다투어 렘브란트에게 초상을 청

탁했다. 그의 초상 속 인물들은 불과 이삼십 년 전 과거의 인물처럼 보일 정도로 생동감이 넘친다. 그것은 단순히 화가의 놀라운 테크닉 때문만은 아니다. 이들은 모두 자신의 진정한 '표정'을 가지고 있다. 그의 초상화를 들여다보고 있으면 우리는 어느새 몇백 년의 시간을 뛰어넘어 그림 속의 인물과 어떤 공감을 나누게 된다.

렘브란트는 자신의 자화상을 통해, 그리고 주문 제작한 초상을 통해 부르주아의 초상이라는 새로운 장르를 개척했다. 모피 상인인 뤼츠의 초상을 보면 고급스러운 검은색 상의와 러프 칼라의 의상 위에 걸쳐진 모피가 먼저 눈에 들어온다. 부드럽고도 촘촘하게 털이 일어선 모피는 금세라도 그 촉감이 느껴질 듯하다. 그러나 값비싼 의상이 무색하도록 피곤해 보이는 뤼츠의 붉은 눈꺼풀은 그가 밤을 새워 가며 일하는 근면한 상인임을 보여 준다. 실제로 이 그림은 매우 비싼 마호가니 패널에 그려졌다. 뤼츠는 '부유하면서도 근면한 상인'이라는 일견 모순된 이미지를 잘 포착한 이 그림에 만족했을 것이다.

렘브란트 시대에 그려진 초상들 중에서 특히 눈에 띄는 부분은 '집단 초상화'다. 렘브란트의 대표작으로 일컬어지는 〈야경〉이나 〈니콜라스 툴프 박사의 해부학 강의〉도 집단 초상화에 속하는 그림들이다. 네덜란드의 상인과 전

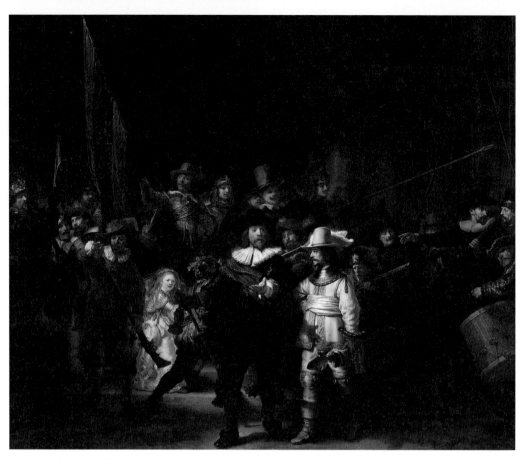

〈야경〉, 렘브란트 판 레인, 1642년, 캔버스에 유채, 379.5x453.5cm, 왕립미술관, 암스테르담.

문인, 기능공 등은 대다수가 전문인 조합인 길드에 속해 있었다. 이 길드의 구성원들이 다 같이 비용을 추렴해 집단 초상화를 청탁하고, 완성된 초상을 길드의 사무실에 걸어 놓는 것이 당시의 관례였다. 현재의 기념사진과 엇비슷한 역할을 당시의 초상화가 했던 셈이다.

〈야경〉의 등장인물들은 자체적으로 조직된 민간인 경비대원들이다. 이들은 제대로 훈련받은 군인들이 아니라 다양한 직업에 종사하고 있는 시민들이지만 조국을 지키기 위한 기백만은 확고해 보인다. 귀족처럼 차려입은 두

지휘관도 직물 상인들이었다. 일견 혼란스러워 보이는 경비대의 움직임은 검은 옷을 입은 바닝 코크 대장을 중심으로 반원형을 이루며 돌아가고 있다. 혼돈 속에 숨어 있는 규율과 질서는 17세기 당시 암스테르담 시민들의 참다운 능력이었다. 이 그림은 그 생동감과 활기로 인해 사람들을 경탄하게 했으나, 바로 그 이유로 인해 렘브란트에 대한 주문은 줄어들기 시작했다. 집단 초상화에서 가장 중요한 점은 예술성이 아니라 등장인물들이 균등하게 화면에 등장해야 한다는 암묵적인 규칙이었는데 렘브란트는 〈야경〉에서 이 점을 아예 무시하고 있다. 그의 초상에 대해 불만을 표시하며, 그림 인수를 거부하는 고객들이 늘어났다.

〈돌아온 탕자의 옷을 입은 자화상과 사스키아의 초상〉에서 알 수 있듯이, 렘브란트는 낭비벽이 있었다. 정도를 넘어선 수집벽도 그의 파산을 부추긴 원인이었다. 렘브란트는 많은 돈을 써가며 아시아와 아프리카의 진귀한 물건들을 사들였다. 이십 대 초반에 이미 화가로서 명성을 얻었던 탓도 있었을 것이다. 오만한 자세와 수집벽, 사치스러운 생활은 검약과 성실을 중요하게 생각했던 당시 네덜란드인들의 가치관으로는 용납할 수 없는 일이었다.

여타 유럽 국가들과는 달리, 네덜란드에는 성공한 화가를 고용해 줄 궁정이 없었다. 화가들은 개별적으로 주문을 받아 그림을 그리고 팔아야 하는 치열한 경쟁 체제에 속해 있었다. 여기서 어느 순간 뒤처진 렘브란트는 점점 더 자신의 스타일을 고집스레 파고들었다. 1650년경, 렘브란트는 이미 잊힌 화가가 되어 있었다. 만년에 이른 렘브란트의 생활이 몹시 비참했던 것은 사실이나 그것은 그림 주문이 끊어져서라기보다는 어느 정도는 화가가 자초한 부분도 있었다.

경제적 궁핍과 개인적 고난은 렘브란트로 하여금 인간의 비극적 운명에

〈루크레티아의 자살〉, 렘브란트 판 레인, 1666년, 캔버스에 유채, 110.2x92.3cm, 미네아폴리스 미술관, 미네아폴리스.

〈63세의 자화상〉, 렘브란트 판 레인, 1669년, 캔버스에 유채, 86x70.5cm, 내셔널 갤러리, 런던.

대해 깊이 숙고하게 만들었다. 만년의 작품들인 〈목욕하는 밧세바〉, 〈돌아온 탕자〉, 〈루크레티아의 자살〉 등에서 렘브란트는 과감하게 세부 묘사를 포기한다. 왕자 섹스투스에게 겁탈당하고 자살한 고대 로마 시대의 여인 루크레티아를 그린 그림은 가혹한 운명에 체념한 인간의 절망을 토로하고 있다. 여인의 눈동자에는 눈물이 가득 고여 있고 그녀의 옷에는 방금 입은 자상으로 서서히 피가 번져 간다. 그 상처는 루크레티아 본인이 가슴을 찔러서 낸 것이다. 여인은 스스로의 정절을 증명하기 위해 자살을 선택했고, 죽기 전에 이 사실을 다른 이들에게 알리기 위해 설렁줄을 잡아당겨 하인을 부르고 있다. 화가는 그림을 보는 이로 하여금 운명에 패배한 인간의 절망에 대해 깊이 묵상하게끔 만든다. 이 당시 렘브란트는 대부분의 가족들을 다 잃었고 파산으로 전 재산이 경매에 넘어간 상태였다. 화가는 자신의 파란만장한 운명에 항거하지도, 체념

하지도 않았다. 그는 다만 자신의 인생을 달관하면서, 수수께끼 같은 웃음을 지은 채 자화상을 통해 자신을 응시하는 관객들을 마주 바라보고 있다.

렘브란트의 자화상이 보여 주는 깊은 통찰력은 훗날 빈센트 반 고흐로 하여금 끊임없이 자화상을 그리게 하는 어떤 원동력으로 작용했던 것으로 보인다. 만년의 어두운 자화상들은 초창기의 반 고흐에게 분명한 영향을 미쳤다. 250년의 시간 차가 있지만 네덜란드를 대표하는 두 화가인 렘브란트와 고흐가 유난히 자화상에 집착했던 것은 결코 우연이 아니다.

신비의 화가 페르메이르

렘브란트가 네덜란드 공화국의 수도인 암스테르담에서 활동한 지 한 세대 후에, 델프트에 또 다른 빛의 거장 요하네스 페르메이르Johannes Vermeer(1632-1675)가 나타났다. 페르메이르는 렘브란트를 직접 만난 적은 없으나 그의 제자들을 통해 간접적으로 렘브란트의 영향을 받았던 것으로 보인다. 그의 정갈한 실내 풍속화들은 당대에는 별다른 유명세를 얻지 못했다. 페르메이르는 델프트 안에서는 제법 알려진 화가였지만 델프트 바깥까지 그 명성이 미칠 정도는 아니었다.

'실내 풍속화'는 페르메이르 이전에도 화가들이 즐겨 그렸던 소재였다. 성화를 더 이상 그릴 수 없게 된 네덜란드 화가들은 초상이든 풍경이든 풍속화든 간에, 시민 계급이 선호할 새로운 내용의 그림을 그려야만 했다. 이 여파로 17세기 네덜란드에서는 갖가지 장르화가 발전했다. 점차 화가들은 자신이 가장 잘하는 분야에 집중하게 되었고, 그 편이 그림을 파는 데에도 유리했다. 이런 와중에 페르메이르는 풍속화, 당대 서민들의 일상을 포착하는 장르에서 활동했던 화가였다.

페르메이르는 한 점의 그림을 오래 그리는 스타일이었다. 그의 작품은 현재 36점만이 남아 있으며 화가의 생애 역시 거의 알려진 바가 없다. 그럼에도 불구하고 페르메이르의 그림은 현대인들에게 큰 인기를 얻고 있다. 무엇보다 그의 그림은 빛을 다루는 탁월한 솜씨를 보여 준다. 페르메이르의 실내 풍경은 거의 다 자신의 집 안 풍경을 약간씩 변형시켜 그린 것이다. 그래서 그의 실내 풍속화는 대부분 왼쪽에 창문이 있고 그 창 앞에 여성이 서 있는 구성으로 이루어져 있다. 창 너머로 밖의 풍경이 보이는 법은 없다. 페르메이르의 그림에서 창은 내부와 외부를 연결시키는 것이 아니라 빛이 들어오는 통로 구실만을 한다.

불투명한 유리를 통해 한번 순화된 빛은 크지 않은 실내 공간을 안온하게

〈레이스 뜨는 여자〉, 요하네스 페르메이르, 1669~1670년, 캔버스에 유채, 24.5x21cm, 루브르 박물관, 파리.

감싸안는다. 그 부드러운 빛 속에서 여인들은 눈을 내리깐 채로 편지를 읽거나 우유를 따르거나 레이스를 뜬다. 순간의 일상을 이토록 신비롭고 아름답게 재현한 화가는 미술사를 통틀어서도 찾기 어렵다. 페르메이르는 당시의 풍속화 화가들과는 달리 실내 정경에 대한 세부 묘사를 생략하고 오로지 빛과 인물만을 집중적으로 묘사했다. 그의 그림이 보여 주는 400년 전 네덜란드인들의 일상은 근면하고도 신실하며, 내면의 질서가 매우 굳건하게 세워진 세계였다.

페르메이르는 그림 속에 파랑과 노랑을 주로 썼으며 특히 파랑은 매우 비싼 라피스 라줄리(청금석)를 사용했다. 안료 가격 덕분에 페르메이르의 작품 가격은 동시대 같은 화가들보다 더 비쌌다고 한다. 이처럼 안료에 대한 철저한 자세와 실내에 들어온 빛이 분산되는 효과를 치밀하게 연구한 덕분에 페르메이르의 작품은 동시대의 천편일률적인 풍속화들 중에서 군계일학처럼 빛난다. 그러나 페르메이르의 이런 탁월한 점들은 그의 당대에는 별반 인정을 받지 못했던 듯싶다. 런던 내셔널 갤러리에 있는 〈버지널 앞에 서 있는 여인〉은 페르메이르 특유의 개성이 많이 사라진 풍속화다. 만년의 화가는 전형적인 풍속화를 요구하는 시장의 요구를 따를 수밖에 없었다. 페르메이르는 열 명이 넘는 많은 자녀를 키우며 가난에 허덕이다 빚만 남겨 놓고 사십 대 중반의 한창 나이에 세상을 떠났다.

네덜란드와 반 고흐의 관계

암스테르담의 네덜란드 왕립미술관Rijksmuseum 바로 옆에는 반 고흐 미술관이 있다. 〈해바라기〉, 〈감자 먹는 사람들〉, 〈노란 의자가 있는 방〉, 〈까마귀가 나는 보리밭〉 등 고흐의 그림 200여 점을 비롯해 화가가 동생 테오에게 보낸

700여 통의 편지들도 이 미술관에 소장되어 있다. 네덜란드가 낳은 위대한 두 화가 렘브란트와 고흐 사이의 유사점을 찾기는 쉽지 않지만, 고흐는 렘브란트의 거칠고도 사실적인 기법을 좋아했다. 고흐와 렘브란트가 모두 자화상에 집착했다는 점은 단순한 우연의 일치만은 아니다.

우울하고 어두운 네덜란드의 대기와 환경은 고흐의 초기작에 적잖은 영향을 미쳤다. 고흐는 네덜란드의 준데르트에서 태어나 이십 대 초반에 구필 화랑의 런던 지점에서 잠시 근무했고, 이어 전도사로 벨기에 북부 보리나주의 탄광촌에서 일했다. 그가 젊은 날을 보낸 지역들은 하나같이 흐린 날이 더 많고 습기 찬 바람이 부는 곳들이다. 최초의 걸작으로 손꼽히는 〈감자 먹는 사람들〉을 비롯해 네덜란드에서 그려진 고흐의 그림들은 한결같이 어둡고 가라앉은 색채로 가득 차 있다. 당시 고흐는 암스테르담 신학 대학에 낙방하고 무보수 전도사로 탄광촌에서 일하고 있었다. 어둡고 가라앉은 색채가 이 불

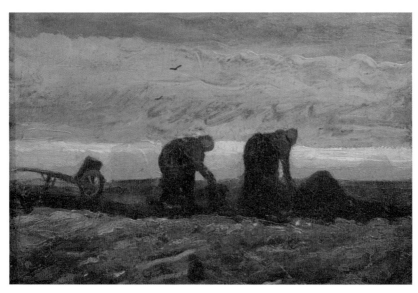

〈토탄을 채취하는 여인들〉, 빈센트 반 고흐, 1883년, 캔버스에 유채, 27.8x36.5cm, 반 고흐 미술관, 암스테르담.

안정한 생활을 반영하고 있는 듯싶다.

〈토탄을 채취하는 여인들〉은 렘브란트가 즐겨 사용했던 임파스토 기법을 서툴게나마 구사하고 있다. 고흐는 렘브란트 만년의 작품들, 거칠면서도 진실에 가까이 다가갔던 그림들에 매혹되었다. 그는 렘브란트가 그러했듯이 어둠을 통해서 무엇인가를 형상화해 내려고 했다. 고흐는 렘브란트 외에 할스와 루벤스의 스타일도 좋아했다. 그러나 고흐는 플랑드르에서 화가로서 큰 진전을 이루어 내지는 못했다. 1886년 고흐는 머물고 있던 벨기에를 떠나 동생 테오가 살고 있던 파리로 향했다. 이때부터 화가로서 고흐의 본격적인 삶이 시작되었다.

결론적으로 네덜란드와 고흐 사이에는 그가 태어난 곳이라는 점 외에는 별다른 연관성이 없는 셈이다. 그럼에도 불구하고 고흐 애호가들은 끊임없이 암스테르담을 찾아온다. 반 고흐 미술관은 풍차나 안네 프랑크의 집 이상의 중요한 관광지로 부상한 지 오래다. 아무도 거들떠보지 않았던 고흐의 그림들이 잘 보존되어 한 미술관에 모일 수 있었던 것은 동생 테오, 정확히 말하자면 테오의 아내 요한나의 헌신 덕분이었다.

테오가 고독한 영혼, 위대한 화가인 형을 인정하고 받아들여 주었다는 이야기는 널리 알려져 있다. 불행히도 테오는 고흐가 1890년에 스스로 생을 마감한 지 얼마 안 되어 세상을 떠났다. 그의 뒤에는 아내 요한나와 삼촌의 이름을 딴 아들 빈센트만 남았다. 요한나는 남편이 가지고 있던 고흐의 작품들을 모두 챙겨 네덜란드로 돌아갔다. 그녀는 그림도, 남편의 형에 대해서도 잘 알지 못했지만 남편이 남겨 준 고흐의 작품을 지키고 알리는 데 전력을 기울였다. 테오 가족의 헌신으로 인해 고흐의 작품들은 흩어지지 않았고 고흐의 명성은 점차 세계에 알려졌다.

1914년, 고흐와 테오 사이의 편지 컬렉션을 처음으로 출간한 장본인도 요한나였다. 요한나는 1925년 타계하며 자신이 소장하고 있던 고흐의 작품들을 아들 빈센트에게 넘겼다. 이 컬렉션을 국가가 관리하게 되면서 1962년 네덜란드 정부가 반 고흐 재단을 설립했고, 마침내 1973년 암스테르담에 고흐미술관이 문을 열게 된 것이다. 고흐는 생전에는 물론, 사후에도 테오에게 큰 신세를 진 셈이다. 고흐에게 테오는 단순한 동생이자 동반자가 아니라 구원이었다.

마그리트의 기묘한 그림들

플랑드르에서 등장한 위대한 예술가들 중 마지막으로 빼놓을 수 없는 인물은 벨기에의 초현실주의 화가 르네 마그리트René Magritte(1898-1967)다. 브뤼셀에 있는 벨기에 왕립미술관에는 마그리트 관이 따로 마련되어 있다. 그의 기묘한 그림들, 언뜻 보면 아무 문제가 없는 듯하나 실은 모순된 수수께끼를 안고 있는 그림들은 초현실주의로도 상징주의로도 분류된다. 마그리트는 자신을 그 어떤 화파로도 분류하지 않았으며 오로지 스스로를 '생각하는 사람'이라고 칭했다.

마그리트의 그림들, 선명하고 깔끔한 이미지로 현실에서 불가능한 상황을 그리는 그림들은 굳이 이야기하자면 초현실주의에 속해 있다. 그러나 달리, 키리코, 막스 에른스트 등과는 달리 마그리트는 일상에서 자주 볼 수 있는 오브제만을 그렸고 기이한 상상 속 괴물 등은 다루지 않았다. 그는 익숙한 사물을 통해 사람들을 알쏭달쏭하게 만들고 그들을 새로운 세계로 인도했다. 조금 더 넓은 시각으로 보면, 그의 치밀한 이미지들은 얀 반 에이크 이래 디테일에 집착했던 플랑드르 화파의 전통이 현대로 이어진 것으로 볼 수도 있다.

〈빛의 제국 2〉, 르네 마그리트, 1950년, 캔버스에 유채,
78.8x99.1cm, 현대미술관, 뉴욕.

마그리트는 본격적으로 화가의 길에 뛰어들기 전, 상업 미술계에 종사하며 포스터를 그렸다. 이런 전력들이 합해져서 그의 치밀한 이미지들을 만들어 냈다.

장르도 시대도 물론 다르지만, 마그리트의 그림에는 일찍이 렘브란트와 페르메이르의 작품에서 빛났던 어떤 신비로운 분위기가 살아 있다. 그것은 순간을 영원으로 정지시키는 듯한 느낌이다. 지극히 평범한 일상에서 영원을 끄집어낸 페르메이르와 마그리트의 신비로운 모순을 연관시키려 든다면 지나친 억측일지도 모른다. 그러나 그 어떤 천재의 작품이라 해도 예술은 예술가가 나고 자란 땅의 역사와 문화, 전통을 결코 외면할 수 없다. 늘 여러 문화와 언어가 머물면서 새로운 분위기를 자아내던 중간 지대 플랑드르의 예술에는 시간을 초월한 어떤 공통점이 자리하고 있는 듯싶다.

꼭 들 어 보 세 요 !

리하르트 바그너: 오페라 《방황하는 네덜란드인》 중 선원들의 합창

12

빈1

합스부르크
제국의 영광

북대서양

아일랜드

영국

런던

에든버러

암스테르담

네덜란드

벨기에

룩셈부르크

파리

프랑스

북해

덴마크

독일

함부르크

베를린

라이프치히

프라하

뮌헨

스위스

오스트리아

빈

슬로바키아

헝가리

이탈리아

베네치아

피렌체

로마

나폴리

마르세유

바르셀로나

스페인

마드리드

세비야

포르투갈

지중해

모로코

알제리

튀니지

노르웨이

스웨덴

핀란드

발트 해

에스토니아

라트비아

리투아니아

벨라루스

폴란드

우크라이나

러시아

상트페테르부르크

모스크

루마니아

크로아티아

보스니아
헤르체고비나

세르비아

불가리아

그리스

빈은 현재가 아닌 과거의 영광 속에서 사는 도시다. 이 도시에는 화려함의 극치인 쉰브룬 궁과 호프부르크 궁이 있고, '19세기 예술의 종합판'인 오페라 하우스와 궁정 극장이 있으며 환상 도로를 둘러싼 아름답고 우

빈, 오스트리아.

아한 건축물들이 있다. 유럽은 물론, 세계에서도 손꼽힐 만큼 훌륭한 르네상스, 바로크 미술의 컬렉션인 빈 미술사 박물관이 있다. 또 '음악의 수도'라는 별명답게 하이든, 모차르트, 베토벤, 슈베르트, 요한 슈트라우스가 살았던 집들이 모두 기념관이 되어 있다. 몇백 년의 전통을 자랑하는 소년합창단과 스페인 승마 학교는 여전히 국제적인 명성을 얻으며 성업 중이다.

빈의 위용은 방문객을 어리둥절하게 만드는 데 충분하다. 대체 왜 강대국들 틈바구니에 끼어 있는 조그만 나라 오스트리아의 수도가 이렇게나 화려하단 말인가? 그리고 하이든을 필두로 하는 많은 음악가들은 왜 모두가 오스트리아인이었던 것일까? 빈의 화려한 면면은 하나의 단어를 알지 못하고서는 절대 이해할 수 없다. 21세기인 현재까지도 바로크 시대에 머물러 있는 듯한 도시, 빈의 위용은 바로 '합스부르크'라는 한 가문에서 비롯되었다.

합스부르크, 신성 로마 제국, 그리고 빈

앞서 살펴본 바와 같이, 신성 로마 제국의 황제는 선출에 의해 선택되었다. 선거권을 행사할 수 있는 일곱 명의 선제후는 마인츠, 트리어, 쾰른의 대주교와 라인 궁정 백작, 작센 공작, 브란덴부르크 변경백, 보헤미아의 국왕이었다. 이들 중에 마인츠의 대주교가 회의를 소집해 황제를 선출했다. 그런데 이 일곱 선제후에 포함돼 있지 않았던 합스부르크 가가 어떤 연유로 해서 신성 로마 제국의 황제를 세습하게 된 것일까?

1273년 역사에 '루돌프 폰 합스부르크'라는 이름이 등장했다. 스위스의 평범한 백작 집안이었던 합스부르크 가의 자손이 신성 로마 제국의 황제로 선출된 것이다. 당시 일곱 선제후들은 서로가 서로를 견제하고 있었고, 대립 끝에 별다른 배후 세력이 없었던 루돌프 합스부르크를 황제로 선택했다. 합스부르크 가는 어부지리로 황제 자리를 한 번 얻은 셈이다. 그러나 루돌프는 선제후들의 예상보다 훨씬 더 신중하고 철저한 인물이었다. 이때 합스부르크 가가 스위스에서 프라하(당시 신성 로마 제국의 수도)로 본거지를 옮기면서, 스위스의 통치를 맡겼던 영주들 중에 게슬러라는 악명 높은 이가 있었다. 게슬러 영주와 그에게 반발했던 세력 사이의 다툼에서 유명한 '빌헬름 텔의 전설'이 생겨났다. 스위스에 전해져 내려오는 이 전설을 낭만주의 작가 실러가 희곡 『빌헬름 텔』로 썼다.

이후에도 신성 로마 제국 황제관은 교황청과 독일어권 제후들 사이의 세력 판도에 따라 여기저기로 오갔다. 여러 가문이 황제 자리를 놓고 대결하던 시대는 교황청이 강제로 아비뇽으로 옮겨졌던 아비뇽 유수(1309-1377) 기간이었다. 혼란의 와중에 합스부르크 가의 루돌프 4세(1358-1365년 재위)가 1359년, 자신이 공작들 위에 존재하는 '대공'이라는 프리드리히 바르바로사(1122-

1190)의 문서를 들고 나타났다. 주교 위에 대주교가 있듯이, 합스부르크 가는 일곱 선제후의 위에 군림할 자격이 있는 '대공'이라는 주장이었다.

합스부르크 가의 대공위를 증명하는 프리드리히 바르바로사의 문서는 물론 허위였으나 신성 로마 제국법은 루돌프 4세의 주장을 인정하게 된다. 허무맹랑한 문서로 합스부르크 가의 위세를 크게 성장시킨 루돌프 4세는 현재도 빈의 상징인 성 슈테판 대성당을 지은 장본인이다. 이 허위 문서를 근거로 해서 세력을 키운 합스부르크 가는 선거로 계승되던 황제위를 1438년부터 세습하게 되었다. 15세기에 이르러 합스부르크 가는 신성 로마 제국에 속한 여러 국가들 중 가장 큰 세력인 오스트리아 대공국의 대공위를 계승함과 동시에 신성 로마 제국의 황제위도 계승하는 가

1360년경에 그려진 루돌프 4세의 초상화.

성 슈테판 대성당, 1137-1160년, 빈.

문이 되었다.

1508년 신성 로마 제국의 황제가 된 합스부르크 가의 막시밀리안 1세는 교황을 대관식에 부르지 않음으로써 '신성 로마 제국 황제는 교황의 신하'라는 오래된 사슬을 끊었다. 제국의 판도가 바뀌었다. 이와 함께 막시밀리안 1세는 부르고뉴 공작령의 상속녀인 마리와 결혼해 플랑드르를 지참금으로 받았다. 또 이들 사이의 아들 미남왕 필립이 막 레콩키스타를 완수한 스페인 이사벨라-페르디난도 부부의 딸 후아나와 결혼했고 딸 마르가리타는 이사벨라-페르디난도 부부의 아들 후안 왕세자와 결혼했다. 2중의 혼인을 통해 스페인이 합스부르크 왕가의 영토로 넘어왔다. 후안 왕세자가 자손을 남기지 못하고 죽는 바람에 스페인의 왕위가 후아나의 자손인 합스부르크 가 쪽으로 계승된 것이다. 이 같은 결혼 전략을 통해 헝가리의 왕위마저 합스부르크 가로 넘어왔다.

1500년대 중반, 합스부르크는 오스트리아와 헝가리, 북이탈리아, 보헤미아, 플랑드르, 스페인을 모두 통치하는 유럽 최고의 왕가로 부상했다. 허울뿐인 신성 로마 제국의 황제 자리를 빼놓고 보더라도 프랑스와 영국, 교황령 정도를 제외한 유럽 대부분의 국가가 합스부르크 가의 손에 들어왔다. 필립 왕자와 후아나 공주 사이의 아들 카를이 신성 로마 제국의 황제 카를 5세인 동시에 스페인 왕 카를로스 1세가 되었다. 나아가 스페인이 새로이 점령한 남아메리카 식민지도 합스부르크 가의 소유였다. 이때부터 프랑스의 부르봉 왕가와 합스부르크 사이의 몇백 년에 걸친 힘겨루기가 시작된다.

카를 5세(1519-1556년 재위)는 19세의 나이에 중부 유럽과 스페인을 모두 다스리는 대제국의 군주가 되었다. 그는 신성 로마 제국 황제인 동시에 오스트리아 대공, 보헤미아의 왕, 부르고뉴 공작, 스페인 황제였다. 광대한 영토를 지

키기 위해 카를 5세는 숙적인 프랑스의 프랑수아 1세와의 전투 (1525), 로마 침공(1527) 등 평생 40회가 넘는 크고 작은 전쟁을 치렀다. 그 와중에 그는 티치아노(1488-1576)의 재능을 알아보고 그에게 백작 작위를 주는 등 교황 못지않은 예술가들의 후원자 역할도 했다. 티치아노가 그린 다양한 카를 5세의 초상은 제왕의 위엄, 말 위에 올라 진군하는 기사(이 초상은 훗날 반 다이크 등

〈말 탄 카를 5세의 초상〉, 티치아노 베첼리오, 1548년, 캔버스에 유채, 335x283cm, 프라도 미술관, 마드리드.

이 그린 군주의 기마 초상화에 영향을 미쳤다), 철학적인 깊이를 보여 주는 왕의 모습 등을 담아내고 있다.

　카를 5세가 꿈꾸던 세계 제국은 이뤄지지 않았다. 끝없는 전투에 지친 카를 5세는 1556년 스페인을 아들 필립(펠리페)에게, 신성 로마 제국 황제 자리는 동생 페르디난트에게 물려주었다. 카를 5세는 외딴 수도원으로 들어가 1588년 세상을 떠났다. 왕위를 물려받은 두 사람이 각기 펠리페 2세와 페르디난트 1세가 되면서 스페인 합스부르크와 오스트리아 합스부르크 가가 갈라지게 된다. 오스트리아 합스부르크 가가 신성 로마 제국 황제와 오스트리아 대공, 헝가리의 왕, 나폴리 왕 자리를 겸하게 되었다. 교황령을 제외하면 프랑스 정도가 유럽 대륙에서 유일하게 합스부르크 가가 차지하지 못한 땅이었다. 그러나 1648년 베스트팔렌 조약에 의해 독일 내 많은 공국들이 개

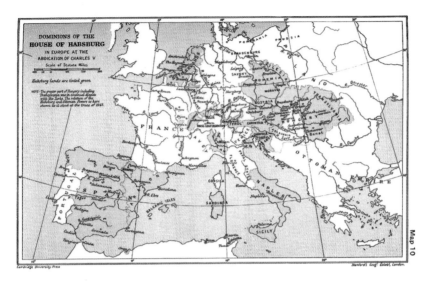

카를 5세 양위 당시 합스부르크 가의 영토.

신교를 받아들이면서 가톨릭을 고집한 신성 로마 제국은 사실상 해체되기에
이른다. 이후부터 빈을 수도로 삼은 신성 로마 제국은 오스트리아 제국의 허
울뿐인 이름이 되었다. 이 당시의 오스트리아는 오늘날처럼 작은 국가가 아
닌 헝가리, 루마니아, 체코, 슬로바키아, 크로아티아 등 동유럽의 대부분을
지배하고 오스만 투르크 제국과 국경을 맞댄 대제국이었다.

　합스부르크의 번영도, 그리고 몰락도 결혼을 통해 이뤄졌다. 막시밀리안
1세 이래 결혼을 통해 대부분의 유럽 영토를 상속한 합스부르크 가는 계속
근친혼을 고집했다. '합스부르크 가 최고의 배필은 합스부르크 가'라는 말이
생겨날 정도였다. 이 거듭된 근친혼을 통해 유전병이 악화되면서 자손들의
수가 점차 줄어들었다. 스페인 합스부르크 가의 마지막 계승자였던 카를로
스 2세(1665-1700년 재위)는 부정 교합이 심해 음식을 씹을 수 없었고 다섯 살

이 될 때까지 걷지 못했다. 그가 자손을 남기지 못하고 사망하는 바람에 스페인의 왕위는 치열한 왕위 계승 전쟁을 거쳐 프랑스의 부르봉 가로 넘어갔다.

오스트리아 합스부르크 가는 스페인의 합스부르크 가보다 더 오래 지속되었다. '로마 제국 황제의 후손'을 자처한 나폴레옹이 강제로 신성 로마 제국을 없애려 하자 당시 신성 로마 제국 황제였던 프란츠 2세는 재빨리 스스로를 '오스트리아 제국 황제 프란츠 1세'로 내세웠다. 프란츠 1세는 1808년 빈을 나폴레옹 군대에게 뺏기기도 했으나 딸인 마리 루이즈를 프랑스 황후로 시집보내면서 유화 국면을 만들고 한편으로는 대프랑스 동맹을 재조직했다. 결국 영국, 러시아, 프로이센 등이 가세한 대프랑스 동맹은 1815년의 워털루 전투에서 희대의 강적 나폴레옹을 물리쳤다. 이 승리로 인해 합스부르크 가는 중부와 동부 유럽 대부분을 포함하는 거대한 제국을 지킬 수 있었다.

합스부르크 가는 1440년 이래 빈을 자신들의 본거지로 삼아 왔다. 빈은 자연히 신성 로마 제국, 또는 오스트리아 제국의 수도가 되었다. 빈은 유럽에서

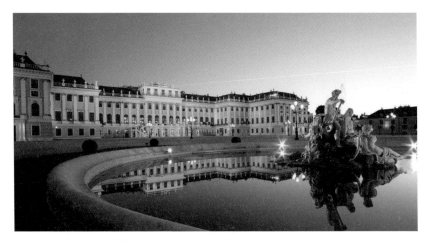

쇤브룬 궁, 1638–1643년 건축, 1740–1750년대 개보수, 빈.

는 가장 동쪽에 위치한 수도로 헝가리를 사이에 낀 채 오스만 투르크 제국과 국경을 맞대고 있었다. 빈은 황제의 수도이자 군사적인 요충지이며, 이슬람의 공격에서 기독교 세계를 지켜야 하는 최전방 역할도 맡고 있었다.

빈에 온 관광객들은 으레 합스부르크 가의 여름 궁전인 쉰브룬 궁으로 향한다. 방의 개수만 1,441개인 이 화려한 궁전에는 오랜 시간 빈을 지배했던 합스부르크 가의 영광의 그림자가 여전히 드리워져 있는 듯하다. 궁은 1600년대 후반에 지어졌으며 마리 앙투아네트의 어머니인 여황제 마리아 테레지아가 1750년대에 전면 증축해서 오늘날의 규모가 되었다. 합스부르크 가의 라이벌인 부르봉 왕가의 베르사유 궁을 다분히 의식한 증축이었다. 드넓은 쉰브룬 궁의 구석에는 '나폴레옹의 방'이라고 이름 붙은 방이 하나 있다. 1812년, 나폴레옹이 러시아에서 패전하자 프란츠 1세의 딸 마리 루이즈는 두 살이 된 나폴레옹의 아들 프란츠를 데리고 쉰브룬으로 돌아왔다. 세인트 헬레나 섬에서 나폴레옹은 아들에게 전하기 위한 회고록을 열심히 썼지만 부자는 다시 만나지 못했다. 프란츠 나폴레옹은 쉰브룬 궁에 사실상 감금된 상태로 날아오는 새만을 벗삼아 지내다 1832년, 결핵으로 사망했다. '나폴레옹의 방' 창가에는 프란츠 나폴레옹의 유일한 벗이었던 새 한 마리의 박제가 진열되어 있다.

궁정의 음악가들: 글루크, 하이든

마리아 테레지아 황제가 오스트리아 제국을 다스리던 1700년대 중반, 제국의 음악 판도는 크리스토프 글루크Christoph Willibald Gluck(1714-1787)와 요제프 하이든Franz Joseph Haydn(1732-1809)에 의해 양분되어 있었다. 한동안 런던에서 활동하던 글루크는 빈에 돌아와 1754년 마리아 테레지아 황제의 궁정 악장

〈하프시코드를 연주하는 크리스토프 글루크〉, 요제프 뒤플레시스Joseph Duplessis, 1775년, 캔버스에 유채, 99.5x80.5cm, 미술사 박물관, 빈.

〈요제프 하이든의 초상〉, 토머스 하디Thomas Hardy, 1791년, 캔버스에 유채, 76.5x63.5cm, 왕립음악원 컬렉션, 런던.

으로 임명되었다. 그는 15년간 합스부르크 가의 궁정 악장으로 봉직했으며 이후 파리에서도 활동하는 등, 전 유럽의 궁정에서 인정받으며 풍요로운 삶을 살았다.

보헤미아 태생인 글루크는 프라하, 밀라노, 런던, 빈, 파리에서 활동한 국제적인 음악가였다. 그는 밀라노에서 이탈리아 오페라의 최신 경향을 익히고 이 경험을 합스부르크의 궁정에서 발휘했다. 18세기 초까지 음악 위주였던 오페라는 글루크에 의해 음악과 줄거리가 결합된, 그리고 연극의 비중이 강화된 스타일로 발전해 나갔다. 글루크는 합스부르크 황가를 위해 10편의 오페라를 작곡했다. 이 중 1762년에 완성한 《오르페오와 유리디체》는 바로크 오페라의 대표작으로 활발하게 공연되고 있다.

글루크가 합스부르크 가의 궁정 악장을 지내던 시기에 약관의 프란츠 요제프 하이든 역시 빈에서 활동하고 있었다. 성 슈테판 대성당의 소년합창단원으로 음악 인생을 시작한 하이든은 변성기가 된 후에도 계속 빈에 머물며 음악을 배우고 가르쳤다. 그의 첫 교향곡에서 재능을 발견한 파울 에스테르하치 공은 1761년 29세의 하이든을 가문의 궁정 부악장으로 임명했다. 에스테르하치 공은 프로이센의 프리드리히 대제가 그러했듯이 바이올린과 첼로를 연주할 줄 아는 본격적인 음악 애호가였다.

헝가리의 대영주 집안인 에스테르하치 가문은 1600년대부터 합스부르크 가에 충성을 맹세했고 그 대가로 백작과 대공 작위를 연달아 얻었다. 에스테르하치 가문은 사실상 헝가리의 왕가나 마찬가지였다. 빈 남동쪽, 아이젠슈타트에 있는 에스테르하치 궁정은 '헝가리의 베르사유'로 불릴 정도로 장대한 규모를 자랑했다. 이 궁이 1763년 완공된 이후로 가문과 궁의 명예를 드높이기 위해 더 많은 음악이 필요해졌다. 하이든은 궁정 부악장과 악장으로 1762년부터 1790년까지 에스테르하치 궁정에서 일했다. 1768년에 문을 연 궁정 안의 400석 규모 연주홀에서는 거의 매일 공연이 열렸다. 하이든은 한 해에만 17편의 오페라를 작곡한 적도 있었다.

하이든은 1790년에 들어서야 가끔 궁을 떠날 여유를 갖게 된다. 대단한 음악 애호가였던 니콜라우스 에스테르하치 공이 사망하고 프랑스 대혁명으로 오스트리아가 전시 체제에 들어서면서 상대적으로 연회에 지출하는 비용이 줄어들었기 때문이다. 하이든은 그동안의 업적을 인정받아 공에게 연금을 받을 수 있었고, 이후로 런던과 빈을 오가며 여유로운 말년을 보내게 된다. 퍼셀과 헨델 이후 내로라할 만한 작곡가가 없었던 런던은 1791년 하이든을 초청했다. 옥스퍼드 대학에서 받은 명예 박사 학위를 기념해 쓴 교향곡 92번

〈옥스퍼드〉를 비롯해 오늘날 연주되는 하이든의 교향곡 대부분은 런던에서 완성된 열두 곡의 '런던 교향곡 시리즈'들이다. 〈놀람〉(94번), 〈군대〉(100번), 〈시계〉(101번) 등이 모두 런던 교향곡 시리즈에 속해 있다.

하이든이 런던에 장기간 체류하지 않았다면 '교향곡의 아버지'라는 칭호는 생겨나지 않았을 것이다. 이 당시 런던에는 이미 대편성 오케스트라가 있었다. 에스테르하치 궁의 소규모 오케스트라를 위한 교향곡만 작곡하던 하이든은 런던의 오케스트라를 만나 비로소 본격적인 교향곡 작곡의 세계로 발을 들여놓게 된다. 런던 교향곡 시리즈를 통해 작곡가로서 하이든의 성격인 밝고 명랑한 동시에 고전주의적인 엄정함이 명료하게 드러났다. 에스테르하치 궁 인근, 하이든이 궁정 악장 시절 살았던 집은 현재 하이든 기념관이 되어 있다.

불운한 천재 모차르트

에스테르하치 가문과 오랫동안 고용 관계를 유지했던 하이든에 비해 볼프강 아마데우스 모차르트Wolfgang Amadeus Mozart(1756-1791)는 여러모로 불운했다. 모차르트는 세 살 때 피아노를 치기 시작했고 다섯 살에 이미 미뉴에트를 작곡한 희대의 천재였다. 그는 여덟 살이던 1763년부터 아버지, 누나 난네를과 함께 유럽 전역을 3년 5개월간 순회 연주했다. 이 순회 연주를 통해 모차르트는 마리아 테레지아 여황제, 프랑스의 루이 15세, 영국의 조지 3세, 교황 클레멘스 14세 등을 만났으며 베르사유에 2주 동안 머물렀다. 1770년, 모차르트는 악보 유출이 금지돼 있던 알레그리의 〈미제레레〉를 로마에서 두 번 듣고 기억만으로 거의 완전하게 악보를 재현해 냈고 교황에게 황금 박차 훈장을 받았다. 불과 열네 살 때의 일이었다.

한미한 태생으로 이십 대의 대부분을 불안정하게 보냈던 하이든에 비해 모차르트의 출발은 판이하게 달랐다. 성인이 된 모차르트는 당연히 황제의 수도 빈에서 자리를 잡을 수 있을 것이라 생각하고 잘츠부르크 대주교 궁정의 오르간 연주자 지위를 박차고 나왔다. 빈으로 온 해인 1782년에 황제 요제프 2세가 원하던 징슈필(독일어 대사를 사용한 오페라)《후궁 탈출》을 작곡해 큰 성공을 거두기도 했다. 빈은 유럽에서 가장 국제적인 도시였고 요제프 2세는 계몽 군주였으며 합스부르크 가는 전통적으로 예술가들, 특히 음악가들을 적극 후원하고 있었다. 이때만 해도 모차르트의 앞날은 탄탄대로로 보였다.

모차르트는 기본적으로 자유주의자였다. 그는 지배 계급에게 종속되길 거부한 최초의 작곡가이기도 하다. 모차르트는 1784년 12월 자유와 평등을 추종하는 비밀 결사 프리메이슨에 가입했고 이 단체의 세 계급 중 가장 높은 단계인 지도자 계급에까지 올라갔다. 빈에서 프리랜서 음악가로 살아가기 위해 모차르트는 정기적으로 연주회를 열었고 이 무대를 위해 많은 피아노 협주곡을 작곡했다. 기품 있고 아름다운 멜로디 속에 협주곡의 통일성, 그리고 피아노라는 악기의 다양성을 과시한 모차르트의 협주곡들은 베토벤이 빈 고전주의를 완성시키는 디딤돌이 되었다. 그러나 모차르트가 궁극적으로 원했던 것은 합스부르크 가의 궁정 음악가 자리였다.

1786년 모차르트의 새 오페라《피가로의 결혼》이 빈 궁정 극장에서 초연되어 큰 성공을 거두었다. 문제는 이 오페라의 대본이었다. 영리한 하인과 하녀가 엉큼하고 덜떨어진 백작을 골탕 먹인다는 내용의 이 선동적인 연극은 이미 파리에서 상연이 금지된 위험한 작품이었다. 요제프 2세 역시 이 희곡의 내용을 좋아하지 않았다고 한다. 말썽의 소지가 다분한 희곡을 군이 오페라 대본으로 선택했던 이유는 무엇일까? 모차르트의 지나치게 자유주의적인

성향이 황제의 궁정에 고용되는 데 보이지 않는 장벽으로 작용했을 여지는 충분하다. 모차르트는 사망하기 한 해 전인 1790년에도 황제의 주문을 받아 《코지 판 투테》를 작곡했다. 분명 모차르트는 빈에서 손꼽는 작곡가 중 한 명이었다. 그러나 그는 끝까지 황제의 궁정에서 안정적인 보수를 받는 자리에 기용되지는 못했다. 글루크가 물러난 궁정 악장 자리는 살리에리에게 돌아갔다. '신동 모차르트'의 후광은 이미 사라진 후였고 빈에서의 경쟁은 그만큼 치열했다. 모차르트에게는 궁정의 실내악 작곡가라는 애매한 위치가 주어졌으나 여기서 받는 봉급은 생활을 영위하기에는 너무 적은 액수였다.

자유주의적인 성향 못지않게 당시의 국제 정세도 모차르트의 발목을 잡았다. 오스트리아는 프로이센-바이에른-프랑스 등과 오랜 갈등 중이었으며 설상가상으로 동쪽의 숙적인 오스만 투르크도 1788년에 국지적 전쟁을 일으킨 상황이었다. 서쪽의 프랑스에서는 혁명이 터졌다. 황실은 군대의 비용을 조달하기 위해서 지출을 줄여야만 했다.

모차르트는 천재적인 작곡가인 대신, 실제 생활에서는 영 무능했으며 판단력도 떨어졌다. 그는 여러 번 런던이나 프라하로 떠날 것을 심각하게 고려했지만 늘 황실의 부름을 기대하며 빈에 주저앉았다. 1787년 프라하 초연에서 큰 성공을 거둔 《돈 조반니》는 빈에서 미지근한 반응만을 얻었으며 요제프 2세 역시 "훌륭한 오페라이기는 하나 빈 시민들의 구미에는 맞지 않는 작품"이라고 말했다. 외적의 침략 가능성을 늘 고려해야 했던 빈의 분위기는 보수적인 쪽에 가까웠고 이런 시각에서 보면 모차르트의 음악, 특히 오페라들은 지나치게 급진적이고 담대했다.

1788년과 1790년에 태어난 두 명의 딸이 연달아 사망하고 아내 콘스탄체도 잇따른 출산으로 쇠약해지면서 모차르트는 극심한 우울증에 빠졌다. 이

괴로운 시기에 모차르트의 마지막 교향곡 39, 40, 41번과 클라리넷 5중주가 완성되었다. 1790년, 런던의 흥행사 잘로몬이 두 개의 오페라를 작곡해 달라는 조건으로 모차르트를 초청했다. 그러나 이미 건강을 잃은 데다 저축해 둔 돈도 없었던 모차르트는 런던으로 건너가 생활할 여비를 마련할 길이 없었다. 모차르트는 자신에게 주어진 마지막 기회였던 잘로몬의 초청을 거절했다. 잘로몬은 모차르트 대신 에스테르하치 공의 궁정에서 막 은퇴한 하이든을 선택했다.

하이든이 런던에서 큰 환대를 받는 동안 모두의 관심에서 멀어진 모차르트는 1791년 12월, 35세의 나이로 빈에서 숨을 거두었다. 이 해 여름과 가을에 오페라 《티토 황제의 자비》, 《마술피리》, 클라리넷 협주곡, 장송미사곡(레퀴엠)을 쉬지 않고 작곡하며 건강을 해친 모차르트는 차가운 빈의 겨울을 넘기지 못했다. 그는 죽기 전날까지 레퀴엠을 작곡했지만 《라크리모사》(눈물의 날)의 시작 부분까지밖에 쓰지 못했다. 임종의 병상에서 모차르트는 "내 생애는 무척이나 전도유망하게 시작되었으나 누구도 자신의 운명과 죽음을 예측할 수는 없다"는 회한에 찬 한 마디를 남겼다. 시대를 잘못 타고난, 한 위대한 천재의 때이른 종말이었다.

변화하는 빈, 베토벤의 고독한 투쟁

계몽주의에 물들었으면서도 황실에 대한 기대를 끝내 버리지 못했던 모차르트에 비해 그보다 한 세대 늦게 태어난 루트비히 판 베토벤(1770-1827)은 철저한 계몽주의자였다. 스물두 살의 나이로 빈에 온 베토벤은 뛰어난 콘서트 피아니스트로 이름을 알렸으며 이를 통해 귀족들의 후원을 얻어 빈에 자리 잡았다.

베토벤은 삼십 대 초반에 이미 난청이 심해져 있었으며 이 때문에 사람을 만나기를 극도로 꺼려 했다. 베토벤의 음악을 관통하는 두 가지 주제는 '피아노'와 '고통을 이기는 영웅적 의지'일 것이다. 베토벤은 피아노 연주와 레슨으로 빈에서 자리를 잡았고 출판사들은 늘 그에게 피아노곡 악보를 원했다. 의외로 베토벤은 피아노곡과 교향곡 외의 다른 장르들, 특히 종교 음악과 오페라에서는 실패를 거듭했다.

〈루트비히 판 베토벤의 초상〉, 페르디난트 발트뮐러Ferdinand Waldmüller, 1823년, 캔버스에 유채, 미술사 박물관, 빈.

빈에서 베토벤이 만난 스승은 하이든과 살리에리였다. 이들에게 대위법과 작곡을 배우면서 베토벤은 자신의 음악 세계를 구축해 나갔다. 베토벤이 어렵지 않게 빈에서 유명세를 얻은 이유는 당시 막 개량된 피아노의 공로가 컸다. 베토벤은 뛰어난 피아니스트였고 특히 즉흥 연주에 능했다. 그는 이 새로운 악기를 자유자재로 연주해 청중을 사로잡았다. 자연히 베토벤에게 피아노를 배우고자 하는 학생들이 끊이지 않았다. 그중에는 황제 레오폴트 2세의 아들 루돌프 대공도 있었다. 대공은 평생 베토벤에게 너그러운 후원자가 되었다.

이처럼 베토벤은 초년병 시절부터 귀족들과 동등한 위치에 있었고, 그 스스로도 자신의 위치에 강한 자긍심을 느꼈다. 그는 결코 스승 하이든처럼 귀족에게 굽히려 들지 않았다. 리히노프스키 공작은 그에게 1800년부터 600플로린의 연금을 매년 조건 없이 지급했다. 그럼에도 불구하고 베토벤은 공작에게 고분고분하게 굴지 않았다. 심지어 그는 공작에게 "당신들 귀족은 수십,

수백 명이지만 나 베토벤은 한 명뿐이다"라는 편지를 보낸 적도 있었다.

흔히 베토벤은 '불굴의 의지를 가진 악성'으로 묘사된다. 그 같은 찬사는 지극히 타당하다. 베토벤은 소나타 형식, 협주곡, 교향곡 등에서 스승 하이든이 기초를 닦고 모차르트가 쌓아올린 빈 고전파의 규칙을 완성시켰으며, 그 규칙을 스스로 무너뜨리는 데에도 성공한 전무후무한 작곡가였다. 그의 피아노 소나타 중 가장 유명한 14번 〈월광〉은 으레 소나타라면 빠른 악장으로 시작해 느린 악장, 빠른 악장의 3악장으로 이어지는 형식을 무시하고 느린 악장으로 시작된다. 베토벤의 많은 음악들은 음악 자체의 아름다움으로 형식의 엄격함을 뛰어넘는다. 파격적으로 4악장에 합창을 집어넣은 마지막 교향곡 〈합창〉 역시 두말할 나위가 없다.

베토벤은 분명 뛰어난 음악가였지만, 이 위치를 얻기 위해 그는 인간적으로 많은 대가를 치러야만 했다. 스물두 살에 청운의 꿈을 안고 빈으로 간 직후부터 고열과 난청에 시달렸고 서른한 살이던 1801년 이미 연극의 대사가 잘 들리지 않을 정도로 난청이 심각해졌다. 거기다 천연두를 앓아서 얼굴은 얽었고 성격 역시 문제가 많았다. 그는 몹시 불안정하고 의심이 많은 데다 급하고 성마른 성격이었다. 이 모든 난관을 뚫고 베토벤은 모차르트가 해내지 못한, 귀족들과 동등하며 나아가 귀족들의 존경을 받는 예술가의 지위를 결국 쟁취해 냈다. 그의 음악에 공통적으로 깃들어 있는 영웅적인 비장미는 음악에 반영된 그의 삶 자체나 다름없었다.

슈베르트, 슈만, 베르디, 멘델스존, 베를리오즈 등 많은 작곡가들은 자신들의 대표작을 이십 대에서 삼십 대 후반 사이에 작곡했다. 베토벤은 이들과는 반대로 생의 최후 10년 동안 교향곡 9번과 피아노 소나타 29번 〈함머클라비어〉, 여섯 곡의 현악 4중주 등 여러 걸작을 완성했다. 당시 베토벤은 귀가 완

전히 먼 상태여서 자신의 작품을 무대에서 지휘할 수도 없었다. 특히 웅대하고 복잡한 구조 속에서 격렬한 비장미와 투쟁하는 정신을 보여 주는 교향곡은 베토벤 생전에 이미 그를 악성의 반열에 올려놓았다. 베토벤이 사망한 지어언 두 세기가 가까워지고 있는 현재까지도 베토벤을 뛰어넘는 교향곡 작곡가는 나오지 않고 있다. 브람스와 브루크너, 말러 등 빈의 작곡가들과 북구의 차이콥스키와 시벨리우스, 쇼스타코비치, 보헤미아의 드보르자크 등 뛰어난 교향곡 작곡가는 계속 등장했지만 그들은 모두 베토벤을 능가했다기보다는 베토벤의 음악을 계승한, 베토벤의 제자들이었다.

그렇다면 왜 베토벤은 종교 음악과 오페라에서는 성공을 거두지 못했을까? 오페라에 대해서는 당시 빈을 휩쓸던 로시니의 이탈리아 오페라를 경박하다고 여길 만큼 큰 의지도 없었던 것으로 보인다. 종교 음악에 대해서는 베토벤 본인도 작곡하고픈 욕구가 있었다. 로맹 롤랑에게 "미켈란젤로의 〈천지창조〉 같은 음악"이라는 찬사를 받았던 만년의 〈장엄미사〉는 베토벤이 대단히 심혈을 기울여 작곡한 작품이다. 베토벤은 이 미사곡의 작곡에 1819년부터 1822년까지, 거의 4년 가까이를 소비했다. 그럼에도 불구하고 〈장엄미사〉는 빈 초연에서 미지근한 반응을 얻는 데에 그쳤다. 종교 음악 특유의 형식미와 경건함은 베토벤의 자유롭고 격정적인 성향에 맞지 않았다. 베토벤의 소망은 계몽주의자이자 세계 시민으로서, 시대의 혁명적인 정신을 음악에 담아내는 것이었다. 그의 진정한 열정은 〈장엄미사〉를 완성한 지 얼마 되지 않아 작곡한 교향곡 9번의 합창 '오, 벗이여, 이 소리가 아니오!'라는 격정적 외침에 깃들어 있었다.

당연한 일이지만 빈의 귀족들은 베토벤의 반항적인 성향을 껄끄러워했다. 그러나 그들은 동시에 예술의 수호자였고 합스부르크 가가 오랜 시간 애착

을 기울인 음악의 아름다움에 깊이 매료되어 있었다. 말하자면 빈에서 귀족다운 '노블레스 오블리주'를 표현할 수 있는 방식 중의 하나는 예술에 대한 심미안을 자랑하는 것이었다. 이 때문에 여러 번 귀족들의 심기를 거스르면서도 베토벤은 계속 귀족들의 후원을 받을 수 있었다. 베토벤의 작품 중 〈라주모프스키 4중주〉, 피아노 소나타 21번 〈발트슈타인〉 등이 자신의 후원자들에게 헌정된 곡들이다.

모차르트와 베토벤의 시대 사이에 일어난 또 하나의 커다란 변화는 악보 출판에 있었다. 베토벤의 활동 시기는 유럽의 악보 출판 사업이 궤도에 오른 시점과 겹쳐 있다. 런던의 출판사들은 베토벤에게 큰돈을 지불하고 악보 독점 출판권을 사 갔다. 베토벤의 새로운 작품을 출판하기 위한 출판사들 간의 경쟁은 시간이 갈수록 치열해졌고 베토벤에게 돌아오는 보수도 그만큼 커졌다. 이러한 시대의 변혁 속에서 베토벤은 용케 프리랜서 작곡가로서 활동을 계속할 수 있었다. 베토벤이 1827년 사망했을 때, 3만 명의 사람들이 빈에 모여 그의 장례 행렬을 따라갔다. 모차르트가 패배한 도시 빈에서 베토벤은 작곡가로 다만 생존하는 데 그치지 않고 승리자로 남았다.

합스부르크의 몰락과 시시의 비극

합스부르크 제국은 시작부터 해결하기 어려운 모순을 안고 있었다. 결혼으로 인해 생겨난 새로운 영토들이 하나씩 더해진 제국에는 다양한 민족과 다양한 언어들이 존재하고 있었다. 19세기 들어 이들이 민족주의를 주장하면서 제국의 몰락은 피할 수 없는 귀결인 듯 보였다. 놀랍게도 제국은 20세기 초반인 1918년까지 존속했다. 황제들은 철저한 관료주의를 통해 제국을 통제해 나갔다. 제국은 헝가리의 독립 요구를 무마하기 위해 1867년 오스트리

1910년경 그려진
프란츠 요제프 1세의 초상.

〈18세의 엘리자베트 황후〉,
아만다 베르스테트Amanda Bergstedt,
캔버스에 유채, 1855년, 시시 박물관, 빈.

아-헝가리 이중 제국으로 이름을 바꾸었다. 프란츠 요제프 1세(1848-1916년 재위)와 엘리자베트 황후가 헝가리의 왕과 왕비로 다시 대관식을 거행했고 빈과 부다페스트 양쪽 모두가 제국의 수도가 되었다. 제국의 통치 정책에 가장 반항하던 헝가리의 독립을 표면적으로 인정하는 제스처였지만 달라진 건 아무것도 없었다.

보수주의자였던 프란츠 요제프 1세는 86세까지 생존하며 68년간 제국을 통치했다. 그의 오랜 통치 기간 동안 아내와 아들, 조카가 모두 비명에 세상을 떠났다. 유부녀와 사랑에 빠진 루돌프 황태자는 1889년 연인 베체라와 동반 자살했다. 개혁적이고 진보적 사고를 갖추고 있던 루돌프는 보수적인 황제를 대신할 오스트리아인들의 희망이었으나 결국 이 희망은 이뤄지지 못했다. 그의 죽음은 어찌 보면 합스부르크 제국의 종말을 알리는 서곡이나 마찬가지였다. 그전부터 황실에 거의 머무르지 않았던 황후 엘리자베

트는 아들의 사망 이후 더욱 제국 주변을 떠돌게 되었으며 1898년 스위스에 머물다 암살당했다. 바이에른의 공주였던 엘리자베트는 젊은 시절 유럽에서 제일가는 미인이었다. '시시'라는 애칭으로 불렸던 불행한 황후 엘리자베트는 빈 사람들에게 동정 어린 애정을 받았다. 지금도 빈의 여러 호텔과 카페에서 그녀의 초상을 흔히 볼 수 있다.

황제의 조카 페르디난트 대공이 황태자로 임명되었으나 그 역시 루돌프 황태자가 그랬듯이 결혼 문제로 요제프 황제와 대립하는 관계였다. 유능한 외교관이기도 했던 페르디난트 대공 부부의 암살로 제1차 세계대전이 촉발되었다는 사실은 잘 알려져 있다. 대공 부부는 1914년 사라예보를 방문한 길에 독립을 요구하는 세르비아 청년 가브릴로 프린치프의 저격으로 사망했다. 한 달 후, 오스트리아가 세르비아에게 선전 포고를 하면서 제1차 세계대전이 시작되었다. 독일, 프랑스, 영국, 오스만 투르크, 러시아, 이탈리아, 미국 등이 각국의 이해에 따라 전쟁에 참전했고 전황이 짙어지는 와중인 1916년 프란츠 요제프 1세가 사망했다. 그의 5촌 조카인 카를 1세가 제국의 새로운 황제가 되었다. 2년 후인 1918년, 독일-오스트리아 동맹이 패전하며 전쟁이 끝났다. 오스트리아 제국은 오스트리아, 헝가리, 세르비아, 루마니아, 체코슬로바키아로 분할되었고 일부는 우크라이나, 이탈리아, 폴란드 등에게 할양되었다. 영토의 80퍼센트를 잃은 오스트리아는 공화국으로 정치 체제를 바꾸었다. 이로써 500년 역사의 합스부르크 제국은 역사 속으로 사라졌다.

1919년 카를 1세 부부는 스위스로 출국했다. 오스트리아 내에서 합스부르크 가의 모든 특권은 영구히 박탈되었고 오스트리아 정부는 황제 부부의 재입국을 금지했다. 황제의 아들 오토 대공은 1938년 오스트리아가 독일에 합병될 때 오스트리아 망명자들로 구성된 반나치스 단체를 이끌며 오스트리아

내 유대인들의 탈출을 도왔다. 대공은 종전 후 독일 국적을 얻었고 유럽의회 의원으로 활동하다 2011년 99세의 나이로 사망했다. 오스트리아 정부는 그의 유해가 슈테판 대성당 내의 합스부르크 황가 묘역에 묻히도록 허가해 주었다. 한 위대한 가문의 품위 있는 종말이었다.

꼭 들 어 보 세 요 !

모차르트: 《피가로의 결혼》 중 피가로의 아리아 〈이제는 못 날으리Non più andrai〉 / 클라리넷 협주곡 K.622, 2악장
베토벤: 피아노 소나타 17번, Op.17-2 〈템페스트〉 3악장 / 교향곡 9번, Op.125, 〈합창〉 4악장

빈 2

어제의 세계

13

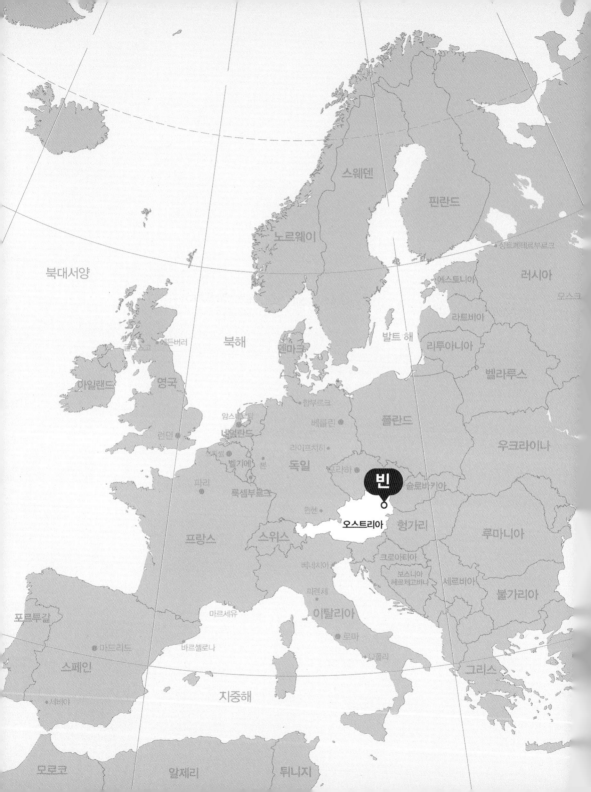

북대서양

아이슬란드

노르웨이

스웨덴

핀란드

상트페테르부르크

러시아

모스크

에스토니아

라트비아

리투아니아

벨라루스

발트 해

덴마크

북해

영국

글래스고

에든버러

아일랜드

런던

암스테르담

네덜란드

벨기에

본

파리

프랑스

룩셈부르크

함부르크

베를린

라이프치히

독일

프라하

빈

슬로바키아

뮌헨

오스트리아

헝가리

우크라이나

폴란드

루마니아

스위스

베네치아

크로아티아

보스니아
헤르체고비나

세르비아

불가리아

피렌체

이탈리아

로마

나폴리

그리스

포르투갈

마드리드

스페인

세비아

바르셀로나

마르세유

지중해

모로코

알제리

튀니지

빈 특유의 유미주의
는 결국 정치적 좌절
감에서 기인한 것이
었다. 계몽 전제 군주
였던 마리아 테레지
아와 그의 아들 요제
프 2세 이래로 오스트
리아의 정치 체제는

빈 미술사 박물관, 1871-1891년, 빈.

거의 200년 가까이 변화가 없었다. 이웃한 프랑스와 독일, 이탈리아에서 혁
명이 일어나고 통일이 이뤄지는 동안 오스트리아 제국은 화석처럼 그 자리
에 꿈쩍 않고 버티고 있었다. 사실상 최후의 황제인 프란츠 요제프 1세는 무
려 68년을 재위했다. 어느 순간부터 늙은 황제는 제국 그 자체처럼 보였다.
황제의 보수적인 정치 체제를 조금이라도 개선해 보려던 아들 루돌프 황태
자와 조카 페르디난트 대공은 그보다 먼저 세상을 떠났다.

　황제와 관료들의 전제정이 너무도 탄탄하고 융통성 없었기 때문에 국민들
은 이를 뒤엎으려는 시도 자체가 무의미하다고 생각하게끔 되었다. 오스트
리아 제국에는 정치적인 무기력과 소시민주의가 합쳐진 독특한 시민 문화가
탄생했다. '비더마이어Biedermeier'라고 불린 이 시민 문화는 정치적 체념과 가
톨릭 신앙심, 그리고 독일인 특유의 체제 순응주의가 합쳐지고 여기에 아름
다움과 쾌락에 대한 갈망이 합쳐진 형태였다('비더'는 '평범한'이란 뜻이며 '마이어'

는 합스부르크 제국에 흔했던 성姓이다). 일종의 소박한 관료주의라고도 볼 수 있는 비더마이어 문화는 세기말까지 오스트리아 문화를 규정짓는 개념이 되었다. 시민 계급은 정치를 외면하고 그 대신 미적 분야에 유난히 몰두했다. 천국처럼 화려하게 장식된 궁정과 교회, 극장에서 매일 밤 벌어지는 연극과 콘서트가 예술에 대한 중류 계층의 열망을 자극했다. 이를 통해 빈 특유의 유미주의가 탄생하고 성장하게 된다.

1850년대 이후에는 매일 저녁마다 시내 곳곳에서 왈츠 무도회가 열렸다. 빈은 외부의 모든 변화를 굳건하게 외면하며, 미래가 아닌 과거로 돌아가기를 꿈꾸었다. 오스트리아 작가 슈테판 츠바이크의 회고록 제목처럼, 빈은 말 그대로 '어제의 세계'였다. 호프만스탈이 대본을 쓰고 리하르트 슈트라우스가 작곡한 고답적인 오페라 《장미의 기사》는 1750년대 마리아 테레지아의 통치 시대를 배경으로 하고 있다. 이 오페라의 분위기, 화려한 겉치레와 예절 속에서 은밀하게 자신의 쾌락을 추구하는 풍조는 19세기 말까지 빈의 사교계에 변치 않고 남아 있었다.

황제를 위한 도시 건설

도시 전체가 변화를 거부하고 외부 상황을 필사적으로 외면하면서 오직 현재를 즐기려고 했다는 점에서 볼 때 세기말의 빈은 정말로 독특한 도시였다. 1867년 제국은 의회내각제를 도입하는 제스처를 보이기도 했으나 이 모든 것은 허울뿐인 변화였다. 제국의 이름이 오스트리아-헝가리 제국으로 바뀌고 수도가 빈과 부다페스트 두 곳으로 늘어났다고 해도 실제적으로 달라진 것은 없었다. 황제는 1900년 의회를 해산하고 종래의 관료제로 되돌아갔다.

변화가 전혀 없었던 것은 아니었다. 빈은 1808년 나폴레옹에게 점령당하

는 큰 굴욕을 겪었다. 이때 빈 도심을 둘러싸고 있었던 성벽 대부분이 무너졌다. 프란츠 요제프 1세는 이 성벽을 완전히 무너뜨리고 여기에 환상 도로(링슈트라세Ringstrasse)를 건설하라는 지시를 내렸다. 오래된 도시의 새로운 도시 계획이 시작되었다. 파리에서도 오스만 남작이 주도하는 도시 계획이 한창 진행되고 있을 즈음이었다.

그러나 빈의 도시 계획은 다른 국가들의 근대적 도시 계획과 그 궤를 완전히 달리하는 것이었다. 빈 도시 계획의 중점은 환상 도로 주변에 장대한 바로크식 건물들을 대거 세워서 황제정의 위엄을 만방에 과시하는 데에 있었다. 유용성이나 기능이 아니라 장식과 상징성을 극대화하기 위한 도시 계획이었다. 다른 유럽 도시들이 도로를 넓히고 하수도와 도서관을 만들며 시민들을 위한 도시를 한창 건설하고 있을 때에 빈은 때아닌 바로크 시대로 돌아가기 위한 작업을 개시했다.

제일 먼저 세워진 건물은 고딕 양식의 포티프키르헤Votivkirche(봉헌 교회)였다. 교회를 시작으로 여러 장대한 건물들이 환상 도로를 둘러싸고 줄줄이 들어섰다. 이제 도로 안쪽의 구시가지와 도로 밖의 신시가지는 확연히 구분될 수밖에 없었다. 도로를 둘러싼 건물들은 빈의 정치, 교육, 문화를 대표하는 상징들이 되어야 했다. 국회의사당, 시청사, 오페라 하우스, 미술사와 자연사 박물관, 빈 대학 본부, 시립 공원, 부르크 극장(국립극장) 등이 이 도로를 둘러싸고 1870-1890년대 사이에 줄줄이 완공되었다.

이 건물들은 하나하나 떼어놓고 보아도 장대하기 짝이 없고 다 같이 보아도 환상 도로의 연속성을 유지하는 선에서 지어졌기 때문에 매우 훌륭하고 화려하기 그지없다. 그러나 자세히 보면 이 건물들은 제각기 과거의 건축 양식을 흉내 내고 있다. 바이에른의 노이슈반슈타인 성이 때아닌 로마네스크

양식으로 지어졌듯이 말이다. 교회와 시청사는 고딕식, 국회의사당은 그리스식, 대학은 르네상스식, 극장과 박물관 들은 바로크 양식 등으로 각각 지어졌다. 그 결과 도시는 1800년대 후반에 유행한 '스타일 건축'의 완성처럼 보였다.

　이십 대 초반, 빈에 살면서 빈 미술학교 시험에 응시했던 젊은 히틀러는 "환상 도로 전체가 내게는 '아라비안 나이트'에 나오는 마법처럼 보였다"고 말했는데 이 관찰은 정확한 것이었다. 건축가들은 국회의사당 앞에 오스트리아의 민주주의를 상징하는 조각을 장식하려고 했으나 오스트리아에는 민주주의가 존재했던 적이 없었다. 건축가들은 궁여지책으로 그리스 신화의 아테나와 고대 로마의 역사가인 투키디데스 등을 국회의사당 앞에 세웠다. 이렇게 해서 링슈트라세는 빈의 귀족 문화를 완성하는 화려한 건축 박물관으로 완성되었다. 도시 자체가 바그너의 오페라처럼 화려하고 장대한 예술 작품이 된 셈이었다. 물론 이러한 해묵은 역사 지향적 분위기가 모든 빈 사

오스트리아 국회의사당 앞에 세워진 아테나 조각상.

304

람들, 특히 젊은 예술가들에게 만족스러울 리가 없었다. 거대한 박물관 같은 링슈트라세를 비판하면서 빈에도 새로운 예술의 분위기가 싹트기 시작했다.

새로운 천재들의 등장: 클림트와 오토 바그너

구스타프 말러Gustav Mahler(1860-1911)는 구스타프 클림트Gustav Klimt(1862-1918)를 "지금까지 태어난 화가들 중에 가장 천재적인 인물"이라고 극찬했는데 이 칭찬은 어느 정도는 타당성이 있다. 클림트는 19세기 말 파리에서 마네, 드가, 모네, 르누아르 등 인상파 화가들이 이룬 개혁을 빈에서 혼자의 힘으로 해낸 장본인이다. 그로 인해 빈의 미술은 바로크 시대에서 비로소 벗어나 현대로 진입하게 되었다. 동시에 그가 그려낸 에로틱한 심연과 관능적인 여성들은 19세기 후반의 빈을 지배하던 향락주의를 예술적 관점에서 해석한 것으로 볼 수도 있다

클림트의 화풍은 최소한 세 번 이상 극단적으로 변화한다. 클림트가 1890년대, 1900년대 중반, 그리고 1910년대에 그린 작품들을 나란히 놓고 보면 동일한 화가가 그린 작품이라고 보기에는 믿을 수 없을 정도로 서로 다르다. 물론 화가의 일생을 두고 보면 그 어떤 화가이든지 조금씩 화풍이 변화한다. 그러나 클림트처럼 극단을 오가는 변화를 보여 준 이는 거의 없다고 해도 과언이 아니다. 클림트는 빈이라는 도시의 과거부터 현재, 그리고 미래를 오가다 다시 더 먼 과거로 돌아가면서 인생을 마감했다. 그의 작품들이 보여 주는 사이클은 빈의 예술가들이 세기말을 어떻게 넘어섰는지, 그리고 현대의 문턱에서 어떻게 좌절했는지를 극명하게 보여 준다.

클림트의 아버지는 보헤미아에서 전통적인 방식의 금세공 기술을 배운 장인이었다. 아버지의 재능을 이어받은 클림트는 빈 황실공예학교에서 장학금

을 받을 정도로 뛰어난 실력을 보였다. 그는 열일곱 살의 나이로 동생 에른스트 클림트, 동료 프란츠 폰 메추와 함께 '예술가 컴퍼니'를 설립했다. 이들은 링슈트라세 건설의 와중에 새로운 부르크 극장 로비의 천장화, 빈 미술사 박물관 아트리움의 프레스코화 등 많은 일감을 얻게 된다. 빈 역사주의 화가의 왕자로 불렸던 한스 마카르트가 1884년 갑자기 사망하며 그가 맡았던 일들이 예술가 컴퍼니로 넘어온 덕도 있었다. 특히 예술가 컴퍼니가 그린 부르크 극장의 천장화들(고대 그리스부터 셰익스피어 시대까지 연극의 발전상을 그렸다)은 프란츠 요제프 황제를 크게 만족시켰다. 이러한 공로를 인정받아 클림트는 28세인 1890년에 황제 메달을 수상했다.

날이 갈수록 시대에 뒤떨어진 정치 체제에 대한 경멸과 혐오, 그리고 변화를 요구하는 목소리가 사회 도처에서 터져 나오면서 예술가들도 해묵은 바

클림트와 예술가 컴퍼니가 그린 부르크 극장 천장화의 한 부분. 셰익스피어의 『로미오와 줄리엣』을 공연하는 무대와 객석을 그림. 1886–1888년, 프레스코, 부르크 극장, 빈.

로크 시대에서 벗어나 변화하기를 원했다. 국제적으로도 1880년대 이래 상징주의라는 새로운 스타일이 도래하고 있었다. 아르놀트 뵈클린, 페르디난트 호들러 등이 주도한 상징주의는 낭만주의가 시들며 떨어진 씨앗에서 싹텄다. 이들은 눈에 보이는 사물을 묘사하는 인상주의의 한계에서 벗어나 이성의 너머에 있는 보이지 않는 존재들인 무의식, 꿈, 죽음, 환상, 유령 등의 이미지를 신비스러운 분위기로 표현해 냈다. 세기말의 불안을 담아낸 상징주의 작품들의 여파는 곧 유럽 전역으로 광범위하게 퍼져 나갔다. 파리에서는 고갱의 영향 아래 신비주의를 강하게 드러내는 '나비파'가 등장했다. 모두 다가올 20세기를 예고하는 경향들이었다.

빈에서도 상징주의의 영향을 받은 예술가들이 변화를 준비하고 있었다. 작가들은 청년 빈파, 화가와 건축가들은 분리파를 결성했다. '분리파'라는 명칭은 기존의 예술가 조합에서 분리된 새로운 예술가 연맹의 탄생을 의미하는 말로 이미 베를린과 뮌헨에서 각기 분리파가 결성된 상태였다. 젊은 예술가들은 새로운 연맹의 회장으로 클림트를 추대했다. 1897년 빈 분리파가 정식으로 출범했다.

제1회 분리파 전시회 포스터, 구스타프 클림트, 1898년, 석판화, 63.5x46.9cm, 응용미술관, 빈.

아버지 세대와의 단절을 선언하듯, 빈 분리파의 첫 번째 전시회 포스터는 괴물 미노타우로스를 죽이는 영웅 테세우스의 모습을 담고 있다. 분리파는 자신들의 회관 건축을 통해 새로운

'예술의 신전'을 빈 시민들에게 보여 주려 했다. 빈 분리파 회관은 예술이라는 신앙에 바쳐진 예술가들의 결의를 황금빛 돔으로 표현한 동시에 원, 사각형, 입방체 등으로 건축 구조를 단순화해 링슈트라세를 가득 채운 기존 건축들에게 정면으로 반기를 들고 있다. 현관에 황금빛으로 쓰인 '시대에는 예술을, 예술에는 자유를'이라는 분리파의 모토 역시 건물의 엄숙한 분위기를 강조하고 있다.

고대의 신전을 모방한 빈 분리파 회관 건물에서 알 수 있듯이 묘하게도 분리파는 아버지 세대에서 떨어져 나가겠다고 거듭 주장하면서도 과거에서 자신들의 돌파구를 찾고 있었다. 그들의 발걸음은 파리의 인상파나 나비파 같은, 가볍고 혁신적인 행보는 결코 아니었다. 분리파 멤버로 활동한 건축가 오토 바그너Otto Wagner(1841~1918)는 우체국 저축은행, 카를플라츠 역사 등의 작품을 통해 장식 과잉인 빈 건축에 반기를 들고 나섰지만, 그 역시 빈 건축을 완전히 탈피한 것은 아니었다. 바그너는 기본적으로 고전 건축의 전통을 반대하지 않았다. 그가 반대한 것은 필요 이상의, 건물을 짓누르는 듯한 과잉 장식이었다. '필요는 미술의 유일한 어머니'이며 '실용적이지 않으면 아름다울 수도 없다'고 바그너는 거듭 말했다. 부르주아의 주거 형태로 건축된 마졸리카 하우스의 외벽에는 섬세한 꽃과 나뭇잎 장식이 그려져 있고 상층부에는 사자 마스크가 놓여 있다. 우체국 저축은행의 최상층에도 월계관과 두 명의 고전적 인물상이 배치되었다. 기본적으로 바그너는 빈 바로크 건축 전통의 현대적 계승자였다.

빈 분리파의 한계: 과거로의 회귀

클림트의 그림은 분리파와 함께 점점 더 위협적이고 노골적으로 변해 갔다.

〈누다 베리타스(벌거벗은 진실)〉라는 그림 속의 여성은 초점 없는 시선으로 흐릿한 거울을 든 채 정면으로 관객을 마주한다. 검은 뱀 한 마리가 그녀의 다리를 위협적으로 휘감고 있다. 그림 위에는 프리드리히 실러의 글 "너의 예술 작품으로 모두에게 즐거움을 줄 수 없다면 소수의 사람들을 만족시켜라"가 써 있다. 그의 다른 그림 속 '유디트'는 베어 낸 홀로페르네스의 머리를 든 채 자신만만한 미소를 짓고 있다. 그녀는 자신의 관능을 무기로 남성을 공격하고 제압한 승리감을 숨기지 않는다.

1897년에는 보헤미아 출신의 유대인 구스타프 말러가 빈 궁정 오페라(현재의 빈 국립 오페라)의 지휘자로 임명되었다. 1899년, 프로이트는 인간의 무의식을 움직이는 거대한 힘이 성욕이라는 학설을 담은 『꿈의 해석』을 빈과 라이프치히에서 출간하고 정신분석학회를 결성해 보수적인 빈 사회에 큰 파문을 일으켰다. 1901년 말러가 발표한 교향곡 5번은 빈의 화려한 외면 속에 도사리고 있는 균열을 간파하고 있다. 거대하고 외향적인 1악장에서도 분명 어떤 불안감, 내

〈누다 베리타스〉, 구스타프 클림트, 1899년, 캔버스에 유채, 240x64.5cm, 오스트리아 국립도서관, 빈.

면의 떨림이 느껴진다. 엉뚱하게도 1악장은 장송 행진곡을 포함하고 있어서 종잡을 수 없는 불안한 꿈 같은 인상을 준다. 말러는 19세기 낭만주의, 그리고 음악의 수도로서 빈의 전통을 계승한 최후의 낭만주의자였다. 말러의 교향곡이 말해 주듯 빈은 현대를 맞이한 세계와 충돌하며 갈등하고 있었다.

황태자가 자살하고 황후가 암살당하는 위기 속에서 새로운 세기가 열렸다. 1902년, 분리파는 모든 회원들의 역량을 총집결한 14회 분리파 전시를 베토벤에게 헌정했다. 지금까지의 분리파 전시 중 가장 대규모의 전시였다. 이 전시를 위해 클림트가 그린 길이 34미터의 띠 모양 벽화 〈베토벤 프리즈〉는 현재도 분리파 회관의 지하 1층에 전시되어 있다. 전시회장의 동선은 베토벤을 그리스 신화의 제우스처럼 형상화한 막스 클링거의 베토벤 조각상 앞에서 끝나도록 배치되었다. 전시 개막식에서 구스타프 말러가 베토벤 교향곡 9번의 4악장을 직접 지휘했다.

〈베토벤 프리즈〉를 통해 클림트는 악과 투쟁하는 영웅적 용기를 통해 인류가 구원을 얻는다는 낭만적 서사를 구현하려 했다. 황금빛 갑옷을 입은 용감한 기사는 고르곤과 세 명의 자매가 상징하는 질병, 광기, 죽음, 증오, 욕망 등을 극복해 내고 사랑 속에서 영원한 환희를 찾아낸다. 그것은 '기쁨과 신의 광채이며 온 세계에 보내는 입맞춤'이다.

클림트와 분리파는 20세기, 현대의 시작을 맞는 기념비적 전시를 이미 한 세기 전에 세상을 뜬 과거의

〈베토벤 프리즈〉의 3면, 구스타프 클림트, 1902년, 금, 흑연, 각종 혼합 재료, 215x3400cm, 제체시온, 빈.

작곡가에게 바친 것이다. 14회 분리파 전시회는 이 빛나는 도시 빈이 구축해온 전통에 대한 경외이자 귀환이나 다름없었다. 파리의 피카소가 모든 과거의 미술을 부인하는 내용의 〈아비뇽의 여인들〉을 제작하던 시점에, 빈의 젊은 예술가들은 제 발로 과거로 되돌아가고 말았다. 이것은 대단히 상징적 사건인 동시에 분리파의 미래가 결코 오래갈 수 없음을 예견하게 만드는 해프닝이기도 했다. 전시는 대단한 성공을 거두었다.

이후 클림트는 빈 귀부인들의 초상화를 그리거나 풍경화를 그리면서 은둔했다. 〈아델레 블로흐-바우어의 초상〉(1907)에서 귀부인의 장밋빛 얼굴은 기하학적 장식으로 가득한 의상에 철저하게 둘러싸여 있다. 황금빛으로 빛나

〈아델레 블로흐-바우어의 초상 1〉, 구스타프 클림트, 1907년, 캔버스에 금, 은, 유채, 140x140cm, 노이에 갤러리, 뉴욕.

〈키스〉, 구스타프 클림트, 1908년, 캔버스에 금, 은, 유채,
180x180cm, 벨베데레 미술관, 빈.

는 이 고답적인 장식들은 이집트의 벽화, 미케네 문명의 문양, 그리고 무엇보다도 비잔티움 제국의 장식 예술인 산 비탈레 성당 모자이크(547)를 연상시킨다. '장식'이란 빈의 상징 같은 단어다. 클림트는 결국 기존의 빈을 넘어서지 못했다.

1908년 프란츠 요제프 황제는 즉위 60주년을 맞았다. 오스트리아는 세르비아와 보스니아를 합병했다. 제국의 영토는 더 넓어졌고 영광은 영원히 지속될 듯했다. 황제의 즉위 60주년을 기념해 열린 '쿤스트쇼 1908'의 운영위원장을 맡은 클림트는 개막식장에서 이례적으로 연설을 했다. 이 전시에 출품된 클림트의 작품 중 하나가 그의 대표작 〈키스〉다. 복잡하고 정교한 황금빛 장식 속에 영원처럼 싸여 있는 연인들의 모습은 오래된 도시 빈에 보내는 클림트의 항복 선언과도 같았다.

코코슈카, 실레, 쇤베르크의 전복

클림트가 자신의 과거, 그리고 제국의 과거와 손잡으면서 타협의 길을 선택했다면, 19세기 낭만주의의 마지막 주자 구스타프 말러는 절망에 차서 빈을 떠났다. 말러는 1907년 큰딸 마리아를 디프테리아로 잃고 지병인 심장병이 악화된 상태였다. 열아홉 살 연하의 아내 알마는 건축가 발터 그로피우스의 열렬한 구애에 흔들리고 있었다. 고통을 덜기 위해 말러는 프로이트를 찾아가 상담하기도 했으나 소용없었다. 알마의 말을 빌리면 딸의 사망으로 인해 말러는 '정신적으로 사망한 것이나 다름없는 상태'였다.

20세기 들어 한층 빈에 만연해진 반유대주의는 말러의 상황을 더욱 나쁘게 만들었다. 1907년 여름, 유대인 말러를 빈 음악계에서 축출해야 한다는 캠페인이 벌어졌다. 노골적으로 유대인을 배척한 정치인 카를 뤼거가 빈

의 시장이 되었다. 훗날 히틀러는 자서전 『나의 투쟁』에서 뤼거를 '전 시대를 통틀어 가장 훌륭한 시장'이라고 추켜세웠다. 리하르트 슈트라우스가 작곡한 관능적인 오페라 《살로메》를 빈 궁정 오페라에서 공연하지 못하게 된 사건도 말러를 격분시켰다.

말러는 1908년 초, 뉴욕 메트로폴리탄 오페라의 상임 지휘자 요청을 받아들여 빈을 떠났다. 그의 최후의 걸작 교향곡 9번과 〈대지의 노래〉는 뉴욕에서 완성되었다. 말러는 4년 후인 1911년, 죽기 직전에 빈으로 돌아왔다. 빈에서 최고의 지휘자로 활동하던 10여 년간 말러는 교향곡 4-8번과 가곡집 〈죽은 아이를 위한 노래〉를 작곡했다. 그의 생에서 가장 행복한 시기였던 빈 시절 작곡된 곡들에서조차도 작곡가 특유의 염세주의가 도드라진다. 영원히 끝나지 않을 것 같은 9번 4악장의 아다지오는 죽음만이 이 음울한 삶에서 우리를 구원해 준다고 속삭이는 듯하다.

빈의 젊은 예술가들 모두가 타협하거나 좌절한 것은 아니었다. 클림트를 우상으로 떠받들던 코코슈카와 실레, 빈을 떠난 말러 대신 쇤베르크가 화려한 도시 곳곳에 숨어든 어둠과 불안을 표현하기 위해 나섰다. 프로이트와 클림트가 그랬던 것처럼, 20세기에 활동한 빈 예술가들은 하나같이 아버지 세대 예술가들의 영향을 부인하거나 그들의 세계를 아예 전복시키면서 자신들의 활동 기반을 마련했다.

오스카 코코슈카Oskar Kokoschka(1886-1980)와 에곤 실레Egon Schiele(1890-1918)의 시작은 모두 클림트에서 비롯되었다. 그러나 그들의 작품은 클림트가 멈춘 곳에서 한 발자국 더 나아갔다. 억압된 관능과 불안은 빈 사람들에게 껄끄럽지만 그만큼 익숙한 주제이기도 했다. 빈은 200만 명의 시민이 사는 대도시인 동시에 유럽에서 가장 자살률이 높은 도시였다. 빈에서 매춘으로 생계

를 유지하는 여성들의 수는 5만 명에 달했다. 반유대주의 역시 유럽 어느 도시보다 더 기승을 부리고 있었다. 히틀러가 젊은 날을 빈에서 보내지 않았다면, 그의 아리안 우월주의와 유대인에 대한 증오는 생겨나지 않았을지도 모른다.

〈살인자, 여성들의 희망〉, 오스카 코코슈카, 1909년, 석판화, 122.7x78.6cm.

코코슈카가 글을 쓰고 석판화로 삽화를 제작한 동화집 『꿈꾸는 소년들』은 동화의 형식을 빌려 성에 대한 갈망을 교묘하게 묘사하고 있다. 그의 그림은 사춘기의 악몽을 그림으로 그린 듯, 거칠고 야성적인 이미지로 가득 차 있다. 클림트는 여성의 관능을 밀도 짙게 표현하기는 했으나 코코슈카처럼 여성과 남성의 갈등을 폭력적으로 묘사하지는 않았다. 1909년 코코슈카가 자신의 희곡을 위해 그린 포스터 〈살인자, 여성들의 희망〉에서는 해골 같은 여인이 남자의 몸을 갈갈이 찢어 놓고 있다.

건축가 아돌프 로스Adolf Loos(1870-1933)는 이런 코코슈카의 위험스러운 재능을 알아보았다. 일체의 장식을 배제한 빌딩 '로스하우스'로 빈에 엄청난 악명을 떨친 아돌프 로스는 황실공예학교에서 쫓겨날 위기에 처한 코코슈카에게 초상화 주문을 받아다 주는 등 여러모로 도움을 주었다. "장식은 범죄다", "문신에서 즐거움을 느끼는 이들은 원시인들뿐"이라는 말로 빈에 큰 파문을 일으킨 로스는 분리파 중에서도 가장 맹렬하게 현대적인 건축을 추구했다. 그는 장식과 일상을 결부시키려 하는 쿤스트쇼의 경향도 비난했다. 호프부르크 왕궁 바로 옆에 건설된 로스하우스의 건물 외관에는 그 어떤 장식도 없

<아돌프 로스의 초상>, 오스카 코코슈카,
1909년, 캔버스에 유채, 74×91cm, 샤
를로텐부르크 궁, 베를린.

다. 빈 사람들은 이 건물을 '성냥갑', '감옥'이라고 불렀다. 황제는 로스하우스
쪽으로 난 황궁의 창에 커튼을 치고 절대 그 커튼을 걷지 말라고 지시했다.

1909년 코코슈카가 그린 아돌프 로스의 초상을 같은 시기에 그린 클림트
의 여러 초상화들과 비교해 보면 이제 클림트-바그너-요제프 호프만 조합과
코코슈카-로스 조합 사이에는 건널 수 없는 강이 놓였음을 실감할 수 있다.
탐미주의적이고 화려하며 과거 지향적인 클림트에 비해 로스와 코코슈카는
빈의 불안에 정면으로 맞서면서 이 불안을 돌파하는 길을 탐색하고 있다. 클
림트의 초상이 빈 특유의 탐미주의에 갇혀 있다면, 코코슈카와 로스는 더 이
상 이런 언어를 사용하지 않는다. 무엇보다 실레와 코코슈카의 화면은 클림
트처럼 아름답고 섬세하지 않다. 클림트는 전통적인 미의 규범을 파괴한 적
은 없었다. 그러나 코코슈카와 실레는 아예 미의 개념을 비웃고 있다. 그들은
아름답기는커녕 추악한 형상으로 삶의 고통을 적나라하게 드러낸다.

클림트가 포기한 억압된 성의식과 불안은 에곤 실레에게서 드디어 폭발했
다. 매독 환자의 아들로 태어난 실레에게 성은 생명이 아니라 죽음과 동일한
명제였다. 실레는 열여섯 살에 빈 미술학교에 최연소로 입학한 천재였으며,

〈자화상(앉아 있는 남자의 누드)〉, 에곤 실레, 1910년, 캔버스에 유채,
152.5x150cm, 레오폴드 미술관, 빈.

남들이 하루에 한 장 그리기도 어려워하는 인체 드로잉을 한 시간에 한 장씩 그릴 정도로 재능이 넘치는 화가였다. 클림트는 28년 연하인 이 후배의 그림을 보며 자신의 종말이 멀지 않았음을 알아차리고 절망했다. 성과 죽음에 대한 그의 노골적인 표현 때문에 실레는 음란물을 그린다는 죄목으로 체포되기도 했다. 자신의 그림에 담겨 있는 죽음에 대한 병적인 집착처럼, 그의 놀라운 천재성은 스물여덟에 찾아온 죽음으로 일찌감치 막을 내리고 말았다.

말러와 쇤베르크, 빈의 과거와 미래

코코슈카와 실레가 클림트를 밟고 일어섰다면, 음악에서는 아르놀트 쇤베르크Arnold Schönberg(1874-1951)가 말러를 전복시켰다. 말러의 제자이기도 했던 쇤베르크는 은행원 자리를 박차고 나와 작곡가의 길을 택한 사람이었다. 12음기법으로 알려져 있지만 초기의 쇤베르크는 후기 낭만주의의 길을 답습했다. 그는 1898년 드보르자크와 브람스의 영향력이 느껴지는 현악 4중주 1번을 발표해 작곡가로 이름을 알렸다. 일찍이 말러의 교향곡 3번을 듣고 "청천벽력과 같은 음악이다"라고 말하기도 했다. 그는 아마추어 오케스트라에서 자신을 지도해 주던 작곡가 겸 지휘자 쳄린스키의 딸 마틸다와 결혼했다.

쇤베르크는 1899년 말 완성한 현악 6중주 〈정화된 밤〉부터 불협화음의 세계를 탐구하기 시작했다. 이 곡은 현악 6중주와 소규모 오케스트라를 위한 곡으로 만들어졌지만 리하르트 데멜이라는 시인의 동명의 시에서 영감을 얻어 만들어졌다. 한 연인이 달 밝은 숲의 밤길을 산책한다. 여자는 아이를 임신 중이지만 그 아이의 아버지는 현재의 연인이 아니다. 남자는 여자의 고백을 듣고도 여자를 받아들이며 그 아이는 자신들의 미래가 될 것이라고 대답한다.

1908년 쇤베르크는 큰 시련
을 겪게 된다. 아내 마틸다가
화가 리하르트 게르스틀Richard
Gerstl(1883-1908)과 불륜에 빠졌던
것이다. 이 해 여름 남편을 떠나
게르스틀과 사랑의 도피를 했던
마틸다는 10월 남편에게로 돌아
왔다. 그리고 코코슈카, 실레와
함께 유능한 표현주의 화가로 손
꼽히던 게르스틀은 실연의 아픔
을 극복하지 못하고 스튜디오에
서 목을 매 자살했다. 불과 스물
다섯의 나이였다. 이 소란스러운

〈웃고 있는 자화상〉, 리하르트 게르스틀, 1907년, 캔버
스에 유채, 40x31cm, 벨베데레 미술관, 빈.

와중에 쇤베르크는 현악 4중주 2번을 완성해 마틸다에게 헌정했다. 이 곡에
서 쇤베르크는 이제 조성과 협화음이라는 고전 음악의 절대적 명제를 완전
히 뛰어넘었다. 이 곡에는 이례적으로 소프라노가 편성되어 있다. 현악기들
과 소프라노는 불안, 광기, 무의식적인 폭력과 관능, 과거에 대한 향수 등을
음울하고도 초현실적인 분위기로 연주한다.

1908년의 빈에는 세기말의 불안을 이긴 영광만이 남아 있는 것처럼 보였
다. 클림트와 요제프 호프만, 오토 바그너 등 지난 세기 분리파의 기수였던
인물들은 어느덧 중년이 되었으며, 이들은 건축, 인테리어, 가구와 의상 디자
인 등 실생활에 필요한 모든 분야를 망라한 '빈 공방'을 결성했다. 빈 공방의
장식 예술 작품들은 부유한 부르주아 계층에게 큰 인기를 끌었다. 이때만 해

도 이 해에 합병한 보스니아, 세르비아의 독립 요구가 마침내 제국의 해체를 불러올 것이라는 예상은 그 누구도 하지 못했다. 파국은 눈 깜짝할 사이에 왔다. 1914년 6월 28일 사라예보에서 페르디난트 황태자 부부가 세르비아 청년에게 암살되었다. 한 달 후 제1차 세계대전이 시작되었고 당사자인 오스트리아-헝가리 제국과 세르비아는 물론, 독일, 프랑스, 러시아, 영국 등 전 유럽이 삽시간에 어둡고 긴 전쟁의 터널로 빨려 들어갔다.

제1차 세계대전의 패배로 오스트리아는 제국 영토의 80퍼센트를 잃었다. 오스트리아가 잃어버린 것은 영토만은 아니었다. 오토 바그너, 클림트, 실레는 모두 1918년 사망했다. 요제프 호프만의 빈 공방은 1932년 해체되었다. 평생 들리지 않는 귀 때문에 고생하며 갖가지 스캔들을 일으켰던 아돌프 로스도 1933년 세상을 떠났다. 프로이트, 쇤베르크, 코코슈카는 제2차 세계대전과 함께 해외로 망명했다.

제국의 종말과 함께 빈에서 명멸하던 예술가들의 집단은 이렇게 흩어졌다. 이들이 살았던 '어제의 세계' 빈에는 더 이상 황제도 제국의 영광도 남아 있지 않다. 이제는 링슈트라세의 양편을 메운 화려한 건물들과 그 장식적인 건물들을 비웃기라도 하는 듯 무뚝뚝하게 서 있는 바그너와 로스의 현대적 건축, 그리고 벨베데레, 레오폴드 미술관에 가득한 클림트와 실레의 작품들이 화려했던 빈의 과거를 추억하고 있을 뿐이다.

꼭 들 어 보 세 요 !

구스타프 말러: 교향곡 5번 1악장 / 9번 4악장
쇤베르크: 현악 4중주 2번. Op.10, 4악장

14

보헤미아

영원한 향수

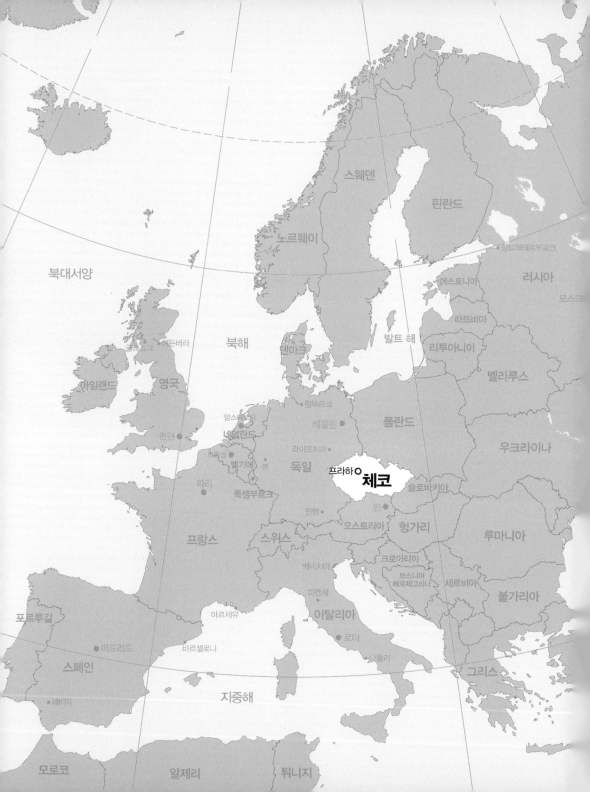

북대서양

아이슬란드

노르웨이

스웨덴

핀란드

싱트페테르부르크

러시아

모스크

에스토니아

라트비아

리투아니아

벨라루스

발트 해

에든버러

북해

덴마크

함부르크

베를린

폴란드

우크라이나

아일랜드

영국

암스테르담

런던

네덜란드

벨기에

라이프치히

독일

본

프라하○ 체코

슬로바키아

빈

파리

룩셈부르크

뮌헨

오스트리아

헝가리

루마니아

프랑스

스위스

베네치아

크로아티아

보스니아
헤르체고비나

세르비아

불가리아

포르투갈

마르세유

피렌체

이탈리아

로마

마드리드

바르셀로나

나폴리

스페인

그리스

세비야

지중해

모로코

알제리

튀니지

보헤미아라는 단어에서는 어떤 향수가 느껴진다. 이 단어가 표현하는 의미는 집시의 정서, 또는 아득히 머나먼 고장이라는 느낌과 상응한다. 실제로 보헤미아라는 국가는 지도에서 찾을 수 없다. 체코 공화국의 옛 이름이 보헤미아라는 설명은 절반만 맞는 사실이다. 현재의 체코는 보

프라하, 체코.

헤미아, 모라비아, 실레지아의 세 지역으로 이뤄져 있기 때문이다. 그러나 현재 체코 영토의 3분의 2 정도가 보헤미아 지방이기 때문에, 보헤미아와 체코를 같은 지역으로 여긴다 해도 틀린 말은 아니다.

'보헤미아'라는 지역명은 라틴어에서 유래했다. 서기 2세기경 로마 제국이 이 지역을 정복하면서 이곳에 거주하고 있던 '보이오하이뮴'족 사람들을 라틴어로 '보헤미아'라고 불렀다. 이후 슬라브 계통의 체키족이 6-7세기경 이 지역으로 이주하면서 '체코'라는 단어가 생겨났다. 보헤미아는 독립된 왕국인 동시에 신성 로마 제국의 한 부분이었다. 보헤미아의 왕은 신성 로마 제국 황제를 선출할 자격이 있는 일곱 선제후 중 하나였으며 1355년에는 보헤미아의 왕 카를 4세(1346-1378년 재위)가 신성 로마 제국의 황제가 되기도 했다. 카를 4세 통치 하에서 프라하는 신성 로마 제국의 수도로 자리잡았다.

신성 로마 제국의 수도 프라하

일찍이 여행가 훔볼트가 '100개의 탑이 있는 도시'라고 불렀던 프라하의 매력은 과거의 모습이 놀랍도록 잘 보존돼 있다는 데 있다. 프라하의 구시가지는 1992년에 유네스코의 세계문화유산으로 지정되었다. 이 도시에는 로마네스크 양식부터 시작해 고딕, 르네상스, 바로크, 아르누보까지 천 년 가까운 유럽 건축 전통이 한자리에 모여 있다. 시청사에 있는 프라하의 천문 시계탑은 하루 24시간과 계절의 변화를 표시한다. 1410년 만들어진 시계탑은 현재까지 작동하는 천문 시계 중 가장 오래된 것이다.

천문 시계탑, 1410년, 프라하.

문화적인 안목이 뛰어났던 카를 4세는 프라하를 동유럽의 중심 도시로 육성했다. 그의 통치 시절 프라하는 유럽에서 로마, 콘스탄티노플 다음가는 큰 도시였다. 유대인들이 많이 거주한 덕분에 자연히 프라하는 동서 유럽을 연결하는 상업과 무역의 중심지가 되었다. 카를 4세는 대학을 건설하고 성 비투스 성당, 카렐교 등 오늘날까지 프라하에 남아 있는 많은 기념비적 건물들을 지었다. 세계에서 가장 아름다운 전망을 가진

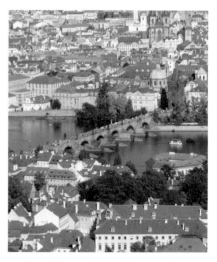

프라하 시내를 가로지르는 몰다우 강과 카렐교.

다리로 손꼽히는 몰다우(블타바) 강 위 카렐교는 당시 프라하가 동서 교역의
가교 역할을 했음을 상징하는 다리이기도 하다. 오늘날의 프라하 대학교도
1348년에 카를 4세의 명령으로 개교했다. 당시 이 대학은 '카를 대학교'란 이
름으로 불렸다. 로마네스크 양식과 고딕 양식이 혼재되어 있는 프라하 성 역
시 카를 4세 시절 완공되었다.

　카를 4세가 일으킨 문예 부흥의 흔적은 당시의 회화에 고스란히 남아 있
다. 14세기 프라하에서 활동한 보헤미아 화가들은 현실과 환상을 자유자재
로 넘나들면서 성 비투스 대성당 같은 고딕 건축의 환상적인 경향을 회화에
결합시켰다. 일찍이 프라하에서 발전한 금세공의 영향이 두드러지는 것도
14세기 보헤미아 회화의 특징이다. '마스터 테오도리크'라는 이름으로 알려
진 화가는 카를슈타인 성 예배당의 장식을 위해 방대한 회화 연작, 성인들의
초상화를 그렸다. 이들 초
상은 성인들의 성격, 의상,
몸짓을 예리하게 묘사하고
있는데 이러한 개인의 개성
에 대한 묘사는 중세 회화
에서는 거의 찾아볼 수 없
는 특징이다.

　엇비슷한 시기의 중세 회
화들에 비해 놀라울 정도로
유연한 경향을 보이며 번영
했던 보헤미아의 고딕 양식
은 종교 분쟁으로 인한 혼

〈성 히에로니무스〉, 마스터 테오도리크, 1360–1365년, 패널에
템페라, 113x105cm, 국립미술관, 프라하.

란 속에서 일찌감치 막을 내리고 말았다. 교황의 전횡이 점점 심해지던 15세기 초, 보헤미아의 신학자 얀 후스Jan Hus(1369-1415)는 교황청의 부패를 비판하다 교황 요한 23세에 의해 파문되고 콘스탄츠 공의회에 소환되어 1415년 화형당했다. 후스의 희생 이후로 보헤미아 지역은 계속 가톨릭과 대립했다. 이들은 심지어 예루살렘으로 향하는 십자군과 전쟁을 벌이기까지 했다. 교황에 대한 보헤미아의 저항은 한 세기 후 마르틴 루터가 종교 개혁을 일으키는 중요한 동력으로 작용했다. 루터의 종교 개혁 당시 보헤미아인들의 90퍼센트가 가톨릭을 따르지 않는 상황이었다고 한다. 교회의 성화 장식이 사치와 부패의 원인이라며 개신교 교회 내에 일체의 성화, 조각, 스테인드글라스 장식 등을 반대한 루터의 주장은 후스의 의견을 그대로 계승한 것이다.

1526년, 세력이 급격히 커진 합스부르크 가가 보헤미아의 왕좌를 차지하며 보헤미아는 공식적으로 합스부르크 제국에 편입되었다. 루돌프 2세(1576-1612년 재위)는 1583년에 신성 로마 제국의 수도를 빈에서 프라하로 옮겼다. 이탈리아 출신의 화가 아르침볼도Giuseppe Arcimboldo(1526-1593)가 그린 초상은 보물과 명품 수집에 열심이던 이 괴짜 황제를 연금술사의 신 베르툼누스의 모습으로 그려 놓았다. 황제의 머리는 꽃과 각종 과일로 형상화되어 있다. 프라하에서는 후기 마니에리스모로 분류되는 독특한 양식이 발전해 나갔다. 기이하고 괴상한 양식으로 치부되었던 마니에리스모는 루돌프 2세의 궁정에서 점차 관능적이고 감각적인 궁정 양식으로 자리잡는 기미를 보였다.

프라하 발전의 발목을 잡은 것은 종교 문제였다. 종교 개혁 후 대부분의 보헤미아인들은 개신교를 지지하고 있었으며 가톨릭을 수호하는 신성 로마 제국 황제를 불신하는 분위기였다. 보헤미아, 특히 프라하의 개신교도들과 합스부르크 가 사이의 긴장은 점차 커졌고 마침내 1618년 프라하의 개신교도

〈베르툼누스 신으로 그려진 루돌프 2세의 초상〉, 주세페 아르침볼도, 1590–1591년,
캔버스에 유채, 70x58cm, 스코클러스터 성, 말라렌.

들은 개신교 집회를 금지한 합스부르크 가의 관리 세 명을 프라하 성 창문 밖으로 던져버렸다. 이 사건이 도화선이 되어 30년 전쟁이 터졌다. 전쟁의 와중에 개신교를 지지한 영주들이 대거 처형되고 보헤미아는 선제후 자격을 상실하게 된다. 황제 페르디난트 2세는 자신의 편을 들어준 바이에른의 국왕 막시밀리안에게 선제후 자리를 선사했다.

30년 전쟁의 패배로 인해 보헤미아의 위치는 유럽 정치에서 크게 쇠퇴했다. 전쟁의 와중에 화려하면서도 관능적이던 루돌프 2세의 수집품들은 뿔뿔이 흩어져 버렸다. 이들은 오늘날 대부분 빈 미술사 박물관에 소장돼 있다. 합스부르크 가는 제국의 수도를 프라하에서 다시 빈으로 옮겼다. 보헤미아의 고유 언어인 체코어 대신 독일어가 주로 사용되면서 '보헤미아'라는 국가는 점점 더 사라질 기미를 보였다. 그러나 프라하는 18세기 내내 계속 상업의 중심지였고 프라하의 귀족들은 빈 못지않은 화려한 생활을 영위했다. 합스부르크 왕가는 여전히 프라하를 제국의 중요 도시 중 하나로 간주했으며 문화 수준 역시 빈에 뒤떨어지지 않았다.

프라하의 모차르트

현재는 동유럽 관광의 중심지로 알려져 있지만 1980년대 초까지 프라하는 유럽에서도 낯선 변방이었다. 이 미지의 도시를 전 세계에 알린 일등 공신은 뭐니 뭐니 해도 1984년에 개봉된 밀로스 포먼 감독의 영화 〈아마데우스〉다. 이 영화를 통해 프라하는 '유럽의 숨은 보석'으로 떠오르게 된다. 그렇다면 모차르트가 활동하던 18세기 후반의 빈을 무대로 한 이 영화가 왜 빈이 아닌 프라하에서 올로케이션된 것일까?

〈아마데우스〉의 실제 무대인 빈은 19세기 중반 링슈트라세를 중심으로 한

대대적인 도시 계획으로 19세기 이전의 건물들이 그리 많이 남지 않은 상태다. 또 링슈트라세 밖의 지역들은 2차 대전 당시 폭격 피해를 입었고 그 이후의 재건 사업으로 인해 오히려 현대적인 인상을 준다. 그에 비해 프라하는 2차 대전의 폭격을 피해 갔고 공산주의 체제 때문에 현대적인 시설이나 상점이 거의 없어서 여전히 고색창연한 도시로 남아 있었다. 프라하 인근에서 태어난 영화감독 밀로스 포먼은 이러한 프라하의 특성을 잘 알고 있었다. 〈아마데우스〉에 나오는 빈의 거리 장면들은 프라하 성 정문 앞, 말타스케 광장, 성 일리히 교회 등 모두가 프라하 시내에서 촬영되었다. 이 영화로 인해 프라하의 고색창연한 아름다움이 전 세계에 알려지게 된다.

재미있는 사실은 영화뿐만 아니라 실제 모차르트의 삶에서도 프라하가 중요한 역할을 했다는 점이다. 1786년 툰 백작을 비롯한 프라하의 귀족들이 빈의 모차르트를 초청해《피가로의 결혼》을 공연했다.《피가로의 결혼》프라하 공연은 큰 성공을 거두었고 모차르트는 시민들에게 열렬한 환영을 받았다. 모차르트 본인이 '내 생애 전체를 통틀어 가장 큰 성공'이라고 편지에 기록했을 정도였다. 모차르트는 생전에 다섯 번 프라하를 방문했다. 빈과 프라하의 거리는 기차로 네 시간 정도가 걸리니 가깝다고는 할 수 없다. 모차르트 당시에는 빈과 프라하를 오가는 데 이보다 더 많은 시간이 걸렸을 것이다. 모차르트는 자신이 프라하에 큰 애정을 가지고 있다고 여러 번 언급했다.

이런 환영에 보답하기 위해 모차르트는 1786년 12월에 작곡했던 교향곡 38번을 프라하에서 다시 한 번 연주한다. 이후로 이 교향곡에는 '프라하'라는 부제가 붙었다. 프라하 시립극장은 그에게 새로운 오페라를 청탁했고 모차르트는 이 청탁을 받아들여《돈 조반니》를 작곡했다. 초연은 프라하 시립극장에서 1787년 10월 29일, 모차르트 본인의 지휘로 이루어졌다. 일설에 따

프라하 시립극장 앞에 있는 《돈 조반니》 초연 기념 동상.

르면 오페라는 초연을 불과 이틀 앞두고 완성되었다고 한다. 현재도 프라하 시립극장 앞에는 《돈 조반니》의 초연을 기념하는 조각상이 서 있다. 이 극장은 영화 〈아마데우스〉에 등장하는 오페라 《후궁 탈출》, 《돈 조반니》, 《마술피리》의 공연 장면을 모두 촬영한 장소이기도 하다.

　《돈 조반니》는 어찌 보면 모차르트의 오페라들 중에서 가장 특이한 작품이다. 여성들을 농락하는 바람둥이의 행각을 보여 주는 극의 전개는 전형적인 희극처럼 보이지만 극의 마지막에 돈 조반니가 죽인 기사장의 석상 유령이 나타나 그를 지옥으로 끌고 간다. 싸늘하면서도 충격적인 결말 때문에 《돈 조반니》는 모차르트의 복잡한 심경을 담은 작품이라고 분석되기도 한다. 그러나 이 석상 등장 장면은 18세기에 이미 널리 알려진 에피소드였다. 《돈 조반니》의 원작인 돈 후안의 이야기는 1630년에 스페인의 가톨릭 사제이자 극작가였던 티르소 데 몰리나가 쓴 『돈 후안』으로 거슬러 올라간다. 돈 후안의 이야기는 유럽에 많이 퍼져 있었기 때문에 당시의 관객들은 죽은 기사의 석상이 등장하는 마지막 장면에서 그리 놀라지 않았을 것이다.

　《돈 조반니》의 프라하 초연은 큰 성공을 거두었다. 모차르트는 의기양양해서 빈으로 돌아왔지만 빈은 벌써 모차르트를 잊어버린 듯했다. 이듬해 5월 빈에서 공연된 《돈 조반니》는 냉담한 반응을 얻는 데 그쳤다. 하이든은 이 작품을 외면한 빈 청중에게 몹시 분개했다. 이후 모차르트의 운명은 계속 나락으

로 치달았다. 1790년에는 요제프 2세의 청탁을 받아 새로운 오페라《코지 판 투테》를 작곡했지만 초연 도중 요제프 2세가 사망하는 바람에 공연은 중단되고 말았다. 새 황제 레오폴트 2세는 모차르트에게 별 관심을 두지 않았다.

　당시 신성 로마 제국의 황제는 보헤미아의 왕을 겸임하고 있었다. 1791년 새 황제 레오폴트 2세가 보헤미아 왕으로 프라하에서 대관식을 올리게 되었다. 프라하는 이를 축하하기 위해 다시 한 번 모차르트에게 오페라를 청탁했다. 모차르트는 기쁜 마음으로 이 청탁을 수락해 오페라《티토 왕의 자비》를 작곡했다. 불과 18일 만에 완성한《티토 왕의 자비》는《돈 조반니》를 초연했던 프라하 시립극장에서 성황리에 공연되었다. 그러나 공연을 마치고 9월 중순 빈으로 돌아온 모차르트는 이미 병색이 짙은 상태였다. 지친 상황에서 서둘러《마술피리》의 작곡을 마무리하고 9월 30일 초연을 지켜보느라 모차르트의 상태는 결정적으로 악화되었다. 《마술피리》초연 이후, 모차르트는 병석에 누웠다. 이 상태에서도 작곡을 계속해서 클라리넷 협주곡은 완성시켰지만 레퀴엠은 끝내 미완으로 남았다. 모차르트는 이 해를 넘기지 못하고 12월 5일 사망했다.

민족주의의 복잡한 양상과 카프카

모차르트와 프라하 사이의 관계에서 알 수 있듯이, 18세기에 프라하는 오스트리아 제국의 한 도시로 완전히 편입되어 있었다. 독일어가 지배적인 언어의 자리를 차지했으며 1526년 이후 오스트리아 제국 황제가 보헤미아의 국왕을 겸임했다. 체코어는 거의 잊힌 상태여서 지방을 순회하는 마리오네트 인형극에서나 간간이 쓰일 정도였다. 놀랍게도 오늘날 체코 문학의 대명사로 일컬어지는 프란츠 카프카 Franz Kafka (1883-1924)의 작품들은 모두 독일어로

쓰였다. 카프카도, 스메타나와 드보르자크 같은 체코 민족주의 예술의 대명사 같은 인물들조차도 체코어보다 독일어에 더 능숙했다.

19세기 중반부터 다시금 보헤미아 민족주의가 대두되기 시작했다. 1848년 전 유럽이 혁명의 물결에 휩쓸렸고 오스트리아에서는 구체제의 상징과 같은 인물 메테르니히가 축출되었다. 프랑스의 2월 혁명에 이어 3월에는 밀라노에서 '영광의 5일 봉기'가 일어났다. 같은 해 6월, 프라하에서도 보헤미아의 자치권을 요구하는 대규모 봉기가 일어났다. 오스트리아 군대는 이 봉기를 유혈 진압했다. 이를 통해 체코인들은 그동안 형제로 여겨 왔던 오스트리아 제국의 실체를 충격적으로 깨닫게 된다. 몇백 년 이상 프라하에서는 독일인과 체코인들이 큰 문제 없이 공존했으며 이들은 서로에게 우호적인 감정을 가지고 있었다. 그러나 19세기 중반에 들어서며 체코의 민족주의는 이런 우호적 감정을 앞서게 된다.

마침내 1861년, 보헤미아 귀족들과 민족주의 세력들은 오스트리아 제국에 보헤미아 왕가의 복원을 요구하기에 이르렀다. 때마침 부다페스트를 중심으로 헝가리에서도 독립 요구가 거세게 일던 시기였다. 보헤미아 민족주의자들은 오스트리아 제국 의회에 오스트리아-헝가리-보헤미아 연방으로 제국을 개편하기를 요구했다. 이 요구는 결국 받아들여지지 않았으나 이를 계기로 보헤미아의 민족주의 운동은 1918년까지 줄기차게 이어졌다.

지식인들은 민족의 언어인 체코어의 부활이 가장 시급하다고 여겼다. 체코어를 가르치기 위한 대학과 고등학교가 설립되었고 프라하에는 체코 국립극장이 건설되기 시작했다. 프라하를 중심으로 체코인들의 저항 정신이 퍼져 나가면서 오스트리아인들과 체코인, 그리고 유대인 사이의 갈등의 골은 점점 더 깊어졌다. 실제로 프라하는 제국의 주요 도시이면서도 빈, 부다페스

트에 비해 현저히 낙후된 상태였다. 유대인들의 게토가 1895년까지 남아 있었고 시내의 교통수단은 1890년에도 역마차였으며 하수도 시설의 불량으로 티푸스와 천연두가 만연했다. 1890년에는 몰다우 강이 범람해 4만 명의 프라하 시민이 집을 잃었다.

독일어와 체코어, 또 오스트리아인-체코인-유대인 사이의 갈등은 19세기 후반과 20세기 초반에 절정을 이루었다. 이 민족주의 물결의 와중에 프란츠 카프카를 중심으로 한 유대인 작가들은 프라하 유대인들의 삶을 우회적으로 그린 작품을 대거 내놓았다. 카프카의 『성』, 『변신』 등이 담고 있는 어둠은 오스트리아 제국의 강압적 통치와 이에 저항하는 체코 민족주의의 사이에서 유대인들은 결코 자신들의 자리를 찾을 수 없다는 절망감에서 비롯되었다.

유대인인 카프카의 집안은 대대로 백정 일을 해 돈을 벌었다. 카프카의 아버지 헤르만은 백정의 굴레를 벗어나기 위해 프라하로 와서 상인으로 성공한 사람이었다. 그는 맏아들에게 합스부르크 왕가 황제의 이름인 '프란츠'라는 이름을 붙여 주었다. 카프카는 출세해야 한다는 부모의 기대를 저버리지 않고 프라하 대학에서 법학을 전공했다. 그는 산업재해보험공단에 취직해 성실하게 일하며 매일 밤 혼자 작품을 썼다. 그의 삶은 어찌 보면 주류로 편입하는 데에 성공한 프라하 유대인의 전형을 보여 주는 듯하다. 카프카는 직장인 보험공단에서 임원으로 승진한 반면, 그의 작품들은 생전에 거의 출간되지 못했다. 『성』을 비롯한 많은 카프카의 소설이 미완성으로 남은 것은 이러한 이유 때문이다. 카프카의 부모는 문학에 대한 아들의 열정을 전혀 이해하지 못했다.

변방인 보헤미아에서 유대인이라는 이유로 또다시 변방에 내몰린 처지였지만 카프카가 늘 숭배했던 대상은 주류 중의 주류이며 독일 문학의 별인 괴

테였다. 더구나 합스부르크 왕가의 압제처럼, 카프카에게는 자식을 휘어잡고 세속적인 성공만을 강요하는 아버지가 있었다. 카프카의 패배와 몰락은 출발에서부터 이미 예정된 것이나 다름없었다. 『성』, 『변신』, 『심판』 등에서 카프카의 주인공들은 아버지나 가족, 국가, 법률 등 거대한 힘에 억압당하며 주인공은 그러한 힘에 별반 저항하지 못하고 어이없이 패배한다. 『변신』의 그레고르는 왜 벌레로 변했는지 이유조차 모른 채 죽어가며 『심판』에서도 재판에 넘겨진 K의 죄는 사형당할 때까지 밝혀지지 않는다. 카프카는 평생 아버지의 그늘을 벗어나지 못하고 독신으로 살다가 마흔한 살에 폐결핵으로 세상을 떠났다. 그의 세 여동생들은 제2차 세계대전의 와중에 모두 강제 수용소에 끌려가서 그곳에서 사망했다.

체코 음악의 아버지 스메타나 vs 국제적 음악가 드보르자크

베드르지흐 스메타나Bedřich Smetana(1824-1884)는 작곡가로, 또 지휘자와 음악 교육자로 체코 고전 음악을 부흥시킨 장본인이다. 스메타나와 드보르자크, 19세기 후반 체코가 낳은 걸출한 민족주의 작곡가 두 사람 중 국제적으로 더 널리 알려진 이는 단연 드보르자크지만 정작 체코에서는 스메타나가 더욱 대접받고 있는 분위기다. 매년 5월 12일, 스메타나가 세상을 떠난 날 시작되는 '프라하의 봄' 음악제의 개막 콘서트에서는 어김없이 스메타나의 교향시 〈나의 조국〉이 무대에 오른다.

어린 시절부터 바이올린과 피아노에 천부적인 자질을 보였던 스메타나는 1848년의 프라하 봉기에 직접 참여했을 만큼 적극적인 민족주의자였다. 한동안 스웨덴 예테보리에서 일하던 스메타나는 체코 국립극장의 건립이 시작되었다는 소식을 듣고 프라하로 돌아와 1863년 프라하에 음악학교를 세웠

다. 1866년 초연된 《팔려간 신부》의 성공으로 인해 스메타나는 체코의 대표적인 작곡가로 떠올랐다. 이 오페라의 성공에 힘입어 스메타나는 프라하 극장 오케스트라의 지휘자로 임명되었다. 이때부터 그는 더욱 왕성하게 민족주의를 전면에 부각시킨 작품들을 작곡했다. 1872년 완성한 오페라 《리부셰》는 체코 건국 설

체코 건국 설화에 등장하는 리부셰 공주. 스메타나의 오페라 《리부셰》의 주인공이기도 하다.

화에 등장하는 공주의 이야기다. 스메타나는 체코 작곡가들의 곡을 프라하 극장의 새로운 레퍼토리로 연달아 발굴하며 교향시 〈나의 조국〉을 틈틈이 작곡해 1879년에 완성했다.

〈나의 조국〉은 모두 여섯 개의 독립된 곡으로 이루어진 교향시다. 첫 곡인 〈비셰흐라트〉는 체코 건국 설화에 등장하는 기념비적 장소의 지명이다. 6세기경, 체키족의 첫 왕조인 프레미슬라드 왕조는 비셰흐라트에 국가를 건국했다. 2곡 〈몰다우〉는 프라하를 가로질러 흐르는 체코의 대표적 강이며 3곡 〈샤르카〉 역시 보헤미아 전설 속의 여장부 이름이다. 4곡은 아예 〈보헤미아의 들과 숲에서〉라는 제목을 가지고 있다. 5, 6곡인 〈타보르〉와 〈블라니크〉는 종교 분쟁으로 희생당한 얀 후스의 생애와 그 추종자들을 묘사한 곡이다. 〈나의 조국〉은 체코 민족주의를 음악으로 집대성한 곡이라고 할 만하다.

당시 프라하는 오스트리아-헝가리-보헤미아 연방 설립의 좌절로 더욱 민족주의 물결이 들끓던 시기였다. 이런 분위기에서 지도상에 존재하지 않는

조국을 찬양한 〈나의 조국〉은 프라하 지식인들에게 큰 반향을 불러일으킬 수밖에 없었다. 〈나의 조국〉은 사실상 스메타나 최후의 대작이었다. 스메타나는 매독으로 인한 난청에 시달리고 있었고 이 곡을 작곡하면서 증세가 더 악화되었다. 마침내 1882년 〈나의 조국〉이 프라하에서 초연되었을 때 작곡가는 자신의 곡을 거의 들을 수 없었다고 한다. 스메타나는 매독의 합병증으로 나타난 정신 이상으로 1884년 프라하 정신 병원에서 사망했다.

스메타나가 싹을 틔운 체코 민족주의 음악은 안토닌 드보르자크Antonín Dvořák(1841-1904)에 의해 만개했다. 스메타나보다 열일곱 살 연하인 드보르자크는 스메타나가 지휘하던 국립 오케스트라에서 바이올린을 연주하며 작곡가의 꿈을 키웠다. 한때는 스메타나를 대신해 지휘봉을 잡기도 했다. 그는 작곡에 전념하기 위해 1871년 오케스트라를 그만두고 3년간의 절치부심 끝에 1874년 교향곡 3번으로 오스트리아 국가대상을 수상한다. 빈에서 활동하던 브람스를 만난 것도 이즈음이었다. 브람스는 무명의 작곡가에게 음악 출판사 심록을 소개해 주었다. 이 출판사의 의뢰로 작곡한 〈슬라브 무곡〉 1집이 큰 인기를 끌면서 드보르자크는 스메타나의 뒤를 이을 보헤미아 음악의 기수로 떠올랐다.

드보르자크는 스메타나에게 큰 영향을 받았고 평생 스메타나를 존경했다. 그러나 스메타나와 드보르자크의 작품 경향은 조금 다르다. 일찍이 리스트에게 경도된 스메타나는 자신의 최고 걸작인 〈나의 조국〉을 교향시 형식으로 썼다. 반면, 브람스와 교류했던 드보르자크는 브람스처럼 교향곡과 협주곡에서 두각을 나타냈다. 드보르자크는 자신의 현악 4중주 9번을 브람스에게 헌정하기도 했다. 말하자면 스메타나는 표제 음악에, 드보르자크는 절대 음악에 주력한 셈이다. 체코와 오스트리아, 미국을 넘나들며 살았던 드보르자

크의 코스모폴리탄적인 삶도 그의 작품 경향에 어떤 방식으로든 영향을 미쳤다. 이런 점들 때문에 드보르자크의 음악은 스메타나보다 더욱 보편적인 정서를 담고 있다.

세계 각지를 여행하고 또 초청받으면서도 몰다우 강변 고향 마을에 대한 향수는 드보르자크의 마음속을 떠나지 않았다. 특히 드보르자크는 보헤미아 민속춤인 '둠카'에서 창작의 모티브를 얻었는데 그의 피아노 3중주곡 〈둠키〉, 슬라브 무곡 등이 모두 둠카의 리듬과 멜로디를 이용하고 있다. 1892년에 뉴욕 국립 음악원의 초대 원장으로 초빙되어 뉴욕에서 3년을 머무는 동안, 드보르자크는 여름마다 아이오와의 체코 이민자 정착지인 스필빌에서 휴가를 보내곤 했다. 결국 그는 1895년 프라하 음악원 교수직으로 되돌아왔고 곧 음악원장으로, 이어 오스트리아 제국 종신 상원의원으로 추대되었다. 1901년 완성된 드보르자크 최후의 대작 《루살카》는 보헤미아의 전설인 물의 요정 루살카와 왕자의 슬픈 사랑을 대본으로 한 오페라다. 보헤미아의 민속 음악을 고전 음악의 문법 속에 자연스럽게 담으려 했던 스메타나의 시도는 드보르자크에 의해 완성된 셈이다.

보헤미아에서 태어나 젊은 시절 프라하에서 오페라 지휘자로 활동했던 구스타프 말러 역시 보헤미아가 낳은 위대한 작곡가이지만 그의 성향은 보헤미아보다는 오스트리아에 더 가깝다. 또 체코의 작곡가를 거론할 때 빼놓을 수 없는 이름인 야나체크는 보헤미아가 아닌 모라비아 태생으로 모라비아 민속 음악을 적극적으로 활용한 곡들을 작곡했다.

아르누보의 본고장으로 떠오른 프라하

빈에 클림트가 있고 아를에 고흐가 있듯이, 프라하에는 알폰스 무하Alfonse

Mucha(1860-1939)가 있다. 무하는 엄밀하게 말해 화가가 아니라 일러스트레이터이자 장식 예술가다. 그의 인기는 19세기 말부터 20세기 초까지, 20여 년간 유럽에서 유행한 '아르누보'와 떼놓고 이야기할 수 없다.

여성적인 곡선과 식물의 넝쿨, 선을 강조하는 드로잉 등 곡선과 장식을 많이 이용한 아르누보 스타일은 프랑스, 독일, 스코틀랜드, 보헤미아, 스페인 등 거의 전 유럽에서 활발하게 등장한 새로운 미학이었다. 아르누보는 회화가 아니라 장식에서 나타난 경향이었기 때문에 보석이나 가구 디자인, 실내 장식, 건축, 일러스트 등 다양한 분야에 응용될 수 있었다. 영국의 일러스트레이터 오브리 비어즐리, 건축가인 안토니 가우디와 오토 바그너 등도 모두 넓게는 아르누보 계열의 예술가들로 간주된다. 아르누보 양식은 화려하고 사치스러운 동시에 환상적이어서 '새로운 예술'을 기대하던 부르주아 계층의 요구를 충족시켜 주었다. 꽃병과 침대, 의자 같은 가구는 물론이고 층계참, 심지어 파리 지하철역의 입구도 아르누보 스타일로 만들어졌다.

지금 보기에는 괴이할 정도로 장식 과잉인 이 스타일에 왜 20세기 초의 유럽은 열렬한 호응을 보냈을까? 세기말과 세기 초를 관통하던 긴장감에서 해방된 대중은 어떤 파격적인 새로움을 원하고 있었다. 더구나 아르누보는 로코코 등 지나간 시대의 화려한 유행을 떠올리게끔 하는 부분도 있었다. 신흥 부르주아들은 아르누보 스타일의 가구와 실내 장식에 둘러싸

파리의 지하철역 입구, 엑토르 기마르Hector Guimard, 1904년.

여서 구시대의 귀족이 된 듯한 느낌을 받곤 했다.

아르누보는 파리, 빈, 바르셀로나 등지에서 가장 번성했다. 파리의 아르누보를 이야기할 때 반드시 거론되는 인물이 알폰스 무하다. 모라비아 출신으로 야나체크의 친구이기도 했던 무하는 빈과 뮌헨을 거쳐 1887년 파리에 도착했다. 그는 파리에서 공부하는 틈틈이 일러스트를 그리다 당대 최고 여배우인 사라 베르나르가 주연한 연극 〈지스몽다〉의 포스터를 그릴 기회를 얻게된다. 이즈음 파리에서는 툴루즈-로트레크의 유명한 〈물랭루즈〉 포스터를 비롯해서 상업 미술과 공연 포스터들이 활발하게 제작되고 있었다. 포스터는 공연을 홍보하는 동시에 일반인들에게 미술의 아름다움, 또는 일본 우키요에에서 영향받은 관능적인 여성의 모습을 보여 주는 거리의 예술 역할도 톡톡히 해냈다.

사라 베르나르를 위한 연극 〈지스몽다〉 포스터,
알폰스 무하, 1895년.

사라 베르나르를 위한 포스터에서 무하는 비잔티움 모자이크를 연상시키는 화려한 무늬와 베르나르의 머리 타래를 장식으로 이용한 대담한 그림을 선보였다. 그리스 정교의 전통이 남아 있는 모라비아에서 자란 무하에게 비잔틴식 의상과 머리 모양은 그리 낯설지 않은 것이었다. 이 이국적이고도 환상적인 이미지는 대중들을, 무엇보다도 베르나르를 만족시켰다. 당시 베르나르는 이미 쉰 살의 중년 여배우

였기 때문에 이처럼 환상적인 이미지로 자신을 포장할 필요가 있었다.

파리의 일러스트레이터들에게서는 잘 볼 수 없었던 신비주의가 엿보인다는 점도 무하의 포스터가 큰 인기를 얻은 비결이었다. 세기말의 분위기를 타고 신지학, 신비주의, 최면 등이 대중의 관심을 끌던 때였다. 파리에서는 상징주의, 나비파 등의 화가들이 활동하고 있었고 스코틀랜드의 글라스고에서는 켈트족의 여신을 우아한 모티브로 재구성한 매킨토시의 디자인이, 그리고 바르셀로나에서는 이슬람 건축에서 아이디어를 얻은 가우디의 건축이 화제를 모으던 시점이었다. 대중의 반응을 알아챈 베르나르는 무하와 6년간 자신의 포스터를 그리는 계약을 맺었다. 무하는 이 계약 기간 동안 〈카멜리아〉, 〈토스카〉, 〈사마리탄의 여인〉, 〈햄릿〉 등의 포스터를 제작했고 이를 통해 파리의 대표적 일러스트레이터로 발돋움하게 된다.

그의 여성들이 살로메 스타일의 '팜 파탈', 즉 남성을 위협하는 무서운 여성들이 아니란 점도 광고주들이 무하를 환영한 중요한 요인이었다. 무하의 일러스트 속 여성들은 하나같이 아름답지만 정숙해 보이는 여인들이다. 이 때문에 무하의 광고 디자인은 술과 담배처럼 남성 소비자들에게 어필해야하는 상품에서 특히 각광받았다. 한마디로 상업성과 예술이 절묘하게 결합하는 지점에 무하의 일러스트가 있었다. 이러한 복합적인 스타일은 변방에서 태어나 예술의 중심으로 진입한 무하의 삶과 분명 밀접한 관계를 가지고 있었다. 화려한 장식으로 가득 찬 무하의 풍요로운 일러스트와 포스터는 다시 돌아갈 수 없는 '벨 에포크'의 상징처럼 여겨진다.

파리와 미국에서 활동하던 무하는 50세가 되던 1901년에 프라하로 돌아왔다. 오스트리아-헝가리 제국에 대항하는 동유럽 각국의 민족주의 운동이 절정에 달하던 시점이었다. 민족주의의 분위기를 타고 20세기의 첫 10년 동

안 프라하에서는 바로크와 아르누보의 스타일을 혼합한 독특한 건물들이 속속 세워지고 있었다. 1880년에 빈을 모방해서 프라하를 근대 도시로 탈바꿈시키려는 도시 계획이 수립되었지만 이 계획이 차일피일 미뤄지다 1900년대에 들어서야 실행에 옮겨졌던 것이다. 그리고 그 20년 동안 예술의 유행은 빈의 링슈트라세를 장식한 바로크가 아니라 아르누보로 옮겨진 상태였다.

들끓는 민족주의도 아르누보 건축이 프라하에 들어서게 된 배경으로 작용했다. 체코에서는 이전부터 크리스털 제작과 같은 유리 공예의 전통이 전해지고 있었다. 유리 공예와 건축, 실내 장식 등에서 체코의 민족적 전통을 소화하려는 시도가 거듭되면서 무하의 스타일에 주목하는 이들이 많아졌다. 무하는 프라하 시청사의 실내 장식, 성 비투스 성당의 스테인드글라스 등에서 재능을 발휘했고 제1차 세계대전이 끝난 후 탄생한 체코슬로바키아 공화국의 우표와 군복, 지폐까지 무상으로 디자인했다. 슬라브 민족의 전설에서 스무 가지 장면을 선택해서 20년간 그린 〈슬라브 서사시〉는 막 탄생한 체코 민족의 국가에 대한 무하의 열렬한 애국심을 보여 주는 대작이다.

무하가 프라하에서 활동할 때쯤 서유럽은 이미 아르누보 스타일을 잊어버리고 있었다. 파리에서 입체파, 야수파 등이 줄지어 등

체코슬로바키아 공화국의 지폐 디자인, 알폰스 무하, 1920년.

〈슬라브 서사시〉 3번 〈위대한 모라비아를 위한 슬라브인들의 예배〉, 알폰스 무하, 1912년, 캔버스에 템페라, 610x810cm, 국립미술관, 프라하.

장하면서 장식 과잉인 아르누보 취향은 구시대의 스타일로 치부된 지 오래였다. 그러나 프라하 사람들은 체코인들의 정신이 무하의 아르누보 스타일에서 재현되고 있다고 생각했다. 파리에서 부흥했던 아르누보는 파리에서 사라진 후에도 프라하에서 계속 살아남았다. 프라하 시청사 등 체코 아르누보 스타일의 건물들은 오늘날 프라하를 유럽 어느 도시와도 다른, 고색창연하면서 동시에 우아하고 독특한 분위기로 만들어 주는 데에 큰 몫을 하고 있다.

보헤미안과 집시의 관계

보헤미아를 이야기할 때 마지막으로 빼놓을 수 없는 의문이 있다. 왜 '보헤미

안'이라는 단어가 떠돌이나 방랑자, 아니면 낭만적인 젊은 예술가들을 지칭하는 대명사로 사용되고 있을까? 앙리 뮈르제의 『보헤미안의 생활 정경』이나 푸치니의 《라 보엠》이 지칭하는 보헤미안이 '보헤미아 사람들'을 뜻하지 않는다는 것은 분명하다. 여기서 말하는 보헤미안이란 규칙에 얽매이지 않고 자유분방한 삶 속에서 예술을 추구하는 젊은이들을 뜻한다. 그런데 왜 나라의 이름인 '보헤미아'가 이런 의미로 쓰이게 된 것일까?

'보헤미안'이라는 단어는 19세기 파리에서 쓰이기 시작했다. 막 계층에 의해 거주 구역이 나뉘기 시작한 파리에서 몽마르트르 등 하류 계층들의 거주지에 자리를 잡은 동유럽 출신 젊은이들이 '보헤미안'이라고 불렸다. 이때의 보헤미안은 주로 집시들을 지칭했는데 당시 프랑스인들은 보헤미아가 집시들이 많이 사는 나라라고 생각했다. 오스트리아 제국의 지배로 인해 동유럽 국가들이 독립하지 못하고 있었던 시기여서 보헤미아가 동유럽 국가의 대명사 격인 이름이었기 때문이다.

집시 또는 '로만인'이라고 불렸던 이 유랑 민족들의 정체는 아직도 정확히 밝혀지지 않고 있다. 북인도, 또는 북아프리카에서 유럽으로 건너왔다고 추정되는 집시들은 현재도 헝가리, 루마니아를 중심으로 한 동유럽과 프랑스 남부, 스페인에 많이 거주한다. 서기 1000년을 전후해 유럽으로 유입된 집시들은 떠돌아다니는 고유의 문화를 고집해서 여러 유럽 국가들과 계속 마찰을 빚었다. 히틀러는 유대인과 집시를 동급으로 여겨서 아우슈비츠에서 많은 집시들을 학살했다.

집시의 춤과 음악은 고전 음악에 확실한 흔적을 남겨 놓았다. 헝가리 출신의 리스트, 또 오스트리아 제국의 수도 빈에 거주한 브람스는 이들에게 영향을 받은 〈헝가리안 랩소디〉와 〈헝가리 무곡〉을 작곡했다. 집시 악단은 악보

없이 독특한 즉흥 연주를 들려주었는데 이들의 음악은 구슬픈 단조의 멜로디에 맹렬하리만큼 빠른 템포, 여러 장식음으로 이뤄진 복잡한 리듬 등이 특징이다. 현재도 부다페스트와 프라하에서는 집시 악단의 연주를 들을 수 있다. 스페인 출신의 사라사테는 부다페스트 여행길에 집시 악단의 즉흥 연주를 듣고 영감을 얻어 현란한 바이올린 독주가 돋보이는 〈치고이너바이젠〉을 작곡했다. 곡의 마지막에 사라사테는 집시 음악에서 유래된 헝가리의 민속음악 '차르다슈'의 멜로디를 차용했다. '치고이너바이젠'이란 독일어로 '집시의 노래'라는 뜻이다.

꼭 들 어 보 세 요 !

스메타나: 〈나의 조국〉 중 2곡 〈몰다우〉
드보르자크: 〈슬라브 무곡〉 Op.72, 2번 e단조
사라사테: 〈치고이너바이젠〉

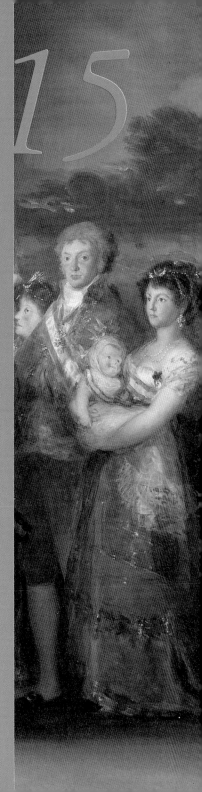

15

마드리드와 바르셀로나

환영이
현실이 되는
순간

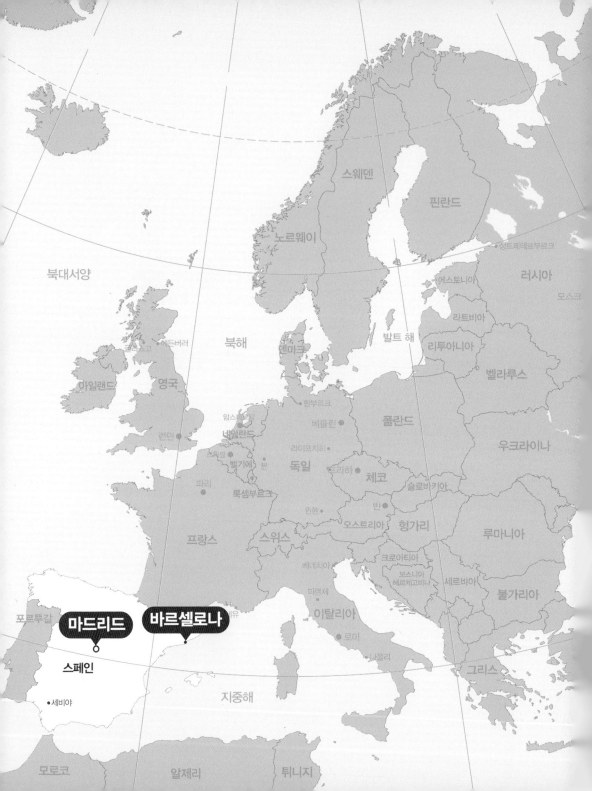

북대서양

아이슬란드

스웨덴

핀란드

노르웨이

상트페테르부르크

러시아

모스크

에스토니아

라트비아

리투아니아

벨라루스

발트 해

북해

덴마크

글래스고

에든버러

아일랜드

영국

런던

함부르크

암스테르담

네덜란드

브뤼셀

벨기에

본

라이프치히

베를린

폴란드

우크라이나

파리

룩셈부르크

독일

드라하

체코

슬로바키아

뮌헨

민

프랑스

스위스

오스트리아

헝가리

루마니아

베네치아

크로아티아

피렌체

보스니아
헤르체고비나

세르비아

불가리아

마드리드 **바르셀로나**

이탈리아

로마

스페인

포르투갈

세비야

나폴리

그리스

지중해

모로코

알제리

튀니지

마드리드는 유럽에서 그리
이름난 도시는 아니다. 파
리와 로마, 런던은 물론이
고 스페인 내에서도 바르셀
로나나 세비야만큼 관광객
들의 주목을 받지 못한다.
별 기대 없이 마드리드에
들어서는 이들은 자신들을

마드리드, 스페인.

맞아 주는 새롭고 아름다우며 당당한 도시에 놀라게 된다. 거리는 화려한 건
물들로 가득 차 있고 넓은 광장과 화려함의 극치를 이룬 왕궁이 관광객들을
경탄하게끔 만든다. 3,418개의 방이 있는 마드리드 왕궁은 크기와 화려함에
서 유럽 제일가는 규모를 자랑한다. 지하철은 유럽 어느 도시보다 쾌적하고
신속하며 물가는 싸고 고원 지대에 있어서 날씨는 늘 화창하다. 해발 600미
터인 마드리드는 유럽 각국의 수도 중 고도가 가장 높은 도시이기도 하다.

마드리드는 16세기 들어서야 스페인의 수도가 된, 파리나 런던, 로마 등에
비하면 비교적 역사가 짧은 도시다. 수도가 될 무렵에도 인구가 3천여 명에
불과한 마을이었고 주변에 강이 없어서 거주하기에 적당한 조건은 아니었
다. 마드리드의 많은 웅장한 건물들은 1700년대 들어 지어지기 시작했고 왕
궁 역시 1734년에 완공되었다. 이런 역사 때문에 마드리드는 여타 유럽 도시
들에 비해 상당히 신도시 같은 느낌을 준다. 고색창연한 분위기는 오히려 마

드리드에 인접한 고도 톨레도에 더 많이 남아 있다.

이쯤에서 스페인의 정체성에 대한 질문을 한번 던져 보자. 스페인은 유럽의 여느 국가들에 비해 확연히 색다른 느낌을 주는 나라다. 왜 우리에게 스페인은 유럽이면서 유럽이 아닌 듯한 느낌을 주는가? 프랑코의 독재 때문에? 중세 시대에 이베리아 반도를 지배했던 이슬람의 영향이 여전히 남아 있기 때문에? 두 가지 모두 부분적인 대답이 될 수는 있겠지만 가장 중요한 점은 스페인의 복합성이다. 스페인은 큰 나라다. 러시아를 제외하면 유럽에서 프랑스에 이어 두 번째로 큰 영토를 가지고 있으며 그 안에는 상당한 다양성이 혼재한다. 스페인이 하나의 왕국으로 통합된 것은 1500년대의 일이었으나 그 전후로 스페인은 늘 다양한 국가의 연합체였다. 지금도 스페인은 유럽에서 가장 격렬한 지역감정과 독립운동이 벌어지는 무대다. 수도인 마드리드 역시 17세기까지의 합스부르크 왕가가 건설한 구시가와 18-19세기의 부르봉 왕가가 건설한 신시가지로 나뉜다. 마드리드에서 35킬로미터 정도 떨어진 톨레도는 마드리드가 건설되기 이전까지 스페인의 수도였다. 구시가와 신시가지 마드리드, 그리고 톨레도. 이 세 곳의 마드리드에는 16세기 스페인 황금시대의 추억이 각기 다른 모습으로 남아 있다.

복합성에도 불구하고 스페인이 하나의 국가를 유지할 수 있었던 가장 큰 원동력은 가톨릭이었다. 스페인은 유럽에서 이탈리아와 함께 가장 독실한 가톨릭 국가로 손꼽힌다. 작가 잔 모리스의 표현을 빌리자면 '스페인이 가톨릭 국가인 것은 사우디아라비아가 이슬람 국가이거나 미얀마가 불교 국가인 것과 유사한 의미'다. 종교에 대한 집착과 열정이 이 정도로 강한 이유는 역시 800년 가까이 계속되었던 레콩키스타에서 그 뿌리를 찾을 수 있다. 스페인 사람들에게 종교란 곧 유혈 투쟁을 의미했다. 레콩키스타가 1492년의 승

리로 막을 내린 후에는 멀리 남아메리카와 아시아로 살육과 투쟁의 장이 확대되었다. 대항해 시대에 스페인 사람들이 보여 준 놀라운 용기와 신대륙에서 벌인 잔인한 학살은 모두 종교의 이름 하에 행해졌던 일이었다.

대제국의 기이한 탄생

카를로스(카를) 5세(1519-1556년 재위)와 그의 아들 펠리페 2세(1556-1598년 재위) 시대에 스페인은 황금시대라고 불리는 전성기를 맞는다. 합스부르크 가는 결혼과 전쟁을 통해 스페인을 비롯해서 나폴리, 시칠리아 등 이탈리아 남부 대부분과 밀라노, 플랑드르, 프랑스 부르고뉴를 손에 넣었다. 여기에 더해 스페인은 남아메리카 대부분과 필리핀, 텍사스를 해외 식민지로 거느리고 있었다. 오늘날의 볼리비아, 페루 지역에서 마드리드로 공수되어 온 은의 가치는 매년 400만 파운드로 당시 잉글랜드 한 해 예산의 열여섯 배에 달하는 금액이었다. 1503년부터 1600년까지 약 1만 6천 킬로그램의 은이 남아메리카 식민지에서 세비야 항으로 운반되어 왔다. 그때까지 유럽에 존재했던 총 은 보유량의 세 배가 넘는 분량이었다. 16세기의 스페인은 가히 '해가 지지 않는 제국'으로 불릴 만했다.

그러나 종교 재판, 유대인 추방, 무슬림 추방 등 종교적 순혈주의에 대한 과도한 집착은 스페인의 몰락을 불러왔다. 특히 레콩키스타Reconquista(국토 수복 운동) 이후 유대인들을 이슬람과 동일하게 취급해서 모두 국외로 추방한 조치는 국가의 파국을 가져온 결정적 실책이었다. 스페인 경제를 움직일 중추 세력이 없어지면서 국가 경제는 악화일로로 치달았다.

가톨릭 부부왕 이사벨라 여왕과 페르디난도 왕은 결혼을 통해 유럽 국가들과 동맹을 맺으려 했으나 이는 거꾸로 합스부르크 왕가의 자손 카를 5세

〈개를 데리고 있는 카를 5세 초상〉, 티치
아노 베첼리오, 1533년, 캔버스에 유채,
192x111cm, 프라도 미술관, 마드리드.

가 스페인 왕으로 부임하는 결과를 가져온다. 이사벨라-페르디난도 사이의 아들과 딸들은 대부분 자녀를 낳지 못하고 단명했다. 둘째 딸인 후아나는 실성한 상태였는데, 이 실성한 딸이 합스부르크 가로 시집가서 부부 왕에게 유일하게 외손자 카를을 남겼다. 그 결과 신성 로마 제국의 황제인 카를 5세가 스페인 왕 카를로스 1세가 되었다. 그는 스페인 왕이기 이전에 신성 로마 제국 황제였으며 통치 기간의 상당 부분을 플랑드르에서 보냈다.

왕이 국가에 없다는 문제는 끝내 극복되지 않았다. 왕의 부재를 메꾸기 위해 스페인은 관료제를 발전시켰고 점점 복잡해지는 관료제에 의해 통치자와 일반 국민 사이의 거리는 더욱 멀어졌다. 관료제에 의해 귀족의 면세 특권이 확대되어 민중은 대신 과중한 세금에 시달려야 했다. 아메리카 식민지에 정착한 이들이 사용하는 모든 일상 용품들이 스페인에서 수출될 수밖에 없다는 점도 문제였다. 결국 스페인은 엄청나게 수입되는 식민지의 재화를 국내 경제 발전에 쓰지 못했고 물가는 오히려 폭등했으며 카스티야에 집중한 농업의 생산량은 수요를 따르지 못했다. 일반인들은 생필품조차 구하기 어렵게 되었다. 식민지 경영이라는 유례없는 과제를 수행하기에는 카를로스 1세 치하의 스페인은 너무나 허약한 정

치 체제를 가지고 있었다. 신대륙의 부를 체계적으로 이용하려는 시도도, 그리고 신대륙 경영을 어떻게 하겠다는 구체적인 비전도 16세기의 스페인에는 없었다. 오직 종교에 대한 열정적인 집착만이 스페인을 지배하고 있었다.

종교적 광신이 낳은 비극들

1558년 펠리페 2세가 즉위하고 플랑드르에서 스페인으로 온 시점에, 당시 스페인의 수도였던 바야돌리드와 세비야에서 신교도 조직이 적발되는 사건이 터졌다. 유럽의 기독교 세계에서 가장 순수한 가톨릭 국가로 손꼽혔던 카스티야마저 신교도에 '오염'되었다는 사실은 '이단'에 대한 새로운 색출 작업을 의미했다. 이로 인해 1560년대에 스페인은 레콩키스타와 신대륙 정복을 이룬 '열린' 스페인에서 반종교 개혁의 '닫힌' 스페인으로 진입하게 된다.

에라스무스를 신봉했던 부왕 카를로스 1세와는 달리 펠리페 2세는 가톨릭 교조주의자였다. 종교 재판은 당시 유럽의 가톨릭 세계에서는 그리 드문 것이 아니었지만 스페인의 종교 재판은 상호 비방과 고발, 고문 등으로 가장 악명 높았다. 2만 명이 넘는 종교 재판소 관리들이 스페인 전역에서 이단자를 색출했고 밀고가 횡행했다. 종

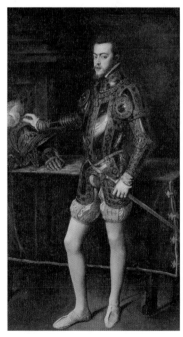

〈펠리페 2세의 초상〉, 티치아노 베첼리오, 1551년, 캔버스에 유채, 193x111cm, 프라도 미술관, 마드리드.

교 재판소는 금서 목록을 지정해 외국 서적 중 많은 수의 스페인 유입을 금지했고 스페인 지식인의 사기를 떨어뜨렸다. 15세기 이래 스페인을 지적으로 자극해 온 플랑드르나 이탈리아의 문화 유입이 상당 부분 통제되었다. 유대인, 무어인에 대한 배척이 여기에 합해졌다. 펠리페 2세는 "독일, 프랑스, 스페인의 모든 이단들은 유대인 후손에 의해 그 씨가 뿌려졌다"고 말했다.

마드리드 관광의 중요한 명소는 수도원이다. 펠리페 2세의 치세 중에 마드리드에만 열일곱 개의 수도원이 세워졌다. 수도사들에 의해 스페인 특유의 신비주의적 신앙이 유행하기도 했다. 이러한 신비주의는 문학에서는 점차 이상적인 리얼리즘으로 확대되는데 이 모든 신비주의에는 인간은 본래 악하며 신의 자비에 의해서만 구원받을 수 있다는 내용을 담고 있었다.

펠리페 2세는 대단히 책임감이 강하고 엄격한 성격의 소유자였다. 그가 첫 번째 왕비인 포르투갈의 마리아 사이에서 낳은 왕자 돈 카를로스는 광기에 가까운 열정의 소유자였다. 국왕은 1568년 1월 18일 밤, 일련의 병사들과 함께 돈 카를로스의 침실을 습격했다. 왕자가 침대 밑에 두고 있던 단검과 화승총을 뺏은 후, 펠리페 2세는 이제 더 이상 아버지가 아닌 국왕으로 대하겠다고 아들에게 선언하고 카를로스를 종신 구금했다. 카를로스는 단식 투쟁 끝에 이 해 7월 24일 옥중에서 사망했다. 다만 이상 성격자라는 이유로 뚜렷한 범죄도 저지르지 않은 아들을 구금할 정도로 펠리페 2세는 엄격한 인물이었다.

주세페 베르디Giuseppe Verdi(1813-1901)의 작품 중 가장 무겁고 어두운 오페라로 손꼽히는 《돈 카를로》는 이 펠리페 2세와 카를로스 사이의 갈등을 다룬 작품이다. 리브레토는 프리드리히 실러의 동명 희곡을 바탕으로 만들어졌다. 파리 오페라 극장의 청탁으로 작곡된 작품이기 때문에 1867년 초연의 대본은 프랑스어로 쓰였다. 이후 베르디는 런던 초연에서 이 오페라의 리브레

토를 이탈리아어로 개작했다. 현재도 《돈 카를로》는 프랑스어와 이탈리아어 두 가지 버전으로 공연된다.

전 5막으로 이루어진 장대한 오페라인 《돈 카를로》는 펠리페 2세와 그의 아들 돈 카를로(카를로스) 사이의 갈등, 그리고 처음에는 돈 카를로의 약혼녀였다가 펠리페 2세의 세 번째 왕비가 되는 프랑스 공주 엘리자베스를 주요 등장인물로 내세우고 있다. 부자의 심각한 갈등은 실제 있었던 일이지만 둘 사이의 갈등이 엘리자베스 때문에 더 심각해졌다는 이야기는 사실이 아니다. 역사와 픽션을 교묘하게 섞은 이 작품을 마지막으로 베르디는 사실상 오페라 작곡에서 손을 뗐다. 베르디는 자신이 오페라에서 보여 줄 수 있는 모든 것을 《돈 카를로》에 다 쏟아부었던 듯싶다. 격렬한 종교적 광신과 증오, 억눌린 정열이 공존하는 16세기의 스페인은 작곡가 베르디의 재능이 발휘되기에 가장 적합한 무대였다.

펠리페 2세는 마드리드의 초석을 놓은 왕이기도 하다. 1561년, 펠리페 2세가 자신의 궁정을 바야돌리드에서 마드리드로 옮겼고, 1601년부터 1605년 사이 마드리드는 정식으로 스페인의 수도가 되었다. 마드리드가 새 수도가 된 주요한 이유는 펠리페 2세의 궁정인 엘 에스코리알과 가까웠기 때문이다. 이전까지 스페인 왕들은 항구적인 수도를 정하지 않고 이리저리로 옮겨다녔다. 펠리페 2세는 부왕과는 달리 국토를 돌아다니면서 자신의 신민들을 만나고 싶어 하지 않았다.

펠리페 2세는 네 번 결혼해 여덟 명의 자녀들을 얻었지만 이 중 네 명이 여덟 살이 되기 전에 죽었다. 펠리페 2세의 치세 내내 왕궁에서는 죽음이 떠날 날이 없었다. 펠리페 2세는 그 자신을 위해 고전주의 형식의 건축 엘 에스코리알을 짓고 그 안에 칩거했다. 엘 에스코리알은 왕궁인 동시에 수도원, 그리

고 왕의 장대한 무덤 같은 곳이었다.

1571년 스페인이 주축이 된 신성 동맹은 레판토 해전에서 오스만 해군을 물리쳤으나 이 승전이 스페인에게 실질적인 이득을 가져다주지는 못했다. 이후 1588년 무적함대의 패배로 스페인은 대서양의 제해권을 영국에 뺏기게 된다. 1579년 스페인 합스부르크 가의 지배에 반기를 든 네덜란드는 1609년 스페인과 휴전 협정을 체결하며 사실상 독립을 쟁취했다.

영광과 환멸, 그리고 환상

일련의 사태로 인해 스페인 사람들은 영광의 시대가 가고 있다는 현실을 깨달았다. 이미 스페인 경제의 몰락은 시작된 상태였다. 펠리페 2세 시대에 두 번의 국가 부도 사태를 맞았고 치세 말기에는 전염병까지 돌았다. 1500년대 내내 쏟아진 식민지의 금과 은은 스페인 사람들에게 계획과 저축이 소용없는 일이라는 그릇된 인식을 심어 주었다. 펠리페 2세의 사망 후 왕위를 이어받은 펠리페 3세는 유약한 성격으로 대귀족들에게 휘둘렸다. 국가의 몰락을 엉뚱하게도 모리스코(기독교로 개종한 무어인)들에게 돌리며 1609-1614년 사이에 모리스코들을 모두 국외로 추방하기도 했다. 1492년 유대인 추방에 이어 모리스코의 추방으로 인해 귀중한 노동력을 잃으면서 스페인 경제는 더욱 나락으로 치달았다. 거듭된 몰락과 환멸이 국가를 지배했다.

이러한 환멸 속에서 세르반테스의 『돈 키호테』와 엘 그레코의 걸작들이 탄생했다. 『돈 키호테』의 전·후편은 각각 1605년과 1614년에 출간되었는데, 이 시기는 톨레도에서 엘 그레코가 활동하던 시기와 완전히 일치한다. 엘 그레코El Greco (1541-1614)는 베네치아가 지배하고 있던 크레타에서 태어나 베네치아에서 그림을 배우고 톨레도에 정착했다. 그의 작품들은 베네치아의 화

려한 색채와 테크닉이 스페인의 전통에 어떻게 융합했는지를 보여 주는 대단히 독특한 사례들이다.

엘 그레코의 많은 그림들은 그 당시 스페인 사람들이 환상을 삶의 한 부분으로 받아들이고 있었음을 보여 준다. 대작 〈오르가스 백작의 매장〉에 화가는 지상과 천상을 함께 그리고 있다. 〈오르가스 백작의 매장〉으로 유명한 톨레도는 마드리드에서 50여 분 거리에 있는 작은 도시다. 삼면이 깊은 협곡으로 둘러싸여 있는 톨레도의 지형은 방어를 위한 요새로는 최적의 조건이었다. 카스티야 지역의 여러 왕조들은 이런 점 때문에 일찍부터 톨레도를 수도로 선택했다. 중세 시대에 이 도시는 서고트 왕국, 그리고 이슬람 세력인 코르도바 칼리파 왕국의 수도였다. 일찍부터 카스티야, 무어, 유대 문화가 공존했던 톨레도는 오늘날 도시 전체가 유네스코 문화유산으로 지정되어 있다. 엘 그레코가 1600년에 그린 톨레도 전경은 요새 도시의 형상, 그리고 도시를 감싸고 있는 어떤 신비스러운 기운을 보여 준다.

〈수태고지〉, 〈그리스도의 세례〉 등 엘 그레코의 후기작들은 신비와 열정적 신앙이 한 덩어리로 엉켜 있는 듯한 작품들이다. 이제 화가는 대상을 보이는 대로 묘사하겠다는 개념을 완전히 이탈했으며 르네상스 화가들이

〈그리스도의 세례〉, 엘 그레코, 1608–1614년, 캔버스에 유채, 330x221cm, 타베라 병원, 톨레도.

〈오르가스 백작의 매장〉, 엘 그레코, 1586–1588년, 캔버스에 유채, 480x360cm, 산토 토메 교회, 톨레도.

중시하던 해부학이나 인체의 비례에 대해서도 포기한 듯하다. 기이할 정도로 환한 빛이 그림의 신비스러움을 증폭시키며 영적인 이미지를 한층 강화한다. 〈그리스도의 세례〉에서 예수가 두른 붉은 망토는 예수가 앞으로 흘리게 될 피, 즉 희생을 상징한다. 천상의 성부는 한 손을 들어 축복하고 있다. 그의 다른 한 손의 투명한 원은 세계를 상징한다.

엘 그레코의 스타일이 더욱 독보적인 것은 그의 작풍을 계승한 화가가 없기 때문이다. 그러나 그가 보여 준 드라마는 후대 스페인 화가들의 작품에서 조금씩 드러난다. 리베라와 수르바란의 작품들은 엘 그레코보다는 이탈리아의 고전적 스타일을 더 충실히 따르고 있지만 이들의 그림에서도 엘 그레코의 캔버스에 담겼던 종교에 대한 열망은 분명히 드러난다.

벨라스케스가 그려 낸 스페인의 황금시대

펠리페 4세(1621-1665년 재위)의 치세에 마드리드는 다시 한 번 부흥의 기운을 맞았다. 열여섯의 나이에 즉위한 펠리페 4세는 영리하고 교양 있는 젊은이였으나 열정은 모자라는 인물이었다. 그는 자신이 직접 제국을 통치하느니 주위의 영향력 있는 이들에게 의존하는 편이 더 낫다는 결론을 내렸다. 펠리페 4세가 기용한 총신은 안달루시아의 귀족인 올리바레스 백작이었다. 백작은 권력을 잡은 후, 동향 출신의 지인들을 몇 명 마드리드로 불러들였는데, 그중 한 사람이 화가 디에고 벨라스케스(1599-1660)였다. 1623년, 스물네 살의 젊은 벨라스케스는 고향 세비야를 떠나 마드리드에 발을 들여놓았다. 펠리페 4세는 이 화가가 젊음의 생기와 군주의 위엄을 함께 표현하는 초상을 그리는 능력을 가지고 있음을 알아차렸다. 첫 알현 6주 후에 벨라스케스는 궁중 화가로 임명되었다. 이때부터 1660년 화가가 사망할 때까지 펠리페 4세는 벨

라스케스에 대한 믿음을 버리지 않았다.

마드리드의 프라도 미술관은 대략 120점의 벨라스케스 작품을 소장하고 있다. 프라도의 상징이 되어 있는 〈시녀들〉을 비롯해서 최고의 후원자였던 펠리페 4세의 초상과 그의 딸 마르가리타 공주의 초상, 그리고 각종 종교화와 풍경화까지 프라도의 벨라스케스 컬렉션은 참으로 다양하다. 벨라스케스는 그전 궁정 화가들의 작품을 면밀하게 관찰해서 합스부르크 스페인 왕실의 취향을 파악했고, 그 취향에 맞추어 고귀하면서도 동시에 자연스럽고 솔직한 초상을 그렸다. 이탈리아 고전파의 판에 박힌 듯한 초상이 아닌, 생동감 넘치며 자연스러운 왕족의 초상이 벨라스케스의 손에서 줄줄이 탄생했다.

위엄과 연약한 젊은이의 성정을 가지고 있었던 펠리페 4세에 대한 예리한 묘사, 예수를 신성성이 넘치는 동시에 한 관능적 남자로 묘사한 〈십자가에 못 박힌 그리스도〉 등에서는 사실성과 감각적 면모를 함께 추구하는 벨라스케스의 특징을 느낄 수 있다. 그의 모든 그림들은 보는 이들에게 예술적 환영을 선사한다는 공통점을 가지고 있는데 그것은 스페인의 황금시대가 남긴 문화적 유산이기도 하다.

벨라스케스의 대표작 〈시녀들〉은 화가가 왕과 왕비의 초상을 그리고 있는 방에 마르가리타 공주가 방문한 순간을 그렸다는 해석이 가장 일반적이지

〈십자가에 못 박힌 그리스도〉, 디에고 벨라스케스, 1632년, 캔버스에 유채, 249x170cm, 프라도 미술관, 마드리드.

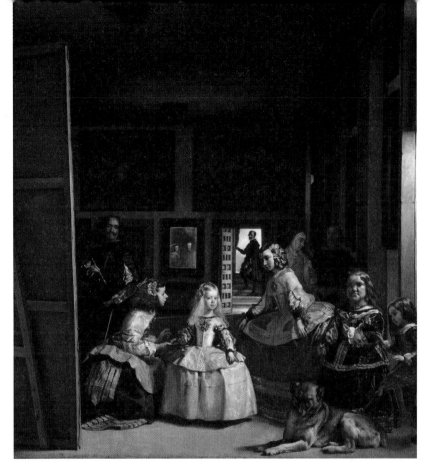

〈시녀들〉, 디에고 벨라스케스, 1656년, 캔버스에 유채, 318x276cm, 프라도 미술관, 마드리드.

만 이 외에도 여러 해석이 존재한다. 애당초 벨라스케스는 특정한 한 장면보다는 왕실의 일상, 자연스러움과 위엄이 공존하는 순간을 영원히 남기려 했던 것으로 보인다. 그림 속 장면은 의도하지 않은 자연스러운 순간을 묘사한 듯이 보이지만 실은 대단히 치밀하게 계산되어 그려졌다. 예를 들면, 그림의 오른편에서 햇빛이 들어오고 있으나 정작 그림에는 창이 그려져 있지 않다. 방의 벽에 걸린 그림들은 대부분 그리스 신화 속의 장면들로, 그림이 주는 위엄과 교양 넘치는 분위기를 한결 더 상승시키고 있다. 그 외중에 벨라스케스

는 그림 왼편에 커다랗게 캔버스를 배치하고 산티아고 기사단의 제복을 입은 자신을 그림으로써 궁중 화가로서의 자부심과 영예를 과시하는 것도 잊지 않았다.

엘 그레코와 벨라스케스는 완전히 판이한 스타일을 구축했지만 이들은 모두 후대 화가들에게 큰 영향을 남겼다. 엘 그레코의 작품은 세잔, 샤갈, 모딜리아니, 피카소에게 영향을 미쳤으며 1865년 프라도 미술관을 방문했던 마네는 벨라스케스의 작품에서 큰 영감을 받았다. 빈 미술사 박물관에 소장된 벨라스케스의 작품을 눈여겨보았던 구스타프 클림트는 "후대에 이름을 남길 화가는 벨라스케스와 클림트뿐"이라고 말하기도 했다.

길고도 쓸쓸한 영광의 그림자

황금시대였다고는 하지만 펠리페 4세 궁정의 상황도 그리 좋지는 않았다. 벨라스케스는 툭하면 밀리는 봉급을 받기 위해 싸워야 했다. 스페인은 제국을 유지하기 위해 대외적으로 계속 전쟁을 벌이면서 카스티야-아라곤-카탈루냐 등 여러 내부 왕국 간의 내전에도 나서야만 했다. 이런 와중에 세비야로 들어오는 식민지의 은 수입이 점차 줄어들었다. 1640년을 전후해 제국을 지탱해 온 정치, 경제적 시스템은 뚜렷하게 와해되는 징후를 보였다. 카탈루냐는 독립을 선언하고 무장 투쟁을 벌이기 시작했다. 카탈루냐는 치열한 내전 끝에 카스티야 군에 패배했지만 대서양에 면한 포르투갈은 프랑스의 지원을 받아 1668년 독립에 성공했다.

1647년에 이어 1653년에도 스페인 왕실은 파산 선언을 했다. 문화적 융성이 경제적 마비 상태를 만회시켜 줄 수는 없었다. 벨라스케스가 1660년에 전염병으로 급사했고 리베라는 1652년에, 수르바란도 1664년에 죽었다. 이들

의 후계자는 1800년대가 되도록 나타나지 않았다. 문학 역시 마찬가지였다. 바로크 시대를 맞아 유럽 각지에서 과학과 문학, 철학, 예술에 대한 관심이 폭발적으로 증가하고 걸작이 쏟아질 때 스페인 제국은 몰락했고 예술과 문화 역시 제국과 함께 종말을 고하고 있었다.

거듭된 근친 결혼의 결과로 스페인 합스부르크 왕가의 자손들은 모두 허약했다. 펠리페 4세가 두 번에 걸친 결혼에서 낳은 열세 명의 아이들 중 아홉 명이 다섯 살이 되기 전에 죽었다. 펠리페 4세의 두 번째 왕비인 신성 로마 제국의 마리아나 공주는 사실 그의 조카딸이기도 했다. 마리아나 공주는 자신의 외삼촌과 결혼했던 것이다. 근친 결혼이 거듭되면서 유전병이 악화되었고 마침내 1700년에 카를로스 2세가 후사 없이 사망하면서 스페인 합스부르크 왕가의 명맥은 완전히 끊어졌다. 스페인의 왕위는 전쟁 끝에 부르봉 왕가의 펠리페 5세에게로 넘어갔다. 펠리페 5세는 루이 14세와 펠리페 4세의 딸 마리아 테레사 왕비 사이의 손자였다. 마리아 테레사가 결혼할 당시 스페인 왕위 계승권을 포기했기 때문에 이 승계는 분명 문제의 소지가 있었고 1702년부터 1713년까지 치열한 왕위 계승 전쟁이 벌어졌다. 이 전쟁의 결과로 영국은 오늘날까지 보유하고 있는 지중해의 해군 기지 지브롤터를 얻었으며 이탈리아의 스페인령들은 오스트리아로 넘어갔다. 한때 유럽의 반 이상을 점령했던 스페인-합스부르크 제국은 공식적으로 해체되었다.

스페인 제국의 침몰은 스페인이 자초한 바가 컸다. 종교에 대한 지나친 집착, 유대인과 무어인을 내쫓은 과도한 순혈주의가 스페인의 발등을 찍은 격이었다. 쫓겨난 유대인들은 비교적 종교의 자유가 보장되던 네덜란드로 이주했다. 합스부르크-스페인으로부터 독립을 쟁취한 네덜란드는 17세기 유럽 무역 교역량의 75퍼센트를 차지하는 무역 강국으로 군림하게 된다. 스페인

마요르 광장, 1617-1619년 건축, 마드리드.

은 유럽에서 유일한 다인종 사회(유럽인과 무어인)이자 두 개의 배치되는 종교
가 공존한 곳이었다. 그리고 스페인-합스부르크 제국의 왕들은 이 종교의 다
양성을 전혀 인정할 의사가 없었다. 스페인의 몰락은 필연적인 귀결이었다.

　마드리드는 부르봉 왕가의 카를로스 3세(1759-1788년 재위) 치세 중에 현재
와 거의 엇비슷한 모습을 갖추게 된다. 일찍이 이탈리아에서 생활했던 카를
로스 3세는 마드리드가 아직 한 국가의 수도다운 면모를 갖추지 못했다고 생
각했다. 그는 왕궁과 식물원을 짓고 시벨레스 광장을 만드는 등 도시의 위용
을 갖추기 위해 애썼다. 알칼라 문 등 카를로스 3세 시대에 신고전주의 양식
으로 지어진 많은 건물과 기념비들은 프랑스의 영향을 받아 화려하고 장대
하다. 건설이 지지부진하던 마드리드의 왕궁도 카를로스 3세의 독려로 완공
되었다. 이 궁정을 가득 메운 보물들과 호화로운 궁정의 인테리어는 관광객
들에게 황금시대의 위용을 추억하게끔 만든다.

고야의 눈에 비친 무시무시한 환영

프라도 미술관 역시 프랑스의 영향을 받아 만들어졌다. 나폴레옹의 침략을 물리친 후 왕위를 차지한 페르디난도 7세(1813-1833년 재위)는 루브르 박물관과 유사한 박물관을 마드리드에도 열기로 했다. 1819년 개관한 프라도 미술관의 소장작들은 15세기 이후 스페인 화가들의 작품들이 절대 다수를 이루지만 황금시대의 영광을 느끼게 하는 작품들, 예를 들면 티치아노, 루벤스, 티에폴로 등 스페인의 영향력 하에 있었던 화가들, 그리고 플랑드르 화가들의 작품도 다수 소장돼 있다. 말하자면 이 미술관은 철저하게 스페인적인, 스페인의 예술혼을 느낄 수 있는 황금시대의 유산이다. 소장작들은 크게 스페인, 플랑드르, 이탈리아, 네덜란드 화가들의 작품들로 분류되어 있다.

프라도에 소장된 스페인 화가들 중 가장 눈에 띄는 이들은 단연 엘 그레코, 벨라스케스, 고야, 이 세 사람이다. 특히 벨라스케스와 고야는 왕실 궁정 화가였기 때문에 작품 대다수가 프라도에 소장돼 있다. 벨라스케스와 고야의 그림을 비교해 보는 것은 프라도 미술관에서 빼놓을 수 없는 흥미로운 경험이다.

벨라스케스와 펠리페 4세와의 관계는 참으로 이상적인 관계였다. 왕은 벨라스케스의 예술 세계를 깊이 이해하고 있었으며, 그의 화가로서의 발전에 큰 관심을 가지고 있었다. 펠리페 4세는 주위의 반대에도 불구하고 벨라스케스를 귀족의 일원인 산티아고 기사단원으로 임명했으며 그가 임종의 병석에 누웠을 때는 직접 병문안을 가기도 했다. 그러나 벨라스케스와 함께 프라도 미술관의 상징인 프란시스코 고야Francisco Goya(1746-1828)의 경우는 그처럼 왕실과 이상적인 관계가 아니었다. 벨라스케스의 시대와는 달리 고야가 궁정 화가로 활동하던 19세기 초는 스페인의 영광이 저문 지 오래였고 그가 모

셨던 카를로스 4세는 펠리페 4세처럼 예술에 대한 감식안을 소유했던 인물이 아니었다. 이러한 차이들에도 불구하고 고야와 벨라스케스 사이에는 분명 깊은 연관성이 있다. 고야의 그림들은 벨라스케스의 화려한 원색을 흑백으로 재현했다는 인상을 준다.

고야가 그린 왕족 초상들 역시 벨라스케스와 마찬가지로 그들을 단순히 '고귀한 신분'으로만 그리지 않고 개인의 개성을 훌륭히 포착해 내고 있다. 벨라스케스와 고야의 초상에서 느껴지는 가장 큰 차이점이라면, 고야의 초상에는 개인의 개성에 더해 그들의 영혼이 가진 선량함과 추악한 면모까지도 드러난다는 점일 것이다. 1800년에 완성된 〈카를로스 4세 일가의 초상〉은 국왕 부부를 대단히 만족시켰다. 왕비와 공주들의 세련된 금박 의상이 반짝거리며 금방이라도 빛을 발할 듯한 느낌을 준다. 이렇게 화려한 의상에도 불구하고 왕과 왕비의 얼굴에서는 무기력함과 오만함이 숨김 없이 드러난다.

프라도 미술관에는 〈옷 입은 마하〉, 〈옷 벗은 마하〉, 〈1808년 5월 3일의 학살〉, 〈카를로스 4세 일가의 초상〉 등 고야의 많은 대표작들이 소장되어 있다. 그러나 관람객들은 이처럼 유명한 그림들보다 이름조차 없이 '검은 집 벽화'라고 불리는 고야 만년의 작품들에서 더 큰 충격을 받곤 한다. 고야는 만년에 매독 후유증으로 소리를 듣지 못했다. 귀머거리가 된 화가는 자신의 집에 칩거하며 집의 벽에 알 수 없는 어두운 그림들을 그렸다. 이 그림들에서 부모는 자식을 잡아먹고, 미친 사람들이 서로를 때려 죽이며, 노인은 시체 옆에서 탐욕스럽게 밥을 먹는다. 여기서 고야는 황폐해져 가는 인간성, 죽음과 맞닿아 있는 고독, 자신의 원죄인 매독에 대한 회한 등을 무시무시할 정도로 적나라하게 표현해 내고 있다. 70세가 넘은 고야가 이 지독하고도 대담한 작품들을 그린 이유는 정확하게 알려져 있지 않다. 프라도 미술관은 고야의 검은 집 벽

〈카를로스 4세 일가의 초상〉, 프란시스코 고야, 1800년, 캔버스에 유채,
280x336cm, 프라도 미술관, 마드리드.

〈검은 그림들〉 중 〈수프를 먹는 노인〉, 프란시스코 고야, 1820–1823년,
회벽에 유채와 혼합 재료, 프라도 미술관, 마드리드.

화들을 떼어 와 미술관의 한 전시실에 그대로 붙여 놓았다.

고야의 말년은 비참하지 않았다. 귀머거리가 되기는 했으나 그는 마지막까지 스페인 왕실에서 연금을 받으며 풍족하게 생활했다. 그럼에도 불구하고 1600년대 초반 엘 그레코가 보았던 환영은 고야의 눈에도 여전히 보인다. 엘 그레코가 현실을 버리고 종교의 세계로 도피한 반면, 고야의 환영은 오히려 현실적이다. 그것은 죽음마저도 구경거리로 삼는, 스페인 특유의 잔인한 풍자인 동시에 인간의 본성에 대한 환멸을 담고 있다.

기묘한 천재 건축가의 탄생

마드리드에 이어 스페인 제2의 도시로 꼽히는 바르셀로나에서 우리는 말 그대로 '환영이 현실이 되는 순간'인 안토니 가우디Antoni Gaudí(1852-1926)의 건축과 맞닥뜨리게 된다. 가우디의 건축의 요소들은 이슬람의 유산, 기독교 신앙, 그리고 카탈루냐의 지역색 등이다. 언뜻 보기에는 서로 아무 상관이 없는, 아니 오히려 상반된 이 요소들이 가우디의 천재성과 합쳐져서 건축사상 가장 독특하고 가장 놀라운 역작들을 남겨 놓았다.

철저한 카탈루냐 사람이었던 가우디는 평생 고향 레우스(카탈루냐의 지방 도시)와 바르셀로나를 떠나지 않았다. 가우디가 활동했던 19세기 말의 바르셀로나는 폭발적으로 인구가 증가하고 도시의 규모를 갖추면서 다른 지역과는 차별화되는 바르셀로나만의 정체성을 찾으려 하고 있었다. 당시 바르셀로나는 스페인에서 지중해 쪽으로 나가는 중요한 항구였으며 스페인에서 가장 큰 제철소가 있었다. 1888년 바르셀로나에서 만국 박람회가 열렸다는 사실은 당시 스페인에서 바르셀로나가 어떤 위치를 차지하고 있었는지를 알려준다.

경제적인 부흥을 등에 업은 바르셀로나는 문화에서도 독자적인 정체성을 찾으려 했다. 바르셀로나를 중심으로 한 카탈루냐는 마드리드의 카스티야어(표준 스페인어)와 다른 카탈루냐어를 사용하고 있었다. 일찍이 '아라곤의 왕관'이라고 불릴 만큼 아라곤 연합왕국(카탈루냐, 아라곤, 발렌시아)에서 중요한 위치를 차지하고 있는 도시였기 때문에, 그리고 19세기 스페인의 정치와 경제 활동이 모두 마드리드를 중심으로 구성돼 있었기 때문에 바르셀로나는 산업화의 물결에 힘입어 차별화된 도시 이미지를 구축하는 데 전력을 기울였다. 가우디라는 강한 독창성을 가진 건축가가 활동하기에 바르셀로나는 꽤 좋은 토양이었던 셈이다.

가우디는 중세 시대의 건축 양식, 그중에서도 고딕 양식이야말로 모든 건축의 본질이라고 생각했다. 비단 가우디뿐만 아니라 19세기 후반 유럽 건축의 전반적인 경향은 복고주의였다. 가우디는 학창 시절부터 주변에서 흔히 보이는 이슬람 건축의 형태, 당시 스페인에서 '아줄레요Azulejo'라고 불리던 이슬람의 타일 장식에 주목했고 이슬람과 기독교 양식이 혼합된 무데하르Mudejar 건축의 장식성을 깊이 연구했다. 이미 여러 스페인 건축가들이 무

데하르 예술을 건축에 이용하고 있었다. 예를 들면, 19세기 중·후반에 각국에서 열린 만국 박람회의 스페인관은 늘 무데하르 양식으로 지어졌다.

카사 바트요, 안토니 가우디, 1904년, 바르셀로나.

가우디가 그저 무데하르 양식을 흉내 내기만 했다면 그의 건축들이 그처럼 큰 반향을 일으키지는 못했을 것이다. 가우디는 이슬람 건축에서 영향을 받으면서도 타일과 모자이크 장식에서 자신의 독창성을 구현하는 데에 성공했다. 그는 대대로 주물업에 종사한 집안의 아들이었다. 가우디가 보여 준, 놀라울 정도로 대담한 조형적 상상력은 그의 집안에 내려온 철 공예의 이력과 연관지어 생각해 보면 상당 부분 이해된다. 가우디 건축에서 빼놓을 수 없는 부분은 장식이며 이러한 장식이 구조와 별개가 아닌, 구조 그 자체를 이루는 것이 가우디 건축의 독특한 점이다. 한마디로 그의 건축들은 디테일까지도 모두 구조의 한 부분을 이루는 유기적 건축들이다.

바르셀로나에는 카사 바트요, 카사 밀라, 구엘 공원, 사그라다 파밀리아 같은 가우디 건축의 대표작들이 여전히 남아 있다. 한 건축가의 작품이면서도 철저히 다른 스타일을 구현해 낸 건물들이다. 구엘 공원은 담으로 둘러싸인

사그라다 파밀리아, 안토니 가우디, 1915년-현재, 바르셀로나.

중세풍의 성곽 도시로 설계되었으나 60개의 주택 중 오직 두 채만 팔려 오늘날에는 말 그대로 '공원'이 되고 말았다. 구엘 공원의 색채감 넘치는 타일과 첨탑들은 무데하르 양식의 가우디적인 재현이다. 반면, 1904년 건축된 카사 바트요는 내부와 외부가 모두 꿈틀거리는 인체의 기관들을 연상케 한다. 카사 바트요의 내부는 내장 기관의 움직임을, 그리고 외부는 사람의 골격과 흡사하다. 가구 역시 인체 공학에 맞춰 설계되어 집 안에서는 직선을 거의 찾아볼 수 없다.

　카사 바트요의 물결치는 느낌은 이로부터 몇 년 후 임대 맨션으로 설계된 카사 밀라에서 더욱 발전했다. 크림색의 돌만으로 만들어진 카사 밀라를 통해 가우디는 바르셀로나 인근의 바위산 '산 미구엘 드 페이'의 모습을 건축으로 형상화시켰다. 광물과 바다와 산의 느낌을 건축으로 빚어낸 카사 밀라는

인체를 주제로 한 몇 년 전의 카사 바트요와 또 완전히 다른 세계를 느끼게끔 해 준다.

백 년 이상의 공사 끝에 완공을 목전에 둔 사그라다 파밀리아는 바르셀로나의 기념비이자 가우디 평생의 역작이다. 세 개의 파사드와 네 개의 첨탑을 가진 이 교회는 가우디가 사망할 당시 겨우 파사드들만 완성된 상태였다. 그러나 가우디는 마네킹과 사람의 석고 모형, 인간의 뼈 등을 이용해서 정교한 모형을 제작했고(이 모형은 1936년 스페인 내전의 와중에 파괴되었다) 그 덕분에 현재까지 사그라다 파밀리아의 공사가 큰 차질 없이 진행되고 있다. 고대와 중세, 현대가 뒤섞여 있는 이 교회는 스페인 건축의 역사와 가우디 건축의 역사를 모두 망라하는 하나의 거대한 기념비이자 서사시다. 그리고 그 내면에는 가우디를 지배한, 아니 시대를 막론하고 대부분의 스페인 사람들을 지배했던 열렬한 기독교 신앙이 숨어 있다.

피게레스 달리 미술관, 달리의 성 혹은 무덤

'환영이 현실이 되는 순간'은 가우디의 건축에서 그치지 않는다. 바르셀로나에서 북쪽으로 140킬로미터쯤 가면 인구가 5만 명이 채 되지 않는 작은 마을 피게레스가 나온다. 이 마을에 있는 한 작은 미술관은 스페인 전체에서 프라도 미술관 다음으로 많은 방문객을 맞고 있다. 여기에는 전 세계에서 가장 많은 달리 미술품이 소장돼 있는, 그리고 살바도르 달리Salvador Dalí(1904-1989) 자신의 무덤이 있는 달리 극장 미술관이 있다.

달리 하면 떠오르는 과장된 콧수염의 이미지처럼, 달리는 자신의 기이하고 연극적인 이미지를 세상에 선전하고 그 결과로 얻은 유명세를 즐기는 데에 늘 열심이었다. 그의 독특한 삶은 환상적이면서도 디테일한 작품의 이미

지와 맞아떨어져서 생전에 달리와 그의 아내 갈라는 사교계의 명사로 군림했다. 1930년대에 이미 그의 작품 가격은 40만 달러까지 치솟았다. 이런 가격 상승을 주도한 이들은 미국의 신흥 부호들이었다. 달리는 고객들의 요구에 맞추기 위해 쉴 새 없이 그림을 그리고, 디자인을 하고, 책의 삽화를 그리고, 심지어 영화까지 제작했다.

달리는 파리와 뉴욕에서 화가로 성공한 후, 고향 마을을 '스페인과 전 세계 문화와 미술관의 메카'로 만들고자 하는 야심을 품고 미술관을 열 준비를 하기 시작했다. 1974년 개관한 달리 극장 미술관에는 4천여 점의 달리 작품들이 소장되어 있다. '극장 미술관'이라는 묘한 제목처럼 원래 달리 극장 미술관은 피게레스의 시립 극장 건물이었다. 1918년에 열네 살의 달리는 이곳에서 첫 번째 작품 전시회를 열었다. 훗날 달리는 스페인 내전으로 인해 반 이상 무너진 극장을 인수해 자신의 개인 미술관으로 개조했다. 4천여 점이나 되는 작품을 이 미술관 한 곳에 남긴 것만 보아도 알 수 있듯이 달리는 대단히 성실하게, 아니 강박적으로 그림을 그리며 일생을 보냈다.

기이하고 연극적인 행동 때문에 화가로서 달리의 진지함을 믿지 않는 사람들이 적지 않다. 사실 달리는 지나칠 정도로 자기애에 빠져 있어서 이 때문에 늘 갖가지 문제와 불화를 일으켰다. 그는 히틀러와 프랑코 정권을 거리낌 없이 찬양했는가 하면, 프랑코 정권에 대항하는 사람들을 "처형 당해 마땅한 쥐새끼들"이라고 불러 스페인 사람들로부터 엄청난 분노를 샀다. 자서전에 쓴 달리의 회고에 따르면 그의 이름 '살바도르'는 그가 태어나기 전에 죽은 형의 이름이었다. 그의 아버지는 늘 어린 달리에게서 죽은 형의 모습을 찾곤 했다. 이 같은 형의 그림자 때문에 달리는 일생 동안 지나칠 정도로 스스로의 존재를 증명하는 데에 몰두할 수밖에 없었다.

〈18미터 거리에서 링컨 대통령이 보이는 바다를 바라보는 갈라의 누드〉, 살바도르 달리, 1975년, 나무 위 인화지에 유채, 420x318cm, 달리 극장 미술관, 피게레스.

일종의 종합 예술 작품인 달리 극장 미술관은 달리가 일생 동안 몰두했던 예술 세계를 송두리째 보여 주는 공간이다. 멀리서도 눈에 띄는 유리 돔을 따라 미술관에 들어가면 이 미술관을 위해 일부러 달리가 만든 공간 '매 웨스트의 방'(배우 매 웨스트의 얼굴로 출입하는 방)을 비롯한 4천여 점의 작품이 건물 전체에 흩어져 전시되어 있다. 달리는 미술관에 연대기별로 작품을 전시하지 않고 제목도 표시하지 않은 채 작품들을 흩어 놓았다. 그는 이 미술관 자체가 하나의 거대한 작품으로 인식되기를 원했고 아주 사소한 소품마저도 직접 디자인했다. 1989년 1월 23일에 세상을 뜬 달리가 남긴 유언은 '달리 극장 미술관에 자신을 묻어 달라'는 것이었다. 그가 묻힘으로써 이 공간은 비로소 달리라는 한 괴짜이자 천재 화가에게 바쳐진 신전으로 완성되었다.

꼭 들어보세요!

베르디: 오페라 《돈 카를로》 중 돈 카를로와 로드리고의 2중창 〈함께 살고 함께 죽는다Dio, Che Nell' Alma Infondere Amor〉, 필립 왕의 아리아 〈아무도 날 사랑하지 않네Ella giammai m'amo〉

16

안달루시아

이슬람과
아프리카
사이에서

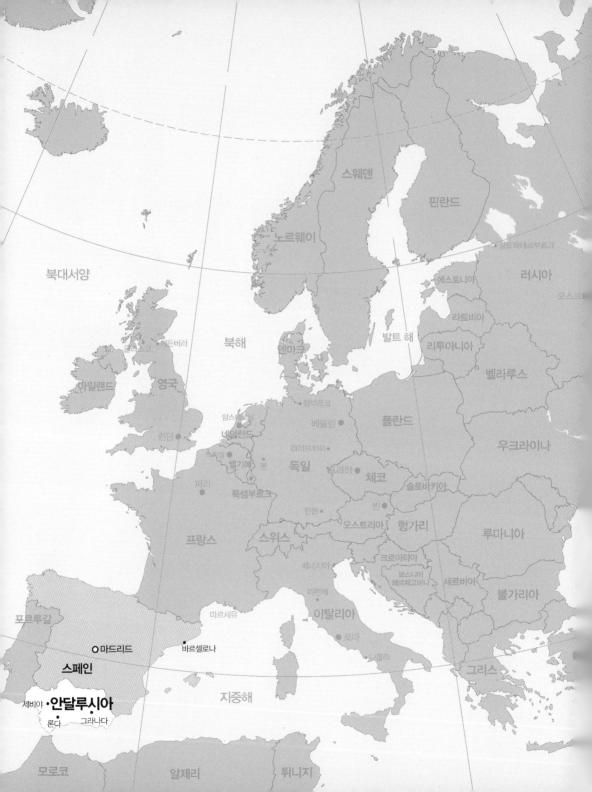

북대서양

아이슬란드

노르웨이

스웨덴

핀란드

러시아

상트페테르부르크

모스크

에스토니아

라트비아

리투아니아

벨라루스

발트 해

덴마크

북해

에든버러

글래스고

아일랜드

영국

런던

함부르크

암스테르담

네덜란드

베를린

폴란드

우크라이나

브뤼셀

벨기에

라이프치히

독일

파리

룩셈부르크

프라하

체코

슬로바키아

뮌헨

빈

오스트리아

헝가리

루마니아

프랑스

스위스

크로아티아

베네치아

보스니아
헤르체고비나

세르비아

불가리아

피렌체

이탈리아

마르세유

로마

나폴리

그리스

포르투갈

마드리드

바르셀로나

스페인

지중해

제비야 •안달루시아

론다

그라나다

모로코

알제리

튀니지

앞서 말했던 것처럼 스페인은 유럽의 여느 국가들과는 조금 다르게 느껴지는 나라다. 스페인은 유럽에서 거의 유일하게 장기간의 군사 독재를 경험한 나라이고(1975년에 프랑코가 죽기 전까지 35년간 군사 정권이 집권

안달루시아, 스페인.

했다) 그전에는 광신적인 신앙 때문에 나라가 세 번이나 파산하는 전대미문의 기록을 세운 적도 있었다. 나폴레옹은 "피레네 산맥을 넘어가면 아프리카"라는 말로 스페인이 주는 당혹감을 설명했다. 스페인이 주는 이 이질적인 느낌을 이해하기 위해서는 국토의 남부인 안달루시아로 가 볼 필요가 있다. 안달루시아의 역사는 스페인이라는 국가가 탄생하기 이전의 시간들, 유럽에서 유일하게 이슬람 문화가 꽃피던 중세 시대로 거슬러 올라간다.

안달루시아의 기후는 유럽보다는 아프리카에 가깝다. 겨울에도 일조량이 풍부하고 일 년 내내 비가 거의 오지 않는다. 가장 추운 1월의 평균 기온이 섭씨 10도이고 여름의 평균 기온은 30도를 넘는다. 2월과 10월을 제외하면 비가 오는 계절은 거의 없다. 이 지역의 해변은 '태양의 해변'이라는 뜻의 '코스타 델 솔Costa del Sol'이라고 불리며 스페인 관광의 주력 지역으로 부각되고 있다. 영국과 독일, 스웨덴 관광객들은 풍요한 햇빛과 맛있는 음식, 싼 물가

를 찾아 안달루시아로 날아온다.

나폴레옹의 말처럼 안달루시아는 실제로 아프리카와 가까운 지역이다. 배편으로 서너 시간이면 모로코에 닿을 수 있다. 이 지리적인 위치가 안달루시아의 운명을 좌우했다. 서기 711년, 동로마 제국을 공격하다 지친 이슬람 세력은 북아프리카에서 배편을 통해 안달루시아로 넘어왔다. 이베리아 반도는 순식간에 이슬람의 통치 하에 들어갔다. 반도의 북부는 비교적 짧은 시간 안에 기독교 세력에 의해 수복되었지만 남부인 안달루시아는 거의 800년 가까운 긴 시간 동안 이슬람의 지배를 받았다. 자연히 이 지역에 남아 있는 이슬람 문화의 흔적은 유럽 그 어느 곳보다도 더 독특한 문화의 혼합을 일구어 냈다.

복합적인 문화의 산물, 기타와 플라멩코

안달루시아에 가 보지 않은 사람들도 흔히 안달루시아, 혹은 스페인 남부라는 말을 들으면 반사적으로 플라멩코 댄서의 화려한 의상과 현란한 스텝을 떠올린다. '춤이기 이전에 스페인의 영혼'이라고 불리는 플라멩코는 안달루시아의 집시들이 추던 춤이며 지금도 안달루시아의 각 지역마다 독특한 플라멩코와 칸테Cante(플라멩코를 출 때 부르는 노래)들이 전승되고 있다. 플라멩코는 '깊은 노래'라는 뜻으로 인간의 끓어오르는 격정, 꾸미지 않은 날것의 감정이 그대로 드러나는 춤과 노래, 기타 반주로 구성된다. 이 춤은 안달루시아를 거쳐간 여러 이질적인 문화들이 융합해서 만들어졌다. 아프리카에서 들어왔다고 전해지는 집시 문화, 스페인의 토착 민속 음악, 그리고 유대인과 아랍인의 음악이 섞여서 플라멩코와 기타 음악으로 완성되었다.

플라멩코는 칸테로 먼저 시작된다. 기타 반주에 맞춰 가수가 노래를 부르면 댄서가 손과 발로 박자를 맞추며 즉흥적으로 춤을 춘다. 댄서와 관중들이

 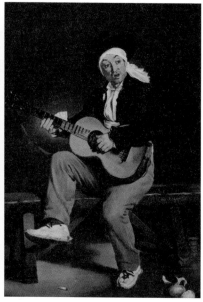

〈발렌시아의 롤라〉, 에두아르 마네, 1862년, 캔버스에 〈스패니시 싱어〉, 에두아르 마네, 1860년, 캔버스에 유
유채, 123x192cm, 오르세 미술관, 파리. 채, 147.3x114.3cm, 메트로폴리탄 미술관, 뉴욕.

춤의 절정에서 함께 지르는 '올레!'라는 감탄사는 '알라!'에서 나온 외침이라
고 한다. 손뼉을 치며 맞추는 빠른 리듬과 격렬한 춤은 낭만주의 음악가들을
매혹시켜 생상스의 〈하바네라〉, 랄로의 〈스페인 교향곡〉 등 여러 스페인풍
음악들이 탄생하기도 했다.

1860년대 초에 파리를 찾은 스페인 무용단의 춤에 매혹된 마네는 이 무용
단에 소속된 가수와 댄서들을 모델로 해서 여러 작품을 그렸다. 〈발렌시아의
롤라〉는 화려한 의상을 입고 부채를 든 채 마치 공작 부인처럼 도도한 포즈
를 취하고 있으며 기타를 든 가수는 낭만주의 시인 같은 모습이다. 테오필 고
티에는 이 가수의 생동감과 자연스러움을 격찬했다. 벨라스케스풍의 어둡고
강렬한 색감과 과감한 붓놀림은 이후에도 마네를 지배하게 된다.

안달루시아의 관문은 코르도바다. 마드리드에서 스페인 철도인 렌페Renfe 를 타고 두 시간만 달리면 안달루시아의 북부에 위치한 코르도바에 도착한 다. 현재의 코르도바는 인구 30만의 소도시에 불과하지만 이 도시는 안달루 시아, 아니 스페인 전체로 보아도 가장 독특한 역사를 갖고 있다. 기원전 206 년 로마 제국이 이베리아 반도 일부를 점령한 후부터는 이베리아 반도 내 로 마 영토의 수도였고, 서기 10세기경에는 바그다드에 필적하는 이슬람의 수 도로 위세를 떨쳤다. 서기 10세기, 코르도바 칼리파의 수도였던 시절에는 중 세 유럽에서 가장 큰 도시였다. 당시 코르도바에는 상하수도 시설과 40만 권 의 장서를 소장한 도서관, 의과 대학, 병원이 있었으며 50만 명 이상의 시민 들이 거주했다. 현재도 코르도바 곳곳에는 이슬람의 건축 양식으로 지어진 건물들이 남아 있다.

전통적으로 이슬람 세력은 신권 군주제, 즉 한 사람이 군주와 종교 지도자 를 겸하는 체제를 택했다. 이슬람의 창시자 무함마드가 632년 후계자를 정 하지 못한 상태에서 사망하고 그의 아들들이 모두 요절하자 '칼리파'라는 직 함을 가진 지도자가 군주와 종교 수장을 겸하는 체제가 만들어졌다. 그리고 이들은 본거지였던 메카, 메디나에서 중동 전역으로 빠르게 세력권을 넓혀 나가기 시작했다. 이슬람이 막 발흥하던 7세기 초반, 중동 주변의 세력권은 동쪽으로는 사산(페르시아) 왕조, 서쪽으로는 비잔티움 제국이 차지하고 있었 다. 사산 왕조가 차지하고 있던 동쪽의 이란 고원은 사람이 살기에는 적당치 않은 건조한 기후였다. 이슬람 세력은 동진을 포기하고 서쪽으로 향했지만 유럽으로 진출하는 길도 용이하지 않았다. 중동과 유럽 사이에 위치한 비잔 티움 제국의 수도 콘스탄티노플은 삼면이 바다로 둘러싸인 난공불락의 요새 였다.

결국 이슬람 세력은 동진과 서진을 모두 포기하고 북아프리카로 향하는 길을 택했다. 이슬람의 우마이야 왕조는 이집트와 리비아를 장악한 후, 탕헤르에서 배를 타고 이베리아 반도로 건너갔다. 서기 711년 이베리아 반도 대부분이 우마이야 왕조의 손에 들어갔다.

서기 750년경, 이슬람 세력 내에 내분이 일어난다. 압바스 가문이 다마스쿠스를 본거지로 하는 우마이야 왕조를 멸망시키고 압바스 왕조를 연 것이다. 압바스 왕조의 학살을 피해 중동을 탈출한 우마이야 왕조의 왕자 압드 알라흐만은 안달루시아로 피신해 코르도바에 우마이야 왕조를 재건한다. 이베리아 반도를 근거지로 살아남은 우마이야 왕조는 1236년 카스티야에 의해 멸망할 때까지 코르도바를 중심으로 존속했다. 이 우마이야 왕조가 건설한 이슬람 국가의 명칭은 '알 안달루스'로 여기서 오늘날의 '안달루시아'란 지역명이 나왔다.

압드 알 라흐만은 코르도바를 바그다드에 필적할 만한 도시로 키우겠다는 야심을 가지고 현재도 코르도바에 남아 있는 대모스크를 건설하기 시작했다. 메카에 있는 카바 신전에 비할 만한 규모라고 해서 서쪽의 카바로 불렸던 이 대모스크는 모든 코르도바 시민들이 합동 예배를 드릴 수 있는 규모로 건설되었다. 기독교에 비해 타 종교에 상대적으로 관대했던 이슬람 세력은 대모스크를 장식할 조각과 모자이크를 완성하기 위해 비잔티움 제국의 황제 니케포루스 2세에게 도움을 요청했다. 황제는 최고 수준의 장인을 보내 모스크의 완성을 도왔다고 한다.

완공에만 200년이 걸렸다는 모스크의 내부는 화강암, 벽옥, 대리석으로 만든 850개의 원주가 들어서 있으며 그 위로는 흰 돌과 붉은 벽돌을 어긋나게 짜맞춘 작은 아치들이 숲을 이루며 이어져 있다. 해가 떠 있을 때는 창으

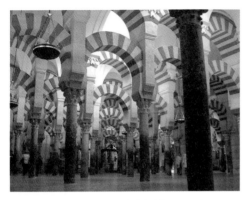
대모스크 내 기도실, 784-987년 사이 건축, 코르도바.

로 들어오는 햇빛이 예배당 바닥에 보석의 결정 같은 무늬를 만들어 내며 초현실적인 분위기를 자아낸다. 이 대모스크는 레콩키스타 이후 중정에 고딕 양식의 기독교 성당이 들어서는 등, 본래의 가치가 훼손되고 말았다. 콘스탄티노플의 성 소피아 대성당이 모스크로 사용되었던 것처럼, 유럽에서 가장 아름다운 건물로 손꼽힐 만한 코르도바의 대모스크 역시 종교의 이름으로 자행된 파괴를 피할 수 없었다.

그라나다와 론다에 남은 레콩키스타의 흔적

한때 이베리아 반도 전체를 장악하다시피 했던 이슬람은 기독교 세력의 저항보다는 내부의 분열로 무너지기 시작했다. 단일 왕조였던 우마이야 왕조가 몰락한 후부터 사방에서 꼭두각시 칼리파들이 난립했다. 11세기에 이르면 이베리아 빈도의 이슬람 세력은 단일 칼리파가 아니라 그보다 더 소규모의 군주를 뜻하는 '타이파'들로 바뀌었다. 이들 타이파들은 각기 세비야, 그라나다, 사라고사 등에 수도를 정하고 서로 약탈 행위를 계속했다. 라이벌 타이파를 물리치기 위해 기독교 세력과 동맹을 맺는 타이파도 있었다. 반면 레온, 아라곤, 카스티야, 포르투갈 등 북부의 기독교 국가들은 레콩키스타라는 큰 목표 앞에서 굳은 동맹 체제를 유지했다. 얼마 안 가 바다호스, 세비야, 톨레도, 그라나다 등의 타이파들은 북부의 기독교 세력 중 가장 큰 왕국이었던

레온과 카스티야에 조공을 바치는 신세가 되고 말았다.

　1469년, 카스티야의 이사벨라 여왕과 아라곤의 페르디난도 왕자가 결혼으로 연합을 이루면서 이베리아 반도 북부는 가톨릭 세력으로 통일을 이룬다. 이사벨라와 페르디난도는 그들의 공통된 숙원 사업이었던 레콩키스타 완수를 위해 1482년 그라나다 전쟁을 시작했다. 전쟁의 상대자는 그라나다를 수도로 삼고 있던 최후의 타이파 나시리 왕조였다. 10년의 전쟁 끝에 1492년 1월 2일, 그라나다가 함락되고 에미르 무함마드 12세는 알함브라 궁을 떠나 북아프리카로 도주했다.

　그라나다에서 차로 한 시간 거리에 있는 작은 도시 론다에는 이슬람 저항 세력들이 최후까지 버티던 흔적들이 고스란히 남아 있다. 흔히 '스페인 최고의 절경'으로 소개되는 론다는 도시 전체가 석회암 절벽 위에 지어진 천혜의

〈그라나다의 항복〉, 프란시스코 오르티스Francisco Pradilla Ortiz, 1882년, 캔버스에 유채, 330x550cm, 스페인 국회의사당, 마드리드.

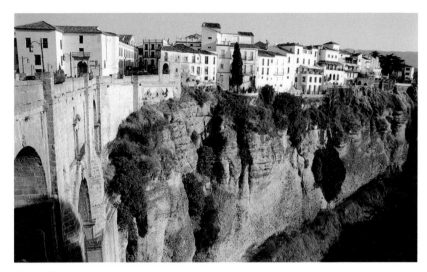

론다, 스페인.

요새다. 론다 타이파의 수도였던 이 도시는 그라나다 함락 직전인 1485년에 가톨릭 세력의 수중에 떨어졌다. 그 후에도 론다는 이베리아 반도에서 전쟁이 일어날 때마다 중요한 요새로 사용되었다. 나폴레옹과의 전투 중에는 게릴라의 본거지였고 스페인 내전 당시는 헤밍웨이의 『누구를 위하여 종은 울리나』의 무대가 되기도 했다. 론다에 있는 투우장은 스페인 전체에서 가장 오래된 투우장이다.

그라나다 함락 당시 안달루시아에 남아 있던 이슬람 세력은 대략 50만 명 남짓이었다. 가톨릭 부부왕의 군대는 이 중 10만 명을 살해하거나 노예로 삼았다. 20만 명은 안달루시아에 남았으며, 나머지 20만 명은 북아프리카나 다른 지역으로 망명했다. 이로써 서기 711년 이후 안달루시아를 점령했던 이슬람 세력은 780년 만에 이베리아 반도를 완전히 잃고 말았다.

알함브라, 세계에서 가장 아름다운 궁

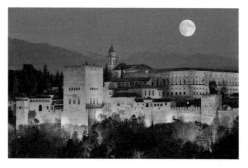

알함브라 궁, 1350년대 완공, 그라나다.

로마를 찾는 관광객들이 성 베드로 대성당을 빼놓지 않듯이, 그라나다를 찾는 관광객은 반드시 알함브라 궁으로 향한다. 궁정과 요새를 겸한 알함브라 궁은 도시 외곽의 언덕에, 그라나다를 굽어보는 듯한 자리에 위치해 있다. 알함브라 궁은 기독교 양식의 궁처럼 하나의 건물이 아니라 수많은 건물들과 그 사이에 위치한 정원으로 이루어진 광대한 건축이다. 궁의 벽면과 천장에는 정교하고 화려한 기하학적 무늬가 세공과 도자기 타일 모자이크, 채색된 설화석고 기법으로 새겨졌다. 이 무늬들은 자세히 보면 일정한 기하학적 무늬를 이루거나 아니면 코란의 글귀로 만들어져 있다.

알함브라 궁의 신비로운 분위기는 이 궁이 이슬람과 가톨릭이라는 상반된 두 세력의 건축 양식이 혼재되어 있기 때문만은 아니다. 알함브라 특유의 신비로운 분위기는 빛과 물, 그리고 정교한 아라베스크 무늬들이 만나면서 생겨난다. 알함브라 궁은 여러 개의 작은 궁으로 이루어져 있으며, 유명한 사자의 정원(파티오)은 나시리 궁 중앙에 있다. 알함브라 궁 가장 깊숙한 위치에 자리잡은 나시리 궁은 왕과 왕의 여인들만이 출입할 수 있는 공간이었다. 직사각형으로 만들어진 궁의 정원은 말굽형 아치, 그리고 아치를 떠받치는 124개의 기둥으로 둘러싸여 있고 한가운데에는 열두 마리의 사자가 지키고 선 '사자의 분수'가 있다.

사자의 분수에서 흘러내리는 물은 수로를 통해 중정 전체를 돌아가면서

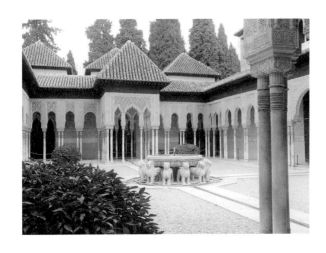

흘러가고 중정을 돌아가며 서 있는 궁의 지붕들이 이 수로에 비친다. 지붕들을 받치고 있는 아치는 무게를 지탱하기 위해서가 아니라 순전히 장식용으로 만들어졌다. 이 아치들 사이로 빛이 스며들어 기하학적인 무늬들, 채색 타일들을 은은하게 비추면서 환상적인 분위기를 자아낸다. 물이 귀한 중동에서 부흥한 이슬람 세력은 건축에서도 연못이나 분수를 빼놓지 않았다. 알함브라 궁전의 한 부분으로 '천국의 정원'이라는 뜻인 헤네랄리페의 곳곳에서도 분수들을 쉽게 찾을 수 있다. 타레가의 기타곡 〈알함브라 궁전의 추억〉에서 물방울이 수없이 흩날리는 듯한 트레몰로는 헤네랄리페의 분수들을 묘사한 것이라고 한다.

　스페인의 문화 예술을 부흥시킨 황금시대는 17세기, 스페인 제국의 몰락과 함께 막을 내린다. 이후 문학, 미술, 음악 등 예술 각 장르에서 스페인은 긴 하향세를 걸었다. 음악에서도 19세기 낭만주의 음악가들이 앞다투어 스페인을 무대로 한 오페라, 또는 스페인 민속 음악을 차용한 기악곡들을 선보였지만 정작 스페인 내에서는 이렇다 할 작곡가가 등장하지 못했다.

그러나 19세기 후반 들어 시벨리우스, 그리그, 드보르자크, 림스키-코르사코프 등 자국의 민속 음악을 앞세운 민족주의 음악이 부흥할 때 스페인 음악계에서는 기타를 중심으로 자국의 음악을 되살리려는 움직임이 나타나기 시작했다. 기타의 기원에 대해서는 다양한 이론이 있지만 코르도바에 우마이야 왕조가 건설될 때 중동의 악기인 기타가 이베리아 반도로 전해졌다는 설이 가장 유력하다. 19세기 후반 활동한 그라나도스, 마누엘 데 파야, 타레가, 세고비아 등의 작곡가들이 기타 음악을 통해 스페인적인 정서를 되살리게 된다.

무데하르 건축과 가우디의 등장

그라나다 함락 후 가톨릭 세력은 이슬람을 믿던 주민들에게 모든 재산을 포기하고 국외로 나가든지, 아니면 가톨릭으로 개종할 것을 요구했다. 많은 무슬림들은 재산을 지키기 위해 형식적으로 가톨릭으로 개종했으나 마음속으로는 이슬람교를 버리지 않았다. 이런 가짜 개종자들을 당시 사람들은 '무어인'이라는 뜻의 모리스코Moriscos라고 불렀다. 이들에 대한 박해는 점점 더 심해졌다. 허가 없는 여행을 하는 모리스코들은 바로 사형 선고를 받았다. 종교적 순혈주의를 강조했던 펠리페 2세(1556-1598년 재위) 치세 당시 모든 스페인 사람들은 금요일마다 집의 문을 열어 놓아야만 했다. 무슬림의 예배일은 금요일이었으므로 집에서 몰래 예배를 보는 무슬림이 없다는 것을 보여 주기 위해서였다.

이런 와중에 가장 많은 영향을 받은 예술 장르는 역시 건축이었다. 500년 이상 이슬람 건축 양식에 익숙해져 있던 안달루시아인들은 하루아침에 기독교 건축 양식을 받아들여야 했으나 그것이 그리 간단할 리는 없었다. 가톨릭

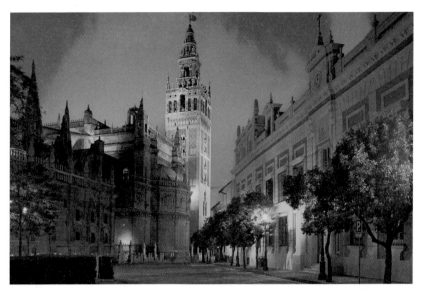

무데하르 양식으로 지어진 테루엘 성당, 1587년 완공, 사라고사.

세력이 안달루시아의 중심 도시로 부흥시킨 세비야를 중심으로 이슬람과 기독교 양식이 혼합된 독특한 건축 스타일이 퍼지게 된다. 이를 무데하르Mudejar 양식이라고 부른다.

무데하르 양식의 기원은 1215년으로 거슬러 올라간다. 코르도바를 비롯해 원래 이슬람의 영토였던 지역들이 기독교 세력에게 수복되면서 아랍 건축에 로마네스크, 고딕 양식을 결합시킨 무데하르 건축물들이 지어지기 시작했다. 무데하르 양식은 세비야를 비롯한 안달루시아의 건축 스타일에 근본적인 변화를 주었으며 나아가 스페인 문화의 근원으로 여겨진다. 종교에서 이슬람과 가톨릭은 끝내 서로를 배척했으나 문화에서는 두 종교가 성공적으로 융합한 셈이다. 스페인에 스며든 이 이슬람 건축의 영향은 19세기 말에 안토니 가우디라는 유니크한 건축가의 작품에 의해 다시 한 번 꽃피게 된다.

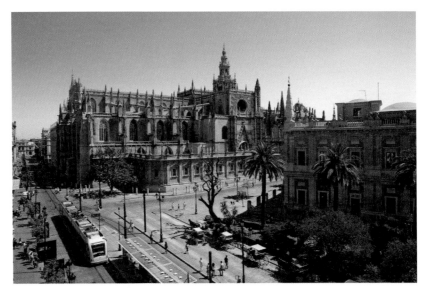

세비야 대성당, 1401-1528년 건축, 세비야.

세비야의 황금시대

레콩키스타 이후 전성 시대를 맞은 안달루시아의 도시는 세비야다. 세비야
는 과달키비르 강이 흐르는 평야 지대에 자리잡고 있어서 무역선이 들어오
기에 용이한 항구 도시였다. 식민지의 수익은 모두 세비야를 통해 스페인으
로 들어왔다. 레콩키스타가 완수된 1492년에 제노바 뱃사람 콜럼버스가 세
척의 배를 이끌고 신대륙으로 떠난 항구도 세비야였다. 반면, 남아 있는 무슬
림들을 가장 가혹하게 대했으며 종교 재판으로 수많은 인명을 희생시킨 곳
역시 세비야였다.

　세계에서 세 번째로 큰 성당인 세비야 대성당은 고딕 양식과 무데하르 양
식을 혼합해서 지은 독특한 외관을 보여 준다. 성당 내부에는 1890년대에 이
장해 온 콜럼버스의 무덤이 있는데, 이 무덤을 카스티야, 아라곤, 레온, 나바

르의 네 왕이 떠받들고 있다. 1300년대에 알모하드 왕조가 건축을 시작하고 훗날 이사벨라 여왕이 완공한 알카자르 궁 역시 안달루시아에서만 볼 수 있는 무데하르 양식의 진수다.

황금시대의 화려한 과거 덕분에 세비야는 여러 오페라의 무대로 등장한다. 《돈 조반니》, 《세비야의 이발사》, 《피가로의 결혼》, 《운명의 힘》, 《카르멘》 등의 오페라가 모두 세비야를 공간적 배경으로 삼고 있다. 모차르트의 오페라 《돈 조반니》는 1630년에 발표된 티르소 데 몰리나의 희곡 『세비야의 돈 후안』을 오페라로 만든 것이다. 『세비야의 돈 후안』은 실제 인물인 미구엘 데 마냐라의 일대기를 쓴 작품으로 이 내용은 원래 안달루시아에 전설처럼 전해져 내려왔다. 호색한인 돈 후안이 여러 여자를 거치며 방탕한 생활을 하다 천벌을 받아 죽는다는 내용으로, 《돈 조반니》에서도 마지막에 주인공은 지옥에 떨어진다. 희극도 아니고 비극도 아닌 돈 후안의 일대기는 당시 경제적 부흥과 종교적 순혈주의가 지배하고 있던 세비야의 모순된 상황을 반영하고 있는 듯하다. 돈 후안의 전설은 모차르트뿐만 아니라 몰리에르, 바이런, 버나드 쇼 등 여러 작가들의 관심을 끌었으며 리하르트 슈트라우스는 〈돈 후안〉이라는 제목으로 교향시를 작곡했다.

《카르멘》은 세비야의 현실과 보다 가깝게 느껴지는 오페라다. 카르멘은 담배 공장에서 일하는 집시 처녀인데 실제로 세비야에는 담배 산업이 흥했고 집시가 많았으며, 투우는 안달루시아에서 시작되었다. 카르멘의 원작을 쓴 이는 스페인이 아닌 프랑스 작가 프로스페르 메리메다. 메리메는 세비야의 담배 공장을 방문한 길에 그곳에서 일하는 집시 처녀들의 모습에서 깊은 인상을 받고 정열적인 집시 처녀 카르멘의 이야기를 구상해 냈다.

메리메의 소설 『카르멘』에서 돈 호세는 보수적인 지방인 바스크 출신의 남

자로 묘사되어 있다. 그런 돈 호세가 안달루시아의 햇빛처럼 뜨거운 여자 카르멘을 만나 파멸해 가는 과정은 지나치게 현실적이어서 보는 이들을 불편하게 만든다. 비제는 안달루시아 민요의 리듬을 차용해 〈하바네라〉, 〈세기디야〉 등의 아리아를 작곡했다. 카르멘은 플라멩코를 추고 꽃을 던지며 돈 호세를 유혹하는 관능적인 여자다. 그녀는 돈 호세의 순정에도 불구하고 야성적인 매력을 발산하는 투우사 에스카미요에게 넘어가고 만다. 카르멘의 매력에 빠져 군대를 탈영하고 약혼녀 미카엘라까지 버린 돈 호세는 질투로 이성을 잃고 에스카미요의 투우 시합이 펼쳐지는 투우장 밖에서 카르멘을 죽이게 된다. 프랑스 작가와 음악가들의 손에 의해 태어났지만, 남국의 태양처럼 눈부신 정열과 끈적한 관능으로 빛나는 오페라 《카르멘》은 안달루시아 그 자체를 담은 스페인의 오페라다.

꼭 들 어 보 세 요 !

카미유 생상스: 바이올린과 오케스트라를 위한 〈하바네라〉Op.83
프란시스코 타레가: 기타곡 〈알함브라 궁전의 추억〉
조르주 비제: 오페라 《카르멘》 중 카르멘의 아리아 〈하바네라Habanera〉,
　　　　　　에스카미요의 아리아 〈투우사의 노래Chanson du toreador〉

17

토스카나

와인과 예술의 고향

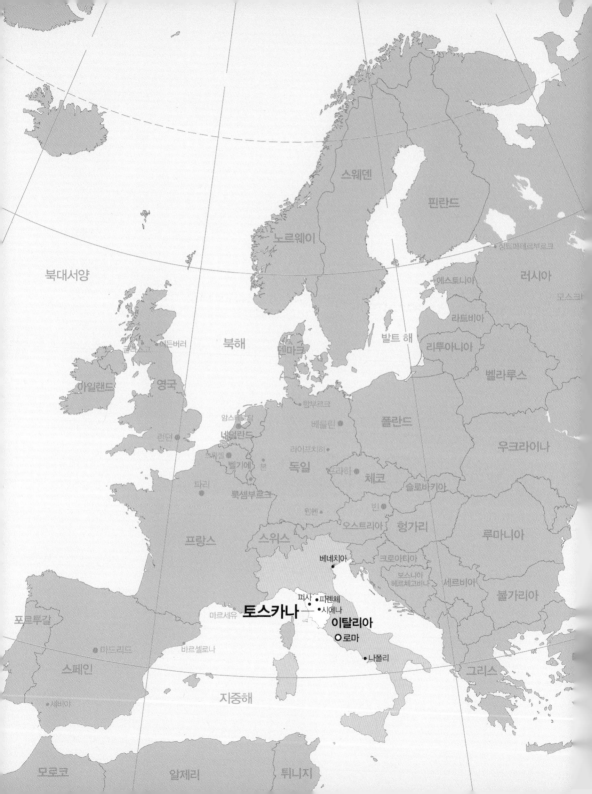

북대서양

아이슬란드

노르웨이

스웨덴

핀란드

상트페테르부르크

러시아

모스크바

에스토니아

라트비아

리투아니아

벨라루스

발트 해

북해

덴마크

영국

아일랜드

글래스고

에든버러

런던

암스테르담

네덜란드

브뤼셀

벨기에

본

함부르크

베를린

라이프치히

독일

폴란드

프라하

체코

슬로바키아

우크라이나

빈

오스트리아

헝가리

루마니아

뮌헨

파리

룩셈부르크

프랑스

스위스

크로아티아

베네치아

보스니아
헤르체고비나

세르비아

불가리아

마르세유

토스카나

피사 · 피렌체
· 시에나

이탈리아

ㅇ로마

그리스

포르투갈

마드리드

바르셀로나

스페인

세비야

지중해

나폴리

모로코

알제리

튀니지

토스카나. 와인과 예술의 고향이라고 불러 마땅한 이탈리아 중북부 지역의 명칭이다. 흔히 토스카나라고 하면 이탈리아 북부, 어림잡아 밀라노와 로마 사이 정도를 생각하지만 정확히

토스카나, 이탈리아.

말해 토스카나는 이탈리아 중북부의 한 주 이름이다. 주도는 피렌체이며 피사와 시에나가 관광지로 알려져 있다. 사시사철 비가 적고 온화한 기후 덕에 이탈리아 와인의 주된 생산지이기도 하다. 인구는 380만 정도이며 가장 큰 도시인 피렌체의 인구는 38만에 불과하니 우리의 시각으로 보면 이곳의 도시들은 모두 작은 마을 정도인 셈이다. 이 지역에서 전통적 방식으로 만들어진 가죽 공예 제품들이 밀라노로 가서 비싼 값에 팔리곤 한다.

이처럼 한적한 시골, 전형적인 이탈리아의 전원 풍경을 간직하고 있는 토스카나는 예술의 발전을 설명할 때 빼놓을 수 없는 지역이다. 르네상스의 3대 거장인 레오나르도 다 빈치, 미켈란젤로, 라파엘로가 모두 토스카나 출신이거나 이 지역에서 활동했으며 그 외에 조토, 프라 안젤리코, 피에로 델라 프란체스카, 만테냐, 도나텔로, 브루넬레스키 등 14-15세기 유럽 예술의 주도적 인물들이 모두 토스카나의 예술가들이었다. 문예 부흥을 일으킨 최초의 예술가인 단테 알리기에리도 빼놓을 수 없다. 토스카나는 베르디와 함께 이

탈리아 오페라를 대표하는 작곡가 자코모 푸치니의 고향이기도 하다.

관광객들은 현재가 아닌 과거를 보기 위해 토스카나를 찾아온다. 시에나, 루카, 산 지미냐노 등 토스카나의 작은 도시들은 11-13세기에 지어진 도시의 형태를 여전히 유지하고 있으며 이 지역에서 가장 눈에 띄는 건축 양식은 유명한 피사의 사탑이 보여 주듯 중세 중반기에 부흥했던 로마네스크 양식이다. 지역의 작은 교회들에는 놀랍게도 부오닌세냐, 조토 등이 그린 프레스코화가 여전히 남아 있다.

흔히 토스카나 하면 피렌체부터 떠올리기 마련이지만 피렌체는 토스카나 여행의 시작보다는 종착점이다. 중세 시대 이래로 이 지역에 생성된 모든 문화적 융성의 기운과 잠재력이 15세기 피렌체에서 르네상스라는 꽃으로 피어났기 때문이다. 토스카나 곳곳의 도시들에는 르네상스라는 화려한 결실을 가능케 한 문화적 잠재력의 흔적들을 찾을 수 있다. 예를 들어, 두초 디 부오닌세냐의 〈마에스타〉에서 성모 마리아가 걸친 푸른 망토의 무늬는 13세기부터 시에나 사람들이 중국산 비단과 다마스쿠스산 면직물을 알고 있었음을 보여 준다. 화려한 과거의 흔적은 토스카나 곳곳에서 쉽게 발견된다. 이런 흔적들을 모두 따라가다 보면 여행자의 발걸음은 결국 르네상스가 태동한 피렌체에 이르게 된다.

피사와 시에나, 중세의 순수한 빛

12세기경 베네치아가 무역 강국으로 두각을 나타내기 전까지 이탈리아 도시 국가들 중에서 무역을 주도한 국가는 제노바와 피사였다. 1096년의 첫 번째 십자군 출정을 전후해 피사의 상인들은 시리아, 레바논, 팔레스타인, 예루살렘, 이집트까지 진출했으며 이 와중에 아드리아 해의 무역권을 놓고 베네

치아와 거세게 대립했다. 피사, 제노바, 베네치아 3국은 모두 콘스탄티노플과의 무역에서 주도권을 얻으려 했고 베네치아가 비잔티움 제국의 세금 면제 혜택을 받으면서 우위를 얻게 된다. 갈등과 화해를 반복하던 세 도시 중 베네치아가 확고한 이권을 얻게 되자 제노바와 피사는 점차 쇠락의 길을 걸었다.

로마네스크 양식으로 지어진 피사의 성당과 종탑은 10-12세기 사이 피사가 누렸던 지중해 해상 강국으로서의 영광을 추억하게 만드는 장소다. 중세 시대에 형성된 토스카나의 도시들은 대부분 동일한 구조로 되어 있다. 마을 중심부에 광장이 있고 광장을 빙 둘러싼 형태로 종탑, 성당, 세례당, 왕궁이 자리잡았다. 종탑이 높이 솟아 있는 이유는 도시 국가들의 반목이 계속되는 와중에 위급한 군사적 사태가 생겼을 경우, 종을 크게 울려서 주민들에게 알려야 했기 때문이다. 피사의 중심 광장에도 예외 없이 성당과 세례당, 종탑이 서 있다. 이 종탑이 바로 우리가 알고 있는 '피사의 사탑'이다.

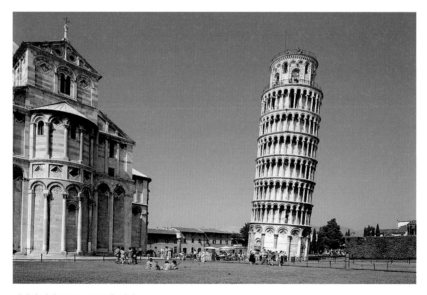

피사의 사탑, 1173-1372년, 피사.

로마네스크 양식의 아치가 층층이 쌓여 있는 구조로 이루어진 종탑은 피사가 전성기 시절 교류했던 유럽 외부 문화들의 영향력을 떠올리게끔 만든다. 1063년부터 1284년 사이 지어진 성당과 종탑에서는 이슬람 문화, 로마네스크 양식, 고딕 양식이 모두 엿보인다. 건물의 아케이드와 파사드를 장식하고 있는 기하학적인 무늬는 아라베스크 무늬와 흡사하다. 높고 둥근 아치와 아케이드는 로마네스크 양식이며 내부의 모자이크에서는 비잔티움 제국의 영향도 엿보인다. 성당 내부에는 흔히 '갈릴레오의 램프'라고 불리는, 갈릴레오가 진자를 실험했던 거대한 샹들리에가 매달려 있다.

피사의 사탑을 실제 본 이들은 탑의 규모가 생각보다 더 거대하며, 또 아찔할 정도로 많이 기울어져 있다는 데에 놀란다. 높이 54.5미터의 탑은 모두 8층 규모로 이루어져 있고 맨 꼭대기 층에는 현재도 거대한 종이 있어서 시간마다 종소리가 울린다. 탑은 로마네스크 스타일의 아름다운 중층 아치와 아케이드들로 둘러싸인 원통형 형태를 이루고 있다. 중심의 비어 있는 코어를 원형의 아케이드가 감싸며 올라간다. 종이 있는 8층은 밑의 층들보다 더 작게 설계되어 있어서 비례감도 훌륭하다.

이 거대한 탑은 왜, 그리고 언제부터 기울어지기 시작했을까? 모래로 된 지반 위에 별다른 기초 공사 없이 탑을 지은 것이 결정적 실수였다. 모래 지반임에도 불구하고 기초 공사는 겨우 3미터만 파고 들어가는 데 그쳤다고 한다. 탑의 공사는 1173년 시작되었으며 1274년 3층을 올리기 시작할 무렵부터 탑은 기울어지기 시작했다. 그럼에도 불구하고 공사는 계속되어서 1350년에 기울어진 상태로 탑이 완성되었다. 현재는 중심축에서 5.4미터나 옆으로 기울어진 상태이지만, 이탈리아 정부는 탑의 기초를 보강하는 대대적인 공사를 실시해서 앞으로 최소 200년 동안은 안전하게 탑이 서 있을 것으로 예

측하는 상태다. 한동안 금지되었던 관광객들의 출입도 보강 공사 후로는 제한적으로 허용되고 있다.

피사, 피렌체와 삼각형을 이루는 시에나는 토스카나의 여러 도시들 중 중세의 풍광이 가장 잘 보존되어 있는 도시다. 시 중심부에는 역시 광장이 있고 종탑과 두오모, 궁정이 이 광장을 둘러싸고 있다. 현재의 시에나는 1260년부터 1348년까지의 백여 년 간 상업 도시로 부를 쌓아올린 동안에 완성되었다. 1348년 흑사병(페스트)이 이탈리아 반도 전역에 유행할 때 가장 큰 피해를 입은 도시 중 하나가 시에나였다. 당시 시에나 인구의 3분의 1이 사망하면서 도시는 활력을 잃고 쇠락의 길을 걷게끔 되었다. 그러나 이 짧은 전성기 동안 부오닌세냐, 로렌체티, 마르티니 등 중세 이탈리아를 대표하는 화가들이 시에나에서 활동했다. 1348년의 페스트 유행 전까지 시에나는 이탈리아 반도에서 가장 많은 미술 작품들이 그려지는 도시였으며 도시 자체의 활기도 대단했다.

암브로조 로렌체티Ambrogio Lorenzetti (?-1348)가 그린 〈좋은 정부와 나쁜 정부의 알레고리〉는 십자군 운동을 발판 삼아 유럽의 교역과 상업을 주도하던 시에나의 활발한 모습을 보여 준다. 이 두 개의 벽화는 시의회 대회장에 나란히 그려졌는데 나쁜 정부 편(기아와 질병, 폭력, 무질서 등이 그려져 있다)은 보존 상태가 좋지 못해 거의 알아볼 수 없는 상태다. 좋은 정부 편은 질서 속에서 번영하는 도시의 모습을 보여 준다. 건물들이 즐비한 도시에서 석공들은 새로운 집을 짓고 있다. 상인, 석공, 행인 등 그림 속 등장인물들이 제각기 맡은 일에 바쁜 와중에 그림 가운데 있는 일련의 처녀들은 광장의 중앙에서 둥근 대형으로 춤추고 있다. 처녀들의 숫자는 고대 그리스 신화 속 뮤즈의 수와 동일한 아홉 명이다. 이 벽화는 성실한 사람들이 사는 안전하고 질서 정연한 도시 시

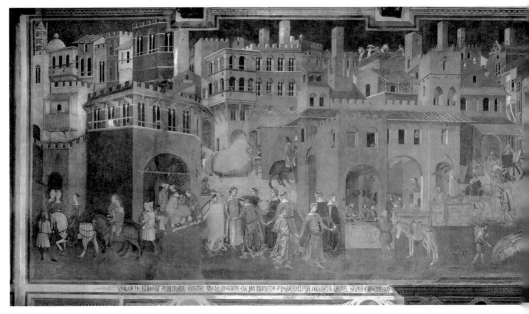

〈좋은 정부의 알레고리〉, 암브로조 로렌체티, 1338-1340년, 회벽에 프레스코, 시에나 공의회당.

에나, 동시에 여흥으로서의 예술도 즐길 수 있는 풍요로운 시에나의 모습을 선전하고 있다. 형제가 모두 화가로 활동했던 로렌체티는 1348년 흑사병 대유행 때 함께 목숨을 잃고 말았다.

최초의 화가 조토

단테와 조토, 위대한 중세인인 동시에 르네상스의 여명을 밝힌 두 예술가는 모두 피렌체에서 태어났고 서로 친한 사이였다. 옥좌에 앉은 위엄 넘치는 성모자와 그를 둘러싼 성인들의 그림을 가리키는 '마에스타Maesta'는 중세 내내 즐겨 그려진 주제였다. 1300년대 초반에 그려진 조토Giotto di Bondone(1266?-1337)의 〈마에스타〉는 중세에서 르네상스라는 새로운 세계로 첫발을 내디딘 작품으로 평가된다. 단지 '기호'였던 중세의 성모 마리아에 비해 조토가 그린 성모는 볼륨감을 가진, 살아 있는 여성에 한층 가까이 다가간

〈마에스타〉, 조토 디 본도네, 1310년경, 패널에 템페라,
325x204cm, 우피치 미술관, 피렌체.

모습이다.

파도바에 있는 스크로베니 예배당(스크로베니 가문이 소유한 개인 예배당)에 그려진 프레스코화들은 조토가 왜 최초의 화가라고 칭송되는지 여실히 알려 준다. 성모는 위엄보다 어머니의 자애로움과 여성성이 더 두드러진 모습이

〈예수를 경배하는 동방박사들〉, 조토 디 본도네, 1304-1305년, 회벽에 프레스코, 200x185cm, 스크로베니 예배당, 파도바.

며 예수를 경배하는 이들은 제각기 개성 있는 표정과 동작들을 보여 준다. 낙타를 살피는 젊은이의 의상은 이 젊은이가 동방박사와는 다른 계급의 사람임을 보여 준다. 재미있게도 동방박사들이 몰고 온 낙타의 얼굴과 다리는 말과 비슷하다. 조토는 직접 낙타를 볼 기회가 없었던 것이 분명하다.

이어지는 연작 프레스코화 〈애도〉의 등장인물들은 예수의 죽음에 비통해하고 절망하는 인간다운 감정을 그대로 드러낸다. 스크로베니 예배당은 중세 미술사에서 가장 중요한 장소 중 하나로 일컬어진다. 이 예배당의 프레스코화를 통해 조토는 그때까지 이탈리아 미술을 지배하던, 군왕과 같이 무표정한 예수와 성모의 영향력을 벗어나 근대 미술다운 면모를 보여 준다. 복잡한 구도로 구성된 벽화 안에 있는 모든 인물들은 슬픔과 고통, 절망을 표현하고 있다. 심지어 하늘의 천사들도 슬퍼하고 있으며 잎이 달리지 않은 나뭇가

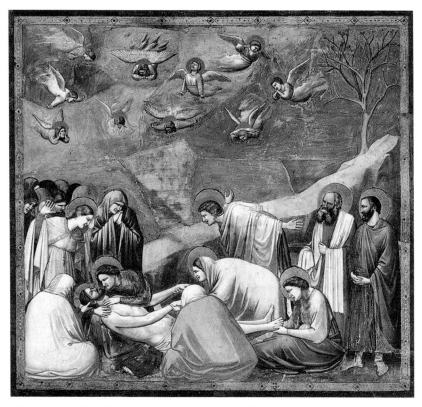

〈애도〉, 조토 디 본도네, 1304-1305년, 회벽에 프레스코, 200x185cm, 스크로베니 예배당, 파도바.

지와 메마른 언덕 등 자연 풍경으로 황량함을 강조한 솜씨도 눈에 띈다. 죽은 예수의 모습도 위엄을 잃지 않고는 있으나 여태까지의 예수 묘사와는 달리 '죽은 사람'이라는 사실이 확연히 보인다. 예수와 마리아는 얼굴을 마주대고 있지만 그 가까운 거리 사이에 생명과 죽음 간의 머나먼 공간이 있고 이 사실 이 마리아를, 그리고 보는 이들을 더욱 애통하게 만든다. 사도 요한의 좌우로 뻗은 손은 그림 속에서 공간감을 묘사해 보려는 화가의 노력을 느끼게끔 한 다. 예수의 몸을 붙들고 있는 여인들이 정면을 등지고 있다는 점도 일종의 혁

신이다.

〈애도〉에서 조토가 그리고자 한 것은 관념적인 인물이 아니라 감정을 가지고 살아 움직이는 인간의 모습이었다. 조토는 평면적이고 생동감이 없는 중세의 미술 양식에 '감정'이라는 심오한 부분과 공간을 불어넣은 최초의 화가였다. 단테는 『신곡』에서 조토를 고대 이래 가장 위대한 화가라고 칭송했다. 장인이 아니라 실제로 미술사에 남을 만한 '화가', 즉 예술가 개인의 개성과 재능을 담은 회화를 그린 작가들을 꼽자면 최초의 화가는 조토라고 해도 과언이 아니다.

피렌체, 근대 유럽 정신이 태동한 공방

토스카나 곳곳에서 간헐적으로 타오르기 시작한 '새로운 예술'의 열망은 피렌체에 이르러 드디어 거대한 불꽃을 이루게 된다. '꽃피는 도시'라는 영어 이름 'Florence'의 기원처럼, 15세기의 이 도시에서 르네상스라는 찬란한 꽃이 피어올랐다. 도시의 규모는 아담하지만 '꽃의 성당 두오모'를 비롯해 우피치 미술관, 피티 궁, 시뇨리아 광장, 산 로렌초 교회, 아카데미아 미술관 등 찾아야 할 명소가 한두 군데가 아니다.

스위스의 예술사학자 야코프 부르크하르트는 르네상스에 대해 이해하고 싶으면 피렌체로 가라고 말하며 피렌체를 '근대 유럽 정신의 공방'이라고 불렀다. 부르크하르트의 말은 르네상스를 알기 위해서는 15세기 피렌체에서 탄생한 건축, 조각, 회화에 대해 우선 이해해야 한다는 의미다. 직물업과 금융 산업으로 융성한 피렌체는 14세기 이래 유럽의 은행 역할을 했다. 형식적으로는 공화국 체제를 고수했으나 사실상 가장 유력한 가문인 메디치 가에 의해 권력이 세습되고 있는 상황이었다. 정치, 경제적 안정에 더해 상업 사회

에 기반한 피렌체 시민 세력의 힘은 새로운 학문과 예술이 번창하는 데 중요한 밑거름으로 작용했다.

꽃의 성당 두오모를 건축한 브루넬레스키, 피렌체 세례당 청동문 제작자인 기베르티, 조각가 도나텔로와 미켈란젤로, 화가 보티첼리 등 15세기의 피렌체를 빛낸 예술가들을 키워낸 것은 메디치 가의 남다른 안목과 피렌체의 돈이었다. 상업과 금융에 기반해 세력을 키운 피렌체인들은 돈의 위력을 알고 있었고, 예술가들에게도 상금과 경연 대회를 통해 끝없이 경쟁하도록 만들었다. 미켈란젤로의 제자이자 최초의 미술사가인 바사리는 피렌체를 예술가들이 끝없이 팔다리를 움직이지 않으면 가라앉고 마는 웅덩이 같은 도시라

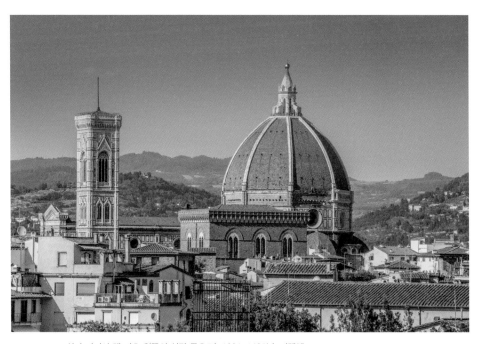

산타 마리아 델 피오레(꽃의 성당 두오모), 1296–1436년, 피렌체.

고 표현했다. 결국 이 끝없는 상업주의와 경쟁, 그리고 승자에게 주어지는 경제적 이득이 피렌체를 르네상스의 탄생지로 만들었다.

고딕의 날카로운 첨탑 대신 둥글고 우아한 돔형 지붕을 얹은 피렌체의 두오모는 사실상 르네상스 스타일로 지어진 최초의 건축이다. 성당의 정식 명칭인 '산타 마리아 델 피오레'는 '꽃의 성모 마리아'라는 뜻의 이탈리아어다. 이 성당이 르네상스 건축의 출발점으로 인정받고 있는 이유는 성당의 지붕을 덮고 있는 둥근 돔 때문이다.

성당의 건물은 1300년대 말 이미 완성된 상태였다. 문제는 지붕이었다. 어떤 지붕으로 이 넓은 성당의 위를 덮느냐가 문제였다. 성당 건축 위원회는 1418년 성당의 돔 설계를 공모했다. 여기서 당선된 필리포 브루넬레스키 Filippo Brunelleschi(1377-1446)는 1401년부터 1년 이상 계속된 성당 옆 세례당의 청동문 경연에서 마지막까지 남은 2인 중 한 사람이었다. 그는 결국 최후의 경연에서 로렌초 기베르티 Lorenzo Ghiberti(1378-1455)에게 패배한 후, 더 이상 조각을 하지 않겠다고 선언하고 로마로 내려갔다. 좌절감으로 선택한 이 로마행이 브루넬레스키에게 새로운 기회를 주었다. 그는 로마에서 판테온의 돔을 건설한 고대 로마의 뛰어난 건축 기술을 배우게 된다. 피렌체로 돌아온 브루넬레스키는 또 한 번 공모전에 참가해 이번에는 성당 지붕 건축의 기회를 잡았다. 그는 곡면을 벽돌로 덮는 방식으로 판을 이어 다소 뾰족한 형태의 돔을 만들었는데 이 돔의 지름은 46미터, 성당의 높이는 91미터에 이른다. 피렌체의 두오모 돔은 이로부터 150여 년 후 성 베드로 대성당이 완공될 때까지 세계에서 가장 큰 돔으로 기록되어 있었다. 돔이 완전한 반구형이 아니라 여러 곡면을 이어서 다소 뾰족하게(마치 럭비공처럼) 지탱된 점을 보면, 꽃의 성당 두오모는 이탈리아 건축이 고딕에서 르네상스로 넘어가는 경계선에 자

리하고 있다고 볼 수 있다.

이 성당의 내부에 들어가 보면 의외로 비어 있는 공간에 놀라게 된다. 모자이크나 스테인드글라스 등이 보이지 않는 실내는 일견 허전해 보이기도 한다. 브루넬레스키는 공간의 장식이 아닌 오직 건물 그 자체로 위엄을 전달하려 했다. 그를 위해서는 역시 고대 로마 시대부터 계승해 온 돔, 반원형의 지붕을 재현하는 방식이 최상이라는 결론에 이르렀던 것이다. 여기서 잊힌 고대 로마의 지식이 다시금 예술가들과 조우하게 된다. 르네상스로 향하는 최초의 길이 열린 셈이다.

르네상스로 향하는 길

메디치 가가 없었다면 르네상스는 피렌체에서 탄생하지 못했을 것이다. 그리스어로 쓰인 고대 문헌과 호메로스, 플라톤에 전문가적 관심을 가지고 있던 로렌초 데 메디치Lorenzo de' Medici(1449-1492)는 레오나르도 다 빈치, 미켈란젤로, 보티첼리를 후원할 만큼 예술에 대한 안목도 뛰어났다. 그의 조부인 코시모 데 메디치Cosimo de' Medici(1389-1464)는 파울로 우첼로Paolo Uccello(1397-1475)의 후원자였다. 현재 런던, 피렌체, 파리에 흩어져 있는 우첼로의 〈산 로마노 전투 3부작〉은 1432년 피렌체가 라이벌 도시였던 시에나와의 전투에서 승리하자 이를 기념해서 메디치 가가 우첼로에게 의뢰한 작품이다.

〈산 로마노 전투 3부작〉은 여러모로 어떤 경계선상에 위치해 있다. 태피스트리와 회화, 그리고 중세의 평면과 르네상스의 공간 사이에 있는 작품이다. 포플러 나무 위에 템페라로 그려진 이 작품에서 가장 두드러지는 점들은 말들의 생동감 넘치는 동작들과(사람보다 오히려 말의 동작들이 더 사실적이다) 아래

〈산 로마노 전투 1부〉, 파울로 우첼로, 1438-1440년, 포플러 패널에 템페라,
182x320cm, 내셔널 갤러리, 런던.

에서 위로 올려다볼 때 그림에 나타나는 공간감이다. 부러진 창들이 모두 소
실점을 향해 모이고 있다. 우첼로는 아래에서 위로 그림을 올려다볼 사람들
의 시각을 고려해 병사들의 다리와 말의 허벅지를 강조해서 그렸다.

　근본적으로 이 그림은 사실성보다는 승리의 영광을 추구하고 있다. 그림
속 장면은 삶과 죽음이 오가는 전장보다 화려한 마상 경기를 연상시킨다. 말
의 화려한 장식들과 지휘관의 붉은 모자, 어지럽게 휘날리는 흰 깃발 등이 그
림의 장식성을 더욱 강화시키고 있다. 이런 장식성은 승리의 영광을 극대화
하기 위해 화가가 강조한 부분이기도 했다. 우첼로의 작품을 온전히 르네상
스의 산물이라고 말하기는 아직 이르다. 과도한 장식, 불투명한 색감, 금박
등에서 이 작품은 아직 중세 후반부에 머무르고 있다. 전경과 원경을 연결할
방도를 찾지 못해 중간에 수풀을 넣은 점도 이 당시의 화가들이 자연스럽게
공간감을 표현하지 못했다는 사실을 보여 준다.

이에 비해 우피치 미술관에 있는 산드로 보티첼리Sandro Botticelli(1445-1510)의 걸작 〈봄〉과 〈비너스의 탄생〉은 조금 더 르네상스에 가까이 위치한 작품들이다. 이들은 모두 메디치 가의 주문을 받아 제작되었다. 우피치 미술관에 두 작품이 함께 전시되어 있어서 보티첼리가 재현한 두 명의 비너스를 한자리에서 비교해 볼 수 있다. 〈봄〉의 비너스가 아직 성모 마리아를 연상시킨다면, 그로부터 4년 후에 그려진 〈비너스의 탄생〉에서 비너스는 성모가 아닌 완연히 아름다운 한 여인이다. 비너스는 정숙한 비너스('베누스 푸디카Venus Pudica')의 자세를 취한 채 대리석 조각과 같은 우아한 모습으로 서 있다. 물결치는 머릿단과 님프 호라이가 들고 있는 천, 꽃무늬 드레스가 같은 방향으로 펄럭이며 그림에 생동감을 부여한다. 비너스의 눈길은 꿈꾸는 듯, 우수에 차 있는 듯 보이기도 한다. 〈비너스의 탄생〉은 그리스 신화 속에서도 가장 아름답고 매혹적인 장면을 서정적이고 몽환적으로 재현해 내고 있다. 꽃잎과 이파리들이 휘날리며 초록색, 흰색, 분홍색, 황금색 등 신선하고 가벼운 색채감이 화면을 지배한다.

미켈란젤로Michelangelo Buonarroti(1475-1564) 역시 메디치 가의 후원으로 성장한 예술가다. 로렌초 데 메디치는 소년 미켈란젤로의 재능을 알아보고 그를 자신의 양아들처럼 키웠다. 유명한 다비드 상은 메디치 가의 의뢰로 제작된 조각이다. 미켈란젤로는 장인이나 하인이 아닌, 귀족과 동등한 위치에 오른 사실상 최초의 예술가라고 할 수 있다. 미켈란젤로는 종종 교황의 지시에도 자신의 뜻을 꺾지 않았다. 그런 미켈란젤로의 자긍심을 만들어 준 곳은 청년기를 보낸 피렌체였다. 평생 피렌체와 로마를 오가며 작업했던 미켈란젤로는 피렌체의 산 로렌초 예배당에 있는 메디치 가의 영묘를 직접 제작했다. 15세기의 피렌체에는 천재적 예술가가 그 재능을 꽃피울 수 있는 모든 요소와

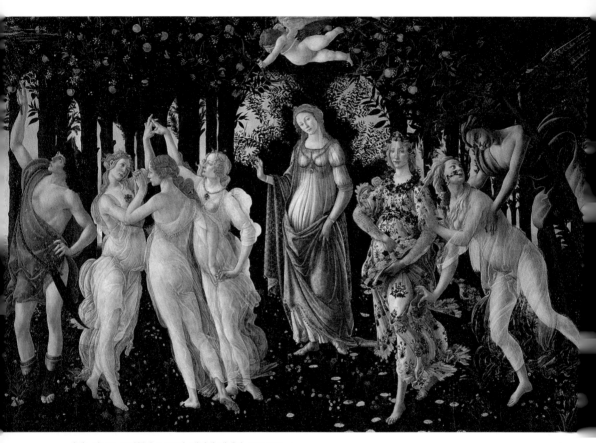

〈봄〉, 산드로 보티첼리, 1482년, 패널에 템페라, 202x314cm,
우피치 미술관, 피렌체.

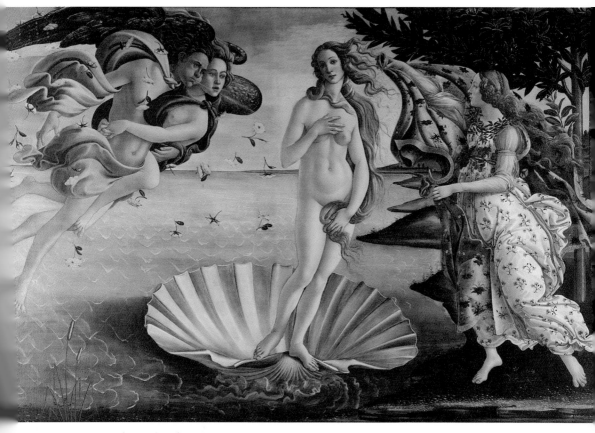

〈비너스의 탄생〉, 산드로 보티첼리, 1484–1486년, 패널에 템페라,
172.5x278.9cm, 우피치 미술관, 피렌체.

분위기가 다 조성되어 있었다.

〈다비드〉와 두 번째 〈피에타〉

피렌체에는 조각가로서 미켈란젤로의 시작과 끝을 알려 주는 귀중한 두 작품이 남아 있다. 피렌체 아카데미아 미술관에 있는 〈다비드〉 상은 이십 대 후반의 미켈란젤로가 완성한, 높이 5미터에 달하는 대작이다. 이 조각의 완벽한 균형과 비례감을 통해 우리는 청년 미켈란젤로의 놀라운 재능을 확인할 수 있다. 이 〈다비드〉 상의 모각이 우피치 미술관이 있는 시뇨리아 광장에 서 있어서 우피치 미술관 입장을 기다리는 관광객들은 다들 〈다비드〉 상 모각을 보게 된다. 〈다비드〉 상은 원래 평지가 아니라 두오모 위에 올려질 가능성을 염두에 두고 만든 작품이었다. 시뇨리아 광장에 서 있는 〈다비드〉를 자세히 보면 머리와 손이 실제 비례보다 더 크게 만들어졌다는 점을 발견할 수 있다. 미켈란젤로는 아래에서 위로 올려다볼 구도를 계산해 머리와 손을 크게 만들었기 때문에, 완성된 조각을 두오모 위에 올리지 못하게 되었을 때 대단히 실망했을 것이 분명하다. 1504년 완성된 조각은 너무 크고 무거워서 도저히 두오모 위로 들어올릴 수 없었다고 한다.

피렌체에 있는 또 하나의 미켈란젤로의 걸작은 두오모 미술관에 있는 그의 두 번째 〈피에타〉다. 1547년, 이미 70세가 넘어 제작한 이 〈피에타〉는 예수의 한쪽 다리가 부러져 없어진 상태로 남아 있다. 예수의 몸을 마리아, 막달라 마리아, 니고데모가 받쳐들고 있는 이 형상은 1499년 제작된 〈피에타〉보다 아름답지도 우아하지도 않으나 훨씬 더 신앙의 진실에 다가서 있다. 미켈란젤로는 자신의 신앙 고백을 위해 이 〈피에타〉를 제작한 것으로 보인다. 자신의 묘에 놓기 위한 조각으로 만들었다는 설도 있다. 죽은 예수와 마리아

〈다비드〉, 미켈란젤로 부오나로티, 1501-1504년, 대리석,
517x199cm, 아카데미아 미술관, 피렌체.

의 얼굴이 하나로 겹쳐져 있으며 니고데모의 얼굴은 미켈란젤로 본인의 얼굴과 닮아 있다. 그러나 이 조각은 미켈란젤로의 마음에 들지 않았던 듯하다. 미켈란젤로는 완성 단계에 이른 〈피에타〉 조각의 밑부분을 망치로 쳐서 망가뜨려 버렸다. 이 망치질에 예수의 다리 한쪽이 부서져 날아갔다. 평생 자신에게 매서웠던 미켈란젤로는 만년까지도 가혹한 완벽주의자였다.

피렌체의 〈피에타〉, 미켈란젤로 부오나로티, 1547-1555년, 대리석, 높이 229cm, 두오모 오페라 미술관, 피렌체.

재능이 너무 많았던 천재 다 빈치

미켈란젤로보다 22년 먼저 태어난 레오나르도 다 빈치Leonardo da Vinci(1452-1519)는 피렌체 인근 마을 출신임에도 불구하고 성년기의 대부분을 밀라노의 궁정에서 보냈다. 르네상스의 중심지가 피렌체와 로마라고 친다면, 미켈란젤로와 라파엘로는 그 중심에 있었고 다 빈치는 그보다 변방의 화가였다. 메디치 가는 다 빈치를 잠시 후원하기는 했으나 그의 천재성에 특별히 주목하지는 않았다. 다 빈치는 역시 메디치 가의 후원을 받았던 보티첼리와 친구였으며 보티첼리의 그림에서 자연을 묘사한 솜씨를 한심하다며 비웃기도 했다.

다 빈치는 메디치 가와 미켈란젤로가 가진 공통의 관심사(그리스 로마 시대의

조각)보다는 자연의 재현에 훨씬 더 큰 관심을 기울이고 있었다. 반면, 미켈란젤로는 다 빈치가 집중적으로 연구했던 자연의 묘사나 원근법에 평생 무관심했다. 다 빈치는 중세 이래 내려온 도제 수업의 전통, 스승의 그림을 그대로 모방하는 방식보다 자연을 체계적으로 연구해 모방하는 길을 선택하고 수많은 스케치와 관찰을 통해 자신의 주장을 펼치게 된다.

왼손으로 글을 쓴 그의 비밀 노트처럼, 다 빈치의 회화는 하나같이 신비와 경이를 담고 있는 걸작들이다. 소묘, 조화, 비례, 원근법, 자연에의 모방, 예술성, 생동감 등 회화의 거의 전 영역에서 다 빈치는 완벽에 가까운 솜씨를 보여 주었다. 그의 대표작으로 일컬어지는 〈모나리자〉는 피렌체에서 제작된 작품이다. 부유한 피렌체 시민 프란체스코 델 조콘도가 아내 마돈나 리사 디 안토니오 마리아 게라르디의 초상을 그려 달라고 다 빈치에게 의뢰했다. 그런데 왜 이 단순한 초상 제작에 무려 3년이 넘는 시간이 걸렸을까? 처음에는 그저 초상으로 시작했던 다 빈치는 시간이 흐르면서 자신의 예술관을 모두 쏟아부을 걸작으로 이 그림을 완성시키고 싶었는지도 모른다.

차분한 톤에 격식을 차리지 않은 느긋한 포즈, 보일 듯 말 듯한 미소가 떠도는 입매, 자연스러우면서도 오묘한 눈빛, 과도하지 않은 풍만한 몸매와 모델의 미소를 한층 더 신비롭게 만들어 주는 황량한 배경 등은 모두 당대 초상화들을 한참 뛰어넘는 수준이다. 특히 그림 전면에 놓인 손의 구부러짐, 목덜미와 입술의 표현력은 놀랍도록 자연스럽다. 조르조 바사리는 "목덜미의 움푹한 부분에서 맥박이 뛰고 있다는 착각이 들 정도로 자연스러운 그림"이라고 극찬했다.

다 빈치는 고전과 인문을 지나치게 숭상하는 피렌체보다 실용적 기술을 우위에 둔 밀라노의 루도비코 공작에게 더 끌려서 1482년 고향 피렌체를 떠

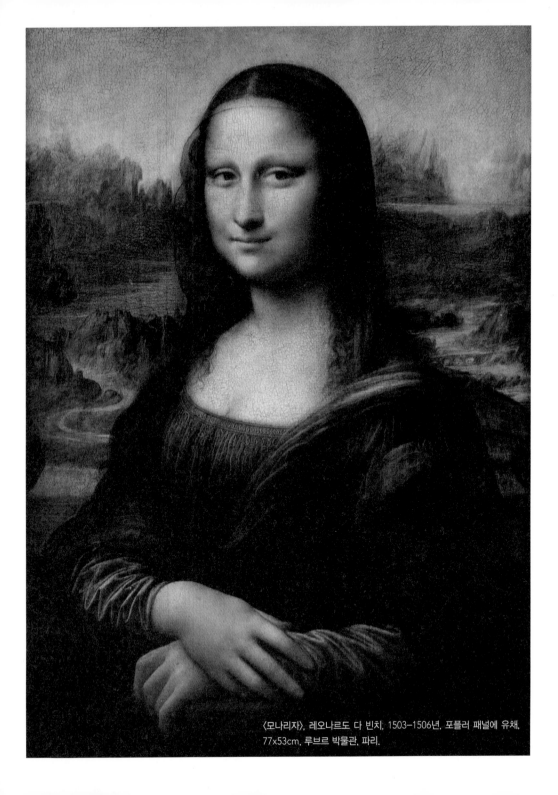

〈모나리자〉, 레오나르도 다 빈치, 1503–1506년, 포플러 패널에 유채, 77x53cm, 루브르 박물관, 파리.

나 밀라노로 갔다. 그는 자신을 '군사 기술 전문가'라고 루도비코 공작에게 소개했다. 〈암굴의 성모〉, 〈최후의 만찬〉, 〈흰 담비를 안은 여인〉 등 다 빈치의 걸작들 중 많은 수가 밀라노에서 그려졌다. 그러나 밀라노에서 다 빈치는 비행기, 방적기, 대포, 댐과 수문, 여러 움직이는 연극의 무대 장치와 음향 장치 등을 구현하는 '기술자'로서 훨씬 더 많은 시간을 보냈다. 그가 고안한 장치들은 대부분 남아 있지 않으나 자동으로 움직이는 사자 인형 등 대단하고도 독창적인 장치가 많았던 것만은 분명하다.

남는 시간 틈틈이 그림을 그리는 '부업 화가'였음에도 불구하고 데생과 구도 모두에서 다 빈치는 그때까지의 모든 화가들의 수준을 훨씬 뛰어넘었다. 〈암굴의 성모〉, 〈성 안나와 성 모자〉 등에서 신비로운 배경과 생동감 넘치는 자연스러운 포즈의 인물을 조화시키는 그의 솜씨는 영원 속처럼 우아하고 아름답다. 〈암굴의 성모〉는 어둠 속에서 주요 인물들이 공중에 떠오르듯 등장하는 구도를 택해 후광 없이도 이들에게서 빛이 발산되는 듯한 느낌이 든다. 동굴은 여인의 수태를 상징하는 동시에 지식의 보고를 연상케 한다. 라파엘로는 다 빈치 회화가 보여 주는

〈암굴의 성모〉, 레오나르도 다 빈치, 1483-1486년, 포플러 패널에 유채, 199x122cm, 루브르 박물관, 파리.

기술의 완벽함과 영혼을 투영한 듯한 정신성을 존경했고 〈모나리자〉를 모사한 스케치를 그리기도 했다. 최소한 회화 한 영역으로만 국한시켜 본다면 다 빈치의 솜씨는 미켈란젤로보다 우월했다.

문제는 평생 완성한 그림의 수가 채 20점이 되지 않을 정도로 다 빈치의 작업 속도가 느렸고, 미술 하나에만 집중하기에는 그의 재능과 관심사가 너무 다방면에 걸쳐져 있었다는 점이다. 넘치는 실험 정신으로 고대 이집트의 납화 기법을 흉내 내다 벽화를 망치기도 했고 필생의 걸작인 〈최후의 만찬〉을 그릴 때는 프레스코 벽의 밑바탕에 납을 발라 벽이 채 굳기도 전에 그림을 상하게 만드는 통탄할 실수를 저질렀다. 그런가 하면 피렌체 피티 궁에 그린 〈앙기아리 전투〉는 라파엘로, 루벤스 등이 모두 칭송해 마지않는 걸작으로 완성되었으나 바사리가 그 위에 프레스코화를 그리는 바람에(이런 일은 르네상스 시대에 드물지 않았다) 덮여 버렸다. 한마디로 다 빈치는 시대를 한참이나 잘못 타고 난 천재였다.

영국의 미술사가 케네스 클라크는 다 빈치가 자신의 재능을 낭비했다고 안타까워했는데, 그의 한탄은 일리가 있다. 다 빈치는 심지어 30구 이상의 사체를 해부했으며 그가 남긴 드로잉 중 사체 해부도만 240장이 넘는다.

자궁과 태아를 그린 다 빈치의 드로잉, 1511년경, 양피지에 검은 잉크와 분필, 영국 왕실 컬렉션, 윈저.

이 드로잉들의 정확함은 오늘날의 외과 의사들이 경탄할 정도다. 다 빈치는 인간의 심장이 2개의 방이 아니라 4개의 방으로 구성돼 있다는 사실을, 그리고 심장 박동과 혈액 순환의 원리를 최초로 발견한 사람이기도 하다. 그의 메모 중에는 20세기가 다 되어서야 발견된 의학적 사실들이 적혀 있는 부분들도 있다고 한다.

이런 다방면의 탐구 때문에 다 빈치의 인생은 오히려 고달팠다. 큰 영예와 재산을 모은 미켈란젤로와 라파엘로에 비해 다 빈치는 만년까지 경제적으로 잘 풀리지 않았고 밀라노, 피렌체, 로마를 오가며 자신을 고용해 줄 이를 찾아야 했다. 만년에 프랑스 왕 프랑수아 1세가 그를 궁정 화가로 초빙해서 융숭한 대접을 해 준 바람에 그나마 이 희대의 천재는 편안한 최후를 맞을 수 있었다.

《잔니 스키키》, 가장 토스카나다운 오페라

토스카나는 뛰어난 화가들뿐만 아니라 이탈리아가 자랑하는 오페라 작곡가 자코모 푸치니Giacomo Puccini(1858-1924)의 고향이기도 하다. 푸치니는 피렌체에서 20여 킬로미터 떨어진 루카에서 태어나 스물한 살이 될 때까지 이곳에서 살았다. 푸치니의 집안은 대대로 루카 성당 오르가니스트를 지낸 음악가 가문이었다. 푸치니 역시 아버지에게 피아노를 배웠다. 루카에는 푸치니의 생가가 기념관으로 운영되고 있으며 생가 인근 광장에는 푸치니의 동상도서 있다.

푸치니는 스물한 살에 고향을 떠나 밀라노의 음악원에 입학하며 본격적으로 작곡가의 길을 걷기 시작했다. 《마농 레스코》를 발표하던 삼십 대 중반까지 푸치니는 좀체 성공을 거두지 못했고 경제적으로 불안한 생활을 견뎌야

했다. 밀라노에서 보냈던 어려운 시절에 대한 기억 때문에 푸치니는 자신의 작품들 중에서 젊고 가난한 예술가들의 이야기인 《라 보엠》에 특별한 애정을 갖게 된다.

오페라 작곡가로 베르디와 쌍벽을 이루는 이름이지만 푸치니가 작곡한 오페라의 개수는 예상 외로 그리 많지 않아 총 개수가 열 편에 불과하다. 그중 아홉 번째 작품인 《일 트리티코》는 《외투》, 《수녀 안젤리카》, 《잔니 스키키》라는 세 단막 오페라로 이뤄진 3부작으로 푸치니는 이러한 작품 구조를 단테의 『신곡』 연옥 편에서 따왔다고 한다. 《일 트리티코》를 작곡할 무렵, 푸치니는 자신의 작품에 대한 비평가들의 평이 하도 제각각이라 골머리를 썩었다. 결국 작곡가는 완전히 다른 세 작품(공포극, 감상적인 비극, 희극)을 한 무대에 올리면 어떤 비평가도 헐뜯을 구석이 없을 것이란 판단으로 3부작을 작곡하기로 마음먹었다고 한다.

세 작품 중 유일한 희극이며 인기 있는 작품인 《잔니 스키키》는 가장 토스카나다운 이야기를 담고 있다. 무대의 배경 자체가 1299년의 피렌체로 설정돼 있고 등장인물들도 과거 피렌체에 살았던 실존 인물들이다. 전 재산을 수도원에 기증하고 죽은 부오소의 재산을 차지하기 위한 다툼을 유쾌하게 그린 이 오페라는 메디치 가를 비롯해 피렌체를 일으킨 금융가들의 역사를 떠올리게끔 만든다. 이 오페라에 등장하는 라우레타의 아리아 〈오 사랑하는 나의 아버지〉는 푸치니의 오페라 아리아 중에서 가장 널리 알려진 곡 중 하나다. 유산을 물려받고 결혼하지 못하면 아르노 강에 빠져 죽어버리겠다는 딸 라우레타의 엄포에 잔니 스키키는 기지를 발휘해 결국 부오소의 유산을 가로채 온다.

푸치니는 작곡가로 유명세를 얻은 후 밀라노에서 고향 인근인 토레 델 라

고로 돌아왔다. 그는 이곳에 집을 짓고 취미인 수렵을 즐기며 만년을 보냈다. 그의 무덤은 현재 토레 델 라고에 있다. 토레 델 라고에서는 매년 여름 푸치니 페스티벌이 열린다.

꼭 들어보세요!

푸치니: 오페라《라 보엠》중 로돌포의 아리아 〈그대의 찬 손Ce gelida manina〉 /
오페라《잔니 스키키》중 라우레타의 아리아 〈오 사랑하는 나의 아버지 O mio babbino caro〉

18

베네치아

교역의 바다에서
펼쳐진
혁신적 예술

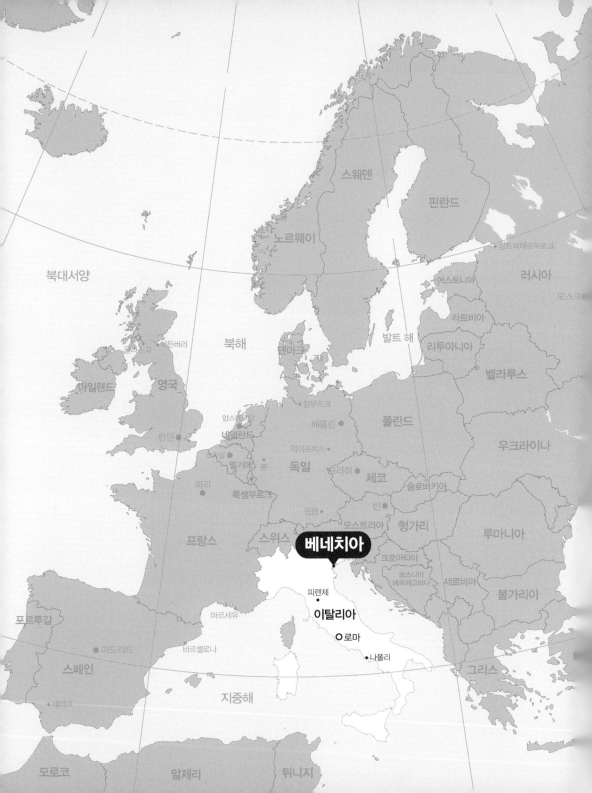

북대서양

아이슬란드

노르웨이

스웨덴

핀란드

싱트페테르부르크

러시아

에스토니아

모스크

라트비아

에든버러

북해

덴마크

발트 해

리투아니아

벨라루스

아일랜드

영국

함부르크

폴란드

우크라이나

런던

암스테르담

네덜란드

베를린

라이프치히

드레스덴

체코

슬로바키아

빈

벨기에

독일

파리

룩셈부르크

뮌헨

오스트리아

헝가리

루마니아

프랑스

스위스

베네치아

크로아티아

보스니아
헤르체고비나

세르비아

불가리아

포르투갈

마르세유

피렌체

이탈리아

마드리드

바르셀로나

○로마

나폴리

그리스

스페인

세비야

지중해

모로코

알제리

튀니지

유럽을 찾는 여행객들이 영원히 꿈꾸는 도시, 베네치아는 정확히 말해 도시가 아니라 바다 위에 모인 여러 섬들의 집합체다. 베네치아는 이탈리아의 도시들 중 드

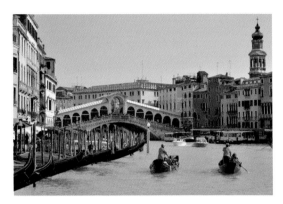

베네치아, 이탈리아.

물게 고대의 기원을 가지고 있지 않은 '신도시'이기도 하다. 서기 6세기경, 서로마 제국을 멸망시킨 게르만족을 피해 몰려온 유민들이 아드리아 해의 입구에 있는 석호 위에 이 도시를 세웠다. 지도를 보면 베네치아는 아드리아 해와 이탈리아 반도가 만나는 지점에 절묘하게 걸쳐져 있다. 초기 정착자들은 물고기를 잡거나 소금을 팔아 생계를 유지했다.

초창기에 비잔티움 제국의 속국이던 베네치아인들은 서기 697년에 주민 투표에 의해 통령Doge을 선출하며 서서히 비잔티움 제국의 세력권에서 벗어난다. 810년경, 리알토 섬에 베네치아의 중앙 정부가 세워졌다. 어디에 비할 바 없을 정도로 열악한 환경이었지만 베네치아인들의 생존력은 막강했다. 비잔티움 제국과 신성 로마 제국의 황제, 그리고 교황도 이 작은 도시 국가를 굴복시키지 못했다. 비잔티움 제국과 서유럽 사이의 연결 통로로, 그리고 12세기 이후부터는 십자군의 배후 전진 기지로 베네치아는 나날이 그 위력을

키워 나갔다.

'아드리아 해의 여왕'이라는 별명이 말해 주듯, 베네치아는 유럽 어디와도 견줄 수 없는 위력적인 도시 국가로 계속 그 위세를 자랑하게 된다. 놀랍게도 베네치아는 정확하게 1천1백 년 동안, 1797년 나폴레옹이 점령할 때까지 독립 국가이자 공화국으로서의 위상을 지켰다. 나폴레옹이 패퇴한 후에는 오스트리아 제국의 지배 하에 들어갔으며 1866년 통일된 이탈리아 왕국에 편입되었다. 현재는 이탈리아의 한 주인 베네토 주의 수도다.

이처럼 복잡하고 독창적인 역사를 가진 베네치아는 현재 유럽에서 손꼽는 관광 명소의 자리를 굳게 지키고 있다. 거주 인구가 30만이 채 되지 않는 이 도시를 찾아오는 관광객 수는 연간 1천4백만 명을 넘는다. 도시 자체가 바다 위에 떠 있는 형상이기 때문에 인구 밀도가 매우 조밀하며 건물을 세울 때는 일찍부터 7.5미터 깊이로 땅을 파 기초 공사를 했다고 한다. 무수히 많은 다리들이 100여 개의 섬을 이어 주며 운하는 수상버스와 수상택시, 곤돌라로 연결된다. 베네치아의 상징인 날씬한 몸체의 곤돌라는 좁은 베네치아의 운하 골목을 운행하는 데 최상의 교통수단이다. 1094년에 이미 곤돌라를 이용했다는 기록이 남아 있다. 현재도 곤돌라는 전래의 방식대로 수작업으로 만들어진다. 곤돌라의 뱃사공 자리는 가문 대대로 이어져 내려오는 인기 있는 직업이다.

냉정하며 실리를 추구하는 상인들

베네치아 하면 반사적으로 떠오르는 단어 중의 하나가 셰익스피어의 희곡 제목인 『베니스의 상인』이다. 피도 눈물도 없는 유대인 고리대금업자 샤일록이 이 희곡의 주인공으로 등장한다. 셰익스피어는 『베니스의 상인』을 1594-

1596년경에 런던에서 집필했다. 런던과 베네치아 사이의 제법 먼 거리를 감안해 보면, 이 당시 영국과 이탈리아의 상인들 사이에서 활발한 교류가 이루어지고 있었다는 점, 그리고 베네치아 상인들의 주도면밀함이 바다 건너 영국에까지 알려져 있었다는 사실을 짐작할 수 있다.

『베니스의 상인』에 등장하는 샤일록의 성격에서 알 수 있듯이, 베네치아 사람들은 매우 냉정하며 놀라울 정도로 실리를 추구하는 성향을 가지고 있었다. 가혹한 자연조건에도 불구하고 베네치아 공화국이 천 년 이상 번영하며 독립을 유지할 수 있었던 것은 이 도시 국가의 위치, 그리고 베네치아인들의 놀라운 무역 능력 덕분이었다. 사면을 둘러싼 바다는 천혜의 방벽으로 작용했다. 아무것도 나지 않는 개펄에서 생존하기 위해서는 바깥으로 나가야만 했고 이는 곧 교역으로 이어졌다.

2천여 명의 위원들이 국가의 수장인 도제(총독)를 선출하는 베네치아의 정치 체제는 유럽 어디서도 찾아볼 수 없는 독특한 공화국 체제였다. 위원들은 이성적이고 국가에 이익이 되는 방향으로 정책을 결정했다. 1년 임기의 10인 위원회는 도제를 견제하는 수단으로 작용했는데 이들은 모두 어린 시절부터 정치가로 훈련받은 인재들이었다. 상업 국가가 물들기 쉬운 부정부패를 찾아내 엄단하는 것도 10인 위원회의 임무였다. 무역에 사활을 건 작은 국가로서 베네치아인들은 엄정하고 공평한 정치 체제가 가장 중요하다는 사실을 잘 알고 있었다.

1496년 젠틸레 벨리니가 그린 〈산 마르코 광장의 행렬〉은 광장에서 벌어진 성유물의 행진을 묘사하고 있다. 질서 정연한 행렬에서 공화국의 위엄이 엿보인다. 여러 계층의 시민들이 자유롭게 행렬에 참가하고 있다. 다채로운 행렬에는 도제와 관리, 일반인들 외에도 외국인들이 골고루 섞여 있다. 베네

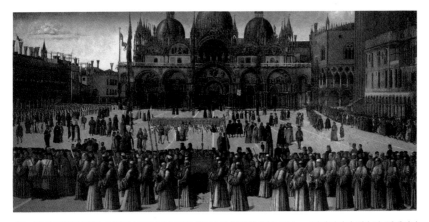

〈산 마르코 광장의 행렬〉, 젠틸레 벨리니, 1496년, 캔버스에 템페라, 347x770cm, 아카데미아 미술관, 베네치아.

치아는 질서와 안정 속에서 번영을 구가하고 있었다.

중세 시대 내내 비잔티움 제국과 그 너머 이슬람 세계의 문화 수준은 서유럽보다 훨씬 더 높았다. 베네치아는 면직물, 비단, 모슬린, 유리 그릇, 향신료 등 동방의 사치품과 보화들을 들여올 수 있는 유일한 관문이었다. 보석부터 목재, 노예까지 모든 것을 교역하던 베네치아 상인들은 장거리 교역에서 이윤을 극대화하기 위해서는 비단과 향료 같은 사치품의 수입이 효과적이라는 사실을 일찍이 알아차렸다.

1204년 4차 십자군이 엉뚱하게도 예루살렘이 아니라 비잔티움 제국의 수도 콘스탄티노플을 점령하는 해프닝이 벌어졌다. 이 사건의 막후에는 비잔티움 제국의 보물을 노린 베네치아가 있었다. 이때 콘스탄티노플에 세워진 라틴 왕국은 1261년까지 존속했는데 베네치아 총독이 이 왕국의 군주를 겸했다. 베네치아인들은 경제적 이득을 위해 한때 중요한 동맹이었던 비잔티움 제국을 거리낌 없이 점거했고, 이를 위해 십자군을 이용할 정도로 영악한

상인들이었다. 베네치아의 산 마르코 성당은 콘스탄티노플에서 약탈해 온 보물들로 장식되었다.

　1500년대 이후로 포르투갈 상인들이 이 위치를 위협했으나 여전히 베네치아는 사치품의 수입에서 독점적 우위를 고수했다. 포르투갈은 베네치아가 무역으로 차지한 엄청난 부를 나눠 갖기 위해 바스코 다 가마, 엔리케 왕자 등을 앞세워 의욕적으로 대양 진출에 나섰다. 바다 위의 도시라는 낭만적 인상과는 달리, 베네치아는 만만치 않은 군사력을 갖추고 있었다. 오스만 투르크와 해적에 맞서기 위한 베네치아 해군과 무기 제조 능력은 유럽에서 가장 뛰어난 수준이었다. 셰익스피어의 희곡으로, 그리고 베르디의 오페라로 잘 알려진 『오셀로』는 1500년대의 베네치아 해군 장군의 이야기다. 이 당시 베네치아는 밀라노, 피렌체, 로마 등을 적수로 여기지조차 않았고 자신들이 이탈리아의 중심이라고 생각했다.

『오셀로』에 등장하는 베네치아의 군사적 위력

『오셀로의 비극: 베니스의 무어인』(1603~1604)은 많은 셰익스피어의 희곡이 그렇듯이 셰익스피어가 창작한 이야기가 아니다. 1500년대 초반, 베네치아의 한 장군이 질투심으로 자신의 아내를 살해한 사건이 실제로 있었다. 이 스토리가 1565년 베네치아에서 출판된 이야기책에 '무어인 선장'이라는 제목으로 등장한다. '무어인'은 당시 북아프리카에서 유럽으로 건너온 사람들을 총칭하는 단어였다. 40여 년 후, 셰익스피어는 이 스토리를 기반으로 해서 『오셀로의 비극: 베니스의 무어인』을 썼다. 그로부터 다시 260여 년의 세월이 흐른 후 만년의 주세페 베르디가 이 희곡으로 오페라 《오텔로》를 작곡하게 된다.

《오텔로》를 작곡할 당시 베르디는 작곡가로서, 그리고 상원 의원으로서 모든 명예와 영광을 다 거머쥔 후였다. 그는 '부세토의 농부'가 자신의 마지막 목표라고 거듭 말하며 평생을 함께한 출판업자 리코르디를 돌려보내곤 했다. 그러나 리코르디는 베르디의 마음속 깊숙이 남아 있는, 이루지 못한 꿈에 대한 미련을 알고 있었다. 일찍이 베르디는 셰익스피어의 4대 비극을 모두 오페라로 작곡하겠다는 희망을 안고 있었으나 1847년 《멕베스》 이래 이 꿈을 실현시키지 못하고 있었다. 1879년, 리코르디는 아리고 보이토가 쓴 〈오텔로〉의 리브레토를 베르디에게 전달하고 그의 마음이 움직이기를 기다렸다. 1884년이 되어서야 베르디는 새 오페라의 작곡을 승낙했다.

2년 가까이 걸려 완성된 《오텔로》는 1887년 2월 열화 같은 갈채를 받으며 라 스칼라에서 초연되었다. 작곡가는 20번의 커튼콜에 응해야 했다. 유명한 '비바 베르디!'와 함께 '베니, 비디, 비치 Veni, vidi, vici(왔노라, 보았노라, 이겼노라) 베르디!'라는 청중의 환호가 쏟아졌다. 셰익스피어 희곡에 대한 베르디의 오랜 경외심을 잘 알고 있던 보이토는 리브레토에서 원작의 구도를 거의 바꾸지 않았다. 희곡과 리브레토의 유일한 차이점이라면 오페라에서는 이아고가 조금 더 입체적 인물로 부각되었다는 정도뿐이다.

음악적으로 보았을 때 《오텔로》는 《아이다》에 이어 다시 한 번 바그너의 영향을 뚜렷하게 보여 주는 작품이다. 극과 음악이 보다 유기적으로 결합돼 있고, 연극성이 두드러진다. 《일 트로바토레》나 《라 트라비아타》에서 돋보였던 주인공들의 빛나는 아리아는 찾기 어렵다. 바순, 오보에 등 목관 악기들의 움직임이 극의 어둡고 음산한 성격을 더 돋보이게 만든다. 특히 이아고가 오텔로의 질투심을 자극하는 2막의 이중창에서 관악기들의 움직임은 지금까지 베르디가 작곡한 다른 오페라에서는 찾아볼 수 없는 장면들이다.

아드리아 해, 지중해, 에게 해를 누비던 베네치아의 군사적 위세는 1571년 키프로스(《오텔로》의 무대이기도 하다)를 오스만 투르크에게 뺏기면서 조금씩 빛바래게 된다. 이어 크레타 섬까지 오스만 투르크에게 뺏기면서 베네치아의 명성은 서서히 시들어 갔다. 유럽 각국은 베네치아와 오스만 투르크가 대립하는 아드리아 해 대신 북해의 암스테르담으로 무역의 전진 기지를 옮겼다. 도제는 사실상 입헌 군주로 세력을 잃었고 정치 권력은 위원회를 장악한 귀족들에게 집중되었는데 이들은 하나같이 베네치아의 융성기에 큰 재산을 벌어들인 명문가였다. 이 귀족들은 물려받은 재산을 사치와 도박에 탕진해 버렸다. 초기 베네치아 공화국의 정신이 퇴색해 버린 것이다. 결국 나폴레옹에게 굴복한 베네치아는 1866년 이탈리아 왕국에 편입되면서 1천 년간 이어온 도시 국가로서의 역사에 종지부를 찍었다.

베네치아니타: 이 도시만의 특이함

지리적으로, 또 정치적으로 베네치아는 유럽의 어느 곳과도 다른 특성과 역사를 가지고 있는 도시다. 여기에 더해 찬란했던 비잔틴 문화의 영향도 분명히 드러난다. 베네치아에서 잉태된 예술 역시 이 남다른 특성을 반영할 수밖에 없었다. 흔히 '베네치아니타'라고 불리는 베네치아의 특성이 예술가들에게도 스며든 셈이다. 예를 들자면, 베네치아 르네상스 시기의 화가들은 유난히 숲과 전원 풍경을 자주 그렸다. 그러나 석호와 섬으로 구성된 이 도시에는 풍성한 숲이 없었고 그러한 결핍이 오히려 베네치아를 풍경화의 발상지로 만들었다. 그림은 현실의 반영이기도 하지만 어떤 때는 부족한 현실에 대한 보상이기도 하다.

베네치아 미술은 로마 르네상스와는 달리 역동적이고 낭만적이다. 베네치

아는 이탈리아의 다른 도시들과 달리 고대의 역사를 가지고 있지 않기 때문에 고대 로마의 유적도 남아 있지 않다. 어찌 보면 전통에서 그만큼 자유스러운 위치였다. 고대 그리스, 로마 예술의 부활인 르네상스 역시 베네치아에서는 조금 다른 방향으로 전개되었다. 베네치아인들은 고대 로마보다는 성 마르코의 도시라는 종교적 전통에 중점을 두어 르네상스 미술을 발전시켰다.

오랜 무역을 통해 갖가지 사치품, 동방의 공예품들을 접하며 베네치아인들은 자연히 다채로운 문양과 색깔, 텍스처에 대한 안목을 키우게 되었다. 베네치아인들은 여러 군데에서 들여오거나 약탈한 잡다한 장식과 조각들로 집과 교회를 꾸몄다. 산 마르코 성당에 사용된 600여 개의 기둥 중 절반은 그리스에서 들여온 것이라고 한다. 이러한 와중에 베네치아만의 화려한 미학이 완성되었다.

바다 위에 세워진 도시라는 지리적 특성은 회화에도 미묘한 영향력을 발휘했다. 도시의 코앞에 있는 바다는 종일 햇빛과 달빛을 반사해서 베네치아의 화가들을 빛에 예민하게 만들었다. 여기에 더해 무역의 중심지인 베네치아에서는 쉽게 다양한 물감의 원료들을 구할 수 있었다. 베네치아 르네상스 화가들의 화려하고도 명징한 색채감은 결국 도시의 특성을 십분 반영하고 있는 셈이다.

산 마르코 성당: 동서 교역의 중심에서

베네치아의 중심부인 직사각형 모양의 산 마르코 광장에 도착하면 정면에 우뚝 선 산 마르코 성당과 그 옆 도제의 궁전이 보인다. 동화 속에나 나올 법한, 신비롭고 독특한 궁전의 외관은 베네치아의 황금기를 추억하게 만든다. 성당의 이름이 알려 주는 바와 같이 산 마르코 성당은 네 명의 복음사가 중

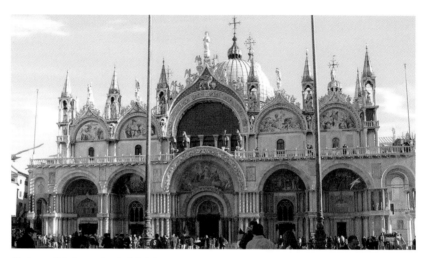
산 마르코 성당, 978–1092년, 베네치아.

한 명인 마가(성 마르코)의 유골을 보관하기 위해 세워졌다. 828년에 두 명의 베네치아 상인들이 당시 이슬람 국가이던 이집트의 알렉산드리아에서 성 마르코의 것으로 믿어지는 유골을 베네치아로 약탈해 왔다. 이 유골의 보관을 위해 산 마르코 성당이 세워졌다. 이 성당을 통해 베네치아는 사도의 유골을 모신 장소라는 종교적 지위를 얻었고, 해상 강국의 지위를 더욱 공고히 할 수 있었다.

산 마르코 성당을 세우기 위해 베네치아인들은 엄청난 양의 목재를 가라앉혀 바다를 메꾸어야만 했다. 성당의 평면은 그리스식 십자가 평면(가로와 세로가 동일한 길이의 십자가)이 채택되었다. 전체적으로 성당은 콘스탄티노플에서 발전한 비잔틴 건축의 전통을 이었으며 다섯 개의 둥근 양파 모양 돔 지붕이 조성되었다. 성당의 정면 파사드를 장식하고 있는 네 마리의 청동 말(콰드리가)은 1204년 콘스탄티노플에서 약탈한 조각들이다.

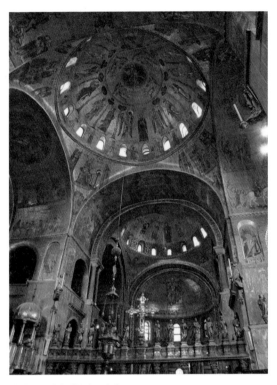
산 마르코 성당 내부의 모자이크.

내부의 모자이크는 11세기 비잔틴 숙련공들의 솜씨이나 현재는 많이 유실된 상태다. 성당 안 모자이크의 빛나는 색감은 벨리니, 조르조네, 티치아노 등 베네치아 르네상스를 이끈 화가들에게 영감의 원천으로 작용했다. 산 마르코 성당은 화가들에게는 살아 있는 역사이자 베네치아니타의 상징이었다. 벨리니의 산 자카리아 성당 제단화, 티치아노의 피에타에 그려진 성당의 후진에는 황금빛 모자이크가 어렴풋이 묘사되어 있다. 벨리니가 유약을 덧발라 모자이크의 반짝임을 정교하게 재현하려 한 반면, 만년의 티치아노는 거친 텍스처로 성당의 배경을 그려 넣어 인생의 무상함을 간접적으로 조명하는 것처럼 보인다. 지역의 숙련공들, 로마네스크 양식의 건물을 지어 온 건축가들, 비잔티움의 모자이크 장인들 등이 합세해 한 세기 동안 지은 이 성당은 동서 유럽 문화의 가장 놀랍고 특이한 조화로서 현재도 그 생명력을 잃지 않고 있다.

성당의 옆으로는 요새를 겸한 도제의 궁과 종탑이 서 있다. 이 종탑에서 1609년 갈릴레이가 자신이 만든 망원경의 성능을 당시의 도제 레오나르도 도나에게 선보였다고 한다. 최초의 종탑은 등대의 역할을 겸해서 1173년에 세워졌으며 중세에는 감옥의 역할도 겸했다. 종탑은 1902년 아무런 징후도 없이 갑자기 무너져 내렸다. 현재의 종탑은 1912년에 다시 세워졌다.

팔라초 두칼레Palazzo Ducale라고 불리는 도제의 궁전은 9세기에 방어용 성채로 처음 세워져 그 후 수많은 보수, 증축 공사를 거쳤다. 현재의 궁전은 14-15세기에 걸쳐 재건된 것이다. 분홍빛이 도는 베로나의 대리석으로 마감되었고 레이스를 연상케 하는 아케이드가 세워졌다. 후기 고딕 양식 건축으로는 드물게 세속적인 건물이자 고딕과 르네상스를 연결시키는 건축의 걸작으로 손꼽힌다. 건물이 보여 주는 이국적인 느낌에서 우리는 이 건물의 배경이 된 아라비아와 이슬람의 흔적을 읽을 수 있다. 산 마르코 성당이 비잔틴 예술과 서방 예술의 결합이라면, 도제의 궁은 북아프리카와 시리아 건축이 유럽인의 눈으로 재해석된 드문 경우다.

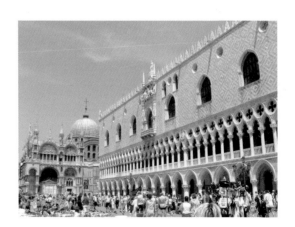

도제의 궁, 1340-1442년,
베네치아.

공화국의 화가들

베네치아 공화국에는 공식 화가의 자리가 있었다. 도제의 초상화 제작이 공식 화가의 거의 유일한 의무였으며 봉급도 매우 후한 자리였다. 이 자리는 젠틸레, 조반니 벨리니 형제를 거쳐 티치아노에게 이어졌다. 젠틸레 벨리니Gentile Bellini(1429-1507)가 1454년 공식 화가로 임명되었고 이어 조반니가 1483년 공식 화가가 되어 1516년 사망할 때까지 이 자리를 지켰다. 그 뒤를 이은 티치아노(1488-1576)는 60년 동안 공식 화가로 활동했다. 베네치아 르네상스는 이 세 명의 거장에 의해 주도된 셈이다.

조반니 벨리니Giovanni Bellini(1430-1516)가 그린 도제 로레단의 초상은 전성기 베네치아의 영광을 보여 주는 듯한 세밀화다. 코르노(왕관에 해당하는 도제의 모자)를 쓴 로레단의 무표정한 얼굴과 움푹 들어간 눈에서 권력자의 냉정함과 이성이 엿보인다. 영국의 미술사가 앤드류 그레이엄 딕슨은 이를 가리켜 '국가의 수반이 되기 위해 자신의 개성을 억누른 사람의 초상'이라고 표현했다. 이름뿐인 공화국이었던 이웃 피렌체와는 달리 베네치아인들은 진정한 공화국의 의미를 알고 있었음을 이 초상이 보여 준다. 그림의 제작 역시 피렌체는 주로 경연을 통해 화가나 조각가

〈도제 로레단의 초상〉, 조반니 벨리니, 1501년, 패널에 유채, 61.6x45.1cm, 내셔널 갤러리, 런던.

를 선발했지만, 베네치아는
경연보다 예술가들 사이의
협업을 통해 작품을 완성한
경우가 많다.

조반니 벨리니는 빛과 색
감의 처리에서 베네치아 회
화에 혁신을 가져온 화가
다. 그전까지 비잔틴 모자
이크의 영향력에서 벗어나
지 못했던 베네치아 회화는
벨리니를 거치며 빛이 닿았
을 때의 미묘하고 부드러운

〈폭풍우〉, 조르조네, 1508년, 캔버스에 유채, 83x73cm, 아카데
미아 미술관, 베네치아.

색감을 표현하게끔 되었다. 이어 서른 남짓한 짧은 생을 살고 페스트로 사망
한 조르조네Giorgione(1477-1510)에 의해 로마나 피렌체와는 다른, 감각적인 베
네치아 르네상스가 시작되었다. 지금도 수수께끼로 남아 있는 〈폭풍우〉는 초
록빛 하늘에서 번개가 치고, 그 아래 수풀에서 반라의 여인이 아기에게 젖을
먹이는 광경을 담고 있다. 이 풍경화는 지금까지 조르조네의 작품으로 확인
된 열 점 미만의 회화 중 하나다. 에덴 동산에서 쫓겨난 아담과 이브를 묘사
했다는 시각부터 만물의 근원을 이루는 네 가지 원소를 다루고 있다는 해석,
또는 베네치아 공화국의 정치적 논쟁을 담고 있다는 시각까지, 이 수수께끼
의 그림에 대한 해석은 다양하다. 또는 자연 앞에서 무력할 수밖에 없는 인간
의 연약함을 담았다는 해석도 있다.

그 어느 쪽이든 간에, 〈모나리자〉와 〈천지창조〉가 그려지던 무렵에 탄생한

이 그림은 화가의 시적이며 정서적인 창작력으로 가득 차 있다. 대기는 따스하게 대상을 감싸며 자연스럽게 그림의 주제로 녹아들어 간다. 이 작품은 그림으로 묘사해 낸 하나의 전원시다. 목가적인 풍경, 또는 꿈속과도 같은 환상적인 장면은 베네치아 화가들의 주요한 주제였다.

서정적인 자연스러움과 부드러운 빛에 대한 묘사는 조르조네의 뒤를 이어 아마도 티치아노가 완성한 것으로 여겨지는 〈전원의 합주〉에서도 빛난다. 음악을 연주하는 젊은이들의 얼굴은 그늘에 가려 보이지 않는다. 풍만하고 부드러운 여신들의 누드가 자연 같은 안온함으로 젊은이들을 감싸고 있다. 풍

〈전원의 합주〉, 조르조네-티치아노, 1510년경, 캔버스에 유채,
110x138cm, 루브르 박물관, 파리.

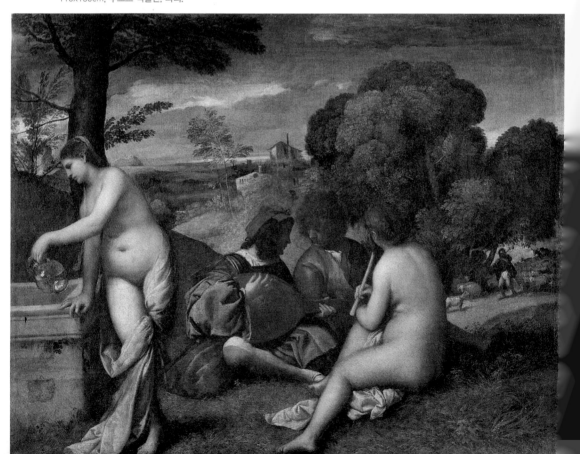

경과 인물, 남자와 여자, 인간과 신들이 하나의 화폭에서 온화한 조화를 이루어 내고 있다. 이 세계는 미켈란젤로가 그린 영웅과 징벌의 세계가 아닌, 자연과 인간이 하나가 되는 목가적이고 서정적인 세계다.

베네치아의 밝은 하늘과 바닷빛은 조르조네의 제자 티치아노가 그린 〈바쿠스와 아리아드네〉의 하늘에서도 밝게 빛나고 있다. 푸른 물감이 묻어날 듯한 하늘에는 대낮임에도 불구하고 왕관 모양의 별들이 선명하게 반짝거린다. 티치아노는 장방형에 가까운 캔버스를 왼쪽 아리아드네의 세계와 오른쪽 바쿠스의 세계로 나누었다. 아리아드네에게 반한 바쿠스는 사랑의 힘에 의해 어둡고 음험한 자신의 세계에서 맑고 푸른 아리아드네의 세계로 막 끌려가고 있다. 베네치아의 르네상스 회화는 감각적이며 보는 이에게 그림을 보는 즐거움을 선사한다. 무역과 상업의 중심지답게 베네치아 화가들은 그림이 값비싼 돈을 주고 수집할 만한 귀중품임을 확실하게 알려 주는 걸작들을 그려냈다.

티치아노가 그린 베네치아의 영광

동시대인인 미켈란젤로 역시 89세로 장수했지만, 베네치아의 화가 티치아노는 한 세기 가까운 긴 생애를 살며 베네치아 르네상스를 꽃피운 화가였다. 벨리니-조르조네-티치아노-틴토레토-베로네세로 이어지는 베네치아 르네상스의 전통은 베네치아를 피렌체, 로마와 함께 르네상스 예술이 꽃핀 3대 도시의 하나로 끌어올렸다. 이후 '라 페니체'를 비롯한 오페라 하우스가 문을 열면서 음악에서도 오페라의 산실로 영광을 누렸으니 1500-1600년대의 베네치아는 가히 예술의 메카였다. 무겁고 장중하면서 교회의 그림자를 떨치지 못했던 로마의 르네상스에 비해 베네치아의 르네상스는 빛과 감각, 관능이

어우러지는 진정한 그리스 신화의 세계를 구현했다. 미켈란젤로가 종교의 무게를 끝내 벗어던지지 못했다면, 조르조네와 티치아노의 세계는 보다 생명력 넘치며 생생하고 자연스럽다.

베네치아 화가들이 구사한 화려한 색감은 이 지역 화가들이 상대적으로 쉽게 물감을 구할 수 있었다는 이점에 기인했을 것이다. 그러나 무엇보다 중요한 점은 베네치아 화가들의 활동 터전이 유럽 그 어느 지역보다 평등하고 자유스러운 분위기였다는 데 있다. 눈부신 색감은 티치아노에 와서 한층 더 생동감 넘치고 강렬해졌다. 티치아노는 "화가가 되려는 사람은 흰색, 빨강, 검정의 세 가지 색깔을 능숙하게 다룰 줄 알아야 한다"고 말한 적이 있었다. 티치아노의 그리스 신화 속 세계는 인간의 감정이 살아 움직이고, 성적 욕망이 꿈틀거리며, 기쁨과 고통, 슬픔과 죽음이 모두 손에 잡힐 듯 생생한 세계다.

조르조네의 정신이 티치아노에게 계승되었음을 알려 주는 예는 한둘이 아니다. 정숙한 표정으로 눈을 감은 채 잠들어 있던 조르조네의 비너스는 티치아노의 화폭에서 보는 이에게 요염한 시선을 던진다. 조르조네의 비너스는 전원 풍경을 뒤로 한 채 누워 있으나 티치아노의 비너스는 여염집에 누워 있는 모습이다. 요약하자면 조르조네의 신성한 여신이 티치아노의 화폭에서는 성숙한 여인으로 변모했다. 티치아노의 작품들은 그림이 얼마나 사랑스러우며, 또 얼마나 소유하고픈 욕망을 불러일으킬 수 있는지를 보여 준다. 반세기 나름의 간격이지만 보티첼리가 그린 〈비너스의 탄생〉 속 비너스와 티치아노의 비너스 사이에는 엄청난 간극이 존재한다.

티치아노는 미켈란젤로, 라파엘로와 함께 세속적인 영광을 누린 최초의 화가이기도 하다. 그는 베네치아에 살면서도 신성 로마 제국의 황제인 카를로스 5세의 총애를 받았고(일설에 따르면 초상을 그리던 티치아노가 붓을 떨어뜨리자

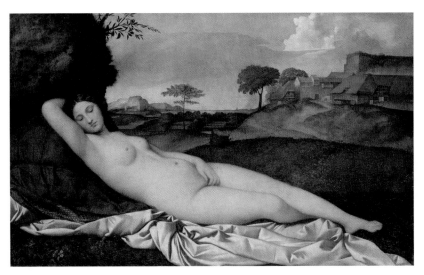

〈잠자는 비너스〉, 조르조네, 1508년, 캔버스에 유채, 108.5x175cm, 고전 거장 미술관, 드레스덴.

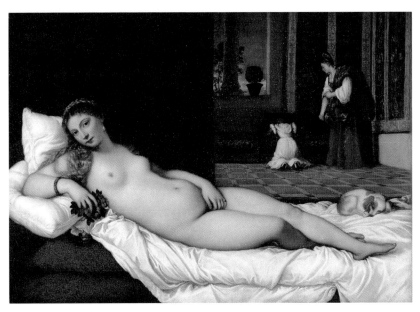

〈우르비노의 비너스〉, 티치아노 베첼리오, 1538년, 캔버스에 유채, 119x165cm, 우피치 미술관, 피렌체.

〈푸른 옷소매의 남자(티치아노의 자화상으로 추정)〉, 티치아노 베첼리오, 1510년경, 캔버스에 유채, 81.2x66.3cm, 내셔널 갤러리, 런던.

카를로스 5세가 허리를 굽혀 붓을 집어 주었다 한다) 흑사병으로 죽었음에도 불구하고 당시의 금기를 깨고 성당에 묻혔다. 1533년부터는 베네치아 총독의 화가인 동시에 카를로스 5세의 궁정 화가를 겸임했다. 풍성하게 누빈 푸른 옷소매를 보란 듯이 난간 밖으로 내밀고, 관객을 바라보며 자신만만한 미소를 짓고 있는 남자는 티치아노의 자화상일 가능성이 높다. 루벤스는 티치아노의 제자라고 해도 과언이 아닐 정도로 여러 티치아노 그림을 모사하며 여성 누드를 그리는 연습을 했다. 그의 솜씨는 알프스 너머의 루벤스와 렘브란트, 반 다이크는 물론이고 스페인의 엘 그레코와 벨라스케스, 멀리 19세기 화가인 들라크루아와 마네에게까지 전해졌다. 티치아노는 근대적인 미술품 시장의 형성에서 대단히 중요한 역할을 한 화가인 동시에 모든 화가들의 스승이나 마찬가지인 거장이었다.

음악의 도시 베네치아

베네치아는 음악의 발전에서도 중요한 역할을 했다. 클래식 음악의 주요한 두 장르인 오페라와 협주곡이 17세기의 베네치아에서 발전하고 번성했다. 1597년에 피렌체에서 탄생한 오페라는 베네치아라는 요람을 기반으로 전 유럽에 퍼져 나갔다. 최초의 오페라는 페리가 작곡한 《다프네》였고, 이어 1600

년 같은 작곡가의 작품인 《유리디체》를 본 만토바 궁정의 악장 클라우디오 몬테베르디Claudio Monteverdi (1567-1643)가 작곡한 《오르페오》(1607)가 현재 남아 있는 가장 오래된 오페라로 일컬어진다. 몬테베르디는 오페라라는 새로운 장르를 창시한 작곡가로 보아도 무방할 것이다.

늘 새로운 유행을 선도하던 베네치아는 음악과 극이 결합된 이 새로운 장르를 유행시키는 데에도 앞장섰다. 1637년, 대중을 위한 최초의 오페라 하우스가 베네치아에서 문을 열었다. 이 오페라 하우스의 개관 덕에 만년의 몬테베르디가 다시금 오페라 작곡에 관심을 갖게 된다. 《오르페오》가 만토바에서 공연된 지 얼마 후, 몬테베르디는 베네치아 산 마르코 성당 성가대 지휘자로 자리를 옮겼다. 그는 이곳에서 여생을 보내며 《율리시즈의 귀환》, 《포페아의 대관》 등 열여덟 편의 오페라를 더 작곡했다.

몬테베르디가 세상을 떠난 지 40여 년 후에, 〈사계〉의 작곡가인 안토니오 비발디Antonio Vivaldi (1678-1741)의 부친 조반니 바티스타 비발디가 산 마르코 성당 오케스트라의 바이올리니스트로 취직했다. 당시에 빈곤한 집안 아이들이 으레 그랬듯이 비발디는 16세에 신학교에 입학해 사제 수업을 받았다. 신학교에서 바이올린도 배운 비발디는 가끔 아버지의 자리를 대신해서 산 마르코 성당에서 바이올린을 연주했다.

비발디는 1703년 사제 서품을 받았으나 미사를 집전하는 대신 베네치아의 여자 어린이 고아원인 '피오 오스페달레 델라 피에타'의 바이올린 선생으로 일을 시작했다. 이 고아원 오케스트라의 수준은 매우 높아서 당시 웬만한 성인 오케스트라의 수준에 뒤지지 않았다고 한다. 이곳의 어린 연주자들을 교육시키기 위해 비발디는 여러 현악기들을 다양한 방식으로 결합한 작품들을 계속 작곡했다. 예를 들면, 열두 곡의 협주곡으로 구성된 〈화성의 영감〉은 독

주 바이올린을 한 대에서 네 대까지 다양하게 기용했다. 이를 통해 독주 악기
와 여러 다른 악기들이 함께 연주하는 '협주곡'이라는 장르가 본격적으로 자
리잡기 시작했다. 비발디가 작곡한 바이올린 협주곡은 적게 잡아도 몇백 곡
에 이른다. 비발디가 고아원과 계약할 당시의 문서에는 한 달에 두 곡의 협주
곡을 작곡해야 한다는 조항이 있었다.

1720년경에 그랜드 투어의 일환으로 베네치아를 여행한 영국 귀족의 기
록에 따르면, 당시 베네치아에서는 오케스트라 멤버인 사제들을 흔히 볼 수
있었다고 한다. 그중에서도 빨강 머리 사제였던 비발디는 단연 유명한 바이
올리니스트였고 그의 협주곡은 베네치아 어디에서나 쉽게 들을 수 있었다.
1713년에 간행된 베네치아 관광 안내서에는 비발디가 '베네치아 최고 바이
올리니스트 중 한 사람'으로 소개되어 있다.

그러나 비발디가 계속 이 명성을 이어 가지는 못했던 듯싶다. 베네치아는
유럽 어떤 도시보다도 더 유행에 민감했다. 변덕스러운 베네치아인들은 이
내 바이올린을 연주하는 빨강 머리 사제를 잊어버렸다. 비발디는 빈곤에 허
덕이다 세상을 떠났고 사후에도 오랫동안 유능한 바이올리니스트로서만 알
려져 있었다. 비발디 음악의 아름다움을 알아챈 드문 후세 작곡가 중 한 사람
이 요한 제바스티안 바흐(1685-1750)였다. 바흐는 〈화성의 영감〉 중 여러 곡을
오르간 곡이나 하프시코드를 위한 협주곡으로 편곡했다.

카날레토의 그림 속에서 되살아난 베네치아

무역 강국으로서의 명성은 잃었어도 18세기의 베네치아는 여전히 유럽인들
에게 매혹의 도시였다. 이곳에는 티치아노와 틴토레토의 그림, 열다섯 군데
이상의 오페라 하우스(베르디의 《리골레토》, 《라 트라비아타》, 《시몬 보카네그라》가 초

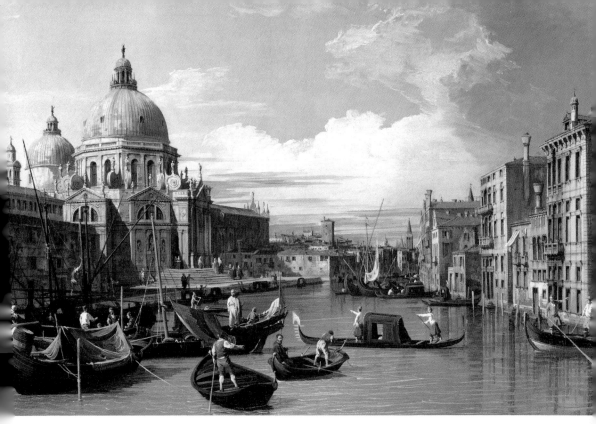

〈베네치아 대운하의 입구〉, 카날레토, 1730년경, 캔버스에 유채, 49.6x73.6cm, 휴스턴 미술관, 휴스턴.

연된 극장 '라 페니체'도 이즈음 문을 열었다)에서 공연되는 오페라들, 그리고 무엇보다도 카날레토와 구아르디가 구현한 투명하고 아름다운 베네치아 풍경화가 있었다. 카날레토가 밝은 빛 속에서 찬연하게 빛나는 베네치아를 그렸다면, 동시대 화가인 구아르디는 차분하게 가라앉은 베네치아를 재현했다. 물론 여행객들은 눈부시게 빛나는 카날레토의 베네치아를 더욱 선호했다.

재미있게도 베네치아를 그린 카날레토의 풍경화는 현재 베네치아에 거의 남아 있지 않다. 그의 풍경화는 완성되는 족족 그랜드 투어리스트들의 손에 팔려가서 베네치아를 떠났다. 카날레토는 아버지의 도제로 그림 경력을 쌓

기 시작했는데, 그의 아버지는 베네치아와 로마의 극장에서 무대 배경을 그렸던 화가였다. 오늘날 카날레토의 그림이 명쾌한 공간감과 깊은 원근법을 구사하고 있는 것은 이 같은 개인적 배경과 분명 연관이 있다. 빛에 싸인 청명한 도시를 구현한 카날레토의 작품은 19세기의 영국 화가 컨스터블과 터너에게 확실한 영향을 남긴다. 그랜드 투어리스트들과 베네치아 주재 영국 영사 등이 그의 그림을 사 모으면서 영국의 화가들이라면 누구나 카날레토의 그림에 익숙하게끔 되었다. 한편, 주로 궁전에 그려진 티에폴로의 프레스코화는 쇠락하는 국가의 운명을 애써 외면하며 현재의 향락을 즐겼던 18세기 베네치아 귀족들의 마지막 순간을 극명하게 보여 준다.

　'오고 또 오라'라는 뜻의 라틴어에서 기인한 도시의 이름처럼, 베네치아의 흥망성쇠와 상관없이 예술가들은 끊임없이 베네치아를 찾았다. 영국 화가 조지프 말로드 윌리엄 터너(1775~1851)는 1819년 처음 베네치아를 방문하고 1833년과 1840년에 재차 베네치아를 찾았다. 그는 그 후에도 기억을 더듬어 베네치아 운하의 반짝이는 물과 안개, 달콤한 우울에 휩싸인 도시의 분위기를 캔버스에 재현하려 했다. 카날레토와 컨스터블이 분석적이고 정확한 태도로 풍경을 묘사하려 했다면, 터너는 자연을 보며 느낀 자신의 감정을 표현하는 풍경화를 그렸다. 터너는 그

〈베네치아, 탄식의 다리〉, 조지프 말로드 윌리엄 터너, 1840년, 캔버스에 유채, 68.6x91.4cm, 테이트 브리튼, 런던.

늘이라고는 없는 카날레토의 풍경화에 평소 반감을 보였고, 자신의 그림은 카날레토와 다르다는 점을 강조하려 했다. 여기에 더해 터너는 바다와 파도에 대해 특별한 애착을 가지고 있었다. 베네치아는 터너의 이러한 모든 취향을 골고루 만족시킬 수 있는 도시였다. 평생 결혼하지 않았고, 우울증에 시달리면서 그림을 그렸던 터너에게 이 눈부신 남국의 도시는 어떤 구원이었을지도 모른다.

터너가 베네치아를 찾은 후로 반세기가 흐른 19세기 말과 20세기 초에 마네, 모네, 사전트, 르누아르 등도 이 물의 도시를 찾았다. 이 중에서 베네치아의 풍광에 가장 매혹되었던 이는 존 싱어 사전트John Singer Sargent (1856-1925)였다. 미국 국적이지만 이탈리아에서 태어난 사전트는 프랑스와 영국에서 생

〈회색 날씨의 베네치아〉, 존 싱어 사전트, 1880-1882년, 캔버스에 유채, 50.8x68.6cm, 개인 소장.

활하면서 내내 베네치아에 대한 향수를 가지고 있었고, 시간이 날 때마다 이 도시를 방문했다. 빛나는 환한 색채와 일렁이는 물결, 그리고 그 위를 떠가는 곤돌라의 날렵한 움직임, 오래된 도시 뒷골목의 음침한 풍경들이 사전트의 화폭에서 예리하고도 감각적으로 재현되었다. 사전트는 파리로 거주지를 옮기기 전인 1880년부터 2년간 베네치아에 살았던 적이 있었다. 그 후 초상화가로 큰 명성을 얻은 20세기 초반부터 사전트는 정기적으로 베네치아를 찾아왔다.

터너에게 그러했듯이, 베네치아는 사전트에게 영원한 영감의 원천이었다. 그러나 터너와 사전트의 베네치아 풍경화는 카날레토의 사실적인 풍경화와는 영 다른, 화가들의 마음속 이미지를 재현한 풍경화다. 땅이 아닌 물 위에 서 있는 이 도시의 특성처럼 가끔 베네치아는 그 본래의 모습보다 더 강렬한 이미지와 영감으로 예술가들에게 비치는 모양이다. 사전트가 베네치아에서 느꼈던 기묘한 어둠과 퇴락의 냄새는 토마스 만이 쓴 소설 『베니스에서의 죽음』에서, 그리고 비스콘티 감독의 동명 영화(1971)에서도 묘사되고 있다.

꼭 들 어 보 세 요 !

몬테베르디: 오페라 《포페아의 대관》 중 포페아와 네로의 2중창 〈당신을 보고Pur ti miro, Pur ti godo〉
비발디: 〈화성의 영감〉 Op.3, 6번 RV 356

19

로마와 나폴리

오렌지와
레몬 향기

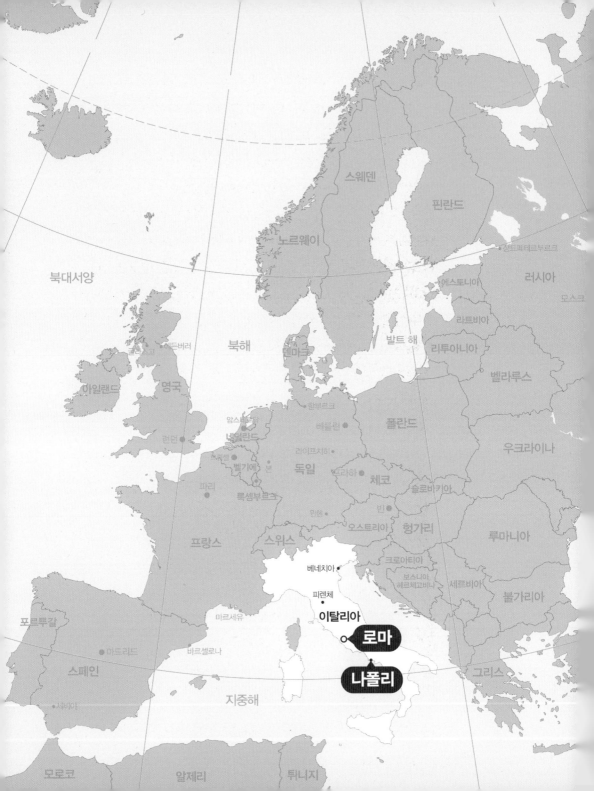

북대서양

아일랜드

영국

런던 ●

에든버러 ●

북해

노르웨이

스웨덴

핀란드

상트페테르부르크

러시아

모스크

덴마크

발트 해

에스토니아

라트비아

리투아니아

벨라루스

함부르크

암스테르담

네덜란드

브뤼셀

벨기에

파리 ●

룩셈부르크

프랑스

마르세유

포르투갈

마드리드 ●

스페인

세비야 ●

바르셀로나

지중해

베를린

라이프치히

본

독일

뮌헨

프라하

체코

빈 ●

오스트리아

스위스

베네치아

피렌체 ●

이탈리아

로마

나폴리

폴란드

슬로바키아

헝가리

크로아티아

보스니아
헤르체고비나

세르비아

우크라이나

루마니아

불가리아

그리스

모로코

알제리

튀니지

이탈리아 르네상스는 토스카나에서 싹터서 피렌체에서 피어났다. 그리고 로마와 베네치아에서 절정을 맞았다. 로마에는 현재도 절정기 르네상스의 영광을 증언하는 예술 작품들이 다수 소장돼 있다. 그런데 '절정'

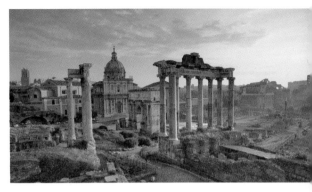

로마, 이탈리아.

이라는 말과 어울리지 않게, 그리고 '영원의 도시'라는 로마의 별칭과도 어울리지 않게 이 작품들은 어딘지 모르게 어둡고 무겁다.

중세 내내 유럽인들은 곧 다가올 천년 왕국의 종말을 두려워하며 기다리고 있었다. 성경의 마지막 장인 「요한계시록」은 천 년 동안의 기독교 왕국이 최후의 나팔 소리, 예수의 재림과 함께 종말을 맞을 것이라 예언하고 있다. 그리고 이 종말의 증거처럼 1517년에 독일어권에서 마르틴 루터에 의해 종교 개혁이 시작되었다. 신앙과 절대 권위의 상징인 교황에게 공개적으로 반기를 든 세력이 등장한 것이다. 이는 곧 유럽이 심각한 정신적 위기에 빠져 있으며, 그 정신적 위기의 근원은 교회의 타락이라는 지식인들의 자각에서 시작되었다.

그렇다면 왜 로마는 에라스무스와 루터 같은 지식인들에게 타락의 근원이라는 손가락질을 받아야 했던 것일까? 오늘날 로마에 남아 있는 전성기 르네

상스의 모든 예술 작품들이 교회의 위기, 그리고 로마 르네상스의 절정과 종말을 보여 주고 있다.

로마의 르네상스: 절정에서 쇠락으로

고대 로마의 수도, 교황령의 본거지였던 중세와 근대, 그리고 통일 이탈리아의 수도였던 기간까지 합해서 로마는 대략 2,500년 이상을 제국과 왕국의 수도로 군림해 온 도시다. 당연히 로마에는 관광객들이 꼭 보아야 할 장소들이 수없이 흩어져 있다. 로마는 사실상 서양 문명의 근원과도 같다. 콜로세움, 포로 로마노, 성 천사의 성, 무수한 박물관들과 성당들은 그 자체가 귀중한 문화적 유산이다.

이탈리아인들이 '콜로세오'라고 부르는 4층의 원형 경기장 콜로세움은 그 옆에 거대한 네로 황제의 동상 '콜로수스'가 서 있어서 붙여진 이름이다. 5만 명, 입석까지 하면 최다 7만 명의 관중이 입장할 수 있는 규모인 콜로세움에서는 모의 해전, 검투사 시합 등이 벌어졌으며 관중석 위로 돛 모양의 천이 덮일 수 있었다고 한다. 오늘날의 돔 구장과 거의 맞먹는 규모인 셈이다. 이 정도 대규모의 경기장을 지을 수 있을 정도로 로마인들의 토목, 건축 수준은 훌륭했으며 그 솜씨의 흔적은

콜로세움, 70-80년, 로마.

이탈리아 반도 남부의 폼페이에 고스란히 남아 있다.

고대 로마의 뛰어난 건축 기술은 서기 1세기에 세워진, 그리고 성당으로 변모한 바람에 파괴를 면한 신전 판테온에서도 찾아볼 수 있다. 판테온을 건설한 돔 기술은 훗날 동로마 제국(비잔티움 제국)으로 전수되어 서기 547년 콘스탄티노플에는 거대한 돔형 성당인 성 소피아 대성당이 건축되었다. 이 돔 성당을 본 이슬람은 서기 691년 예루살렘에 '바위 위의 돔'을 세웠다. 이 기술은 다시 15세기 초반의 피렌체로 전수되며 잊혔던 그리스, 로마의 문화를 '재생'하는 르네상스를 싹 틔우는 데 결정적 역할을 했다.

그러나 이 모든 로마의 건축과 유적들은 단 하나의 웅장한 성전, 성 베드로 대성당 앞에서 그 빛을 잃는다. 도시인 로마 안에 가톨릭 교황청이 있는 초미니 국가 바티칸이 존재한다는 사실은 그만큼 특별한 로마의 역사를 상기시키는 부분이다. 로마는 고대의 제국 시절에는 황제의 도시였고 제국이 기독교를 공인한 후부터는 교황의 도시였다.

14세기 초, 교황의 아비뇽 유수를 통해 중세 시절 무소불위의 권위를 자랑했던 교황권은 땅에 떨어졌다. 교황이 아비뇽에 체류한 70여 년 동안에 로마는 폐허가 되다시피 했다. 한때는 세 명의 교황이 동시에 자신이 적법한 교황이라고 주장할 정도였다. 흔들리는 교황의 위세를 공고히 하기 위해서 15세기 중엽부터 로마에서 대규모 건축 사업이 벌어졌다. 니콜라우스 2세, 비오 2세, 율리우스 2세 등은 새로운 학문인 인문학과 교황의 권위를 결합시키려 했다. 바티칸 시티 안의 기념비적 건축들, 성 베드로 대성당과 바티칸 박물관, 교황의 예배당인 시스티나 성당 등의 웅장한 건물들은 교황과 세속 권력 사이의 갈등이 낳은 유산들이다. 율리우스 2세는 미켈란젤로와 브라만테의 친구였으며 레오 10세는 라파엘로의 열렬한 후원자였다. 레오 10세는 라

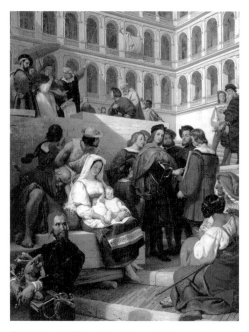

〈바티칸의 라파엘로〉, 에밀 오라스 베르네Emile Horace Vernet, 1832년, 캔버스에 유채, 392x300cm, 루브르 박물관, 파리.

파엘로의 사망 소식을 듣고 눈물을 흘렸다고 한다.

로마의 재건을 시작한 이는 성직자보다 르네상스 군주에 가까웠던 교황 율리우스 2세였다. 교황은 우르비노 출신의 도나토 브라만테Donato Bramante(1444-1514)를 불러 성 베드로 대성당의 재건을 맡겼다. 이어 교황은 피렌체에서 명성을 날리던 조각가 미켈란젤로(1475-1564)를, 브라만테의 동향 후배 라파엘로(1483-1520)를 모두 로마로 불렀다. 이리하여 브라만테가 성 베드로 대성당의 건축에 골몰하는 사이 교황의 예배당인 시스티나 성당에서는 미켈란젤로가 천장화를, 교황궁인 시스티나 궁 서명실에서는 라파엘로가 벽화를 그리는 전무후무한 대사업이 시작되었다. 로마는 예술가들의 성전이자 격전지 같았다. 이 와중에 콘스탄티누스 황제 시절에 건축된 바실리카 양식의 옛 성 베드로 성당과 포로 로마노의 많은 고대 건축들이 파괴되고 말았다.

미켈란젤로가 1508년부터 1512년까지 그린 시스티나 성당의 천장화 〈천지창조〉는 그때까지 볼 수 없던 장엄하고도 영웅적인 시각으로 「창세기」의 모습들을 재현하고 있다. 스스로를 카이사르의 후예로 여겼던 율리우스 2세

452

에게 엄격하고 오만해 보이는 신의 모습은 분명 마음에 들었을 것이다. 위엄 넘치는 창조자, 운동선수 같은 육체를 가진 신의 모습은 젊은 천재 미켈란젤로가 느끼고 있던 자부심의 구현처럼 보이기도 한다.

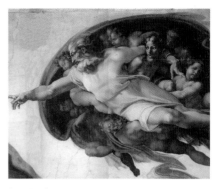

〈천지창조〉의 부분, 아담을 창조하는 하느님, 미켈란젤로 부오나로티, 1508–1512년, 280x570cm, 회벽에 프레스코, 시스티나 성당, 바티칸 시티.

제아무리 불세출의 천재라 해도 이 당시 미켈란젤로는 삼십대 중반의 젊은이였다. 그는 이때까지 인간에 대한 깊은 이해가 없었던 것 같다. 불과 스물네 살에 완성한 최초의 걸작 〈피에타〉에서 마리아는 아들을 잃은 슬픔을 표현하기보다는 한 손을 펼치며 몰려든 군중들에게 예수의 희생을 설교하는 듯한 분위기다. 아들을 잃은 어머니가 어떻게 이처럼 더없이 우아하고 정숙할 수 있을까. 낙원에서 추방되는 〈천지창조〉 속 아담과 이브에게서도 깊은 슬픔은 보이지 않는다. 앤드류 그레이엄 딕슨의 표현대로라면 미켈란젤로의 프레스코화들은 "미학적인 아름다움이 페이소스를, 숭고함이 친밀감을 대신"하고 있다. 미켈란젤로의 영웅들이 주는 느낌은 전성기 로마의 인상과 거의 똑같다. 인간은 없고 순교자와 영웅뿐이다.

인간의 정신세계와 감정을 다스리고 위로하는 종교의 총본산인 로마에서 정작 인간의 감정, 슬픔과 기쁨과 행복은 어디에서도 찾아볼 길이 없다. 이러한 교황의 웅장한 예술품들은 결국 교황청의 재산을 낭비하는 원인이 되었고 종교적 타락을 불러왔다. 이로 인해 독일어권에서 시작된 종교 개혁의 불길이 전 유럽으로 옮겨붙게끔 되었다. 바티칸 미술관이 보유한 라파엘로의

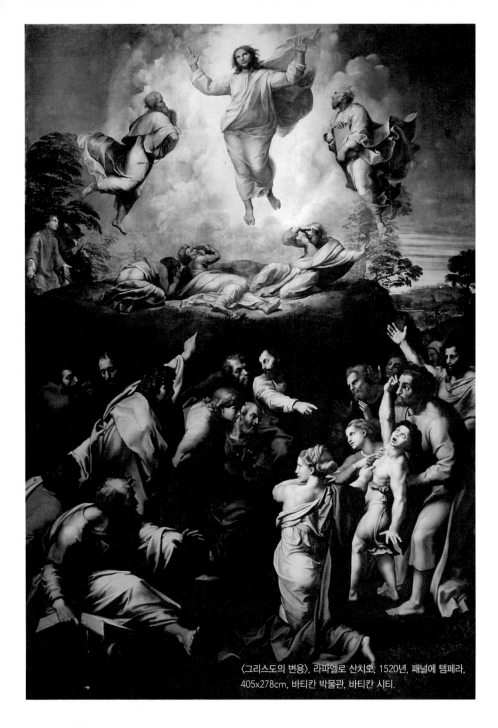

〈그리스도의 변용〉, 라파엘로 산치오, 1520년, 패널에 템페라, 405x278cm, 바티칸 박물관, 바티칸 시티.

마지막 작품 〈그리스도의 변용〉에서 예수는 혼돈과 어둠의 지상을 돌아보지 않고 천상으로 올라간다. 이 작품이 던지는 메시지처럼, 1527년 종교 개혁의 혼란 속에서 신성 로마 제국 군대가 로마로 진군해 왔다. 교황 클레멘스 7세는 하드리아누스 황제의 영묘였던 요새 '천사의 성'으로 피신하고 용병들은 로마를 약탈했다. 2만 명 이상의 로마 주민이 학살당한 이 사태와 함께 로마의 르네상스는 갑작스레 막을 내리게 된다.

그 와중에도 베르니니와 마데르노가 건축 책임을 이어받은 성 베드로 대성당은 확장과 증축을 계속했다. 어느새 시대는 바로크로 바뀌었고 교황들은 개신교도들에게 가톨릭의 위세를 과시하기 위해 성 베드로 대성당의 규모를 자꾸 확장시켰다. 성당은 마침내 6만 명을 수용할 수 있는 규모로 1626년에 완공되었다. 그러나 지나친 규모 확장으로 인해 미켈란젤로가 디자인한 성당의 쿠폴라는 바티칸 광장 앞에서 잘 보이지 않는다.

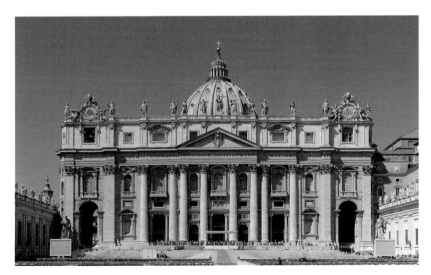

성 베드로 대성당, 1506-1626년, 바티칸 시티.

천재적인 화가, 혹은 살인자

예술가에게 고결한 도덕성을 요구할 필요는 없다. 예술은 예술이고, 도덕은 도덕이다. 그럼에도 불구하고 사람들은 고귀한 예술 작품을 탄생시킨 예술가라면 그의 인간성도 작품 못지않게 고귀하고 순수할 것이라고 기대한다. 가장 뛰어난 예술 작품의 창조자가 실은 형편없는 난봉꾼에 강도, 사기 행각을 일삼은 이라는 사실이 밝혀진다면 사람들은 그 모순 앞에서 가치의 혼란을 느낄 수밖에 없다.

이런 의미에서 보면 카라바조Caravaggio(1571~1610)처럼 이 모순이 극대화된 인물은 없을 듯싶다. 카라바조는 걸출한 화가, 천재 예술가인 동시에 형편없는 건달이자 범죄자였다. 셰익스피어 연구가들이 가장 경이롭게 여기는 점 중의 하나는 평범한 배우에 불과했던 셰익스피어가 자신의 작품 속에서 살인자나 미친 사람의 심리를 너무나도 생생하게 묘사해 낸다는 점이다. 그렇다면 카라바조의 그림 속에 숱하게 등장하는 처형이나 살인의 순간이 왜 그토록 몸서리쳐지게 생생한지 우리는 금세 이해할 수 있다. 그는 예술가인 동시에 살인자였다.

카라바조의 원래 이름은 미켈란젤로 메리시 다 카라바조다. 이탈리아에서는 유명인을 성이 아닌 이름으로 부르는 관습이 있었다. 카라바조는 르네상스의 화가 미켈란젤로 부오나로티와 이름이 같아서 태어난 동네 이름인 '카라바조'를 이름처럼 사용했다. 카라바조는 일찍이 천재 화가로 명성을 날렸고, 스물한 살에 로마로 초청되어 왔다. 로마에 도착한 1592년부터 1606년까지 카라바조는 추기경들에게 쉴 새 없이 그림 청탁을 받았다. 이미 유럽은 가톨릭과 개신교로 양분되어 있었다. 가톨릭의 본산인 로마는 자신들이 믿는 종교의 우월함을 선전하기 위해 더욱 과감하고 장대하며 보는 이를 압도

할 만한 이미지를 필요로 했다.

　프로테스탄트의 수장인 마르틴 루터는 교황청의 성상과 성화 수집이 가톨릭 교회의 사치와 타락을 불러일으킨 원인이 되었다고 여기고 있었다. 이 때문에 신교 교회는 일체 장식을 하지 않았고 십자가를 제외하면 어떤 성화나 상징도 설치하지 않았다. 가톨릭은 그에 대한 반대급부로 더욱 성화와 성상에 집중했다. 단, 종교 개혁 전에 미켈란젤로나 라파엘로가 그린 성화들이 인간과 신의 완벽한 조화를 찬양했다면 이제 새로이 그려지는 성화는 보다 극적이고 강렬하며 천상보다는 지상의 드라마를 보여 줄 필요가 있었다.

　카라바조는 바로 이런 이미지를 제공하는 화가였다. 그의 성화들과 그리스 신화를 소재로 한 작품들은 지극히 인간적이며 살의 내음이 맡아질 듯 자연스럽다. 어둠 속에서 벌어지는 세례 요한의 순교나 눈이 머는 순간의 사울, 잘려진 메두사의 머리 등은 그 자신이 속한 어둠의 세계이기도 했다. 그의 그림 속에 등장하는 처형이나 죽음의 순간은 너무도 사실적이어서 보는 이를 절로 전율하게 만들었다. 또 평범한 모습의 예수, 마리아, 사도들은 보는 이들에게 죄악이 그리 멀리 있지 않으며 구원을 얻으려면 교회의 지시를 철두철미하게 따라야 한다는 사실을 상기시켰다. 동시에 빛의 힘을 이용한 강력한 명암의 대비, 불안정한 대각선 구도, 과감한 단축법 사용 등을 통해 보는 이 자신이 곧 칼에 베이거나 말발굽에 깔릴 듯한 불안감마저 안겨 준다. 라파엘로풍의 온화한 성화에 익숙해져 있던 성직자들에게 극적 드라마가 강조된 카라바조의 작품이 퇴짜를 맞는 일도 두어 번 있었으나 이런 사건은 오히려 그의 유명세를 더 높여 주었을 뿐이다.

　명예와 경제적 성공을 일찌감치 획득한 카라바조는 고향의 가난한 가족들을 외면하며 방탕하게 돈을 썼다. 심심하면 칼을 휘두르던 그는 1606년 사소

한 싸움 끝에 파르네세 가문 근위대장의 아들을 칼로 찔러 살해했다. 궐석 재판에서 사형을 언도받은 카라바조는 나폴리로 도망쳤다. 여기서 9개월을 머무르던 화가는 지중해의 섬 몰타를 다스리던 성 요한 기사단의 초청을 받고 몰타로 가게 된다. 몰타에서 그는 성 요한 성당 한 벽 전체를 차지하는 대작 〈세례 요한의 참수〉를 그렸다. 기사단의 수호성인이 성 요한이니만치 그를 주인공으로 한 그림은 지극히 타당한 일이었다. 그러나 그림의 주제가 하필 '참수'라는 점이 참으로 의미심장하다. 살인의 기억은 무시무시한 악마처럼 카라바조의 뇌리를 내내 떠나지 않고 있었다. 이 화가에게 구원이란 끊임없이 그림을 그려서 마음속의 악마를 털어내는 길밖에 없지 않았나 싶기도 하다.

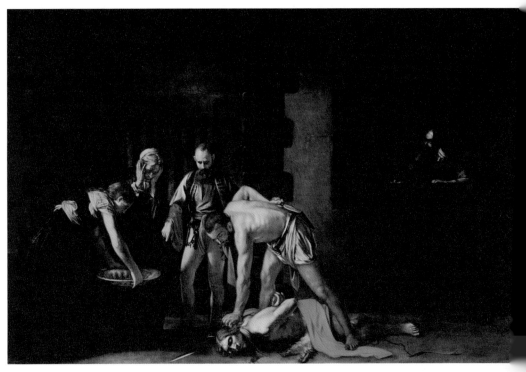

〈세례 요한의 참수〉, 미켈란젤로 메리시 다 카라바조, 1608년, 캔버스에 유채, 370x520cm, 성 요한 성당, 몰타.

〈세례 요한의 참수〉는 성인이 처형당한 직후의 상황을 담고 있다. 화가는 요한의 목에서 흘러나온 피로 그림 하단에 자신의 서명을 남겼다. 막 한 사람의 생명이 끊어졌음에도 불구하고 등장인물들은 놀라울 정도로 침착하다. 목을 받칠 쟁반을 들고 있는 처녀의 하얀 팔이 빛을 받아 반짝일 듯하다. 감방에서 처형을 구경하고 있는 죄수들의 얼굴에는 어떤 공포도 드러나지 않는다. 가운데 있는 노파만이 얼굴을 감싸며 충격을 표현하고 있을 뿐이다. 그림 어디에도 구원은 없다. 성인은 비참한 모습으로 죽어 있다. 카라바조가 생각하는 참수의 두려움이 여실히 느껴지는 부분이다.

베르니니의 화려하고 육감적인 로마

〈세례 요한의 참수〉를 완성하면서 카라바조는 성 요한 기사단의 일원이 되는 영예를 누린다. 그러나 그로부터 겨우 4개월 만에 다시 동료 기사를 폭행한 카라바조는 감금 상태에서 탈출해 배를 타고 시칠리아로 들어갔다. 시칠리아와 나폴리에서 1년간 머무르며 카라바조는 계속 로마에 사면을 청원했다. 마침내 사면령을 받은 카라바조는 나폴리에서 배를 타고 로마로 향하다 열병으로 해안가의 한 병원에서 숨을 거두었다. 마흔도 채 되지 않은 나이에 갑작스레 맞은 죽음이었다. 그가 사면 청원을 위해 따로 보낸 그림은 카라바조가 사망한 후에야 로마에 도착했다. 그림의 주제는 골리앗의 잘린 목을 들고 있는 소년 다비드(다윗)다. 카라바조는 목이 잘린 채 어리둥절한 표정을 짓고 있는 골리앗의 얼굴에 자신의 얼굴을 그려 넣었다.

화가와 조각가들은 다윗을 늘 힘과 용기, 젊음의 상징으로 묘사해 왔다. 그러나 카라바조의 다윗은 이와는 완전히 다른, 살인과 어둠의 세계에 속해 있다. 다윗의 얼굴에 쏟아지는 빛은 같은 정도의 밝기로 악한이자 거인, 그리고

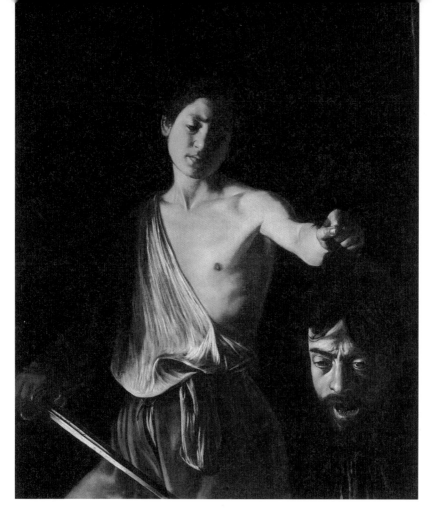

〈골리앗의 머리를 든 다윗〉, 미켈란젤로 메리시 다 카라바조, 1609~1610년, 캔버스에 유채,
200x100cm, 보르게세 미술관, 로마.

화가 자신의 잘려 나간 머리를 비춘다. 소년의 찌푸린 얼굴, 자신의 행위에
대한 후회와 경멸을 담은 이 얼굴은 카라바조의 또 다른 자아처럼 느껴지기
도 한다. 아직 생명의 기운이 남아 있는 골리앗의 얼굴은 결코 무뢰한이나 악
한이 아니다. 오히려 그의 얼굴을 보면서 관람객이 느끼는 것은 이미 생명을
뺏긴, 약간 얼뜨기처럼 보이는 이 패자에 대한 동정심이다.

〈골리앗의 머리를 든 다윗〉은 카라바조의 사면을 위해 애쓰던 시피오네 보르게세 추기경에게 보내졌다. 보르게세 추기경의 소장품이 된 〈골리앗의 머리를 든 다윗〉은 현재 로마 보르게세 미술관에 소장돼 있다.

〈다비드〉, 잔 로렌초 베르니니, 1623-1624년, 대리석, 높이 170cm, 보르게세 미술관, 로마.

이 미술관에는 바로크 시대의 이탈리아를 빛낸 또 한 사람의 예술가 잔 로렌초 베르니니Gian Lorenzo Bernini(1598-1680)가 제작한 다윗의 조각상이 있다. 고요히 사색에 잠긴 미켈란젤로의 다윗, 살인 후에 자신의 행위에 대한 후회와 환멸, 공포에 짓눌린 카라바조의 다윗에 비해 베르니니의 다윗은 막 돌팔매를 던지기 직전, 힘과 집중력으로 팽팽해진 모습을 담고 있다.

정신과 육체의 완벽한 조화를 보여 주는 이 조각처럼 베르니니는 로마에서 평생 성공한 예술가로 승승장구했다. 그는 뛰어난 조각가이자 성 베드로 대성당과 광장을 완성시킨 건축가, 화가이기도 했다. 그는 세상의 창조주처럼 오만하게 행동했고 자신의 정부이던 콘스탄차가 자신의 동생과 바람이 나자 시종을 시켜 여인의 얼굴을 칼로 난도질하는 잔인한 행위조차 서슴지 않았다. 천재 예술가이자 악당이라는 점에서 베르니니는 카라바조와 닮은 꼴이었다. 그가 만든 모든 조각은 그 재료가 대리석이라는 사실을 믿을 수 없을 정도로 역동적이고 감정적이며 인간의 모습을 실제 인간 그 이상으로 생생히 보여 준다. 미켈란젤로의 조각상들이 누가 뭐래도 영웅과 성인, 창조주를 담고 있다면 베르니니의 조각에 담긴 것은 인간 그 자체다.

이러한 솔직함과 감정 과잉적인 측면 때문에 조슈아 레이놀즈를 비롯한 고전주의자들은 미켈란젤로가 끌어올린 조각의 수준을 타락시킨 장본인이라고 베르니니를 비난하기도 했다. 그러나 그 같은 호불호를 떠나서 베르니니가 그 어떤 조각가보다도 대리석을 자유자재로 다루는 마술적인 솜씨의 예술가였다는 점만은 부인할 수 없다. 그가 대리석으로 이뤄 낸 피부의 표현과 근육, 혈관의 느낌, 옷주름의 섬세함은 절로 보는 이를 황홀경에 빠뜨린다.

베르니니는 1598년 나폴리에서 태어나 조각가인 아버지 피에트로를 따라 일곱 살 무렵 로마로 이주했다. 여덟 살에 교황 바오로 5세를 스케치할 기회를 얻었을 정도로 신동 화가로 이름을 날렸다. 바오로 5세의 조카이자 카라

〈성녀 테레사의 환상〉, 잔 로렌초 베르니니, 1651년, 산타 마리아 델라 비토리아 성당, 로마.

바조의 후원자이기도 했던 보르게세 추기경이 그의 재주를 알아보았다. 이 때문에 보르게세 추기경의 개인 수집품을 모은 보르게세 미술관에는 베르니니의 대표작들이 여러 점 소장되어 있다. 저승의 신 플루토에게 납치되는 순간의 페르세포네는 단말마의 비명을 지르며 눈물을 흘리고 있고 저승의 개 케르베로스가 사납게 짖어댄다. 아폴론의 손아귀에 잡힌 다프네의 손

가락들은 이미 월계수 가지로 변하고 있다.

여성을 다룬 베르니니의 작품에는 육감과 영감 사이를 교묘하게 오가는 인간의 감정이 표현되어 있다. 〈성녀 테레사의 환상〉이나 임종 직전의 수녀를 모델로 한 〈축복받은 루도비카〉에서는 과연 그가 진정 묘사하려 했던 감정이 무엇이었는지 진지하게 묻지 않을 수 없다. 구름 위에 뜬 채 천사의 축복을 받고 있는 성녀의 조각은 실제로 공중에 떠 있다. 베르니니는 이 조각을 허공에 뜬 것처럼 보이게 하기 위해 조각을 받치고 있는 밑부분의 구름에 철근을 연결시켜 그 철근을 예배당 벽에 고정시켰다. 이를 통해 보는 이들은 테레사가 겪은 황홀경을 온전히 공유하게 된다. 화살을 든 채 한쪽 가슴을 드러낸 천사의 모습은 자연스럽게 사랑의 신 큐피드를 연상시킨다.

나폴리를 보고 죽으라!

지도상의 나폴리는 부츠 모양인 이탈리아 반도의 발등쯤에 해당한다. 나폴리를 중심으로 해서 폼페이, 소렌토, 포지타노, 카프리 등의 이름난 관광지들이 반경 30킬로미터 안에 옹기종기 모여 있다. 이 지점에서 해안을 따라 쭉 내려가서 부츠의 발끝 부분에 이르면 시칠리아 섬이 나온다. 부츠의 굽 부분으로 가면 끄트머리에서 브린디시를 만나고, 여기서 배를 타면 그리스와 터키로 갈 수 있다.

'네아폴리탄'으로 불리는 나폴리와 그 주변 도시는 이탈리아 전체에서도 로마, 밀라노, 토리노 다음으로 인구가 밀집된 지역이다. 도시의 규모만으로 따지면 나폴리는 로마와 밀라노 다음으로 큰 도시로 백만 정도의 인구가 거주한다. 기원전 4세기경 그리스 상인들은 나폴리 만에 상륙해 이곳에 '새로운 폴리스(네아폴리스)'를 건설했다. 이 '네아폴리스'가 '나폴리'라는 이름의 기

원이 되었다. 로마 제국에 점령된 후에도 나폴리는 상업 도시로 융성했으며 여전히 그리스어가 사용되었다고 한다. 서로마 제국이 멸망한 후, 로마 이남의 지역은 비잔티움(동로마) 제국의 영향 하에 있었다. 신성 로마 제국의 황제로 즉위한 카를 대제는 822년 비잔티움 제국과의 협상을 통해 로마 교황령은 교황의 영토이며 그 이북은 프랑크 왕국이, 이남은 비잔티움 제국이 다스리기로 합의했다. 남이탈리아는 1266년에 프랑스의 앙주 공 샤를이 나폴리와 시칠리아 양국을 통합한 시칠리아 양대 왕국을 세우기 전까지 이슬람과 비잔티움 제국의 지배를 받았다. 이후 나폴리를 수도로 한 시칠리아 양대 왕국은 1861년 이탈리아 통일 왕국 건설 전까지 존속했다.

　이처럼 통일 전에 워낙 다른 역사와 문화를 가지고 있었기 때문에 통일 후에도 나폴리와 시칠리아는 북부가 주도한 '이탈리아'라는 국가에 쉽게 융화되지 못했다. 현재도 나폴리 방언은 '나폴리어'라고 불릴 정도로 이탈리아 표준어와 상당히 다르다. 나폴리는 경제적으로 북부 지역에 비해 현저히 낙후되어 있으며 실업률도 이탈리아 전체에서 가장 높다. 나폴리의 빈민가는 제2차 세계대전 후부터 1990년대까지 유럽에서 가장 큰 빈민가였다.

나폴리 항구.

높은 실업률과 범죄 조직들의 활동, 치안이 미비한 점 등은 관광객들이 뛰어난 자연과 문화유산에도 불구하고 나폴리 방문을 꺼리는 주된 이유다. 그러나 폼페이처럼 보기 드문 역사적 유산과 소렌토, 카프리, 포

지타노 등 아름다운 해안 마을이 즐비한 아말피 해변, 그리고 메가리데 성과 나폴리 국립고고학박물관 등 자연, 역사, 문화가 겸비된 나폴리는 놓치기엔 너무나 아까운 곳임이 분명하다.

현대에 나타난 고대 도시 폼페이

나폴리에서 불과 6킬로미터 떨어져 있는 베수비오 화산은 현재도 활동하는 활화산이다. 1944년에 마지막으로 대규모 폭발이 일어났다. 네아폴리탄에 거주하는 3백만의 인구는 유럽에서 가장 위험한 화산 지대에 살고 있는 셈이다. 베수비오 화산은 그리스 신화 속에 헤라클레스의 활동 무대로 등장한다. 로마인들은 화산 인근에 건설한 새 도시에 '헤르쿨라네움'이라는 이름을 붙였다.

서기 79년 8월 20일부터 24일 사이에 일어난 베수비오 화산의 분출은 인근의 상업 도시 폼페이와 헤르쿨라네움을 일거에 덮어버렸다. 20일부터 시작된 분출은 24일 아침에 갑작스레 거대한 용암을 뿜어내며 두 도시 위로 쏟아졌다. 도시의 모든 생명체와 가옥을 덮어버린 화산재의 두께는 최고 15미터에 달했다. 당시 폼페이와 헤르쿨라네움에는 2만여 명의 시민들이 거주하고 있었다. 이 중 자유인이 1만 2천, 노예가 8천여 명이었다. 희생된 인명의 수는 최소 2천 명이었다고 여겨진다.

폼페이와 헤르쿨라네움은 이렇게 1천7백여 년 가까이 화산재 더미에 깔려 있었으며, 1748년 본격적인 도시의 발굴이 시작되었다. 현재까지도 폼페이의 발굴은 계속되고 있다. 그랜드 투어리스트들은 남부 이탈리아를 여행할 때 폼페이를 빼놓지 않았다. 초창기 발굴에는 최초의 미술사가로 손꼽히는 요한 요아힘 빙켈만도 입회했다. 요한 볼프강 폰 괴테 역시 발굴되는 폼페

이 유적의 모습을 구경하고 체계적 계획 없이 진행되는 발굴을 우려하는 기록을 남겼다.

폼페이는 로마 남부의 상업 도시이자 귀족들의 휴양지였다. 복원된 도시의 형태를 살펴보면 중심에 광장과 여러 신들을 모신 신전, 목욕탕 등이 있고 그 주변으로 주택들이 도로를 사이에 둔 채로 줄지어 서 있다. 부유한 저택의 실내에는 벽화와 모자이크가 장식돼 있었고 중심가에는 술집, 시장, 빵집, 매음굴, 여인숙 등이 있는 상점가도 있었다. 병원에서는 외과 의사가 쓴 겸자와 바늘, 메스도 발굴되었다. 세 곳의 공중목욕탕 중 한 곳은 바닷물을 끌어들여 해수욕을 하는 용도로 사용되었다.

폼페이에는 고도로 발달했던 로마의 도시 문화를 보여 주는 귀중한 유적들이 많다. 저택의 벽을 장식한 프레스코화와 바닥의 모자이크 원본들은 현재 나폴리의 국립고고학박물관에 전시돼 있다. 폼페이의 발굴로 인해 유럽에는 고대 로마의 문화와 정치, 철학을 새롭게 발견하는 신고전주의 열풍이

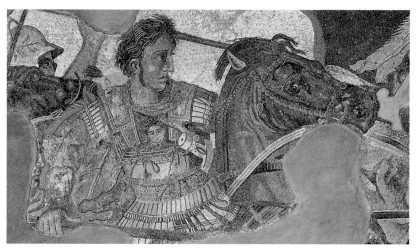

〈다리우스 1세를 쫓는 알렉산더 대왕〉, 폼페이 판의 하우스 모자이크, BC 100년경, 272x513cm, 국립고고학박물관, 나폴리.

불어닥치기도 했다. 특히 알렉산더(알렉산드로스) 대왕의 이수스 전투를 묘사한 모자이크는 로마인들의 예술적 수준이 얼마나 높았는지를 생생하게 보여주기에 모자람이 없다.

음악과 공연에서도 폼페이인들의 예술 수준은 대단했던 것으로 보인다. 도시에는 5천여 명을 수용할 수 있는 반원형의 야외 공연장과 지붕을 씌운 실내 공연장인 주악당이 있었다. 그러나 뭐니 뭐니 해도 폼페이인들이 가장 좋아했던 여흥은 원형 경기장에서 벌어진 검투사들의 싸움이었다. 원형 경기장은 35열의 관중석에 당시 폼페이 거주인 전체에 해당하는 2만 명을 수용하는 규모였다. 로마의 콜로세움에서도 알 수 있듯이, 고대 로마인들은 도시인의 삶에서 여흥이 얼마나 중요한지 잘 알고 있었다.

나폴리를 무대로 한 음악들

나폴리는 음악에서도 빼놓을 수 없는 중요한 무대다. 〈오렌지꽃 향기는 바람에 날리고〉로 유명한 오페라 《카발레리아 루스티카나》, 〈의상을 입어라〉의 《팔리아치》가 모두 이탈리아 남부를 배경으로 한 오페라들이다. 또 칸초네 나폴리타나, 또는 네아폴리탄 송이라고 불리는 나폴리의 노래들은 우리가 '칸초네'라고 부르는 이탈리아 민요의 큰 영역을 차지하고 있다. 〈오 솔레 미오〉를 비롯해서 〈돌아오라 소렌토로〉, 〈산타 루치아〉, 〈푸니쿨리 푸니쿨라〉, 〈마리아 마리〉, 〈무정한 마음〉 등이 모두 네아폴리탄 송에 해당되는데 이 노래들은 원칙적으로 남성 가수가 불러야 하며 이탈리아 표준어가 아닌 나폴리 방언으로 가사가 쓰여 있다.

'민요'라고 불리지만 네아폴리탄 송의 기원은 그리 오래지 않았다. 1830년대에 나폴리의 마돈나 델라 피에로그로타 성당에서 매년 네아폴리탄 송 페

스티벌을 개최하며 새로이 작곡된 네아폴리탄 송이 쏟아져 나왔다. 1880년대 이후 미국에 정착한 나폴리 이민자들에 의해서 네아폴리탄 송은 바깥 세계에 알려지기 시작했다. 엔리코 카루소 같은 나폴리 출신 성악가들은 메트로폴리탄 오페라의 앙코르 무대에서 네아폴리탄 송을 즐겨 불렀다. 이탈리아 이민자의 아들로 미국에서 태어난 마리오 란자는 네아폴리탄 송의 전 세계적 인기를 가져온 성악가로 손꼽힌다. 루치아노 파바로티, 안드레아 보첼리 역시 매력적인 네아폴리탄 송 앨범을 출반했다. 네아폴리탄 송은 항구 도시인 나폴리의 정서를 반영해서 이별에 대한 애수를 담은 곡들이 많고, 이러한 점이 한국인들의 감성과 묘하게 일치되는 부분이 있다.

꼭 들 어 보 세 요 !

피에트로 마스카니: 오페라 《카발레리아 루스티카나》 중 간주곡 / 《카발레리아 루스티카나》 중 투리두의 아리아 〈어머니, 그 술은 독하군요 Mamma, quel vino e generoso〉

살바토레 카르딜로: 〈무정한 마음Core 'ngrato〉

스칸디나비아

우울하고
서늘한 하늘

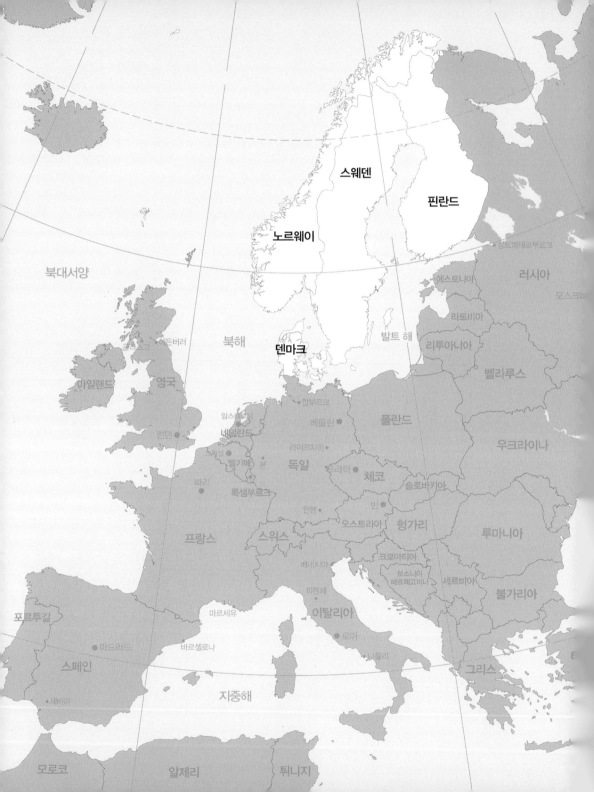

북대서양

스웨덴

핀란드

노르웨이

러시아

상트페테르부르크

모스크바

에스토니아

라트비아

북해

덴마크

발트 해

리투아니아

벨라루스

아일랜드

영국

에든버러

런던

암스테르담

네덜란드

함부르크

베를린

폴란드

우크라이나

안트베르펜

벨기에

라이프치히

브뤼셀

파리

룩셈부르크

독일

프라하

체코

슬로바키아

본

뮌헨

빈

오스트리아

헝가리

루마니아

프랑스

스위스

베네치아

크로아티아

보스니아
헤르체고비나

세르비아

불가리아

밀라노

이탈리아

마르세유

로마

나폴리

포르투갈

마드리드

바르셀로나

그리스

스페인

세비야

지중해

모로코

알제리

튀니지

스칸디나비아는 우리에게 결코 가까운 곳이 아니다. 지리적으로도, 인종이나 문화적으로도 이들은 우리와 대척점에 있는 것처럼 느껴진다. 북유럽의 선진적인 복지 정책과 교육 제도를 배워야 한다는 이야기는 늘 분분하지만, 이들 북유럽 국가들은 우리에 비해 영토가 넓고 인구 밀도는 매우 낮으며 지하자원이 풍부하고 사회 복지 제도가 철저히 정착되어 있다. 이들의 삶은 여러모로 우리와 다른 조건 하에 놓여 있다.

보통 스칸디나비아라고 하면 스웨덴, 노르웨이, 핀란드를 떠올리게 마련이다. 사실 스칸디나비아는 이 세 나라가 아니라 덴마크, 노르웨이, 스웨덴을 일컫는 말이다. 핀란드는 스웨덴, 노르웨이와는 민족, 언어가 모두 다르

스톡홀름, 스웨덴.

다. 스웨덴어, 노르웨이어, 덴마크어는 모두 독일어에서 파생된 북부 게르만어를 쓴다. 핀란드어는 우랄어 계열인 핀우그리아어를 사용하며 이들은 게르만족이 아닌 핀족이다. 스웨덴인, 덴마크인, 노르웨이인 들은 각기 자기 나라의 언어를 사용하면서 서로 대화할 수 있다. '스칸디나비아'라는 이름은 고대 로마인들이 발트 해 건너편 지역을 '스카니아'라고 불렀던 데에서 유래했다고 한다.

국토 면적으로만 보면 스칸디나비아 또는 북유럽 국가들은 유럽의 꽤 큰 부분을 차지한다. 스웨덴은 러시아를 제외한 유럽에서 프랑스, 스페인 다음으로 넓은 국가다. 핀란드와 노르웨이 역시 국토의 크기로는 유럽에서 각기 5, 6위를 차지한다. 바이킹이 활약하던 시점을 이 국가들의 문화가 본격적으로 시작된 때로 본다면, 서기 800년경부터는 스칸디나비아의 독자적 문화가 등장한 셈이다.

그런데 왜 우리가 기억하는 북유럽 예술가들의 수는 유럽의 다른 국가들, 독일이나 스페인, 이탈리아 등에 비해 현저히 적을까? 우선은 인구의 절대적인 열세를 이유로 들 수 있다. 스칸디나비아 중 가장 큰 국가인 스웨덴의 인구는 980만으로 8천만에 달하는 독일의 8분의 1에 불과하다. 노르웨이와 핀란드, 덴마크 등의 인구도 각기 500만 남짓이다. 이와 함께 햇빛을 보기 어려운 북구의 기후, 겨울이 유난히 길고 사시사철 흐린 날씨도 예술의 발전을 가로막는 데 한몫을 하지 않았을까 싶다.

무서운 침략자 바이킹

짧은 여름을 제외하면 북유럽의 겨울은 길고도 깊다. 인구의 수로도, 기후로도 열악했던 이 지역의 농산물 생산량은 형편없는 수준이었다. 모든 물자가

부족했던 스칸디나비아인들은 서기 800년경부터 일제히 배를 타고 남쪽으로 내려오기 시작했다. '바이킹Viking'은 해안의 만에 사는 사람들을 뜻하는 단어다. 해안가의 만을 의미하는 고대 스칸디나비아어 '비크'가 바이킹이라는 단어의 기원이 되었다.

476년 서로마 제국이 멸망한 이후 중서부 유럽에는 일시적으로 세력의 공백이 있었다. 이 공백을 게르만족, 훈족, 바이킹 등이 서로 차지하려 나섰다. 서기 8세기부터 11세기까지 300여 년 동안, 유럽은 '바이킹의 시대'라고 해도 과언이 아닐 만큼 이들에게 철저히 유린당했다. 노르웨이의 바이킹은 아일랜드와 요크를, 덴마크의 바이킹은 더 남쪽으로 내려와 잉글랜드를, 스웨덴의 바이킹은 지금의 러시아와 흑해, 카스피 해 연안으로 진출했다. 이들은 놀라운 항해 기술을 앞세워 북아프리카와 비잔티움 제국까지 약탈했으며 그린란드, 아이슬란드, 아메리카 대륙을 발견했다.

바이킹들은 7세기경 스웨덴이 웁살라에서 나라를 형성하면서 세 개의 국가로 갈라졌다. 현재의 스웨덴어, 노르웨이어, 덴마크어가 모두 비슷한 것은 이런 이유 때문이다. 작은 국가들의 연맹 형태였던 노르웨이는 9세기 말, 긴 머리를 자르지 않아 '미발왕'이라고 불린 하랄드에 의해 통일되었다. 엇비슷한 시기에 덴마크 역시 강력한 단일 왕국을 완성했다. 바이킹은 일부다처제를 고수해서 열악한 기후에도 불구하고 이들의 인구는 빠르게 불어났다. 바이킹은 탐험을 두려워하지 않았으며 범죄에 대한 형벌은 대부분 추방이었기 때문에 이래저래 바다로 나갈 수밖에 없었다.

흔히 16세기를 유럽 역사에서 '대항해 시대'라고 부르지만 바이킹들은 10세기를 전후해서 이미 탐험의 시대를 맞았다. 870년 노르웨이계 바이킹이 아이슬란드를 발견하고 1만 명 이상의 대규모 이주를 단행했으며 982년에는

아이슬란드에서 추방된 붉은 털 에리크가 그린란드를 발견했다. 992년에는 붉은 털 에리크의 아들 레이프가 오늘날 미국과 캐나다 접경 지역에 도착해 '포도의 땅'이라는 뜻의 빈랜드Vinland를 건설했다. 콜럼버스가 아메리카 대륙을 발견한 1492년보다 꼭 500년을 앞선 시점에 바이킹은 이 광활한 대륙에 첫발을 디뎠다. 이 세 정착지 중 바이킹은 아이슬란드 이주에만 성공했을 뿐, 그린란드와 빈랜드에서는 철수했다. 토지 대부분이 북극권인 그린란드에서는 충분한 농작물을 얻을 수 없었다. 빈랜드는 기후와 농작물은 매우 풍부했으나 원주민의 저항이 워낙 거세어 실제적인 이익을 얻기 어렵다고 판단한 듯싶다.

바이킹이 개척한 땅은 이뿐만이 아니었다. 스웨덴계 바이킹 중 루스인들이 서기 862년 노브고로드에 세운 노브고로드 공국은 오늘날 러시아의 기원이 되었다. 또 프랑스 북부에 정착해서 북쪽에서 온 이들이라는 뜻의 '노르만'으로 불렸던 바이킹의 후손 윌리엄은 1066년 잉글랜드를 정복하고 왕위를 차지했다. 이로써 윌리엄 1세로 시작되는 잉글랜드의 노르만 왕조가 시작된다. 정복왕 윌리엄 이후 지금까지 바다를 건너 영국 본토에 상륙한 성공한 군대는 없다. 19세기의 나폴레옹도, 20세기의 히틀러도 해내지 못한 영국 본토 침략을 11세기에 해낸 이들이 바이킹이었다. 바이킹의 항해 기술은 그만큼 독보적이었다.

길고 날씬한 바이킹의 배는 파리처럼 강을 끼고 있는 도시의 경우, 강을 따라 내륙 깊숙이까지 들어갈 수 있었다. 또 바이킹들은 배의 이물과 고물 형태를 거의 동일하게 만들어서 노를 젓는 방향을 바꾸기만 하면 배를 돌리지 않고도 후진할 수 있었다. 최소 17.5미터에서 최장 36미터에 달하는 바이킹의 배에는 100명까지 탈 수 있었고 때로는 여러 마리의 말도 싣고 다녔다. 유럽

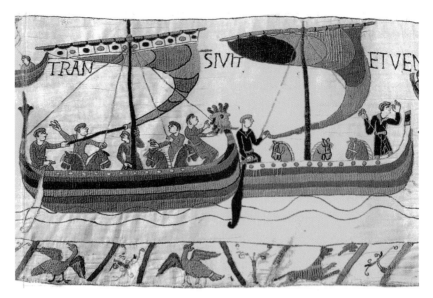
배에 말을 싣고 영국 해협을 건너가는 바이킹, 〈바이외 태피스트리〉, 1077년.

여러 나라의 언어 중 바다나 항해에 관련된 많은 단어들이 바이킹의 언어에서 유래했다고 한다.

바이킹의 유럽 연안 약탈이 늘 성공했던 주요한 이유 중 하나는 이들이 기독교를 믿지 않았다는 데 있었다. 바이킹은 마을 주민 대부분이 교회에 가 있는 일요일, 해안가 마을에 상륙해서 약탈을 마무리지었고 교회나 수도원의 성물도 거리낌없이 약탈했다. 바이킹들은 11세기 무렵 기독교를 받아들이며 유럽 문화의 일원으로 동화되었고 이즈음부터 '무서운 이방인' 바이킹의 약탈도 막을 내리게 된다.

코펜하겐에 남은 안데르센의 흔적들

보통 스칸디나비아 관광은 덴마크 수도인 코펜하겐이나 스웨덴의 수도 스톡

홀름에서 시작된다. 코펜하겐에서 스칸디나비아 관광을 시작하는 관광객들은 으레 이 도시의 링글리니 부두부터 찾아간다. 안데르센의 인어공주를 만나러 가는 길이다. 1913년 만들어진 인어공주 청동상이 바위 위에 앉아서 관광객을 맞아 준다. 생각보다 작아서 보는 이를 실망시키기는 하지만, 처연한 표정으로 바다를 바라보는 인어공주상은 여전히 덴마크, 아니 스칸디나비아를 대표하는 이미지다. 코펜하겐에는 동화의 아버지로 불리는 작가 한스 크리스티안 안데르센Hans Christian Andersen(1805-1875)의 흔적이 남아 있는 곳들이

안데르센의 동상, 코펜하겐.

코펜하겐의 뉘하운 항구. 안데르센은 이 거리의 셋집에서 20년 이상을 살았다.

많다. 코펜하겐 시청사 바로 옆에는 높다란 실크해트를 쓰고 자신의 책을 든 안데르센의 동상이 있다. 색색의 집들이 물에 비쳐 그림 같은 정경을 만들어 내는 코펜하겐의 관광 명소 뉘하운도 안데르센과 관계 있는 장소다. 안데르센은 이 뉘하운 거리의 18번지, 20번지, 67번지를 세내어 살았다. 베토벤이 빈에서 그러했듯이, 안데르센은 평생 자신의 집을 사지 못하고 코펜하겐의 셋집을 전전했다.

안데르센은 1805년 오덴세에서 태어났다. 구두 수선공인 그의 아버지는 몹시 감성적이고 예민한 사람이어서 아들에게 자신이 지어낸 이야기를 곧잘 들려주었다. 이때 아버지에게 들은 이야기들은 훗날 안데르센이 작가로 활약하는 데 큰 도움이 된다. 예를 들면, 안데르센이 열한 살이던 겨울, 병으로 누워 있던 아버지가 침대 옆 창에 낀 사람 모양의 성에를 보고 "저 눈의 여왕이 날 데리러 왔군"이라고 말한 적이 있었다. 이 이야기가 훗날 동화 『눈의 여왕』의 모티브가 되었다.

배우 지망생이던 안데르센은 부모가 모두 타계한 후, 열네 살의 나이에 코펜하겐으로 상경했다. 홀로 도시에서 여러 고생을 겪었지만 다행히도 그를 도와주는 독지가들이 나타났다. 안데르센은 스물세 살에 소원하던 코펜하겐 대학에 입학해 문학을 공부할 수 있었다. 1835년부터 발표된 안데르센의 동화들은 아이와 어른들 모두에게 널리 읽히며 인기를 끌었다. 안데르센은 덴마크뿐만 아니라 영국과 독일에서도 이름이 알려진 작가였다. 작곡가 그리그와 슈만이 그의 시에 곡을 붙였고 영국의 문호 찰스 디킨스도 안데르센의 팬이었다. 독일 바이에른 왕국의 막시밀리안 2세는 자신의 궁에 안데르센을 초청해 시 낭송회를 열었다.

160여 편에 달하는 안데르센의 동화들은 150개의 언어로 번역되어서 전 세계 어린이들에게 읽히고 있다. 환상적이면서도 서정성 강한 안데르센의 동화들에는 작가 자신의 이야기, 가난한 집에서 태어나 고생 끝에 성공을 거두었으나 결혼하지 못하고 독신으로 생애를 마친 안데르센의 삶이 녹아들어 있다. 그의 인생은 화려한 백조로 성장하는 미운 오리 새끼였고, 또 동시에 끝내 사랑을 얻지 못한 채 물거품이 되어 스러진 인어공주의 이야기이기도 했다.

《가면무도회》의 실제 주인공, 스스로 왕위를 버린 여왕

스칸디나비아의 3국은 모두 입헌 군주제 국가다. 수많은 운하로 둘러싸여 있어서 '물빛 리본의 도시'로 불리는 스웨덴 수도 스톡홀름에는 두 개의 왕궁이 있다. 이 중 교외에 있는 드로트닝홀름 궁전에는 스웨덴 역사에서 가장 유명한 두 왕, 크리스티나 여왕(1644-1654년 재위)과 구스타프 3세(1771-1792년 재위)의 사연이 깃들어 있다.

크리스티나가 국왕으로 즉위했을 당시 스웨덴은 30년 전쟁(1618-1648)에 참전하고 있었다. 아버지인 구스타프 2세를 전쟁에서 잃은 크리스티나는 어릴 때부터 대단히 총명해서 종교와 철학, 라틴어, 그리스어 등의 학문에 심취했다. 크리스티나의 스승들은 "여느 열네 살과 비교할 수 없는, 빼어난 지성의 소유자"라고 입을 모았다. 언어에 대한 호기심이 특히 왕성해 스웨덴어 외에도 독일어, 프랑스어, 아랍어, 히브리어 등 8개 언어를 구사할 줄 알았다고 한다. 크리스티나 여왕의 치세 중에 스웨덴은 미국에 윌밍턴, 델라웨어 등 식민지를 개척했고 30년 전쟁을 끝내며 덴마크의 홀슈타인과 유틀란트 반도 일부분을 합병했다. 이를 통해 스웨덴은 명실공히 발트 해의 맹주로 부상했다.

여왕은 예술에 대한 호기심도 왕성해 베스트팔렌 조약 당시 프

〈말을 타는 크리스티나 여왕〉, 세바스티앙 부르동
Sébastien Bourdon, 1653년, 캔버스에 유채,
383x291cm, 프라도 미술관, 마드리드.

라하 성에 소장돼 있던, 신성 로마 제국 루돌프 2세 황제 소유의 수많은 예술품을 구입해 왔다. 이외에도 프랑스에서 발레를 들여오고 직접 아마추어 배우로 무대에 서는가 하면, 데카르트를 초빙해 철학을 토론했으며(불행하게도 북구의 찬 날씨에 폐렴에 걸린 데카르트는 스톡홀름에서 세상을 떠났다) 이슬람교까지도 공부했을 만큼 명석한 여왕이었다. 이렇게 강한 지적 호기심이 크리스티나의 운명을 180도 바꾸어 놓았다. 데카르트와 종교에 대한 토론을 벌이며 그녀는 스웨덴의 국교인 개신교에 대한 회의를 느끼고 가톨릭을 공부하기 시작했다.

왕위에 오른 지 꼭 10년이 되던 1654년, 크리스티나 여왕은 가톨릭으로 개종하기 위해 퇴위를 선언한다. 그녀가 웁살라 성에서 퇴위를 선언했을 때, 신하들은 누구도 그녀의 머리에서 왕관을 벗기려 하지 않아서 크리스티나 본인이 직접 머리 위의 왕관을 내려놓았다고 한다. 그녀는 남장을 하고 홀연히 스웨덴을 떠나 로마로 향했다. 로마에서는 교황 알렉산데르 7세, 조각가 베르니니 등이 그녀를 열렬히 환영했으며 베르베리니 궁에서 열린 공식 환영연에는 6천여 명이 참석했다. 크리스티나는 로마의 파르네세 궁에서 머물며 여러 예술가들을 후원하다 1689년에 세상을 떠났다. 그녀가 수집했던 티치아노, 베로네세 등의 예술품 2천여 점은 끝내 스웨덴으로 돌아가지 못하고 대부분 에든버러의 스코틀랜드 국립미술관으로 흘러갔다. 잦은 남장으로 인해 동성애 성향을 의심받기도 하고, 종교 분쟁이 아직 끝나지 않은 유럽에서 여러 구설수에 오르기도 했으나 17세기에 개인의 신앙을 위해 스스로 여왕이기를 포기한 크리스티나의 삶은 분명 독특한 것이었다. 그녀는 한 나라의 여왕이라는 신분보다도 스스로에게 정직한, 자유로운 삶을 선택한 선구적 여성이었다.

스웨덴의 역사에 이름을 남긴 또 한 사람의 왕 구스타프 3세는 오페라《가면무도회》의 주인공이기도 하다. 러시아의 표트르 대제, 프로이센의 프리드리히 2세와 같이 계몽 전제 군주였던 그는 러시아, 덴마크와의 전쟁을 차례로 승리로 이끌며 스웨덴의 전성시대를 다졌다. 그는 스웨덴 아카데미와 스웨덴 왕립 오페라 하우스를 열고 볼테르, 달랑베르 등과 교류하는 등 스웨덴 궁정에 로코코 시대를 열었지만 프랑스 대혁명에는 완강히 반대하는 입장이었다. 구스타프 3세는 혁명의 조류가 스웨덴으로 넘어오기 전에 프랑스를 선제공격할 계획을 세우다 이를 반대하는 신하들에 의해 암살되고 말았다. 1792년 그가 암살된 장소가 드로트닝홀름 궁에 붙어 있는 드로트닝홀름 극장이다. 왕궁에서 열린 가면무도회에서 국왕이 암살되었다는 드라마틱한 사연에 훗날 베르디가 음악을 붙여 오페라《가면무도회》를 만들었다.

《가면무도회》의 3막에서 여주인공 아멜리아는 구스타프 3세에게 암살 모의를 알리는데, 구스타프 3세는 실제로 암살을 경고하는 편지를 받았으나 이를 무시했다고 한다. 역사적 사건, 그것도 국왕 암살을 주제로 했다는 이유로 작품을 의뢰했던 나폴리 산 카를로 극장은 작품의 초연을 완강히 거부했다. 《가면무도회》는 산 카를로 극장과 베르디가 맞소송까지 가는 해프닝 끝에 나폴리가 아닌 로마에서 1859년 초연되었다. 베르디의《가면무도회》에서는 국왕이 암살된 이유가 그의 여자관계 때문으로 그려져 있다. 극중에서 왕의 심복이던 레나토는 왕이 자신의 아내 아멜리아와 밀회 중이라는 사실을 알아차리고 가면무도회 중 왕을 살해한다. 그러나 실제 구스타프 3세는 왕비와의 사이가 매우 소원했으며 다른 여성들과도 아무런 스캔들을 일으키지 않았던 인물이었다.

민족주의가 낳은 북유럽 예술

19세기 중반이 될 때까지 스칸디나비아의 예술은 그리 두드러진 성과를 올리지 못했다. 스칸디나비아의 세 국가와 핀란드의 인구를 모두 합해도 프랑스 인구의 절반에 채 미치지 못할 정도로 인구가 부족했을 뿐만 아니라, 문화적으로도 프랑스에 강하게 의존하고 있는 상황이어서 독자적인 문학이나 음악 작품이 탄생할 만한 자양분이 부족했다. 왕립 오페라 하우스와 왕립 극장을 열어 자국 예술을 후원한 스웨덴 구스타프 3세마저 암살자들의 총탄에 맞는 순간, 프랑스어로 "내가 총에 맞았다!"고 소리쳤다는 에피소드는 북유럽 국가에서 자국 언어와 문화의 위치가 얼마나 열악했는지를 알려 준다.

그러나 19세기 후반, 유럽 각국에서 낭만주의의 옷을 입은 민족주의의 열풍이 거세지고 이탈리아와 독일이 차례로 통일을 이루자 북유럽 국가들에서도 제각기 민족주의에 입각한 예술 작품들이 탄생하기 시작했다. 재미있는 사실은 이러한 민족주의적 예술의 걸작들이 스칸디나비아 반도의 맹주인 스웨덴이 아니라, 각기 스웨덴과 러시아의 지배를 받고 있던 노르웨이와 핀란드에서 탄생했다는 점이다.

스웨덴의 속국 위치에서 벗어나려는 움직임이 거세게 일던 19세기 말, 노르웨이 극작가 헨리크 입센Henrik Ibsen(1828-1906)은 사회적 메시지를 강하게 던지는 작품을 연이어 발표해 노르웨이는 물론, 유럽 전체에 큰 파문을 일으켰다. 19세기 유럽의 공통된 가치는 '화목하고 도덕적인 가정'에 있었고 당시 극작가들은 이상적인 가족의 가치가 강조된 극본을 썼다. 입센은 『인형의 집』, 『유령』 등의 희곡을 통해 그 같은 가족의 모습이 실은 여성의 인권을 침해할 뿐만 아니라, 많은 부분 허상에 불과하다는 사실을 고발했다. 『인형의 집』에서 노라는 결국 가정을 버리고 집을 떠난다. 『인형의 집』의 후속편 격인

『유령』에서 알빙 부인이 지키려 하는 도덕적이고 훌륭한 가정의 실체는 불륜과 고통, 기만으로 엮인 허깨비일 뿐이다.

입센은 부유한 집안에서 태어났으나 부친의 사업 실패로 빈곤에 빠지고 의학 공부를 하다 대학을 중퇴하는 등, 반항아와 방랑의 기질을 타고난 인물이었다. 그는 의대를 떠나 베르겐 국립극장 전속 작가 겸 감독, 크리스티아니아 노르웨이 극장 미술감독 등 일찍이 무대에 투신했으나 어떠한 일도 순조로이 풀리지 않았다. 1857년에 알코올 중독 선고를 받고 1862년에는 극장이 파산하면서 빚더미에 올라앉은 입센은 조국에 대한 환멸을 느끼고 이탈리아 소렌토로 떠났다. 입센은 무려 27년간을 이탈리아와 독일에 머물면서 새로운 시각으로 조국 노르웨이를 바라볼 수 있었다.

그 결과 그는 『인형의 집』, 『유령』, 『민중의 적』, 『물오리』 등 노르웨이 사회를 비판하는 날카로운 시각의 사회극을 연달아 써내게 된다. 구시대의 흔적을 벗어던지고 새로운 세기를 향해 변화하고 있었던 19세기 말의 유럽은 입센의 문제작들을 열렬히 환영했다. 입센은 성공한 작가가 되어 1891년 노르웨이로 금의환향했으나 성공이 주는 안락함 때문인지 만년의 작품에서는 『인형의 집』이나 『유령』의 예리한 시각은 찾아보기 어렵다. 그는 예술과 사회 비판의 두 가지 토끼를 모두 잡은 북구의 대표적 시인, 극작가로 큰 영예를 누리다 1906년 78세로 세상을 떠났다. 그가 사망하기 1년 전인 1905년, 노르웨이는 마침내 90년 가까운 스웨덴 속국 시대를 접고 완전한 독립을 이루었다.

입센은 낭만주의의 이상적, 비현실적 결말을 벗어던지고 현실을 냉정하고 예리하게 지적하는 작품들을 연이어 써냄으로써 유럽 사회에 근본적인 질문을 던졌다. 이러한 점, 즉 예술을 통해 당대의 세계에 근원적 의문을 제기했

다는 점 때문에 예술사회학자 아르놀트 하우저는 입센을 '근대 연극사의 중심인물'로 평가했다.

입센과 그리그의 합작, 〈페르 귄트〉

입센의 극시 「페르 귄트」는 이제는 그리그의 모음곡으로 더 많이 알려져 있는 초현실주의 경향의 작품이다. 입센은 이 시를 전5막으로 이루어진 희곡 형태로 썼다. 『인형의 집』에서 그러했듯이 입센의 작품에는 고통받는 선한 여성의 이미지가 자주 나온다. 이 여성의 모델은 남편의 학대를 견디던 입센의 어머니 마리헨이었다. 「페르 귄트」에서도 마리헨은 페르 귄트의 어머니 오제로 등장한다.

「페르 귄트」는 공상에 빠져 몰락한 집안을 버려두고 전 세계를 떠도는 주인공 페르와 그런 약혼자를 기다리는 솔베이그의 이야기를 담고 있다. 페르는 결혼식장에 난입해 신부 잉그리드를 납치하는가 하면, 트롤의 세계로 빨

「페르 귄트」의 삽화, 페터 아르보Peter Nicolai Arbo, 1896년 출간된 「페르 귄트」 단행본을 위한 삽화.

려들어가 트롤의 왕을 만나기도 하고 멀리 이집트와 모로코까지 건너가기도 한다. 세계를 유랑하다 백발이 되어서야 고향으로 돌아오는 페르의 모습은 27년간 조국을 떠났다가 60세가 넘어서 돌아온 입센의 운명을 미리 예언한 듯싶다(「페르 귄트」를 쓸 당시 입센은 39세로 이탈리아에 머물고 있었다). 난파선에서 간신히 살아나 고향으로 돌아온 페르는 차마 집 안에 들어서지 못하고 망설이는데, 그때 집 안에서 물레를 잣던 백발의 솔베이그가 여전히 페르를 기다리는 노래를 부른다. 지친 페르는 어머니와 약혼녀의 모습을 동시에 솔베이그에게서 발견하며 그녀의 무릎을 베고 누운 채 숨을 거둔다.

「페르 귄트」에는 노르웨이의 민속적 요소와 환상적 낭만주의가 깃들어 있다. 입센의 사회극과는 조금 거리가 있으나 예술가의 예리한 자의식과 방랑벽, 모험심을 다룬 이 작품은 진정으로 입센의 삶을 예언하고 있다. 그는 결국 만년이 되어서야 자신이 증오하던 조국으로 되돌아왔고, 조국은 그를 따스하게 품어 주었으니 말이다.

에드바르 그리그Edvard Grieg (1843-1907)의 모음곡 〈페르 귄트〉는 이 작품의 공연을 염두에 두고 작곡된 극음악이다. 1876년 오슬로 초연 무대에서 그리그의 〈페르 귄트〉가 함께 연주되었으며, 그리그의 음악은 영국, 독일, 프랑스 등에서도 연달아 출판되며 큰 인기를 누렸다. 사실 그리그는 이 극시에서 별다른 영감을 받지 못했기 때문에 〈페르 귄트〉의 작곡 의뢰를 그리 달가워하지 않았다고 한다. 작곡가 본인의 생각과는 달리 그리그는 〈페르 귄트〉를 통해 핀란드의 시벨리우스, 보헤미아의 드보르자크처럼 노르웨이를 상징하는 음악가로 부상했다.

그리그는 '북구의 쇼팽'이라고 불릴 만큼 걸출한 피아니스트이기도 했다. 실제로 그가 가장 매료되었던 작곡가는 쇼팽이었다. 그리그의 피아노 협주

곡 1악장의 서정적이면서도 화려한 전개는 쇼팽 피아노 협주곡 1번의 1악장과 상당 부분 유사하다. 이 점 때문에 같은 피아노 협주곡에 대해 리스트는 찬사를, 드뷔시는 혹평을 퍼부었다. 1870년 그리그를 만난 리스트는 이 협주곡 악보를 보고 감탄하며 "겁내지 말고 이대로 계속하라. 당신은 필요한 모든 걸 다 갖추고 있다"고 말해 주었다. 아직 이십 대였던 그리그에게는 큰 격려가 되었을 법한 찬사였다. 어두운 북구의 밤하늘을 연상케 하는 웅장한 오케스트레이션을 뚫고 별빛처럼 영롱한 피아노 독주가 흘러나오는 1악장, 웅혼한 2악장 안단테 등은 그리그의 영혼이 분명 쇼팽과는 다른, 북유럽의 대지와 하늘에 맞닿아 있음을 느끼게끔 만든다.

1907년 그리그가 오랜 병고 끝에 사망했을 때, 그의 장례식에 4만여 명에 가까운 노르웨이인들이 참석했다는 사실은 그가 국민 작곡가로서 얼마나 큰 사랑을 받았는지를 알려 준다. 그리그의 작곡 목록 중에서는 교향곡이나 오페라를 찾아볼 수 없다. 그는 소품과 표제 음악에서 진가를 발휘하며 쉽고 서정적인 방식으로 노르웨이의 정서를 표현한 음악가였다.

음악으로 그려 낸 조국: 시벨리우스의 〈핀란디아〉

노르웨이에 그리그가 있다면, 두말할 나위도 없이 핀란드에는 얀 시벨리우스Jean Sibelius(1865-1957)가 있다. 시벨리우스의 〈핀란디아〉처럼 '국가'가 전면에 등장하는 음악은 클래식 음악 전체를 통틀어도 찾기 어렵다. 또 여러 나라의 많은 음악가들이 국민들의 사랑을 받고 있지만 시벨리우스처럼 국가적으로 추앙받는 작곡가는 드물다. 헬싱키 외곽의 바닷가에 위치한 시벨리우스 기념 공원에는 600개의 은빛 파이프로 만든 기념비와 작곡가의 두상이 우뚝 서 있다.

시벨리우스 공원의 시벨리우스 기념비, 헬싱키.

시벨리우스가 태어난 1865년에 핀란드라는 나라는 존재하지 않았다. 핀란드는 1809년 러시아의 속국이 되어 1917년 독립할 때까지 백 년 이상 러시아의 지배를 받았다. 그의 어머니는 스웨덴 사람이었다. 핀란드인인 아버지가 일찍 세상을 떠났기 때문에 시벨리우스는 핀란드어보다 스웨덴어를 먼저 배웠다. 핀란드계 학교로 진학하며 비로소 시벨리우스는 「칼레발라」 등 핀란드 전설을 접하게 되었고 자신의 민족적 정체성에 대해 고민하기 시작했다. 베를린과 빈에서 작곡과 바이올린을 동시에 전공하며 한때 바이올리니스트가 되기를 꿈꾸기도 했으나 빈 필하모닉의 바이올린 주자 오디션에서 낙방하며 바이올리니스트의 꿈은 접었다고 한다. 그는 훗날 걸출한 바이올린 협주곡을 탄생시켜 자신의 못다 이룬 소망을 되새기기도 했다.

작곡가로서 시벨리우스에게 맨 처음 영향을 준 이는 바그너였다. 그는 일찍이 바이로이트에서 《파르지팔》을 보고 "내 마음이 이처럼 뒤흔들린 경험은 처음"이라고 말할 정도로 깊이 감동했다. 바그너 외에 시벨리우스는 차이콥

스키와 브루크너의 음악도 연구했다. 〈핀란디아〉 등의 관현악곡에서 악상을 전개하는 오케스트레이션의 팽창을 들어보면 차이콥스키와 유사한 점을 발견할 수 있다. 일곱 곡의 교향곡을 작곡했음에도 불구하고 시벨리우스는 교향곡, 협주곡 등 정해진 악곡 형태를 그리 좋아하지 않았으며 주제가 있는 단악장 형태의 관현악곡을 더 선호했다. 중심 주제 선율을 핀란드 민요에서 차용하는 경우가 많았기 때문에 시벨리우스의 관현악곡들은 강한 민족주의적 정서를 풍긴다.

1899년 러시아 정부가 핀란드의 자치권을 제한하는 새로운 법령을 공포하며 핀란드 민중의 저항은 더욱 거세졌다. 이런 사회적 분위기 속에서 시벨리우스가 연이어 발표한 〈칼레발라의 전설〉, 〈카렐리아 모음곡〉 등은 모두가 핀란드의 설화를 음악으로 재현한 것이었다. 음악을 통한 애국심 고취는 관현악 모음곡 〈핀란디아〉에서 절정을 이룬다. 초연은 1900년의 파리 만국 박람회에서 작곡가 자신의 지휘로 이뤄졌으나 러시아 정부가 핀란드 내에서 이 곡의 연주를 금지하는 바람에 〈핀란디아〉라는 정식 명칭을 내건 핀란드 초연은 1914년에야 이루어졌다. 북구의 차가운 바람이 무대를 쓸어내리는 듯한, 시리고 맑은 시벨리우스 특유의 선율이 유감없이 발휘된 곡이다. 핀란드 민요에서 착안한 고요하고 애상적인 선율이 흐르다 최후의 승리를 다짐하듯 남성적이고 힘찬 팡파레로 끝나는 이 곡은 오늘날 핀란드 제2의 국가로 불리고 있다.

이어 1902년 발표한 교향곡 2번의 격동적이고 열렬한 피날레가 러시아로부터 해방되는 핀란드의 영광을 그렸다는 작곡가 측근들의 해석이 연이어 발표되면서 시벨리우스는 삼십 대의 나이에 국가적인 영웅으로 떠올랐다. 베토벤이 9번 교향곡에서 제시했고 이어 차이콥스키가 교향곡 5번에서 보여

주었듯이, 교향곡 2번의 피날레는 고난을 뚫고 환희로 전진하는 뜨거운 정열을 시벨리우스식으로 잘 녹여낸 역작이다.

시벨리우스는 한 세기 가까운 긴 생애를 살다 1957년 91세로 타계했다. 입센이 그러했듯이 핀란드의 독립 이후부터 시벨리우스의 창작력은 눈에 띄게 감소했다. 1926년 7번 교향곡을 발표한 후로 만년까지 작곡한 곡은 거의 없었으며, 나중에는 음악에 대해 언급하기조차 꺼렸다고 한다. 활동 시기는 19세기에서 20세기에 걸쳐 있지만, 시벨리우스의 음악은 20세기의 음악이라고 하기에는 명백하게 시대를 거슬러 올라가 있다. 그는 차이콥스키와 매우 흡사한, 감성적이면서 오케스트레이션의 유려함을 중시한 관현악곡들을 작곡했다. 동시대인인 드뷔시, 쇤베르크, 심지어 말러와 비교해도 그의 음악은 매우 고전적인 인상을 준다. 역설적으로 이처럼 고전적인 스타일을 고집했던 덕에 시벨리우스는 20세기의 작곡가 중에서 가장 많은 호응과 인기를 얻는 교향곡 작곡가로 군림하고 있다.

뭉크, 예술가의 불행한 자의식

그리그, 입센, 시벨리우스 등의 작품이 국가와 떼려야 뗄 수 없는 관계라면, 각기 노르웨이와 스웨덴의 화가인 뭉크와 라르손의 작품은 개인의 내면적 외침에 더 깊이 귀를 기울이고 있다. 오늘날 세계에서 가장 유명한 그림 중 하나로 손꼽히며 현대인의 불안한 자의식을 간파한 그림으로 불리는 〈절규〉의 작가 에드바르 뭉크Edvard Munch(1863-1944)는 큰 성공을 거두었음에도 불구하고 내내 공황 장애와 알코올 중독에 시달렸던 불행한 화가였다.

19세기 후반 들어 많은 화가들이 자신의 내면의 소리에 귀 기울이고, 그 결과를 그림으로 꺼내 놓았지만 뭉크처럼 전 생애를 통틀어 그림으로 자신

의 이야기를 하는 화가는 드물다. 뒤집어 말하자면, 자신의 어두운 내면세계를 꺼내 놓고자 하는 욕망이 뭉크로 하여금 정신 질환에 시달리면서도 일생 동안 붓을 놓지 않게 만든 원동력이었다. 그의 그림에서 공통적으로 발견되는 거친 표현과 색채, 베를린의 비평가들로부터 "날것 그대로의 붓질이다"라는 평을 듣게 했던 강렬한 표현들은 절망 속에서 헤매던 뭉크의 심리 그 자체였다.

어머니를 결핵으로 일찍 잃고 냉정하고 모진 아버지 밑에서 자란 뭉크의 형제들은 성인이 된 후 모두가 정신 질환에 걸렸다고 한다. 의사였던 그의 아버지는 아내의 사망 후 자식들을 거의 돌보지 않았다. 아버지의 병원에서 늘 죽음을 가까이 본데다 어머니와 누나를 일찍이 결핵으로 잃는 등, 어린 시절의 불행은 뭉크와 형제들의 일생을 지배했다. 다섯 남매 중 뭉크의 남동생 안드레아스만 결혼에 성공했지만 그 역시 결혼한 지 몇 달 되지 않아 죽었다. 뭉크는 "질병, 광기, 죽음은 검은 천사들처럼 평생 나를 쫓아다닌다"라고 말했다.

설상가상으로 뭉크가 성인이 되어 만난 여자들은 하나같이 그를 버리고 떠나거나 광증에 휩싸여 뭉크에게 총을 쏘는 등, 그의 불행을 더욱 부채질하기만 했다. 이런 불운 때문에 뭉크는 평생 결혼을 하지 않고 여자를 두려워하는 동시에

〈흡혈귀〉, 에드바르 뭉크, 1895년, 캔버스에 유채, 91x109cm, 뭉크 미술관, 오슬로.

증오하게 된다. 뭉크는 끝내 결혼을 하지 않았는데, 자신의 가계에서 유난히 많이 나타나는 우울증이나 정신 질환이 자녀들에게도 유전될 가능성이 크다는 사실을 어렴풋이 알고 있었던 것으로 보인다.

뭉크는 1889년부터 3년간 인상파의 경향을 배우기 위해 프랑스에서 유학했으나 인상파는 그에게 큰 영향을 남기지 못했다. 이 당시 그렸던 초기작 중에서는 마네, 고갱의 영향이 느껴지는 작품들이 있다. 파리보다는 세기말의 불안에 빠져 있던 베를린이 뭉크의 스타일을 결정짓는 데 도움이 되었다. 뭉크의 그림에 대해 베를린은 '퇴폐 예술'의 낙인을 찍었으나 그럼에도 불구하고 화가는 베를린을 매우 좋아했다.

미술사상 가장 유명한 작품 중 하나로 손꼽히는 〈절규〉는 뭉크가 1893년 11월 저녁에 받았던 인상을 그림으로 옮긴 작품이다. 초겨울 저녁, 매우 피곤하고 지친 상태로 오슬로의 인근 해안가를 걸어가던 뭉크는 핏빛 노을에서 갑자기 찢어질 듯한 비명을 듣고 그 순간의 감정을 그림으로 옮겼다. 이 그림을 그리기 이전부터 뭉크는 석양빛에 매우 예민했으며 석양이 질 때마다 불안을 느꼈다고 한다. 아마도 뭉크 본인일 그림 속 인물은 경악한 표정으로 두 귀를 막을 듯 손을 얼굴로 올리고 있다. 얼굴의 형태가 스펀지처럼 일그러져 안쪽으로 들어간 모양이 인물의 격심한 공포를 형상화한 듯하다. 얼굴뿐만 아니라 인물을 둘러싼 모든 배경이 액체처럼 요동치며 불안한 심리 상태를 보여 준다. 그러나 동행 두 사람은 아무런 이상 징후도 느끼지 않고 멀쩡하게 해안가를 걸어가고 있다. '자연의 절규'는 뭉크에게만 들린 것이다. 현대인들이 느끼는 막연한 불안과 스트레스, 공포, 고독을 이 이상으로 잘 형상화한 작품은 없다고 해도 과언이 아니다.

뭉크의 〈절규〉는 화가 본인에게도 대단히 마음에 들었던 듯하다. 최초의

〈절규〉, 에드바르 뭉크, 1893년, 카드보드지에 유채, 템페라, 파스텔, 91x73.5cm, 노르웨이 국립미술관, 오슬로.

〈지옥에 있는 자화상〉, 에드바르 뭉크, 1903년, 캔버스에 유채, 82x66cm, 뭉크 미술관, 오슬로.

〈절규〉를 그린 1893년 이후 20여 년 가까이 뭉크는 〈절규〉의 여러 변형된 버전을 그렸다. 가장 유명한 오리지널 템페라화는 현재 오슬로의 국립미술관에 소장돼 있다. 이외에도 〈흡혈귀〉, 〈지옥에 있는 자화상〉 등으로 형상화된 불안하고 예민한 자아에 대한 그의 성찰은 현대인들의 마음 깊숙이 숨어 있는 공포심을 건드리면서 표현주의의 걸작으로 칭송받고 있다.

라르손이 표현한 '홈, 스위트 홈'

핏빛으로 물든 뭉크의 저녁 하늘은 노르웨이라는 북쪽 나라의 자연적 환경에서 분명 영향을 받았을 것이다. 그러나 같은 북구의 화가인 칼 라르손Carl Larsson(1853-1919)이 그린 스웨덴의 자연과 거실, 아이들은 편안하고도 안락하며 '따스한 가정'에 대한 꿈을 절로 꾸게 만든다. 삽화가이자 화가, 디자이너였던 라르손은 가난 속에서도 뛰어난 재능을 보여 스웨덴 왕립미술학교에 장학생으로 입학했다. 미술학교를 졸업한 후, 그는 다시 국가의 도움으로 1877년 프랑스로 유학했지만 쟁쟁한 화가들 사이에서 좀처럼 두각을 나타낼 수 없었다. 그러나 라르손은 뭉크보다는 운이 좋았던 사람이었다. 프랑스의 스웨덴 예술가 공동체에서 화가인 카린을 만나 결혼했고, 카린이 1888년 부

친의 유산으로 스웨덴의 순드보른에 낡은 집 하나를 물려받았다. 카린과의 만남은 그의 삶에, 그리고 화가로서의 길 모두에 큰 전환점이 되었다.

프랑스에서 화가로 입신양명하기를 포기하고 가족과 함께 스웨덴으로 돌아온 라르손은 시골집을 새로이 꾸미고 줄줄이 태어난 여덟 아이들을 키우면서 일러스트를 그렸다. 따스한 가족애가 절로 느껴지는 그의 일러스트는 삽화집 『우리집』으로 출간될 만큼 큰 인기를 얻었다. 어린 시절을 빈곤과 아버지의 폭력에 시달렸던 라르손은 아름답고 아늑한 가정에서 아이들을 키우고 싶어 했다.

〈성명축일의 아침〉, 칼 라르손, 1898년, 종이에 수채, 32x43cm, 스웨덴 국립미술관, 스톡홀름.

〈아버지의 침실〉, 칼 라르손, 1895년, 일러스트 북 『우리집』 삽화.

그림 속에 담긴 화가의 심정, 한 예술가이기 이전에 아버지의 마음을 스웨덴인들은 쉽게 알아볼 수 있었다. 라르손은 회고록을 쓰며 만년까지 행복한 생활을 영위했다. 그가 일러스트에서 자세하게 묘사한 집 안의 인테리어와 가구들, 편안하고도 심플하며 안락함을 느끼게 해 주는 집 안 풍경은 오늘날 스웨덴의 대표적인 가구 회사 '이케아'의 이미지로 현대화되어 있다.

꼭 들 어 보 세 요 !

에드바르 그리그: 〈페르 귄트〉 중 〈솔베이그의 노래〉 / 피아노 협주곡 Op.16 1악장
시벨리우스: 교향시 Op.26 〈핀란디아〉

21

모스크바와 상트페테르부르크

광막한
대지에서
피어난 결작들

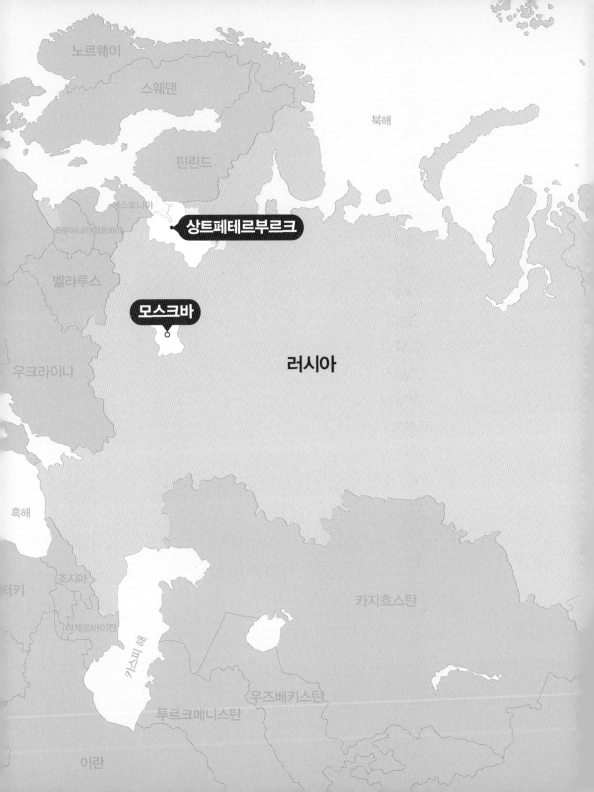

러시아 제2의 도시인
상트페테르부르크는
인공의 도시이자 물
위의 도시다. 표트르
대제가 네바 강 하구
에 건설한 상트페테
르부르크는 베네치아
나 스톡홀름처럼 운

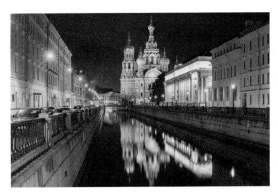

상트페테르부르크, 러시아.

하와 섬들을 연결하는 구조로 만들어졌다. 상트페테르부르크는 1703년부터
건설되기 시작했다. 이에 비해 러시아의 수도이자 가장 큰 도시인 모스크바
는 키예프 공국에 의해 1147년에 창건된 도시로, 상트페테르부르크에 비하
면 대륙 깊숙이 위치하고 있다. 상트페테르부르크는 의외로 유럽에서 매우
가까워서 핀란드 수도 헬싱키에서 기차로 4시간이 채 걸리지 않는다. 이 두
도시의 역사와 위치는 러시아라는 춥고 거대한 국가의 형성과 관계가 깊다.

　모스크바와 상트페테르부르크를 품은 나라 러시아는 놀라울 정도로 크다.
러시아의 영토 면적은 1천7백만 제곱킬로미터가 넘는다. 세계에서 두 번째
로 넓은 영토를 가진 캐나다의 면적은 러시아의 절반이 조금 넘는 정도다. 러
시아의 영토는 북아시아 전체와 동유럽 대부분을 포괄하며 나라 안에 아홉
개의 다른 시간대가 있다. 이렇게나 큰 영토를 보유하고 있음에도 불구하고
러시아는 근대까지 늘 영토 확장에 관심을 기울여 왔다. 아이러니하게도 이

넓은 땅의 대부분이 농사가 거의 불가능하고 겨울에는 항구마저 얼어버리는 환경이다.

열악한 자연조건 때문에 러시아의 국가 성립은 비교적 늦어졌다. 서기 862년, 스칸디나비아 바이킹의 일원들이 노브고로드 공국을 건설하면서 러시아의 역사가 시작되었다. 이어 880년에 올레그 공이 키예프로 공국의 본거지를 옮기게 된다. 이들은 키예프 근처 루시 강가에 정주했는데 이 루시라는 강 이름에서 '러시아'라는 국가명이 비롯되었다는 설이 유력하다. 오늘날 러시아와 크림 반도를 두고 적대적인 관계에 있는 우크라이나가 러시아의 기원이 된 셈이다.

러시아라는 국가의 탄생

무주공산의 상태에서 순식간에 강성해진 키예프 공국은 곧 동유럽의 강국인 비잔티움 제국과 국경을 접하게 된다. 호전적인 러시아인들은 때로 비잔티움 제국과 무력 충돌을 불사하기도 했는데 이런 잦은 분쟁 속에서 그때까지 다신교를 믿었던 키예프 공국에 비잔티움의 그리스 정교가 전해졌다.

키예프 공국의 초석을 닦은 군주 블라디미르 대공(980-1015년 재위)은 하나의 통일된 종교를 도입하려 시도하다 아름다운 예배 전례 전통을 가지고 있는 그리스 정교를 선택했다. 일설에 따르면 이슬람교는 음주를 일체 금지하는 계율 때문에 러시아인들이 도저히 받아들일 수 없었다고 한다. 서기 988년 블라디미르 대공은 비잔티움 제국의 황녀 안나와 혼인하며 모든 공국인들에게 정교도를 받아들이라고 명하게 된다. 러시아 역사에서 '루시의 세례'라고 불리는 사건이다.

러시아의 예술 하면 떠오르는 이미지 중의 하나가 이콘Icon이다. '이콘'은

주로 나무 패널에 그려진, 기독교적 도상을 담은 성화를 뜻한다. 이콘이라는 말에 우리는 흔히 금칠을 한 바탕에 성모가 아기 예수를 안고 있는 중세풍의 도상을 반사적으로 연상하게 된다. 원래 이콘은 비잔티움 제국에서 탄생한 성화다. 이콘이라는 말 자체가 '이미지'라는 뜻의 그리스어 에이콘Eikon에서 유래했다. 오늘날 우리가 흔히 쓰는 컴퓨터의 '아이콘'도 이콘에서 유래한 단어다.

러시아에 전해진 비잔티움 제국의 유산이 이콘뿐만은 아니다. 러시아의 문자인 키릴 문자를 만든 이들은 비잔티움에서 이주해 온 메토디우스와 콘스탄티누스 형제로 알려져 있다. 9세기에 해군 장교인 아버지를 따라 테살로니카에 거주하던 이들 형제는 슬라브어에 문자가 없다는 사실을 알고 '글라골 문자'를 만들어 정교회의 문헌들을 이 문자로 번역하게 된다. 글라골 문자는 이러한 번역 작업을 통해 현재의 키릴 문자로 확립되었다. '키릴'이라는 단어는 869년 콘스탄티누스가 수도자가 되면서 바꾼 키릴루스라는 이름에서 비롯되었다. 두 사람은 후에 슬라브족의 사도 성 키릴루스와 메토디우스로 알려지게 된다.

비잔티움 제국은 붉은 머리털을 하고 짐승처럼 고함을 지르는 루스인의 정착지 노브고로드에 선교단을 보내 이들의 정교 개종을 도왔다. 이 과정에서 비잔티움 제국의 주교들은 루스인들이 자신들의 언어인 슬라브어와 키릴 문자로 성서를 번역하고 예배를 진행하도록 허용했다. 이를 통해 그리스 정교와는 약간 다른 '러시아 정교회'의 전통이 만들어지게 된다. 이 기나긴 종교의 이식 과정에서 콘스탄티노플의 이콘들이 러시아로 들어온 것이다.

이콘, 비잔티움 제국의 유산

대공의 명령으로 갑자기 전 국민이 기독교로 개종하게 된 키예프 공국의 상황에서 이콘은 대중들에게 기독교의 신앙을 그림을 통해 알려 주는 중요한 수단이었다. 교회마다 대형 이콘이 설치되었고 각 가정에서도 작은 이콘을 모시게 됨으로써 이콘 미술의 수준은 비약적으로 발전했다. 러시아 교회 건축은 회중석과 지성소 사이에 '이코노스타스'라는 벽을 설치해 그 벽에 이콘을 거는 방식으로 변형되었다.

러시아 이콘의 대명사로 불리는 〈블라디미르의 성모〉도 러시아가 아니라

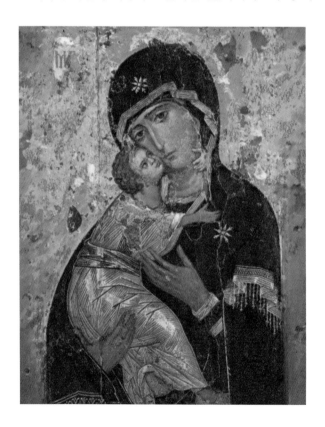

〈블라디미르의 성모〉, 1130년경, 패널에 템페라, 104x69cm, 트레티야코프 미술관, 모스크바.

비잔티움 제국에서 제작된 작품이다. 〈블라디미르의 성모〉는 12세기에 콘스탄티노플에서 제작되어 키예프로 전해졌다고 한다. 〈블라디미르의 성모〉는 러시아를 수호한 이콘으로도 알려져 있다. 이 이콘이 모스크바로 옮겨진 1395년에 루스인들은 타타르 몽골군을 물리치고 통일을 이룬다. 루스인들은 1240년 이래 250여 년 동안 몽골의 지배를 받아 왔다. 몽골군의 격퇴는 블라디미르 성모가 이룬 기적으로 알려졌고, 이와 비슷한 성모상이 도처에서 만들어지면서 이콘의 전통이 더욱 굳게 확립되었다. 몽골이 루시의 영토에서 완전히 격퇴된 1480년에 이르러 이반 3세(1462-1505년 재위)는 모스크바를 중심으로 독립 국가를 형성하고 그때까지 모스크바 대공국으로 불리던 국명을 '러시아'로 고쳤다.

　몽골은 러시아의 전신인 키예프 공국을 1240년에 점령하고 그때까지 키예프가 이룬 거의 모든 문화유산을 파괴했다. 이후 1380년, 드미트리 돈스코이 모스크바 대공이 몽골군을 격퇴하고 통일에 다가갈 무렵 중세 러시아 미술의 거장인 안드레이 루블료프Andrey Rublyohv(약 1360-약 1428)가 등장하게 된다. 루블료프가 등장하기 이전까지 러시아 이콘에서 인간의 모습을 기대하기는 힘들었다. 대부분의 이콘은 전형적인 이미지에서 탈피하지 못했으며 금욕주의, 또는 종말과 신의 심판에 대한 두려움에 차 있다. 1420년대에 그려진 루블료프의 〈삼위일체〉는 그러한 러시아 이콘의 전통에서 벗어나 부드러움과 자비, 연민이 가득한 새로운 경지를 보여 준다. 〈삼위일체〉에 등장하는 세 명의 천사들은 고요하고 평온한 표정이며 신체 역시 완만한 곡선을 이루고 있다. 자연스러운 눈과 입매에서 그때까지의 이콘화에서는 찾기 어려웠던 인간의 모습이 엿보인다.

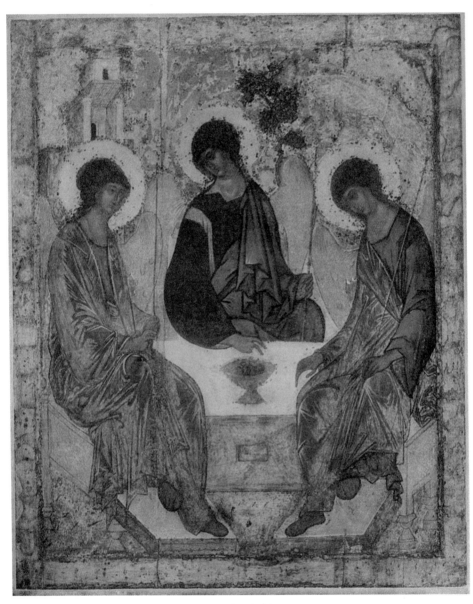

〈삼위일체〉, 안드레이 루블료프, 1411−1427년 사이, 패널에 템페라,
142x114cm, 트레티야코프 미술관, 모스크바.

바실리 성당, 폭군 이반의 흔적

몽골이라는 강한 외세의 침략은 러시아의 국가 형성이라는 결과를 가져왔다. 몽골을 물리친 이반 3세는 수도를 모스크바로 천명하고 러시아라는 국명을 사용하게 된다. 울창한 삼림 지대에 둘러싸인 모스크바는 외적으로부터 수도를 방어하기에 적격의 지형을 가지고 있었다. 1453년 동로마 제국이 멸망하자 러시아는 자신들이 로마 문화를 계승했다고 주장했다. 러시아 군주들은 이반 3세 때부터 자신들을 '차르Tsar'라고 불렀는데 이 단어는 '카이사르'를 러시아어로 발음한 것이다. 이반 3세의 두 번째 왕비 소피아는 비잔티움 제국의 마지막 황제 콘스탄티누스 11세의 조카딸이기도 했다. '차르'라는 명칭에는 로마와 콘스탄티노플로 계승된 고대 로마의 문화적 유산을 러시아가 이어 가겠다는 의지가 담겨 있다. 그러나 이때까지도 러시아는 제대로 된 국가의 모습을 갖추지 못한 상태였다. 러시아의 국가 형성은 '이반 뇌제'라는 이름으로 더 많이 알려진 이반 4세 시대에 이르러서야 이루어졌다.

통일을 이룩한 이반 3세는 1505년에 세상을 떠나고 바실리 3세 치세를 거쳐 폭군 이반 4세(1533-1584년 재위)가 등장한다. 번개와 천둥까지 떨게 만들었다는 의미로 '이반 뇌제'라고도 불리는 그는 대귀족이 왕권을 넘보던 파벌 싸움에서 자신의 위치를 확고하게 하기 위해 많은 귀족들, 심지어 아들까지 처형하며 전제 정치의 왕권을 휘둘렀다. '이반 뇌제'라는 말은 러시아어로 '이반 그로즈니'로 '폭군'이라는 뜻과 함께 '존경심을 불러일으킨다'는 의미도 있다.

이반 4세는 세 살에 아버지 바실리 3세를 잃고 섭정이었던 어머니 역시 독살이 의심되는 방법으로 사망했다. 여덟 살에 부모를 모두 잃은 이반 4세는 국왕임에도 불구하고 귀족들에게 감금당하거나 고문에 가까운 모욕을 당하

며 성장했다. 그런 가혹한 기억이 이반 4세로 하여금 사람을 믿지 못하고 공포 정치를 휘두르게끔 만들었다. 첫 아내 아나스타샤가 석연치 않게 사망한 것도 이반의 성격을 비정상적으로 만든 요인 중 하나였다. 바스네초프가 그린 이반 4세의 초상은 그의 이미지를 가장 예리하게, 극적으로 표현해 낸 수작이다. 궁의 나선형 계단을 내려가다 어떤 소리를 들은 듯, 아니면 불현듯 닥쳐온 의심에 사로잡힌 듯 움직이지 않고 있는 차르의 모습에는 냉혹한 궁정 생활에서 날카로운 본능으로 생존해 온 이반 4세의

〈이반 4세〉, 빅토르 바스네초프Viktor Vasnetsov, 1897년, 캔버스에 유채, 247x132cm, 트레티야코프 미술관, 모스크바.

삶이 함축적으로 표현되어 있다.

　이반 4세는 강력한 중앙 집권제를 확립하고 영국, 신성 로마 제국과 교류하는 길을 열었으며 시베리아로 진출하는 등 유능한 군주로서 면모를 과시했지만 동시에 귀족 세력에 대한 반발로 가혹한 숙청을 계속했다. 자신에게 반대하는 노브고로드 주민 6만 명을 학살하는 만행을 저지르기도 했다. 왕위 계승자였던 아들 이반을 홧김에 때려 죽일 만큼 잔인한 성격이었던 그는 만년에 평생의 악행을 참회하기 위해 수도원에 입회했다. 네 명의 아들 중 세

명은 사고로 죽거나 이반 4세 본인이 죽었고 유일하게 살아남아 왕위를 물려받은 표트르는 지적 장애아였다.

이반 4세의 통치 기간 중에 왕권이 확립되면서 모스크바의 많은 부분이 현재의 모습에 가깝게 정비된다. 붉은 광장 남단에 자리잡고 있는 모스크바의 상징 성 바실리 성당도 이반 4세 시대에 완공된 건물이다. 16세기 러시아 건축의 절정을 장식한 이 성당은 1552년 이반 4세가 타타르 몽골과의 전투에서 승리해 완전한 독립을 쟁취한 것을 축하하기 위해 건축을 시작해 1560년 완공되었다. 성당은 네 채의 팔각형 예배당과 네 채의 다각형 예배당이 중앙의 성당을 둘러싸는, 조각처럼 정교한 구조를 이룬다. 중앙의 '장막과 탑' 성당은 성모 마리아에게 봉헌되었다. 중앙 예배당을 중심으로 다양한 색깔의 돔들이 물결치듯 나선형을 이루며 올라가는 구도는 대단히 리드미컬하면서도 역동적이다. 바실리 성당 자체는 1560년에 완공되었으나 17세기까지 다양한 색이 칠해지고 여러 가지 세공이 덧붙여져서 오늘날의 모습을 이루었다. 일설에 의

성 바실리 성당, 1555~1560년, 모스크바.

하면 이 성당을 지은 건축가는 기술이 유출될 것을 두려워한 이반 4세에 의해 독살당했다고 한다. 이 밖에 정교회의 중심 성당인 우스펜스키 성당, 아르항겔리스키 성당, 블라고베셴스크 성당 등 모스크바의 주요 성당들은 대부분 이반 3세와 4세 치세 사이에 지어졌다.

보리스 고두노프, 실패한 개혁가

이반 4세가 1584년 사망하며 그의 공포 정치도 함께 끝이 났다. 다시 한 번 대귀족들이 들고일어나며 러시아 역사는 혼란에 빠졌다. 그 와중에 등장한 보리스 고두노프에 의해 개혁이 일어날 듯한 기미가 보였지만, 반대파의 반란으로 인해 개혁은 실패하고 보리스 고두노프 일가는 권좌에서 쫓겨나고 만다.

보리스 고두노프는 이반 4세의 아들들 중 유일하게 살아남은 표트르의 처남이다. 보리스 고두노프의 여동생인 이리나가 표트르의 아내였다. 1598년 표트르가 죽을 때까지 사실상 고두노프가 섭정으로 러시아를 다스렸고, 표트르 사망 후에는 자연스럽게 고두노프가 차르의 자리에 올랐다. 지적 장애아인 아들을 믿지 못했던 이반 4세는 보리스 고두노프에게 섭정을 맡아 달라고 직접 부탁했다고 한다. 이 와중에 이반 4세의 일곱 번째 아내에게서 태어난 드미트리가 궁 밖에서 열 살의 나이로 사망했다. 정교회는 최고 세 번까지만 결혼을 인정했기 때문에 일곱 번째 결혼으로 얻은 드미트리는 왕자로 인정받지 못했다. 석연치 않은 왕자의 죽음을 둘러싸고 고두노프가 드미트리를 살해하라고 지시했다는 소문이 퍼졌다.

1601년, 모스크바에 큰 기근이 닥쳐와 10만 명 이상이 굶어 죽었다. 점점 민심이 흉흉해지던 중에 1603년 오드레피예프라는 젊은 수사가 나타났다.

그는 1591년 죽었다고 알려진 드미트리 왕자가 실은 보리스 고두노프의 암살 계획에 의해 희생될 뻔했던 것이었으며, 자신이 암살의 위기를 모면하고 도망쳐 온 드미트리라고 주장했다. 이것이 러시아 역사에서 유명한 '참칭자 사건'이다. 결국 고두노프는 왕자를 죽인 살인자의 누명을 뒤집어쓰고 발작을 일으켜 1605년 갑자기 사망한다. 고두노프의 아들과 아내 역시 살해당하면서 러시아는 혼란에 빠진다.

참칭자의 주장은 훗날 폴란드의 사주로 이루어진 거짓임이 밝혀졌다. 귀족들에 의해 개혁 군주였던 보리스 고두노프 일파가 패배한 셈이다. 혼란 끝에 러시아의 왕위는 1613년 미하일 1세에게 돌아간다. 그의 할아버지는 이반 4세가 가장 사랑했던 첫 아내 아나스타샤의 오빠 니키타였다. 미하일 1세로부터 시작된 로마노프 왕조는 러시아의 마지막 차르인 니콜라이 2세(1894-1917년 재위)까지 이어졌다.

이 참칭자와 보리스 고두노프를 소재로 한 알렉산드르 푸시킨Aleksandr Sergeevich Pushkin(1799-1837)의 희곡『보리스 고두노프』는 모데스트 무소륵스키 Modest Mussorgsky(1839-1881)가 작곡한 동명 오페라로 더욱 유명해졌다. 푸시킨은 셰익스피어의 희곡『헨리 4세』와 보리스 고두노프의 실패한 개혁에서 영감을 얻어 1831년『보리스 고두노프』를 완성했다. 여기서는 보리스 고두노프가 드미트리를 죽이고 왕위를 찬탈한 악인으로 묘사되어 있다.

몰락한 귀족의 아들인 무소륵스키는 사관 학교를 중퇴하고 산림부의 하급 관리로 일하면서 시간을 쪼개어 이 필생의 작품을 완성했다. 기존의 오페라 문법을 모두 무시한 작품이었던《보리스 고두노프》는 동료 음악가와 대중 모두에게 싸늘한 외면을 받았다. 여기에는 주요 아리아도 아름다운 선율도 주역 소프라노도 없다. 주인공인 고두노프는 베이스로 설정돼 있다. 동료들인

러시아 5인조도 이 작품을 환영하지 않았다. 1871년 러시아 왕립 오페라가 초연을 거부하는 바람에 작곡가는 작품을 대폭 수정해야 했다. 마침내 1874년 마린스키 극장에서 초연이 이루어졌다. 초연은 그리 열광적인 반응을 얻지는 못했다. 발표하는 작품들마다 거듭 실패하거나 싸늘한 반응을 얻으면서 무소륵스키는 알코올 중독에 빠지게 된다. 1880년 정부에서 해고당한 무소륵스키는 중증의 알코올 중독자가 되어 이듬해 42세의 한창 나이로 사망했다.

불가능한 도시의 건설

혼란스럽던 참칭자 시대가 지나고 1613년 로마노프 왕조가 들어섰지만 여전히 러시아는 서유럽 국가들에 비해 정치, 경제, 문화적으로 매우 뒤처진 상태였다. 1682년 왕위에 오른 표트르 1세(1682-1725년 재위)는 어린 시절 궁 밖에서 과학과 공학에 대한 실용적인 기술을 배우며 자랐다. 그는 차르가 된 후 서구화와 영토 확장, 이 두 가지 정책을 적극적으로 시행했다. 신분을 숨기고 직접 네덜란드의 조선소에 가서 선진국의 조선 기술을 배울 정도였다. 타타르인들의 영향을 받아 수염과 머리를 길게 기르고 동방풍의 옷을 입던 러시아인의 풍습을 개혁한 이도 표트르 대제였다.

〈표트르 대제 초상〉, 폴 들라로슈Paul Delaroche, 1838년, 캔버스에 유채, 130.6x97cm, 함부르크 미술관, 함부르크.

표트르 대제는 스웨덴에게서 발트

해 연안을 뺏자 네바 강과 핀란드 만이 만나는 발트 해의 바닷가에 상트페테르부르크를 건설하기 시작했다. 군사적 요충 지대를 도시로 개발하는 동시에 파리나 런던 못지않은 세련된 수도를 만들겠다는 게 표트르 대제의 계획이었다. 1703년 시작된 도시 건설 사업은 엄청난 지반 공사와 강제 동원된 노동력의 희생을 발판 삼아 15년 동안 계속되었다. 땅 자체가 습지여서 큰 건물을 짓기 위해서는 대규모 지반 공사가 필수였다. 이 와중에 건설 노동자들이 반란을 일으키자 표트르 대제는 용서 없이 주모자들을 전원 체포해서 처형했다. 대제는 심지어 도시 건설을 반대하고 나선 아들 알렉세이 황태자마저 고문으로 옥사하게끔 만들었다.

이처럼 가혹한 건설 작업의 결과로 500개의 크고 작은 다리가 101개의 섬을 연결한 유럽풍의 아름다운 도시가 완성되기에 이른다. 새로운 도시는 베드로 성인의 이름을 따 상트페테르부르크라는 이름을 얻었고, 훗날 페트로그라드, 레닌그라드 등의 이름으로도 불렸으나 소비에트 연방이 무너지면서 다시 상트페테르부르크라는 원래 이름을 회복했다.

1724년 표트르 대제는 상트페테르부르크 건설 현장을 순시하다 물에 빠진 병사를 구하려고 직접 물에 뛰어들었다. 이로 인해 걸린 폐렴으로 대제는 숨을 거두었다. 자신의 아들까지도 고문하고 처형하기를 주저하지 않았던 강철 같은 성격의 표트르 대제가 한 병사와 자신의 생명을 맞바꾸었다는 것은 참으로 아이러니한 일이다. 인정사정없이 개혁을 밀어붙인 것이나, 자신에게 반대했다는 이유로 아들마저 죽인 냉정한 성격 등 표트르 대제는 어디로 보나 한 세기 전의 폭군 이반 4세의 닮은꼴이었다.

표트르 대제의 개혁은 쿠데타로 집권에 성공한 독일 출신의 여제 예카테리나 2세(1762-1796년 재위)가 이어받게 된다. 프로이센의 속국인 작은 공국

안할트체르프스트의 공녀로 러시아에 시집온 여제는 러시아 정교로 개종한 후 남편 표트르 3세의 즉위로 황후가 되었다. 그녀는 불과 6개월 만에 무능한 남편을 폐위하고 스스로 여황제의 자리에 올랐다. 오스만 투르크와의 전쟁에서 승리하고 폴란드를 분할 점령했으며 225점의 유럽 회화를 구입해 네바 강가에 있는 바로크풍의 겨울 궁전에 전시하는 등, 예카테리나 2세는 표트르 대제가 숙원했던 '러시아의 유럽 편입과 유럽 문화의 러시아 이식'을 완성시킨 인물이었다. 표트르 대제 못지않게 잔인하고 단호한 성격이었던 예카테리나 2세는 아들 파벨을 불신하고 총명한 손자 알렉산드르를 더 아껴서 그에게 열심히 계몽 전제 군주로서의 자질을 교육시켰다. 훗날 이 손자 알렉산드르가 1812년 전쟁에서 나폴레옹을 이긴 알렉산드르 1세가 된다.

상트페테르부르크의 대표적인 문화 시설로 꼽히는 에르미타주 박물관은 예카테리나 2세의 겨울 궁전이었다. 독일 태생인 예카테리나 2세는 상트페테르부르크에 서구 도시 못지않은 박물관을 짓겠다고 결심하고 체계적으로 소장품을 모았다. 프로이센의 프리드리히 대제가 자신의 궁정에 '상수시'라는 프랑스어 명칭을 부여했듯이 예카테리나 2세도 겨울 궁전에 '은둔자의 방'이라는 뜻의 프랑스어 '에르미타주Hermitage'라는 이름을 붙였다. 예카테리나 2세 치세부터 이 박물관에는 이미 2천여 점의 소장품이 모인 상태였다. 박물관은 1922년 국립 에르미타주 박물관으로 명명되었으며 현재 천 개가 넘는 방에 300만 점 이상의 소장품을 보유한 세계적인 박물관으로 성장해 있다.

여제의 바람과는 달리 19세기 중반까지도 러시아의 근대화는 이뤄지지 않았다. 1850년까지도 러시아 전체 인구의 80퍼센트는 농노였다. 러시아 영토에서 곡식을 키울 수 있는 시기는 서유럽의 절반이 채 되지 않았고 가축 역시

가혹한 기후 탓에 번식이 어려웠다. 이처럼 가혹한 자연조건 때문에 러시아의 지식인들은 농노 제도의 후진성과 잔인함을 알고 있으면서도 이를 외면할 수밖에 없었다. 소수의 대귀족이 모든 영지와 권력을 독점하는 러시아의 경제적 여건은 중세의 서유럽과 크게 다르지 않았다.

몇몇 귀족들은 프랑스어에 능통하며 높은 교양 수준을 지니고 있었지만, 근대 시민 사회가 구성될 수 없었던 러시아의 경제적 제약은 19세기 말까지 러시아 발전을 가로막는 걸림돌로 작용했다. 한때 나폴레옹을 패퇴시켰던 러시아의 영광은 1855년 크림 전쟁의 패배와 함께 사라졌고 서구 유럽은 러시아를 한물간 나라로 취급했다. 19세기 중반 러시아의 정치, 경제, 문화적 수준은 같은 시기의 서유럽에 비해 한참 뒤처져 있었다.

슬라브주의: 한없는 열정과 슬픈 그리움

1855년, 러시아의 황제 니콜라이 1세는 크림 전쟁의 패배가 준 충격을 이기지 못하고 급사했다. 이어 황제에 오른 알렉산드르 2세는 영국과 프랑스 같은 근대 국가로 탈바꿈하기 위해서는 러시아의 정치적, 경제적 후진성을 탈피해야 한다고 판단했다. 알렉산드르 2세는 사법 개혁, 농노 해방, 지방 자치제, 징병제 개혁 등 여러 개혁을 숨 돌릴 틈 없이 밀어붙였다. 그러나 개혁에 대한 그의 성급한 의지는 보수와 진보 양측 모두의 불만을 사는 결과를 가져왔다. 진보는 그의 개혁이 미진하다고 비난했고 대지주를 비롯한 보수층은 과거의 전제 정치 체제로 되돌아가기를 원했다. 1881년 혼란 속에서 알렉산드르 2세가 폭탄 테러로 암살되자 그의 아들 알렉산드르 3세는 개혁을 백지화하고 강경한 독재 체제로 역사의 수레바퀴를 되돌렸다.

이러한 정치적 패배 속에서 지식인층을 중심으로 한 새로운 사조가 일어

났다. 러시아 지식인층은 스스로 농노제를 포기한 귀족이나 성직자의 아들, 소상인이나 하급 관리 등으로 그 층위가 다양했다. 이들의 공통점은 귀족이 주도했던 기존 러시아의 종교와 전통에 반대하고 동시에 무조건적으로 서구 예술을 지향하지도 않았다는 데 있다. 정치적 혼돈, 그리고 좌절의 패배감 속에서 태어난 러시아의 지식인들은 '슬라브의 이념과 예술', 즉 슬라브주의를 내세웠다. 그래서 19세기 중반 이후로 등장하는 러시아의 문학, 음악, 미술은 동시대 서구 예술 작품보다 훨씬 더 강렬한 러시아의 민족적 정서를 담고 있다. 푸시킨, 톨스토이, 도스토예프스키 등 작가들이 이러한 민족주의를 이끌었고 곧 화가와 작곡가들이 그 뒤를 따랐다.

흥미로운 사실은 1800년대 후반, 레핀과 페로프를 비롯한 여러 러시아 화가들이 당시 현대 미술의 메카였던 파리로 유학을 떠났다 중간에 되돌아왔다는 점이다. 이미 산업 혁명의 결실이 열리고 도시화, 근대화가 진행되어 있던 파리는 러시아 화가들의 본거지인 상트페테르부르크, 모스크바와 공통점이 거의 없었다. 또한 '햇빛과 바람과 물결의 움직임'을 묘사하는 인상파 화가들의 작품 경향은 슬라브주의에 깊이 경도돼 있던 러시아 화가들에게는 지나치게 한가한 작업처럼 보였다. 그들은 러시아로 돌아와 풍속화, 역사화, 그리고 러시아 특유의 풍경화를 통해 자신들의 정서를 표출하게 된다.

푸키레프와 페로프의 풍속화들은 고통받는 민중의 삶을 연민 어린 시선으로 바라보고 있다. 바실리 수리코프Vasily Ivanovich Surikov(1848-1916)의 역사화들은 모스크바의 역사적 사건을 주제로 하나 실상 그림의 주인공은 화면을 가득 메운 이름 없는 군중들이다. 니콜라이 야로셴코Nikolai Yaroshenko(1846-1898)의 〈삶은 계속된다〉에서 유형지로 끌려가는 와중에도 새에게 빵을 나눠 주는 모자는 성모 마리아와 아기 예수를 연상케 한다. 무지와 가난, 권력자

〈처형당하는 대귀족 모로조바〉, 바실리 수리코프, 1887년, 캔버스에 유채,
304x587.5cm, 트레티야코프 미술관, 모스크바.

〈삶은 계속된다〉, 니콜라이 야로셴코, 1888년, 캔버스에 유채, 212x106cm, 트레티야코프 미술관, 모스크바.

〈예기치 않은 방문객〉, 일리야 레핀, 1884-1888년, 캔버스에 유채, 160.5x167.5cm, 트레티야코프 미술관, 모스크바.

들의 억압 속에서 고통받는 민중을 생생한 필치로 그려 낸 일리야 레핀Ilya Repin(1844-1930)의 작품들은 '이동파'라고 불리던 신진 화가들의 작품들 속에서도 단연 빛을 발한다. 〈예기치 않은 방문객〉에서 오랜 시간 동안 생사조차 알 수 없었던, 유형에서 돌아온 아버지와 남편을 보는 가족들의 표정은 실로 복잡하다. 가족들은 아버지와 남편, 아들을 찾은 반가움보다는 애써 찾은 평온한 삶이 망가질지도 모른다는 두려움과 혼란에 싸여 있다.

19세기 말에 이르면 풍경화에서도 슬라브주의의 강렬한 그리움을 담아낸 걸작들이 줄지어 등장했다. 1871년 열린 1회 이동파 전시에 출품된 알렉세이 사브라소프Aleksei Savrasov(1830-1897)의 〈산까마귀 떼가 돌아오다〉는 러시아의 자연에 대한 한없는 애정과 그리움을 담은 작품이다. 봄이 왔지만 아직도 무겁게 가라앉아 있는 산골 마을에 돌아온 철새를 그린 이 작품은 더디게 오는 러시아의 계절적 변화 속에서 새로운 희망을 찾으려 하는 화가의 안간힘을 느끼게끔 한다. 이반 시슈킨, 이삭 레비탄의 풍경화들은 러시아의 강렬한 사계를 때로 사실적으로, 때로 감상적인 시각으로 담아내며 그 자체로 체호프의 단편과 같은 서정성을 강하게 풍긴다. 풍경을 담을 때도 러시아 화가들에게는 언제나 중심에 러시아의 정신이

〈산까마귀 떼가 돌아오다〉, 알렉세이 사브라소프, 1871년, 캔버스에 유채, 62x48.5cm, 트레티야코프 미술관, 모스크바.

〈백조공주〉, 미하일 브루벨, 1900년, 캔버스에 유채, 142x83cm, 트레티야코프 미술관, 모스크바.

살아 있었다.

이런 문학적, 서정적인 전통은 미하일 브루벨Mikhail Vrubel(1856-1910)의 환상적인 작품들에서 최고로 만개했다. 그의 대표작 〈백조공주〉는 오페라 무대에 출연한 아내 니제즈다의 공연을 보고 영감을 얻은 것이라고 한다. 인간에서 막 백조로 변신하는 공주의 눈망울에는 기묘한 슬픔이 어려 있다. 이처럼 러시아의 많은 예술가들은 때로는 문학에서, 때로는 공연 무대에서 작품의 영감을 얻었다. 매우 예민했고 환상을 보았던 브루벨은 결국 만년에 눈이 멀고 정신 질환을 얻어 세상을 떠나게 된다. 레핀, 브루벨을 비롯한 이동파 화가들의 작품은 모스크바의 트레티야코프 미술관에 대거 소장되어 있다. 5만여 점에 달하는 이 미술관의 소장작들은 이동파 화가들을 적극적으로 후원했던 상인 파벨 트레티야코프의 수집품들이다.

러시아 5인조가 거둔 성과

러시아의 영광과 좌절을 모두 목도한 도시, 상트페테르부르크를 근거지로 활동한 예술가들은 두 손으로 꼽을 수 없을 정도로 많다. 음악가 중에서는 역시 림스키-코르사코프와 차이콥스키, 스트라빈스키가 빼놓을 수 없는 이름들이다. 이들의 활동 근거지는 상트페테르부르크 음악원이었다. 피아니스트

안톤 루빈슈타인은 1860년 페테르부르크 음악 교실을 창설하고 이 학교가 1862년 상트페테르부르크 음악원으로 규모를 확장하게 된다. 니콜라이 림스키-코르사코프Nikolay Rimsky-Korsakov(1844-1908)는 27세의 젊은 나이로 이 음악원의 교수로 초빙되었다. 사실 림스키-코르사코프는 음악원 교수가 될 만한 실력을 갖춘 인물은 아니었다. 그는 해군 사관학교를 졸업하고 해상 근무 중에 틈틈이 교향곡을 작곡하던 아마추어 작곡가였다. 다행히 그와 연인 사이였던 나데지다 프루골드가 당시로서는 림스키-코르사코프보다 더 뛰어난 작곡가여서 그녀에게 화성학과 대위법을 배울 수 있었다고 한다.

림스키-코르사코프는 상트페테르부르크 음악원에서 30년 이상 재직하며 철저하게 관현악 작곡법을 배우고 연구했다. 그 결과 1887년부터 〈스페인 기상곡〉, 〈세헤라자데〉 등 현란하고 정교한 오케스트레이션에 작곡가의 개성을 실은 작품들이 줄지어 쏟아져 나오기 시작했다. 림스키-코르사코프는 러시아의 정체성을 담은 음악의 작곡을 목표로 삼았던 러시아 5인조의 막내 격이기도 했다. 발라키레프, 무소륵스키, 보로딘 등의 러시아 5인조들의 활동은 그리 성공적이지는 못했으나 이들의 노력으로 인해 독일-오스트리아의 고전음악과는 명확히 다른, 러시아의 정서를 담은 음악들이 19세기 후반 들어 탄생하게 된다.

림스키-코르사코프는 1907년까지 상트페테르부르크 음악원에서 라흐마니노프, 스트라빈스키 등 많은 유망주들을 가르쳤다. 그중에 법률 학교 출신의 전직 공무원 표트르 차이콥스키Pyotr Il'yich Tchaikovsky(1840-1893)가 포함되어 있었다. 차이콥스키는 당시의 러시아 음악계 풍토와는 달리, 모차르트와 베토벤, 멘델스존이 구축한 고전파 작곡 기법을 배우고 싶다며 림스키-코르사코프에게 조언을 구했다. 림스키-코르사코프는 한 편지에서 차이콥스키에

대해 '최고의 학생'이라고 평가했다. 상트페테르부르크 음악원에서 뛰어난 성과를 보인 차이콥스키는 1866년 음악원을 졸업한 후 바로 신설된 모스크바 음악원의 작곡과 교수로 부임했다.

　매우 예민하고 성실하며, 서구 관현악법을 철저히 마스터한 차이콥스키는 사실상 러시아 음악의 완성을 이뤄 낸 작곡가였다. 림스키-코르사코프를 비롯한 러시아 5인조들이 러시아 민속 음악과 후기 낭만파 사이에서 줄타기를 할 때, 차이콥스키는 이 두 가지의 상반된 경향을 하나로 완벽하게 융합시키는 데에 성공했다. 그의 교향곡들은 비독일계 작곡가의 작품으로는 거의 유일하게 전 세계 오케스트라에서 끊임없이 연주되는 레퍼토리들이다.

차이콥스키와 스트라빈스키의 등장

부유한 광산 감독관의 아들로 태어난 차이콥스키는 법률 학교를 졸업하고 상트페테르부르크의 공무원으로 근무하던 경력을 포기하고 이십 대 중반이 되어서야 본격적으로 작곡을 공부했다. 성실한 성격을 타고난 이 작곡가는 공무원으로 일할 때처럼 평생 음악에만 매달렸다. 천부적인 멜로디 작곡 능력에 슬라브 특유의 자유분방한 기질, 그리고 음악원에서 튼튼하게 쌓아올린 고전파 작곡 기법이 합쳐져서 그의 걸작들이 줄지어 탄생했다. 차이콥스키의 교향곡들은 서구풍의 화성과 구성을 갖추고 있으면서 동시에 과감함과 자유분방함, 그리고 일말의 애수가 뒤섞여 있다. 병적일 정도로 예민한 성격에 더해 결혼의 실패, 평생 숨겨야 했던 동성애적 성향으로 인해 차이콥스키에게 인간은 늘 거대한 세계인 동시에 슬픈 존재였고, 그런 작곡가의 심정은 여섯 곡의 교향곡에 가장 절절하게 드러나 있다.

　차이콥스키 본인은 교향곡과 오페라에 주력했으나 대중적으로 가장 널리

알려진 차이콥스키의 작품들은 〈백조의 호수〉를 비롯한 발레 음악과 피아노, 바이올린 협주곡이다. 피아노와 바이올린 협주곡에서는 독주 악기를 빛내는 데에 주력했던 낭만파 스타일 협주곡이 아닌, 오케스트라와 독주 악기가 대결하는 듯한 강렬한 구도를 창작해 냈다. 차이콥스키는 교향곡, 오페라, 발레 음악, 실내악, 독주곡 등 음악의 거의 전 분야에서 골고루 걸작을 남긴 드문 작곡가이기도 하다. 차이콥스키의 색채감 강하고 정교한 관현악에 의해 호색한들의 심심풀이 수준에서 벗어나지 못하던 발레가 비로소 고급 예술의 범주에 들어왔다. 관현악법에서 자유자재로 오케스트라를 움직이며 새로운 악기를 사용하는 데에서도 전혀 거부감이 없었던 차이콥스키의 음악은 발레를 가장 빛나게 하는 강력한 무기였다.

상트페테르부르크에서 태어난 작곡가들 중에 이고르 스트라빈스키Igor Stravinsky(1882-1971)는 1905년 혁명 직후 파리를 거쳐 스위스로 망명했다. 스트라빈스키의 아버지는 상트페테르부르크 오페라에 소속된 베이스 가수였다. 어린 시절 아버지를 통해 보고 들은 극장의 음악은 그 후 스트라빈스키의 음악에 지워지지 않는 강렬한 기억을 남겼다. 디아길레프가 이끄는 '발레 뤼스'와 손잡고 작곡한 발레 음악 〈페트루슈카〉, 〈불새〉, 〈봄의 제전〉은 모두 러시아의 민간 전설을 소재로 한, 철저하게 민속적인 분위기로 무장한 곡들이다. 〈불새〉에서는 아직 스승인 림스키-코르사코프의 정교하고 섬세한 관현악법의 영향이 남아 있다. 그러나 서구로 망명한 후 내놓은 〈페트루슈카〉에서는 민속적인 색채 위에 한층 거칠고 격렬한, 날것과도 같은 색채를 덧입혀 자신의 개성을 드러내고 있다.

1905년, 이어 1917년의 혁명을 거치며 러시아는 세계 최초의 공산주의 국가인 소비에트 연방으로 변신했다. 혁명과 함께 고향을 잃었던 많은 러시아

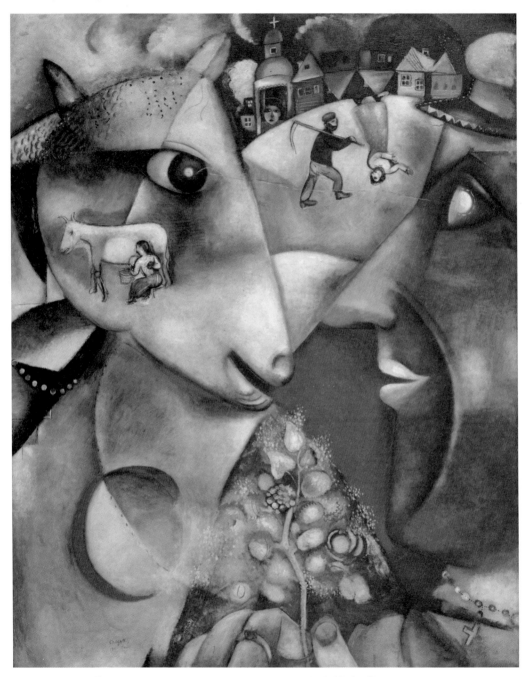

〈나와 마을〉, 마르크 샤갈, 1911년, 캔버스에 유채, 192.1x151.4cm, 현대 미술관, 뉴욕.

예술가들 중에서 벨라루스의 유대인 마을 비테프스크 출신의 마르크 샤갈 (1887-1985)은 그 어떤 유파에도 속하지 않는 낭만적이고 환상적인 방식으로 고향을 추억했다. 샤갈은 피카소와 함께 20세기가 낳은 최고의 화가로 굳건하게 자리매김했다. 평생을 고향 없이 방랑해야 했던 운명이었으나 시골 마을 비테프스크에 대한 따스한 추억은 화가로서 그의 일생에 지워지지 않는 흔적을 남겼다. 스트라빈스키, 샤갈, 라흐마니노프, 호로비츠 등 고향을 잃은 예술가들의 망명으로 인해 러시아의 예술은 비로소 머나먼 변방에서 본격적으로 서구 사회에 그 아름다움과 강렬한 개성을 알리게 되었으니 이 또한 묘한 아이러니가 아닐 수 없다.

꼭 들어보세요!

모데스트 무소륵스키: 오페라 《보리스 고두노프》 중 보리스 고두노프의 아리아 〈아들아, 나는 죽는다Прощай, мой сын, умираю...〉
림스키-코르사코프: 교향시 〈세헤라자데〉 중 1곡 〈바다와 신밧드의 배〉
차이콥스키: 교향곡 6번 Op.74, 〈비창〉 3, 4악장

22

욕망의 도시

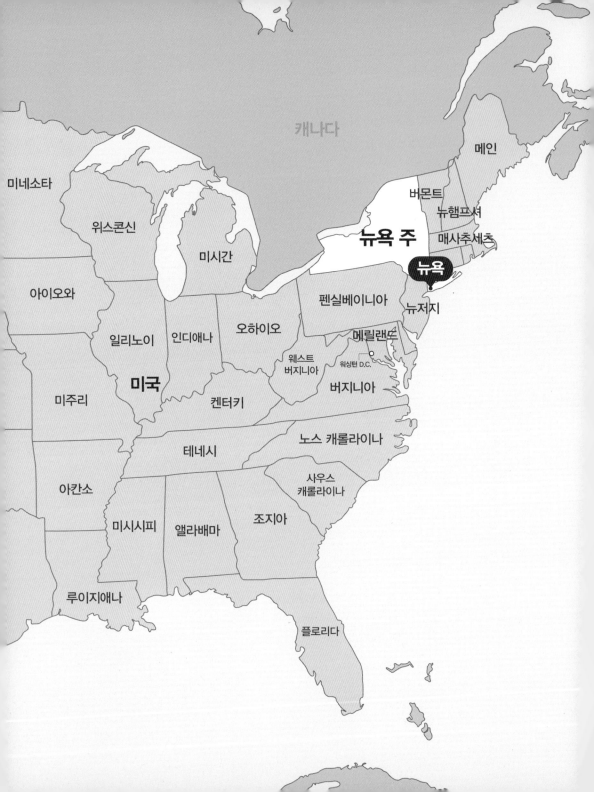

뉴욕은 세계에서 가장 큰 대도시 중 하나이자 가장 유명한 도시다. 브루클린, 퀸스, 브롱크스, 맨해튼, 스태튼 아일랜드의 다섯 구로 나뉜 뉴욕의 인구는 820만 명, 대도시권으로 권

맨해튼, 뉴욕.

역을 넓히면 1,800만 명에 달한다. 뉴욕은 세계에서 가장 인구 밀도가 높은 도시 중 하나이며 800개 이상의 언어가 사용되는, 세계에서 제일 많은 인종과 민족이 거주하는 도시다. 유엔 본부가 있고 월가의 금융이 세계 경제를 움직이는 사실상의 세계 수도이기도 하다. 동시에 연간 5천만 명이 방문하는 미국 제1의 관광 도시가 뉴욕이다. 뉴욕은 〈킹콩〉, 〈티파니에서 아침을〉, 〈맨해튼〉, 〈대부〉, 〈스파이더 맨〉 등 수없이 많은 영화와 텔레비전 드라마의 무대로 등장해서 해외의 여러 도시들 중 우리에게 유독 친숙하게 느껴진다.

　이렇게 거창한 소개와는 달리 뉴욕의 역사는 그리 길지 않다. 이 도시의 시작은 아무리 멀리 거슬러 올라가도 1625년 이전으로는 갈 수가 없다. 당시 막 북아메리카 동부에 상륙한 네덜란드의 서인도 회사가 모피 무역의 거점으로 개척한 도시 '뉴 암스테르담'이 뉴욕의 시초다. 1626년 네덜란드인 페

테르 미나위트는 아메리카 원주민들에게 24달러를 주고 이 지역을 사들였다. 네덜란드인들이 개척한 '뉴 암스테르담'의 위치는 현재의 로어 맨해튼Lower Manhattan인데, 이 지역의 길들이 유난히 구불구불한 것은 '뉴 암스테르담'이 남긴 흔적이다. '할렘'이라는 명칭은 네덜란드의 도시 하를렘Harlem에서 유래했다. 뉴욕New York, 즉 새로운 요크라는 명칭은 1664년 네덜란드에게 이 땅을 빼앗은 영국 왕 찰스 2세가 자신의 동생 요크 공에게 지배권을 넘기며 붙여졌다.

'새로운 도시' 뉴욕이 여타 유럽의 대도시와 문화적으로 가장 차별화되는 부분은 건축 양식에 있다. 뉴욕의 인상은 고층 빌딩들이 대로의 양편에 가득 들어찬 현대적인 도시다. 유럽의 도시들에서 흔히 볼 수 있는 장대한 건물들은 뉴욕에서는 찾기 어렵다. 단순히 미국의 역사가 유럽에 비해 짧기 때문만은 아니다. 빈, 파리 등 유럽의 도시들에는 오페라 가르니에, 빈 미술사 박물관과 부르크 극장 같은 화려한 바로크 양식 건물들이 19세기 후반까지 줄기차게 건설되었다. 뉴욕에서 이렇게 웅장하고 고답적인 건물을 찾을 수 없는 이유는 도시의 역사보다 미국이라는 국가의 특수성에서 생겨난 차이점이다. 미국은 건국 당시부터 유럽 국가들과는 달리 군주제를 채택하지 않았다. 그리고 이 나라에는 강력한 왕권을 대신할 종교 세력 역시 존재하지 않았다. 자연히 뉴욕에서는 왕궁이나 교회 등 '웅장한 기념비적 건물'이 건축될 수가 없었다.

자유를 찾아 몰려온 이민자들

여러 오래된 도시들이 그러했듯이, 네덜란드인들이 뉴욕을 정착지로 선택한 중요한 이유는 이곳이 항구였기 때문이다. 뉴욕은 항구의 이점을 등에 업

고 영국의 지배 하에 빠르게 발전했다. 제분, 조선 등의 산업이 발전하며 인구가 늘고 유럽에서 건너온 지식인들과 상인들의 수도 이에 비례해서 많아졌다. 뉴욕이 급격히 번영하자 영국 정부는 뉴욕 거주민들에게 무거운 세금을 부과했다. 가혹한 지배자에 대한 반감이 식민지 13개 주 사이에서 싹텄고, 1773년의 '보스턴 티 파티' 사건을 계기로 이 반감은 무력 투쟁으로 진화하게 된다.

미국 독립 전쟁이 시작될 당시, 뉴욕은 필라델피아에 이어 북아메리카에서 두 번째로 큰 도시였으며 인구는 2만 남짓이었다. 북아메리카에서는 번영하는 도시였다고 하나, 유럽에 비하면 뉴욕은 아직 모든 면에서 일천했다. 8년간 영웅적 항쟁을 이끈 공로로 독립 국가의 초대 대통령이 된 조지 워싱턴은 1791년 항구 도시 뉴욕이 아닌 포토맥 강 연안의 벌판을 수도로 선택했다. 새로운 수도에는 워싱턴의 이름이 붙었다.

독립 국가가 된 후, 미국의 대표적 항구 도시로서 뉴욕은 새로운 국면을 맞이하게 된다. 뉴욕은 물류의 이동이 수월하며 신대륙의 값싼 원료를 쉽게 공급받을 수 있다는 두 가지 장점을 가지고 있었다. 제조업을 기반으로 한 백만장자들이 탄생하기 시작했고 원료 공급을 위한 교통수단이 발전했다. 뉴욕은 이내 필라델피아를 제치고 미국에서 가장 큰 도시로 부상했다.

19세기 내내 영국, 아일랜드, 독일, 노르웨이, 이탈리아, 러시아 등의 이민자들이 뉴욕 항으로 몰려들었다. 1815년에서 1915년 사이 미국은 3천5백만 명의 이민자를 받아들였다. 포드 매독스 브라운Ford Madox Brown (1821-1893)이 그린 〈영국과의 작별〉에서 젊은 부부는 서로 손을 맞잡고 멀어지는 고국의 해안가를 뚫어지게 바라보고 있다. 이들은 다시는 고국 땅을 밟을 수 없을지도 모른다. 부부의 복장을 보면 하층 노동 계급은 아닌 듯싶다. 최하층

〈영국과의 작별〉, 포드 매독스 브라운, 1864-1866년,
종이에 수채, 35.6x33cm, 테이트 브리튼, 런던.

이 아님에도 불구하고 젊은 부부가 아이들을 데리고 이민을 결행하는 이유는 무엇일까? 미국은 계급이 처음부터 존재하지 않았고 세금도, 십일조도 없었다. 징병제도, 비밀경찰도 물론 없었다. 세금 천지이던 유럽에 비하면 미국은 자유가 넘치는 신천지였다. 토지 가격도 유럽에 비할 바 없을 정도로 저렴했다. 미국에 도착한 많은 유럽인들은 왕과 귀족이 없다는 사실에 놀라움을 금치 못했다. 뉴욕은 이들에게 곧 자유의 다른 이름이었다.

독립 초창기의 미국에서 독자적인 문화를 찾기란 어려웠다. 초기 식민지 정착자들은 엄격한 청교도들이었다. 이들에게 문화란 사치와 방종으로 간주되었다. 초기 정착기에는 크리스마스 파티조차 허용되지 않았을 정도였다. 1760년대 미국 의회는 도박, 경마, 투계, 모든 쇼와 연극을 다 '방종과 무절제'로 간주했다. 자연히 미국에는 연극, 극장, 배우가 설 땅이 전혀 없었다. 재산을 모으면 사회에 환원해야 한다는 강박 관념도 있었다. 록펠러와 카네기의 재산 기부는 청교도 정신의 연장선상에서 이루어졌다.

이처럼 엄격한 분위기에서 독자적인 문화가 꽃피기는 힘들었다. 자연히 모든 문화와 예술은 영국의 전통을 베끼는 수준에서 시작되었고 오랫동안

그 수준을 벗어나지 못했다. 회화는 초상화가 대부분이었고 음악 역시 영국 국교회의 찬송가를 그대로 불렀다. 문화에 대한 열망은 교육열로 옮아가서 정착 초반기인 1636년에 이미 하버드 대학교가 설립되었다. 17세기 중반에는 예일 대학교를 비롯한 여러 대학들이 뉴잉글랜드를 중심으로 문을 열었다. 1830년대에는 최초의 여자 대학이 세워졌다. 18세기의 미국 지식인들은 문화 예술보다는 신천지 개척을 위한 과학 기술과 교육에 더 큰 관심을 가지고 있었다.

19세기의 미국에서 그나마 독자적인 문화 활동으로 손꼽을 만한 현상은 작곡가 스티븐 포스터Stephen Collins Foster(1826-1864)의 〈금발의 제니〉 같은 곡들 정도였다. '미국 음악의 아버지'라고 불리는 포스터는 〈켄터키 옛집〉, 〈오수재너〉, 〈금발의 제니〉 등 200곡이 넘는 대중성 강한 포크 송들을 작곡했다. 1826년에 태어난 포스터의 일생에 대해서는 남아 있는 자료가 거의 없고 펜실베이니아의 대가족 속에서 자라났다는 사실 정도만 알려져 있다. 북부 출신인 그는 노예제에 반대하는 입장이어서 남북 전쟁의 와중에 흑인들을 동정하는 〈올드 블랙 조〉 등의 노래를 작곡하게 된다. 포스터는 정식 음악 교육은 받지 못했으나 피아노, 바이올린, 기타, 클라리넷을 다룰 줄 알았고 독일출신의 이민자인 학교 음악 선생에게 영향을 받았다고 알려져 있다. 〈금발의 제니〉는 자신의 아내 제인 맥도웰에게 헌정한 곡이었다.

다양한 이민자들이 공존하는 펜실베이니아와 뉴욕에서 포스터는 이민자들이 부르는 이탈리아, 스코틀랜드, 독일의 민요를 자연스럽게 익히게 되었다. 그리고 여기에 흑인 영가의 멜로디를 접목시켜 그 모든 것들이 혼합된, 포스터식의 미국 노래들이 탄생했다. 포스터의 노래들은 미국이라는 용광로에서 독특한 미국식 문화가 탄생하는 방식을 제시해 준 셈이다. 생전에 별

반 인정받지 못했던 포스터는 서른일곱의 나이로 뉴욕에서 무일푼으로 사망했다.

뉴욕, 현대 건축의 격전지로 부상하다

청교도적이며 금욕적인 미국의 분위기는 뉴욕에서만은 예외였다. 뉴욕에서 큰돈을 번 백만장자들은 유럽의 귀족들이 그러하듯이 예술을 즐기기를 원했다. 이들의 영향력에 의해 메트로폴리탄 미술관, 카네기 홀, 록펠러 센터, 공공도서관, 박물관들이 생겨나기 시작했다. 런던이나 파리 못지않게 호화로운 호텔과 백화점들도 문을 열었다. 1900년에 미국에서 등록된 회사의 70퍼센트가 뉴욕에 본사를 두고 있었으며, 미국을 오가는 물동량의 3분의 2가 뉴욕 항을 거쳤다. 빈부의 격차는 더욱 심해졌으며 이민자의 출신 배경도 더욱 다양해졌다. 이들 이민자들은 제각기의 문화적 배경을 포기하려 하지 않았기 때문에 뉴욕의 문화적 색채는 하나가 아닌 복합적인 모습으로 형성될 수밖에 없었다. 그 어느 유럽 도시에서도 찾을 수 없는 '문화의 복합성'을 뉴욕은 태어나는 순간부터 안고 있었던 셈이다.

마천루, 즉 고층 빌딩들이 도시의 상징으로 자리잡은 장소도 뉴욕이었다. 철골과 커튼 월 공법이 개발되면서 19세기 말부터 고층 빌딩의 건축이 가능해졌다. 고층 빌딩은 1871년 대화재를 경험한 시카고에서 처음 태어났지만 고층 빌딩의 정신적 고향은 누가 뭐래도 뉴욕이었다. 모더니즘 건축가들의 이상은 기능 위주의 건축, 그리고 첨단 재료와 공학, 기계를 이용한 건축이었는데 그러한 이상을 실현하기 위해서는 거대 자본이 필요했다. 뉴욕에는 모더니즘을 후원해 줄 수 있는 자본가와 사업체들이 존재하고 있었다. 1890년 22층의 뉴욕 빌딩 완공을 필두로 해서 1892년 퓰리처 빌딩, 1903년 플랫아

1930년대의 뉴욕. 왼쪽에 크라이슬러 빌딩이 보인다.

이언 빌딩, 1908년 싱어 빌딩, 1909년 메트로폴리탄 라이프 타워 등 100미터를 넘어서는 건물들이 맨해튼에 줄지어 들어섰다. 1930년 77층 규모의 크라이슬러 빌딩에 이어 1932년에 높이 381미터, 102층 규모의 엠파이어 스테이트 빌딩이 등장했다. 엠파이어 스테이트 빌딩은 시카고에 110층 규모의 시어스 타워(현재는 윌리스 타워)가 완공될 때까지 43년 동안 세계 최고층 건물의 자리를 지켰다. 19세기까지만 해도 '지평선'의 의미를 가졌던 단어 '스카이라인Skyline'은 이제 뉴욕의 고층 건물들을 통해 새로운 의미를 갖게 되었다. 뉴욕의 '역사적 건물'은 오래된 건축보다는 현대적인 고층 빌딩들인 것이다.

드보르자크와 말러가 경험한 뉴욕

1893년 막 창설된 뉴욕의 미국 국립음악원장으로 초빙되어 3년간 뉴욕에 머

물렀던 안토닌 드보르자크(1841-1904)는 풍요로운 미국, 새롭고 계급 차별이 없는 미국에 대한 놀라움과 찬양을 담아 교향곡 9번 〈신세계로부터〉와 현악 4중주 12번 〈아메리카〉를 작곡했다. 당시 드보르자크는 연봉 1만 5천 달러의 파격적 대우로 초청되었는데 그 연봉에는 정기적으로 미국 무대에서 신작을 공연해야 한다는 조건이 딸려 있었다. 이 덕분에 1893-1895년의 체류 기간 동안 교향곡 9번 〈신세계로부터〉, 현악 4중주 12번 〈아메리카〉, 첼로 협주곡 B단조 등의 걸작들이 쏟아져 나왔다. 작곡가는 미국 민속 음악과 흑인 영가의 멜로디를 차용해 신세계 미국의 활기찬 분위기를 묘사하는 한편, 자신의 고향 보헤미아의 민요 멜로디를 넣어 고향에 대한 향수를 드러내기도 했다.

〈신세계로부터〉는 지금도 미국을 상징하는 대표적인 교향곡으로 자주 연주된다. 그러나 드보르자크는 고국에 대한 향수를 극복하지 못했던 듯, 1896년 프라하 음악원으로 복직해 돌아갔다. 미국에서 모든 창작력을 다 소진했던 것인지 귀국 후 드보르자크는 오페라 《루살카》외에 이렇다 할 만한 작품을 발표하지 못했고 1904년 사망했다.

드보르자크가 고향으로 돌아간 지 12년 후인 1908년, 같은 동유럽 출신의 지휘자 구스타프 말러(1860-1911)가 미국을 찾았다. 말러는 1908년 1월 메트로폴리탄 오페라에서 바그너의 《트리스탄과 이졸데》를 지휘하면서 데뷔했고 뉴욕 청중은 대단한 환호를 보냈다. 빈의 반유대주의에 오랫동안 시달렸던 말러에게는 뉴욕이 진정한 신세계일 수도 있었다. 그러나 드보르자크와 마찬가지로 말러 역시 이 신세계에 쉽게 적응하지 못했다. 1909년 시즌에는 말러와 함께 이탈리아의 신예 지휘자 토스카니니가 메트의 지휘봉을 나누어 잡았다. 같은 해에 말러는 메트를 떠나 뉴욕 필하모닉의 상임 지휘자로 부임했다.

1911년 2월 21일, 말러는 심한 후두염으로 열이 오르고 있는 상황에서 카네기 홀 무대에 올라 뉴욕 필하모닉을 지휘했다. 이 공연이 말러의 마지막 콘서트가 되었다. 4월, 말러의 가족은 급히 귀국길에 올랐다. 5월 11일 간신히 빈에 닿은 말러는 일주일 만인 5월 18일에 사망했다. 말러는 뉴욕에서 〈대지의 노래〉와 교향곡 9번을 완성했으나 교향곡 10번은 끝내 미완성으로 남았다.

드보르자크와 말러의 경우가 말해 주듯, 거장들은 뉴욕에서 자신의 날개를 펼 수 있는 무대를 얻었으면서도 마지막 순간에는 고향으로 돌아갔다. 뉴욕은 그들에게 잠시 머무를 수 있는 풍요한 땅이었으나 고향은 아니었다. 이들이 뉴욕에서 창작한 작품들에도 뉴욕의 영혼이 깃들어 있다고 말하기는 어렵다. 〈아메리카〉와 〈신세계로부터〉는 보헤미아의 음악이었으며 말러의 교향곡 9번 역시 세기말 빈의 영향력에서 자유롭지 못한 곡임이 분명하다. 그렇다면 진정한 '메이드 인 뉴욕' 예술이란 과연 어떤 것일까?

소박한 도시의 이면, 커져 가는 뉴욕

오 헨리의 단편 「마지막 잎새」에 등장하는 가난한 화가 베어먼 영감처럼, 존 프렌치 슬론John French Sloan(1871-1951)은 뉴욕의 그리니치 빌리지에서 살았던 화가였다. 그는 생계를 위해 『필라델피아 인콰이어러』 같은 신문에 일러스트를 그리거나 미술학교에서 학생들을 가르치는 틈틈이 그림을 그렸다. 아내 안나 마리아는 술주정뱅이에다 과거에 매춘을 했던 전력까지 있는 여자였다. 가정의 위기 속에 1904년 뉴욕으로 이사 와서 그렸던 그림들이 오늘날 슬론의 대표작으로 알려진 〈맥솔레이 바〉나 〈3번가와 6번가가 교차하는 지점〉 등이다. 슬론이 즐겨 그렸던 주제는 뉴욕, 그중에서도 자신의 동네인 그리니치 빌리지 주변에서 살아가는 소시민들의 모습이었다. 슬론의 그림에는 큰

막 대도시로 성장해 가는 20세기 초반의 뉴욕 풍경과 함께 소소한 일에 기뻐하고 바쁜 생활 중에 잠시의 여유를 즐기는 도시인들의 삶이 담겨 있다.

〈3번가와 6번가가 교차하는 지점〉의 소시민들은 모처럼 마음 먹고 시내 중심가로 나들이를 나왔다. 계절은 아마도 초여름 저녁일 듯싶다. 주말을 맞이하는 도시는 화려한 분위기로 축제처럼 흥청거린다. 푸른 하늘 저편에는 아직 보랏빛 노을의 끝자락이 남아 있다. 한껏 멋을 낸 처녀들은 가로등이 켜지기 시작한 거리를 깔깔대고 뛰어다니며 들뜬 기분을 숨기지 못한다. 그녀들은 한 주일 간의 노동을 견디고 주말을 즐기러 나온 길일 것이다. 온몸으로 즐거움을 발산하는 처녀들 뒤로 도심의 전차가 지나간다.

〈3번가와 6번가가 교차하는 지점〉, 존 프렌치 슬론, 1928년, 캔버스에 유채,
76.2x101.9cm, 휘트니 미술관, 뉴욕.

슬론은 미술사에 큰 족적을 남긴 화가는 아니다. 그림을 그리는 속도도 유난히 느려서 동료들은 '슬론이 아니라 슬로우'라면서 그를 놀렸다고 한다. 슬론은 도시의 이면들을, 그리고 그 속에서 살아가는 평범한 사람들의 일상을 솔직하게 그린 화가였다. 그의 그림 속 풍경처럼 뉴욕은 성실한 소시민들의 도시였다. 그러나 제1차 세계대전 후의 폭발적인 성장은 뉴욕을 더 이상 소박한 분위기로 놓아두지 않았다. 눈부신 경제 성장을 반영하듯, 맨해튼에 하루가 멀다 하고 마천루가 들어섰고 백만장자들이 급증했다.

재즈의 시대를 표현한 『위대한 개츠비』

1, 2차 세계대전 사이에 뉴욕은 롤러코스터를 타듯, 영광과 추락을 반복했다. 1922년의 뉴욕 롱아일랜드를 배경으로 한 F. 스콧 피츠제럴드F. Scott Fitzgerald(1896-1940)의 소설 『위대한 개츠비』에는 흥청거리던 뉴욕의 분위기가 여실히 드러난다. 가난한 청년 제이 개츠비는 군대에 간 사이 연인이던 데이지가 부잣집 남자 톰 뷰캐넌과 결혼했다는 사실을 알게 된다. 밀주 제조로 거부가 된 개츠비는 톰의 이웃으로 이사와 날마다 파티를 연다. 개츠비와 데이지는 다시 만나게 되고 이 사실을 알게 된 톰은 격분한다. 그 와중에 데이지가 개츠비의 차를 몰다 톰의 정부 머틀을 치어 죽이게 된다. 머틀의 남편은 개츠비가 운전했다고 생각하고 그를 총으로 살해한다. 개츠비의 장례식장. 데이지 부부는 여행을 떠나고 그동안 개츠비의 파티를 찾아왔던 숱한 손님들은 아무도 참석하지 않는다.

일반적인 기준으로 보았을 때 개츠비는 결코 '위대한' 사람은 아니다. 그러나 소설에 등장하는 모든 인물들이 오직 돈을 좇으며 살아가는 와중에 개츠비는 잃어버린 연인을 되찾겠다는 목표를 결코 포기하지 않는다. 어찌 보면

무서운 집념에 가까운, 불가능해 보이는 목표를 향해 자신을 아낌없이 던지는 의지와 낭만적인 사랑에 대해 미국인들은 찬사를 보냈다. 그것은 미국의 젊은이들이 갈구하고 있는 영웅의 모습이었다. 미국의 젊은이들은 앞다투어 개츠비의 옷장에 가득한 실크 셔츠를 맞추어 입었다. 제1차 세계대전이 끝나고 미국이 신흥 강국으로 부상하던, 그리고 그 중심에 있는 뉴욕의 분위기를 『위대한 개츠비』처럼 극명하게 묘사해 낸 작품은 없었다.

피츠제럴드는 1925년 스물아홉의 나이에 『위대한 개츠비』를 발표하며 일약 뉴욕 사교계의 총아로 떠올랐다. 화려한 삶을 추구하고 자신의 부를 과시하기를 주저하지 않으며 미친 듯이 사랑을 갈구하던 개츠비는 피츠제럴드의 자전적 모습이었다. 성공만큼이나 몰락도 빨랐다. 이후 피츠제럴드는 『위대한 개츠비』에 필적할 만한 작품을 쓰지 못하고 영락의 길로 접어들었다. 대공황으로 급격히 위축된 미국의 소비 심리는 더 이상 개츠비류의 소설을 원하지 않았다. 빚에 쫓긴 피츠제럴드는 할리우드로 건너가 극작가로 변신하려 했으나 두 번째 기회는 오지 않았다. 1940년, 피츠제럴드는 마흔넷의 나이에 알코올 중독과 약물 과용으로 인한 심장마비로 급사했다. 피츠제럴드가 몰고 있는 차에 몸을 던질 만큼 중증의 신경 쇠약을 앓고 있던 그의 아내 젤더는 1948년 입원해 있던 정신 병원의 화재로 사망했다. 피츠제럴드의 삶의 궤적은 개츠비와도, 그리고 제1차 세계대전 후 호황을 구가하다 대공황으로 급격히 무너진 미국의 경제 상황과도 그 맥을 같이한다.

가장 미국적인 음악이 탄생하다

'위대한 개츠비'의 시대, 브로드웨이 뮤지컬들이 성황리에 흥행하고 재즈 뮤지션들이 인기를 얻던 1920년대의 미국은 재즈의 시대The Jazz Age를 맞았다.

뉴욕 출신의 음악가 조지 거쉰 George Gershwin(1898-1937)은 클래식과 대중음악의 경계에 선 이 모호한 음악을 단번에 클래식의 수준으로 끌어올렸다.

조지 거쉰.

아프리카에서 건너온 흑인들의 음악이었던 재즈는 남부 뉴올리언스를 중심으로 인기를 얻으며 점차 백인 중산층에게 퍼져 나갔다. 루이 암스트롱, 듀크 앨링턴, 카운트 베이시 등 흑인 재즈 뮤지션들이 뉴욕과 시카고를 중심으로 활동했다. 라디오의 보급은 재즈 음악의 유행에 날개를 달아 주었다. 재즈의 인기가 너무나 광범위했기 때문에 처음에는 이를 무시하던 지식인 그룹과 클래식 연주자들도 재즈에 주목하지 않을 수 없었다. 이처럼 독특한, 유럽과는 차별화된 뉴욕의 분위기가 거쉰 음악의 자양분이 되었다.

조지 거쉰은 여느 뉴요커들과 마찬가지로 복합적인 출생 배경을 가지고 있었다. 그는 1898년 러시아에서 이민 온 브루클린의 유대인 가정에서 태어났다. 19세기 말의 뉴욕은 사상 유례없는 국제 도시로 형성돼 있었다. 500만 명의 시민 중 80퍼센트가 외국 태생이거나 이주민의 자녀였다. 이 중 가장 경제적으로 어려웠던 이민자 계층은 폴란드와 러시아 등 동유럽에서 건너온 유대인들이었다. 그러나 이들 동유럽계 유대인을 통해 뉴욕의 문화와 정서가 표현된 예술이 탄생했다. 작곡가 조지 거쉰과 화가 마크 로스코는 모두 유

대계 러시아인 이민자의 아들들이었다.

독학으로 피아노와 작곡을 배운 거쉰은 브로드웨이 극장의 작곡가로 일하며 형 아이라 거쉰과 여러 뮤지컬들을 합작으로 작곡했다. 1924년 최초의 걸작 〈랩소디 인 블루〉를 완성한 거쉰은 체계적인 작곡 기법을 배우기 위해 파리로 건너갔다. 거쉰을 만난 모리스 라벨은 제자로 받아 달라는 요청을 거절한다. 라벨은 재즈와 극장 음악이 혼합된 거쉰 특유의 스타일이 엄격한 클래식 작곡 기법으로 흐트러질 수도 있다고 생각했다. 라벨이 거쉰을 가르치기를 거절하며 보낸 편지의 내용은 유명하다. "왜 당신은 굳이 라벨의 2류가 되려 합니까? 지금 이미 1류의 거쉰인데 말이지요." 라벨의 예측대로 거쉰은 파리 음악계에 적응하지 못하고 뉴욕으로 돌아오게 된다. 길지 않았던 파리 체류 기간 동안 거쉰은 〈파리의 아메리카인〉을 작곡했다. 뉴욕의 드보르자크가 〈신세계로부터〉를 작곡했듯이 말이다.

거쉰의 뛰어난 점은 대중음악과 클래식의 경계를 무너뜨린 음악들을 작곡했으며, 동시에 미국인들의 정서를 가장 훌륭하게 표현해 냈다는 데에 있다. 〈랩소디 인 블루〉를 비롯한 거쉰의 음악들은 세련되고 명쾌한 멜로디로 1, 2차 세계대전 사이 미국인들의 정서를 대변해 낸다. 거쉰의 대표작으로 알려진 오페라 《포기와 베스》 역시 거쉰의 음악적 배경이 십분 작용한 결과였다. 기존의 오페라 작곡 기법을 거의 쓰지 않은, 거쉰 본인부터가 '포크 오페라'라고 부른 이 작품의 배경은 1920년대의 사우스캐롤라이나이며 주요 등장인물들도 흑인들이다. 극중에는 도박과 폭력, 마약이 난무한다. 극의 시작 부분에 클라라는 아기를 안고 평온한 여름날이 계속되기를 기원하는 〈서머타임〉을 부르지만 2막 마지막에 그녀의 남편이 탄 배는 난파한다.

《포기와 베스》는 실패로 끝났다. 대공황의 타격에서 벗어나지 못했던 1935

년의 미국 관객은 새로운 오페라에 큰 관심을 두지 않았다. 1937년, 거쉰은 영화 음악 작곡가로 새로운 삶을 시작하기 위해 할리우드로 향했다. 그러나 급작스레 찾아온 뇌종양으로 거쉰은 할리우드에서 쓰러져 39세의 이른 나이로 세상을 떠났다. 그가 세상을 떠난 지 3년 후인 1940년, 역시 영화 대본 작가로 재기를 꿈꾸며 할리우드로 건너왔던 스콧 피츠제럴드가 심장마비로 숨졌다. 재즈의 시대는 이렇게 저물어 갔다.

거쉰과 피츠제럴드의 삶은 상당 부분 일맥상통한다. 두 사람 모두 천재적 재능의 소유자였고 이십 대에 이미 그 재능을 꽃피웠으며 뉴욕과 파리에서 화려한 삶을 살았다. 뉴욕의 대중은 그들에게 열광적인 환호를 보냈지만 금세 그들을 잊어버렸다. 두 천재는 지극히 미국적인 장르인 영화에서 재기를 꿈꾸다 젊은 나이에 급사했다. 피츠제럴드는 "미국인들의 삶에는 2막이 없다"고 말한 적이 있다. 가장 미국적인 스타일의 작품을 쓰며 승승장구했던 이 두 사람의 삶은 정말로 화려한 단막극이었는지도 모른다.

호퍼가 본 대도시의 고독

20세기 초반, 급격한 경제 발전의 와중에 두드러진 미국적 양식은 사실주의다. 도시가 빠르게 팽창하는 동안 화가들은 '도상'이 될 만한 새로운 인물과 장소를 찾았고 그를 통해 미국을 보여 주려 했다. 표현 방식은 당연히 사실적일 수밖에 없었다. 1929년의 경제 공황은 이런 경향을 강화시켰다. 정부는 대규모 미술 프로젝트를 후원했고 점점 더 미국 미술은 유럽에서 벗어나게 된다. 에드워드 호퍼Edward Hopper(1882-1967)는 이 '미국적 풍경'을 극대화시킨 최초의 뉴욕 화가였다.

호퍼는 어린 시절부터 그림에 소질을 보였다. 러시아, 프랑스 미술에 흥미

를 가지고 있던 부모는 아이의 재능을 적극적으로 후원해 주었다. 뉴욕에서 그림과 디자인을 배우며 호퍼는 마네와 드가의 스타일을 자신의 스승으로 삼았다. 뉴욕 디자인 스쿨을 졸업한 후로는 광고나 영화 포스터, 상업용 일러스트를 그리는 일에 전념했다. 뉴욕에서 작품 활동을 하려 했으나 그는 자신의 스타일을 찾지 못하고 혼돈의 시간을 보냈다. "나는 내가 무엇을 그리길 원하는지 모르겠다. 몇 달이나 생각해 봤지만 아무런 답도 찾을 수 없었다."

호퍼는 사십 대가 된 1920년대에 들어서야 수채화와 유화들을 그렸고 이때부터 상업 미술로 단련된 사실적이면서도 간결한 화풍에 도시인의 고독을 접목시킨 특유의 스타일이 드러나기 시작했다. 호퍼는 대공황과 그 이후의 뉴욕, 고독하면서도 도회적인 분위기를 표현한 독보적인 화가가 되었다. 뉴욕에서 태어나고 성장한 그는 화가로 성공을 거둔 후에도 그리니치 빌리지를 떠나지 않았다.

호퍼의 작품 중 많은 부분이 방 안을 묘사하고 있으며 그 방 안에는 대부분 한 사람만이 등장한다. 그러나 '방'이라고 해서 가정의 안락한 실내공간은 아니다. 그의 방은 주로 사무실이나 호텔 방 안이며 더할 나위 없이 평범하고 몰개성하다. 〈호텔 방〉에 등장하는 호텔은 지극히 깔끔하며 기능적인 방이나 그 속에서 어떤 개성이나 생명력을 찾을 수는 없다. 호텔 방에 홀로 머무는 여성은 비인간적인 호텔의 익명성에 매몰되어 버린 듯하다.

동시에 호퍼의 작품 중에는 여행을 의미하는 그림들이 적지 않다. 광대한 땅을 가진 미국의 화가로서의 정체성을 보여 주는 부분일 것이다. 실제로 호퍼는 여행을 좋아해서 자신의 차를 몰고 미국 대륙을 여러 번 횡단했다. 〈저녁의 주유소〉와 〈컴파트먼트〉는 모두 화가가 여행 중에 만난 풍경인 듯싶다. 호퍼의 이미지는 보는 이들을 자신도 모르게 어떤 '공간'으로 데리고 간다. 그

〈호텔 방〉, 에드워드 호퍼, 1931년, 캔버스에 유채, 152.4x165.7cm, 티센 보르네미사 미술관, 마드리드.

〈밤의 사람들〉, 에드워드 호퍼, 1942년, 캔버스에 유채, 84.1x152.4cm, 시카고 아트 인스티튜트, 시카고.

공간은 소란스럽지 않은, 비어 있고 적요한 공간이다. 〈컴파트먼트〉에서 보이는 바깥의 풍경은 책을 읽고 있는 고독한 여행자의 주의를 끌지 못한다. 그녀의 모자와 원피스는 모두 어두운 청색으로 가라앉아 있다. 〈밤의 사람들〉의 비어 있는 공간은 도시인의 외로움과 불안감을 가중시킨다. 〈밤의 사람들〉의 모자 쓴 남자는 영화 속의 말론 브란도 같기도 하다.

호퍼는 매우 명료하게, 명암과 그림자를 마치 포스터처럼 정확하게 구사하며 방 안의 평범함을 차분하게 묘사한다. 그러나 그림의 전체적인 인상은 그 방의 명료함처럼 명확하지 않으며 거꾸로 매우 모호하다. 호퍼의 그림이 주

는 차분한 분위기는 그의 기하학적 구성 능력 때문이기도 하다. 모든 것이 확고한 공간 안에서 역설적으로 등장인물의 고독은 더욱 짙어지고 어두워진다. 호퍼의 그림은 도시를 묘사한 슬론의 스타일을 분명 계승하고 있으나 슬론에 비하면 훨씬 더 차분하고 동시에 고독하며 궁극적으로는 슬프다. 호퍼가 줄기차게 찾아 헤매다 마침내 발견한 '그릴 대상'은 뉴욕에서만 볼 수 있는, 동시에 유럽의 화가들이 미처 인지하지 못한 대도시의 뼈아픈 고독이었다.

욕망의 용광로 뉴욕: 폴록과 로스코

1950년대 들어 뉴욕은 본격적인 세계의 수도로 탈바꿈했다. 제2차 세계대전의 결과로 유럽 대도시의 대부분이 상당 부분 파괴되거나 경제 침체를 맞이했다. 사람들은 이제 대서양 너머의 새로운 국가 미국, 특히 도시 뉴욕에 새 희망을 걸기 시작했다. 배를 타고 대서양을 건너면 우리에게도 낯익은 맨해튼의 실루엣이 펼쳐졌다. 도시의 위용은 새로운 희망의 상징처럼 보였다. 말 그대로 신세계가 펼쳐지는 순간이었다.

1951년 뉴욕에 새 유엔 빌딩이 건립되기 시작했다. 파리, 제네바, 시카고, 샌프란시스코 등이 유엔 본부를 유치하기 위해 치열한 경쟁을 벌였으나 유엔이 최종적으로 택한 도시는 뉴욕이었다. 미국은 팽창 일로에 있었고 그 선두에 선 뉴욕은 세계의 수도로 자리매김했다. 미국의 독특한 소비문화가 부각되면서 뉴욕은 광고와 텔레비전, 산업 디자인의 중심지가 되었다. 동시에 그리니치 빌리지를 중심으로 한 카운터 컬처도 꽃피기 시작했다. 로프트 파티, 그라피티, 잭 케루악의 『길 위에서』 등이 모두 그리니치 빌리지에서 탄생했다.

이 시기에 미국 미술의 진정한 천재 잭슨 폴록Jackson Pollock (1912-1956)과 마

크 로스코Mark Rothko(1903-1970)가 거의 동시에 등장했다. 잭슨 폴록은 피카소와 카우보이의 성향을 한몸에 지닌 아티스트였다. 완전한 우연성에 의존하는 그의 추상 회화는 어떤 구성도, 하모니도 없는 카오스 그 자체처럼 보인다. 그러나 캔버스 전체를 하나로 보면 거기에는 독특한 하모니가 느껴진다. 제각기 다른 이유로 뉴욕을 찾아왔지만 그 이민자들이 품은 꿈은 모두가 '아메리칸 드림'이듯이 말이다. 이처럼 우연성의 작업임에도 불구하고 그 전체적으로 하나의 통일성과 하모니를 끌어낸다는 점이 폴록의 천재성이었다.

폴록의 추상 그림에는 전통과의 완전한 단절과 함께 신세계의 힘찬 에너지가 느껴진다. 폴록은 나바호족 원주민 보호 구역 마을에서 어린 시절을 보냈으며, 아메리카 원주민들이 제의를 위해 모래 위에 그린 그림은 그의 뇌리에 오랫동안 지워지지 않는 인상으로 남았다. 폴록은 추상표현주의의 창시자가 됨으로써, 전후 세계에서 뉴욕이 새로운 미술의 메카로 확고하게 자리 잡았음을 알렸다. 성공과 함께 폴록에게는 알코올 중독이 찾아왔다. 1956년 그는 술이 취한 채 차를 몰다 사고로 사망했다.

폴록의 거친 열정과 대비되는, 매우 섬세하면서도 가라앉은 우울함을 보여 주는 마크 로스코의 작품들은 전후의 뉴욕을 다시 한 번 열광케 했다. 미묘하게 쌓여 있는 색채의 층위를 통해 우리는 끝도 없는 심연을 맛보게 된다. 사실주의에서 시작해 갖가지 실험을 거듭하던 로스코는 어느 순간 색채의 미묘한 변화에 몰두하게끔 되었고, 10여 년의 탐색 끝에 마침내 그의 우상이던 렘브란트, 터너, 마티스와 같이 강렬하고도 위대한 그림들을 그리게 되었다. 층층이 갇혀 있는 색채들은 전쟁 전부터 로스코가 골몰하던 '뉴욕의 지하철에 갇혀 있는 군상들'에서 발전한 이미지였다.

폴록처럼 로스코 역시 성공의 절정에서 무너져 내렸다. 시그램 빌딩 1층

〈마법에 걸린 숲〉, 잭슨 폴록, 1947년,
캔버스에 유채, 221.3x114.6cm, 구겐
하임 미술관, 뉴욕.

레스토랑의 사방 벽을 장식하기 위해 그린 〈시그램 벽화 연작〉의 계약을 스스로 파기하며 화가는 혼란과 우울 속에 빠져들었다(이 계약 파기로 인해 로스코는 200만 달러를 벌 기회를 포기했다). 그는 자신이 혼신을 다해 그린 그림이 '겨우' 밥을 먹는 사람들의 뒷배경으로 존재하게 된다는 사실을 견디지 못했다. 〈시그램 벽화 연작〉을 런던 테이트 갤러리에 기증한 로스코는 1970년 자살로 삶을 마감했다.

로스코는 색채의 복잡미묘한 움직임을 통해 인간의 감정을 그리고 싶어 했던 화가였다. 만년의 그림들은 로스코의 감정을 보여 주듯 어둡고 무거운

〈빨강 속에 네 개의 어둠〉, 마크 로스코, 1958년, 캔버스에 유채, 258.6x295.6cm, 휘트니 미술관, 뉴욕.

색으로 가라앉아 있다. 고향임에도 불구하고 뉴욕은 그에게 안식처가 되어 주지 못했다. 그는 왜 〈시그램 벽화 연작〉을 잘 알지도 못하는 런던으로 보냈던 것일까? 그곳에는 뉴욕에는 없는 인간미와 소박함이 살아 있으리라고 생각했는지도 모른다.

성공의 순간에 파멸하다: 빌리 홀리데이와 바스키아

뉴욕의 예술을 이야기하면서 흑인 예술가들의 발자취를 빼놓을 수 없다. 새러 본, 엘라 피츠제럴드와 함께 3대 여성 재즈 보컬로 손꼽히는 빌리 홀리데이Billie Holiday(1915-1959)는 필라델피아의 가난한 흑인 가정에서 태어나 열다섯 살 때부터 뉴욕 클럽에서 노래하기 시작했다. 그녀는 콜럼비아, 버브 등에 100여 장의 주옥 같은 앨범을 남기며 베니 굿맨, 레스터 영, 루이 암스트롱 등과 함께 1930-1940년대에 전성기를 구가했다. 그러나 흑인 여성인 빌리는 만연한 인종 차별 때문에 순회 공연 때 여러 번 곤란을 겪었으며(심지어 호텔의 정문으로 출입하지 못하게 하는 곳도 있었다) 사생활도 불우했다. 빌리는 세 번의 결혼에서 모두 실패하고 마약 중독자가 되어 1959년 44세로 사망했다. 죽기 1년 전 녹음한 《레이디 인 새틴》의 〈나는 당신을 원하는 바보I'm a fool to want you〉는 불후의 명곡으로 꼽힌다. 그녀는 존경받는 예술가가 되기를 원했으나 사생아로 태어난 흑인 여자의 숙명은 결국 뛰어넘지 못했다.

빌리 홀리데이.

〈자화상〉, 장 미셸 바스키아, 1982년, 캔버스에 아크릴, 연필, 종이,
193x239cm, 개인 소장.

'검은 피카소' 장 미셸 바스키아Jean Michel Basquiat(1960-1988)는 열여덟에 집을 떠나 맨해튼 거리와 지하철역에 낙서(그라피티)를 그리는 익명의 화가였다. 뉴욕 현대 미술관 앞에서 자신이 그린 티셔츠와 엽서를 파는 등 거리 화가 생활을 하다 낙서화의 독특한 화풍이 인기를 끌면서 일약 뉴욕 미술계의 총아로 등장했다. 인종주의, 흑인 영웅, 도시의 풍경 등을 단순하고 섬뜩하게 그려내 낙서를 예술로 끌어올렸다는 평을 받았다. 1982년 카셀 도큐멘타 최연소 초대 작가, 1983년 휘트니 비엔날레 최연소 초대 작가로 초청되었으며 이후 유럽에까지 명성을 떨쳤다. 새로운 투자처를 찾고 있던 뉴욕의 화랑가에 젊고 세련되며 잘생긴 흑인 천재 바스키아는 최상의 스타였다. 앤디 워홀과의 동성애 파문 등 갖가지 화젯거리로 바스키아는 단순히 화가가

〈죽음을 타고〉, 장 미셸 바스키아, 1988년, 캔버스에 아크릴, 크레용, 249×289.5cm, 개인 소장.

아닌 셀러브리티의 반열에 올랐다. 570달러에 팔렸던 그의 작품이 1년 만에 1만 5천 달러로 오르기도 했다.

이 폭풍 같은 유명세가 오히려 그를 파멸에 이르게 했다. 1985년 슬럼프에 빠지며 평이 가혹해지자 바스키아는 그 충격을 못 이기고 마약에 손을 댔다가 코카인 중독으로 27세에 급사했다. 죽기 전에 그린 마지막 작품에서 바스키아는 자신의 모습을 해골에 올라탄 빼빼 마른 남자로 묘사하고 있다.

희한하게도 뉴욕을 찾은 천재들은 대부분 자신의 삶을 스스로 파멸로 이끌었다. 뉴욕은 끝없이 높은 마천루처럼 눈부신 성공이 가능한 도시, 동시에 욕망의 용광로가 들끓는 위험한 도시였다. 조명이 꺼진 후 무대의 어둠이 한층 깊듯이, 성공을 갈망하며 뉴욕으로 온 많은 예술가들은 그 어둠 속에서 스스로를 파멸로 이끌고 말았다.

꼭 들어보세요!

스티븐 포스터: 〈금발의 제니〉
안토닌 드보르자크: 교향곡 9번 Op.95 〈신세계로부터〉 4악장
조지 거쉰: 오페라 《포기와 베스》 중 〈서머타임〉

김성현 지음, 『모차르트』, 아르테, 2018

박성은, 고종희 지음, 『미켈란젤로: 완벽에의 열망이 천재를 만든다』, 북이십일, 2016

박종호 지음, 『오페라 에센스 55』, 시공사, 2010

설혜심 지음, 『그랜드 투어: 엘리트 교육의 최종 단계』, 웅진지식하우스, 2013

안인희 지음, 『게르만 신화, 바그너, 히틀러』, 민음사, 2003

이주헌 지음, 『눈과 피의 나라 러시아 미술』, 학고재, 2006

이진숙 지음, 『러시아 미술사』, 민음인, 2007

이현애 지음, 『독일 미술관을 걷다』, 마로니에북스, 2013

장우진 지음, 『무하: 세기말의 보헤미안』, 미술문화, 2012

전수연 지음, 『베르디 오페라, 이탈리아를 노래하다』, 책세상, 2013

전원경 지음, 『런던: 숨어 있는 보석을 찾아서』, 리수, 2008

전원경 지음, 『런던 미술관 산책』, 시공사, 2010

전원경 지음, 『예술, 역사를 만들다』, 시공사, 2016

전원경 지음, 『클림트』, 아르테, 2018

정태남 지음, 『매력과 마력의 도시 로마 산책』, 마로니에북스, 2009

조성관 지음, 『프라하가 사랑한 천재들』, 열대림, 2006

주경철 지음, 『대항해시대: 해상 팽창과 근대 세계의 형성』, 서울대학교 출판부, 2008

진중권 지음, 『진중권의 서양미술사: 고전예술 편』, 휴머니스트, 2008

진중권 지음, 『진중권의 서양미술사: 모더니즘 편』, 휴머니스트, 2011

천장환 지음, 『현대건축을 바꾼 두 거장』, 시공아트, 2013

통합유럽연구회 지음, 『도시로 보는 유럽통합사』, 책과함께, 2013

황지원 지음, 『오페라 살롱』, 웅진리빙하우스, 2013

그자비에 지라르 지음, 이희재 옮김, 『마티스: 원색의 마술사』, 시공사, 1996

기욤 카스크랭·카트린 게강 외 지음, 이승신 옮김, 『베르메르』, 창해, 2001

닐 맥그리거 지음, 김희주 옮김, 『독일사 산책』, 옥당, 2014

다니엘 마르슈소 지음, 김양미 옮김, 『샤갈: 몽상의 은유』, 시공사, 1999

다니엘라 타라브라 지음, 김현숙 옮김, 『프라도 미술관』, 마로니에북스, 2007

데이비드 로센드 지음, 한택수 옮김, 『티치아노: 자연보다 더욱 강한 예술』, 시공사, 2005

데이비드 블레이니 브라운 지음, 강주헌 옮김, 『낭만주의』, 한길아트, 2004

도널드 서순 지음, 오숙은·이은진·정영목·한경희 옮김, 『유럽 문화사』, 뿌리와 이파리, 2002

도널드 J. 그라우트 지음, 서우석·전지호 옮김, 『서양음악사 1,2』, 심설당, 1997

마틴 키친 지음, 유정희 옮김, 『케임브리지 독일사』, 시공사, 2001

만프레드 라이츠 지음, 이현정 옮김, 『중세 산책』, 플래닛미디어, 2006

미셸 슈나이더 지음, 김남주 옮김, 『슈만: 내면의 풍경』, 그책, 2014

미셸 오 지음, 이종인 옮김, 『세잔: 사과 하나로 시작된 현대미술』, 시공사, 1996

미셸 파루티 지음, 권은미 옮김, 『모차르트: 신의 사랑을 받은 악동』, 시공사, 1995

빌 브라이슨 지음, 황의방 옮김, 『셰익스피어 순례』, 까치, 2009

샤이먼 샤마 지음, 김진실 옮김, 『파워 오브 아트』, 아트북스, 2013

슈테판 츠바이크 지음, 곽복록 옮김, 『어제의 세계』, 지식공작소, 2014

스테파노 추피 지음, 서현주·이화진·주은정 옮김, 『천년의 그림여행』, 예경, 2005

스티븐 에스크릿 지음, 정무정 옮김, 『아르누보』, 한길아트, 2002

스티븐 컨 지음, 남경태 옮김, 『문학과 예술의 문화사』, 휴머니스트, 2005

스티븐 컨 지음, 박성관 옮김, 『시간과 공간의 문화사』, 휴머니스트, 2004

실비 파탱 지음, 송은경 옮김, 『모네: 순간에서 영원으로』, 시공사, 1996

실비아 보르게시 지음, 하지은 옮김, 『알테 피나코테크』, 마로니에북스, 2014

아르놀트 하우저 지음, 백낙청 외 옮김, 『문학과 예술의 사회사 1-4』, 창작과 비평사, 1999

야콥 그림·빌헬름 그림 지음, 안인희 옮김, 『그림 전설집』, 웅진지식하우스, 2006

안 디스텔 지음, 송은경 옮김, 『르누아르: 빛과 색채의 조형화가』, 시공사, 1997

알랭 드 보통 지음, 정영목 옮김, 『여행의 기술』, 이레, 2004

앙드레 모루아 지음, 신용석 옮김, 『영국사』, 김영사, 2013

앙드레 모루아 지음, 신용석 옮김, 『프랑스사』, 기린원, 1995

앙리 루아레트 지음, 김경숙 옮김, 『드가: 무희의 화가』, 시공사, 1998

앤드루 그레이엄 딕슨 지음, 김석희 옮김, 『르네상스 미술기행』, 한길사, 2002

앤소니 휴스 지음, 남경태 옮김, 『미켈란젤로』, 한길아트, 2003

오카다 아츠시 지음, 윤철규 옮김, 『이탈리아 그랜드 투어』, 이다미디어, 2010

요한 볼프강 폰 괴테 지음, 박찬기 옮김. 『이탈리아 기행』, 민음사, 2004

움베르토 에코 기획, 김효정·최병진 옮김, 『중세 1: 야만인, 그리스도교도, 이슬람교도의 시대』, 시공사, 2015

움베르토 에코 기획, 김효정·최병진 옮김, 『중세 2: 성당, 기사, 도시의 시대』, 시공사, 2015

움베르토 에코 기획, 김정하 옮김, 『중세 3: 성, 상인, 시인의 시대』, 시공사, 2016

월터 아이작슨 지음, 신봉아 옮김, 『레오나르도 다 빈치』, 아르테, 2019

월 듀런트 지음, 안인희 옮김, 『역사 속의 영웅들』, 김영사, 2011

윌리엄 델로 로소 지음, 최병진 옮김, 『베를린 국립회화관』, 마로니에북스, 2014

윌리엄 존스턴 지음, 변학수 외 옮김, 『제국의 종말 지성의 탄생』, 글항아리, 2008

일레나 지난네스키 지음, 임동현 옮김, 『우피치 미술관』, 마로니에북스, 2007

자닌 바티클 지음, 송은경 옮김, 『고야: 황금과 피의 화가』, 시공사, 1997

자닌 바티클 지음, 김희균 옮김, 『벨라스케스: 인상주의를 예고한 귀족 화가』, 시공사, 1999

자크 바전 지음, 이희재 옮김, 『새벽에서 황혼까지 1500-2000』, 민음사, 2006

장 루이 가유맹 지음, 강주헌 옮김, 『달리: 위대한 초현실주의자』, 시공사, 2006

장 루이 가유맹 지음, 박은영 옮김, 『에곤 실레: 불안과 매혹의 나르시시스트』, 시공사, 2010

제임스 루빈 지음, 김석희 옮김, 『인상주의』, 한길아트, 2001

조나단 글랜시 지음, 김미옥 옮김, 『건축의 세계』, 21세기북스, 2009

조르주 브르도노브 지음, 나은주 옮김, 『나폴레옹 평전』, 열대림, 2008

존 스탠리 지음, 이용숙 옮김, 『천년의 음악여행』, 예경, 2006

주디스 헤린 지음, 이순호 옮김, 『비잔티움: 어느 중세 제국의 경이로운 이야기』, 글항아리,
2007

칼 쇼르스케 지음, 김병화 옮김, 『세기말 비엔나』, 구운몽, 2006

콜린 존스 지음, 방문숙·이호영 옮김, 『케임브리지 프랑스사』, 시공사, 2001

크랙 하비슨 지음, 김이순 옮김, 『북유럽 르네상스의 미술』, 예경, 2001

크리스토퍼 히버트 지음, 한은경 옮김, 『메디치 가 이야기』, 생각의나무, 2001

클로드 티에보 지음, 김택 옮김, 『카프카: 변신의 고통』, 시공사, 1998

파스칼 보나푸 지음, 김택 옮김, 『렘브란트: 빛과 혼의 화가』, 시공사, 1996

파스칼 보나푸 지음, 송숙자 옮김, 『반 고흐: 태양의 화가』, 시공사, 1995

패트리샤 포르투니 브라운 지음, 김미정 옮김, 『베네치아의 르네상스』, 예경, 2001

폴 뒤 부셰 지음, 권재우 옮김 『바흐: 천상의 선율』, 시공사, 1996

폴 존슨 지음, 명병훈 옮김, 『근대의 탄생 1』, 살림, 2014

프란츠 리스트 지음, 이세진 옮김, 『내 친구 쇼팽: 시인의 영혼』, 포노, 2016

프랑수아즈 카생 지음, 김희균 옮김, 『마네: 이미지가 그리는 진실』, 시공사, 1998

플라비우 페브라로·부르크하르트 슈베제 지음, 안혜영 옮김, 『세계 명화 속 역사 읽기』, 마
로니에북스, 2012

플로리안 일리스 지음, 한경희 옮김, 『1913년 세기의 여름』, 문학동네, 2013

플로리안 하이네 지음, 정연진 옮김, 『화가의 눈』, 예경, 2012

플로리안 하이네 지음, 최기득 옮김, 『거꾸로 그린 그림』, 예경, 2010

필리프 오텍시에 지음, 박은영 옮김, 『베토벤: 불굴의 힘』, 시공사, 2012

필립 티에보 지음, 김주경 옮김, 『가우디: 예언자적인 건축가』, 시공사, 2016

호먼 포터턴 지음, 김숙 옮김, 『런던 내셔널 갤러리』, 시공사, 1998

Alberto Pancorbo et al., 『The Prado Guide』, Telefonica, 2009

Alejandra Aguado et al., 『Tate Britain 100 Works』, Tate, 2007

Blair Millar, 『A Pocket History of Scotland』, Gill and Macmillan, 2013

Cathrin Klingsohr-Leroy, 『The Pinakothek der Moderne』, Scala, 2005

Diethard Leopold et al., 『Vienna 1900: Leopold Collection』, Christian Brandstätter Verlag, 2009

Erik Spaans, 『Museum Guide - Rijksmuseum』, Rijksmuseum, 2013

Félix Bayón, 『The Alhambra of Granada』, Igol, 2010

Francoise Bayle, 『A Fuller Understanding of the Paintings at the Orsay Museum』, Artlys, 2011

Giovanni Francesio et al., 『Naples and the Amalfi Coast』, Dorling Kindersley, 2015

Heinz Widauer et al., 『Claude Monet: a Floating World』, Albertina Museum, 2018

Helen Braham et al., 『The Courtauld Gallery Masterpieces』, Scala, 2007

Jan Morris, 『Spain』, Faber and Faber, 2008

John Julius Norwich, 『A History of Venice』, Dorling Kindersley, 2012

Julius Desing, 『Neuschwanstein: Description of the Castle, History of the Construction, the Sagas』, Whlhelm Kienberger Lechbruck, 1998

Leonhard Emmerling, 『Basquiat』, Taschen, National Gallery, 2001

Louise Govier, 『The National Gallery Guide』, National Gallery, 2007

Martin Schawe, 『Alte Pinakothek Munich』, Prestel, 2010

Mauro Bonetti et al., 『Great Museums of Europe』, Skira, 2002

Sofia Barchiesi and Marina Minozzi, 『The Galleria Borghese』, Scala, 2006

Suanna Bertoldi, 『The Vatican Museums: discover the history, the works of art, the collections』, Edizioni Musei Vaticani, 2010

Veronika Schroeder, 『Neue Pinakothek Munich』, Prestel Verlag, 2010

Wydwnictwo Wiedza et al., 『Germany』, Dorling Kindersley, 2015

예술, 도시를 만나다

초판 1쇄 발행일 2019년 10월 8일
초판 6쇄 발행일 2024년 8월 30일

지은이 전원경

발행인 조윤성

편집 한소진 **디자인** 서윤하
발행처 ㈜SIGONGSA **주소** 서울시 성동구 광나루로 172 린하우스 4층(우편번호 04791)
대표전화 02-3486-6877 **팩스(주문)** 02-585-1755
홈페이지 www.sigongsa.com / www.sigongjunior.com

글 ⓒ 전원경, 2019

ISBN 979-89-527-3914-8 04600
ISBN 978-89-527-7629-7 (세트)

*SIGONGSA는 시공간을 넘는 무한한 콘텐츠 세상을 만듭니다.
*SIGONGSA는 더 나은 내일을 함께 만들 여러분의 소중한 의견을 기다립니다.
*잘못 만들어진 책은 구입하신 곳에서 바꾸어 드립니다.

┌ **WEPUB** 원스톱 출판 투고 플랫폼 '위펍' __wepub.kr ┐
위펍은 다양한 콘텐츠 발굴과 확장의 기회를 높여주는
SIGONGSA의 출판IP 투고·매칭 플랫폼입니다.